반 고흐의 귀

반 고흐의 귀

VAN GOGH'S EAR

버나뎃 머피 지음 | 박찬원 옮김

일러두기

- 빈센트 반 고흐의 이름은 성姓인 '반 고흐'를 주로 사용했고, 반 고흐 가족이 등장할 때는 '빈센트'로 표기했다. 인용문에서 '빈센트'로 쓴 경우에도 그대로 옮겼고, 프랑스에서는 빈센트를 '뱅상'으로 발음해 '므슈 뱅상'으로 불렸겠지만 혼동을 피하기 위해 본문에서는 모두 '므슈 빈센트'로 표기했다.
- 책이나 신문과 잡지 등 매체명은 『 』, 영화와 연극은 「 」, 그림 및 기사 등 낱개의 글은 〈 〉로 묶었다.
- 미주는 모두 저자 주이며, 옮긴이 주는 본문 속에서 '옮긴이'로 표기했다.

1888년 12월 프로방스의 어느 어두운 밤, 빈센트 반 고흐가 자신의 귀를 잘랐다. 이 행동은 그를 상징하게 되었다. 하지만 한 세기 이상 전기 작가들과 역사가들이 그날 밤 일어난 일에 대한 결정적 사실을 찾고자 했으나 대답보다 의문이 더 많이 남아 있다.

이 책『반 고흐의 귀』에서 버나뎃 머피는 그날 밤 아를에서 정확하게 무슨 일이 일어났던 것인지 그 사건을 밝히는 여정을 시작한다. 창작 능력이 절정에 달해 있던 화가가 왜 그렇게 잔혹한 행동을 저질렀던 것일까? 그가 그 섬뜩한 선물을 준 미스터리의 여인 '라셸'은 누구였을까? 반 고흐가 자른 것은 귓불이었을까, 아니면 귀 전체였을까? 머피의 조사를 통해 우리는 주요 미술관들을 방문하고 잊힌 기록물 보관소들의 먼지 쌓인 서류 더미를 살펴 반 고흐가 살았던 세계를 생생하게 재구성하며, 그 세계 속 마담과 창녀, 카페 주인과 경찰, 그가 사랑했던 동생 테오와 동료 화가들, 집에서 함께 지낸 폴 고갱까지 만나본다. 그 귀와 '라셸'에 관해 발굴한 새로운 사실들과 연구를 바탕으로 버나뎃 머피는 반 고흐가 그 운명적

인 밤 라셸에게 미스터리의 선물을 주었을 당시 그의 마음과 정신
에 일어났던 일에 대해 대담한 가설을 펼친다.

『반 고흐의 귀』는 흥미진진한 수사 이야기이며 발견의 여정이
다. 이 책은 또한 가장 상징적이고 혁명적인 작품을 창작하며 위대
함을 향해 자기 자신을 열정적으로 밀어붙였던, 그러면서 동시에
광기로 내몰렸고 결국 오랜 세월 반향을 불러일으킬 운명의 칼날을
휘둘렀던 한 화가의 초상이기도 하다.

여덟 명의 자식을 두었음에도 소중한 시간을 내어
내가 학교에 들어가기 전 글 읽기를 가르쳐주신 어머니,
나를 도서관에 데려가고, 더 중요하게는 도서관 이용법을
가르쳐주신 아버지, 이 두 분께 이 책을 바친다.

진실의 빛을 찾기 위해 고통스러울 정도로 책을 읽고 생각하는 동안,

그 진실이 동시에 그릇되게 그의 눈을 멀게 하듯이.

– 윌리엄 셰익스피어, 『사랑의 헛수고』, 1막 1장

차례

○ 〈밀밭에서 본 아를Arles seen from the Wheatfields〉, 1888년 7월

프롤로그

『르 프티 마르세이예』, 1888년 12월 26일, 수요일

지역 소식: 아를

크리스마스이브에 날씨가 매우 따뜻해서 다행이었다. 나흘 동안
계속 내리던 많은 비도 완전히 멎어 사람들은 모두 특별한 식사를
하거나 종교적 의무를 다하기 위해 외출했다. 따라서 거리에는 사
람들이 많았고 교회에는 더 많은 사람들이 모였다. 어디를 가나 감
탄할 만큼 차분하고 평화로웠다. 경찰은 오전 5시에 순찰을 마쳤
고, 거리에는 단 한 건의 술주정도 없었다.[1]

1888년 12월 24일 월요일, 조제프 도르나노 서장이 아침 첫 커
피를 들고 앉았을 무렵 밖은 여전히 어두웠다. 그가 하루 중 가장
좋아하는 시간이었다. 경찰서는 이미 업무가 시작되어 활기가 넘쳤
다. 마당으로 난 창가에서 그는 기마 순찰대와 경찰관이 순찰 나가
는 것을 바라보았다.[2] 며칠 동안은 끊임없이 내리는 비로 날씨가 엉
망이라 유난히 조용했지만 월요일은 맑은 새벽을 맞았고 날도 따뜻

했다.[3] 몇 시간만 있으면 그들은 모두 함께 앉아 성찬을 즐길 것이다. 완벽한 크리스마스 연휴의 시작이었다.

서장의 호두나무 책상 위에는 전날 밤의 서류들이 그의 관심을 기다리고 있었다. 늘 있기 마련인 가벼운 소동과 부부싸움 목록이 아닌 종류의 사건보고서 하나가 눈에 띄었다. 12월 23일 일요일 자정 직전, 뭔가 매우 기이한 일이 부 다를 거리에서 일어났다. 홍등가 한가운데에 위치한 그 거리에는 집이 열두 채 있었는데, 하나같이 모두 매춘업소이거나 창녀들의 하숙집이었다.[4] 조제프 도르나노는 보고서를 읽기 시작하며 보고서와 함께 놓인, 신문지에 대충 둘둘 말린 작은 꾸러미를 살펴보았다. 그날 밤 아를에서 일어난 일은 너무나도 특이하고 당황스러운 것이어서 관련된 사람들은 모두 평생 그 일을 떠올리곤 했다.

밤 11시 45분경, 경찰 한 사람이 순찰을 돌던 중 공창 1번지에서 신고를 받았다. 아를 시를 두르는 성벽 바로 안쪽 글라시에르 거리와 부 다를 거리가 만나는 모퉁이에 있는 집이었다. 남자 한 사람이 소란을 일으켰고, 여자 한 사람이 기절했다. 남자는 경찰서 앞 도로 건너편에 살고 있었고, 경찰서장은 부하에게 남자의 집으로 사람을 보내라고 했다. 아침 7시 15분경 헌병(장다름gendarme, 군 소속 경찰로 시경 소속 경찰과 업무가 다름, 편의상 헌병으로 옮김—옮긴이) 한 사람이 지시를 받고 나갔다.[5]

중심 도로에 위치한 그 건물의 옆면은 동쪽을 향하고 있어 그곳에 겨울 아침 첫 햇살이 비치고 있었다. 아래층 창문들에는 덧창이 없어 헌병은 아침이 밝아오는 거리에서 창 안을 들여다볼 수 있었다. 집에는 아무도 없는 것 같았다. 아래층에는 테이블 하나, 의자

몇 개, 이젤 두 개가 소박하게 놓여 있었다. 처음에는 이상해 보이는 것이 전혀 없었다. 그러나 서서히 아침 햇살이 강해지면서 바닥 위의 뭔가로 물든 헝겊 뭉치들, 벽마다 튀어 있는, 여기저기 흩뿌려진 어두운 색깔의 얼룩과 자국들이 헌병의 눈에 들어왔다. 그는 상관에게 돌아가 발견한 사항들을 보고했다.

키가 작고 통통한 마흔다섯 살의 코르시카 출신 서장은 아를에 부임한 지 얼마 되지 않았지만, 짧은 시간 안에 정직하고 공정하다는 명성을 얻었다.[6] 조제프 도르나노는 젊은 헌병의 말을 주의 깊게 들은 후 그를 내보냈다. 의자에 등을 기댄 채 그는 책상 위 신문지에 싸인 물건에 시선을 던졌다. 이 사건은 그의 특별한 관심을 받지 않을 수 없는 것이었다. 중산모자를 쓰고 지팡이를 든 서장은 사무실을 나와 헌병 두 사람과 함께 길을 건너 라마르틴 광장 2번지로 향했다.

그가 현장에 도착했을 무렵엔 이웃 사람 몇 명이 무리지어 모여 있었고, 아침 공기에는 소문과 호기심이 가득했다. 헌병들이 문을 열었다. 으스스할 정도로 조용했다. 안으로 들어서자 톡 쏘는 듯한 강렬한 냄새가 났는데 유화 물감과 테레빈유의 독특한 조합이 빚어낸 것이었다. 그 공간은 부엌 겸 화가의 스튜디오로 사용되고 있었다. 한쪽에는 밝은 색깔로 채색된 캔버스들이 벽에 기대어져 있었고 붓이 담긴 항아리들, 반쯤 쓴 유화 물감 튜브들, 물감 묻은 헝겊들과 이젤 하나에 기대어 놓은 커다란 거울 등이 있었다. 다른 한쪽에는 에나멜 커피주전자가 놓인 화덕, 저렴한 도기 그릇들, 파이프와 가루담배, 그리고 창문턱에는 마치 늦게 돌아올 누군가를 기다렸던 것처럼 다 쓴 기름램프가 하나 있었다.[7] 집에는 가스등이 있

었지만 자정이 되면 도시 전체가 소등했다. 그 방에는 여전히 밤 시간의 어둠이 머물고 있었으며 이젤들은 붉은 타일 바닥에 그림자를 드리우고 있었다.

안은 완전히 엉망이었다. 헝겊들이 바닥 여기저기에 흩어져 있었고, 짙은 갈색 얼룩들이 묻어 있었다. 테라코타 타일에는 더 많은 짙은 색 얼룩들이 있었고, 뚝뚝 떨어진 얼룩들은 파란색 나무문으로 이어져 있었다. 그 문을 열자 복도가 나왔다. 그곳에는 정면으로 갈색 문이 있었고 문은 폭이 좁은 계단으로 이어져 있었다. 이른 아침 아주 가느다란 은빛 햇살 한줄기가 위층 커다란 창문의 덧창 틈새로 흘러들어와 계단을 밝혀주고 있었다. 도르나노 서장은 철제 난간을 잡고 계단을 오르기 시작했다. 벽에는 마치 누군가 물감을 듬뿍 적신 붓을 잘못해서 바닥에 떨어뜨린 것처럼 녹이 슨 듯한 색깔의 얼룩들이 여기저기 묻어 있었다. 층계를 다 오르자 오른쪽으로 입구 하나가 있었다. 서장이 문을 잡아당기자 비좁은 다락 같은 방이 어둠에 싸인 채 드러났다.[8]

그는 헌병 한 사람에게 덧창을 열라 지시했고, 그러자 거리의 햇빛이 침실로 흘러들었다. 문 뒤에는 저렴한 소나무로 만든 더블침대가 하나 있었다.[9] 한구석에는 세숫대야와 물병이 테이블 위에 놓여 있었고, 그 위 벽에는 작은 면도용 거울이 걸려 있었다. 벽에는 그림 몇 점이 있었다. 초상화 두 점과 풍경화 한 점이었다. 아래층과 달리 이곳에는 명백한 무질서의 흔적은 없었다. 헝클어진 침구 아래 반쯤 가려진 남자의 몸이 보였다. 태아 자세로 누운 그의 두 다리는 가슴 쪽으로 당겨져 있었고 머리는 옆으로 힘없이 늘어져 있었으며, 얼굴은 헝겊 뭉치들로 뒤덮여 있었다. 매트리스는 심하게

피로 얼룩져 있었고 남자의 머리 옆 베개들에도 검은 피의 꽃들이 피어나 있었다.[10] 나중에 지역신문에 실린 기사에 따르면 피해자는 "살아 있는 징후가 보이지 않았다."

조제프 도르나노는 방을 가로질러 문을 열었고 그러자 나란히 붙어 있는 손님방이 나타났다. 손님이 막 떠나려 했던 것처럼 의자 위에는 반쯤 열린 커다란 여행가방 하나가 놓여 있었다. 벽에는 아주 밝은 노란색 그림이 여러 점 걸려 있었고, 그 그림들 덕분에 한겨울임에도 방 안은 환한 느낌이었다.[11] 파란색 이불과 숨 죽지 않은 베개들, 개어놓은 하얀 시트 들에서 지난밤 아무도 그 침대에서 자지 않았음을 알 수 있었다.[12] 볼 만큼 보았다는 신호를 부하들에게 보내고 서장은 다시 문을 연 다음 시신 곁을 지나 아래층으로 내려갔다. 작고 조용한 도시에 범죄 소식이 퍼져나가기 시작했다.

크리스마스 아침 8시경, 조제프 도르나노가 '노란 집'에서 손님방을 살펴본 지 거의 정확히 한 시간 후, 눈길을 끄는 중년 남자 한 사람이 공원을 가로질러 걷고 있었다. 그는 긴 모직 코트를 입고 있었고 신사의 태도와 우아함을 지니고 있었다. 그가 카발르리 문을 지나 공원을 가로질러 걷고 있을 때 흥분한 목소리들이 멀리서 작게 들려오고 있었다. 그 소리는 그가 그쪽을 향해 다가갈수록 더욱 커지고 있었다. 그가 라마르틴 광장에, 동료 화가와 함께 쓰는 그 작은 집에 이르자 거리에 많은 사람들이 모여들고 있는 것이 보였다.

경찰서장에게 이것은 단순하고도 명백한 사건이었다. 현장을 보았을 때―피 묻은 헝겊들, 피가 튄 벽, 시신, 그리고 사라진 손님―그가 도달할 수 있던 결론은 오직 하나였다. 괴짜인 빨강 머리

화가가 살해되었다. 조제프 도르나노는 범인을 멀리서 찾을 필요도 없었다. 왜냐하면 공교롭게도 그 범인이 광장을 건너 그를 향해 똑바로 걸어오고 있었기 때문이다.

1888년 화창한 크리스마스이브 아침, 노란 집에 도착한 화가 폴 고갱은 빈센트 반 고흐의 살인범으로 체포되었다.[13]

미해결 사건을
다시 열며

REOPENING THE COLD CASE

새로운 모험의 시작은 늘 매우 즐겁기 마련이다. 어디로 가는지, 무엇을 발견하게 될지 모른다는 것, 그것은 아주 흥분되는 일이다. 지금 얘기하려는 이 모험은 7년 전 시작되었다.

나는 아를에서 약 80킬로미터 떨어진 프랑스 남부에 산다. 아를은 로마 유적과 1880년대 후반 빈센트 반 고흐가 살았던 곳으로 잘 알려져 있다. 아를은 또한 반 고흐가 자신의 귀를 자른 그 유명한 사건이 있었던 곳이기도 하다. 나는 친구나 가족과 함께 아를을 자주 찾는 사람인데, 그곳에 가면 넋을 잃은 관광객 무리에게 미친 네덜란드 화가의 전설을 외치고 있는 가이드를 어디에서나 볼 수 있다. 그 기이한 이야기를 들으면 열광하지 않을 수 없는 법이다. 내

경험에 비추어보면 그 지역 사람들 중에 반 고흐 삶의 이야기를 깊이 있게 아는 이들은 거의 없으며, 세밀한 부분으로 들어가면 윤색되고 과장되어 있거나 새롭게 창작되어 있기도 하다. 그의 명성이 커지면서 기회 역시 커졌다. 아를의 술집 한 곳은 그곳이 "반 고흐가 그림으로 그린 카페"라는 주장을 자랑스럽게 쓴 표지판을 60년 넘도록 눈에 잘 띄게 걸어놓았다. 세계에서 가장 나이가 많은, 아를이 고향인 한 여성은 자신이 "빈센트 반 고흐를 알았던" 마지막 사람이었다고 선언함으로써 자신의 인생 말년을 더욱 흥미로운 것으로 만들었다. 귀 이야기 부분은 이 지역에서 특히 더 왜곡된 경향이 있다. 반 고흐가 자신의 귀를 그 여자에게 준 것은 그것이 투우사들이 투우 경기 마지막에 하는 행동이기 때문이라는 것인데, 그것은 신화를 빚어낸 수많은 이론 중 하나이다. 반론도 있겠지만 귀 이야기는 사실상 이 예술가에 관한 가장 유명한 일화이고, 오랜 세월 반 고흐의 성격과 예술을 정의해왔다. 우리는 반 고흐의 그림을 볼 때면 그의 붓질을 해석할 때조차 많은 기록으로 남아 있는 반 고흐의 정신병 발작의 영향을 끌어와 함께 논하곤 한다. 하지만 그것은 신화로 포장된 이야기이다.

암스테르담의 반 고흐 미술관은 반 고흐에 관한 모든 전문지식이 축적된 곳이다. 미술관은 이렇게 기술한다. "1888년 12월 23일 저녁, 반 고흐는 극심한 정신이상 증상을 겪었다. 그 결과 그는 자신의 왼쪽 귀 일부를 자른 후 그것을 한 창녀에게 가지고 갔다. 다음날 경찰이 집에 있던 그를 발견했고 병원에 입원시켰다."[1]

아를의 빈센트 반 고흐에게 어떤 일이 일어났고, 뭔가가 그의 그림을 가장 위대한 표현에 도달하도록 했으며, 또한 그를 극도의 절

망으로 밀어붙였다. 어느 날, 나는 생각했다. 1888년 12월 그날 밤에 일어난 일을 좀 더 잘 알고 싶다고.

나는 30여 년 전 우연히 프로방스에 정착해 살게 되었다. 오빠를 만나러 왔다가 결국 눌러앉았다. 실질적으로 불어를 거의 몰랐던 나는 이 직업 저 직업을 전전해야 했지만 그러는 가운데 서서히 불어도 늘었다. 오랫동안 힘겨운 생활을 해나갔고, 10년이 지난 후에야 정규직을 갖게 되었다. 느리긴 했지만 나는 내 인생을 빚어나갔다. 작은 마을로 이사했고, 얼마 후 집도 샀다. 어느 날 나는 내가 태어난 나라보다 프랑스에서 더 많은 세월을 보냈음을 깨달았다. 어느 정도 안정은 되었음에도 여전히 뭔가 부족했다. 새로운 환경에서 살고 일하는 것에 대한 도전의식, 그에 따른 흥분은 이미 사라진 지 오래였다. 세월이 흐르면서 삶이 내게 부여하는 듯 보이는 것들에 별다른 감흥을 느끼지 못하고 있었다. 그러다 운명이 끼어들었다. 큰언니가 세상을 떠났고, 그 무렵 나 역시 건강에 문제가 생겼다. 일을 그만두고 회복 중이던 나는 시간이 많았다. 어렸을 때부터 퍼즐 푸는 것을 좋아했기에 문득 반 고흐의 이야기를 조사하고 1888년 12월 그 운명적인 날 무슨 일이 있었는지 알고 싶다는 생각이 들었다. 그리고 그것이 내 시간을 완벽하게 쓰는 방법으로 보였다.

집에만 머물며 도서관이나 기록물 보관소에 갈 수 없었던 나는 내 서가에 있던 미술 관련 서적을 들여다보며 인터넷으로 연구를 하기 시작했다. 반 고흐 미술관의 사건 요약을 다시 읽었고, 즉시 의문을 품게 되었다.[2] "자신의 왼쪽 귀 일부를 잘랐다", 일부분만 잘랐

다는 뜻인가? 대부분의 사람들처럼 나 역시 그가 귀 전체를 잘랐다고 믿고 있었다. 이 단정은 어디서 온 것인가? 그리고 이 창녀는 누구인가? 왜 반 고흐가 그런 피투성이 선물을 그 여자에게 가져갔던 것일까? 그리고 1888년 2월 그렇게 들뜬 마음으로 희망에 부풀어 아를에 도착했던 그가 왜 2년 반도 안 되어 자살에 이르게 되었을까?

얼마 후 나는 아를에서 반 고흐가 지낸 시간을 연대표로 만들었다. 더 많이 알게 될수록 더 많은 의문이 생겼다. 처음에 이런 의문들은 작은 문제였다. 그저 내가 오해했다고 느꼈거나, 그곳에 살았던 누군가에게 비논리적인 점들이었다. 그러나 더 깊이 파고들수록 이런 모순된 점들이 신경을 건드리기 시작했다. 예를 들면, 반 고흐는 파리에서 남부로 가는 기차를 타고 목적지에서 족히 15킬로미터 넘게 떨어진 도시에서 내렸다. 가방과 그림 도구들로 짐이 무거웠던 그가 왜 그랬던 걸까? 수많은 전문가와 학자들이 이 화가의 삶의 모든 면을 들여다보았음에도 이런 불일치들이 나 같은 사람의 눈에 처음으로 띄었다는 것이 믿기 어려웠다. 어쩌면 그런 점들은 너무나 하찮은 것이라 다른 이들이 주의를 기울이거나 계속 조사를 해야 할 필요를 느끼지 못했던 것인지도 모르지만, 나는 계속 의문을 품지 않을 수 없었다. 만일 이런 점들조차 제대로 밝혀지지 않았다면 잘못 이해된 것이 없다고 어떻게 자신할 것인가. 내 의문의 가장 많은 부분은 그 악명 높은 귀 이야기였다.

빈센트 반 고흐는 성실하게 편지를 쓰는 사람이었고, 우리가 그림 외적인 그의 삶에 대해 알고 있는 이야기 대부분은 그 자신이 직접 쓴 글에서 온 것이지만, 그럼에도 그가 자신의 편지에서 이 극적

인 사건을 직접 언급한 적은 한 번도 없었다. 1888년 12월 23일 밤을 둘러싼 사실들은 단연코 모호한 상태다. 이 의문들에 답할 수 있었을, 그의 직접적인 증언이라면 신뢰할 수 있었을 유일한 사람은 당시 반 고흐와 함께 지냈던 프랑스 화가 폴 고갱이었다. 그러나 실제로 고갱은 이 사건에 대해 사건 직후 한 번, 많은 세월이 흐른 후다시 한 번, 두 가지 다른 이야기를 남김으로써 오히려 혼란만 더부추겼다. 곧 분명해진 사실 하나가 있다면 그것은 그날 밤 일어난일에 대한 실질적인 증거가 매주 적다는 것이었다. 이 극적인 사건에 대한 주된 지식은 자화상 두 점과 『르 포럼 레퓌블리캥』 1888년 12월 30일 일요일자 신문에 실린 기사 한 건에 의존해야 한다.

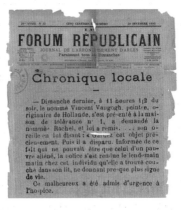

o 『르 포럼 레퓌블리캥』, 1888년 12월 30일

『르 포럼 레퓌블리캥』, 1888년 12월 30일, 일요일
지역 소식: 아를
지난 일요일 밤 11시 30분, 네덜란드 태생 화가 빈센트 보고흐(원문 그대로임)가 공창 1번지에 나타나 라셀이란 여성을 불러달라고

한 후, 그녀에게…… 자신의 귀를 건네며 말했다. "이 물건을 조심해서 잘 가지고 있어." 그러고 나서 그는 사라졌다.[3]

더 이상 기사가 없었다는 것도 놀라운 일이었다. 19세기 신문은 잃어버린 지갑, 빨랫줄에서 도둑맞은 침대 시트, 되찾은 귀걸이, 술 주정으로 체포된 주민 등 평범한 사람들의 세세한 삶으로 가득 차 있었다. 반 고흐가 1888년에는 아직 상대적으로 알려지지 않은 화가이긴 했지만 왜 아를의 다른 신문들에서는 이 기이한 사건을 아예 다룰 생각조차 하지 않았던 것인지 의아했다.

내 프로젝트는 시기적으로 운이 좋았다. 때마침 반 고흐의 편지들이 새로이 출간되었고 인터넷으로도 볼 수 있었다. 그의 삶에서 그다지 마음에 들지 않는, 예를 들면 매춘업소 출입 같은 부분들은 이전 서간집 판본에서는, 특히 번역본에서는 은근슬쩍 빠져 있었다. 지금까지 거의 800통에 달하는 편지가 출간되어 이 범상치 않은 한 인간의 삶과 창작에 대한 매우 귀중한 통찰을 제공해왔다. 수적으로도 가장 많고, 내용 면에서도 가장 사적인 것이 동생 테오에게 보낸 편지들이었다. 많은 편지들이 형제가 떨어져 살고 있을 때, 특히 1888년 반 고흐가 아를로 옮긴 후에 쓰인 것이다. 그 편지들은 그의 아를 도착과 그곳에서 사귄 친구들에 대한 독특하고 정밀한 묘사를 제공한다. 나는 편지들을 읽으며 그의 세계로 들어가 그의 열정과 실망을 함께 나누었고, 그의 어깨너머로 그가 위대한 작품을 그리는 것을 지켜보았다. 몇 달이 흘렀고, 불확실한 것이 있으면 되돌아가 반 고흐가 직접 한 말들을 다시 읽곤 했다.

나는 내 연구를 위해 완전히 바닥부터 다시 시작하기로 마음먹

었다. 반 고흐와 그의 작품 연구에 오랜 세월을 바친 이들의 작업을
다시 검토하는 것이 유별난 일처럼 느껴졌다. 내가 그렇게 해서 찾
아낼 수 있는, 아직 발견되지 않은, 혹은 반박되지 않은 것이 무엇
이 있겠는가? 그 단계에서는 아무런 생각이 없었다. 하지만 그저 나
자신을 위한 발견을 해나가고 싶었다. 만약 무언가 새로운 것을 발
견하고자 한다면 다른 이들이 아마도 아직 들여다보지 않은 곳들을
보아야 할 것이다. 나는 가능한 한 내 연구에 1차 자료들을 많이 사
용하기로 했다. 아를에서의 반 고흐와 그의 삶에 대한 그림을, 전적
으로 내 것이라 할 수 있을 그런 그림을 재구성할 수 있기 바랐다.
그것이 나의 모험이자 발견이 될 것이고, 그러면 아마도 더 크나큰
즐거움을 누릴 수 있을 것이다.

　나는 그 지역과 그곳의 유별난 특성들을 잘 알고 있었다. 반 고
흐와 마찬가지로 나 역시 유럽의 북쪽에서 남부로 이주했다. 나 또
한 외부자였고—그가 1880년대에 직면했던—혼란과 편견, 예단豫斷
과 맞닥뜨려야 했는데, 그 지역에 대한 상세한 지식은 내 조사에 결
정적인 요소로 작용했고 귀중한 통찰력을 제공해주었다. 프랑스는
지역적 특색이 강한 나라이다. 각 지역에는 수세기에 걸쳐 형성된
고유한 삶의 방식과 음식, 풍광, 언어, 문화가 존재한다. 프로방스에
도 그곳만의 뚜렷한 특성이 있다. 파리에서 온 사람이 아를 출신 사
람과 완전히 다르다는 것은 지금이나 19세기 말이나 마찬가지 사
실이다. 프랑스에서 파리 사람들은 속마음을 잘 드러내지 않는 오
만한 사람들로 유명하다. 반면 프로방스 사람들은 열정적이며, 적
어도 표면적으로라도 다정다감한 사람들이다. 내 경험으로는, 일단
지역주민들에게 받아들여지고 나면— 물론 그렇게 받아들여지기

까지 많은 시간이 걸릴 수 있지만—그들은 최선을 다해 도움을 준다. 무엇보다 프랑스 남부 사람들은 배타적이며, 그들이 '에트랑제 étranger'라 부르는 대상에 태생적으로 경계심을 보인다. 에트랑제가 프로방스적인 용어로 쓰일 때는 사전적인 의미인 이방인, 외국인보다 훨씬 더 많은 것을 내포하고 있다. 이 단어는 내 가족, 내 종교, 내 동네와 연관이 없는 사람 모두를 가리킨다. 더 넓은 의미에서, 누군가를 에트랑제라 부른다면, 그것은 그 사람은 온전하게 믿을 수 있는 사람이 아니라는 뜻이다. 이것은 지금도 사실이며, 100년 전에는 더더욱 사실이었다.

처음 시작할 때 내 계획은 1888년 12월 23일에 일어난 일에 대한 법의학적 조사를 진행하는 것이었다. 당시 아를의 경찰서장이었던 조제프 도르나노의 자리에 내가 서보는 것이 논리적으로 타당해 보였다. 그가 내 안내자가 될 것이었다. 공통된 기반도 있었다. 서장은 1888년 초 아를에 도착해 사람들과 지리, 관습 등에 대해 배워나가야 했을 것이고, 나도 같은 방식으로 그곳에서의 반 고흐의 시간을 이해해야 할 것이다.[4] 아를이 이 일을 시작하기 가장 적합한 장소였기에 나는 아를의 기록물 보관소에 메일을 보내 방문을 예약했다. 햇살 반짝이던 어느 겨울날 나는 길을 나섰고, 그것이 그 후 백 번도 넘게 가게 될 나의 아를 여행 중 첫 번째였다.

아를 기록물 보관소는 이전 시립병원의 예배당에 자리하고 있었다. 그 병원은 빈센트 반 고흐가 살던 당시 아를에 서 있던 건물 중에 유일하게 남은 것이다. 중앙에 위치한 안마당에는 정원이 가꾸어져 있다. 반 고흐가 "꽃과 봄날의 초록 식물들로 가득하다"[5]라

고 묘사했던 풍경을 재현하기 위해 지금도 끊임없이 화초를 심고 또 심고 있다. 소박한 석조 입구로 들어가면 흐드러지게 가득 핀 꽃과 관목들이 아주 매혹적으로 펼쳐진다. 이른 아침 남향 1층 테라스를 따라 시립 기록물 보관소의 육중한 호두나무문을 향해 걷는 길은 이제 매우 친숙하다. 그날 찾아낼지도 모를 것에 대한 희망과 기대로 부푼 평화로운 순간이다. 아름다운 연철 손잡이를 돌리면 오래된 문이 철컥 커다란 소리를 내며 새로운 방문객의 도착을 알린다. 시선을 돌려 쳐다보는 사람은 거의 없다. 저마다 테이블에 고개를 숙이고 일에 몰두해 있다. 실내는 매우 조용해서 윤기 없는 종이를 부드럽게 넘기는 바스락 소리만 들릴 뿐이다.

기록물 보관소 직원들의 환대와 도움을 받았음에도 나의 첫 방문은 실망스러웠다. 그들은 아를에 보관되어 있는 반 고흐에 대한 모든 것을 보여주었다. 나는 상자들을 쌓아놓고 샅샅이 살피는 상상을 했지만 내가 받은 것이라곤 1889년 초 이후 날짜가 찍힌 종이 서류 몇 장뿐이었다. 마치 반 고흐가 아예 아를에 살지도 않았던 것처럼 느껴졌다. 이 귀 이야기에 관한 경찰 보고서도, 증인 진술도, 병원의 환자 기록도 없었다. 그의 이름이 적힌 호텔 명부도 없었고, 반 고흐가 임대한 집들에 관한 어떤 흔적도 없었다. 아를에서 그를 알았던 사람 어느 누구도 그에 대한 기억을 글로 남기지 않았다. 자세한 배경 기록이 이렇게 부족하다는 것은 이 사건이, 분명 내 경험으로 보자면 관료적 체계와 불필요한 요식이 너무나 많은 나라에서 일어난 것이었기에 더더욱 놀라운 사실로 다가왔다. 당황스러웠다.

아를은 2천여 년 전 로마인들에 의해 세워진 곳으로 프랑스에서도 가장 오래된 도시에 속한다. 아를의 기록물 보관소는 아를이 상

대적으로 작은 도시임을 감안할 때 엄청난 양의 서류를 소장하고 있어 12세기까지 거슬러 올라가는 것들도 있다. 반 고흐는 이 도시의 기나긴 역사에서 아주 작은 일부분에 불과한 셈이다. 기록물은 너무나 방대하여 아직 전자 문서화되지 못했고, 따라서 나는 구식 인덱스카드를 한 장, 한 장 넘기며, 그 시스템에 익숙해지며 첫날 하루를 보냈다. 준비된 정보가 부족했기 때문에 더 깊이 파고들어 가야 한다는 데 생각이 미쳤고, 우회적인 길을 통해 정보를 얻으려 노력했다. 반 고흐는 1888년 2월 20일에서 1889년 5월 8일까지 아를에 살았고, 나는 그 날짜에 가장 가까운 인구조사 기록을 요청했다. 거기서 무언가 찾을 수 있을까 해서였다. 인구조사는 1886년과 1891년에 시행되었지만, 1886년 통계만 남아 있었다. 나는 사라진 통계 기록을 어디서 열람할 수 있는지 문의했고, 기록물 보관소장 실비 르뷔티니는 아를에서는 그 기록을 본 적이 없다고 말했다. 그날 온갖 종류의 정보를 발견했지만 그것이 나중에 어떤 연관성을 가질지는 오직 추측만 할 수 있을 뿐이었다. 근거로 삼을 것이 너무나 적은 상황에서는 무엇이든 중요해질 수 있다. 나는 이름들을 차례로 보면서 1880년대 아를에서 일했던 창녀들에 관한 자세한 정보들을 발견했다. 그들은 'FS'로 표기되어 있었는데, 이것은 fille soumise의 약자로 문자 그대로는 '종속적인 여자'라는 뜻이었다. 반 고흐의 이야기에 라셸이라는 이름의 창녀가 등장하므로 이 조사가 뭔가 유용한 정보를 제공해줄지도 모른다고 생각했다. 인구조사 보고서에서 창녀들과 limonadiers(레모네이드 장사)라고 표기된 포주들이 기록된 작은 명단을 출발점으로 삼았다. 그 예스러운 용어들에 호기심이 일었다.

이런 정보에 아무리 반가움을 느꼈다 해도 훨씬 더 큰 문제 하나가 점점 뚜렷하게 다가오고 있었다. 1888년 아를이 어떤 모습이었는지 내가 전혀 알지 못한다는 사실이었다. 반 고흐가 살았던 지역이 오늘날의 도시 아를과 거의 연관이 없을 뿐 아니라, 새로운 거리이름과 광범위한 전후 재건 프로그램 때문에 모든 것이 혼동되었고 제대로 알아보기 힘들었다. 이런 문제에 맞닥뜨린 연구자가 나만은 아니었다. 반 고흐가 살던 지역의 2차원 지도가 2001년 그려졌지만 세밀함이 떨어졌다.[6] 반 고흐가 처음 기차에서 내렸을 당시인 1888년 아를이 어떠했는지 그림을 그려보려면 더 많은 것을 알 필요가 있었다. 첫 번째 과제는 이 도시가 왜, 그리고 어떻게 그렇게 극적으로 변화했는지 정확한 이유를 이해하는 일이었다.

1944년 6월 25일 오전 5시 20분, 미국 공군 제455폭격대가 이탈리아 남부 포지아 인근 산 지오바니 비행장에서 출격했다. 이 B-24 38대의 임무는 론 강을 따라 있는 교각들을 파괴하여 연합군 상륙을 위한 지형을 준비하는 일이었다. 이 출정이 파리 해방의 첫 단계였다. 제455폭격대에 이것은 특히나 장거리에 속하는 왕복 1,770킬로미터 비행이었다. 67번째 임무였고, 목표물 중 하나는 아를의 철도 교각이었다.[7]

1944년 6월 말까지 여러 달 공습 사이렌이 울리곤 했지만 아를은 그때까지 직접적인 타격은 입지 않았다. 공습경보가 빈번히 곧 경보 해제로 이어졌기 때문에 주민들은 약간은 안일한 상태였다.

날이 맑은 아름다운 일요일 아침이었고, 사람들 대부분은 미사에서 돌아오고 있었다. 대피소들은 시내 한가운데 서로 가까이 위

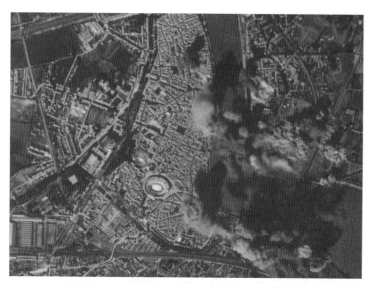

○ 미국의 아를 폭격, 1944년 6월 25일, 오전 9시 55분

치해 있었고, 폭격을 견딜 만큼 견고하다고 간주되는 유일한 장소
들인 로마시대 원형경기장과 광장 아래 자리하고 있었다. 첫 번째
공습경보는 오전 9시 25분에 울렸고, 아를 사람들은 급히 지정 대
피소로 향했다.[8]

폭격은 9시 55분에 있었다. 10분 내에 폭격기가 110톤의 폭탄
을 14,500피트 상공에서 투하했고, 그것들은 강 양안에 위치한 철
도조차장과 창고에 떨어졌다.[9] 그런 높이에서는 정밀한 폭탄 투하
가 불가능했고, 교각들을 직접 타격하지 못했다. 폭격기가 기지로
돌아가는 길에 대원이 한 보고에 따르면 목표물 근처에서 화염을
볼 수 있었다고 한다.

지상에서는 대혼란이 벌어졌다. '공습 해제' 경보가 작동하지 않았고, 따라서 아무도 감히 대피소를 떠나지 못했다. 구급 대원만이 밖으로 나와 무슨 일이 일어났는지 확인한 후 불안에 떨며 폐허로 달려가 다친 이들을 구출하고 잔해 아래에서 시신 꺼내는 일을 도왔다. 한여름 그 아침 43명이 목숨을 잃었다. 도시의 황폐화가 너무나 극심하여 피해자 일부는 한 달 후에야 발견되기도 했다.[10]

최악의 폭격을 당한 지역은 역과 가까운 아를 북쪽이었다. 성벽 바깥에 위치한, 지금도 굳건히 서 있는 오래된 성문城門 이름을 따라 카발르리라 불리는 지역이다. 이곳이 바로 1888년 반 고흐가 살던 지역이다. 1944년 6월 25일, 불과 몇 분 만에 반 고흐가 알던 거리는—그가 자주 갔던 카페들, 그가 투숙했던 첫 번째 호텔, 그가 가곤 했던 매춘업소들, 나아가 그의 집, 그 노란 집까지—완전히 지도

○ 노란 집, 라마르틴 광장 2번지, 아를, 1944년

에서 지워지고 말았다.

이 폭격을 조사하면서 노란 집의 사진 중 그 전에는 한 번도 게재되지 않은 이 사진을 보게 되었다. 집의 도면은 1922년에 그려졌지만, 나는 처음으로 그 내부를 일별할 수 있었다.[11] 그리고 나서 상당히 운 좋게도 여러 달 후, 1919년에 촬영한 아를 항공사진 두 점을 볼 기회를 얻었다. 이 사진들을 보며 지역 지리에 대한 나의 이해에 큰 변화를 가져올 수 있었다. 반 고흐가 살았던 시점으로부터 30년 후의 아를 모습을 마침내 보았던 것이다.

나는 한 건축가와 함께 옛 지도, 공원 도면, 토지 등기, 그리고 이런 희귀한 초기 사진들을 연구하며 아를의 지도뿐 아니라 반 고흐의 노란 집 내부도 완벽하게 재구성할 수 있었다.[12] 많은 수고를 요하는 이 기초 작업은 이루 말할 수 없이 유용했고, 내 연구에 결정적 요소로 작용했다. 아를의 이 지역은 중요 인물들 대부분이 살고 그림을 그렸던 장소였을 뿐 아니라 범죄 현장이기도 했다.

연구를 하는 것은 거대한 십자퍼즐을 맞추는 것과도 같다. 처음의 희열을 가져다준 발견이 지나가고 나면 흥분은 가라앉고 퍼즐은 여전히 그대로 남아 있다. 유레카의 순간은 드물었다. 대신 길고 느린 진전 속에 어떤 단서들은 한참 나중에야 제자리를 찾아가기도 했다. 나는 동시에 여러 가지를 순환 방식으로 작업하고 있었고, 내가 해결하고자 하는 문제는 머릿속 저 뒤편에서 헛돌고 있었다. 밖에서 다른 사람이 보면 내가 온 사방에 일을 벌여놓고 있는 것처럼 보였겠지만 혼돈 속에서도 질서가 생기고 있었다!

연구에 대한 사랑은 늘 나라는 사람의 한 부분이었다. 다른 많은 사람들과 마찬가지로 나 역시 부모님이 세상을 떠난 후 가족사를

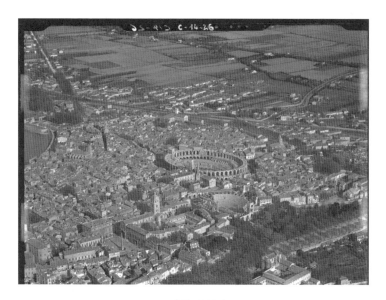

○ 아를, 1919년

들여다보기 시작했다. 주민등록이 시작된 1864년 이전의 나의 아일랜드 조상을 추적하는 일에는 상당한 어려움이 있었다. 그때 나는 세금 기록과 토지 거래, 법률 문서, 신문 등 다른 길을 통해 추적한 끝에 결국 아일랜드 가족들의 계보를 그려낼 수 있었다. 이 몹시도 힘든 과정에서 나는 시골 지역 공동체가 어떻게 작동하는지에 대해 많이 배울 수 있었다. 그들은 서로를 돕고 살았다. 공동체 네트워크 속에서 그들은 일자리와 배우자를 찾았다. 고향을 떠나는 사람들도 친척의 도움을 받았고, 새로운 세계에서의 인간관계 역시 고향에서 이미 알았던 사람들을 중심으로 이루어졌다. 이러한 관계를 이해하기 위해 나는 우리 가족이 살았던 아일랜드의 교구 전체를 하나의 데이터베이스로 구축했다.

이러한 경험을 통해 중요하게 여겨지지 않는 기초 작업이 큰 가치를 지닌다는 것을 깨달았다. 그래서 반 고흐 연구 초기, 어느 정도는 무모하게, 1888년 아를에 살았던 사람들의 데이터베이스를 만들기로 마음먹었다. 카페 주인, 푸줏간 주인, 우편배달부, 의사 등 각 개인에 대한 파일을 만드는 것이 너무나도 지루한 작업이 될지라도, 아를에서 반 고흐의 삶을 이해하려면 그와 같은 시간, 같은 공간에 살던 이웃들에 대해 확인된 정보를 축적할 필요가 있다는 것이 당시 나의 생각이었다. 처음에는 700~1천 명 정도의 파일이 필요할 거라 생각했다. 7년의 시간이 지난 지금 나는 1만5천 명 이상에 대한 기록을 갖고 있다. 누군가에 대한 새로운 정보가 나올 때마다 그것을 데이터베이스에 추가했다. 시간이 흐르면서 이 인물들에 대한 지식이 풍부해지자 그들은 내게 19세기의 길고 긴 장편소설의 주인공들처럼 진짜 사람으로 다가오게 되었다. 이를 통해 나는 한 남자와 한 지역을 잘 알게 되었다. 반 고흐의 편지들처럼, 내 데이터베이스 속 정보들을 통해 그가 하루하루 어떻게 존재했는지 알게 되었고, 그의 그림들을 통해 이 도시에서 보낸 그의 시간을 유일무이한 일기장으로 빚어낼 수 있었다. 나는 반 고흐가 그린 사람들의 삶을 확인하고 살을 붙일 수 있었다. 내가 그들을, 그들의 습관과 그들의 아이들을 잘 아는 것처럼 느껴졌고, 그림에서 그들 삶의, 혹은 정체성의 흔적을 알려주는 작은 디테일들을 포착할 수 있게 되었다. 그들은 이제 더 이상 예전처럼 캔버스 위의 한 얼굴이 아니었다. 그들은 반 고흐의 친구였고, 그가 매일 보았던 노동자와 동네 사람들, 그의 삶에서 중요한 부분을 차지했던 사람들이었다.

내가 이 프로젝트를 시작했던 것은 하나의 막연한 의문―125년

전 프로방스 후미진 곳에서 일어난 하나의 사건이 어떻게 화가 빈센트 반 고흐를 결정적으로 정의하게 되었는가?―때문이었다. 그런 내가 이야기 전체를 밝히기 위해 수천 시간을 쓰게 될 줄은, 혹은 그 과정에서 잘못된 실마리들을 따라가고 실망을 하고 또 황홀감을 맛보게 될 줄은 알지 못했다.

귀는 그저 시작에 불과했다.

고통스러운 어둠

DISTRESSING DARKNESS

테오의 형이 여기 아주 있기로 했고, 적어도 3년 동안 머물면서 코
르몽의 스튜디오에서 회화 과정을 들을 예정입니다. 제가 잘못 알
고 있지 않다면, 지난여름 테오의 형이 얼마나 이상한 삶을 살고 있
는지 말씀드렸던 것 같습니다. 그는 매너라고는 전혀 없는 사람입
니다. 여전히 모든 사람과 불화를 겪고 있습니다. 정말 테오가 견뎌
내기 힘든 무거운 짐입니다.

안드리스 봉허가 그의 부모에게, 파리, 1886년 4월 12일경[1]

1886년 2월 말, 빈센트 반 고흐가 파리에 도착했다. 활기찬 현
대 예술계에 매료된 그는 그곳에서 미술품 딜러로 일하는 동생 테

오와 살고자 했다. 미리 알리거나 하는 일도 없이 나타난 반 고흐는 테오의 사무실로 쪽지를 보냈다. 쪽지는 이렇게 시작됐다. "내가 갑자기 가더라도 화내지 말거라."[2] 반 고흐가 당시 예술 세계의 중심 도시로 이주한 것은 6년 전 그가 예술에 인생을 바치기로 결심한 후 시작했던 여정에서 불가피한 단계였다.[3]

빈센트 빌럼 반 고흐는 1853년 3월 30일, 네덜란드 쥔데르트의 목사관에서 테오도뤼스 반 고흐 목사와 그의 아내 안나 코르넬리아 반 고흐(결혼 전 성은 카르벤튀스)의 아들로 태어났다. 그날로부터 정확하게 1년 전 사내아이가 사산되었으며 그 아이의 이름 또한 빈센트 빌럼이었다.[4] 두 아이 모두 반 고흐 목사의 아버지 이름을 따랐다.[5] 목사는 그의 아버지의 소명을 뒤이었으나 그 가족의 가업은 미술이어서 반 고흐의 삼촌 중 세 사람이 미술품 딜러였다. 친척들 간에 끊임없이 왕래를 하며 잘 지냈지만, 목사의 여섯 자녀는 사촌들과 비교하면 상당히 검소하게 살았다. 자식들에게 가능한 한 최고의 교육을 시키기 위해 희생할 수밖에 없었던 목사는 더 나은 생활을 목적으로 1871년 고향을 떠났다. 쥔데르트 시절 가족 모두 평화롭고 여유 있는 생활을 했다. 세월이 흐른 후 빈센트 반 고흐가 첫 번째 발작에서 회복해가던 때 그의 생각은 어린 시절을 보낸 집으로 돌아가곤 했다. "쥔데르트 집의 방 하나하나가, 정원에 난 길 하나하나가, 화초 하나하나가, 그 주변 풍경들이 모두 다시 보였다."[6] 긴밀했던 가족 관계를 통해 아이들은 배우자를 만났고 직장을 잡았다. 이 가족은 그들의 센트(빈센트) 삼촌과 가까이 지냈는데, 자녀가 없었던 그는 늘 조카들에게 특별한 관심을 가지고 있었다. 그는 구필 갤러리—파리에서 가장 명성 높은 국제 미술품 딜러 중 하

나—의 파트너였다. 이 갤러리는 새롭게 떠오르는 중상류층의 취향을 만족시키며 바르비종파派의 장 바티스트 카미유 코로 등 여러 화가의 현대 작품을 전문으로 취급하고 있었다. 그는 당시 열여섯 살이던 빈센트 반 고흐가 이 갤러리의 헤이그 지점에서 견습생으로 시작할 수 있도록 주선했고, 반 고흐는 4년 만에 승진하여 런던 지점으로 옮겼다. 같은 해인 1873년 반 고흐의 동생 테오가 브뤼셀의 구필 갤러리에 입사했다. 두 형제는 대단히 절친하게 지냈고 미술에 대한 열정을 함께 나누었다. 처음 그들이 일을 시작했을 무렵엔 두 사람 모두 미술품 딜러를 지향하는 듯 보였지만, 테오는 승승장구하여 파리의 가장 권위 있는 지점의 매니저가 되었고 빈센트는 이 업계의 관습과 엄격함에 전혀 부합하지 못했다.

당시 사람들은 그를 격정적이고, 짜증을 잘 내며, 쉽게 발끈하는 성격으로 묘사했고, 그런 그는 종종 친구들의 농담의 대상이 되었다. "반 고흐는 태도와 행동—그가 행동하고 생각하고 느낀 모든 것들—때문에 거듭 사람들의 비웃음을 유발했고, 그가 웃음을 터뜨릴 때는 너무나도 진솔하게 열정적으로 웃었으며 얼굴 전체가 환해지곤 했다."[7] 그는 다른 사람들에게 한결같이 관대하고 매우 친절했으며 상당한 충성심을 고취시켰지만, 또한 양극단을 달리는 인물이기도 했다. 런던의 구필 갤러리에서 일하는 동안 열여덟 살의 빈센

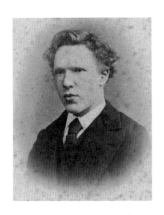

○ 빈센트 반 고흐, 18세

트 반 고흐는 점차 복음주의 형식의 개신교에 심취하기 시작했다. 관심은 곧 온통 마음을 빼앗긴 열정이 되었고, 1875년 구필 갤러리 파리 지점으로 옮긴 후, 그 이듬해 4월 해고되었다. 그는 당시 상황을 테오에게 다음과 같이 설명했다.

사과가 무르익고 나면 부드러운 바람 한줄기에도 나무에서 떨어지게 되듯 여기서도 그런 식이었어. 나는 분명 어떤 일들을 매우 잘못된 방식으로 처리했고, 따라서 할 말이 없다……. 그래서 지금 무엇을 해야 할지 알 수 없는 어둠 속에 있는 것 같다.[8]

그는 런던으로 돌아가 보조교사로 일하면서 주말에는 평신도 자격으로 설교를 시작했다. 크리스마스 즈음 그는 부모에게 목사가 되고 싶다고, 교회야말로 그의 진정한 소명이라고 주장했다. 하지만 그의 부모는 빈센트에게 고향으로 아주 돌아오라고 설득했고 네덜란드의 한 서점에 직장을 구해놓았다. 학교를 다 마치지 않은 빈센트로서는 목사가 되고자 하는 그의 새로운 계획을 이루려면 최소한 7년이라는 긴 시간 동안 공부를 해야 할 상황이었다. 그럼에도 그의 결심은 무너지지 않았다. 1877년 5월, 그는 암스테르담으로 가서 신학 공부를 위한 준비를 시작했지만 그곳에 오래 머무르지 못했다. 다음 해 여름 그는 벨기에에서 전도사 훈련을 받기 시작했으나, 3개월의 실습 기간이 끝난 후 실망스럽게도 전도사 제안을 받지 못했다. 마침내 1879년 1월, 가족의 소개로 수습 목사 자리를 얻게 되었고, 벨기에 보리나주의 노동계급 광부들 사이에서 평신도 사제로 일을 시작했다. 반 고흐는 온전한 신념을 가지고 이 새

로운 세계에 자신을 던졌다. 그는 사제로서의 자신의 임무를 매우 진지하게 받아들여 병들고 궁핍한 교구민들을 개인적으로 보살폈다. 가난한 자의 삶을 더 깊이 경험하고 그리스도와 같은 존재를 본받고자 그는 필수적이지 않은 모든 소유물과 옷 등을 나누어주었고, 침대에서 자는 일을 거부했으며 오랜 시간 열심히 설교를 준비했다. 이 괴팍하고 극단적인 행동에 두려움을 느낀 교구 연장자들은 반 고흐가 사제 생활에 적합하지 않다는 결론을 내리게 되었고, 7월 즈음 그는 6개월의 수습 기간조차 채우지 못하고 해임되었다. 그의 직업 생활이 걱정스러운 상황이었다면 그의 연애 생활은 더더욱 고약했다. 그는 일련의 연애를 했지만 매번 새로운 연애는 이전 것보다 더 엉망이었다. 자제력이 결여되어 있던 그는 자신의 감정이 상호적인 것이 아니며 애정의 대상에게 환영조차 받지 못한다는 사실을 전혀 인식하지 못한 채 지칠 줄 모르고 부적절하게 열정적 감정을 쏟아부었다. 1881년 반 고흐는 그즈음 남편을 잃은 사촌 케이 포스와 사랑에 빠졌다는 결론을 내리고 청혼했다. 그렇게 가까운 친척과의 결혼이 명백히 부당하다는 점 외에도, 케이 포스는 그를 사랑하지도, 재혼할 의사도 없었다. 집에 들어가는 것을 거절당하자 그는 불이 타오르는 램프에 손을 넣고는, 불길 위에서 버틸 수 있는 시간만큼이라도 그녀를 볼 수 있게 해달라고 그녀의 부모에게 애걸해 그들의 말문을 막히게 했다. 멜로드라마 같은 면은 차치하고라도, 이런 종류의 행동은 반 고흐 집안의 먼 친인척들이 갖고 있었던 인상—빈센트는 괴짜 정도가 아니라 아예 미쳤다는—을 더욱 선명하게 만들어주었다. 청년 시절 초기에 그의 정신건강은 그의 부모에게 늘 고민이었고 그들의 서신에서 자주 환기되고 있었다.

빈센트가 20대가 되면서 그가 인생에서 길을 찾을 수 있도록 돕기 위해 가족들은 그들이 할 수 있는 일을 했지만, 괴팍한 그의 성품은 더더욱 굳어져 갔다. 그의 아버지는 1880년 가장 아끼는 아들에게 이렇게 썼다. "빈센트는 아직 여기 있다. 하지만, 아, 힘겹게 애는 쓴다만 아무 성과가 없다……. 아, 테오, 빈센트의 그 고통스러운 어둠을 비춰주는 빛줄기가 있다면 좋겠구나."[9]

19세기 말에는 정신에 관한 연구가 아직 유아기에 머물고 있었다. 정신질환자를 수용하는 사설기관이 존재하긴 했지만 축사 같은 감금 시설에 가까웠다.[10] 감정적으로 불안정한 자녀가 있을 경우 유일한 방법은 국가에서 운영하는 정신요양원에 입원시키는 것뿐이었고, 그런 시설에서 오랜 시간 살아남는 사람은 드물었다. 1880년 특히나 고통스러운 일련의 사건들을 겪은 후 반 고흐 목사와 그의 아내는 스물일곱 살의 빈센트를 벨기에의 한 기관에 입원시키기로 하지만, 빈센트의 강한 반발로 가족은 이 조치를 추진할 수 없었고, 그럴 의지도 없었다. 결국 그는 입원하지 않았다.[11] 반 고흐는 그다음 해 테오에게 쓴 편지에서 이 시기를 떠올렸다. "내게는 크나큰 슬픔과 괴로움을 야기하는 일이지만, 나는 아들을 저주하고 (작년을 생각해봐) 아들을 정신병원에 보내려는 (난 당연히 온 힘을 다해 반대했지) 아버지가 옳다는 이야기는 받아들일 수 없어."[12] 1888년 아를의 그 극적인 사건이 있은 후, 안나 반 고흐는 8년 앞서 아들이 받았던 전문가 진단을 상기하며 테오에게 편지를 썼다. "그 작은 뇌에 뭔가 부족하거나 잘못된 것이 있다……. 불쌍한 것, 난 그 아이가 늘 아팠다고 생각했다."[13] 반 고흐에게 정신적 문제가 있다는 징후는 많았다. 안타깝게도 이런 문제가 가족 내에서 빈센트에게만 국한된

것은 아니었다. 그의 문제가 유전적인 질환이었는지 확인하는 것은 불가능하지만, 정신질환 가족력이 있었던 흔적은 분명 있으며, 그것은 나중에 빈센트가 자신의 의사에게 언급한 사실이기도 하다.[14] 반 고흐 목사에게서 태어난 여섯 명의 자식 중 두 명이 자살했고, 테오의 진단명은 뇌매독이긴 했지만 그를 포함한 두 명이 정신병원에서 사망했다.[15]

빈센트 반 고흐는 그의 삶 전반에 걸쳐 빈곤한 자들, 고통받는 자들, 절실하게 도움이 필요한 자들에게 이끌렸으며, 그들을 구원할 수 있는 사람이 바로 자신이라는 확신을 가지고 있었다. 1882년 1월 그는 신 호르닉을 만났다. 창녀 출신으로 다른 남자의 아이를 임신 중이었고 반 고흐보다 세 살 연상이었다.[16] 7월 무렵엔 신과 그녀의 새로 태어난 아기와 다섯 살짜리 딸이 반 고흐와 함께 살고 있었다. 반 고흐가 여성과 함께 산 것은 이때가 처음이었고, 한동안 순조로운 생활이 이어졌다. 반 고흐는 이상적인 가족생활과 어느 정도 유사한 삶을 누리는 것에 행복해했고 신은 그의 그림 모델이 되어주었다. 그들은 1883년 9월 헤어졌다. 그는 자신의 감정을 테오에게 설명했다. "그녀와 함께하기 시작한 그 순간부터 도움이라는 문제에 이르면 전부를 주거나 아무것도 못 주거나 양극단뿐이었다. 그녀가 혼자 살 수 있는 돈을 줄 수 없었고, 그래서 그녀를 돕기 위해 뭐라도 하려면 어쩔 수 없이 그녀를 집으로 받아들여야 했다. 내 생각에 제대로 된 순서라면 그녀와 결혼을 하고 드렌터로 데려가는 것이었겠지. 하지만 그녀 자신도, 상황도 그것을 허락하지 않았다고 인정할 수밖에 없구나."[17]

1880년대 전반 내내, 그의 부모가 그의 지속적인 변덕스러운

행동에 절망하고 있는 동안 반 고흐는 간헐적으로 가족과 멀어지곤 했다. 많은 젊은이들과 마찬가지로 그 역시 독립적으로 살길 간절히 원했으나 부모나 테오의 경제적 지원 없이는 살 수 없었기 때문에 때때로 어쩔 수 없이 집으로 돌아가곤 했다. 1884년 여름, 그는 네덜란드 뉘넌의 부모님 옆집에 살던 마르호 베흐만을 알게 됐다. 7월, 그의 어머니가 다리가 부러져 거동을 할 수 없게 되자 어머니의 바느질 강좌를 마르호가 맡게 되면서 그녀와 빈센트의 연애가 시작되었다. 하지만 양가 모두 그들의 관계를 심하게 반대했고, 9월 16일 빈센트는 그 이야기를 테오에게 썼다. "베흐만이 절망의 시간 속에 독약을 먹었다. 그녀가 그녀 가족에게 이야기를 꺼냈을 때 사람들이 그녀와 나에 대해 나쁘게 얘기했고, 그녀는 너무나도 화가 난 나머지 그런 행동을 한 거지. 내 생각에 그것은 분명 광기에 휩싸인 순간이었을 거다."[18] 그녀의 자살 시도에 대한 그의 반응은 그녀와 결혼을 해야 한다는 것이었지만, 같은 편지에서 그는 그녀 가족이 2년을 기다리라고 그에게 요구했다며 불만을 표했다.

1885년 3월 26일, 빈센트의 서른두 번째 생일 나흘 전, 예기치 못하게 반 고흐 목사가 세상을 떠났다. 그들의 관계가 종종 순탄치 못한 성질의 것이긴 했지만 빈센트는 가족과 함께 깊은 슬픔으로 하나가 되었다. 하지만 그 휴전 상태는 일시적인 것으로 그쳤다. 1885년 5월 빈센트는 누이 안나와 말다툼을 한 뒤 집을 떠났고, 그것이 영원한 작별이 되었다.

그는 어린 시절부터 취미 삼아 드로잉을 하거나 그림을 그렸고, 1880년대 중반부터는 더욱 진지한 자세로 그림에 임했다. 이즈

음 그는 그의 첫 번째 주요 작품이라 할 수 있는 〈감자 먹는 사람들 The Potato Eaters〉을 완성했다. 이 그림을 그린 캔버스는 지독하게 거친 것이었는데, 이는 네덜란드 농민 사회의 삶과 끔찍한 환경에 대한 사회적 비판이라 할 수 있다. 노동자들의 힘겨운 생활상, 함께 모여 가장 하찮은 음식을 먹는 모습이 그 우울한 팔레트로 강조되어 있었다. 그 당시 주제에 있어 현대적이었던 이 그림은 어두운 실내와 침울한 분위기를 통해 근근이 먹고 사는 노동자 계층의 잔인한 현실을 보여주고 있었다. 반 고흐는 이 작품에 전적으로 만족하지는 않았지만 그래도 무언가 성취했다는 것은 알고 있었다. 그는 1년 후 파리에서 에밀 베르나르를 만났을 때 자랑스럽게 〈감자 먹는 사람들〉을 보여주었고, 베르나르는 그 그림을 "두려움이 느껴지는 것"이라 표현했다.[19]

테오의 아파트에서 함께 사는 일은 언젠가 다가올 현실로 얘기되고 있었지만 반 고흐의 갑작스러운 파리 도착은 예기치 않은 것이었다. 그런 충동적인 행동은—테오에겐 혼란스러운 것이었을 텐데—전적으로 빈센트의 성격에서 나온 것이었다. 당시 스물여덟 살이었던 테오는 몽마르트르대로 19번지에 위치한, 구필에서 부소, 발라동으로 이름을 바꾼 갤러리에서 매니저로 일하고 있었다. 1886년 2월 말, 간절히 다른 곳으로 가고 싶었던 빈센트는 벨기에를 떠났고, 그가 훗날 1888년 6월에 고백했듯이 각종 청구서도 지불하지 않은 채로였다. "나도 파리에 오기 위해 같은 일을 할 수밖에 없지 않았냐고? 그때 나는 많은 것을 잃는 괴로움을 겪었고, 그런 경우 달리 길이 없었다. 그리고 계속 우울증에 빠져 지내는 것보다는 어찌 되었건 앞으로 나아가는 것이 나은 법이다."[20]

그는 화가 페르낭 코르몽의 스튜디오에서 드로잉과 회화 수업을 받기 시작했고, 그의 제자들 가운데서 에밀 베르나르, 호주 화가 존 피터 러셀, 앙리 드 툴루즈 로트렉 등 새로운 친구를 만났다.[21] 그러나 그는 스튜디오에 오래 머물지 않았다.

나는 코르몽의 스튜디오에 서너 달 있었지만 기대했던 것만큼 도움이 되지는 않았네. 어쩌면 내 잘못인지도 모르지만, 어쨌든 난 그곳을 떠났고……. 그리고 혼자 작업을 해온 이후로 나는 나 자신을 더욱 느끼고 있다는 생각이 든다네……. 나는 선택이 아닌 운명에 의한 모험가인지라 그 어느 곳보다 오히려 내 가족과 내 조국 안에 있을 때 나 자신이 가장 이방인처럼 느껴지곤 했다네.[22]

1880년대 초 이후 테오는 매달 자신의 월급에서 빈센트에게 생활비를 보내 빈센트가 부모에게서 받는 용돈에 추가적인 도움을 주었다. 테오는 형을 진심으로 사랑했고, 형이 선택한 삶을 살도록 돕고 싶어 했지만, 한편으로는 어떤 도덕적 의무감에서 빈센트에게 내재된 잠재력을 키워 보다 나은 인간으로, 나아가 화가로 성장시키고 싶어 했다.[23] 테오의 꼼꼼한 회계장부를 보면 그가 얼마나 관대하게 베풀었는지 알 수 있다. 그는 대략 자신의 월급의 14.5퍼센트를 형의 화가 생활에 지불했다.[24] 지출은 빈센트가 아를로 옮긴 뒤에 매우 큰 폭으로 증가했다.

빈센트의 화가 친구들뿐 아니라, 잘 알려진 딜러였던 테오 역시 빈센트에게 파리 화단의 통로 역할을 했다. 빈센트는 동시대 화가들을 몇몇 만났고 그림도 교환했다. 형제는 이런 방식이 현대미술

의 미래에 대한 그들의 투자라고 보았다. 즉, 빈센트가 테오의 재정적 뒷받침을 받아 작품을 그리고, 그 작품을 거래하거나 교환함으로써 미술계에 공헌한다는 것이었다. 한동안은 성과가 괜찮았다. 형제는 제법 큰 규모의 현대미술 작품과 일본 판화를 수집했고, 그 컬렉션은 현재 빈센트의 그림들과 함께 암스테르담 반 고흐 미술관의 소장품 일부가 되었다.

형제는 매우 가까웠다. 형에게 헌신적이었던 테오는 빈센트에게 재정적 도움을 주었을 뿐 아니라 정신적으로도 그를 지지하고 옹호했다. 그러한 경제적, 정서적 투자가 없었다면 빈센트의 성취는 가능하지 못했을 것이다. 오늘날 우리가 반 고흐의 작품을 볼 수 있는 것은 그의 훌륭한 동생이 (그리고 훗날 테오의 미망인 요한나 봉허의 노력이 더해져) 빈센트의 편지와 드로잉, 회화 들을 후대를 위해 보존한 덕분임을 잘 알고 있다. 이들 형제의 관계는 빈센트의 삶을 이야기함에 있어 결정적인 요소가 되었다. 즉 빈센트 반 고흐의 천재성은 테오의 이타적인 베풂을 기반으로 한다는 것이다. 그럼에도 이것은 미화된 묘사이다. 파리에서 함께 사는 일에 스트레스가 없을 수 없었다. 형제는 말다툼을 했고, 때로는 심한 대립으로 치닫기도 했다. 1887년 초 그들은 위기에 이르렀다.

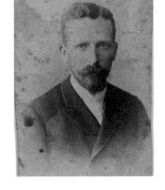

○ 테오 반 고흐, 1889년경

빈센트 형은 공부를 계속하고 있고,

반 고흐의 귀

그림 작업에도 재능을 보이고 있다. 하지만 정말 유감인 것은 성격이 너무나 많이 까다로워 길게 보면 그와 잘 지내는 일이 거의 불가능하다. 물론 그는 작년에 여기 왔을 때도 괴팍했지. 그건 사실이지만 그래도 어느 정도는 나아지는 걸 보게 되리라 생각했다. 그런데 지금 그는 다시 예전 모습이고 이성에 귀를 기울이려 하지 않는구나. 그러니 이곳이 좋은 분위기일 리 없고, 단지 나아지기만을 바라고 있다. 그렇게 되겠지만 어쨌든 그에겐 안된 일이다. 우리가 함께 노력했다면 두 사람 모두에게 더 좋은 일이었을 텐데.[25]

이 편지를 쓰고 나서 며칠 후 테오는 빈센트와 함께 사는 문제에 심각하게 의문을 던지기 시작했고, 여동생 빌레민에게 이렇게 썼다.

그를 돕는 것이 늘 그릇된 일은 아니었는지 종종 나 자신에게 반문했고, 그가 그럭저럭 혼자 해내도록 내버려둘 뻔한 적도 자주 있었다. 네 편지를 받고 나서 나는 이 문제를 진지하게 생각 중이고, 이 상황에서는 어쩔 수 없이 이대로 계속할 수밖에 없다고 느끼고 있다……. 너는 또한 내가 가장 걱정하는 것이 돈 문제라고 생각해서도 안 된다. 우리가 더 이상 공감하는 것이 거의 없다는 것이 문제다. 내가 형을 많이 사랑했던, 우리가 절친했던 시절이 있었지만 이제 그 시간은 끝이 났다.[26]

빈센트는 그의 생활과 일 전체를 테오의 공간으로 옮기면서 아파트를 화가의 스튜디오로 바꾸었다. 그의 성마름과 변덕스러운 행동은 문제를 더 악화시켰다. 두 형제의 완벽한 관계에 대한 이야기

는 테오의 미망인이 서간집을 처음 편집해서 발행했던 1914년 이후 세월이 흐르며 점점 부풀려졌다. 요한나가 책에서 몇몇 이야기들을 누락시키면서 빈센트 인생 이야기를 편집하는 비즈니스가 시작되었다. 빈센트가 처음에 파리로 온 것은 당시 거장들, 특히 동시대 미술계에서 가장 선두에 서 있었던 그룹인 인상주의 화가들로부터 배움을 얻기 위해서였지만, 그가 도착했을 무렵 인상주의 운동은 이미 발전과 쇠퇴의 과정을 지나고 있었고, 1886년 인상주의 전시회가 그들의 여덟 번째이자 마지막 전시회가 되었다. 밝은 색채의 팔레트를 사용하여 여유 있는 중산층을 포착하던 인상주의는, 1880년대에도 여전히 대중의 취향을 좌지우지하고 있던 아카데믹 회화로부터의 철저한 이탈을 뜻했다. 젊은 미술가들은 상징주의 같은 새로운 아이디어를 포용하며 앞서나가고 있었다. 일본 판화에서 강한 영향을 받은 이 화가들은 한 발 더 나아가 순색을 생동감 있는, 가공되지 않은 방식으로 사용하여 19세기 삶의 새로운 면, 빨래하는 여인들, 창녀들, 농부들 등을 조명했고, 이러한 소재는 빈센트 반 고흐에게도 완벽하게 어울리는 것이었다.

그는 파리에 머무는 동안 작품의 새로운 판매처를 찾고자 노력하며 〈해바라기Sunflowers〉 그림을 포함 작품 일부를 탕부랭 레스토랑에 전시했다.[27] 반 고흐는 레스토랑 주인과 잠깐 연인 관계였고 1887년 그녀, 아고스티나 세가토리가 탕부랭의 테이블에 앉은 모습을 초상화로 그리기도 했다. 1887년 11~12월, 현대미술을 전시하려는 갤러리가 거의 없음에 절망한 반 고흐는 프티 샬레 레스토랑에서 그룹전시회를 조직했다.[28] 그 전시회를 본 화가들 중에 폴 고갱이 있었다. 그는 마르티니크로 그림 여행을 갔다가 막 돌아온

상태였다. 전시회는 반 고흐가 바랐던 성공을 거두지 못했다. 판매된 그림은 두 점에 불과했고, 파리에서 같은 생각을 가진 화가들의 새로운 공동체를 만들고자 했던 그의 열망은 어리석은 것으로 보였다. 반 고흐에게는 파리 미술계의 모든 사람들이 번창하고 있는 듯 보였지만 정작 자신은 2년의 세월이 흘렀음에도 그림을 거의 팔지 못했다. 파리 생활에 대한 환상이 깨지며 절망감을 느끼고 있던 그는 그곳을 떠나 어딘가 새로운 곳에서 다시 시작하고 싶다는 간절한 마음을 품었다. 반 고흐는 1886년에 자신이 처음 고려했던 계획을 되살렸다. 프랑스 남부로 가자는 생각이었다.

대도시 생활을 하며 그는 육체적으로도 건강이 나빠졌다. 아를에 도착한 지 며칠 만에 동생에게 보낸 글에도 그런 상황이 나타나 있다. "이따금씩 내 피가 다시 돌기 시작할 준비가 되었음을 느낀다. 파리에서는 최근에 그러지 못했고, 나는 정말 더 이상 견딜 수 없었다."[29] 프랑스의 수도는 그 세련된 사교계와 끊임없는 소음으로 인해 반 고흐가 삶에서 추구하고 있던 것과 대척점에 있었다. 파리에서 작업하며 그는 색 대비의 중요성을 깨달았고, 테오와 함께 수집했던 일본 판화에서 비전통적 관점과 구성을 사용하는 법을 배웠다. 이러한 새로운 아이디어가 체화되어 있었기에 그는 다시 네덜란드 시절 초기 캔버스의 소재로 돌아가 풍경화와 노동하는 소박한 사람들의 초상화를 그렸다. 그가 찾고 있었던 것을 발견하기 위해서는 파리를 떠나야 했다.

반 고흐가 왜 아를로 가기로 한 것인지 정확하게 아는 사람은 없다. 마르세유가 더 적절한 선택이었을 것으로 보인다. 반 고흐가 특

히 존경했던 아돌프 몽티셀리가 마지막으로 돌아가 지낸 고향이기도 했고, 그가 언젠가 가보고 싶어 했던 일본으로 떠나는 기항점이기도 했기 때문이다.[30] 여러 편지에서 마르세유를 방문할 의사를 언급했음에도 그는 실제로는 한 번도 마르세유에 가지 않았다. 부산한 항구가 너무나 크고 시끄러워 그로서는 그저 피하고 싶었던 것인지도 모른다. 굳이 아를을 선택한 이유가 불확실한 것으로 남아 있기에 많은 추측들이 있어왔다. 널리 알려진 그 남쪽의 햇빛을 찾고 있었던 것일까? 새로운 소재를? 혹은 그저 파리를 벗어나고 싶었던 것일까? 여자도 가능한 한 가지 이유로 언급되곤 한다. '아를레지엔', 즉 아를의 여인들이 프랑스에서 그 아름다움으로 유명해서 그곳으로 향한 것인지도 모른다.[31] 그곳은 드가Edgar De Gas가 젊은 시절 그림 여행을 갔던 곳이기도 하고, 코르몽 스튜디오의 동료였던 툴루즈 로트렉이 비교적 지내기 저렴한 곳이라며 아를을 제안했을 수도 있다.[32] 반 고흐는 1886년 초부터 더 따뜻한 지역으로 떠날 생각을 하긴 했지만 1888년 2월 19일 남쪽으로 길을 떠난 것은 충동적으로 내린 결정이었던 것으로 보인다.

출발하던 날, 테오가 배웅하기 위해 역으로 나왔다. 빈센트는 밤 9시 40분에 출발하는 13호 급행열차를 탔고, 프로방스까지 하룻밤과 한나절이 걸렸을 것이다.[33] 기차가 파리 교외의 완만하게 펼쳐진 풍경 속을 달리는 동안 테오는 레픽 가 54번지 형제가 함께 생활했던 아파트로 홀로 돌아왔을 것이다. 문을 밀어 열고 가스램프를 켰을 때, 그의 형이 불과 몇 시간 전 벽에 걸어놓은 생동감 넘치는 그림 몇 십 점에서 강렬한 색깔이 넘쳐나고 있었다. 어디에나 빈센트의 존재가 남아 있었다.[34]

실망과 발견

나는 프랑스에서 몇 개월 동안 혼자 작업하며 반 고흐가 아를에서 지낸 시간을 어느 정도 완성된 연대기로 작성했다고 판단했고, 암스테르담의 반 고흐 미술관 기록물 보관소로 향할 준비가 되었다고 느꼈다. 당시 나는 빈센트 반 고흐에 대해 상당히 많은 것을 알고 있다고 생각했고, 미술관 기록물 보관소 어딘가에서 내 의문들 중 가장 당혹스러운 것, 즉 반 고흐가 왜 자신의 귀를 잘랐는가에 대한 명확한 대답을 얻을 수 있기를 바라고 있었다. 반 고흐가 귀에 붕대를 감고 있는 모습의 자화상과 그 사건 기사가 실린 지역신문 외에는 더 이상 어떤 동시대 정보도 발견하지 못한 상태였다.

이 방문에서 명확히 밝힐 수 있었으면 하는 몇 가지 문제들이 있

었고, 마음 한구석에서는 '반 고흐의 귀'에 대한 진실 찾기가 어쩌면 다큐멘터리 영화나 신문기사의 흥미로운 주제가 될 수 있으리란 터무니없는 희망도 품고 있었다. 이 미술관은 반 고흐에 관한 한 세계적인 권위가 있는 곳이기에 나는 그곳 학자들이 이미 그의 인생의 모든 측면을 조사했을 것이며 이제 밝혀지지 않은 새로운 사실은, 하물며 나를 통해 밝혀질 수 있는 것은 아무것도 없다고 단정했었다. 출발 전 나는 1930년대에 정신과 의사 두 사람이 그의 병적 측면을 연구한 후 그의 귀에 대해 저술한 논문을 한 편 읽었다. 인근 주요 기록물 보관소 접근이 힘들었던 나로서는 운이 좋게도, 그 의사 중 한 사람의 아들인 로베르 르루아가 나와 가까운 곳에 살고 있었고, 그는 친절하게도 그 논문 복사본을 내게 보내주었다.[1] 논문에는 목격자 이야기가 실려 있었고, 처음 보는 내용이었다. 1888년 12월 23일 신고를 받고 홍등가로 출동했던 그 지역 경찰의 기억을 기록한 것이었다. 내가 암스테르담에 도착했을 때는 11월 말이었고, 이미 한겨울이었다. 공항을 나서자 눈이 내리기 시작했다. 프랑스 남부는 덥고 훈훈한 날씨만 계속된다는 것은 잘못된 믿음이다. 프로방스도 겨울 몇 달 동안은 지독하게 추워지기도 해서 방문객들이 깜짝 놀라곤 한다. 많은 서리가 내리는 데다 구름이 덮어주지 않기 때문에 종종 밤새 영하 10도까지 내려가곤 한다. 하지만 깊고 깊은 겨울에도 하늘은 거의 언제나 짙게 푸르고, 햇빛도 유난히 더, 오히려 여름보다 환하다. 이는 공기 중의 먼지가 프로방스의 바람에 씻기기 때문이다.

사람을 우울하게 하는, 북유럽의 그 끔찍한 잿빛 하늘을 이고서 나는 반 고흐 미술관 옆에 위치한 연구 도서관으로 향했다. 그 겨울

아침, 그간 연락을 주고받았던 피케 파브스트가 온화한 미소를 머금고 나를 따뜻하게 반겨주었다. 시간이 제한되어 있었으므로 나는 1888년 반 고흐의 첫 발작을 이해하는 데 도움이 될 거라 생각한 모든 파일들을 미리 신청해두었다. 열람실 테이블 위에 내가 요구한 파일들이 박스에 담겨 준비되어 있었다. 나는 또한 도서관이 소장한 모든 서류 목록을 받았고, 욕심을 내어 더 많은 것을 신청했다. 피케가 계속해서 파일들을 추가로 가져다주는 동안 우리는 이 프로젝트에 대해 이야기를 나누었고, 그녀는 내가 왜 연구를 시작했는지 물었다. 나는 언니의 죽음에 대해 몇 마디 얘기를 했고, 그러자 그녀가 낮은 목소리로 물었다. "암이었나요?" 나는 고개를 끄덕였다. "저도요. 우리 언니도 작년에 세상을 떠났어요." 그리고 그녀가 말했다. "점심 같이하죠." 그 순간 피케는 진실한 친구가 되었다. 습하고 추운 날씨와 너무나 일찍 찾아오는 밤 때문에 암스테르담에서 지낸 나흘 동안 햇빛을 거의 보지 못했다. 무기력감과 우울함도 느꼈다. 이 가라앉은 기분에는 아침마다 도서관에서 나를 기다리고 있는 파일 박스들도 한몫했다. 애초 나의 생각은 상당히 소박했고 복잡할 것이 없었다. 빈센트가 귀 일부분을 자른 그날 밤을 연구하리라. 하지만 파일들을 파헤쳐나가면서 반 고흐나 그의 동시대인들에 대해 아는 것이 거의 없는 상태에서는 1888년 그날 밤에 대한 연구를 시작조차 할 수 없음을 깨달았다.

나는 파일들을 읽으면서 다른 방향에서 그날의 이야기를 이해하기 시작했다. 1970년, 미술관의 학술저널 『빈센트』는 1888년 말과 1889년 초 아를에서 일어난 사건들에 초점을 맞추며 빈센트의 친구들과 아를에서 그를 치료한 의사가 테오에게 보낸 편지들 중

일부의 전문을 실었다. 빈센트의 친구로 아를 우체국에서 근무했던 조제프 룰랭, 의사인 펠릭스 레, 그리고 아를의 개신교 목사 살 등이 보낸 편지들은 정말 흥미로운 것이었다. 그들은 테오에게 빈센트의 진전을 알리면서 실제로 진행 중이었던 일을 증언하고 있었다. 그 전까지 내가 보았던 것은 발췌된 일부뿐이었다. 그 편지들 전문을, 그들이 애초에 썼던 불어로 온전하게 읽고 나자 빈센트의 발작 후 유증에 관한 새로운 관점을 얻을 수 있었다.

암스테르담에서의 첫날이 끝나갈 무렵 나는 '귀'라는 제목의 파일을 열었다. 첫 몇 페이지를 훑어보았다. 갑자기 속이 울렁거렸다. 파일 속에는 마틴 베일리라는 저널리스트가 대단히 저명한 미술 잡지에 실은 글이 들어 있었다.[2] 잡지에는 귀에 붕대를 감은 유명한 반 고흐의 자화상이 있었고, 심지어 표지의 제목도 '반 고흐의 귀'였다. 가슴이 철렁했다. 그 기사는 내가 지금까지 이해하고 있었던 이야기의 모든 측면을 하나하나 다 다루고 있었다. 반 고흐가 귀를 자른 이유에 대해 질문을 던졌고, 그가 절단된 귀를 준 여자의 이름, 고갱의 모순된 증언들까지 모두 포함하고 있었으며 이미 출간된 상태였다. 갑자기 나의 탐구는 완전히 불필요한 것이 되었다. 나는 도서관에서 한동안 멍한 상태로 앉아 있었다. 나의 추적은 돌연 끝을 맞이했다. 좌절감을 느꼈다. 이제 겨우 첫날이었고 다음에 무엇을 해야 할지 알 수 없었다. 5시, 도서관 폐관 직전에 피케가 내 책상으로 왔다. 내가 발견한 기사에 대해 그녀와 짧게 이야기를 나누었고, 그녀에게 부탁해 마틴 베일리의 이메일 주소를 알아냈다. 피케는 친절하게도 내가 미술관에 들러 그림을 볼 수 있도록 티켓도 한 장 주었다. 반 고흐의 작품 일부를 다른 곳에서 본 적은 있었지만 그의

작품을 한자리에서 그렇게 많이 볼 기회는 없었다. 커다란 현대식 건물로 걸어 들어가자 누군가 알아들을 수 없는 네덜란드어로 인사말을 했고, 나는 서둘러 안으로 들어갔다. 폐장 시간까지 한 시간밖에 남지 않았기 때문에 빠르게 전시실을 돌아다니며 반 고흐가 네덜란드와 벨기에에서 그린 초기 작품들을 감상했다. 그 그림들은 어둡고 침울했으며 그때 나의 기분과 같은 분위기였다. 모퉁이를 돌아 다른 전시실로 들어간 나는 걸음을 멈춰야 했다. 벽에 걸린 그림들 위에 이렇게 쓰여 있었다.

"나는 실패했다고 느낀다." – 빈센트 반 고흐[3]

나는 몇 분 동안 그 말을 응시하고 있었다. 사기가 너무나 떨어져 있었기에 과연 내가 그의 이야기에 어떤 새로운 것을 더할 수 있을지 회의가 들기 시작했다. 나는 지난 열 달 동안 누군가 이미 완수한 프로젝트에 매달리고 있었던 것이다. 순간 한 번도 만난 적이 없는 이 괴로움에 빠진 남자에게 문득 감정이입이 되는 것을 느꼈다. 반 고흐가, 세계적으로 존경받는 화가인 그가 실패했다고 느꼈다는 것을 깨닫고 나자 그를 달리 생각하게 되었다. 그는 더 이상 단순한 내 연구 대상이 아니었다. 빈센트 반 고흐는 진짜 한 인간이 되었다.

또 다른 모퉁이를 돌자 나는 문득 집에, 프랑스 남부에 돌아와 내가 너무나도 잘 아는 햇살과 풍경 속에 잠겨 있었다. 생명력으로 충만한 캔버스들이 환하게 빛나고 있었다. 나는 그림 하나하나를 음미하며 천천히 걸음을 옮겼다. 그 그림들은 내가 상상했던 것보

다 훨씬 더 강렬했다. 낯선 나라에서 반 고흐의 그림들에 경이로움과 가슴 벅참을 느끼며 깊은 감동에 빠져들었다. 프로방스의 태양과 따뜻함 속에서 나는 전혀 예기치 못한 울음을 터뜨렸다. 그날 밤 숙소에서 마틴 베일리에게 내 연구 프로젝트를 설명하는, 그때까지 내가 수집한 자료 전부를 그에게 전달하고 싶다는 내용의 이메일을 보냈다. 그는 답장에서 나의 제안은 매우 고결한 것이지만 자신은 가까운 미래에 반 고흐의 귀에 대한 연구를 더 이어갈 계획이 없다고 말했다. 그 순간 작고 희미하나마 희망의 빛이 깜박이기 시작했다. 나는 저녁 내내 그의 기사를 주의 깊게 읽었고, 내가 그때까지 발견하지 못했던 무언가에 강한 호기심을 느꼈다. 바로 귀 이야기를 기사로 실은 두 번째 신문에 대한 언급이었다. 반 고흐의 친구인 벨기에 화가 외젠 보슈가 받았던 것인 이 작게 오려낸 신문기사는 벨기에 왕실 기록물 보관소의 한 봉투 안에서 잠자고 있다가 마틴 베일리에 의해 발견되었다.[4] 처음에는 그다지 새로운 사실은 없는 것으로 보였다.

아를 ─ 괴짜: 지난 수요일, 우리는 이러한 제목으로 자신의 귀를 면도기로 잘라 카페에서 일하는 여성에게 준 폴란드 화가의 기사를 실었다. 오늘 우리는 이 화가가 병원에 있으며, 자해로 인한 고통을 극심하게 겪고 있음을 알게 되었다. 목숨을 건질 수 있기를 바란다.[5]

"폴란드 화가"라는 어휘는 과히 우려할 만한 것은 아니었다. 불어로 네덜란드인은 올랑데hollandais, 폴란드인은 폴로네polonais이고,

말로 할 경우 거의 같게 들릴 수 있다. 이 기사에는 날짜도 없었고 어느 신문인지도 명시되어 있지 않았지만, 자해로 인한 부상 언급은 분명 반 고흐 이야기일 수밖에 없었다. 그런데 기자는 이것이 같은 주 앞서 게재했던 다른 기사의 후속 기사임을 밝히고 있었다. 가슴 뛰는 발견이었다. 나는 이렇게 충격적인 이야기를 다른 신문사에서 무시했다는 것이 불가해하다고 늘 생각했고, 신문의 이 몇 줄이 내가 오랫동안 의심쩍어했던 것, 즉 아를의 극적 드라마가 다른 곳에서도 언론을 장식했다는 사실을 확인시켜주었다. 마틴 베일리는 그의 글에서 이 잘린 기사가 실린 신문을 찾으려 애썼지만 허사였다고 썼다. 나는 프랑스로 돌아가면 그 원본을 찾기 위해 노력하겠다고 맹세했다.[6]

베일리의 글에서 두 가지 사항이 내 시선을 끌었다. 테오에 따르면 빈센트는 '칼'로 귀를 잘랐지만, 이 새로운 기사는 분명하게 "면도기"라고 쓰고 있었다.[7] 누가 옳은가, 테오인가 아니면 이 신문인가? 두 번째로, 신문기사에서는 빈센트가 자신의 귀를 "카페에서 일하는 여성"에게 준 것으로 묘사했는데 이는 그날 밤 사건을 설명하는 다른 모든 글과 대치되는 것이었다. 이 알 수 없는 여성 '라셸'은 늘 창녀로 언급되어왔다. "카페에서 일하는 여성"이라는 이 예스러운 표현은 완곡한 어법인가, 아니면 또 다른 무엇인가?

네덜란드에서 머물던 시간이 끝나갈 무렵, 키가 크고 호리호리한 네덜란드 남자 한 사람이 도서관으로 들어왔다. 피케는 그를 미술관의 시니어 연구원인 루이스 판 틸보르흐라고 소개했다. 루이스는 미술관에서 오랜 시간 일했고 반 고흐의 그림과 그에 관한 모든

것에 세계적인 권위를 지닌 사람이었다. 벌써 귀에 관한 상충된 자료들을 너무나 많이 읽어 혼란스러워하던 내 앞에 한줄기 빛을 비춰줄지도 모를 전문가가 나타난 것이다. 나는 그에게 반 고흐의 귀에 관한 보고들 사이에 나타난 간극을 어떻게 생각하는지 물었다. 어떤 글은 그가 귀 전체를 잘랐다고 하고, 또 어떤 글에서는 귓불만 잘랐다고 했다. 만일 귓불만 잘랐다면—창녀 '라셸'이 명백히 기절했던 것처럼—누군가를 기절시킬 만큼 정말 그렇게 극적일 수 있었을까? "글쎄요." 그가 대답했다. "피만 보아도 기절하는 사람들이 있으니까요."

우리의 첫 만남 동안 루이스는 내게 귀스타브 코키오Gustave Coquiot가 쓴 반 고흐 전기를 읽었는지 물었다. 나는 이름만 알고 있다고 대답했다. 그는 불어가 모국어인 사람 중에는 처음으로 반 고흐 전기를 쓴 인물이었다. 루이스와 대화를 나눌 때까지 나는 코키오가 1922년 아를을 방문했고, 1880년대 말에 빈센트를 알고 있던 사람들을 만났다는 사실을 전혀 모르고 있었다. 게다가 그는 반 고흐의 자해 이야기를 동시대에 최초로 출간한 사람이었고, 그 점이 내게 커다란 관심을 불러일으켰다. 루이스는 코키오의 전기가 도움이 될 것이라고, 19세기 말 아를에 대한 배경 정보를 더 얻을 수 있을 것은 물론, 코키오 방문 당시의 분위기와 도시 배치 등이 1888년과 크게 달라지지 않은 아를의 모습을 찍은 사진들이 실려 있어 매우 유용할 것이라고 말했다. 코키오의 사진들 중에는 반 고흐의 노란 집도 있었다. 그의 집을, 과거로부터 온 유령 같은 존재를 내 앞에 놓고 보다니 참으로 이상하고도 멋진 기분이었다. 나는 집 앞면이 경사져 있는 것을 알아차렸다. 빈센트의 그 유명한 침실은

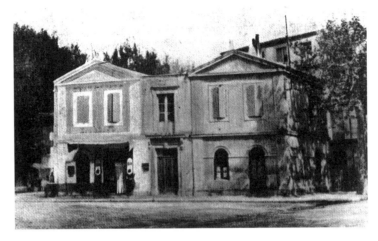

○ 노란 집, 라마르틴 광장 2번지, 1922년

내가 늘 단정했던 것과 같은 정사각형이 아니었던 것이다.[8]

　암스테르담에서의 시간이 정신없이 지나가는 동안, 박스들이 끝도 없는 것처럼 줄지어 내 테이블 위로 올라왔다. 처음에는 각 서류를 세심하게 살피며 복사의 필요성이 있는지 없는지 결정했다. 모든 것이 흥미로웠다. 어느 시점엔가 '큐리오사Curiosa'라고 쓰인 파일 하나가 테이블 위에 놓였고, 거기에는 아를의 드라마에서 영감을 얻은, 잠깐 쓰이고 사라질 물건들이 들어 있었다. 고무로 만든 반 고흐의 귀, 상당한 양의 만화, 앨범 커버, 심지어 뜨거운 커피를 부으면 귀가 사라지는 머그도 있었다. 나는 그런 키치 상품들은 무엇이든 좋아해 그 진기한 물건들을 보고 즐기느라 너무 많은 시간을 써버렸다. 그러고 나자 갑자기 초조해졌다. 이 짧은 방문 기간 동안 이 모든 자료들을 어떻게 다 점검할 수 있을지 눈앞이 캄캄했다.

나는 조금이라도 흥미로워 보이는 것은 모두 다 미친 듯이 기록하기 시작했다. 디지털카메라로 수백 장 사진을 찍었고, 집으로 짊어지고 가기 위해 거대한 파일 박스 안의 자료들을 끝도 없이 복사했다.

루이스가 1960년대에 미술관에서 코키오의 노트를 구입했다고 말해주었다. 원본이 별도의 보관소에 있다고 했다. 그 노트 전체를 다 보려면 결국 다시 방문해야 했다.

<center>***</center>

1889년 봄, 반 고흐는 아를의 병원에 있었다. 발작이 있은 후 그곳에 여러 차례 머문 바 있다. 멀리 떨어져 파리에 있던 테오는 화가 폴 시냐크에게 남부로, 지중해 연안으로 가는 길에 아를에 들러 빈센트를 찾아가 볼 수 있는지 물었다. 코키오는 시냐크에게 편지를 써 그 당시 방문을 어떻게 기억하고 있는지 물었다. 1921년 12월 6일자 편지에서 시냐크가 한 답변은 공식적으로 인정된 반 고흐의 부상 설명이다. 편지 원본은 사라졌으나 코키오는 그 편지를 자신의 노트에 옮겨 적어두었다. 그중 한 문장은 그 후 거의 모든 반 고흐 전기에 인용되고 있다.

나는 1889년 봄에 마지막으로 그를 보았습니다. 그는 여전히 시립
병원에 있었습니다. 그는 그 며칠 전 당신도 알고 있는 그 상황에서
귓불(귀 전체가 아니라)을 잘랐습니다.[9]

1890년 임종 당시의 반 고흐를 그린 드로잉이 있다. 반 고흐 삶의 마지막 몇 주 동안 그를 만났던 닥터 가세가 그린 것으로, 이 그림 역시 시냐크의 기억을 확인해주고 있다. 2년 앞서 아를에서 입었던 부상은 이 드로잉이 그려졌을 무렵엔 당연히 아문 상태였다. 스케치여서 대략적으로 그린 것이긴 하지만 반 고

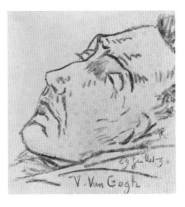

○ 임종 당시 반 고흐, 1890년 7월 29일, 닥터 폴 가세

흐의 왼쪽 얼굴을 보여주고 있고 귀도 대부분 드러나 있다. 나는 신문기사 두 건은 사실 관계를 잘못 알았거나 이야기를 더 흥미롭게 하기 위해 과장했던 것이라 추측했다. 사실 빈센트는 귀의 작은 부분, 혹은 그냥 귓불을 잘랐던 것이다.

아를에 살던 당시의 반 고흐와 관련된 다른 많은 이야기들도 조사했지만, 귀 문제는 계속해서 나를 괴롭혔다. 집으로 돌아온 후 어느 정도 시간이 지났을 때 루이스가 연락을 해왔다. 그는 친절하게도 테오의 미망인이 이 문제에 대해 한 말을 정확하게 확인해주었다. 그녀는 빈센트가 아를을 떠난 후인 1889년에 그를 만났다. 그는 파리의 그녀 집에 잠시 머물렀고 나중에, 그가 사망하기 몇 주 전 그녀는 남편과 함께 빈센트가 지내고 있던 오베르 쉬르 우아즈를 방문했다. 나는 그녀가 가리지 않은 상태의 빈센트 귀를 보았을 것이고, 그가 정확하게 어떤 행동을 한 것인지 알았을 거라 추측했다. 그녀는 빈센트가 "een stuck van het oor", 즉 귀 한 조각을 잘

랐다고 서술했다. '조각'은 전혀 정밀하지 못한 용어이다.

　물론 우리는 요한나에게 감사해야 한다. 그녀는 서신과 작품이라는 반 고흐의 유산을 자신의 아들인 빈센트 빌럼 반 고흐에게 남겨주었고, 1962년 그 아들이 그 모든 것을 네덜란드 정부에 영구 대여했으며, 이 선물이 반 고흐 미술관 소장품의 핵심을 이루고 있다. 그렇긴 하지만 요한나의 귀에 대한 언급은 모호해 보였다. 반 고흐가 정확하게 무엇을 잘랐는지는 여전히 확인할 길이 없었고, 이 귀 이야기 전체는 점점 더 혼란스러워지고 있었다.

　나는 복사한 것과 여러 이미지들이 담긴 거대한 파일 등 수집광 까치 같은 내 눈으로 캐낸 모든 것을 가지고 프로방스 집으로 돌아왔다. 나의 프로방스 크리스마스는 내가 어린 시절 보냈던 크리스마스와는 매우 다르게 1년 중 아주 조용한 시간이다. 선물은 가족에게만 주고, 파티도 거의 없다. 대신 사적인 시간을 가지는 시기로 사람들은 대부분 집에서 가족과 함께 지낸다. 많은 가정에서 상통 santons이라 불리는 화려한 색채의 작은 테라코타 인물 조각상들로 프로방스 특유의 그리스도 탄생도를 꾸미고, 12월 24일 자정이 되면 가족 구성원은 구유에 아기 예수상을 놓는다. 그것이 크리스마스의 시작을 알리는 셈이다. 어떤 마을에서는 자정 미사 동안 사람들이 직접 탄생도를 재현하기도 한다. 마리아와 요셉 차림을 한 마을 사람들이 갓 태어난 아기를 데리고 온다. 정말 재미있는 장면은 목자들이 양과 당나귀들과 함께 교회에 도착할 때 시작되는데, 예측하기 힘든 아주 생생한 그림이 연출되곤 한다.

　프랑스 사람들은 음식을 매우 중요시하며, 크리스마스에는 더

욱 그렇다. 가장 중요한 식사는 크리스마스이브 느지막이 시작되어 종종 몇 시간씩 이어지곤 한다. 생선이 크리스마스 주요리이고, 디저트가 열세 가지나 뒤따라 나오는데, 이렇게 얘기하니 실제보다 훨씬 신나게 들리긴 한다. 말린 과일과 견과류, 누가 등이 포함된 이 열세 가지 디저트는 이 전통의 소박한 기원을 증거하는 것이다. 여름을 나도록 잘 보관한 과일들을 크리스마스까지 아껴두었다 근사한 디저트로 먹는 것이다. 식탁에 가족이 아닌 사람이 앉는 경우는 드문 일이긴 하지만 나는 크리스마스 저녁 식사에 초대받아 좋은 친구들과 함께한 적이 많았다. 그러나 그해 크리스마스에는 조용히 집에 머물며 암스테르담에서 복사해온 문서들을 확인하며 지냈다. 2010년 1월 초 즈음, 나는 19세기 서류 대부분을 살펴볼 수 있었다. 그러고 나서 우연히 뭔가를 발견하고는 흥분을 감출 수 없었다.

그것은 1950년대 어떤 서신에서 작가 어빙 스톤Irving Stone이 언급한 내용이었다.[10] 1934년 대공황이 절정에 이르렀을 때 스톤은 『삶을 향한 열망Lust for Life』[국내에는 『빈센트, 빈센트, 빈센트 반 고흐』(최승자 옮김, 청미래, 2000)로 번역 출간되었으며, 영화 버전은 「열정의 랩소디」라는 제목으로 알려져 있음─옮긴이]이라는 제목으로 반 고흐의 전기를 픽션으로 집필했다. 살아생전에는 한 번도 인정받지 못한, 크나큰 고난을 겪으며 예술 활동에 몰두한 화가의 이야기에서 미국인들은 당시 그들이 살아내고 있던 어려운 시절을 떠올렸고, 더 폭넓은 대중들의 관심이 이 화가에게 쏟아졌다. 이것은 스톤의 첫 번째 책이었고, 대단한 베스트셀러가 되면서 작가를 부유하게 만들어주었다. 스톤은 『삶을 향한 열망』이 빈센트 반 고흐의 일생을 바탕으로 한 픽션임을 숨기지 않았다. 그는 유사한 형식으로 반

고흐의 픽션 전기를 쓴 독일 작가에게서 아이디어를 빌렸다. 그럼에도 스톤의 책이 지금까지 사람들에게 가장 잘 알려진 반 고흐 전기이다. 제2차 세계대전 후 이 책은 영화로 만들어진다. 할리우드의 그 모든 드라마와 폭력, 열정이 빈센트 미넬리와 커크 더글러스가 만든 총천연색 필름에 보존되었다.[11]

나는 이미 미국의 도서관 두 곳에 편지를 보낸 상태였다. 그 도서관들에서 책과 필름과 관련된 문서들을 소장하고 있으리란 희망을 품고 있었다. 가능성이 높아 보이지 않았지만, 그래도 예상치 못한 곳을 찾다가 무엇이든 건질 수 있다면 시도할 가치가 있다고 느꼈던 것이다. 어렸을 때 그 영화를 보았고, 그때 처음으로 반 고흐란 이름을 들었으며 프로방스의 이미지들을 보았다. 풍경의 화려한 색채와 그 온전한 아름다움에 매료되었고, 언젠가 그곳에 가보리라 생각했다. 오랜 세월이 흐른 후, 나는 프랑스 텔레비전에서 그 영화의 제작과정을 담은 다큐멘터리를 보게 되었다. 그 다큐에서 커크 더글러스는 엑스트라 한 사람에게 완벽한 불어로 이야기하고 있었다. 그 엑스트라는 나이가 매우 많은 여성으로 실제로 반 고흐를 알았다고 했고, 그 말에 나는 그 노인이 라셸도 알았는지 궁금해졌다. 그것이 내가 따라가야 할 단서였다. 나는 로스앤젤레스의 오스카 도서관(또는 마거릿 헤릭 도서관—옮긴이)에 있는 빈센트 미넬리 기록물들을 추적했다.[12] 기록 보관 담당자는 친절하게도 소장하고 있던 영화 관련 문서 몇 점—프로덕션 메모와 영화 촬영 당시 엑스트라들과 찍은 사진들—을 보내주었다. 동시에 나는 어빙 스톤의 문서들을 보관하고 있는 샌프란시스코의 버클리 대학교에도 메일을 보냈다. 그곳의 기록물 보관 담당자 데이비드 케슬러는 기록물들이

방대하다고 말하며 내가 실망하게 될지도 모른다고 경고했다.

> 많은 서신이 불어로 되어 있거나, 혹은 플라망어(벨기에 북부 지역
> 에서 사용되는 네덜란드어—옮긴이) 또는 네덜란드어로 보이는 언
> 어로 쓰였습니다. 연구 장소로 아를을 언급한 경우는 없으며, 마르
> 세유를 메모한 폴더가 하나 있을 뿐입니다. 이 메모 카드들에 어떤
> 순서가 있는 것 같지는 않고…… 원문을 옮겨 적었거나 묘사한 것
> 으로 볼 수 있는 것은 전혀 없습니다. 모든 서신을 다 읽지 않는 한,
> 이 자료에 '귀' 일화나 창녀 이야기에 관련된 것이 있는지 확실하게
> 알 수 있는 길은 없습니다. 이 자료는 매우 제한적인 것으로 묘사되
> 어 있으며, 당신의 질문에 해결의 빛을 비추어줄 것 같지는 않다고
> 생각합니다.
> 이것이 제가 할 수 있는 최선입니다.
> 감사합니다.
>
> 데이비드

암스테르담의 기록물 보관소에서 복사한 편지를 읽을 때까지
나는 어빙 스톤이 실제로 아를을 다녀갔다는 사실을 알지 못했다.[13]
더 나아가 그는 아를의 반 고흐 이야기에서 매우 중요한 인물인 의
사 펠릭스 레도 만났다. 레는 반 고흐가 귀 부상으로 입원했을 때
그 병원에서 막 인턴을 시작한 상태였다. 그는 빈센트의 경과를 테
오에게 계속 알려준 사람이기도 했다. 그리고 시간이 흐르면서 반
고흐의 친구가 되었다. 반 고흐는 이 우정을 감사히 여겨 이 젊은
의사의 아름다운 초상화를 그렸다. 레는 1932년 사망할 때까지 계

속 아를의 시립병원에서 일했고, 따라서 빈센트 반 고흐의 아를 생활을 연구하는 모든 방문객들이 가장 수월하게 찾을 수 있는 반 고흐의 지인이 되었다. 스톤 기록물에서 찾을 수 있는 것이 더 이상 없다는 사서의 확인에도 불구하고, 스톤이 아를을 다녀갔다는 단서에서 나는 희미하나마 작은 희망의 빛을 보았다. 어느 추운 1월 오후, 나는 컴퓨터를 켜고 흥분된 마음으로 이메일 한 통을 쓰기 시작했다. 그 순간이 얼마나 의미 있는 것이 될지 그때는 미처 깨닫지 못했다.

아름답고
너무나 아름다운

—

ALMIGHTY BEAUTIFUL

빈센트 반 고흐는 파리를 출발해 프랑스 시골을 지나는 기차 안에서 밤새 잠을 잤다. 파리에서 남쪽 지방까지 스무 시간이 걸리는 여정이었다. 아침 9시 30분 리옹에서 정차 후 다시 출발한 기차 객실에서 그는 매료된 채 변화하는 풍경을 바라보고 있었다. 시골 풍경은 바위가 많은 산간지대가 되었고, 슬레이트 지붕들은 점차 남부의 붉은 기와로 변해갔다.[1] 이른 오후, 아비뇽 도착 직전, 반 고흐는 프로방스 풍경을 내려다보고 있는 방투 산을 처음으로 보았다. 때는 2월이었고, 겨울철 눈으로 덮인 산 정상은 신기하게도 후지 산과 닮아 있었다. 빈센트는 꼭 일본에 있는 것만 같았다. 그는 테오에게 이렇게 썼다. "타라스콩에 이르기 전 장려한 경치가 눈에 들

어왔다. 거대한 황색 바위들, 기이하게 서로 엉킨 그 모습, 너무나도 인상적인 형상들이었다……. 포도나무를 심은 붉은 흙으로 덮인 밭들, 아주 여린 라일락들 뒤로 펼쳐진 산맥, 그리고 하얀 산봉우리들과 눈만큼이나 환하게 빛나는 하늘, 그 아래 펼쳐진 눈 쌓인 풍경은 마치 일본의 겨울 경치 같았다."[2]

기차는 1888년 2월 20일 월요일 오후 4시 49분 아를 역에 들어섰다.[3] 문학에서 프랑스 남부는 햇볕과 빛을 연상시키는 것이었고, 반 고흐 역시 그것들을 발견하길 기대하며 아를로 갔으리라. 그랬기에 그곳에 보기 드문 한파가 몰아닥쳤을 때 도착한 그는 몹시 놀랐다. 당시 기온은 온종일 고집스럽게 영하에 머물고 있었다.[4]

오후의 빛이 사그라지는 가운데 그는 오래된 성문인 카발리를 지나 도시 안으로 들어갔다. 거리 양쪽으로 늘어선 카페들을 지나 그는 화려하게 채색된 피쇼 분수의 오른편으로 난 도로를 선택했다. 피쇼 분수는 그가 도착하기 불과 몇 달 전 완성된 것으로 그 지역 출신 작가의 이름을 딴 것이었다.

밤새, 그리고 나서도 거의 하루 온종일 걸려 프로방스에 도착하여 피곤에 지쳐 있던 빈센트는 오후 5시 30분경 아메데 피쇼 거리 30번지에 위치한, 한 가족이 운영하는 호텔 겸 레스토랑 카렐의 문을 열고 들어갔다.[5] 그가 그 호텔로 곧장 갔던 것으로 보아 파리의 누군가로부터 카렐 이야기를 들었던 것으로 보인다.[6] 그는 방을 잡은 뒤 가방들을 내려놓고 주변을 익히기 위해 짧은 산책에 나섰다. 반 고흐는 같은 거리에 있는 골동품 상점에 들렀고, 구입할 수 있는 아돌프 몽티셀리의 그림을 찾아볼 수 있는지에 관해 상점 주인과 이야기를 나누었다. 이 이야기는 나중에 테오에게도 한 바 있다.[7]

당시는 몽티셀리가 마르세유에서 사망한 지 19개월이 지난 시점이었고, 두 형제는 그의 작품에 투자할 계획을 갖고 있었다. 그즈음 아를에는 골동품 딜러가 네 곳 있었는데, 반 고흐가 방문한 곳은 아마도 베르테의 상점이었을 것이다. 이곳은 두 개의 거리에 걸쳐 넓게 자리 잡고 있던 대형 골동품상이었고, 새롭게 자갈을 깔아 정비한 아메데 피쇼 거리에 위치하고 있었다.[8]

카렐 호텔은 1944년 폭격에 파괴되었지만 당시에는 오랜 카발르리 성벽 안쪽 주도로에 자리하고 있었다. 1층에는 호텔 손님을 위한 식당과 대중 영업을 하는 레스토랑이 있었다.

2층에는 침실들이 있었고, 제일 위층에는 지붕이 반쯤 덮인 테라스가 있었다. 바로 이 테라스가 4월 말 빈센트가 인근 생 쥘리앵

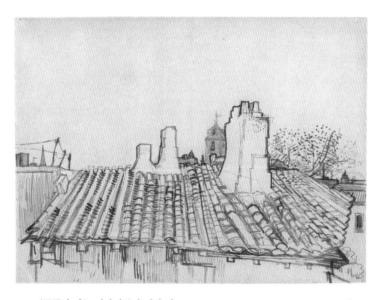

○ 〈굴뚝이 있는 기와지붕과 성당 탑 Tiled roof with chimney and church tower〉,
아를, 1888년

성당을 그린 곳이다.

반 고흐와 처음 만났을 때 알베르 카렐은 마흔한 살이었다. 그가 다섯 살 때 세상을 떠난 그의 아버지로부터 호텔과 레스토랑을 물려받았다. 스무 살 때 어머니가 사망했고, 그로부터 몇 달 후 열일곱 살의 카트린 가르셍과 결혼했다. 그는 상속받은 상당한 유산으로 많은 자산을 일구었고, 사업을 통해 많은 사람들과 인연을 맺었는데, 반 고흐도 아를에서 지내는 동안 그들과 알게 된다. 당시 대부분의 호텔과 마찬가지로 카렐의 손님은 독신남 양치기들이 많았고, 때때로 지나가는 관광객들도 있었다.[9]

아를은 반 고흐에게 놀라움으로 다가왔다. 중세 성벽으로 둘러싸인 도시는 대체로 손상 없이 남아 있어 옛 건물들도 상당히 많았지만, 그가 상상했던 것보다는 작은 도시였다. 1888년 당시 인구는 대략 1만 3,300명 정도였는데, 앞서 예상했던 것보다 크게 적은 숫자이다.[10] 이 수정된 숫자의 의의는 당시 반 고흐의 정신건강이 악화되었을 때 주민들 반응의 의미를 제대로 평가하는 데 도움이 된다는 것이다.

반 고흐가 아를에서 맞은 첫날은 놀라움과 함께 마무리되었다. 그가 8시경 호텔 식당에서 저녁을 먹고 있는 동안 눈이 내리기 시작했다. 공식 날씨 기록에 따르면 눈은 밤새 20센티미터 이상 내렸고, 다음 날까지 계속되었다.[11] 성벽 안에서는 그렇게 눈이 내린 것이 큰 사건이었다. 한 지역신문은 바람에 쓸려와 쌓인 눈이 40~45센티미터에 이른다고 전하며 "눈이 기이하게도 모든 소리를 다 흡수하여 죽은" 도시 같다고, 들리는 것이라고는 아이들 노는 소

리뿐이라고 썼다. 또 한 기사는 "지나가던 행인들이 눈뭉치에 맞는 일도 있었고 거리에는 눈사람들이 등장했다"라고 기록했다.[12] 반 고흐는 동생에게 이렇게 썼다. "적어도 60센티미터의 눈이 곳곳에 내렸고 아직도 내리고 있다."[13]

폭설은 프로방스에서는 드문 일이며, 결국 모든 것이 서서히 멈춰 서게 된다. 나는 대개 밖으로 나가 산책하는 유일한 사람일 때가 많았고, 때때로 또 다른 미친 북부 사람과 마주치기도 했다. 큰 눈이 내려 온통 하얗게 뒤덮인 풍경은 천상의 느낌을 주기 마련이어서 아를은 분명 마법에 걸린 것만 같은 광경이었을 것이다. 멀리 나갈 수 없었던 반 고흐는 첫 번째 소재를 아주 가까운 곳에서 골랐다. 호텔 식당에서 곧장 길 건너 보이는, 동네 푸줏간 풍경이었다.

반 고흐의 그림들에는 아를에서의 그의 생활을 이해하는 데 도움이 되는 단서들이 가득 차 있다. 그의 기분, 친구들, 생활방식이 모두 기록되어 있는 것이다. 나는 각 그림들이 언제, 어디서, 왜, 어떻게 그려졌는지 확인하려 노력했는데, 그러한 과정에서 그 놀라운 한 해, 너무나도 희망에 부푼 채 시작했다가 그리도 어둡게 끝나버린 그 한 해의 사건들을 더 자세히 밝혀줄 어떤 작은 보석이라도 찾게 되지 않을까 하는 희망 때문이었다.

푸줏간은 아메데 피쇼 거리 61번지에 있었고, 주인은 앙투안 르불과 그의 아들 폴이었다.[14] 르불의 가게는 1888년 반 고흐가 도착하기 이전 이미 아를에서 잘 알려진 곳이었다. 적어도 20년 동안 그곳은 단순히 푸줏간이 아니라 샤르퀴트리charcuterie, 즉 고기를 가공하는 육가공업체였다.[15] 그림에서 창문 오른쪽에 걸려 있는 소시지들이며, 가공업체임을 가리키는 글자 일부를 희미하게나마 알아볼

수 있다. 19세기 프랑스 남부에서 신선한 고기는 매우 드물게 접할 수 있었고, 가공 없이는 보관이 불가능했다. 푸줏간에서 가공한 고기는 비싸지 않았고, 오래 보관할 수 있었기에 일상적인 식품의 일부가 되었다. 도시의 모든 푸줏간들이 실질적으로 카발르리 문 근처에 위치해 있었고, 그곳에는 냉장고용 거대한 얼음 덩어리들이 저장되어 있었다. 글라시에르Glacières(얼음 창고)라는 거리 이름에서 이러한 용도를 알 수 있다.

그림 제일 앞부분에는, 전면을 지배하는 식당 창문의 연철 창틀이 있다. 왼쪽 유리의 S자 장식 곡선은 문이 아닌 창문임을 알려주는 것이고, 오른쪽 유리의 X자는 창문이 돌발적으로 쾅 닫힐 때 유리가 깨지는 것을 막아주는 장치로, 프로방스에서는 여전히 사용 중이며 강한 돌풍이 자주 부는 지역에서는 필수적인 것이다. 그림에서 보이는 유일한 사람은 거리를 걷는 여인으로 막 푸줏간으로 들어가려는 모습이다. 머리에는 모자를 썼고, 어깨에는 숄을 두른 채 겨울철 진창에 치마가 젖는 것을 피하려는 듯 치맛자락을 올려 잡고 있다. 인도에는 최근에 내린 눈이 녹은 채 남아 있다. 기상 기록을 통해 눈이 쉬지 않고 나흘 동안 내리다가 2월 25일에 비가 되어 내렸다는 것을 알게 되었다. 반 고흐의 남부 생활이 기이하게 시작된 셈이다. 지도를 통해 르뷸의 푸줏간 창문들이 서쪽을 향하고 있었음을 확인할 수 있었고, 따라서 겨울 해는 늦은 오후나 되어서야 가게 정면을 비추었을 것이다. 그러므로 녹은 눈으로 뒤덮인 거리와 부분적으로 내려진 블라인드 등을 참고해 이 그림이 그려진 날짜를 상당히 정확하게 추론할 수 있다. 1888년 2월 24일경 점심 식사가 끝난 어느 오후, 아를의 호텔 식당에 앉아 있던 반 고흐가

르불의 가게를 그린 것이다.

거의 같은 시기에 그는 그의 첫 번째 아를의 여인인 노파 한 사람의 초상화도 그렸다. 전통적인 복장에 머리에는 미망인의 검은 스카프를 두른 나이든 여성이 침대 옆에 앉아 있다. 이 여인은 반 고흐가 호텔에 머무는 동안 만난 사람일 확률이 크고, 알베르 카렐의 장모인 엘리자베스 그라셍(결혼 전 성은 포)이었다는 것이 거의 확실하다. 당시 그녀는 예순여덟 살로 미망인이었다.[16]

오늘날 사람들은 잡지를 넘기다가, 영화나 TV를 보다가, 인터넷을 하다가 19세기 사람들이 평생 본 것보다 훨씬 많은 이미지를 본다는 사실을 쉽게 잊는다. 아를의 상점 두어 곳에 그림과 드로잉들이 전시되어 있었지만, 그것들은 본질적으로 고전적인 스타일로 어떤 전통적인 비유에 부합하는 주제들을 그린 역사화, 풍경화, 초상화, 종교화 등이었다. 푸줏간과 노파라는 반 고흐의 첫 두 선택은 아를 사람들에게는 상당히 놀랍고 현대적인 것으로 느껴졌을 것이다.

그 도시에 화가가 왔다는 소식은 빠르게 퍼졌고, 며칠 만에 반 고흐는 사람들의 방문을 받았다. "토요일 저녁, 아마추어 화가 두 사람의 방문이 있었다. 한 사람은 식료품점 주인으로 그림 재료도 판매하고 있었고, 다른 한 사람은 치안판사로 친절하고 지적으로 보였다."[17] 호텔에서 몇 집 건너에 기본적인 미술재료를 파는 상점을 갖고 있었던 식료품상 쥘 아르망은 카렐의 식당 창가를 지나가다 반 고흐가 그림 그리는 모습을 보았을 것이다. 그해 봄, 반 고흐는 그 친절한 치안판사 외젠 지로를 찾아가 분쟁 해결을 부탁하기도 한다.

나쁜 날씨는 계속 문제가 되었지만 빈센트는 눈이 녹기 시작하

자 근처 들판에서 그림을 그리기 시작했다. 2월에서 3월로 넘어가며 눈은 그쳤지만 미스트랄이라 불리는 그 지역 특유의 거칠고 독한 바람이 불어왔고, 야외 그림 작업은 매우 힘든 일이 되었다.

마침내 오늘 아침에야 날씨가 나아져 좀 온화해졌다. 그리고 물론 이 미스트랄이 어떤 것인지는 이미 경험했지. 나는 이곳에서 여러 번 밖으로 나가 돌아다녔지만, 바람 때문에 무언가 한다는 것은 늘 불가능했다. 하늘은 아주 새파랗고 태양은 정말이지 눈부시게 밝아 모든 눈을 다 녹였지만 바람은 너무나도 차고 건조해 소름이 돋을 정도였다. 그럼에도 나는 아름다운 것들을 많이 보았다. 호랑가시나무, 소나무, 잿빛 올리브 나무가 많은 언덕, 그 위의 황폐한 수도원 ……. 아직 편안하고 따뜻한 분위기에서는 일할 수 없다.[18]

정착한다는 것은 반 고흐에게 쉬운 일이 아니었고, 특히 동네 사람들과 친구가 된다는 것은 시간이 걸리는 일이었다. 반 고흐는 프로방스 남자들에 비하면 상당히 키가 컸기 때문에 단순히 키와 머리 색깔만으로도 눈에 띄었다. 그는 주로 농부와 철도 노동자가 많은 가난한 지역에 사는 외국인 남성이었다. 그가 도착한 지 며칠 만에 근처 이웃들은 모두 그를 알아보게 되었다. 그렇다고 이웃들이 예의상 하는 인사 외에 반 고흐와 이야기를 나누었다는 뜻은 아니지만 어쨌든 아를에서 그의 존재는 사람들에게 분명하게 인식되었다. 그의 성姓 '반 고흐'는 불어로 제대로 발음하기가 거의 불가능해 '반 고그'처럼 들렸다. 도착한 지 얼마 되지 않았을 때 그는 파리의 테오에게 쓴 편지에서 이렇게 말했다. "훗날 내 이름은 내가 캔버스

에 서명한 대로 즉, 반 고흐가 아닌 빈센트로 카탈로그에 실릴 것이 분명하다. 이곳 사람들이 내 이름을 발음할 수 없다는 것도 훌륭한 이유가 될 것이다."[19] 실제로 아를에서 그는 사람들에게 '므슈 빈센트'로만 불렸다.

다행히도 외로움은 얼마 지속되지 않았다. 3월 첫 며칠 동안 그는 당시 아를에 있던 덴마크 화가, 크리스천 무리에 피터슨을 알게 되었다.[20] 파리에 공통된 지인들이 있음을 알게 된 두 사람은 곧 함께 작업하기 시작했다.

무리에 피터슨은 카렐 호텔에서 걸어서 불과 몇 분 거리에 있는, 아를의 큰 광장 중 한 곳에 위치한 카페 뒤 포럼에 살고 있었다.[21] 그는 의학 공부를 포기한 후 그림에 집중하기 위해 프로방스로 온 사람이었다. 그가 의학 공부에서 탈출한 것은 신경쇠약이 원인이었다고 빈센트는 테오에게 보낸 편지에서 암시했다. "그가 이곳에 왔을 때 그는 시험의 스트레스로 인한 신경 증상을 앓고 있었다."[22] 반 고흐는 자신의 친구들이 '신경질환'이 있다고 말하기를 좋아했고, 훗날 심지어 고갱이 '광기'로 고생하고 있으니 전문의를 찾아가야 한다고 주장하기도 했다.[23] 그러나 무리에 피터슨은 그런 경우가 아니었다. 그는 일하지 않고도 자립적으로 살아갈 수 있는 자산을 가진 사람이었기에 그저 화가가 되고 싶다고 마음먹었던 것뿐이었다.

그는 덴마크에 있는 친구에게 보낸 편지에서 반 고흐와의 첫 만남을 이렇게 묘사했다. "나는 그림 몇 점을 작업 중인데, 매우 흥미로운 네덜란드 사람과 함께 그림을 그리고 있다네. 이곳에 정착한 인상주의 화가야. 처음에는 그가 상당히 미친 사람이라 생각했지만 지금은 거기에 어떤 방법이 있다는 생각이 들어……. 그의 이름

이 기억나지 않는군. 폰 프뤼트, 뭐 그런 이름이었네."[24] 같은 날 빈센트도 테오에게 편지를 썼다. "나는 저녁이면 만나는 사람이 있다. 젊은 덴마크 화가가 여기 있는데 아주 괜찮다. 작품은 건조하고 전통적이며 소심하지만, 난 젊고 지적인 사람에 대해서는 그런 점을 반대하지 않는다."[25]

무리에 피터슨이 왜 빈센트를 '미친' 사람이라 생각했는지 설명한 적은 없었지만 그가 그런 판단을 내린 유일한 사람은 아니었다. 반 고흐의 기이한 태도, 말하거나 옷 입는 방식 등 그런 이상한 첫인상을 준 것에는 여러 가지 요소가 있었을 것이다. 무리에 피터슨은 어떻게 보아도, 의학에 대한 반항에도 불구하고, 다소 고루한 청년이었다. 반면 반 고흐는 천성적으로 보헤미안이었고, 파리에서 갓 도착한지라 파리식 옷차림에 현대적 방식으로 행동했다. 반 고흐의 일생에서 그가 위기를 향해 치닫고 있음을 알리는 징후 중 하나가 외모에 대한 명백한 무관심이었다. 때로 그는 자신이 무엇을 입고 있는지 아예 관심이 없었다. 이런 무관심이 정신질환을 앓는 사람들에게 드문 일은 아니었지만, 그것이 반 고흐가 자주 초라한 옷차림을 했다는 그릇된 믿음으로 이어졌다. 1910~1920년대 반 고흐를 다룬 픽션들의 영향으로 '미치광이' 빈센트 반 고흐는 신사다운 행동, 옷차림, 태도 등이 결여된 부스스하고 흐트러진 만신창이로 알려진다.[26] 그러나 진실은 정반대였다는 증거가 상당히 많다. 파리 자화상들에서 그는 깔끔한 용모이다. 남쪽에서도 그는 때때로 상당히 멋을 부린 모습이었다. 흰색 양복에 밀짚모자를 썼다고도 알려졌고, 나중엔 그의 영웅 아돌프 몽티셀리를 따라 하기 위해 검은색 벨벳 재킷을 사기도 했다.[27] 하지만 그가 아를에 머무는 시

간이 길어질수록 그는, 그의 주변 사람들에게는 때로 매우 이상하게 보일 수 있었겠지만, 그 지역 옷차림을 따라가기 시작했다. 그는 지역 노동자들의 옷, 예를 들면 귀에 붕대를 감은 자화상 속에서 볼 수 있는 양치기 재킷 같은 것을 입게 되었다.

반 고흐에 대한 기억 대부분은 그의 사후에 반 고흐의 정신질환을 알고 있던 이들에 의해 쓰인 것이기에 그가 당시 동시대인들에게 어떻게 비쳤는지는 정확히 알기 어렵다. 그는 과도한 열정을 보였고 좀 괴짜 같았다고 자주 묘사되었다. 고갱은 반 고흐의 걸음걸이가 기이했다고, 독특하고 빠른 걸음걸이였다고 언급했다. 이밖에 1886년 열 번째로 치아를 잃으면서 말하기에 약간의 장애를 보였고, 말을 할 때도 속도가 빨랐으며, 거기에 네덜란드 억양까지 더해져 무슨 이야기를 하는지 이해하기 쉽지 않았던 것 같다.[28] 그는 특이한 방식으로 네덜란드어, 영어, 불어로 문장들을 쏟아냈고, 그러고 나서 어깨너머를 흘깃 쳐다보고는 이 사이로 쉭 소리를 냈다. 실제로 그가 그럴 때면 "조금 미친 단계 그 이상"으로 보였다고 증언한 당시 사람도 있었다.[29]

무리에 피터슨이 처음에 주저하긴 했지만 두 사람은 곧 견실한 친구가 되었다. 그는 앞서 했던 그림 여행 덕분에 그 지역을 잘 알았고, 그와 반 고흐는 주변의 시골을 답사하며 긴 산책을 하기 시작했다.[30] 3월 중순이 되면서 아를의 날씨는 점차 따뜻해졌고, 봄을 알리는 첫 징후들이 나타났다. 프로방스의 봄은 끊임없이 변화하는 화려한 빛깔의 만화경이다. 아몬드 나무들이 우거지며 2월 말이면 처음으로 봄꽃을 피워낸다. 마치 하룻밤 사이 나무들 위에 꽃들이 내려앉은 것만 같다. 매일 가장 아름답게 채색된 빛깔의 꽃들이 새

롭게 등장해 하얀 아몬드 꽃, 여리게 붉은 복숭아 꽃, 그리고 제일 늦게 피는 살구와 배의 순백의 꽃까지 모두 함께 어우러진다.[31] 어느 날 문득 다가와 있는 봄은 마법과도 같아 반 고흐의 영감을 자극했다. "오늘 아침 꽃이 활짝 핀 자두나무 과수원에서 그림을 그리고 있었는데, 갑자기 굉장한 바람이 불기 시작했다. 오직 여기서만 볼 수 있는 효과였고, 시간을 두고 다시 불어오곤 했다. 그렇게 바람이 부는 사이사이, 작은 하얀 꽃들을 반짝이게 하던 그 햇빛. 정말이지 아름다웠다!"[32]

파리라는 도시적 환경 속에서 반 고흐는 자연과 직접적으로 작업할 기회가 거의 없었지만, 스치는 순간을 포착하는 인상주의 기법은 그가 파리에서 배운 것이었고 아를 주변 시골에 점점이 뿌려진 과수원들을 그리는 데 완벽하게 어울리는 것이었다. 그는 그해 봄, 꽃피운 나무들을 담은 캔버스 17점을 완성했다. 이 당시 무리에 피터슨이 그린 과수원 그림도 한 점 존재한다. 그들은 "함께 작업하는 습관이 생겼고", 무리에 피터슨은 그들이 제일 좋아하는 카페에서 만나 함께 나갔다고 회상했다.[33] 그들은 나란히 옆에서 그림을 그리곤 했다. 반 고흐는 앉아서, 무리에 피터슨은 서서 이젤에 작업을 했다.[34] 그들의 작업 방식에서 다른 것은 이뿐이 아니었다. 반 고흐는 그림 구성을 위해 원근 틀을 사용하곤 했던 것으로 알려졌고, 프로방스에서도 그 방법을 잘 썼을 것이다. 반면 무리에 피터슨은 좀 더 현대적인 장치인 카메라를 사용했다. 이는 매우 드문 일로, 당시 사진은 대부분 스튜디오를 기반으로 한 것이었고, 상당한 부자들만이 실제로 카메라를 소유할 수 있었기 때문이다.

존재하는 반 고흐의 사진이 너무나 드물기에 나는 혹시 그들이

함께 지낸 시기 무리에 피터슨이 찍은 반 고흐 사진을 좀 더 발견할 수 있지 않을까 하는 희망을 품었다. 나는 덴마크 전화번호부에 실린 무리에 피터슨이란 성을 가진 사람 네 명에게 편지를 보냈다. 세 사람이 답을 했는데 그들 모두 그 화가의 후손이었다. 그들에 따르면 무리에 피터슨의 사진들은 그의 며느리 사망 후 모두 경매에서 판매되었다고 한다. 거의 확실히 지금도 존재하고 있을 이 사진들이 어쩌면 언젠가는 나타날지도 모를 일이다.[35]

1888년 3월은 거의 한 달 내내 바람이 거셌고 열흘 동안 강한 미스트랄이 불었다.[36] 그러나 반 고흐는 그림을 그리기 위해 남쪽으로 온 것이었고, 어떤 것도 그를 막아서지 못했다. 그는 밖에서 작업할 방법을 찾아야 했다. "나는 내 이젤이 땅에 고정되도록 했는데, 어쨌든 효과가 있다. 너무나 아름다워."[37] 이제 우호적인 동행과 긍정적인 기분까지 갖춘 반 고흐는 열정적으로 그림을 그리기 시작했다. 그는 테오에게 이렇게 썼다. "아몬드 나무가 사방에서 꽃을 피우기 시작했다…… 친애하는 나의 동생, 너는 알겠지, 나는 일본에 있는 기분이다. 그 이상은 말하지 않겠지만, 그래도 다시 말하자면, 이곳에선 일상적인 이 장관에서 나는 아직 아무것도 보지 못한 것이다." 그리고 누이 빌레민에게는 또 이렇게 말했다. "나는 여기 온 것에 전혀 후회가 없다. 이곳에서 자연의 절대적인 아름다움을 발견하기 때문이다."[38] 그는 프로방스에 온 첫 9주 동안 열정적으로 작업해 30점 이상의 그림을 완성했다.

1888년 4월 1일 부활절 일요일은 햇살이 아름다운 날이었고, 도시에는 많은 방문객이 있었다. 두 해 앞서 부활절이 국립공휴일로 지정되었고, 긴 주말을 즐기기 위해 많은 사람들이 오면서 아를

은 축제 같은 분위기였다. 도시 전역에 야외음악당 콘서트 등 방문객을 위한 행사가 준비되었고, 사람들은 잘 차려입고 공원과 대로를 거닐고 있었다. 부활절 축제 행사 중 하나가 로마시대 원형경기장에서 열리는 그 해 시즌 첫 투우였다. 프로방스가 안겨주는 경험에 호기심을 느낀 반 고흐는 다가오는 주말에 투우를 보러 가기로 마음먹었다. "남자 다섯 명이 창이 꽂히고 리본이 달린 황소와 싸우고 있었다……. 햇빛과 군중들이 있는 투우장은 정말이지 아름다웠다."[39] 반 고흐가 그런 장관을 본 것은 처음이었지만, 그는 용두사미로 끝난 결말에 다소 실망하긴 했다. 투우사가 장애물을 뛰어넘다 다쳐 경기를 포기할 수밖에 없었기 때문이다.[40]

스페인식 투우에서는 투우사가 황소의 귀를 잘라 관중 중에서 가장 아름다운 여인에게 선물로 준다. 1938년 작가 장 드 뵈켄은 반 고흐의 귀가 '한 여인을 위한 크리스마스 선물'이었다는 의견을 제시했다. "그녀가 선물을 요구했고, 원형경기장에서는 투우 경기중 경의의 표시로 여인들에게 귀를 준다."[41] 이 주장은 프로방스에서 '빈센트가 왜 그랬는가?' 이론들 중 가장 유명한 것이 되었고, 완벽한 설명을 제공하는 것처럼 보였다. 그러나 에밀 베르나르에게 보낸 편지에서 반 고흐는 "많은 황소들을 보았지만 어떤 것도 그들처럼 싸우지는 않았네"라고 말했다.[42] 나에게는 이 구절이 흥미롭게 다가왔는데, 이는 그가 프로방스식이든 카마르그식이든 이미 투우를 본 적이 있음을, 그리고 그 경기에서는 황소가 죽임을 당하지도, 귀가 훼손되지도 않았음을 암시하기 때문이다. 기록물 보관소와 지역신문들을 꼼꼼하게 살펴본 결과, 반 고흐가 투우를 본 날에는 프로방스식 투우만 있었음을 확인할 수 있었다. 그는 스페인식 투우

는 본 적이 없고, 따라서 그가 그 전통에 따라 자해했다는 설명은 지지하기 힘들게 된다.[43]

그다음 주말, 인근 퐁비에유에 머물고 있던 미국인 화가 윌리엄 도지 맥나이트가 아를에 다니러 왔다.[44] 시내를 걷던 그는 무리에 피터슨과 외출 중이던 반 고흐와 우연히 마주쳤는데, 반 고흐와 그 미국인 화가는 공통으로 아는 친구가 있었다. 호주 화가 존 러셀로, 그는 파리에서 두 사람을 소개시켜준 적이 있었다. 무리에 피터슨 또한 1887년 퐁비에유에서 시간을 보내다 맥나이트를 만난 적이 있었다.[45] 다소 부자연스러운 영어로 반 고흐는 존 러셀에게 이 만남에 대해 편지를 썼다. "지난 일요일, 맥나이트를 만났다네. 덴마크 화가와 나는 다음 월요일 퐁비에유로 가 그를 만날 계획이야. 나는 예술비평가보다는 예술가인 그가 더 좋다고 확실히 느끼고 있네. 그의 비평가적 관점은 매우 편협해서 늘 미소를 짓게 되거든."[46] 이 편지는 무리에 피터슨의 작품에 대한 그의 비평과 더불어, 반 고흐가 자신을 그의 새로운 친구들과는 예술적으로 다른 레벨이라 생각했음을 보여준다. 이는 나이 때문이었을 수도 있다. 반 고흐가 두 사람보다 몇 살 더 많았다. 하지만 그보다는 그의 강한 성격을 나타내는 것으로 보인다. 그의 이러한 언급은 그의 성격에 깊이 자리한 특징이었고, 성격은 점점 더 나빠져 누구든 다른 사람의 관점은 받아들이길 거부하게 된다. 다음 몇 달 동안 정신건강이 점차 악화되면서 그는 갈수록 자신의 의견에 고착되었고, 상충되는 의견은 받아들일 수도, 용인할 수도 없게 되었다.

4월 23일, 계획했던 대로 반 고흐와 무리에 피터슨은 퐁비에유에서 하루를 보내기 위해 출발했다. 그리고 그다음 주말 맥나이트

가 답방했다. 오래잖아 맥나이트는 벨기에 화가 외젠 보슈에게 편지를 써 남부의 그들과 함께하자고 초대했다. 작은 예술가 커뮤니티가 형성되고 있었다.[47]

친구와 가족과 모두 절연한 고독한 남부의 남자라는 그 유명한 이미지와 달리 반 고흐는 좋은 친구들과 창조적 자극에 둘러싸여 있었다. 도착 후 몇 달 만에 그는 다른 예술가들 그룹에 들어가 있었다. 빌레루아이 & 보슈 도자기 제조업체 상속자인 보슈도 높은 교육 수준에 경제적으로 자유로운 상위 중산층인 이들 새로운 친구 중 한 사람이었다. 그해 후반 무리에 피터슨과 맥나이트 두 사람 모두 프로방스를 떠난 후에도 보슈는 아를에 남아 반 고흐와 시간을 보냈으며, 반 고흐는 새로운 화가 친구들 중 보슈가 가장 섬세하고 뛰어난 재능을 지녔다고 생각했다.

6월, 무리에 피터슨이 떠날 즈음 반 고흐는 친절하게도 자신의 친구가 덴마크로 돌아가는 길에 파리에 들러 테오와 지낼 수 있도록 주선했다. "나는 여전히 덴마크 화가와 작업을 하고 있지만 그는 곧 고향으로 돌아갈 예정이다. 그는 지적인 청년이고, 충실함과 태도에 있어서는 아주 훌륭하지만 그림은 여전히 매우 조악하다."[48] 그는 반 고흐보다 불과 다섯 살 어렸고, 반 고흐는 그들이 만났을 때 서른다섯 번째 생일을 맞을 예정이었다. 편지의 무시하는 듯한 어조에도 불구하고 두 화가가 그림을 그린 기간은 거의 같았다. 반 고흐는 자신의 재능에 대해 조금이라도 인정을 받은 적이 없었음에도 아를에서 만난 다른 화가들을 폄하하고 있었다. 반 고흐는 주변 그 어느 누구보다 재능이 뛰어났고, 그 자신이 그것을 잘 알고 있었던 것이다.

빈센트의
세계에서 살기

LIVING IN VINCENT'S WORLD

오늘날의 아를은 반 고흐가 살던 도시와는 매우 다르다. 그가 살았던 지역은 1944년 폭격 이후 재건되지 않았고, 그가 그토록 매혹되었던 들판과 시골도 더 이상 존재하지 않으며 이젠 대부분 주거지역이다. 다행히도 모든 것이 다 사라진 것은 아니다. 시립병원은 여전히 자리를 지키고 있고, 랑글루아 다리와 반 고흐가 밤에 그림을 그렸던 카페의 외관은 관광객을 위해 다시 만들어졌다(그러나 다리는 전혀 다른 위치에 세워졌다).

도시의 외형적 변모에도 불구하고 사람들의 삶의 양식이나 성격에는 그다지 많은 변화가 없었다. 프로방스의 삶은 상당히 단순하고 복잡하지 않으며 기후와 계절의 리듬에 지배받는다. 공기 중

에는 산울타리와 들판에서 무성하게 자라는 허브, 백리향, 로즈메리, 회향 등의 향기가 가득하다. 프로방스는 거의 매일 햇빛에 잠겨 있고, 사람들은 실외에서 생활하고, 일하고, 먹는다. 신선하고 풍미로 가득한 좋은 음식이 넘쳐난다. 특히 이곳의 햇살은 아침과 저녁에 따뜻한 황금빛 일렁임으로 빛나며 지금껏 내가 가보았던 그 어느 곳과도 매우 다른, 너무나도 아름답고 강렬한 빛깔과 효과를 빚어낸다. 하루가 저물 무렵엔 아주 짙고 그윽한 붉은 노을이 물든다.

반 고흐는 매혹되었다. 삶의 속도가, 심지어 지금도, 더 느리다. 좁은 거리, 어깨를 맞대고 늘어선 집들, 이웃을 잘 알고 서로를 위해 시간을 내어주는 사람들. 이곳 아를은 세련된 프랑스 수도와 정반대의 극점에 자리한다. 아를에서 반 고흐는 그가 너무나 갈망했던 고요함과 차분함을 발견했다. 파리의 요란함이나 북적댐과는 대조적으로 이곳에는 장이 서는 날 외에는 차가 거의 다니지 않았다. 외곽 마을로 가는 교통편으로는 '딜리장스diligence'라는 승합마차가 있었지만, 자주 운행되는 서비스가 아니었으므로 사람들은 대부분 말과 수레를 이용하거나, 더 보편적으로는 걸어 다녔다.[1] 그 조용함을 깨뜨리는 소리는 오로지 평야 몇 마일 저편에서 가끔씩 들려오는 기차 기적 소리와 시각이나 기도회를 알리는 성당 종소리뿐이었다. 해가 뜨면 일을 했고, 삼종기도와 함께 그날을 축복하며 하루를 마쳤다. 해가 지면 기도를 올리는 농부들의 모습은 흔히 볼 수 있는 광경이었다. 지금도 프로방스 전역에서는 소박한 일상의 기도를 위해 사용되었던 오라투아르oratoires(십자가, 혹은 작은 기도대)가 남아 있는 것을 볼 수 있다. 남자들 대부분은 낮에는 집을 비우고 들판이나 공장에서 일을 했고, 여자들은 집에서 살림을 하거나 세탁부로

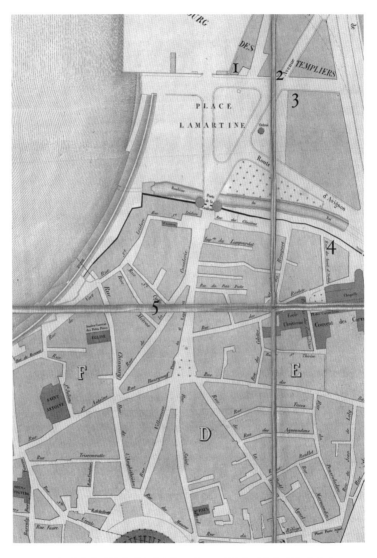

○ 1867년 당시 아를의 건축가였던 오귀스트 베랑이 제작한 아를 상세 지도.
이곳이 1888-1889년 반 고흐가 살았던 동네이다.
1. 카페 가르 2. 노란 집 3. 경찰서 4. 공창 1번지 5. 카렐 호텔 겸 레스토랑

일했다. 점잖은 여인들이 집에서 멀리 떨어진 곳으로 외출하는 경우는 드물었다. 그렇지만 프로방스는 전통적인 농촌의 과거에서 서서히 벗어나고 있었다.

1880년대 말 아를은 또한 군인 도시여서 주아브-아프리카 식민지군(알제리 출신 프랑스 보병―옮긴이)을 포함, 여러 수비군이 주둔하고 있었다. 1884년에 놓인 파리-리옹-지중해(PLM) 철도 덕분에 일어난 큰 변화들도 여전히 진행되고 있었다. 철도가 제공할 수 있었던 고용에 이끌려 많은 사람들―에트랑제―이 아를로 들어왔고, 기차역과 철도 조차장 인근에 집들이 지어졌다. 다른 일을 하는 사람들은 카발리 문 너머 성벽 바깥에 집을 지었다. 이 지역에서 빈센트는 남쪽 지방의 그의 유일한 집을 발견하게 된다. 바로 노란 집이다.

19세기 프랑스 노동자들의 삶의 조건은 전반적으로 혹독하긴 했지만 아를에서는 꽤 괜찮은 생활을 누릴 수 있었다. 철도가 경제적 번영과 일자리를 가져다주었기 때문이다. '슈미노Cheminots'라 불린 철도 회사 직원들은 철도가 그들의 가업이었다. 대대로 직업을 물려주면서 가족 전체가 PLM에서 일했다. 아를로 새로 이주해온 이들도 같은 집안사람이거나 같은 마을 출신이었다. 아를에는 철도뿐 아니라 기차를 만들고 정비하는 작업장들도 있었다.

철도 노동자 중 가장 많은 수가 세벤 지역 인근에 기반을 둔 개신교 집안 출신들이었다.[2] 아를에 새로운 주민들이 크게 늘어나면서 당시 그들만의 사제도 부임한 상태였다. 반 고흐는 프레데릭 살 목사와 친구가 되었고 신경발작이 일어난 후엔 그 목사로부터 큰

도움을 받는다. 새로운 개신교 주민들은 가톨릭 주민들과 쉽게 구별되었다. 개신교 여성들은 아를 전통 복장을 입지 않았고, 반 고흐와 마찬가지로 이들 새 주민들도 프로방스어를 말할 줄 몰랐으며 이해하지도 못했다. 학교에서는 엄격하게 불어만 사용했지만 지역 주민 대부분은 지역 언어로 대화를 했고, 이것이 도시의 원주민과 새 주민의 차이를 확연히 보여주었다.

1854년 시인들 모임인 펠리브리주Félibrige가 프로방스에서 결성되었다. 산업혁명으로 인해 시골의 삶에 일어난 극적인 변화에 주의를 기울인 이 문학단체는 지역 고유의 언어를 소중히 하고 과거를 보존하는 일에 헌신했다. 유럽 전역의 많은 나라에서 민족주의가 지배적이었고, 유럽 대륙이 급속도로 산업화되면서 불편한 요동 속에 현대로 넘어가고 있었다. 펠리브리주 운동은 프로방스 고유의 문화를 귀히 여겨 보존하고자 하는 시도였다. 처음으로 소설과 시를 프로방스어로 쓰고 출간했으며, 단체의 회장인 프레데릭 미스트랄은 1904년 노벨 문학상을 공동 수상한 두 작가 중 한 사람이기도 했다.[3] 반 고흐가 프로방스 삶의 느린 속도에 기쁨을 느끼고 있긴 했지만 민족주의 운동은 외부자라는 소외감이 들도록 했을 것이다.

또 다른 분리주의 잣대가 있었다. 가톨릭과 개신교 신자들은 각기 다른 지역에 모여 살았다. 네덜란드 목사의 아들이었던 반 고흐는 당연히 아를의 개신교 주민들 가운데 위치한 자신을 발견했다. 그 지역 사람들에게 반 고흐는—아를을 너무나 사랑했고, 모든 종교와 사회계층을 넘나들며 많은 친구를 사귀었음에도 불구하고—여전히, 확고하게, '우리 사람이 아니었다.'

분명 아를은 여러 면에 있어 배타적인 작은 공동체였고, 지역주

민들은 여전히 전통적 생활양식에 상당히 집착하고 있었다. 부활절에서 10월 말까지 로마시대 원형경기장에서는 대부분의 주말에 투우 경기가 열렸다.[4] 도착한 황소들을 지역 카우보이들이 시내로 몰고 오는 광경—아브리바도abrivado라 불림—은 아주 흥분되는 것이었고 젊은 청년들이 여성들에게 매력을 발산하는 방법이기도 했다. 또 다른 유흥으로는 공공 콘서트, 연극과 댄스홀인 폴리 자를레지엔Les Folies Arlésiennes, 매년 7월 14일 열리는 무도회 등이 있었고, 여름이면 주말에 산책을 즐길 수 있는 공원이 두어 곳 있었다.[5] 파리와는 너무나도 다른 분위기였고, 반 고흐는 그런 점이 만족스러웠다.

반 고흐는 그림을 그리지 않을 때면 언제나 밖으로 나가 새로운 환경을 답사하고, 저녁이면 테오와 빌레민에게 편지를 써 이 새로운 고장의 인상과 경험을 기록했다. 신문을 열심히 읽었던 그는 편지에서 좌파 성향의 중앙일간지 『랭트랑시장L'Intransigeant』을 자주 언급했고, 일요일이면 좋아하는 카페에 앉아 아를에서 발간되는 세 신문 중 하나를 읽곤 했다.[6] 책도 좋아했던 그는 프로방스에 도착한 직후 그 지역 출신 작가들의 책을 다시 읽기 시작했는데, 특히 알퐁스 도데의 매우 코믹한 인물들은 프로방스 특유의 성격을 지니고 있어 반 고흐가 매일 만나게 되는 사람들의 전형을 구현하고 있었다. 1869년 도데가 쓴 소설 『아를의 여인』은 훗날 비제가 오페라로도 만들었으며, 비교할 수 없는 아름다움과 신비로움을 지닌 여인들이라는 아를레지엔의 명성을 프랑스 전역에 알렸다. 당시 아를에서는 여전히 전통 복장을 입었고, 반 고흐가 그린 초상화들에서도 아를 옷차림이 분명한 여인들을 많이 볼 수 있다. 오늘날도 특

○ 아를의 여인들, 1909년경

별한 날이면 아를에서는 여전히 여자들이 상당히 양식화된 전통 복장을 입곤 한다. 가장 눈에 띄는 구성요소는 머리 스타일이다. 상투처럼 높이 틀어 올려 제일 윗부분에 벨벳 리본을 장식한다. 드레스의 커다란 옷깃, 혹은 상체 부분은 주름을 잡은 하얀 레이스나 면으로 만들고, 스커트는 풍성하고 길며 뒷부분 치맛자락이 조금 끌리게 떨어지는 것이 특징이다. 이 옷은 소박한 시골 전통 그 이상의 의미를 지닌다. 아를의 가톨릭 여인들이 에트랑제들과는 다르다는 것을 보여주기 때문이다.

반 고흐는 시골 공기 속에서 좋은 건강상태를 유지했고, 테오에게도 시골로 이사한 것이 건강에 도움이 되었다고 쓴다.

이곳 공기가 확실히 내게 좋은 영향을 주고 있다. 너도 이 공기를 폐 깊숙이 한껏 마실 수 있다면 좋을 텐데. 꽤 재미있는 효과가 하나 있는데, 여기선 코냑을 작은 잔으로 한 잔만 마셔도 취기가 돈다. 혈액순환을 위해 자극적인 것들에 의지하지 않아도 되니 내 몸이 늘 그렇게 힘들어하지 않아도 될 것 같다.[7]

하지만 시골과 생활 방식에서 느끼는 흡족함에도 불구하고 그는 음식 때문에 고생했다. 19세기 프로방스의 음식은 대부분 곡물과 집에서 기른 채소와 과일이어서 빡빡한 고기 스튜와 감자를 주로 한 어린 시절 네덜란드 음식과는 천양지차였고, 파리에서 먹던 음식과도 달랐다. 프로방스에서는 빵과 콩, 렌틸콩이 노동자 남성의 주식이었고, 지역 어디서나 볼 수 있는 올리브 과수원에서 난 올리브를 듬뿍 곁들여 먹었다. 원래 자주 소화불량을 겪었던 반 고흐는 도착하는 순간부터 힘들어했다.

아주 진한 수프를 먹었더라면 바로 힘을 얻었을 텐데, 끔찍하다. 내가 이 사람들에게 부탁했던 건 아주 간단한 것들인데 그 어느 것도 해주지 못하더구나. 이곳 작은 식당들 어딜 가도 마찬가지다. 감자를 삶는 게 어려운 게 아니잖아. 근데 불가능이야. 쌀도 마카로니도 없고, 아니면 기름을 잔뜩 넣어 망쳐놓는다. 혹은 음식을 만들지는 않고 핑계를 대는 거야. 내일 하죠, 스토브에 올릴 자리가 없네요, 등등.[8]

아일랜드 혈통인 나는 식사에 감자 요리를 많이 먹고 있던지라 이 편지를 읽었을 때 반 고흐가 과장을 하고 있다고 생각했다. 그래서 1888년 초 반 고흐가 무엇을 먹었는지 알아내기 위해 아직 건재하고 있는 아를 병원의 주문서를 확인해보았다. 공급된 채소와 지불된 가격 리스트가 있었다. 병아리콩, 말린 콩, 쌀 등이 자주 등장했지만 감자는 전혀 찾아볼 수 없었다.[9] 지역주민들이 사실 관계를 확인해주었다. 19세기에 감자가 널리 보급되어 있긴 했지만 프로

방스에서는 식용으로는 거의 쓰이지 않았고, 제2차 세계대전 전까지는 대부분 가축사료로만 재배되었다고 한다. 그런데 음식만이 문제가 아니었다. 고갱이 그의 자서전에서 아를을 "남부에서 가장 더러운 도시"라고 부른 것은 잘 알려진 얘기이다. 아를은 라 루빈 뒤 루아La Roubine du Roi라는 운하에 둘러싸여 있었고, 모든 가정에서 이곳으로 쓰레기를 버렸으며, 그 쓰레기들이 론 강으로 흘러갔다. 빈센트가 이곳에 있던 시절 건강을 위협했던 또 다른 일반적 관행은 '투 타 라 뤼tout à la rue'(직역하면 '모든 것을 길에' 던진다는 의미)라 불리는 것으로, 이는 1905년이 되어서야 법으로 금지되었다. 아를 기록물 보관소에는 농부들이 루빈 운하에서 "배설물이 섞여 있는" 물을 끌어다 밭에 대어 작물을 생산하고 시장에 낸다는 위생담당자의 불평이 남아 있다.[10] 도시 대부분에서 상수도 접근이 가능했지만—각 가정마다 설치되지는 않았더라도 적어도 인근엔 공용수도가 있었지만—1888년 당시 이 물은 정수되지 않은 채 론 강에서 직접 끌어온 것이었다. 실내에 욕실과 화장실을 갖춘 가정은 매우 드물었으며, 일상적인 세정을 위한 목욕탕이 두 곳 있었고, 공중화장실은 도시 곳곳에서 볼 수 있었다.[11] 빈센트는 이에 대해 테오에게 이렇게 말했다.

옆집에, 우리 집주인 소유의 제법 큰 집에 변소가 위치해 있다는 것이 네게는 우스꽝스럽게 보일 게다. 하지만 이 남쪽 지방에서는 이 정도면 불평하면 안 된다고 생각한다. 왜냐하면 이런 공공시설들은 많지도 않고 드문드문 떨어져 있으며, 워낙 지저분해서 병균 소굴로 생각지 않을 수 없기 때문이다.[12]

1888년 당시에는 모든 길이 다 포장된 것이 아니었고, 특히 반 고흐가 살던 지역이 그랬다. 여름이면 이들 도로에 물을 뿌리도록 한다는 법령도 있었다. 두 가지 효과가 있었는데, 우선 공기를 식힐 수 있었고,—특히 바람이 불 때면 그 효과가 컸다—먼지를 가라앉힐 수 있었다.[13] 6월 초부터 시청에서는 오전 6시에, 그리고 다시 한 번 오후 5시에 종을 울려 주민들에게 그 일상의 의무를 행할 것을 알렸다. 이렇게 아침과 저녁으로 두 시간 동안 거리에 물을 뿌리는 이 지역 법령은 어김없이 지켜졌지만, 1888년 7월 5일 한 지역 신문은 지나치게 열성적인 청결이 거리를 진창으로 만들었다고 말하며, 악취 풍기는 물을 통해 전염되는 콜레라의 위험을 경고했다. 아를은 이미 4년 앞서 콜레라 창궐로 황폐해진 적이 있었다.[14] 늘 질병과 감염의 위협에 드러나 있던 시절이지만, 아를의 위생 기준은 1880년대 비슷한 크기의 시골 도시에서는 거의 표준에 해당하는 것이었다.

어쨌든 아를 사람들은 놀라울 정도로 건강했고 다른 많은 큰 도시 사람들보다 훨씬 더 오래 살았다. 그들은 주로 야외에서 생활하고 일했으며, 프랑스 남부 특유의 태양과 음식이라는 축복을 받았기에 질병을 멀리할 수 있었다. 당시로서는 흔치 않게 아를 사람들은 평균 네댓 명의 자녀로 구성된 소가족을 이루고 살았다. 자식들이 첫 몇 해를 견뎌내면 60대까지 생존할 확률이 높았음을 통계로 알 수 있다. 항생제나 보편적 의료체계가 없었던 시절임에도, 1888년 아를의 인구 중 7퍼센트가 80세를 넘기고 있었다.[15]

반 고흐는 악명 높은 프로방스 미스트랄이란 방해물 때문에 야

외에서 그림 작업을 하기 힘들었다. 아를은 론 강의 삼각주 가까이 수세기 동안 가축을 먹여온 크고 드넓은 평야에 자리하고 있었다. 도시의 북동쪽으로 가면 지형이 극적으로 변화하며 알피유 산맥이 저 멀리 우뚝 선 것이 보인다. 바로 이 북쪽에서 그 유명한 바람이 불어오는 것이다. 미스트랄은 특히 론 강의 강둑을 넘으며 세차지고, 아를에는 바람의 힘을 막아설 그 어떤 것도 없었다. 몇 세대에 걸쳐 농부들은 도시를 둘러싼 시골에 사이프러스 나무를 줄지어 심어 과일 작물을 보호할 방풍림을 조성했고, 이 일렬로 늘어선 짙은 녹색 나무들은 도시 인근 풍경 어디에서나 모습을 드러냈다. 반 고흐 그림에서도 익숙한 풍경이다. 동료 화가 에밀 베르나르에게 보낸 편지에서 빈센트는 어떻게 바람과 싸우며 작업했는지 설명했다.

나는 미스트랄 속에서도 야외에서 그림을 그렸다네. 쇠못으로 이젤을 땅에 고정시켰는데, 이 방법을 자네에게도 권하네. 이젤 다리 끝부분을 땅속으로 밀어 넣은 후 50센티미터 길이 쇠못을 그 옆에 박는 걸세. 그러고 나서 밧줄로 이젤과 못을 함께 묶는 거지. 그런 식으로 하면 바람 속에서도 작업을 할 수 있다네.[16]

나는 처음으로 미스트랄을 경험했던 때를 잊을 수 없다. 내 존재의 모든 부분이 바람에 뒤흔들리는 것 같았다. 이곳에 아무리 오래 살아도 이런 온전한 자연의 힘에 결코 익숙해질 것 같지 않다. 1년에 100일 정도 불어오는, 한 번 오면 예외 없이 하루 종일, 혹은 사흘, 엿새, 아흐레씩 계속되는 이 미스트랄은 그 기운에서나 강도에서나 거듭 변덕을 보인다.[17] 이 바람은 겨울에 특히나 혹독하며, 밤

새 내린 된서리로 공기가 차가워지면 바람은 뼈를 에는 것만 같다. 기온이 극적으로 내려가—바람이 정말 심하게 불면 단 몇 시간 만에 10도 정도 뚝 떨어져—밖에서 걷는 일은 거의 불가능하다. 흙먼지가 휘돌아 회오리바람이 되고 눈과 콧속을 자극한다. 하지만 여름에는 미스트랄을 환영하게 된다. 바람이 불어오면 덥고 습한 날들이 마법처럼 사라지고 공기는 수정처럼 깨끗해지며 하늘은 반 고흐가 완벽하게 포착했던 그대로 짙은 푸른색이 된다.

그러나 북쪽에서 온 사람에게 장애가 된 것은 미스트랄뿐이 아니었다. 극복해야 할 또 다른 어려움들이 있었다. 파리, 모기, 그리고 태양의 열기였다. 미스트랄은 햇볕의 혹독함을 막아줄 수 있었지만, 야외 작업 때 반 고흐의 거의 유일한 보호 장비였던 밀짚모자는 바람이 불면 계속 쓰고 있기 힘들었다.

요즘 나는 달라 보인다. 이젠 머리카락도, 수염도 기르지 않고 늘 면도기로 짧게 밀고 지낸다. 게다가 내 피부는 회색과 녹색이 도는 분홍색에서 회색이 도는 주황색으로 변했고, 푸른색 양복 대신 흰색 양복을 입고 다니는데, 늘 먼지투성이인 데다가 고슴도치처럼 온갖 막대기들과 이젤에 캔버스며 이런저런 물건들을 짊어지고 다닌다. 변치 않고 그대로인 것은 녹색 눈뿐이다. 초상화에서 볼 수 있는 또 다른 색깔은, 당연히, 밭일하는 사람들의 것 같은 밀짚모자의 노란색, 그리고 파이프의 아주 짙은 검은색이다.[18]

햇볕에 그을고 미스트랄을 맞으면서도 반 고흐는 남부에서 행복했던 것 같다. 아를에서 지낸 처음 몇 달 동안 그는 규칙적인 생

활을 하게 되었다. 아침 식사 후 카렐 호텔을 나와 하루 종일 산책을 했고, 주변 시골에서 스케치를 하고 그림을 그렸다.[19] 시골로 나갈 때 그가 일반적으로 택했던 길은 아를의 북쪽으로, 론 강 강변과 인근 농장들, 그리고 어디나 있던 옥수수밭으로 이어졌다.[20] 저녁이면 그는 호텔에서 식사를 했으며, 방으로 들어가 편지를 쓰고 책을 읽고 파이프를 피웠다. 특히 돈 계산에는 늘 어두웠지만, 주말에 어느 정도 돈이 남으면 빈센트는 이따금씩 호텔 근처 좁고 어두침침한 뒷골목을 지나 어떤 지역으로 향했는데, 그곳에서는 남자가 여자를 살 수 있었다.

올빼미

NIGHT OWLS

아를에서는 저녁에 독신 남자가 할 수 있는 일이 많지 않았다. 저녁을 먹고 나면 반 고흐는 연인들이 산책하는 강을 따라 걷거나, 근처 광장에 있는 카페로 가 지나가는 이들을 바라보곤 했다. 포럼 광장은 카렐 호텔에서 몇 블록 떨어진 곳으로 무리에 피터슨이 머물던 곳이었다. 고급 호텔들을 오고가는 이들, 광장의 마차 정거장 등으로 밤이나 낮이나 활기 가득한 곳이었다.

하지만 카페들이 문을 닫고 나면 독신 남성들은 대부분 홍등가에서 저녁을 마무리하곤 했으며 1888년 12월 23일 그 운명적인 날, 반 고흐가 찾아가 '라셸'을 불러달라고 한 곳도 매춘업소였다.

19세기 말 프랑스에서 결혼하지 않은 남자가 창녀를 찾아가는 것은 정상적인 일상생활의 한 부분이었다. 매춘업소는 시의회가 '위생상의 목적으로' 관리하는 곳으로, 프랑스에서는 1946년까지 합법적으로 남아 있었다. 매춘이 항시 불법이었던 곳 출신인 나는 매춘이라는 공식 조직이 매혹적으로 보였다. 그러나 이상하게도 아를의 매춘에 관련된 기록물은 거의 남아 있지 않았다. 기록물 보관소 방문 첫날, 나는 인구조사에서 창녀들과 포주들을 발견해 그들을 내 데이터베이스에 추가했다. 하지만 인구조사에는 정보가 부족했다. 내가 찾을 수 있었던 유일한 자료는 매춘업소들이 있던 구역에 관한 것뿐이었고, 실제 주소들은 존재하지 않았다. 명백한 길이 항상 유일한 길은 아니다. 나는 기록물의 각기 다른 부분에서 발견한, 연관성 없어 보이는 단편적 정보들을 조심스럽게 꿰맞추었고, 1888년 한 창녀의 삶을 그려낼 수 있었다.

당시 반 고흐가 살던 곳에서 멀지 않았던 카발르리 문 근처에는 공창이 여덟 곳 존재했다.[1] 창녀들이 가장 많이 모인 곳은 부 다를이라 불린 작은 뒷골목 안과 그 근처였다. 반 고흐의 편지에 따르면 그곳에는 매춘업소가 세 군데 있었지만, 내가 1886년의 인구조사만 접근할 수 있었던 연구 초기에는 두 곳만을 확인할 수 있었다.[2] 1886년 부 다를의 1번지와 16번지가 공창이었고, 창녀 열 명이 그곳에서 일하는 것으로 기록되어 있었다. 다른 주소지들에는 일반 가정이 거주하는 것으로 되어 있었다.

부 다를 거리가 성매매 중심지가 되자 지역주민들은 그 거리를 떠나기 시작했다. 5년 후인 1891년에는 이 거리 한 곳에만도 창녀 32명이 살고 있는 것으로 기록되었고, 집 아홉 채에 창녀들이 거주

○ 포럼 광장 엽서, 아를, 1910년경

하고 있었다. 그중 네 곳은 매춘업소였고, 다른 다섯 곳은 그들의 거주 공간이었다.[3] 기록물 보관소에서 발견한 시청 문서에는 늦은 밤 음주와 거리 난투극, 지나가는 남자에게 천박하게 몸을 내보이는 여자들에 대한 불평이 끊임없이 제기되고 있었다. 그 구역 한가운 데에는 카르멜회 수녀원이 있었고, 불평 중 상당 부분이 수녀들이 넣은 민원이었다. 그들은 창녀들의 예절에 어긋난 처신에 불만을 표하며 매춘업소를 시의 다른 지역으로 옮길 것을 요구하고 있었다. 1880년대 말 프랑스는 거대한 사회적 변화를 경험하고 있었다. 종교의 중요성이 점차 약화되면서 시골 지역도 점점 세속화되고 있었다. 그로부터 20년도 채 지나지 않은 1905년, 종교와 국가의 완전 분리가 이루어졌다. 아를에 있던 수도원 자산이 처분되면서 그 건물에는 남학교가 입주했다. 그럼에도 홍등가는 위험스럽게 학교 가까이 남아 있다가, 결국 '시의 청소년 보호를 위해' 이전 결정이

반 고흐의 귀

내려진다. 이 결정에는 단순히 홍등가를 옮기는 것뿐 아니라 거리 이름을 바꾸는 것 역시 포함되어 있었고, 이로 인해 오랫동안 도시의 설계와 배치 이해에 혼동이 있었다.

몇 십 년 후, 미술계 밖 더 폭넓은 일반 대중들이 반 고흐에 관심을 갖게 되었을 때, 많은 기자들이 '빈센트의 아를'을 기록하기 위해 아를로 파견되었다. 그들은 잡지 기사에 싣기 위해 거리와 창녀들의 사진을 찍었는데, 그중 가장 주목할 만한 것이 1937년 『라이프』의 사진들이다.[4] 초기에 반 고흐에 관해 글을 썼던 사람들은 그가 제2차 세계대전 후까지 번창했던 선창가의 매춘업소에 자주 드나들었을 거라는 그럴듯한 단정을 내렸다. 처음에 나는 그것을 이해할 수 없었다. 기록물 보관소에 워낙 정보가 적었기 때문에 더더욱 그랬다. 이미 마틴 베일리가 1888년 12월 23일 반 고흐가 갔던 창녀집을 알아낸 후이긴 했지만, 그해 아를의 홍등가를 지도로 만드는 일은 과도하게 오랜 시간과 많은 인내를 요구했다. 우선, 내 연구에 걸림돌이 되었던 것은 번호 체계였다. 집에 번지수를 부여하는 방식이 제멋대로였던 것이다. 공창 1과 9는 있었지만, 2에서 8에 해당하는 공창은 존재하지 않았다. 마침내 나는 그 번호가 거리의 번지를 말하는 것이었고, 다른 공창들과는 상관이 없다는 것을 알게 되었다. 내가 해결해야 했던 문제는 이뿐이 아니었다. 나는 그들이 일반 주민들에게서 어떤 시선을 받았는지, 빈센트 시절 공창이 어떤 방식으로 운영되었는지 정확하게 이해하고 싶었다. 기록물 보관소에서 조금씩 모은 미미한 정보로 판단할 때 매춘은 다른 비즈니스 활동과 다를 바 없었고, 오늘날 인식과는 상당히 달랐다. 그러던 중 나는 마르세유 기록물 보관소에서 파일 하나를 발견했고, 그

것은 창녀에 대한 당시 지역주민 반응을 명확히 보여주고 있었다. 1884년에 작성된 〈아를의 추문〉은 가장 중요한 지역 관리인 도지사를 위한 대외비 보고서였다.[5] 그 '추문'은 어린이 대상 성범죄를 구성한 것으로 두 건의 소송으로 이어졌으며, 유죄로 인정된 이들은 구금징역형을 받았다. 명성 있는 시민 여러 사람이 연루되었고, 아를에서 400명 이상의 주민이 타라스콩으로 가 첫 재판을 지켜보았다. 아를에서 매춘은 합법적인 것이었지만 미성년자에 대한 퇴폐 행위는 심각한 범죄였다.

공창에 대한 당시 지역 법령은 이 업계의 운영 방식을 설명하고 있었다. 창녀들은 최소한 21세 이상이어야 했고, 이 최소 연령은 엄격하게 지켜졌다. 나는 당시 창녀로 일했던 여성들의 평균 나이가 최소한 30세였던 것을 발견하고 놀랐다. 그들은 경찰에 등록을 해야 했고, 이를 위해서는 신분증, 나이와 출생지 증명, 부모의 성명 등을 제출해야 했다. 포주 역시 유사한 등록증을 보관해야 했다.[6] 경찰은 정기 점검을 통해 그들의 건강상태와 근로 조건을 확인했다. 여성들은 개인 방을 가질 수 있어야 했고, 마시고 씻을 수 있도록 깨끗한 물에 접근 가능해야 했으며, 규칙적으로 식사할 수 있어야 했다. 그들은 '하우스'와 그 경계를 벗어나 공공장소에서 산책을 하거나 술집을 빈번히 출입해서는 안 되었지만, 극장은 갈 수 있었고, 극장에는 그들에게 따로 부여된 좌석이 있었다.[7] 이러한 법규는 19세기 창녀의 평판—불결과 방탕, 극빈, 협잡 등—을 생각했던 내게 매우 놀라운 것으로 다가왔다.

매춘업소는 두 쪽짜리 문을 통해서 들어갈 수 있었는데, 그 문은 항시 잠겨 있어야 했고, 행인들이 내부에서 일어나는 일을 볼 수

없도록 1층 창문은 모두 페인트를 칠하고 덧문을 닫아두어야 했다. 다른 문들도 모두 차단되어야 했지만 이 규정은 실제로는 강력하게 단속되지 않았다.[8] 여하튼 이러한 새 법규들은 인근 지역주민들에게는 충분한 것으로 여겨지지 않았다. 19세기 말 프랑스에서 지역의 중요 문제에 시장의 관심을 기울이게 하는 방법으로 진정서를 제출하는 것은 일반적인 일이었다. 1878년 아를 시의회는 홍등가에 대한 진정서를 받았다.

> 매일 하루같이 우리 아이들, 딸과 아내들이 가장 추잡한 광경, 가장 천박한 욕설, 가장 음란한 외침을 목격하고 듣고 있습니다……. 그리고 매일 저녁 말다툼과 몸싸움이 벌어져 그 소음은 참을 수 없는 것이 되었고, 일을 하느라 길고 힘든 하루를 보내고 지쳐 돌아온, 법규를 잘 지키는 주민들의 휴식을 방해하고 있습니다.[9]

그러나 주민들은 지는 싸움을 하고 있었다. 매춘은 돈을 많이 버는 사업이었다. 세입자와 수익이 보장되었기에 심지어 시의원 중에도 소유 건물을 포주에게 임대한 이가 있었다.[10]

반 고흐는 아를에 도착한 직후 호텔 주인에게 여자를 어디서 찾을 수 있는지 물었을 것이고, 사업 수완이 좋은 비즈니스맨이었던 카렐은 자신의 친구가 운영하는 곳을 알려주었을 확률이 크다. 잘 알려진 포주 두 사람, 이지도르 방송과 비르지니 샤보가 불과 몇 집 건너 이웃이었고 카렐과 사업관계를 맺고 있었다.[11] 반 고흐가 1888년 12월 23일 갔던 공창 1번지가 바로 샤보의 매춘업소들 중 한 곳이었다.[12] 반 고흐가 아를에 온 후 상당히 초기부터 샤보를 알

았다는 증거는 3월 16일 즈음 테오에게 보낸 편지에서 찾아볼 수 있다. "나는 이곳의 한 매춘업소 문 앞에서 일어난 범죄 수사를 보러 갔었다. 이탈리아인 두 사람이 주아브 병사 두 사람을 죽인 사건이었지. 그것을 기회로 삼아 데 레콜레라는 작은 거리에 있는 이들 매춘업소 중 한 곳에 들어가 볼 수 있었다. 그런 곳에서만 내가 아를 여자들과 육체관계를 맺을 수 있지."[13]

한 지역신문에 따르면 반 고흐가 보았던 경찰 수사는 3월 12일 아침에 있었다.[14] 전날 밤, 주아브 병사 세 사람과 친구 한 사람이 부다를 1번지 매춘업소에 나타났고, 같은 시각에 이탈리아 노동자들도 몇 명 그곳에 왔다.[15] 문가에서 난폭한 몸싸움이 있었고, 그 싸움은 주아브 병사들과 친구가 이탈리아인들을 옆으로 밀치고 안으로 들어가며 끝났다. 이탈리아인들은 그 세 사람이 나올 때까지 근처를 배회하고 있다가 데 레콜레 거리에서 그들을 습격하고 칼로 찔러 그중 두 사람이 인근 건물 입구에서 사망했다. 늘어나는 인구와 급증하는 이민에도 불구하고 아를은 상대적으로 여전히 조용한 곳이었고, 살인은 드물게 일어나는 일이었다. 프랑스 군인들이 살해되자 지역주민들은 이탈리아인들에 대한 복수를 부르짖게 되었다.

이탈리아인의 수는 적었지만 아를에서는 가장 큰 외국인 무리를 형성하고 있었고, 경기가 좋았음에도 새 이주민이 지역주민의 일자리를 빼앗고 있다는 증오가 기저에 깔려 있었다. 아를의 신문들은 기꺼이 주민들을 반이탈리아 감정의 광기로 몰아넣었다. 이주 노동자들이 "우리 식탁에 앉아 우리 노동자들의 빵을 빼앗을 뿐 아니라 이 커다란 호의를 모욕과 범죄로 되갚고 있다"[16]라고 언급함으로써 분노에 기름을 끼얹었다. 시청에서 피고들이 심문을 받는 동

안 사람들의 무리가 몰려들어 죄수 호송이 불가능해졌다. 깊은 밤 두 남자는 타라스콩 감옥으로 호송되었다. 며칠 후 병사들의 장례 행렬이 천천히 거리를 돌고 돌아 묘지로 향하면서 아를은 서서히 멈춰 섰고, 군중 속에서 "프랑스 만세!", "이탈리아인 타도" 같은 외침이 들려왔다.[17] 장례 때 묘지에서는 이런 추도사가 있었다. "이 고약한 살인자들을 우리 고장에서 쫓아내야 합니다……. 프랑스군 만세! 프랑스 공화국 만세!"[18] 신문들은 "흡혈귀 같은" 이탈리아인에 관한 기사를 썼고, 자경단은 그들을 도시에서 추방했다. 반 고흐도 분명 이러한 증오와 긴장의 기류를 느꼈을 것이고, 외국인으로서 세간의 눈에 띄지 않도록 처신했을 것이다.

반 고흐 미술관 덕분에 온라인 열람이 가능해진 『서간집』에 따르면, 그날 반 고흐가 갔던 매춘업소는 그의 호텔에서 불과 몇 백 미터 떨어진 데 레콜레 거리 30번지였다. 나로서는 이 정보를 믿지 않을 이유가 없었지만 그 주소에서는 매춘업소를 찾을 수 없었다. 나는 그 업소를 찾기 위해 오랜 시간 이런저런 지도와 토지대장을 꼼꼼히 살폈다. 그리고 반 고흐의 편지들을 다시 읽으며 살인에 관한 지역 기록들을 조사했다. 결국 내가 필요로 했던 단서를 찾은 곳은 당시 지역신문이었다. 30번지 입구에서 남자들이 칼에 찔렸고, 그곳에서 수사가 이루어졌지만, 반 고흐가 실제로 갔던 매춘업소는 그 거리에서 몇 집 떨어진 곳이었다. 그가 들어갈 수 있었던 유일한 업소는 부 다를 거리와 데 레콜레 거리가 만나는 모퉁이에 있었던 공창 14번지였던 것이다.[19]

포주 샤보는 부 다를 거리에 있던 윤락여성 대부분을 관리했고, 때로 그녀가 다른 업소를 감독할 때면 그녀의 언니 마리가 한 곳을

담당하기도 했는데, 주아브 병사가 마지막으로 여자와 만남을 가졌던 업소도 그중 하나였다. 공식적으로 남성은 매춘업소를 운영할 수 없었기 때문에—윤락여성들을 착취할 수 있다고 생각됐다—25세 이상의 여성들이 전면에 나서서, 혹은 명목상으로 업소를 소유하고 있었다. 빈센트가 언급한 업소는 지금은 개인 주택이며 아를의 그 지역에서 아직도 건재한 몇 되지 않는 옛 건물들 중 하나이다. 여전히 데 레콜레 거리로 난 작은 문이 있으며, 반 고흐가 편지에서 묘사한 그대로이다. 이들 프로방스 매춘업소들은 툴루즈 로트렉이나 드가의 작품들 속에 등장하는 파리의 화려한 업소들과는 다르다. 소규모이며 기본만 갖춘 한 집에 여성 서너 명이 일하며 병영에 있던 젊은 군인들, 목동, 혹은 반 고흐처럼 도시를 방문한 독신 남성들을 상대했다.[20]

반 고흐가 비르지니 샤보를 처음 만났던 1888년, 그녀는 마흔다섯 살이었고 이미 오랜 세월 아를에서 매춘업소를 운영하고 있었다. 그녀는 1843년 인근 도시인 카반에서 태어났고, 내가 찾은 문서들 중 그녀에 대한 첫 기록은 1881년, 루이 파르스 아래서 일을 했다는 내용이었다.[21] 10년 후 그녀는 부 다를 1번지 업소의 운영권을 5천 프랑이라는 후한 금액을 받고 판매했지만 건물 소유권은 유지했다.[22] 그녀는 영리한 사업가였으며 오랜 삶을 누린 후 1915년 71세의 나이로 자신의 건물 중 한 곳에서 세상을 떠났다.[23] 사망할 즈음 샤보는 사실상 아를의 홍등가를 독점 지배하고 있었다.[24] 19세기 말 아를에서 남자가 창녀와 하룻밤을 보내고 싶다면 비르지니 샤보를 피하기란 매우 어려웠을 것이다.

반 고흐에게 창녀의 서비스를 받는 일은 단순히 생활의 한 부분

이었다. "한낮에 식사를 했지만, 오늘 저녁이 되면 빵 껍질로 식사를 때워야 할 것이다. 모든 돈이 집세나 그림으로 들어간다. 적어도 3주 동안은 가서 여자를 살 3프랑조차 없었다."[25] 창녀를 사는 돈은 결코 싸지 않았고―하룻밤 방값과 식사에 맞먹었다―게다가 가격이 늘 일정하지도 않았다. 다른 편지에서 그는 2프랑만 냈다고 언급하기도 했다. 반 고흐가 창녀에게 받은 서비스 대가로 지불한 가격들을 기록하긴 했지만, 어디서도 그것을 확인할 수는 없었다.

반 고흐가 "위생을 위한 방문"이라 불렀던 매춘업소 하룻밤의 비용에 대한 나의 의문은 전혀 예기치 못한 방식으로 풀렸다. 밀라노에 사는 친구 한 명이 나를 이탈리아 북부 파비아의 카르투지오회 수도원에 당일 여행으로 데리고 간 일이 있었다. 그곳을 돌아본 후 우리는 점심을 먹으러 시내에 들어갔고, 중세의 모습이 그대로 보존된 구역에서 한 식당을 우연히 발견했다. 식당은 시골 특유의 소박한 분위기였고, 벽이란 벽에는 모두 한때 사용되었던 물건들―농기구며 1930년대 트랜지스터라디오, 오래된 사진과 포스터들―이 되는 대로 빽빽이 진열되어 있었다. 식당 안 여기저기 쌓여 있는 와인병들, 그날의 메뉴가 적혀 있는 칠판, 바로 내가 좋아하는 종류의 그런 식당이었다. 파스타로 맛있는 식사를 한 후 나는 벽에 붙은, 한 모서리가 접혀 있고 몸을 뒤로 젖힌 누드화가 조악하게 그려져 있는 안내판을 살펴보았다. 거기에는 "마담에게 돈을 지불하기 전에는 아가씨 몸에 손을 대서는 안 됩니다"라고 쓰여 있었다. 그 위에는 카사 디 톨레란차casa di tolleranza, 즉 매춘업소의 서비스 가격표가 걸려 있었다. 1927년 날짜였고 이탈리아 가격이었지만 업소가 어떤 식으로 운영되었는지를 보여주는 중요한 정보였다. 싱글 침대

와 더블 침대 선택 여부, 아가씨와 함께하는 시간의 길이 등에 따른 가격이 명시되어 있었고, 재미있게도 추가 옵션으로 비누와 핸드타월 가격도 쓰여 있었다. 나는 이와 비슷한 가격 구조가 아를의 업소들에도 존재했을 것으로 추측했다.

매춘업소에 대한 이런 배경 정보는 모두 흥미로운 것이었지만, 반 고흐가 1888년 12월 그날 밤 찾아갔던 아가씨를 확인하는 일에는 별반 도움이 되지 않았다. 연구 초기, 나는 이 신비에 싸인 여성에 대한 추측을 파일로 작성하기 시작했고, 거기에는 찾아낸 작은 정보 조각들이 모이고 있었다. 당시 지역신문 기사에 등장했던 '라셸'이라는 이름은 오늘날에도 프로방스에서는 흔치 않은 것이다. 19세기 말에는 더욱 드물었을 것이다. 거의 유대인 집안에서만 쓰는 이름이었고, 프로방스에 옛 공동체가 많이 있긴 했지만 아를에는 유대인 인구가 매우 적었다. 내가 찾을 수 있었던 유일한 기록에서 1880년대의 유대인은 100명 미만으로 나와 있었고, 그들 중 라셸이란 이름의 여성은 단 한 명도 없었다.[26] 나는 인구조사 보고서도 확인했지만 여전히 아무것도 찾을 수 없었다.[27] 라셸을 찾는 나의 첫 조사는 그렇게 거의 시작도 하기 전에 끝이 났다.

나는 어떤 다른 단서라도 찾을 수 있을까 해서 내 데이터베이스를 들여다보았다. 라셸은 아를을 떠나 다른 곳으로 이주한 것이 아닐까? 하지만 등록된 창녀들이 다른 도시로 이주하는 일은 복잡했고, 특별한 '통행증'을 받아야 하는 등 엄격하게 관리되었다. 다시 한 번 막다른 골목에 다다랐다. 나는 반 고흐가 아를에 도착하기 전 10년치에 해당하는 지역신문들에서 창녀를 언급한 기사가 있는지 살폈고, 실명이 실린 경우는 거의 없었지만, 어쨌든 라셸이란 이름

은 없었다. 나는 반 고흐가 아를에서 알았을 수도 있을 15~45세 사이 여성들 명단을 작성했다. 그러나 곧 그 여성들의 수만 보아도 그런 방식으로는 결코 라셸을 찾아내지 못할 것임이 명백해졌다.

나는 추적의 범위를 넓혀 아를에서 일했던 모든 창녀들을 다 살펴보기로 했다. 이름이 같은 사람은 없었지만 어쩌면 다른 정보가 있어 올바른 방향으로 안내해줄 수도 있었다. 1886년 아를 인구조사에는 28명이 창녀로 등록되어 있었다. 이 숫자에 독자적으로 일하는 여성들과 미등록 창녀 몇 명이 더해졌다. 통계에 따르면 반 고흐 시절 아를에서 일하고 있었던 창녀는 대략 50명 정도였다.[28] 대부분 아를이나 인근 마을에서 온 여성들이었고, 프랑스의 멀리 떨어진 지역이나 이탈리아, 스페인 같은 인근 국가에서 온 사람도 몇 명 있긴 했지만 외국인 여성들은 오래 머물지 않고 다른 곳으로 이주한 것으로 보였다.

그때 나는 작은 행운 한 조각을 만났다. 1860~1870년대 창녀 진료기록에서 라셸이란 별명으로 일했던 여성을 발견한 것이다. 그런데 20여 년의 기록을 살펴보니 이 라셸이란 이름은 본명이 다른 여러 여성들을 가리키고 있었다. 아를에서는 창녀들이 명함에 별명을 인쇄하는 것이 관행이었다. 이 명함은 포주들이 수수료를 받고 제공했으며, 아가씨들은 손님들에게 그 명함을 주었다. 이로써 아를의 매춘업소에는 항상 '라셸'이 한 명씩은 있었다는 것을 알게 되었다. 큰 발견이었지만 몹시 혼란스러운 일이기도 했다. 라셸이 그날 밤 반 고흐가 만나러 갔던 여성의 진짜 이름이 아니라면, 이 많은 여성들 중에서 어떻게 반 고흐의 여자를 찾을 수 있겠는가?

어느 날 나는 아를의 기록물 보관소에서 고전적인 방식으로 표

지에 〈범죄와 범법행위〉라고 세리프체로 멋지게 쓰인 파일 하나를 발견했다.[29] 1886년 7월 12일에서 1890년 11월 10일 사이―반 고흐가 아를에 있었던 시기가 모두 포함된 기간이다―범죄와 비행을 저지른 범죄자들의 이름과 나이, 구체적 죄목 등이 기록된 경찰 문서였다. 명단의 많은 이름들 가운데 소수의 창녀들이 있었는데, 대개는 싸움에 휘말려 체포된 경우였다. 실명이 기록되어 있었고, 때로는 별명도 함께 쓰여 있어 도움이 되었다. 나는 이 새로운 여성들을 내 창녀 명단에 추가했고, 오랜 시간 힘들여 목록과 목록을, 이름과 다른 이름을 대조했다. 여전히 라셸이라는 이름은 없었지만 점차 좁혀 들어가고 있음을 느꼈다.

내 명단에 있는 많은 여성들이 힘든 삶을 살았고, 그 인생의 작은 단편들이 기록에 남아 있었다. 술이 주된 역할을 했던 것으로 보이지만, 이 여성들이 매춘에 의지해야 했던 가장 중요한 요인은 빈곤이었다. 어려서 부모를 잃었거나, 남편을 잃은 후 아이들을 양육해야 했던 여성들이었다. 복지제도가 정착되지 않았던 시절 극빈에 떨어진 여성들에겐 대안이 거의 없었다. 그리고 일단 매춘의 길로 들어서면 그들의 운명을 바꾸는 것은 거의 불가능했다. 많은 여성들이 그 세계에 계속 남았고 직접 포주가 되기도 했다.[30]

기록물에서 뭔가 다른 것을 찾고 있던 나는 아를의 병원에서 성병 치료를 받은 사람들의 명단을 우연히 발견했다. 1889년 1월 1일부터 12월 31일까지 한 해의 기록이었는데, 반 고흐가 병원에 머물렀던 시기와 겹치는 기간이 있었다.[31] 이 네 장의 서류가 19세기 아를의 환자 기록 중 유일하게 현존하는 것이다. 명단에는 남성과 여성의 이름이 모두 있었지만, 남성들의 성姓으로 볼 때 그들은

이 지역 사람이 아니라 이곳에 주둔했던 군인들임이 명백했다. 나는 기록에 있는 여성들과 내가 다른 자료에서 찾은 창녀 명단을 비교했다. 많은 이름들이 일치했다. 이제 반 고흐가 아를에 거주할 당시 성병으로 치료받은 여성 16명의 이름을 확인할 수 있었다. 이 여성들이 창녀인 것은 거의 틀림이 없었다. '라셸'이란 이름은 없었지만 나는 이들 여성 대부분이 그녀를 알았을 것이라 생각했다.

이제 그녀가 내 데이터베이스 어딘가에 수록되어 있을 것임을 확신할 수 있었다. 어쩌면 그녀는 1886년 이후 아를로 이사한 것일까? 1891년 인구조사는 마르세유에만 있었고, 내가 문의했을 때 그들이 소장한 모든 기록물이 온라인 조회가 가능하다는 답변을 들었다. 1891년 명단을 확인했을 때 나는 누군가 1891년 대신 1886년 인구조사를 두 번 업로드했다는 것을 알 수 있었다. 이를 설명하려 했지만 그 지역 기록물 온라인 담당자는 내가 틀렸다고 말했다. "우리가 가진 모든 기록은 온라인에 있습니다." 나는 가능한 한 가장 친절하게, 그리고 체계적인 방법으로 마르세유 직원을 귀찮게 굴기 시작했다. 이 끈질김이 마침내 결실을 보았다. 18개월간의 집요함 끝에 누군가 시간을 내어 서가로 가 확인을 한 것이다. 1886년 인구조사가 실제로 두 번 업로드되어 있었다.

나는 예외적인 특권을 부여받아 직접 1891년 아를 인구조사 결과를 살펴볼 수 있었다. 반 고흐 연구가 중에서 그 기록을 보는 사람은 내가 처음인 것이 분명했기에 나는 작은 흥분을 맛보았다. 이 인구조사는 내가 줄곧 보아온 아름답게 장정된 장부가 아니었다. 지저분하고 먼지 쌓인 종이 뭉치였고 순서도 뒤죽박죽이었다. 나는 모든 페이지를 다 사진으로 찍으며 라셸이란 이름이 보이는지 빠르

게 눈으로 훑었다. 반 고흐 인근에 살았고 그래서 내가 알게 된 모든 이름들이 모서리가 접힌 이 바스라질 것 같은 종이들 위에 기록되어 있었다. 그러나 라셸은 없었다. 그녀가 거기 있을 수도 있다는 생각—다른 사람의 모습을 하고 있어 내가 간과했던 것이라는 생각—은 결국 큰 좌절감을 안겨주었지만, 또 다른 정보를 얻기 전에 내가 할 수 있는 일은 거의 없었다.

나는 그 지역에서 몇 세대에 걸쳐 오래 살아온 사람들과 친구들에게 라셸에 대해 더 아는 것이 없는지 물어보는 방법을 택했다. 첫 번째 단서는 그다지 희망적으로 보이는 것이 아니었다. 1980년대 초 향토역사가가 아를의 고령 주민들과 일련의 인터뷰를 진행했다.[32] 그가 대화를 나눈 사람 중에 라셸이란 이름은 없었지만, 그녀 가족이 역 근처에 주유소를 가지고 있었다는 얘기를 들었다고 했다. 나는 업소록과 신문들을 뒤지기 시작했지만, 1920~1930년대에 지역 자동차 산업이 번성하면서 매우 많은 주유소가 생겼고, 소유주도 다 달랐다. 조사를 하기엔 너무나 방대했다. 나는 다시 한 번 빈손으로 남겨졌다. 뭔가 중요한 것을 놓쳤기를 바라는 마음으로 다시 한 번 내 데이터베이스로 돌아갔다. 알퐁스 로베르, 부 다를 거리 사건 현장에 처음 출동한 경찰인 그가 남긴 편지에는 반 고흐가 귀를 자른 그날 밤 목격한 중요한 사항들이 많이 담겨 있었다. 어떻게 지금껏 그것을 놓치고 있었단 말인가?

1888년 12월 23일, 알퐁스 로베르는 데 레콜레 거리의 그의 집에서 나와 야간 순찰을 돌고 있었다. 그가 평생 기억하게 될 밤이었다. 그는 아내와 어린 아들과 함께 한 해 전 아를로 전근을 왔다.[33] 그리고 2년 후인 1891년 용의자를 추적하다가 심한 무릎 부상을

입은 뒤 더 이상 순찰을 할 수 없게 되자 지역 형무소의 교도소장이라는 편안한 보직으로 발령받는다. 1929년 그가 은퇴했을 때 지역 신문에 그에 관한 작은 기사가 실렸고, 그가 반 고흐가 귀를 잘랐던 밤 부 다를 거리로 출동했던 경찰관이었다는 언급도 있었다. 이 기사가 당시 생 레미 병원 원장이었던 닥터 에드가르 르루아의 눈에 띄었는데, 생 레미 병원은 반 고흐가 1889년 5월 아를을 떠난 후 환자로 머물렀던 곳이다.[34] 생 레미 정신병원에 보관된 반 고흐의 환자기록에 제한 없는 접근이 가능했던 닥터 르루아는 동료 정신과 의사 빅토르 두아토와 공동으로 빈센트의 정신질환에 대한 논문을 쓰던 중이었다.[35] 닥터 르루아는 곧 로베르에게 1888년 그날 밤 일에 대한 기억을 문의했다. 로베르는 다음과 같이 답했다.

1929년 9월 11일, 아를
선생님,
선생님께서 지난 6일자 고매한 편지에서 문의하신 내용에 대해 제가 기억하는 바를 답하고자 합니다.
1888년 당시 저는 경찰이었습니다. 사건 당일, 저는 (매춘업소들이 위치해 있던) 해당 지역을 담당하고 있었습니다. 당시 부 다를 거리에 있던 매춘업소 1번지를 지나가던 중이었습니다. 그곳은 비르지니라는 여성이 운영하던 곳이었고, 그 창녀의 이름은 기억이 나지 않습니다만, 업소에서 부르는 별명은 가비였습니다……. 도르나노 경찰서장이 남아 있던 다른 경찰관들과 함께 그 남자의 집으로 출동했습니다.[36]

이것은 연구의 금맥이었다. 로베르는 매춘업소 소유주가 비르지니 샤보라는 것뿐 아니라 매우 중요한 새로운 정보를 주었던 것이다. 그 창녀의 이름은 가비였다. 이것은 흥미진진한 전개였다. 아주 드문 이름 라셸과는 달리 가비(가브리엘)는 19세기에 상당히 대중적인 이름이었다. 그녀는 분명 1929년 당시에도 생존해 있었을 것이며, 작은 도시의 분위기를 고려하면 알퐁스 로베르가 그녀를 알았을 확률이 높았다. 가비가 그녀의 진짜 이름일 가능성이 컸으므로 이는 매우 의미 있는 진전이었다.

나의 '라셸/가비' 연구가 그렇게 이어지는 동안, 나는 한편으로는 주유소 단서도 추적하고 있었다. 기록물 보관소에 있는 유일한 관련 파일은 〈주유소, 아를 1957-1959〉였고, 나는 그 서류를 신청하기 위해 아를로 차를 몰았다.

"아, 안 됩니다. 그 서류는 보실 수 없습니다." 내가 들은 답변이었다.

"왜 안 되나요?"

"엘리베이터가 고장 나서 서류 상자를 가져올 수 없답니다. 저는 허리가 안 좋은 데다 상자는 이 건물이 아닌 다른 건물에 있어요."

계속 이런 식이었다. 몇 주일 동안 엘리베이터는 고장 상태였고, 나는 서류를 확인할 수 없었다. 나는 심지어 시장에게 메일까지 썼다. 마침내 엘리베이터가 수리되었다. 다음 아를 방문길에 다시 한 번 그 서류를 신청했다.

"아, 어쩌죠. 그 서류는 안 됩니다."

"왜 안 되나요?"

"엘리베이터가 또 고장이에요, 게다가 제 허리도 그렇고……."

나는 또다시 시장에게 편지를 썼고, 이번에는 정중함이 덜했다. 기록물 보관소는 시청의 한 분과였고, 어떤 것이든 새로 짓는 프로젝트는 결실까지 오랜 시간이 걸리기 마련이다. 논의를 하고, 표결을 하고, 경쟁 입찰에 부친다. 마침내 시공사가 정해지고 날짜가 결정된다. 몇 개월이 흐른 후에 엘리베이터를 완전히 새로 설치한다는 결론이 내려졌다. 이제는 공사가 진행되어 그 기간 동안 서류 접근이 불가능해졌다. 결국 1년 이상 이런 식으로 일이 지지부진했고, 라셸과 주유소 연결고리는 점차 불가능한 추적 대상이 되어갔다.

그때 작은 돌파구를 발견했다. 1970년대 초 피에르 르프로옹이 불어로 쓴 반 고흐 전기 뒷부분에 작은 부록이 있었고, 거기에는 전기에 등장했던 인물들 일부가 반 고흐가 아를을 떠난 후 어떤 삶을 살았는지 자세히 서술되어 있었다.[37] 언급된 인물 중에 반 고흐가 귀를 준 여자가 있었다. "일할 때는 가비로 알려졌던 라셸"(경찰관 로베르의 진술에서 가져왔음이 분명하다)은 "87세의 나이로 사망했다." 1952년 르프로옹은 1888년 12월 23일 사건 후 그녀가 "매춘업소를 운영했던 루이 씨"에게 고용되었다고 기록했다.[38] 그때 처음으로 라셸/가비가 다른 업소로 옮겼다는 것을 알게 된 나는 수집해둔 데이터베이스를 점검했다. 아를에서 매춘업소를 운영한 이들 중에 루이 씨는 루이 파르스 한 사람뿐이었다. 1888~1891년 사이 선거 명부에 등록된 그의 주소는 부 다를 5번지였고, 공창 1번지에서 불과 두 집 떨어진 위치였다.

내 데이터베이스에는 가브리엘이 30명 있었고, 그중 한 명이 나의 라셸일 것이다. 나는 너무 어리거나 어릴 때 죽은 이들은 지워나갔다. 그러고 나서 아를 사망신고 대장을 살피며 80세 전후에 사망

했고 내가 찾는 시기에 생존했던 여성들을 찾아보았다. 후보자 두 명이 있었다. 나는 그 두 사람의 가계도를 온라인에서 찾아보았지만 그 지역 주유소와 연결시킬 만한 단서는 아무것도 발견하지 못했다. 그중 한 사람은 꽤 신속하게 제외시켰다. 가비는 그 여자의 두 번째 이름이었고, 시골의 한 마을에 살며 그곳을 떠난 적이 없었기 때문이다. 반면 다른 여성은 좀 더 희망적으로 보였다. 첫 번째 이름이 가브리엘이었고, 아를에 살았다. 아를의 푸줏간 주인과 결혼했고, 남편의 성 덕분에 아직도 그 지역에 살고 있는 그녀의 후손들을 추적할 수 있었다. 그렇긴 했지만 그 여성이 전적으로 맞다는 확신 없이 그들에게 연락하기엔 불안했다.

몇 개월이 지난 후 마침내 엘리베이터가 설치되어 운행 중이라는 연락을 받았다. 다음 날 차를 몰고 아를로 갔다. 지역 주유소 관련 파일을 신청했고, 서류 상자가 내 테이블로 나왔다. 나는 먼지 쌓인 서류를 넘기며 〈주유소, 아를 1957-1959〉 파일을 찾아냈다. 하지만 파일 안은 비어 있었다. 상자 안의 다른 파일들을 다 열어보며 혹시 엉뚱한 곳에 들어가 바닥에 깔려 있는 것은 아닌지 살폈으나 헛수고였다.

의기소침해진 나는 잠시 쉬기로 하고 친구 미셸과 함께 점심을 먹으러 갔다. 그녀는 디자이너 부티크를 운영하고 있었고 몇 세대에 걸쳐 아를에 거주한 집안 출신이었다. 아를 사람들에 대해 그녀가 알지 못하는 것은 그리 많지 않았다. 점심을 먹으며 그녀에게 내가 가비일 수 있다고 생각하는 여성의 성姓에서 혹 생각나는 것이 있는지 물었다. "아, 있어요." 그녀가 말했다. "우리 부모님 어린 시절, 그 집안이 역 근처에서 주유소를 했어요." 빙고!

나는 전화번호부에서 그 가족의 이름을 발견했다. 크게 심호흡을 한 후 전화를 걸었다. 나는 그냥 아를 역사를 연구하는 중이며, 그곳에서 주유소를 소유했던 가족을 찾고 있다고만 말했다. 전화를 받은 여성은 그 주유소를 운영한 사람은 집안의 다른 친척이라며 가브리엘의 손자인 그녀 아버지에게 직접 물어보는 편이 낫겠다고 말했다. 그녀의 아버지는 90대로 아를 외곽 노인 아파트에 살고 있다고 했다. 매우 예민한 문제였기 때문에 어떻게 얘기를 꺼내야 할지 알 수 없었다. 결국 그에게 편지를 보내 그의 할머니 이름이 내 반 고흐 연구 과정에서 여러 번 등장했으며, 만나서 이야기를 듣고 싶다는 의사를 전했다. 그러나 답장이 없어 나는 실망했고 좌절감을 느꼈다. 또다시 막다른 골목에 이른 기분이었다.

므슈 빈센트

MONSIEUR VINCENT

아를의 단순한 생활은 반 고흐에게 이상적인 것으로 구현되었
다. 그의 그림과 주제 선택은 그가 이 전원田園에 매료되었음을 분명
하게 보여준다. 처음 그는 봄날의 꽃들과 드넓은 평야, 탁 트인 하늘
에 매혹당해 주로 풍경화를 그렸다. 그는 또한 아를 도시 자체에 초
점을 맞추기도 해서 강에서 빨래하는 여인들과 랑글루아 다리 모습
을 그리기도 했다. 그가 도착했던 1888년 2월과 4월 말 사이 그는
쉼 없이 그림을 그리고 드로잉을 해 엄청난 양의 캔버스들이 쌓여
갔고, 그 캔버스들을 카렐 호텔 그의 방에 어설프게 세워놓고 말렸
다. 그런데 방 안 공간이 충분한 적이 없었기 때문에 그의 작품들은
호텔의 다른 공간들에까지 넘쳐났고 호텔 주인은 유감을 표할 수밖

에 없었다. 건조를 위해 테라스 위까지 캔버스들이 놓이면서 통로가 막히기도 했고, 유화 물감과 테레빈유의 쏘는 듯한 냄새가 그의 침실까지 풍겼던 것이다.[1]

카렐 호텔에는 공식적으로 정해진 객실 요금이 있었지만, 프로방스의 다른 많은 것들처럼 그것은 'à la tête du client', 즉 손님에 따라 주인 마음대로 부르는 것이 값이었다. 처음에 반 고흐는 하룻밤 숙박과 식사에 5프랑을 냈다. 그는 협상을 통해 4프랑으로, 얼마 후에는 다시 3프랑으로 낮추었다. 그의 생활은 소박하여 거의 비용이 들지 않았지만—숙식 외에는 담배, 커피, 홍등가 출입 정도—그는 돈에 밝지 못했고 지속적으로 예산을 맞추느라 고전했다.[2] 테오가 정기적으로 보내주는 생활비 외에는 수입이 전혀 없었고, 곧 그마저 위기에 처했다.

4월, 테오는 부소, 발라동 갤러리에서 상대적으로 수익성이 높은 전통 화가들을 다루지 않았다는 이유로 상관들의 질책을 받았다. 그는 인상주의 화가들의 작품을 선호했으나 많은 수익을 가져오진 못했다. 오늘날 우리는 이들 작품에서 많은 기쁨을 얻고 있지만 당시에는 여전히 충격적이고, 모던하며, 불편한 새로움으로 간주되고 있었고, 수집가들은 투자에 주저하고 있었다. 편지를 살펴볼 때 테오가 사직을 고려하고 있었던 것이 분명하다. 그것은 빈센트에게 절망적인 타격으로 작용했을 것이다. 테오의 재정 지원이 없다면 그는 남부에서 진행하려던 프로젝트를 포기할 수밖에 없을 것이었다.

그의 캔버스들이 침실 밖 공간까지 침범하자 카렐 호텔 주인은 추가 요금을 청구하겠다고 으름장을 놓기 시작했다. 빈센트는 돈을

절약할 방법을 찾으면서 처음에는 유화를 포기하고 펜과 잉크로 그릴 생각을 했다. 그는 테오에게 이렇게 썼다.

골칫거리가 생겼다. 지금 내가 있는 곳에 계속 머무는 것은 별 혜택이 없다는 생각이 이제 든다. 방 하나, 혹은 필요하다면 방 두 개를 얻어서, 한 방에서는 자고 다른 방에서는 작업을 하는 편이 나을 것을 같다. 왜냐하면 이곳 사람들은 모든 것에 상당히 높은 금액을 받아내기 위해 내가 그림들 때문에 화가가 아닌 손님들보다 공간을 좀 더 사용한다는 사실을 너무 강조하고 있다. 나는 내가 더 오래 있고, 잠깐 머물다 가는 노동자들보다 게스트하우스에서 더 많은 돈을 쓰고 있다고 주장한다. 이제 그들은 내게서 더 이상은 한 푼도 쉽게 받아내지 못하게 될 거다. 하지만 이리저리 화구와 그림 들을 끌고 다니는 일은 항상 정말이지 비참한 일이고, 그래서 들고나는 일이 더욱 힘들어진다.[3]

재정적 압박이 그의 건강에 영향을 끼치기 시작했다. 4월 내내 그의 편지에는 "지독하게 안 좋은 위장"에 대한 언급들이 곳곳에 나타난다. 그는 "문득문득 현기증이 나서 힘들었고" 치통으로 괴로웠다고 말했다. "어떤 날들은 많이 고통스럽다"라고 썼다. 그는 더 이상 카렐 호텔에 있을 수가 없었다. "난 여기서 편하지가 않아."[4] 더 최악은 이 말이었다. "내 신경이 안정되었으면 좋겠다."[5]

4월 말이 되자 호텔 주인은 반 고흐의 물건을 가압류하여 객실 요금을 내도록 강제하기로 결정했다. 반 고흐를 신뢰하지 않았던 것이다. 며칠 후 반 고흐는 주인을 법원으로 데리고 가 자신의 물건

들을 되찾아왔다. 30년 후, 카렐 부인은 그의 행동에 대해 여전한 불만을 털어놓았다. "그는 정신적으로 안정되어 있지 않았고, 괴팍했으며, 자기가 먹고 싶을 때 먹었다. 하루는 결제 문제로 우리에게 치안재판소 출석을 요구하기까지 했다."[6]

세 들어갈 다른 곳을 찾는 것은 아는 사람이 거의 없는 새 이주자에게는 쉬운 일이 아니었다. 작은 지방 도시에서는, 특히 프로방스에서는 모든 것이 인맥에 달려 있었다. 그것은 130여 년이 지난 오늘날에도 크게 다르지 않다. 그는 잠을 자고, 그림을 그리고, 그렇게 그린 작품을 보관할 공간이 충분한 숙소가 필요했을 것이다. 행운이 뒤따르지 않고서야 급하게 그런 장소를 구한다는 것은 어려운 일이었을 것이다.

5월 1일, 그는 테오에게 좋은 소식을 전하는 편지를 썼다. "지금 막 펜 드로잉 소품들을 네게 보냈다. 12점 정도였던 것 같아. 그걸 보면 내가 회화는 중단했을지라도 작업을 중단한 것은 아니라는 것을 알게 될 게다. 그 드로잉 중에 노란 종이에 급하게 그린 크로키가 한 점 있다. 시내 입구에 있는 공원의 잔디밭이다. 그리고 그 뒤편에는 이런 식으로 생긴 집이 한 채 있다." 그는 의욕적으로 말을 이어간다.

오늘 나는 이 건물의 오른쪽 집을 빌렸다. 방이 네 개, 좀 더 정확히 말하면 방 두 개와 작은 공간 두 곳이 있다. 외관은 노란색으로 칠해져 있고 내부는 흰색이며 햇빛이 가득 들어온다. 한 달에 15프랑에 빌렸다. 이제 내가 하고 싶은 건 2층에 있는 방에 가구를 들여 잘 수 있는 공간으로 꾸미는 일이야. 이곳이 남부에서 작업 활동을

하는 내내 작업실, 작품보관실이 될 것이고, 그렇게 되면 나를 괴롭히고 우울하게 만드는 게스트하우스의 사소한 옥신각신에서 벗어나 독립적으로 생활할 수 있을 거다.[7]

반 고흐는 신용 있는 지역주민의 추천 없이는 집을 임대할 수 없었을 것이다. 그가 그 노란 집에 세들 수 있었던 것은 누구 덕분이었을까? 12월 23일 밤 일어났던 그 거대한 불가지의 것들에 비하면 아주 사소한 의문 같아 보인다. 그러나 연구란 이런 것이다. 무시해도 좋을 하찮은 것으로 느껴지는 것을 밝혀나가는 소소한 발걸음들이 훨씬 더 큰 그림에 빛을 비추는 계기를 만들기도 한다.

반 고흐가 초기 풍경화들을 그리기 위해 아를 주변 과수원으로 나가던 길목에 작은 카페가 하나 있었다. "이곳 사람들이 야간 카페라고 부르는 곳이고(아주 흔하게 볼 수 있다), 밤새 문을 연다." 그는 테오에게 이렇게 썼다. "이런 곳 덕분에 밤길을 배회하는 인간들이 숙박비가 없거나 너무 취해서 받아주는 곳이 없을 때 쉴 수 있게 되는 거지."[8] 머지않아 카페 가르는 아를에서 '그의' 카페가 되었다. 이는 중요한 명칭이다. 카페는 그냥 단순히 뭔가 마시는 곳이 아니다. 프랑스 사교 생활의 필수적인 한 부분이며, 특히 시골 지역에서는 더더욱 그렇다. 시골 프랑스에서 카페는 우정이 형성되고, 게임을 하고, 거래가 이루어지는 곳이다. 어떤 스타일의 카페를 선택하느냐 하는 것이 그 사람이 어떻게 인식되는가에 영향을 주며, 언제 가느냐에 따라 만나는 사람의 종류가 좌우된다.

1888년 봄, 빈센트는 아마도 카페에 자주 오는 사람들에게 카렐

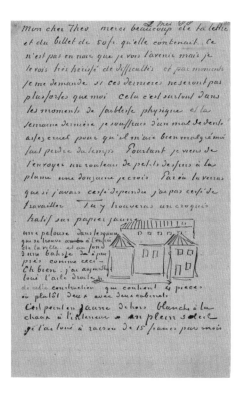

○ 테오에게 보낸 빈센트의 편지 속 노란 집 스케치, 1888년 5월 1일

호텔에서 겪고 있는 어려움에 대해 불평했을 것이다. 4월 말 그가 매우 힘들어하고 있었다는 것은 명백했다. 1888년 아를의 업체주 소록에 따르면 니콜라 씨라는 사람이 라마르틴 광장 30번지에 카페 가르를 운영했다.[9] 하지만 혼란스럽게도 반 고흐는 편지에서 카페 주인을 조제프 지누 부부라고 기록하고 있다. 카페 소유주에 대한 혼란은 암스테르담에서 보았던 신문기사 복사본에서 해소되었다. 지누가 피에르 니콜라에게서 카페 가르의 사업운영권을 인수하였음을 설명하는 공고였다.[10] 반 고흐가 나중에 지누 부부와 함께

5개월 동안 살았다는 사실에도 불구하고 기록물 보관소에는 이름과 날짜 정도 외에는 이 부부에 대한 정보가 거의 없었다. 신문에서 이 거래를 담당한 변호사 이름을 발견한 나는 관련 법률 문서를 찾아보기로 했다. 나는 이들 기록물이 보관되어 있는 마르세유로 특별한 여행을 떠났다. 기쁘게도 헛된 여행은 아니었다. 프랑스 법률 문서는 믿을 수 없을 정도로 자세하기에, 구매 동의서에는 그 부부에 대한 많은 배경 정보가 기록되어 있었다.[11]

지누 부부는 카페가 있던 건물을 몇 년 앞서 매입했지만, 1888년까지 카페는 소유하고 있지 않았다. 그들은 카페를 일련의 세입자-사업자들에게 임대해주었는데, 니콜라도 그중 한 사람이었다.[12] 아를에서 멀지 않은 타라스콩에서 태어난 조제프 미셸 지누는 세 살 때 아버지를 잃었다. 청년 시절 삼촌 조제프에게서 배럴 제조 기술을 배운 그는 삼촌이 사업체를 아를로 옮길 때 함께 이주했다. 반 고흐는 카페 가르의 단골손님이었고, 낯선 억양과 불타는 듯한 붉은 머리카락, 팔 아래 낀 캔버스며 스케치 뭉치 때문에 눈에 띄는 고객이었을 것이다. 지누 부부는 곧 가까운 친구가 되었고, 반 고흐는 아를을 떠난 후에도 그들과 계속 연락하며 지냈다. 그는 조제프의 아내 마리 지누와 각별한 유대관계를 맺으며 그의 가장 유명한 그림 중 하나인 〈아를의 여인〉에 그녀를 영원히 남겼다. 마리는 아를 사람으로 지역에서 잘 알려진 인물이었다. 그녀의 외삼촌 조제프 알레는 라마르틴 광장의 새로 지은, 볕이 잘 들고 바람이 잘 통하며, 남향으로 광장을 내려다보고 있는 건물에 살고 있었다. 1854년 그가 세상을 떠나자 마리의 어머니는 가족을 모두 데리고 그곳으로 이사했다.[13] 마리의 부모는 30년 동안 이 건물에 거주했

고, 두 사람 다 그곳에서 사망했다.[14] 그 건물은 라마르틴 광장 2번지에 있었고 훗날 반 고흐의 집, 노란 집이 되었다.

카페 가르에서 알게 된 또 다른 지인은 베르나르 술레라는 62세의 은퇴한 기관사였다.[15] 그는 은퇴 후 아를에서 여러 직업을 가지는데, 시의원을 하기도 했고 부재중인 집주인들을 위한 부동산 중개인 일도 했다.[16] 그가 관리하는 집들 중 한 곳이 자신의 집에서 바로 길 건너에 위치했던 라마르틴 광장 2번지였다.[17] 술레는 카페 가르에서 반 고흐를 알게 되었고, 마리 지누가 예전에 살던 집인 노란 집의 세입자로 반 고흐를 추천했음이 분명하다.

테오의 직장 문제와 집 전체에 가구를 들일 경우 추가 경비를 고려해서 반 고흐는 처음에는 라마르틴 광장 2번지의 아래층만 빌리기로 했었다. 그가 이사를 할 무렵 그 건물은 마리의 부모 사망 이후 거의 2년 동안 비어 있었기 때문에 상당한 수리가 필요한 상태였다. "나는 집에 페인트칠을 다시 해달라고, 전면, 문과 창문들 안팎 모두 칠해달라고 말했고 그들도 동의했다." 빈센트는 테오에게 이렇게 썼다. "그 비용으로 나는 10프랑만 지불하면 된다. 그런 수고가 충분히 가치 있다고 생각한다."[18] 1888년 5월부터 9월 중순까지 빈센트는 그 집을 스튜디오로 사용했고—"나는 그곳에서 작업하는 것이 즐겁다"—잠은 여전히 카페 가르에서 자며 식사는 옆집인 오베르주 베니삭(오베르주auberge는 불어로 '여인숙'이라는 뜻—옮긴이) 식당에서 했다. 한 달에 90프랑 정도의 지출이었다.[19] 카렐 호텔보다는 상당히 내려간 가격이었다. 그런데 지누 부부는 아를에서 임대업 등록을 한 적이 없었고, 따라서 빈센트에게만 예외적인 경우를 적용했던 것으로 보인다.

노란 집의 오른편은 같은 건물에 있던 식료품점이었다. 주인은 프랑수아 다마즈 크레불랭이었고, 그의 아내 마르그리트는 마리 지누의 조카였다.[20] 그 부부는 가게 바로 뒤인 몽마주르 거리 68번지에 살았다.[21] 이들—지누 부부, 크레불랭 부부, 반 고흐가 식사를 했던 식당 주인 베니삭 미망인, 노란 집 임대를 중개했던 베르나르 술레, 단순히 한 페이지에 이름으로 등장하는 이웃들—은 모두 그해 봄, 반 고흐에게 일어난 일들에 중요한 역할을 한 사람들이다.

9월 중순—남부에서의 그의 삶에 새로운 시작이 되어주길 바랐던—노란 집 이사 직전, 반 고흐는 밤에 카페 내부를, '그의' 카페를 그리기로 마음먹었다. 그것은 짙고 풍부한 색감의 풍경이었다. 진한 적갈색 벽과 드물게 밝은 청록색 천장, 늦은 밤 술을 마시며 이야기를 나누는 사람들, 뒤편에 보이는 테이블들과 그 위에 여기저기 놓인, 길고 긴 저녁의 즐거움의 증거인 빈 술잔과 술병들이 그려져 있다. 반 고흐 역시 이 광경의 일부였다는 것은 상상하기 어렵지 않으며, 이런 밤 시간을 그 역시 친구들과 이웃들과 함께 보냈을 것이다.

학자들은 오래전부터 이것이 카페 가르가 아닐 가능성은 거의 없다고 인정했다. 그럼에도 다른 카페인 알카자르가 1960년대에 철거될 때까지 신문기사들이며 서적에 빈센트의 그 유명한 밤의 카페로 등장하곤 했다.[22] 카페 가르와 달리 카페 알카자르에는 세를 줄 방들이 있었고, 당구대와 빈센트의 그림에서 보이는 것과 비슷한 시계도 있었다. 1920년대 즈음 반박할 만한 사람 중에 생존한 이가 없었던지라 카페 알카자르 주인은 카페 차양에 그곳이 "반 고흐가 그린 카페"라고 자랑스럽게 주장하는 표시를 큼지막하게 그

려놓았다.[23] 오랜 세월 그 효과로 손님들이―반 고흐 팬과 학자들이―꾸준히 몰려왔다. 그곳이 반 고흐의 카페라는 생각이 너무나 널리 퍼져 있어 1950년대 말 미국인 미술사학자 두 사람이 이 카페에서 반 고흐에 관하여 더 얻을 것이 있는지 확인하러 아를로 왔다. 주인은 그들에게 침실 벽의 회반죽 한 부분을 뜯어 반 고흐의 천재성의 흔적이 혹시라도 남아 있는지 볼 수 있도록 해주었다.[24] 당연히 발견된 것은 없었다.

빈센트는 새집으로 이사한 후 9월 말 테오에게 주변에 대한 글과 함께 새집의 스케치를 보냈다.

왼쪽에 있는, 분홍색에 녹색 덧문이 있는 집, 나무에 그늘져 있는 그 집이 내가 매일 저녁을 먹으로 가는 식당이다. 내 우편배달부 친구가 왼쪽에 있는 거리 아래편, 두 철도 교각 사이에 살고 있다. 내가 그림으로 그린 밤의 카페는 여기 없다. 그건 식당 왼편에 있다.[25]

나는 빈센트가 이 노란 집 테이블 앞에 앉아 테오에게 편지를 쓰는 모습을 상상하며 모든 건물들을 방향에 맞게 머릿속에서 그리려면 그가 어디에 앉아야 했을지, 어느 쪽을 향하고 있어야 했을지 추측해보려 애썼지만 어떻게 해도 말이 되지 않았다. 카페 알카자르는 노란 집의 왼편이 아니라 오른편인 라마르틴 광장 17번지에, 경찰서 옆, 그리고 노란 집에서 광장 건너편에 위치하고 있었다. 전후 재건 기간 동안 두 카페 모두 철거되었고, 그 후 몇 십 년 동안 학자들 대부분이 카페 내부 그림은 빈센트가 편지에서 명확히 언급했듯이 카페 가르임을 인정해왔다. 하지만 이 문제를 결정적으로 해결

할 내부 사진은 두 카페 모두 존재하지 않는다.

매매용 법률 문서에 주목할 만한 자료가 있었다. 카페 가르의 모든 비품이―숟가락 개수에서 실내 장식에 이르기까지―1888년 비품 목록에 기록되어 있었다. 마침내 나는 빈센트의 카페 내부 그림을 보며 현존하는 법률 문서와 한 품목씩 비교할 수 있었다. 램프에서부터 카운터 위 병 개수까지 모든 집기가 목록으로 만들어져 있었다. 이 서류들을 빈센트의 작품과 나란히 놓고 보니 그가 1888년 여름 동안 살며 그림을 그렸던 이 장소를 그려낼 수 있을 뿐 아니라, 〈밤의 카페The Night Café〉가 그의 카페였던 카페 가르의 그림이라는 것도 확인할 수 있었다.

소박한 노동자의 카페였지만 카페 가르는 전면에 석조 조각이 화려하게 장식되어 있었다. 차양 아래에는 입구 양쪽으로 커다란 항아리 화분 두 개가 놓여 있었다. 문으로 들어가 오른쪽으로 돌면 손님들은 두 개의 긴 커튼을 젖히고 카페 안으로 들어갈 수 있었는데, 그 커튼은 겨울철 찬바람을 막기 위한 것이었다. 입구 왼쪽 벽에는 커다란 거울 하나가 달려 있었고, 반대편 벽에는 나무 케이스에 든 벽시계가 있었으며, 그 아래에는 메인 홀에서 위층으로 올라가는 계단이 있었다. 카페는 38명 정원의 상당히 작은 규모였고, 대리석 상판 테이블에 프로방스 스타일의 밀짚방석 의자들이 있었다. 조명은 천장에 달린 램프와 홀 끝에 있는, 라마르틴 광장과 정원이 내다보이는 창문들을 이용했다. 메인 홀에는 나무를 태우는 난로가 있어 추운 겨울 카페에 온기를 주었다. 바 카운터에는 많은 병들이 있었다. 이 병들은 비품 목록에 "빈 병 100개"로 기록되어 있었는데, 흥미로운 사실은 상당히 많이 기록되어 있던, 따지 않은 술병들

가운데 반 고흐의 불안정한 성질의 원인으로 지목되었던 술인 압생트가 존재하지 않는다는 점이었다. 한구석에는 베이즈 천으로 상판을 덮은 카드용 테이블이 있어 보스턴이라는 이름의 휘스트 카드 게임을 할 수 있었고, 홀 중앙에는 상아로 만든 공들이 놓인 당구대가 있었다.

카페 친구들 외에도 반 고흐가 아를에서 의미 있는 우정을 나눈 사람들이 또 있었다. 1888년 5월, 노란 집 스튜디오에서 안정을 되찾자 그는 마침내 아를에 정착했다는 소속감을 느끼게 된다. 아를의 개신교 사제였던 루이 프레데릭 살 목사는 새 신도를 찾고 있었다.[26] 반 고흐의 편지에는 12월의 그 극적 드라마 이전에는 목사에 대한 언급이 없었고, 그래서 그가 병원에 입원해 있는 동안 목사를 만났다는 것이 기존의 추측이었다. 그러나 목사의 딸들은 별개의 인터뷰에서 반 고흐가 발작을 일으키기 전부터 그들의 아버지가 그를 알고 있었으며, 두 사람이 처음 만난 것은 그들의 아버지가 상근 목사로 재직하고 있던 병원 사서함에 남겨진 쪽지 덕분이었다고 말했다.[27] 살 목사와 그의 가족은 로통드 거리 9번지의 개신교 교회 건너편에 살았다. '회당'—프랑스에서 개신교 교회는 그렇게 불린다—은 도시의 반대편에 있었지만 목사는 라마르틴 광장 인근에서 잘 알려진 인물로 많은 지역 교구민들을 챙기고 있었다. 반 고흐와 마찬가지로 목사 역시 책을 많이 읽은 지적인 인물이었으며, 여러 언어를 말할 줄 알았고, 따뜻하고 친절하며 정이 많은 사람이어서 반 고흐는 그와 시간 보내는 것을 좋아했다.[28] 목사의 자녀들에 따르면 그와 반 고흐는 종종 함께 산책을 나갔으며 반 고흐가 그들 가족과 함께 저녁 식사를 하기도 했다고 한다. 반 고흐가 아를의 가까

운 친구들 중 그림으로 남기지 않은 사람은 목사가 유일하다. 하지만 반 고흐가 시도를 하지 않았던 것은 아니다. 목사에게 모델이 되어달라고 부탁했지만 겸손한 사람이었던 목사는 거절했다.[29] 프로방스를 떠나기 전 반 고흐는 목사 가족에게 꽃병에 꽂힌 꽃 그림 한 점을 주었고, 그것은 오랜 세월 목사관 거실에 걸려 있었다. "나는 살 목사에게 완전히 검은색 배경에 분홍색과 빨간색 제라늄을 그린 작은 캔버스를 주었다."[30] 1920년대까지 보관되었던 그 그림은 목사의 딸이 보잘 것 없는 금액에 님의 값싼 장식품 상인에게 판매했고, 그 후 그 그림을 본 사람은 없었다.[31]

그런데 아를에서 반 고흐와 가장 가까웠던 친구는 우체국에 다니던 조제프 룰랭이었다. 그가 하는 일에는 아를 역에서 우편물을 기차에 싣고 내리는 일도 포함되어 있었다.[32] 그는 카렐 호텔이 있는 거리 위쪽에 살고 있었기 때문에 반 고흐는 아를에 도착한 지 얼마 되지 않아 그를 볼 수 있었을 것이다. 1888년 9월, 룰랭 가족은 몽마주르 거리 철도 교각 아래로 이사했고 노란 집과 훨씬 더 가까워졌다.[33] 1888년 7월 말, 반 고흐가 처음으로 룰랭을 그리기 시작했을 때, 그의 아내 오귀스틴은 그녀 고향인 랑베스크에서 네 번째 아이의 출산을 기다리고 있었고, 여름 방학이었던 아이들도 함께 데리고 간 상황이었다.[34] 우체부는 시간이 많아 반 고흐의 모델이 되어줄 수 있었고, 곧 그들은 절친한 친구가 되었다. 반 고흐는 시사 문제에 관심이 많았고, 룰랭이 함께 활기 넘치게 토론할 수 있는 상대임을 알게 되었다.[35] "지금 나는 다른 모델과 함께 작업을 하고 있는데, 그는 금빛 테두리가 있는 푸른색 제복을 입은 우체부로, 턱수염을 기른 큰 얼굴에 소크라테스 같은 사람이다. 페르 탕기처럼 열

렬한 공화주의자이다. 상당히 흥미로운 사람이다."[36] 그리고 그는 이렇게 덧붙였다. "지난주 나는 우체부 초상화를 한 점도 아니고 두 점이나, 한 점은 반신으로 두 손이 나오게, 다른 한 점은 실제 크기로 얼굴을 그렸다. 이 사내는 돈을 받지 않으려 하고, 나와 함께 먹고 마시기 때문에 더 비싸게 든다……."[37] 9월 초, 조제프의 아내와 아이들이 돌아오자 반 고흐는 곧 자신이 룰랭 가족에게 환영받는 친구가 되었음을 깨달았다. 이 따뜻하고 복잡하지 않은 가정은 그가 귀감으로 삼고 싶은 이상적인 모습이었다. 그가 이 가족과 가까워지면서 가족 구성원들이 모두 그림의 주제가 되었다.

나는 한 가족 전체의 초상화를 다 그렸다. 지난번 초상화를 그렸던 그 우체부의 가족인데, 우체부, 그의 아내, 아기, 어린 아들, 그리고 열여섯 살짜리 아들 등 모두 특징이 있고 매우 프랑스인다운 사람들이지만 러시아인 같은 외모이다.

반 고흐는 그 가족과의 유대관계가 강했음을 잘 보여주는 이야기를 이렇게 덧붙이고 있다. "내가 이 가족 전부를 더 잘 그리게 된다면 적어도 한 가지는 내 마음에 맞게, 개성 있게 할 것이다."[38] 반 고흐는 조제프 룰랭과 그의 아내, 아이들을 스무 차례 넘게 그렸고, 이는 그가 그렸던 어떤 소재보다 많은 숫자이다.

반 고흐는 성인 시절 번번이 연상의, 이루어질 수 없는 여인들과 친밀한 우정을 맺었다. 욕망에 사로잡혔던 것은 아니었고, 그보다는 어떤 깊은 연대감으로 인한 관계로 보였다. 그들은 반 고흐가 가장 힘들었던 격변의 시절, 항상 그림자처럼 존재했다. 오귀스틴 룰

랭과 마리 지누는 그가 여러 번 그림으로 그린 여인들이었고, 그들의 초상화는 마치 닿을 수 없는 무언가를 포착하려는 시도 같은 것이었다. 1888년 5월부터 새로운 친구들, 새로운 스튜디오, 삶의 더 큰 안정감 등이 갖추어진 그는 가장 위대한 작품들―〈노란 집The Yellow House〉, 〈라 무스메La Mousmé〉, 〈론 강의 별밤Starry Night over the Rhône〉, 〈해바라기〉, 〈랑글루아 다리The Langlois Bridge〉 등―을 그려 나간다. 작업에 열중하는 동안 노란 집을 누군가와 함께 나누고 싶다는 생각이 그의 머릿속에 떠오르기 시작했다. 어쨌든 "한 사람의 비용으로 두 사람이 저렴하게 살 수 있을 것"이 아닌가. 그는 동료 화가 한 사람이 아를에 오면 좋겠다는 생각을 하기 시작한다.

반 고흐의 귀

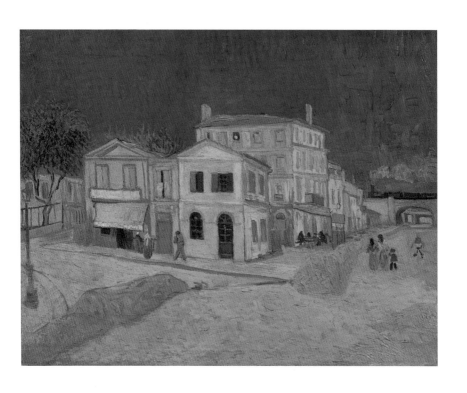

반 고흐의 아를의 첫 번째이자 유일한 집인 〈노란 집(거리)〉. 스튜디오와 부엌은 아래층에 있었다. 위층에는 침실이 두 개 있었다. 크레불랭의 식료품점은 같은 건물의 왼쪽 부분이었고, 그림에서 제일 왼쪽에 보이는 것이 미망인 베니삭이 운영했던 식당으로 반 고흐가 식사를 했던 곳이다.

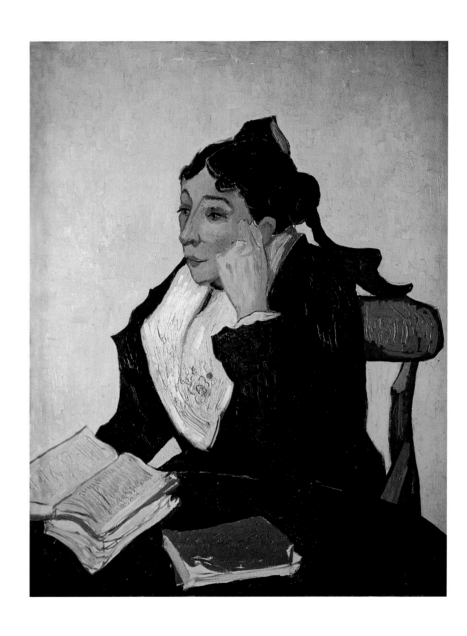

〈마리 지누Marie Ginoux(아를의 여인)〉는 반 고흐의 친구이자 아를의 이웃 여인을 그린 것이다. 그는 1888년 5월부터 9월까지 지누 부인과 그녀의 남편 조제프와 함께 카페 가르에서 지냈고, 그 기간 동안 노란 집은 스튜디오로 사용했다.

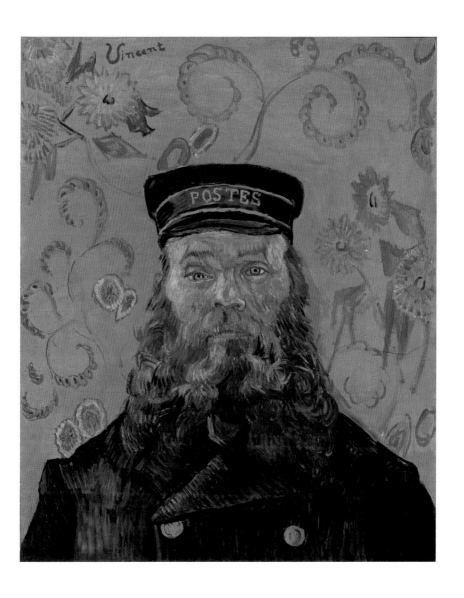

반 고흐의 가까운 친구였던 우편배달부 조제프 룰랭은 이 초상화의 모델이었을 때 47세였다. 룰랭은 1889년 1월 말 마르세유로 이사했으므로, 이 작품은 기억에 의존한 작업이거나, 룰랭이 그해 봄 아를에 다니러 왔을 때 그린 것으로 보인다. 이 그림에는 반 고흐가 특별한 친구를 위해 배려한 매우 장식적인 벽지가 배경으로 사용되었다.

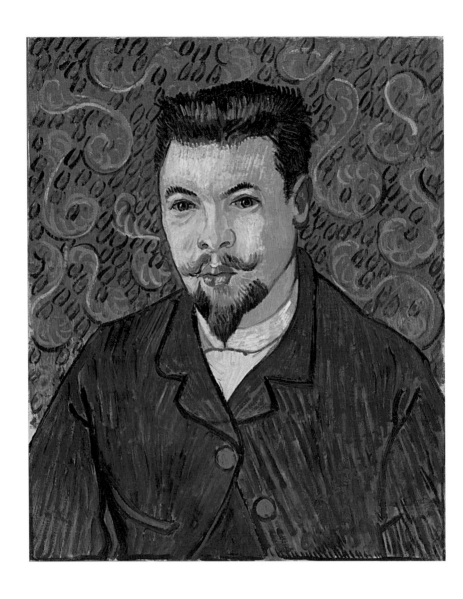

닥터 펠릭스 레는 아를의 병원에 근무하던 23세 인턴이었으며 1888년 12월 24일 처음으로 반 고흐를 만났다. 이 초상화는 1889년 1월 반 고흐가 드레싱을 갈기 위해 레의 진료실을 찾았을 때 그린 것으로, 후일 이 젊은 의사에게 선물로 주었다.

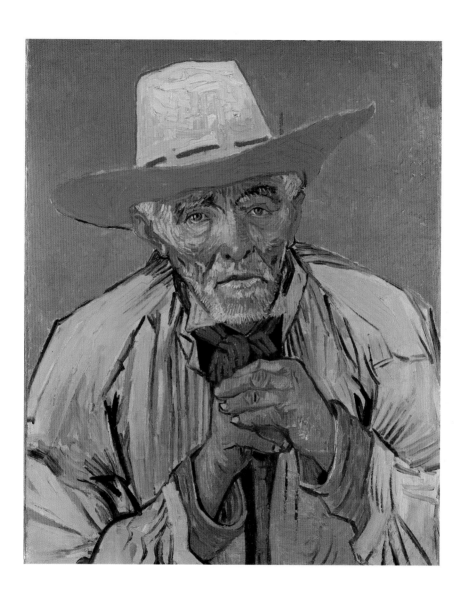

번트 오렌지 색조로 1888년 뜨거운 여름을 상기시키는 이 그림은 반 고흐의 가장 주목할 만한 초상화 가운데 하나이다. 파시앙스 에스칼리에는 목동이자 일꾼으로 반 고흐가 이 그림을 그렸을 때 72세였다. 반 고흐와 같은 기간에 입원한 적이 있었던 그는 1889년 4월 17일 아를 병원에서 사망했다.

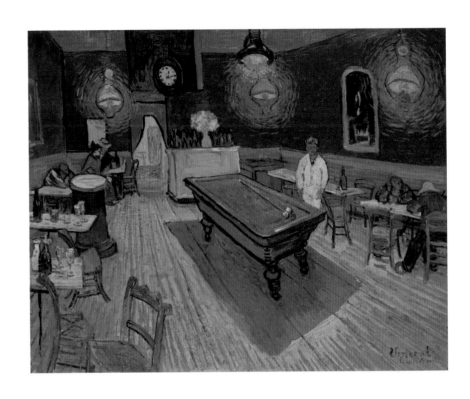

1888년 여름, 반 고흐가 숙소로 이용했던 카페 가르. 1888년 9월 작품인 〈밤의 카페〉는 밤새 운영하던 카페에 머물던 밤의 방랑자들을 묘사하며 카페 실내를 보여주고 있는데, 그해 앞선 시기 작성되었던 카페 재고 목록의 물품들을, 심지어 카운터 위 "빈 병 100개"까지 확인할 수 있다.

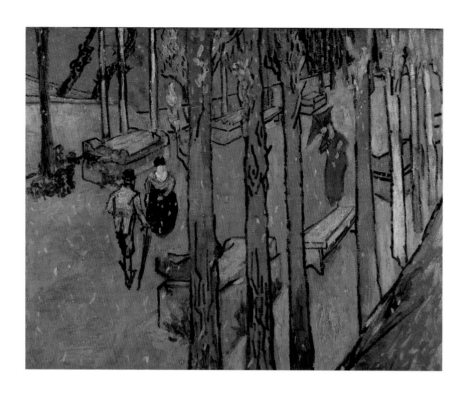

〈레잘리스캉Les Alyscamps(낙엽)〉은 1888년 10월 말, 폴 고갱의 아를 도착 며칠 후 반 고흐가 그린 그림이다. 두 사람은 가을바람에 잎이 떨어지는 가운데 로마시대의 오랜 공동묘지 유적지에 나란히 앉아 그림을 그렸다. 그림 속 포플러 나무들은 베어지고 1920년대에 사이프러스 나무가 심어졌다.

〈꽃이 만개한 과수원이 있는 아를 풍경Orchard in Blossom with a View of Arles〉은 1889년 4월, 반 고흐가 생 레미의 정신병원으로 떠나기 직전에 그린 그림이다. 반 고흐는 아를 병원에서 걸어서 가까운 거리에 있던, 공원의 반대편 리스 거리 남쪽 들판 한 모퉁이에서 작업했다.

어려움에 처한 친구

A FRIEND IN NEED

나는 화가 친구의 초상화를 그리고 싶다. 위대한 꿈을 꾸는 친구, 그
의 천성이 그렇기에 나이팅게일이 노래하듯 그림을 그리는 친구를.
빈센트 반 고흐가 테오 반 고흐에게, 1888년 8월 18일

살 목사, 우체부와 그의 가족과 가깝게 지내면서도 반 고흐는 파
리에서 만났던 화가들과의 연락을 갈망했다. 파리에서 알던 사람
몇몇과 소식을 전하며 지냈지만, 동생 테오를 제외하면 편지를 지
속적으로 주고받는 사람은 젊은 화가 에밀 베르나르뿐이었다.[1]
반 고흐는 1886년 겨울, 열여덟 살의 베르나르와 친구가 되었
다. 반 고흐가 그해 공부했던 파리의 코르몽 스튜디오에서 알게 된

사이였다. 베르나르에 따르면 반 고흐는 "너무나도 고상한 인물로 솔직하고 열린 마음을 가져 함께 있으면 활기가 넘치며, 약간의 악의 같은 것도 있지만 재미있고, 좋은 친구이자 거침없는 판단력의 소유자로 모든 이기심과 야심을 버린 사람이었다."[2] 베르나르는 코르몽 스튜디오를 떠난 후 브르타뉴와 노르망디로 도보여행을 떠났고, 그곳에서 우연히 만난 아마추어 화가 에밀 슈페네케르가 그를 자신의 가까운 친구인 폴 고갱에게 소개하는 편지를 써주었다.[3] 1887년 베르나르가 브르타뉴로 돌아갔을 때 몇몇 화가들이 퐁타방의 글로아네크 여인숙에 거주하고 있었다. 고갱도 1888년 초 그들과 합류했다.

외젠 앙리 폴 고갱은 1848년 파리에서 태어났다. 유아기 때 아버지가 세상을 떠나자 고갱은 그의 어머니와 할머니, 성격 강한 두 여성의 그늘 아래 어린 시절을 페루에서 보냈다. 할머니의 스페인계 조상을 통해 페루에 아는 사람들이 있었기 때문이다. 학교를 마친 고갱은 상선에 등록하고 5년간 바다에서 지냈다. 선원으로 전 세계를 여행하고 1871년 스물세 살에 파리로 돌아오니, 어머니의 상당한 유산이 그의 소유가 되어 있었다. 그의 어머니는 스페인 출신으로 파리에서 사업을 하던 귀스타브 아로사라는 이름의 부유한 남자의 연인이었고, 그의 인맥을 통해 고갱은 증권거래소 에이전트로 일할 수 있게 되었으며, 나중에 아내가 될 덴마크 여성 메테 소피 가드를 소개받기도 했다.[4]

고갱은 1873년 결혼 직전 그림을 그리기 시작했지만, 늘어나는 식구와 직장일 때문에 그림에 전념할 수 없었다. 그럼에도 그림에

대한 관심은 조금도 수그러들지 않고 계속되었고, 그래서 그림을 그리는 대신 수집을 시작했다. 아로사 덕분에 그는 인상주의 화가 카미유 피사로와 가까운 친구가 되었고, 매주 일요일 정기적으로 그를 방문하여 그의 정원에서 그림을 그렸다. 피사로를 통해 고갱은 1879년 제4차 인상주의 전시회에 전시할 수 있는 쉽지 않은 기회를 마지막 순간에 얻게 되었고, 머지않아 그림에 대한 커가는 열정이 다른 모든 관심사보다 우위에 놓이며 결혼생활이 망가지기 시작했다.

1882년 파멸을 초래한 파나마 사건 덕분에 프랑스 증권거래소가 붕괴되며 경제는 절망적인 상태가 되었다. 고갱의 투자는 심각한 타격을 입었다. 그는 현금을 건지기 위해 절박한 심정으로 일련의 계획들을 시도했지만 결국 실패로 끝나고 말았다. 재정적 곤경에 처한 상태에서 그림에 정신이 팔린 그는 파리의 아내와 다섯 자녀를 부양할 노력을 거의 하지 않았다.

1883년 메테는 아이들과 함께 코펜하겐으로 돌아가기로 결정하고, 그곳에서 교사와 번역가로 생계를 꾸려 나가기 시작했다. 1885년 고갱은 새로운 출발을 약속하며 파리로 돌아오라고 메테를 설득했다. 가족은 새로운 집으로 이사했지만 고갱의 우선순위는 분명하게 자신이 작업할 수 있는 상당한 크기의 스튜디오 공간이 있는

○ 폴 고갱, 방담 거리
그의 스튜디오에서, 1891년

집으로 향하고 있었다. 고갱이 제대로 된 직업을 구할 생각이 없는 것에 좌절한 메테는 덴마크의 가족에게 돌아갔다. 그것이 마지막이 었고, 화해는 불가능했다.

이제 파리에 혼자 남은 고갱은 그림에 전념했다. 그는 사망 때까지 예술가 그룹 밖에서는 거의 알려지지 않았지만, 젊은 화가 세대들은 그의 대담한 색채 사용과 다른 종류의 소재 시도에 찬사를 보냈다. 고갱은 유화뿐 아니라 세라믹과 목판도 이용하곤 했다. 그는 아시아 미술과, 유럽에 처음으로 선보이고 있던 아프리카 원시 예술의 열렬한 옹호자였다. 일본 미술은 이미 19세기 후반 유행이긴 했지만 고갱은 아프리카 미술을 프랑스 식민지로부터 파리로 가져오는 일을 주창했던 초기 화가들 중 한 사람이었다. 점차 다른 화가들이 그의 작품에 투자하기 시작했고, 그중에는 피사로와 에드가르 드가처럼 알퐁스 포르티에를 통해 고갱의 그림을 구매한 이들도 있었다. 포르티에는 테오 반 고흐와 같은 건물에 사는 미술품 딜러였다.[5]

고갱이 반 고흐를 처음으로 만난 것이 정확하게 언제였는지는 명확하지 않지만, 그가 6개월간의 파나마, 마르티니크 여행에서 돌아온 직후인 1887년 11월 말 혹은 12월 초, 샬레 식당에서 열렸던 반 고흐 전시회에서 두 사람의 만남이 있었던 것 같다.[6] 그 만남은 그림 교환으로 이어졌다.[7] 반 고흐는 1887년 12월, 이 그림 교환을 주선하는 쪽지를 한 장 받았고, 그 정중한 어조로 볼 때 두 사람이 그 시점에는 서로를 잘 알지 못했던 것이 확실하다.

선생님,

제 사정을 고려해 퐁텐 거리에 있는 액자 가게 클루젤에 가시면 제가 당신을 위해(우리의 교환을 위해) 맡긴 그림 한 점을 찾으실 수 있을 겁니다. 그 그림이 적당하다고 생각지 않으면 알려주시고, 오셔서 직접 선택하시기 바랍니다. 제가 직접 가서 당신 그림을 받아오지 못하는 것을 용서하기 바랍니다. 제가 당신 동네 쪽으로 가는 일이 매우 드뭅니다. 선의를 베풀어 몽마르트르대로 19번지에 그림을 맡겨주시면 제가 그곳에서 찾아가도록 하겠습니다.

감사합니다.

폴 고갱[8]

새해 초, 반 고흐 형제는 당시 에밀 슈페네케르와 함께 지내고 있던 고갱을 방문했다. 거의 마흔이 다 되었던 고갱은 인생에서 완전히 새로운 단계로 접어들고 있었고 1888년 1월 말, 파리를 떠나 브르타뉴의 퐁타방에 형성된 화가 그룹과 함께 작업하게 된다.

그러나 도착한 지 몇 주 만에 고갱은 힘든 상황에 처한다. 파나마와 서인도 제도 여행 중 걸렸던 말라리아와 이질, 간염 등이 재발한 것이다. 출발 전 파리에서의 그림 판매가 매우 미미해 저축했던 얼마 되지 않는 돈도 빠르게 사라지고 있었다. 1888년 2월 말 정도부터 그는 친구들과 후원자들의 도움을 구하기 시작했고, 그중에는 1월 고갱의 스튜디오를 방문해 캔버스 한 점을 구입한 테오 반 고흐도 포함되어 있었다.[9] 그러면서도 그는 만난 지 얼마 안 된 사람에게 직접 접근하기보다는 테오의 형이자 동료 화가인 빈센트에게 도움을 호소했는데, 빈센트는 이미 아를로 떠난 후였다. 고갱의 편지는 절차에 따라 남쪽 지방으로 다시 보내졌다.[10]

반 고흐는 곧 자신이 도울 방법이 있는지 생각하기 시작했다. 그는 3월 2일 테오에게 편지를 써 고갱의 곤란한 처지를 설명했다. 누군가 그림을 사주어 그가 고비를 넘기고 쌓여가는 빚을 갚을 수 있도록 해준다면 어떻겠는가? 그는 또한 코르몽 스튜디오에서 함께 공부했던 부유한 호주인 화가 존 러셀에게도 편지를 썼지만, 편지가 도달할 무렵 러셀은 이사를 해 브르타뉴 해안의 새집에서 건축 작업을 감독하고 있었다. 마지막 방법으로 반 고흐는 역시 브르타뉴에 있던 그의 친구 에밀 베르나르에게 고갱을 방문해줄 것을 부탁했다.

고갱의 어려움에 대한 반 고흐의 반응은 남자든 여자든 사람과의 관계에서 그가 보여주던 전형적인 방식이었다. 목사 아버지의 영향이 스며 있는 독실한 가정에서 자랐기에 이타주의가 당연한 것이긴 했으나 그는 평범한 사람이 친구들에게 할 수 있는 행동 그 이상의 것을 해야만 한다고 느끼고 있었다. 그는 그저 사람들을 어려움에서 벗어나도록 돕는 정도가 아니라 그들의 구세주가 되고 싶어 했다.

1888년 5월 말, 반 고흐는 아를 밖으로 짧은 여행을 다녀오기로 했다. 5월 마지막 날 아침 일찍, 그는 말이 끄는 마차를 타고 생트 마리 드 라 메르라는 작은 해안 마을로 향했다.[11] 이 여정 동안 그는 카마르그 평야를 지나야 했는데, 그곳은 드넓은 초지로 황소와 "반 야생의 아주 아름다운" 하얀 말들만이 서식하는 곳이었다.[12] 반 고흐는 완전히 매료되었다. 생트 마리 드 라 메르는 중세부터 전해 내려온 특별한 의식으로 유명한 곳이며, 이때가 되면 유럽 전역의 집

시들이 그들의 수호성인 사라에게 경의를 표하기 위해 이곳으로 순례를 왔다. 축제는 아주 근사한 것이어서 빛과 제식의 향연이 벌어졌다. 가르디앙(프로방스 목동들), 화려한 색깔의 옷을 차려입은 여성들, 이국적 옷차림의 집시들이 사라가 안전하게 프로방스로 올 수 있도록 해준 바다에 감사를 표한다. 그해 여름, 반 고흐는 아를 외곽 푸르크 오솔길에 머물고 있던 집시 카라반을 그리기도 했다.[13]

애초에 야외에서 유화를 그리기에 바람이 너무 많이 불지 않을까 염려했던 반 고흐는 생트 마리에 캔버스 세 개만을 가져갔지만, 그곳에 있는 그 주 동안 드로잉 9점과 회화 3점을 완성했다. 그는 이른 아침 출항하는 어선들, 물결에 이는 바람 등을 그렸는데, 그를 정말로 사로잡았던 것은 바다의 빛깔이었다. 그는 테오에게 이렇게 썼다. "지중해는—고등어 색깔이다, 다른 말로 하면 계속 변하고 있다—늘 알 수가 없다, 초록색인지 보라색인지—늘 알 수가 없다, 푸른빛인지조차—왜냐하면 잠시 후면 햇빛이 비친 바다는 분홍색 또는 회색을 띠기 때문이다."[14]

생트 마리 여행은 남부에 더 영구적으로 정착하고 싶다는 그의 갈망을 확인시켜주었다. 그는 자신이 본 것에 매혹되었고 다른 예술가들도 유사한 영감을 받을 것임을 분명히 느꼈다. 그 경험을 통해 그는 아를에도 화가들의 그룹을 만들기로 결심하는데, 브르타뉴 그룹과 인상파라는 확고한 계파를 이루어 파리 카페들에 모였던 그룹을 보며 용기를 얻었을 것이다.[15] 그의 생각으로 아를에는 예술가 공동체에 줄 수 있는 새로운 무엇이 있었다. 비교적 생활비도 저렴했고, 걸어서 갈 수 있는 거리에 전원이 펼쳐져 있었다. 무엇보다 햇빛이 있었다. 비가 많이 오는 브르타뉴는 프로방스 태양에 경쟁자

가 될 수 없었다.

반 고흐 덕분에 에밀 베르나르는 퐁타방에 있던 폴 고갱을 만나러 갔고 친구가 되었다. 고갱의 건강이 나아지면서 두 사람은 나란히 작업을 하며 그림에 대해 토론했고, 반 고흐의 편지를 함께 읽기도 했다. 일종의 함께 작업하는 '삼두체제'가 브르타뉴의 두 남자와 남부의 반 고흐 사이에 형성되었고 진화했다. 이것이 어느 정도 도움이 되긴 했으나 6월 초, 무리에 피터슨이 떠난 후 아를에서 반 고흐가 느끼던 외로움을 덜어주진 못했다. 그는 다른 화가가, 함께 작업하고 아이디어를 토론할 사람이 곁에 있기를 바랐다.

스튜디오 동료로서의 고갱은 누구나 수긍할 수 있는 자명한 선택은 아니었다. 반 고흐 형제 모두 고갱의 작품을 좋아했지만 빈센트는 에밀 베르나르와 훨씬 더 가까웠다. 불행히도 베르나르는 가족의 반대로 아를에 올 수 없었다. 그러자 여전히 건강이 좋지 못했고 지속적으로 돈에 쪼들리고 있던 고갱이 곧 함께 작업할 주요 후보로 떠오르게 되었다. 고갱은 이미 화가들과 수집가들 사이에서 어느 정도 명성을 확보한 상태였다. 그는 인상주의 화가들과 함께 자신의 작품을 선보였고 에드가르 드가와도 친구였으며 카미유 피사로와 함께 나란히 작업하기도 했다. 그는 인생을 즐기는 사람으로 배를 타고 세상을 유람한 보헤미안이었고, 그림을 그리기 위해 아내와 가족을 포기한 사람이었다.

1888년 늦은 봄, 테오 반 고흐가 직장에서 문제가 생기자 빈센트는 테오에게 독립해서 인상주의 그림 딜러가 되어보라고 제안했다. 빈센트가 기획하는 프로방스 스튜디오가 판매할 새로운 작품을 만들어내는 완벽한 도가니가 될 수 있을 것이라 말했다. 빈센트가

생각하기엔 상대적으로 저렴한 사업이 될 것이었다.

고갱이 선원이었으니 우리가 집에서 음식을 해먹을 수 있을지도
모르겠구나. 그렇게 우리 두 사람이 내가 혼자 쓰던 비용으로 함께
생활할 것이다. 화가들이 혼자 살고 어쩌고 하는 것을 내가 늘 터무
니없다고 생각하는 것 너도 알고 있지. 혼자 있다 보면 감각을 잃기
마련이거든.[16]

1888년 6월, 테오는 그 계획을 실천에 옮겨 공식적 제안 형식으
로 고갱에게 편지를 썼다. 테오에게 사업 구상은 분명했다. 그는 고
갱에게 봉급을 지불할 것이고, 그 대가로 매달 그림 한 점을 받을
것이었다. 고갱의 입장에서 이것은 좋은 거래였다. 수입원과 남부
에서의 새로운 출발, 그가 존중했고, 그의 작품을 인정해주는 딜러
와의 인맥 맺기를 의미하는 일이었다. 테오의 편지를 받을 무렵 고
갱은 이미 석 달째 빚이 밀려 있었고, 가까운 미래에 어떤 수입원도
없었다. 그러나 극빈에서 탈출할 가능성에도 불구하고 그는 주저했
다. 여름이 다가오고 있었고, 브르타뉴에서 휴가를 보낼 잠재적 구
매자들이 이 끔찍한 상황에서 그를 구해줄 것이란 희망을 품고 있
었기 때문이다. 퐁타방에 좀 더 있어도 좋을 것이었다.
　파리로 돌아가는 일은 고갱에게는 더 이상 실행 가능한 전망이
아니었다. 파리에서 생활하고 작업하는 데 드는 비용이 엄두도 못
낼 만큼 비쌀 뿐 아니라, 그처럼 인생 후반기에 그림을 시작한 사람
은 파리의 많은 아방가르드들에게 딜레탕트, 즉 애호가 정도로 간
주되었기 때문이다. 피사로는 1887년 아들에게 쓴 편지에서—"읽

고 난 뒤 없애버릴 것"―동료 화가가 고갱의 작품에 대해 경멸하는 말투로 "여기저기서 배워 그린 선원의 그림"이라고 표현한 것을 옮기고 있었다.[17] 건강을 되찾아가고 있던 고갱은 7월 말 편지에서 남부로 가겠다는 의사를 전했다.[18] 그러나 그는 브르타뉴를 떠나지 않았다.

반 고흐는 더 긴 기간 동안 혼자 살아야 한다는 것에 겁을 먹었다. "각기 홀로 살아가는 우리들은 광인처럼 또는 범죄자처럼 산다. 최소한 겉보기에 그렇고, 어느 정도는 실제에 있어서도 그렇다." 그가 생각하기에 고갱은 곧 올 수 없을 것 같았다. "나는 고갱이 여기 있다면 굉장한 차이가 있을 거라 믿는다. 왜냐하면 요즘은 아무에게도 한마디도 하지 않은 채 하루하루 흘러가고 있거든." 반 고흐가 고갱을 받아들이는 방식에는 영웅숭배까지는 아니더라도 존경이 있었다. "대단히 기백이 넘치는 화가"라고 그는 누이 빌에게 썼다. "그는 신들린 것처럼 작업하는 사람이다."[19] 그러나 파리에서 테오와 함께 살면서 집을 나눠 쓰는 일이 얼마나 힘든지 경험했던 터라, 그의 편지에는 다른 사람과 함께 사는 일의 어려움에 대한 조심스러움도 나타나 있다. 그는 고갱과 조화롭게 작업하는 일의 중요성을 인식하고 있었고, 고갱이 다른 화가들, 딜러들과 말다툼하기로 유명하다는 소문을 고려하면 특히 싸우지 않도록 노력해야 한다는 것도 알고 있었다.

8월 중순, 반 고흐는 고갱을 정기적으로 만나고 있던 에밀 베르나르로부터 편지 한 통을 받았다. 편지에는 고갱이 아를로 이사하는 문제에 대한 언급이 없었다. 반 고흐 자신도 한 달 넘게 고갱에게서 소식을 듣지 못한 상태였다. 애초에 그 두 사람을 연결해주었

던 반 고흐였기에 그는 소외감을 느끼기 시작했고, 자신이 브르타뉴로 가서 그들과 함께 지내야 하는 것인지 생각하기 시작했다.

그러는 동안 아를에서는 해결해야 할 실질적인 문제가 있었다. 노란 집의 계약이 9월 29일자로 만기였고, 9월 첫날 부동산 중개인이 반 고흐가 계속 있을 것인지 문의했다.

난 그 사람에게 석 달만 더, 혹은 가능하다면 한 달 단위로 더 계약하겠다고 말했다. 그렇게 하면 우리 친구 고갱이 이곳으로 오더라도, 그가 좋아하지 않을 경우 너무 긴 임대 계약에 매이지 않아도 되기 때문이다.[20]

고갱이 언제든 곧 올지도 모른다는 생각에 반 고흐는 열심히 집 채비를 했다. 그러나 여름이 끝나갈 무렵이 되자, 그는 고갱이 결국 오지 않을지도 모른다고 생각하기 시작했다.

나는 고갱이 전혀 신경도 쓰지 않는다고 생각한다……. 그를 도와야 할 급한 필요성을 더 이상 믿지 않게 되었다. 이제 조심스럽게 생각해보자. 만일 이것이 그에게 맞지 않는다면 그는 나를 원망할 수 있다. "왜 나를 이런 지저분한 곳으로 오게 만들었소?" 난 그런 건 전혀 원치 않는다. 물론 우리는 계속 고갱과 친구로 남아 있을 수 있지만, 그의 관심이 다른 데 있다는 것을 너무나 분명히 알 수 있다.[21]

그때, 몇 주 동안이나 반 고흐를 무시하고 있었던 고갱이 새로운

요구 조건들을 적은 편지를 보내왔다. 그는 테오가 매달 봉급뿐 아니라 그의 빚을 해결해주고 아를까지의 여행경비도 지불해주길 원하고 있었다. 몹시 화가 난 빈센트는 즉시 테오에게 편지를 써 두 형제가 '사기'를 당했다며 분개했다.

나는 직관적으로 고갱이 계산적인 사람이라는 것을 느낀다. 사회
계층 사다리에서 제일 아래 자신이 있다고 본 그는 분명히 정직하
긴 하지만, 그러나 매우 영리한 수단으로 한자리를 되찾고 싶어 하
는 것이다.[22]

고갱의 계속되는 발뺌에 지친 반 고흐는 작업에서 안정을 구했다. 한동안 그는 별이 빛나는 밤을 배경으로 하는 그림들을 계획했다. 구상했던 세 폭 제단화의 중심 작품을 "나이팅게일이 노래하듯 작업하는"[23] 화가, 고갱의 초상화로 할 생각이었다. 그러나 모델이 되어줄 고갱이 없었기 때문에 대신 벨기에 화가 외젠 보슈의 초상화를 그렸다. 당시 보슈는 아를에서 여름 체류를 막 마친 상태였다. 보슈의 초상화와 반 고흐의 다른 작품 〈론 강의 별밤〉이 나란히 놓였는데, 두 작품 모두 반 고흐의 밤 그림들에 나타나는 데이지처럼 생긴 별 모티프를 사용했다.

세 번째 밤, 반 고흐는 그림을 그리기 위해 이젤과 물감을 가지고 아를의 중심에 있는 광장으로 나갔고, 처음으로 사람들 눈에 띄는 공공장소에서 야외 작업을 했다. 그림에는 무리에 피터슨이 그해 봄에 머물렀던 카페를 묘사했는데, 그 카페는 그 역시 나중에 보

슈와 함께 자주 갔던 곳이다.[24] 밤에 그림을 그리는 일은 정말이지 흔치 않은 광경이었기 때문에 그는 심지어 지역신문에 실리기도 했다. "인상주의 화가인 므슈 빈센트가 밤에 우리 광장 중 한 곳에 나와 가스등 옆에서 그림을 그렸다."[25] 별이 빛나는 하늘과 도드라지는 유황빛 노란색으로 상징되는 그림 〈밤의 카페 테라스Café Terrace at Night〉는 반 고흐의 가장 유명한 작품 중 하나가 되었다.

9월 말이 되자 고갱은 퐁타방에서 한계점에 이르게 되었다. 돈을 지불하지 못해 집주인이 그의 작품을 담보로 잡고 있는 상황이었다. 그는 반 고흐 형제의 도움이, 그것도 신속히 필요했다. "친애하는 빈센트,"라고 시작하며 그는 편지를 썼다.

답장이 늦었습니다. 하지만 어쩔 수 없었습니다. 몸은 아프고 걱정이 많다 보니 탈진 상태에 이르렀고, 그 속에서 무기력하게 침잠하고 있었습니다······. 당신이 내 상처에 박힌 칼을 비트는 것은 내가 지금 그곳에 있지 않아 고생하고 있다는 생각 때문이고 내가 남부에 가야 한다는 것을 증명해 보이기 위한 것이지요.[26]

원래의 계획으로 돌아가기로 한 반 고흐는 베르나르와 고갱이 교환을 목적으로 상대의 초상화를 그릴 것을 제안했다. 이는 일본 화가들이 판화를 맞바꾸는 수리모노라 불리는 전통에서 영감을 얻은 것이다.[27] 브르타뉴의 두 화가는 이중 초상화를 보내기로 하고 나란히 앉아 서로를 그렸는데, 두 그림은 근본적으로 많이 달랐다. 베르나르의 그림은 단순하고, 거의 캐리커처 수준으로 고갱의 '수배자' 같은 포스터를 배경에 넣었고, 고갱은 베르나르의 옆모습을

뒤에 배치하고 자신의 얼굴을 중앙에 놓았는데, 마르고 초췌한 모습에 당시의 병색이 완연하게 드러나 있다. 핼쑥해 보이는 고갱이 눈 아래 짙은 그늘이 진 채 무뚝뚝한, 거의 위협적인 분위기로 시선을 똑바로 한 채 응시하고 있다. 장식 벽지 같은 배경은 그의 냉소적인 표정과 대조되어 더욱 강조되어 보인다. 고갱 자신은 그 자화상을 "형편없는 옷을 입고 위압적인…… 그러면서도 고결함과 내적 부드러움을 갖춘 도둑의 용모"라고 묘사했다.[28] 그는 그 그림을 〈레미제라블〉 즉, 불행한 사람들이라 불렀다. 이 이중 초상화에 대한 반 고흐의 반응은 자신의 취향을 드러내는 매혹적인 통찰력을 제공한다.

고갱 초상화는 일단 주목할 만한 것이다. 하지만 나는 베르나르의 초상화가 아주 마음에 든다. 화가에 대한 구상에 불과하지만, 간결한 톤과 검은 선들로 그려진, 그렇지만 진짜처럼, 진짜 마네처럼 세련되었다. 고갱은 좀 더 치밀하고, 좀 더 밀고 나갔지만…… 내게는 확실히 무엇보다도 죄수를 표현하는 효과가 우선적으로 보인다. 유쾌함이라고는 전혀 없다. 도무지 살갗이라고는 할 수 없지만, 그래도 우리는 과감하게 그것을, 뭔가 우울함을 표현하려던 그의 의도였다고 볼 수도 있겠지. 그늘 속의 살갗은 침울하게 푸른빛으로 물들어 있다.[29]

고갱의 초췌한 얼굴에 반 고흐는 그가 정말로 남부로 와야 한다는 생각을 굳히게 되었다. 빈센트와 테오 간에 분주히 오고간 편지들에서, 서서히 전개되는 계획들을 읽을 수 있다. 최종 결정은 고갱

에게 한 달에 150프랑을 주고, 그 대가로 테오가 파리에서 판매할 수 있는 그림을 한 달에 한 점씩 받는다는 것이었다. 그것은 잠재적으로는 반 고흐 형제에게 이득이 되는 사업상의 거래였지만 동시에 친구를 돕는 일이기도 했다. 그것은 완벽한 방식이었고, 그 활기찼던 가을날엔 적어도 그렇게 보였다.

고갱이 언제 아를에 도착할 것인가 하는 문제는 두 형제 사이에 오고간 여러 편지에서 논의되었다. 고갱이 왜 시간을 끌고 있는지 알 수 없었기 때문이다. 그러던 중, 반 고흐가 집과 스튜디오를 두 사람이 쓸 수 있도록 힘들여 준비하고 있을 때, 또다시 계획에 차질이 생겼다.

> 고갱의 편지에 따르면…… 그는 이 달 말까지는 오지 않겠다고 한다. 그동안 아팠고…… 긴 여정을 떠나기가 두렵다고……. 내가 무엇을 할 수 있겠니……. 이 여행이 그렇게 힘든 것이라니, 아주 심한 결핵환자들도 하는 여행인데??? 분명하지 않나, 아니 분명할 수밖에 없지 않나, 그가 여기 오는 것이 바로 건강 회복을 위해서라는 것이? 그런데 그는 회복을 위해 거기 머물 필요가 있다고 주장하고 있어! 정말 어리석어! 솔직히 그렇다.[30]

남부의 스튜디오 제안을 처음 한 이후 5개월 만에—테오와 빈센트, 고갱 사이에 몇 개월에 걸쳐 계획과 편지가 오간 후에, 빈센트가 홀로 그림을 그리며, 외로움을 느끼다 검은 구름처럼 다가오는 우울함에 휩싸여 몇 개월을 지낸 후에—마침내 고갱이 소식을 전했다. 10월 17일, 빈센트가 고갱에게 보낸 답장은 자신감에 차 있는

어려움에 처한 친구

것이었다.

편지 고맙습니다, 그리고 무엇보다 가능한 한 빨리 20일에 이곳으로 오겠다는 약속에 감사드립니다……. 나는 이 여행이 거의 부럽기도 합니다. 이곳으로 오는 동안 계속 펼쳐질 여러 다른 시골 경치와 가을의 장려함을 보게 될 테니까요. 나는 지난겨울 파리에서 아를로 오는 여정에서 내가 느꼈던 그 느낌을 아직도 기억 속에 간직하고 있습니다. '일본과 같은 풍경이 아닐까' 하고 바라보던 일이 생생합니다! 어린아이같이, 그렇죠?[31]

10월 21일, 테오에게서 500프랑을 받아 빚을 청산하고 기차표를 산 폴 고갱은 남부로 향하는 긴 여행을 시작했다. 이틀이 걸릴 여정이었다.

두 화가는 노란 집을 나누어 쓰며 그림을 그리고, 먹고, 이야기하고, 그렇게 함께 생활할 계획을 세우면서도 두 사람 모두 한 가지 기본적인 사실을 계산에 넣지 않았다. 빈센트 반 고흐와 폴 고갱은 서로를 거의 알지 못한다는 사실이었다.

마침내 집으로

A HOME AT LAST

노란 집의 침실에서 반 고흐는 동네 전경을, 1875년 만들어진 라마르틴 공원과 그 지역 공동체의 중심이었던 햇빛 가득한 탁 트인 광장을 막힘없이 내다볼 수 있었다. 1920년대 역사가들이[1] 처음으로 반 고흐에 관한 정보를 찾아 아를에 도착했을 때 라마르틴 광장은 더 이상 꽃들이 넘쳐나고 목재 산책로가 나 있는, 그의 많은 그림과 드로잉에 배경이 되었던 그 아름다운 공원이 아니었다. 잡목들이 흙먼지를 뒤집어쓰고 있는 거친 공터로 변해 있었고, 동네 아이들이 그곳에서 뛰어 놀고 있었다.[2]

1944년 폭격과 라마르틴 광장 주변 지역의 파괴에도 불구하고 노란 집의 풍경을 그려내는 일이 불가능한 것은 아니다. 반 고흐의

○ 〈노란 집 앞 공원과 연못Public garden and pond in front of the Yellow House〉,
1888년 4월

편지들과 그림들, 초기 사진들, 1920년대 평면도와 카페로 바뀌기
전 건물에 대한 설명 등에서 예전 모습을 자세히 파악할 수 있다.
반 고흐에게 노란 집은 그가 오랫동안 갈망했던 안식처였다. 그는
1888년 9월, 이전까지는 작업실로만 사용하던 그 집으로 완전히
이사했다. 그는 그 집을 누이에게 다음과 같이 묘사했다. "작은 노
란 집인데 초록색 문과 덧문들이 있고, 실내는 흰색으로 칠해져 있
어. 그 흰 벽에—아주 화려하게 채색된 일본 드로잉들—바닥은 빨
간 타일—집에는 햇빛이 환하게 들고—그 위로는 밝고 푸른 하늘
그리고—한낮의 그늘도 고향보다 훨씬 짧아."³
　밖에서 보면 집은 놀라울 만큼 화려하게 채색되어 있었다. 창틀,
덧문, 부엌문은 밝은 초록색이었고, 건물 전면은 버터같이 짙은 노
란색이었다. 입구가 두 곳 있었는데, 오른쪽의 작은 문은 부엌으로

들어가는 곳이었고, 주 출입구로 들어가면 복도가 나왔다. 안으로 들어가면 벽은 흰색으로 칠해져 있었고, 바닥에는 광택 없는 빨간 타일이 깔려 있었다.[4] 주물 난간이 달린 작은 계단을 오르면 침실들이 있었다. 1888년 5월에서 9월 중순까지 반 고흐는 아래층을 스튜디오로 사용했다. 화가들은 일반적으로 순수한 무색의 북쪽 빛이 드는 방을 선호하지만, 노란 집의 1층은 남향이었고 따뜻한 햇살이 넘쳐나는 곳이었다. 창문들은 분주한 도로를 향해 있었고 끊임없이 이웃들이 오갔다. 화가의 스튜디오로는 노출된 장소였던 것이다. 완전한 입주를 한 후 테오에게 보낸 첫 편지에서 빈센트는 프라이버시가 결여된 것을 불평했다. "스튜디오가 사람들에게 너무 잘 보이는 곳이라 어떤 여자든 유혹할 수 있다고 생각하기 어렵겠고, 페티코트 에피소드 같은 것이 동거로 연결되기도 힘들 것 같다."[5] 여자는 두 형제 사이에서 자주 거론되던 대화 주제였고, 두 사람 다 언젠가는 결혼하기를 희망하고 있었다.[6] 빈센트의 경우 이 '신성한 결합'은 상당 부분 그의 파트너 선택이 원인이 되어 이루지 못한 꿈으로 남아 있었다. "나는 지금도 여전히 가장 불가능하고 매우 부적절한 연애를 하고 있고, 늘 그렇듯 부끄러움과 수치심만 안고 끝을 보곤 한다."[7]

노란 집에는 부엌에 벽난로와 상수도가 있었지만 화장실은 없었다. 반 고흐는 요강을 사용하거나―요강 내용물은 7~8월에는 매일 마차가 와서 수거해 갔다―혹은 뒤편 마당의 화장실을 이용할 수 있었을 것이다. 이런 '터키식 변기'는 내가 30여 년 전 처음 프랑스에 왔을 때도 여전히 사용되고 있었는데, 매우 단순한 것으로 바닥에 구멍을 뚫어놓은 것에 지나지 않았다. 세안과 가볍게 몸을 닦

는 일 이상의 목욕이 필요하면 반 고흐는 공중목욕탕 두 곳 중 한 곳에 갈 수 있었다. 가장 가까운 곳은 도보로 몇 분 거리로, 도시 성벽 바로 안쪽에 위치하고 있었다.[8] 지나칠 정도로 깔끔한 사람이었던 반 고흐가 팔에 수건을 걸치고 공중목욕탕으로 가던 모습은 지역 경찰관에 의해 자주 목격되었다.[9]

집 바깥 거리는 포장이 되어 있지 않아 특히 흙먼지가 많았고, 그 때문에 반 고흐는 한 달에 20프랑이란 돈을 주고 처음으로 사람을 고용하게 되었다. "너무나 다행스럽게도 매우 성실한 청소부가 오고 있다. 그렇지 않으면 난 내 집에서 사는 일을 시작도 못 했을 것이다. 그 여자는 나이가 꽤 많고 아들딸도 많다. 내 타일을 좋은 상태로, 빨갛게, 깨끗하게 유지해주고 있다."[10]

반 고흐는 편지에서 그 여자의 이름을 말한 적이 한 번도 없었고, 누구도 그 여자의 신원에 대해 이야기한 적이 없었다. 반 고흐의 아를 생활에서 훗날 그녀가 했을 역할을 생각하면 이것은 내게 놀라운 일로 다가왔고, 그녀가 그와 가까운 이웃에 있었을 것이라는 확신이 들면서 그녀를 찾아야겠다고 생각했다. 하지만 도대체 누구였단 말인가? 반 고흐는 그녀가 상당히 나이가 많고 아이들도 많다는 이야기만 했다. 살 목사가 테오에게 보낸 편지에서 내가 발견한 또 다른 단서는 청소부의 남편이 기차역에서 일했다는 언급이었다. 삶의 너무나 작은 편린들이었고, 그렇게 작은 것들로 어떻게 그 사람을 확인할 수 있을 것인가?

나는 내 데이터베이스를 열었다. 조사를 통해 나는 19세기 아를 주민들은 더 큰 다른 도시민들과는 달리 비교적 가족원이 적은 소규모 가정을 꾸리고 있었음을 알고 있었다. 그의 이야기에 따르면

청소부에게 자녀가 많다고 했기 때문에 나는 네 명 이상의 자녀를 둔 모든 여성들을 표로 작성했고, 그들 나이와 남편 직업을 확인했다.[11] 모든 조건에 다 맞는 여성은 두 사람뿐이었다. 그들 중 한 사람은 너무 어렸고(1888년 당시 40세에 불과했다), 게다가 그해 10월에 출산을 했다. 반 고흐는 청소부가 9월에 그의 집에서 일했다고 했으므로 그 여성이 임신 말기에 청소일을 했을 것 같지는 않았다.

또 다른 후보자인 테레즈 발모시에르는 1888년 당시 49세였고, 여덟 명의 자녀가 있었으며 손주도 여럿 있었다. 그리고 남편은 아를 기차역에서 일했다.[12] 49세라 해도 35세의 싱글 남성이었던 반 고흐에게는 나이 들어 보일 수 있었을 것이다.

내 데이터베이스에 있던 그녀의 가족 관계를 좀 더 면밀히 조사하고 나니 내가 제대로 찾았다는 확신이 더욱 분명해졌다. 테레즈의 남편 조제프 발모시에르는 기관사로, 반 고흐의 부동산 중개업자 베르나르 술레와 나란히 일했다. 반 고흐의 옆집 이웃이자 테레즈의 사촌인 마르그리트 크레불랭(마리 지누의 조카딸)은 노란 집과 같은 건물에 있는 식료품점을 경영했다.[13] 이웃 혹은 부동산 중개업자, 이들 중 한 사람이 테레즈 발모시에르 부인에게 청소부 일을 소개했을 것이다.

또한 테레즈와, 반 고흐의 유명한 모델들 중 한 사람도 관련이 있어 보였다. 1888년 7월 내내 반 고흐는 그가 〈라 무스메〉라 불렀던 소녀의 초상화를 그렸다. 반 고흐는 에밀 베르나르에게 보내는 편지에서 이 그림을 묘사했다. "열두 살짜리 소녀의 초상화를 막 완성했다네."[14] 그리고 같은 날 동생에게 보낸 편지에서 이렇게 설명했다. "무스메는 열두 살에서 열네 살 사이의 일본 소녀라는 뜻인

데, 이 경우엔 프로방스 소녀가 되겠지." 이 무스메가 누구인지는 확인된 적이 없었다. 누구였을까? 반 고흐가 지역에서 사귄 친구는 아직 몇 되지 않았고, 반 고흐를 잘 알고 완전히 신뢰하는 사람이 아니라면 어린 딸을 그 앞에 모델로 세울 어머니는 없었을 것이다.

무스메의 그림과 스케치에서 나는 즉시 두 가지 단서를 얻을 수 있었다. 우선, 소녀가 아를의 전통 복장을 입고 있지 않다는 것이다. 당시 그 지역 십대 소녀들은 일상적으로 전통 복장을 입었으므로 이 소녀는 아를 출신이 아니거나, 또는 가톨릭이 아니었을 것이다. 소녀는 또한 허리 라인이 강조된 채 매우 두드러져 보여 드레스 아래 코르셋을 입고 있는 것처럼 보인다. 그럼에도 그런 바짝 조

○ 〈라 무스메〉 스케치, 1888년

이는 드레스를 착용하기엔 어려 보였다. 복장 전문가에게 문의하니 1880년대 후반 코르셋은 소녀들, 심지어는 어린이들에게도 실질적으로 보편적 의류였다고 한다. 대부분 젊은 여성들이 사춘기에 이르기 직전 코르셋을 입기 시작했다는 것에 비추어, 가슴이 나오기 시작한 것으로 보이는 이 무스메는 열두 살에서 열세 살로 추정할 수 있었다.[15] 나는 이런 정보를 수집하고 다시 테레즈 가계도로 돌아가 이 프로필에 맞는 사람이 있는지 살폈다. 가능성 있는 후보가 두 사람 있었다. 테레즈의 딸과 조카였다.[16] 반 고흐가 이 그림을 그리고 있었던 1888년 7월 말, 테레즈의 딸 테레즈 앙투아네트는 막 열네 살이 되었던 반면 조카딸은 열두 살 반이어서 나이로 볼 때는 그녀가 더 일치하는 것 같았다. 조카딸 테레즈 카트린 미스트랄은 노란 집에서 걸어서 5분 거리인 몽마주르 거리에 살았고, 그녀 가족은 베르나르 술레와 좋은 친구였다. 여전히 하나의 가설에 불과했지만, 아름다운 줄무늬 드레스를 입고 협죽도를 손에 든 채 주뼛주뼛 포즈를 취하고 앉은 소녀의 모델을 발견한 것일지도 모른다는 생각에 나는 기쁨을 느꼈다.[17]

반 고흐는 1888년 7월 말 지칠 줄 모르고 그림을 그렸고, 그로 인해 기운이 소진되었다. "또다시 몸 상태가 너무 좋지 않아 다른 일은 아무것도 할 수 없었다……. 나의 무스메를 완성하기 위해 내 정신력을 아껴야 했다."[18] 예술에 대한 그의 몰두는 캔버스에 물감을 얹는 것 훨씬 이상의 것을 의미했다. 그가 몰두할 때면 광적으로 작업했기에 감정적 에너지가 완전히 고갈되었고 육체적으로도 망가진 허약한 상태가 되었다. 그는 작업을 할 때 극도로 몰입했다. 그의 작업하는 모습을 지켜본 사람들은 반 고흐가 끊임없이 눈

을 깜박이며 쉬지 않고 파이프를 피웠고, 모델과는 거의 얘기를 나누지 않았다고 기록했다.[19] 그가 자신을 극한으로 밀면 밀수록 결과는 더욱 훌륭했다. 1888년 여름 동안 그는 강박적으로 자신의 그림에 '강렬한 노란 색조'를 성취해내려 애썼다. 모든 것이, 그가 작업에 던져 넣은 에너지, 노란 집을 꾸미는 데 들인 노력, 그리고 고갱의 도착을 기다리며 느껴야 했던 초조함 등이 그 강도에 있어 최고조로 치달았다. 계속 그런 식으로 지속될 수는 없는 일이었다.

프로방스의 날씨는 늘 극단적이어서 무더운 열기가 점진적으로 오는 법이 없었다. 어느 날 문득, 여름이었다. 한 가지 미덕이 있다면 미스트랄이 불어와 어떤 먼지나 습기도 사라지게 했고, 공기를 식히면서 빛깔을 온통 맑게 빛나게 했다. 반 고흐는 거의 모든 편지에서 순수한 빛과 아름다운 경치를 언급했다.

1888년 6월 4일이 되면서 기온은 이미 28도에 이르러 있었다. 아를이 점점 더워지면서 라마르틴 광장 숲의 매미들 울음소리도 갈수록 요란해졌다. 이 매미 소리는 여름의 배경음악 같은 것으로, 처음에는 거의 인지할 수 없지만 한낮이 되면 지독한 열기 속에서 귀를 먹먹하게 할 정도로 절정으로 치닫는다. 노란 집의 스튜디오는 남향이었고, 공원의 나무 그늘은 너무 멀리 있었기에 강렬한 열기를 그대로 느꼈을 것이다. 그럼에도 반 고흐는 그 날씨를 그의 세계로 받아들이며 환영했다. 그에게 빛은 무엇보다 중요한 것이었다. 이웃들은 프로방스 여름의 그 덥고 긴 시간 동안 덧문을 닫음으로써 합리적으로 대처했지만, 반 고흐가 그린 그림들 속 노란 집을 보면 덧문들이 모두 활짝 열려 있다.[20]

북부 유럽인들에게 프로방스 날씨는 마법처럼 매혹적이다. 프로방스 사람들이 날씨 불평을 할 때면 난 항상 놀라곤 한다. 너무 덥다, 너무 춥다, 너무 바람이 세다. 그들은 북부 유럽 2월의 눅눅한 잿빛 대낮을 경험해보지 못했고, 따라서 자신들이 얼마나 운이 좋은지 알지 못한다. 반 고흐 역시 날씨에 대한 사람들의 부정적 인식에 충격을 받았다. 7월 초, 그는 누이 빌에게 이렇게 편지를 썼다.

난 이곳 여름이 참 아름답다고, 내가 북쪽에서 경험했던 어떤 여름보다 더 아름답다고 생각하지만 이곳 사람들은 평소 같지 않다며 불평을 많이 하는구나. 아침이나 오후에 간간이 비가 내리긴 하지만 고향과는 비교되지 않을 만큼 적은 양의 비란다.[21]

혼자, 집중을 방해하는 것 없이 작업을 하며 그는 열정적으로, 날씨를 가리지 않고 그림을 그렸지만 한낮의 뜨거운 열기 때문에 야외에서 그림 그리는 일이 점점 더 힘들어졌다. 7월 말, 그는 노란 집 스튜디오에서 일련의 초상화들을 그리기 시작했다. 이 초상화들 중 일부는 보슈나 아를 주둔 주아브 장교인 폴 외젠 밀리에 같은 새로운 친구들의 것이었지만, 그 밖의 다른 사람들의 경우는 초상화 모델이 되어달라고 설득하는 일이 매우 힘들었다.[22] 이웃 사람들은 시간이 없었거나 빨강 머리 낯선 남자가 그리는 초상화의 모델이 되는 일에 전혀 흥미를 보이지 않았다. 어떤 관점에서 모델을 선택했는지에 대한 몇 가지 암시가 그의 편지에 나타난다. 어떤 여인의 초상화를 그리고 싶었는데 왜냐하면 그녀의 "표정이 들라크루아의 그림을 연상시키는 것"이었고 "낯설고 원초적인 태도"였기 때문이

다. 하지만 여자는 결국 와주지 않았다. 후일 테오에게 그 일을 불평하며 이렇게 썼다. "그 여자는 방종한 생활을 하며 겨우 몇 푼밖에 못 벌면서도 달리 할 일이 있다고 하더구나."[23]

또 다른 경우 그는 테오에게 자신이 한 늙은 목동을 시골까지 따라가 그를 그려도 좋은지 물어보았다고 했다. 이 목동, 파시앙스 에스칼리에의 햇볕에 그은 얼굴과 부드러운 눈빛, 지팡이에 의지한 모습이 훌륭한 초상화 두 점으로 남아 있다. 무스메와 마찬가지로 나는 이 목동도 추적하려 노력했다. 당시 인구조사에도, 신문기사에도 파시앙스 에스칼리에라는 이름은 없었으며, 나는 아를에 사는 사람 중에 파시앙스라는 이름을 가진 사람을 아직 한 번도 만난 적이 없었다. 파시앙스는 별명이기 쉬울 것 같았다(양 떼를 돌보려면 분명 인내심patience이 필요했을 것이다). 이 지역에는 에스칼리에라는 성을 가진 집안이 몇 집 되지 않았고, 대부분 이라그라는 마을 근처에 살고 있었다. 이 초상화에 가장 적합한 후보는 이라그 출신 프랑수아 카지미르 에스칼리에였다. 그는 1889년 아를 병원에서 사망했고, 그 당시 '주거 부정'이었으며 '주르날리에journalier' 즉, 농촌의 일꾼, 날품팔이로 일했다고 설명되어 있었다.[24] 그의 초상화에 "추수철의 화로" 같은 강렬함을 주기 위해 반 고흐는 의도적으로 한 초상화의 색깔을 과장하여 에스칼리에의 배경에 "새빨갛게 달군 쇠" 같은 강렬한 주황색을 사용했다.[25] 그는 테오에게 이렇게 썼다. "내 눈앞에 있는 것을 정확하게 그려내려는 대신, 나 자신을 강렬하게 표현하기 위해 나는 자의적으로 색채를 사용한다."[26] 반 고흐는 이 작품을 채색할 때 순수하게, 표현주의적으로, 그리고 자연 색채를 묵살하며 물감을 칠했다. 점액으로 탁한 붉은 눈, 노란 줄이 길게 붓

질된 목동의 코, 선명한 붉은색 피부와 군데군데 청록색으로 표현된 턱수염 등이 바로 그렇다. 아를의 화가들 대부분이 전시를 하던 봉파르 & 피스 쇼윈도에서 보던 우아한 풍경화나 초상화와는 근본적으로 너무나 다른 것이었기 때문에 이 파시앙스 에스칼리에의 초상화들은 아를 사람들에게는 다른 세상에서 온 것처럼 보였을 것이 분명하다.[27]

돈을 지불하지 않고서는 모델로 서달라는 설득이 통하지 않았고, 이는 반 고흐의 예산에 심각한 타격을 주었다. 모델료를 지불한다고 해서 늘 바라던 결과를 얻는 것도 아니었다. 한 아를 여자는 선불을 받았지만 돈만 들고 도망가 버렸다. "정말 짜증나는 일이야, 모델들이 이렇게 끊임없이 골치를 썩이다니." 그는 테오에게 이렇게 썼다.[28]

이렇게 골치 썩는 일이 계속되다 그는 우체부 조제프 룰랭을 만났고, 룰랭은 이곳에서 반 고흐의 삶에 커다란 차이를 만들어주었다. 반 고흐가 그해 여름 그린 룰랭의 초상화들은 또한 그들의 피어나는 우정의 증거이기도 했다. 처음에 룰랭은 의자에 몸을 똑바로 세우고 앉아 불안해하는 듯 보였다. 화가 앞에 앉아 있는 일이 점점 편안해지자 그의 처신도 점차 바뀌었고, 그림을 감상하는 사람들도 반 고흐가 편지에서 묘사했던 룰랭을, 쾌활하고, 재미있고, 함께 토론할 수 있는 사람, 술 한잔하러 나가기 좋아하는 남자를 발견할 수 있게 된다.

반 고흐가 집 전체를 다 쓰기 시작하자 생활비는 극적으로 증가했고, 그럼에도 테오에게 보낸 편지에서 그는 집을 꾸밀 계획을 끊임없이 이야기하며 자신이 구입한 것들과 여러 아이디어들에 대해

자세히 늘어놓았다.[29] 반 고흐는 동생이 그 노란 집을 눈앞에 떠올릴 수 있기를 바랐고 그럼으로써 자신의 경비를 정당화하고자 했다. 일단 정착을 하면 한동안 그는 그 집을 계속 임대해야 했고 테오가 가구를 들일 추가 비용을 보냈기 때문이다. 9월 8일, 빈센트는 테오에게 300프랑이라는 많은 돈을 보내준 것에 감사하는 편지를 썼다.[30] 노란 집을 자신의 집으로 만든 일에 대한 흥분을 자제하지 못하고 그는 바로 다음 날 물건을 사들인다. "나

○ 폴 고갱에게 보낸 편지에 그린 반 고흐의 침실 스케치, 1888년 10월 17일

는 이 집을 나 자신뿐 아니라 누군가가 머무를 수 있도록 꾸미고 싶었다……. 당연히, 그러다 보니 내 돈 대부분을 쓰고 말았다. 남은 돈으로 의자 열두 개, 거울 하나, 그리고 작은 필수품들을 좀 샀다. 요컨대 다음 주면 내가 거기 들어가서 살 수 있을 거란 얘기다."[31]

반 고흐는 2층의 침실 두 개 중 더 큰 것을 자신의 방으로 선택했다. 그 방에서 "아침에 해가 뜨는 것을 볼 수 있다"라고 그는 낭만적인 감성으로 누이에게 편지를 썼다. 그 방에는 폭이 좁은 더블 침대와 새로 산 화장대가 있었다.[32] 그 침실을 그린 그의 그림은 가장 유명하고 가장 많은 사랑을 받는 작품이 되었다. 또한 1888년 12월 24일 아침, 경찰이 반 고흐를 발견한 곳이기에 가치 있는 증

거가 되는 작품이기도 하다.

이 침실은 거의 장사방형(마름모꼴처럼 생긴 직사각형)이어서 바닥과 벽이 맞닿는 모퉁이들이―세면대 아래며, 벽에 똑바로 나란히 놓이지 못한 침대 위며―이상한 각도로 그려져 있다. 벽의 옷걸이에는 그가 입고 썼으며 자화상 속에도 많이 등장하는 재킷과 코트, 밀짚모자 등이 걸려 있다. 반 고흐는 아마도 방 안 왼쪽 중간쯤에 있는 작은 벽난로 위에 혹은 옆에 앉아 이 그림을 그렸을 것이다. 비틀린 각도의 그림은 이 장면의 친밀함을 더욱 강조하여 그림을 보는 사람으로 하여금 이 작고 비좁은 공간에 그와 함께 있는 것 같은 느낌이 들도록 한다.

바로 옆에 위치한 침실은 손님을 위한 방이었고, 붐비는 몽마르트르 거리와 더 가까워 소음이 더 심했다. 층계참에서 곧장 들어갈 수 있는 문이 없어 그 방에 들어가려면 누구든 반 고흐의 침실을 통해야만 했다. "누군가 머물 수 있을, 아주 아름다운 방을 위층에 꾸밀 것이고, 나는 그 방을 가능한 한 멋진 곳으로, 여인의 내실처럼 대단히 예술적으로 만들 것이다. 그리고 내 침실도 위층에 있을 것인데, 나는 그 방을 매우 소박하게 만들고 싶지만 가구는 반듯하고 큼직했으면 좋겠다."[33] 두 침실에는 짐작건대 옷방이나 창고로 사용되었을 9제곱미터 정도 크기의 곁방이 있었다.[34] 반 고흐는―다섯 살 위였고 자신보다는 어느 정도 지위를 확보하고 있던―고갱을 위해 그로서는 할 수 있는 최선을 다했다. 그는 자신이 계획하고 있던 일들을 편지에 설명했다. 고갱의 방에는 파란색 이불이 있는 호두나무 침대, 화장대, 역시 호두나무로 만든 서랍장이 있을 것이라고 얘

기했다. 그리고 자신의 캔버스들로 그 방을 장식할 계획도 하고 있었다. "나는 이 작은 방에 일본 스타일로, 아주 커다란 캔버스를 적어도 여섯 점은 넣을 것이고, 그 가운데는 특별히 거대한 해바라기 꽃다발 그림도 포함될 것이다."[35]

노란 집은 큰 파티에 적합한 장소가 아니었다. 나는 반 고흐가 의자를 열두 개나 샀다는 것이 이상하게 생각되었다.[36] 노란 집에는 이미 앉을 수 있는, 그리고 조제프 룰랭과 무스메가 초상화를 위해 앉기도 했던 등받이가 곡선으로 된 의자가 있었다. 12라는 숫자가 반 고흐에게는 의미 있는 것이었고, 아를에서 12사도 같은 화가들의 조직을 만들고자 했던 그의 열망을 나타낸 것이라는 의견도 있었다.[37] 처음에는 이 의견이 설득력이 좀 떨어지는 것으로 보였지만 실제로 전혀 근거 없는 가설은 아니었다. 반 고흐는 인생 어느 지점에선가 사제가 될 생각을 했던 사람이었기에 이런 가설도 어쩌면 그리 낯선 것은 아닌 셈이다. 반 고흐는 종교적 은유를 좋아했고 편지에서도 종종 사용하곤 했다. 무의식적이었다 할지라도 그가 이 스튜디오를 이상적인 수도승 공동체와 동일시했을 가능성이 있다. 어쨌든 그 무엇보다도, 그가 이 노란 집을 자신의 집으로 여기면서 그의 감정적 혼란이 부분적으로라도 안정을 되찾은 것은 분명했다. 그는 테오에게 이렇게 썼다. "이미 목표가 보인다, 오랫동안 내 머리 위에 지붕을 이고 있을 수단을 가져야겠다는 것. 그 생각을 하면 얼마나 마음이 차분해지는지 모른다." 그는 집과 스튜디오를 앞으로 어떤 식으로 변모시킬 것인지 열정적으로 이야기했다.

나는 예술가의 집을 만들고 싶다는 대단한 열정을 품고 있다. 하지

만 잡동사니로 가득한 평범한 스튜디오가 아니라 실질적인 곳으로 만들고 싶다……. 이 집이 내게 주는 커다란 마음의 평안이 무엇보다 중요하고, 이제부터 나는 내가 미래를 대비하며 일하고 있다는 것을 느낀다. 내 뒤에 오는 다른 화가는 진행 중인 작업을 발견하게 될 거다.[38]

1888년 9월 17일, 반 고흐는 처음으로 노란 집에서 잠을 잤다.

어젯밤 나는 집에서 잠을 잤어. 아직 할 일이 남아 있지만 그래도 매우 행복함을 느꼈다……. 붉은 타일, 하얀 벽, 전나무 혹은 호두나무로 만든 가구들, 창으로 보이는 짙은 푸른 하늘 조각들이며 초록 식물들. 공원과 야간 카페들, 식료품점 등이 있는 이곳 환경은 이제 밀레 스타일이 아니라, 당연히 아니지, 그건 순수한 도미에, 순수한 졸라 스타일이다.[39]

그는 마침내 정착했다. 이웃 속에 편안하게, 몇몇 친구들과 막 시작된 우정을 나누며, 진심으로 기대되는 예술 프로젝트를 준비하기 시작하며. 그러나 불과 몇 개월 후 이 모든 것은 산산이 흩어지고 만다.

1888년 초여름부터 짙은 유황빛 노란색이 반 고흐의 많은 그림들 속으로 스며들었다. 9월이 되면서 이 색깔은 이 시기 그의 작품 대부분을 완전히 지배하고 정의한다. 9월 말 그는 경찰서 앞 보도에 이젤을 세우고 자신의 집을 그렸다. 그의 집, 해바라기 그림들, 놀라운 광휘로 빛나는 그 유명한 〈밤의 카페 테라스〉, 이 모든 작품

들에서 보이는 노란색이 바로 그림 전체를 지배하는 단 하나의 빛깔임을 알 수 있다.

〈노란 집(거리)〉은 내가 처음 암스테르담을 방문했을 때는 전시되어 있지 않았다. 몇 년 후 그 그림을 보았을 때, 이미 나에게는 라마르틴 광장에 대한 상당히 많은 지식이 있었다. 그 노란색은 그림 복제품 생산 과정에서는 제대로 얻기가 어려운 색깔이었기에 그 그림을 실제로 본 순간 나는 몹시 충격을 받았다. 그 노란색은 강렬했고, 빛을 발하고 있었고, 거의 캔버스 밖으로 빛을 뿜어내며 고조된 현실의 느낌을 강조하고 있었다. 그의 희망과 1888년 그해 여름에 대한 낙관이 담긴 그의 눈을 통해서 아를의 그 집을 바라보는 일은 정말 특별한 느낌이었다. 선명한 초록색 덧문들, 거리를 지나가는 사람들, 카페에 앉아 이야기를 나누는 남자들, 그의 집 앞 가로등, 그리고 다리 아래 집이 있었던 룰랭에게 고개 끄덕여 인사하기. 나는 대기 중의 연기 냄새를 거의 맡을 수 있을 것만 같았고, 기차 기적 소리를 들을 수 있을 것만 같았다. 나는 그가 매일 식사를 하러 간 곳을 볼 수 있었고, 점심 식사 후 파이프를 들고 마당에 앉아 있는 그를 상상할 수 있었다. 크레불랭 식료품점의 분홍색 차양이 아래로 낮게 내려진 것을 보며 늦여름 그맘때 그 뜨거웠을 태양을 생각해보았다. 나는 그림에 드러난 도로 공사의 불편함과 흙먼지를 그려보았다. 회색의 모던한 미술관 분위기 속에서도 나는 경찰서 앞에서 등에 타는 듯한 햇볕을 받으며 길 건너 노란 집을 바라보고 있는 것만 같았다. 나는 1888년 아를에 있었다.

암스테르담 기록물 보관소에는 노란 집에 관련해 나의 관심을 끄는 서류가 하나 있었다. 그것이 무슨 목적인지, 또는 왜 그 오랜

세월, 추측건대 반 고흐 집안에서 대물림되며 보관되어오다 미술관에 남게 되었는지 정확히 알기는 어려웠다. 거주증명으로 보이는 서류에는 반 고흐의 성과 이름, 출생지, 부모 이름, 라마르틴 광장 2번지라는 주소 등이 기록되어 있었다. 나는 종종 12월 23일 사건을 기록했던 신문기자가 반 고흐의 정식 이름을 어떻게 알아냈는지 궁금했었다. 반 고흐는 아를에서는 성을 사용한 적이 없었고 그냥 '므슈 뱅상(빈센트)'으로만 알려져 있었기 때문이다. 이 서류가 『르 포럼 레퓌블리캥』의 그날 사건 기사의 자료 출처였던 것이 분명하다. 물론 1888년 당시 이 서류가 얼마나 손쉽게 접근 가능했을지는 알 수 없는 일이다.

반 고흐는 2월 말부터 아를에 있었고, 서류는 1888년 10월 16일 날짜였다. 만일 이것이 의무적으로 작성해야 하는 서류였다면 작성 일자가 훨씬 더 빨랐어야 했을 것이다. 예를 들면 반 고흐가 노란 집을 임대했던 5월이었어야 할 것이다. 반 고흐는 왜 그해 늦게야 거주증명이 필요했던 것일까? 이 서류는 일반적인 프랑스 관공서 문서가 아니었다. 나는 기록물 보관소를 광범위하게 뒤졌지만 이 서류에 대한 어떤 기록도, 혹은 프로방스에서 이에 해당하는 어떤 서류도 발견할 수 없었다. 그때 나는 빈센트가 10월에 테오에게 보낸 편지에서 한 구절을 읽었다. "스튜디오와 부엌에 가스를 연결하고 설치하는 데 25프랑이 들었어."[40] 노란 집 그림에서 몽마주르 거리를 따라 도로 공사 중인 것을 분명하게 볼 수 있다. 그가 살던 지역에 가스관을 매립하기 위해 거리를 파헤치는 중이었던 것이다. 반 고흐의 스튜디오가 만일 그와 고갱 등 동료 화가들이 여름 몇 개월과 낮에만 작업할 수 있는 곳이 된다면 전문가의 작업

실 자격이 없을 것이었다. 긴 겨울 동안 햇빛이 드는 시간은 짧았고, 반 고흐 역시 그가 거주하던 초기 몇 주 동안 그렇게 기억하고 있었다. 따라서 그는 집에 가스를 연결했던 것이다.[41] (그의 그림 〈고갱의 의자Gauguin's Chair〉에 벽에 설치된 가스등이 뚜렷하게 보인다.) 이 설비 설치를 위해 반 고흐는 라마르틴 광장 2번지를 그의 공식 거주지로 확인할 필요가 있었을 것이다. 이것은 이 서류의 필요성을 완벽하게 설명하는 것으로 보였다. 하지만 내 생각은 틀린 것이었다.

이 알 수 없는 작은 서류는 가스와는 아무 상관이 없는 것이었는데, 완전히 다른 길로 가다 그 사실을 알게 되었다. 나는 아를의 신문 『롬므 드 브롱즈』 1888년 기사에서 뭔가 확인할 게 있었고, 최근에야 온라인에서 볼 수 있게 된 이 신문에서 전에는 보지 못했던 헤드라인을 발견했다. 당시 아를에 거주하고 있던 모든 외국인들에게 알리는 공지 내용이었다.

그해 일어났던 주아브 병사 두 사람 살인 사건 이후 원주민들과 이주노동자들 사이에 긴장이 고조되고 있었다. 1888년 10월 14일 일요일, 기사는 아를에 사는 선량한 시민들에게 대통령 칙령으로 모든 외국인들은 그달 안으로 거주증명서를 만들어야 함을 알리고 있었다.[42] 이 공표는 긴장 관계에 기름을 끼얹었을 가능성이 높았고, 이미 불안감을 느끼고 있던 반 고흐를 더욱더 동요시켰을 것이다.

1917년부터 프랑스 내 모든 외국인들은 프랑스 도착 3개월 이내에 공식적으로 등록을 하게 되어 있었다. 불과 몇 년 전까지는 이 법이 EU 회원 국가 국민들에게도 적용되었다. 6년 동안 26번이나 외국인 등록사무소를 찾아간 끝에 나도 마침내 첫 1년짜리 신분증을 받았다. 터무니없는 양의 서류 작업은 별개로 하더라도 몇 시간

이고 줄을 서서 기다리는 수치심을 느끼며 이곳은 결코 나를 원하지 않는다는 인상을 받았던 것을 기억한다. 그리고 쾅 하고 스탬프가 찍히던 소리, 앞으로 3개월 더 프랑스에 머물 수 있다는 사실에 대한 안도감도 기억한다. 1888년 당시 아를에 살고 있던 외국인은 296명이었다.[43] 다른 사람들과 함께 반 고흐도 중앙 광장으로 걸어가 시청으로 들어갔을 것이고, 공문에 따라 출생증명서, 네덜란드 주소증명, 여권 등을 소지했을 것이다. 그러고 나서 내가 기록물 보관소에서 발견한 그 서류를 받았을 것이다.[44]

여름이 깊어가면서, 계속해서 캔버스들을 이리저리 옮겨야 할 필요가 없다는 평온함 속에서 반 고흐는 열정적인 창작의 시기로 들어섰다. 실외에서 작업을 할 수 없을 때는 스튜디오로 돌아왔고, 정착이라는 편안함 속에서 에너지를 얻었다. "내 집으로 돌아왔다는 생각은 참으로 좋은 영향을 주고 있고, 작업할 아이디어를 떠오르게 하기도 한다."[45] 그의 그림은 엄청난 속도로 진전되었고, 점점 더 자신감을 얻고 더 독특해지면서 파리의 유행으로부터 멀어져 그 자신만의 독창적인 스타일을 일구기 시작했다. 그의 초기 과수원 그림들에서는 인상주의 스타일이 나타났지만, 이제 그는 다른 방식으로, 순색을 사용하여 더 매끈하고 더 확신에 찬 붓질로 그림을 그려나갔다. 반 고흐는 그의 작품들이 모든 사람을 다 만족시키지 않으리라는 것을 잘 알고 있었고, 누이 빌에게도 그렇게 말했다.

나는 정원 습작을 그렸다. 거의 1미터 폭이다……. 나는 꽃을 한 송이도 그리지 않았다는 것을, 그냥 여기저기 빨강, 노랑, 주황, 초록,

파랑, 보라 색깔들이 살짝 흔적으로만 있다는 것을, 하지만 이 모든 색깔들이 다른 색깔과 빚어내는 인상은 그럼에도 자연에서와 마찬가지로 그림 속에 존재하고 있다는 것을 매우 잘 알고 있다. 그러나 이 그림이 네게는 실망스러울지도 모르고 네가 보기엔 흉할 수도 있을 거라 생각한다.[46]

아름다움의 개념은 변한다. 오늘날 우리는 생활의 모든 영역에서 생동감 넘치는, 아주 강렬한 색깔에 휩싸여 있다. 거대한 광고판에서, 스크린에서, 영화에서, 잡지와 일요판 신문 모든 페이지에서 그것을 확인할 수 있다. 〈꽃이 피는 정원Flowering Garden〉, 이 그림을 현대적인 눈으로 보노라면 당시 반 고흐의 그림들이 정말로 얼마나 급진적이었는지 상상하기 힘들다. 내가 처음 그 그림들을 암스테르담에서 보았을 때 느꼈던 강력한 감정적 반응은 놀라운 것이었다. 이 캔버스들이 19세기 아를에서, 탁한 색깔 바니시를 덧바른 그림에 익숙해 있던 그곳 사람들에게 어떻게 다가갔을지는 상상만 할 수 있을 뿐이다. 분명 미친 사람의 그림으로 보였으리라.

반 고흐 사망 후 오랜 세월이 지났을 때, 화가 폴 시냐크는 한 편지에서 노란 집에서 처음으로 아를의 작품들을 보았던 기억을 떠올렸다. 그는 그 그림들을 "훌륭한…… 걸작"이라고 표현했다.[47] 프랑스 남부에서 보낸 그 첫 여섯 달 동안, 프로방스의 아름다움과 빛깔에 영감을 받았던 반 고흐는 바람과 태양과 파리와 그 자신의 정신질환과 싸우며 위대한 화가가 되었다.

화가들의 집

THE ARTISTS' HOUSE

1888년 10월 23일 오전 4시 직후, 폴 고갱이 아를에 도착해 기차에서 내렸다.[1] 아직 날이 밝진 않았지만 훈훈한 이른 아침은 눈부실 가을날을 약속하고 있었다. 비가 많은 브르타뉴에서 8개월을 지내고 온 고갱을 환영하는 분위기였다. 거의 이틀에 걸친 여정에 피곤했지만 그는 반 고흐를 깨워도 좋을 적당한 시간까지 기다리기로 했다. 그 이른 아침 문을 연 곳은 단 한 곳, 기차역에서 조금만 걸으면 되는 거리에 있던 야간 카페였다. 고갱은 많은 짐을 들고 카페 가르로 들어갔다. 그는 도착한 바로 그때 카운터 뒤편 남자가 자신을 호기심 어린 표정으로 쳐다보았다고 기록했다. 이윽고 남자는 고갱에게 말을 걸었다. "그러니까…… 당신이 그 친구로군요. 알아

볼 수 있겠네요."²

아를은 작은 도시였다. 새로 온 사람은 곧 눈에 띄었고 새벽 4시라면 더더욱 그랬겠지만, 고갱은 화가의 장비를 짊어지고 온 파리 분위기의 신사였기에 더욱 특별한 경우였다. 카페 단골손님들은 빨강 머리 화가의 손님이 조만간 와서 함께 지낼 거란 이야기를 들어 알고 있던 차였다. 카운터 남자가 선택한 어휘, "알아볼 수 있겠네요"는 당시 노란 집에 걸려 있던 에밀 베르나르와 함께 그린 자화상을 보았다는 것을 의미했다.

날이 밝아오면서 오랫동안 기다렸던 프로방스의 햇빛이 아를의 지붕들 위를 따스하게 비추자 고갱은 노란 집으로 향했다. 반 고흐는 새로운 친구를 데리고 다니며 동네를 보여주고 친구들에게 인사도 시켰다. 고갱 도착 이틀 후, 반 고흐는 테오에게 함께 살게 된 친구의 첫 인상을 썼다. "그는 매우, 매우 흥미로운 남자이고, 그와 함께라면 우리가 근사한 일을 많이 하게 되리라는 확신이 든다."³

하지만 모든 게 다 괜찮은 것은 아니었다. 고갱이 지낼 수 있도록 집 안을 준비하느라 반 고흐는 육체적으로나 정신적으로 지쳐 있었다. 허물어지기 쉬운 건강상태에 와 있음을 반 고흐가 스스로 얼마나 인식하고 있었는지는 가늠하기 힘들다. 그는 자신의 문제들이 음식보다는 불안에 더 기인한다는 것을 깨닫고 있었을까? 그러나 테오는 형의 정신상태가 취약하다는 것을 분명하게 알고 있었고, 그랬기에 특유의 친절함과 통찰력으로 대응해 더 많은 돈을 보내며 베니삭 식당에서 신용을 얻어 식사에 대한 근심을 덜라고 제안했다.

나는 고갱이 형과 함께 있어 매우, 매우 기뻐요. 혹여 그가 문제가 생겨 오지 못할까 봐 염려했거든요. 그런데 지금 형 편지를 보니 형은 아프고, 걱정거리가 많이 쌓여 있네요. 다시 한 번 확실히 얘기할게요. 나한테는 돈과 그림 판매 문제, 그리고 재정적 측면이란 존재하지 않는 거나 마찬가지예요.[4]

고갱은 아를에 도착해 테오에게 보낸 첫 편지에서 빈센트가 안절부절못한다고 말했다. "화요일 아침부터 아를에서 지내고 있습니다……. 그런데 당신의 형은 좀 불안한 상태이고, 나는 차차 그의 마음을 가라앉힐 수 있기를 바라고 있습니다."[5] 정확하게 얼마나 "불안한" 상태였는지는 설명하지 않았지만 고갱이 테오에게 언급할 필요가 있다고 생각했다는 사실은 비교적 심각한 상태였음을 암시한다. 어쩌면 고갱이 테오에게 무언가 말을 했을지도 모른다는 초조함에 빈센트는 테오를 안심시키기 위해 즉시 편지를 보낸다. "내 뇌가 또다시 지치고 메마른 것이 느껴지지만 지난 보름에 비하면 이번 주는 나아진 상태다."[6] 자신은 그저 피곤한 것뿐이라고 스스로 확신시키는 편이 수월했을 것이다. 다행히도 그는 고갱이 그 상황을 잘 헤쳐나가고 있음을 인식했다. "고갱은 참 놀라운 사람이다. 그는 흥분하지도 않고, 열심히 작업을 하는 와중에도 매우 침착하게 기다릴 줄 알고, 그러다 아주 적절한 때에 크게 한걸음 앞으로 내딛곤 한다. 그 역시 나만큼이나 휴식이 필요하다."[7]

이 마지막 줄은 반 고흐가 부서질 듯 예민한 정신상태가 자신만의 고통이 아니라 창작과정에서 일상적으로 나타나는 한 부분이라 믿었음을 보여준다. 그럼에도 그는 테오를 안심시키고 싶어 했다.

아픈 얘기를 하자면, 이미 말했듯이 나는 내가 아팠다고 생각하지 않는다. 하지만 내 경비가 계속 이렇게 들어간다면 아파질 것만 같구나. 너를 네 능력 이상으로 애쓰게 하고 있다는 것에 끔찍한 불안을 느끼고 있는 상태이기에……. 나는, 사실 네 생각을 하며 지독한 초조감을 느꼈다.[8]

고갱이 아를에서 했던 첫 프로젝트는 반 고흐의 그림 중 하나를 재해석한 것임을 알 수 있다. "지금 고갱은 나도 그린 적이 있는 그 야간 카페를 그리는 중인데, 매춘업소에서 보았던 인물들도 있다네. 아름다운 작품이 될 걸세."[9] 1888년 10월 말, 반 고흐의 편지는 이 새로운 친구에 대한 칭찬과 미래에 대한 낙관으로 가득 차 있다. 고갱의 그림은 카페를 매우 다른 각도에서 그린 것으로 지누 부인이 전경 오른쪽에 보인다. 배경에는 '밤을 배회하는 사람들'인 야행성 인물들이 다양하게 그려져 있다. 인사불성이 되어 테이블 위에 엎어져 있는 주아브 병사 한 사람, 그리고 옆 테이블에서 대화 중인 네 사람이 등장하는데, 그중에는 아마도 룰랭으로 생각되는 턱수염을 기른 제복 차림의 남자 한 사람과 이미 잠자리에 들 준비가 된 듯 머리카락을 헝겊으로 꼰 상태의 여자도 포함되어 있다.[10] 지누 부인 앞 테이블 위에는 파란 사이펀 병과 설탕 덩어리들, 숟가락 하나가 꽂힌 갈색빛이 도는 음료가 담긴 컵이 놓여 있다. 이 병을 대개 압생트라고 생각한다. 전통적으로 압생트를 마실 때, 홈이 있는 숟가락에 설탕 덩어리 하나를 올리고 그 위에 물을 부어 알코올 효과를 높이는데, 그에 필요한 재료들이 테이블 위에 있어 그런 추측을 하는 것이다. 압생트는 특히 19세기 말 보헤미안 문화의 쾌락주

의와 관련이 있으며, 환각과 광기를 불러일으키고 위험할 정도로 중독성이 강하다고 알려졌다. 당시 구하기가 용이했고 파리에서는 상당히 유행하고 있었지만 1888년 아를에서도 광범위하게 팔렸다는 증거는 아직 발견되지 않았고, 따라서 압생트 구입 가능성에 대한 논쟁은 여전히 열려 있는 상태다. 아를에서 압생트가 암시장에서 제조, 판매되었을 가능성은 있다.[11] 마리 지누는 지역에서 사업을 하는 존경받는 인물이었고, 그런 그녀가 사회적으로 용인되지 않는 생활을 암시하는 악명 높은 술잔을 앞에 놓고 고갱 앞에서 포즈를 취했을 확률은 높지 않다. 고갱이 그 장면을 상상으로 구성했거나, 지누 부인의 손이 병 뒤에 가려져 있는 것을 보면 나중에 파란 병을 추가로 덧그렸을 가능성도 있다. 고갱은 상상력이나 기억에 의존해 작품을 그리는 일이 잦았고, 반 고흐에게도 그런 작업을 권하기도 했다. 이런 종류의 영감이야말로 반 고흐가 프로방스에서 혼자 지냈던 8개월 동안 갈구하던 것이었다.

고갱은 또한 반 고흐의 생활 습관에 어느 정도 질서와 일정한 일과를 가져다주었다. 반 고흐는 거의 음식을 조리하지 않았고, 본인 말에 따르면 식습관은 불규칙했다고밖에 표현할 수 없다. 어떤 이야기에 따르면 그는 병아리콩을 삶기 위해 냄비를 불에 올린 후 그림을 그리러 나갔고, 몇 시간 후 돌아와 물이 다 졸아붙은 냄비에 남은 너무 익어버린 콩을 먹어야 했다고 한다. 그는 대개는 카페 가르 바로 옆에 있는 베니삭 식당에서 식사를 했다. 고갱이 도착하면서 그의 생활에 새로운 엄격함이 시도되었다. "그는 요리하는 법을 완벽하게 알고 있더구나. 그에게 배워야겠다는 생각을 했다. 정말 편리하다."[12] 고갱은 음식을 상당히 잘했고, 일상생활에 질서를 부

여하기 시작했다. 그는 계약금을 내고 서랍장과 부엌 집기 등을 사와 집에서 식사를 할 수 있도록 했는데, 덕분에 그들은 생활비를 절약할 수 있었다. 그는 또한 질긴 캔버스 천 20미터를 구입하기도 했다.[13] 고갱은 훗날 자서전에서 이렇게 설명했다.

첫 달부터 우리의 공동자금이 무질서하게 사용되는 것을 보았다. 어떻게 해야 할까? 조심스럽게 대처해야 할…… 어떻게든 말을 꺼내 매우 예민한 성품과 부딪쳐야만 하는 상황이었다. 따라서 내 성질과는 다소 어울리지 않는 일이었지만 상당히 조심스럽게, 여러 번에 걸쳐 부드럽게 접근해서 어렵사리 말을 꺼냈다. 그런데 고백하거니와 내가 상상했던 것보다 훨씬 수월하게 성공했다. 상자 하나 안에 위생을 위한 야간 외출에 얼마, 담뱃값으로 얼마, 그리고 집세를 포함 예비비 얼마. 그 위에 종이 한 장과 연필 하나를 올려두고 각자 이 상자에서 가져간 액수를 정직하게 기록하기. 또 다른 상자에는 총 금액에서 남은 것을 넷으로 나누어 매주 식비로 사용.[14]

이러한 새로운 생활 방식에 두 사람 모두 순조롭게 적응했다. 반고흐는 시장을 봤고 고갱은 맛있는 식사를 조리했다. 노란 집의 생활이 눈에 띄게 개선되어 갔다. "집은 아주, 아주 잘 돌아가고 있고, 안락해지고 있을 뿐 아니라, 나아가 화가들의 집이 되고 있어."[15] 반고흐는 그렇게 썼다. 그는 고갱에게 그가 자주 가는 장소들을 소개했고, 곧 이들 두 사람, 파리의 신사와 불꽃처럼 붉은 머리의 화가는 아를 여기저기 등장하는 특이한 한 쌍이 되었다.

늦가을이 될 무렵까지도 날씨는 여전히 푸근한 편이었고, 반 고흐는 거의 쉬지 않고 그림을 그리고 있었다. 아직도 이 도시에 대한 애정이 넘쳐나던 때였기에 그는 작품의 주제를 아를 인근에서 찾고 있었고, 이제 다른 점이 있다면 고갱과 나란히 함께 그림을 그린다는 것이었다. 그는 베르나르에게 자신이 "포플러 나무들이 늘어선 거리의 낙엽 습작 두 점, 이 거리 전체를 완전히 노랗게 그린 세 번째 습작 한 점"을 그렸다고 썼다.[16] 고갱 역시 같은 풍경을 그렸다. 이들 작품은 무덤들과 가로수가 줄지어선 레잘리스캉의 널따란 길을 보여준다. 반 고흐의 시선은 비스듬히 기울어져 위에서 아래로, 라일락 나무들 사이로 경치를 보고 있으며, 이는 일본 미술의 영향을 크게 받은 것임을 보여준다. 파리에서 그는 어떤 색깔들이 서로 어울리는지 보기 위해 양모 실 한 상자를 사용한 적이 있었다. 염색한 양털들을 함께 꼬아서 배색을 실험한 것인데, 이 작품에서 번트 오렌지색 배경에 푸른색 라일락 나무들을 그린 방식이다.

반면 고갱은 반 고흐만큼 아를에 매료되지는 않았다. 그것이 반 고흐의 그림을 방해하지는 않았지만 그는 고갱의 마음이 딴 데 있는 것은 아닐까 걱정했다.

그가 내게 들려주는 브르타뉴 이야기는 매우 흥미롭고, 퐁타방은 상당히 멋진 곳이란 생각이 든다. 물론 그곳의 모든 것이 이곳보다 더 낫고, 더 크고, 더 아름답다. 더 엄숙한 분위기에, 무엇보다도 더 온전하며 더 잘 정비된 곳이지. 이 작고 위축된, 햇볕에 그은 프로방스 시골보다는. 비록 그렇긴 해도 그는 나처럼 눈앞에 펼쳐진 풍경을 좋아하고, 특히 아를의 여인들에게 관심을 보이고 있다.[17]

11월 초, 빈센트는 테오에게 그들 두 화가가 벌써 홍등가에 여자들을 만나러 갔었다고 썼다. 고갱은 여자들뿐인 가정에서 자랐고, 여자들에게 인기 있는 남자라는 명성을 갖고 있었다. 그의 처신은 반 고흐에게는 놀라운 것이었고 때로는 충격으로 다가왔다. 그는 브르타뉴에서 고갱과 함께 지낸 에밀 베르나르에게 편지를 썼다. "고갱은 내게는 대단히 흥미로운 사람이네……. 조금의 의심의 여지도 없이 우리는 야수의 본능을 가진 순수하기 짝이 없는 생물의 존재를 보고 있네. 고갱에겐 피와 섹스가 야심보다 우위에 있다네."[18] 어린 반 고흐를 압도했던 강렬한 감정에 비추어보면, 천성적으로 훨씬 더 사교적인 고갱을 "야수"라 평가한 것도 무리는 아니다. 이 문장은 감탄과 경외뿐 아니라 일말의 불안도 암시하고 있다.

고갱이 남쪽으로 내려온 이후 반 고흐가 경험했던 것은 경쟁심 같은 것은 아니었다. 무리에 피터슨에게서도 경쟁 관계를 느낀 적이 없었던 반 고흐는 자신의 우월함을 상당히 확신하고 있었다. 하지만 고갱은 좀 다른 경우였다. 고갱은 육체적으로도, 성격적으로도 반 고흐에게 어떤 그늘을 드리우고 있었다. 고갱은 사람들과 어울리기를 좋아했고, 자신의 모험을 환상적인 이야기로 엮어 열정과 신명을 다해 들려주었으며, 그런 그에게서 반 고흐는 깊은 인상을 받았다. 한편 나이 차이도 있었다. 반 고흐는 다섯 살이 어렸고, 독신에 아이도 없었기에 여전히 순진하고 이상적이었던 반면, 고갱은 마흔 살로 세상을 잘 아는 나이였고 결혼을 해 다섯 아이를 두었지만 가족을 방기하고 세상을 유람하며 그림을 그리는 사람이었다. 반 고흐는 가족이란 단위를 이상적인 것으로 생각했고, 고갱의 터무니없는 이기적 선택에 당황스러워했다.

그는 결혼을 했지만 결혼한 사람처럼 보이지 않는다. 간단히 말하면, 그의 아내와 그 사이에 절대적 성격 차이가 있는 것이 아닐까 생각한다. 그리고 당연한 얘기겠지만 그는 아이들에게 더 애정을 느끼고 있는데, 초상화로 보건대 아주 아름다운 아이들이다. 그런데 우리는 그런 방면으로는 별로 재주가 없는 것 같다.[19]

반 고흐와 고갱 관계의 성격은 그들이 주고받은 편지의 어조에 잘 나타나 있다. 상호 존중은 있었지만 진짜 친구였던 적은 결코 없었다. 반 고흐는 고갱을 칭할 때, 에밀 베르나르를 '자네 혹은 너tu'라고 했던 것과는 달리 더 격식을 갖추어 '당신vous'이라고 불렀다. 고갱이 두 달 이상 같은 집에서 함께 살고 아를을 떠난 후에도 반고흐는 계속 고갱에게 격식을 차린 어법을 사용했다.[20]

다른 화가와 나란히 작업하는 일은 분명 두 사람 모두에게 생산적이었지만, 반 고흐의 그림 스타일에 대한 고갱의 영향은 과대평가되어서는 안 된다. 어느 정도 아이디어의 교류는 있었지만, 반 고흐가 최고의 표현 양식에 도달했던 1888년 여름은 그가 홀로 작업하던 시기였다. 반 고흐 사망 10년 후 고갱은 자서전에서 자신이 아는 것 거의 전부를 반 고흐에게 가르쳤고, 반 고흐가 자신을 스승으로 생각했다는 듯이 썼다. 빈센트의 제수인 요한나 반 고흐는 몹시 분개했다.

······ 후대에 빈센트를 왜곡해서 전달······ (하지 말아주세요). 단 한 번도, (정말이지) 저는 빈센트가 고갱을 '스승'으로 부르는 것을 들은 적이 없습니다. 그에게 사죄를 한 적도 없습니다. 이는 빈센트의

성격을 잘 알지 못하기에 (하는 말입니다). 많은 세월이 흐른 후 고갱이 지어낸 이야기이며, 고갱을 아는 사람이라면 누구나 그가 양심적이지 못하고, 허영이 과하며 (자신이) 최고의 역할을 한다고 생각하는 경향이 있음을 알 겁니다. 거듭 말씀드리거니와, 이는(이러한 관점은) 빈센트에 대한 그릇된 생각을 심어주는 것이며, 그는 결코 그런 적이 없음에도 친구에게 자신을 낮추는 태도를 취했던 것으로 만드는 것입니다. 게다가 빈센트는 사과를 하는 사람이 아니며, 그는 결코 틀린 적이 없습니다. 빈센트가 당시 썼던 편지들을 다시 읽어보면 그가 자신을 고갱보다 열등하게 생각했다는 인상을 전혀 받을 수 없을 겁니다. 저는 고갱에게서 받은 40통의 편지를 가지고 있고 그중에는 당시에 쓰인 것도 여러 통 있습니다만, 고갱의 편지에서도 빈센트의 편지에서도 그들이 서로를 상당히 높게 평가하고 있었음을 명확히 알 수 있습니다. 그러나 그 어디에서도 어느 쪽이든 상대에 대한 우월감은 찾을 수 없었습니다.[21]

그렇긴 하지만 반 고흐가 다른 방식으로 작업을 시작할 수 있었던 것은 고갱 덕분이었다. 고갱은 아를에 가기 이전부터 반 고흐에게 상상력을 이용해 그림을 그려보라고 권했다. 이전에는 실물을 직접 보고 그려왔던 반 고흐에게 고갱의 제안은 작업 방식의 의미 있는 변화를 뜻했고, 실내에서 모델 없이 그리는 일도 가능해졌다. 이는 반 고흐의 미술에 있어 온전히 새로운 방향이었고, 그를 고갱에 대한 과도한 찬사로 이끌었다. "고갱은 내게 상상력을 동원하라고 권하는데, 상상 속의 사물들이 확실히 더 신비로운 성격을 갖게 되긴 하는구나."[22]

11월 말, 그들의 작업이 순조로워지자 반 고흐는 일련의 초상화를 그리기 시작했다. 고갱 역시 초상화로 주의를 돌렸다. 그는 반 고흐의 초상화를 그리길 원했다. 그의 초상화 속 반 고흐는 비록 오래전 꽃 피는 계절은 지났지만 해바라기가 담긴 화병을 그리는 모습이다. 반 고흐는 고갱의 침실 벽을 해바라기 캔버스들로 장식한 바있고, 이 해바라기는 그 어떤 꽃보다도 그의 삶과 작품을 상징하는 것이 되었다. 11월이 끝나가면서 그들 사이의 긴장도 표출되기 시작했다. 빈센트는 12월 1일 테오에게 보낸 편지에서 고갱의 초상화가 아직 미완성임을 언급했다. 고갱은 반 고흐가 캔버스를 보았을 때 이렇게 말했다고 반응을 묘사했다. "나긴 나야, 맞아, 하지만 미친 내 모습이군."[23] 고갱이 아를에 도착했을 때 반 고흐가 스스로 "불안한" 상태였다는 것을 인정했다고는 하지만 그는 곧 마음이 진정되었고 안정을 되찾았다고 믿었기에, 초상화의 자신이 "미친" 모습이라는 결론을 내린 것은 반 고흐가 실제로 꼭 그렇게 말했다기보다는 고갱이 회상하며 내렸던 해석에 가까울 수도 있다. 12월이 하루하루 흘러가면서 반 고흐의 행동도 변해갔다. 고갱이 11월에 나란히 함께 작업했던 낙관적이고 영감에 가득 찼던 화가는 사라지고 없었다. 반 고흐는 자주 언쟁을 벌였고, 변덕을 부렸으며, 점차 같이 살기 힘든 사람이 되어갔다.

　　폴 고갱은 도움이 되는 새로운 작업 동료, 경제적 개선, 존경받는 딜러와의 좋은 관계, 작품에 영감을 줄 새로운 풍경 등을 기대하며 아를로 왔다. 그는 에밀 베르나르에게서 반 고흐에 대한 좋은 이야기들을 들었고, 그랬기에 동료 화가와의 협조적인 관계를 찾아서 남쪽으로 왔던 것이었다. 그러나 고갱은 신경발작을 일으키기 직전

의 혼돈된 정신을 가진 한 인간과 함께 살게 된 것이다.

폭풍전야

PRELUDE TO THE STORM

프로방스의 겨울은 조용한 계절이다. 경치를 물들였던 빛깔들이 퇴색하고 밤이 일찍 찾아온다. 해가 지고 나면 할 일이 거의 없다. 내가 이곳에서 처음 보낸 겨울은 다소 충격적이었다. 텔레비전이 없었던 나는 책을 읽고 편지를 쓰며 시간을 보내곤 했는데, 반 고흐 역시 1888년 겨울의 짧은 낮 시간을 그렇게 지냈다. 시간이 흐르면서 나는 빛이 너무나도 순수한, 관광객들이 모두 떠나고 마을이 다시 온전히 우리 것이 되는 그 청량하고 햇빛 가득한 겨울을 사랑하는 법을 배웠다.

1888년 마지막 달, 노란 집의 화가들은 특히 힘든 시간을 보내고 있었다. 갑자기 날씨가 추워졌고, 밤새 서리가 무겁게 내리곤 했

다. 그들은 실내에만 머물러야 했고 가라앉은 기분은 나아질 여지가 없었다. 함께하는 작업의 초기 기쁨과 흥분은 거의 끊임없는 말다툼으로 대체되었다. 고갱은 두 사람 모두를 잘 아는 에밀 베르나르에게 불만을 털어놓았다. "나는 아를에서 물 밖으로 나온 물고기처럼 있네. 모든 것이—경치도 사람도—너무 작고 너무 보잘것없어. 빈센트와 나는 의견 일치를 보는 것이 거의 없고, 특히 그림에 대해서는 더욱 그렇다네."[1]

반 고흐는 조금 전까지 완벽하게 명쾌했다가도 갑자기 순식간에 우울해지곤 했다. 그는 자신이 극한까지 밀어붙여졌다고 느꼈다. 저녁이면 두 사람은 집에서 식사를 하고, 친구와 가족들에게 편지를 쓰거나 책과 신문을 읽었고, 그러고 나선 라마르틴 광장 근처 늦게까지 문을 여는 술집들, 카페 가르, 카페 알카자르, 프라도 바중 한 곳에 가서 술을 마시곤 했다. 이따금씩은 걸어서 불과 몇 분 거리인 인근 홍등가에 가서 여자들을 만났다.

반 고흐는 12월 많은 시간을 룰랭 가족을 그리며 지냈다. 여전히 아기 마르셀에게 수유를 하고 있었던 오귀스틴 룰랭은 어머니와 아기라는 이상적인 관계를 보여줄 수 있는 일련의 그림에 모델이 되었다. 반 고흐는 피에르 로티Pierre Loti가 쓴 소설 『아이슬란드 어부Pêcheur d'Islande』를 읽고 있었고, 소설에서 바다는 아기를 부드럽게 흔들어주는 어머니로 비유되었다. 오귀스틴은 초상화 〈자장가La Berceuse〉에서 아기를 흔드는 용도로 요람에 묶어놓은 줄을 잡고 있는 모습이다. 반 고흐가 며칠씩 테오에게 편지를 쓰지 않는 것은 드문 일이었는데 12월 초, 그는 열흘이나 동생에게 편지를 보내지 않았다. 마침내 테오는 실의에 빠진 빈센트의 짧은 메모를 하나 받았다.

나는 고갱이 이 아를이란 좋은 고장에, 우리가 작업하는 이 작은 노란 집에, 그리고 무엇보다 나에 대해 좀 낙심을 했다는 생각이 든다. 실제로 그도, 나도 여전히 극복해야 할 심각한 어려움들이 있긴 하다.

더욱 염려스러운 것은 빈센트가 내린 결론이었다. "이런 어려움들은 다른 곳이 아닌 우리 자신 안에 존재하는 것이다." 빈센트는 이렇게 추론했다. "모든 걸 고려해볼 때, 그는 확실히 떠나거나 확실히 남거나 둘 중 하나일 것이다. 나는 그에게 행동에 옮기기 전 생각을 하고, 또 신중하게 생각하라고 말했다."

고갱은 매우 강하고 창의적인 사람이지만, 바로 그 점 때문에 그는 평정을 얻어야 한다. 그가 이곳에서 그 평정을 찾지 못한다면 다른 곳에서는 찾을 수 있을까? 나는 절대적으로 평온한 마음으로 그가 결정을 내리길 기다리고 있다.[2]

나는 반 고흐가 "절대적으로 평온한 마음"으로 기다렸다는 것은 그다지 믿지 않는다. 고갱이 떠난다면 남쪽 지방의 아틀리에라는 반 고흐의 꿈은 부서져버리는 것이다. 어쩌면 반 고흐는 아직은 고갱이 계속 머물도록 설득할 수 있는 방법이 있다고 생각했던 것인지도 모른다. 어쨌든 고갱은 이미 결정을 내린 후였다. 그는 떠나기로 마음먹었고, 그래서 같은 날인 12월 11일, 테오에게 짧은 편지를 썼다.

그간 팔린 그림의 대금 일부를 제게 보내주시면 감사하겠습니다. 모든 것을 고려할 때 저는 파리로 돌아가지 않을 수 없습니다. 빈센트와 나는 성격 차이로 인해 함께 사는 일에 어려움을 겪고 있습니다. 그와 나 우리 두 사람 모두 작업을 위한 안정이 필요합니다. 그는 놀라운 지성의 소유자이며, 그런 그를 매우 존경해 이렇게 떠나는 것이 유감스럽지만, 반복건대, 꼭 떠나야 하겠습니다.[3]

이 편지에서 고갱의 불편한 심기와 적절한 말솜씨를 볼 수 있다. 1888년 12월 즈음엔 반 고흐의 정신적 불안정이 너무나 확연하여 고갱으로서는 할 수 있는 일이 없었던 것이 분명하다.

1880년대 말 프랑스의 지방에서는 정신의학적 질환이란 것은 거의 알려져 있지 않았고, 일반적으로 뭉뚱그려 '정신이상' 혹은 '간질' 등으로 불렸으며, 반 고흐처럼 거듭 재발하는 정신이상 증상을 가진 환자를 어떻게 치료해야 하는지 그 처치법은 더더욱 알려진 것이 없었다. 남쪽에는 지인도 거의 없었고 반 고흐가 정확히 어떤 병을 앓고 있는 것인지 아무 지식도 없었던 고갱으로서는 다른 대안이 별로 없었다. 곧 부서질 것 같은 상태의 반 고흐를 두고 떠나는 것은 냉담한 행동으로 보일지 몰랐기에 그는 "신중히 생각을 한" 후 결정을 철회하고 12월 14일 테오에게 편지를 써 마음을 바꾸었음을, 떠나려던 갈망은 그저 "나쁜 꿈"이었다고 말한다.[4] 실제로 고갱은 대안이 거의 없었다. 아직 부양해야 할 아내와 다섯 아이가 있었다. 프로방스를 계획보다 더 일찍 떠난다면 그는 테오에게 빚 청산용으로 받은 선금을 되갚아야 할 것이다. 또한 자신의 작품

을 칭찬하고 판매해준 딜러와의 관계를 위험에 빠뜨리는 것도 현명하지 못할 것이다. 아를에서 숙식도 무료로 해결하고 있었기에 그로서는 할 수 있었던 처신이 하나밖에 없었다. 바로 아무런 행동도 하지 않는 것이었다.

1888년 12월 15일, 비가 내리기 시작했고, 다음 날도 비는 계속되었다. 미술 외에는 어떤 공통점도 없었던 두 남자는 작은 공간 안에서 너무나 가까이 있게 되자 긴장이 고조되며 불편함을 느꼈다. 집 안의 질식할 듯한 분위기에서 벗어나고자 고갱은 아를을 하루 벗어나 몽펠리에의 파브르 미술관이 소장한 알프레드 브뤼야 컬렉션을 보러 가자고 제안했다. 그가 젊은 시절 보았던 작품들이기도 했다.[5] 미술관 방문은 상황을 나아지게 하기는커녕 또 다른 불화를 야기했다. 그들은 컬렉션에 있던 작품들의 질에 대해 격렬하게 다른 의견을 주장했다. 고갱은 그 작품들이 삼류에 관습적이라고 평했고, 반 고흐는 그 작품들을 상당히 마음에 들어 했다. 고갱에게 있어 이러한 의견의 불일치는 서로에게 자극이 되는 가벼운 대화였지만, 반 고흐는 취향과 의견의 상충과 사적인 성격으로 인한 불화를 구분하지 못했다. 그는 불안정하고 어지러운 심사를 보였고, 토론이 진행되며 그의 내적 과민함은 더욱 악화되었다.

12월 17일 월요일, 두 화가가 마지막으로 함께 보낼 한 주의 날이 밝았다. 고갱은 에밀 베르나르에게 반 고흐와 함께 사는 일의 어려움을 토로했다. "그는 정말 내 그림을 좋아하지만, 그림이 완성되고 나면 늘 이런저런 것이 잘못되었다고 지적한다네. 그는 낭만적이고 나는 보다 원초적이지."[6] 고갱의 보다 본능적인 기질과 반 고흐의 감수성 사이의 갈등은 그들의 허약한 동반자 관계를 위협하고

있었다. 두 사람 사이에 고조되고 있던 긴장을 인정하고 싶지 않았던 반 고흐는 테오에게 편지를 써 고갱이 그냥 너무 지친 것이라고 주장했다.

오늘 아침 내가 기분이 좀 어떠냐고 물었을 때 "머지않아 예전의 자신으로 돌아오리라는 것을 느낄 수 있다"라고 고갱이 말했다. 그 말을 들으니 정말 기쁘더구나. 나 역시 지난겨울 이곳으로 올 때 지쳐 있었고, 정신적으로도 거의 혼미할 지경이어서 내적 고통을 좀 겪었지만 결국 나 자신을 다시 만들어나갈 수 있었다.

그는 수수께끼 같은 문장으로 편지를 끝맺는다.

화가들이 친구로 함께 지내는 생활을 만들다 보니 이런 별난 것들도 보게 된다. 네가 항상 하는 말로 마무리하마. 시간이 지나면 알게 되겠지……. 만약 내가 전기적인 힘의 필요성을 느꼈다면…… 벌써 편지를 썼을 게다.[7]

이 구절 "전기적인 힘의 필요성"은 그에게 중요한 것이었다. 그는 과열된 상태에 있었고, 그 주가 계속되면서 그의 행동은 점점 더 불안정해진다.

두 사람의 관계가 무너져 내리면서 고갱은 그의 스케치북에 메모를 하기 시작했다. 그는 훗날 자서전에 이렇게 기록했다.

내가 그곳에 머물던 막바지, 빈센트는 과도하게 퉁명스럽고 소란

스러웠으며, 그러다 문득 조용해졌다. 며칠 밤 나는 빈센트를, 잠자리에서 일어나 내 침대 옆에 서서 나를 바라보고 있는 그를 목격하곤 했다. 바로 그 순간 내가 잠에서 깼던 이유를 어디로 돌려야 할까? 그럴 때면 늘 그에게 매우 근엄하게 이렇게 말하면 되었다. "무슨 일인가, 빈센트?" 그러면 그는 한마디 말도 없이 그대로 자신의 침대로 돌아가 깊은 잠에 빠졌다.[8]

다음 날 아침, 반 고흐는 지난밤의 행동을 전혀 기억하지 못한 반면 고갱은 상당한 불안감을 느껴야 했다.[9] 이런 일은 의학적으로는 '기억상실 발작'이라 불리며 신경발작으로 이어지는 경향이 있다. 고갱은 심지어 그의 개인 스케치북에 '발작'이란 단어를 써놓기까지 했다. 뭔가 심각하게 잘못되었다는 단서는 또 있었다. 고갱의 자서전에 따르면 그가 아를을 떠나기 얼마 전, 반 고흐가 노란 집 벽에 분필로 이렇게 낙서를 했다고 한다. "제정신, 성령Sain d'esprit, Saint-Esprit." 오랫동안 이는 고갱이 지어낸 이야기라고 생각했지만 같은 종류의 어휘들이 고갱의 아를 스케치북에서 확인되었다. 훗날 에밀 베르나르가 기록했듯이 반 고흐는 "깊은 신비주의 상태에 …… 자기 자신을 그리스도로 생각했다."[10]

크리스마스 전 마지막 주 동안 반 고흐의 행동이 정말 얼마나 극단적이었는지는 알기 어렵다. 그는 편지에서는 거의 암시를 주지 않았고, 오랜 기간 고생하고 있는 동생에게는 늘 자신의 상황의 심각성을 낮춰 이야기하고자 했다. 마찬가지로, 고갱의 이야기 역시 신뢰할 수 있는 것은 아니다. 그가 자서전을 쓴 것은 1888년 그 사건들 이후 10년도 더 지난 후였고, 반 고흐의 이후 행동들이 12월

후반의 나날들에 대한 기억을 왜곡시킨 후였기 때문이다. 그렇긴 하지만 두 사람 사이의 큰 충돌은 불가피한 것으로 보였다. 23일 이전 빈센트가 테오에게 보낸 마지막 편지에서 편치 않은 분위기가 감지되었다. "고갱과 나는 들라크루아, 렘브란트 등에 대해 이야기를 많이 한다. 토론은 <u>과도한 전기</u> 같은 것이다. 때로 우리는 토론이 끝나면 방전된 건전지처럼 지친 정신이 되곤 한다."[11] 직역을 한 이 번역은 내재된 의미를 전달하지 못한다. 불어에서 '전기'라는 단어는 부정적인 의미를 함유하고 있어, '지독하게 긴장된 상태' 혹은 '한계에 이른 상태'가 그의 상황을 더 잘 묘사하는 표현일 것이다. 그가 이 구절에 밑줄을 그은 것은 집 안의 그러한 위태로운 분위기를 강조하고 있는 것이다.

반 고흐와 고갱 사이의 긴장이 높아지고 있는 동안 날씨 또한 나빠졌다. 폭우가 며칠 계속되며 두 화가는 노란 집 그 좁은 공간 안에 갇히게 되었다. 12월 21일에서 23일까지 사흘 동안 아를에는 거의 75센티미터의 비가 내렸고, 그것은 월평균 강수량의 1.5배에 해당하는 수치였다.[12] 프랑스 남부는 비에 취약한 곳이었다. 하수구는 넘쳐흘렀고 자갈을 깐 좁다란 거리에는 빗물이 강이 되어 흘렀다. 단 하루 내린 폭우도 프로방스에서는 감당하기 힘든 것이었다. 주말이 되자 격하게 내린 비는 도시에도 가정에도 큰 혼란과 피해를 야기하고 있었다.

"그 드라마가 펼쳐진 날" 반 고흐가 "약한 압생트"를 마셨다고 언급한 고갱은 자서전에 다음과 같이 이야기를 이어갔다.

갑자기 그가 술잔과 내용물을 내 머리를 향해 던졌다. 나는 내 두

팔로 그의 몸을 잡으며 그것을 피한 후 카페를 나와 빅토르 위고 광장을 가로질렀다. 몇 분 후 보니 빈센트는 침대에 누워 있었고, 곧 잠에 빠져들었으며 다음 날 아침까지 잠에서 깨지 않았다.[13]

너무나 오랜 세월이 지난 후 쓰인 글이므로 고갱의 회상에는 잘못 기억하고 있는 부분들이 있다. 아를에는 "빅토르 위고 광장"이 없을 뿐 아니라(라마르틴 광장을 생각했던 것 같다. 둘 다 시인의 이름이다), 이 사건은 그의 기억과는 달리 "그 드라마가 펼쳐진 날" 일어났던 것이 아니라, 그 전날인 12월 22일 토요일 저녁에 있었던 일이다. 아마도 라마르틴 광장 17번지의 카페 알카자르가 그 장소일 것인데, 노란 집에 가기 위해 광장을 가로질러야 하는 곳은 이 카페가 유일하기 때문이다. "그가 잠에서 깼을 때" 고갱은 말했다. "그는 아주 차분하게 내게 말했다. '친애하는 고갱, 지난 저녁 내가 당신에게 무례를 범했던 것이 희미하게나마 기억나는군요.'"[14]
고갱은 자신이 평정을 지킬 수 있으리라 생각지 않았다. 그는 반고흐에게 말했다. "나는 기꺼이 진심으로 당신을 용서합니다만, 어제 같은 일은 또 일어날 수 있고, 내가 만일 그것에 맞게 되면 이성을 잃고 당신 목을 조르게 될지도 모릅니다. 그러니 내가 당신 동생에게 편지를 써 파리로 돌아가겠노라 알리는 것을 이해하기 바랍니다."[15]
이성을 잃을까 두려워하면서도 고갱은 23일 아침까지 기다린 후 테오에게 편지를 썼다. 그리고 전날인 토요일, 그러니까 22일 저녁, 그는 오랜 친구 에밀 슈페네케르에게 편지를 썼다. 예전에 파리에서 고갱에게 숙식을 제공해준 사람이다.

친애하는 슈페네케르,

당신은 두 팔 벌려 환영하는 마음으로 나를 기다려왔고, 그 점에 대해 감사하게 생각하고 있습니다만, 아직은 돌아가지 않을 생각입니다. 이곳의 나의 상황은 어렵습니다. 이런저런 의견 충돌이 있긴 하지만 나는 반 고그(원문 그대로임)와 빈센트에게 많은 신세를 지고 있고, 비록 상태가 좋지 못하지만, 고통 속에 나를 필요로 하는 탁월한 마음을 못마땅하게 여길 수는 없습니다. 에드거 포의 삶을 기억합니까? 신경이 쇠약했던 상태였던 그도 일련의 비통함을 겪은 후 알코올 중독이 되었지요. 언젠가 모든 것을 완벽하게 설명하겠습니다. 어쨌든 나는 이곳에 머물고 있긴 하지만 떠나는 일은 시간문제일 겁니다……. 누구에게도 어떤 얘기도 하지 말길 바라며, 특히 (테오) 반 고그(원문 그대로임)가 당신에게 이 문제를 이야기하더라도 아무 말도 하지 않아 주면 고맙겠습니다.[16]

편지에서 그는 또한 파리에서 충분한 돈이 모이면 마르티니크로 돌아갈 계획을 언급했다. 고갱의 생각은 이미 아를과 반 고흐의 남쪽 아틀리에 너머 저 멀리 떠나가 있었던 것이다. 이 편지를 슈페네케르에게 보내기 위해 그는 가스등이 켜진 거리를 걸어 역으로 갔지만 그날 밤 10시에 파리로 출발하는 마지막 우편물 수송 열차는 이미 떠난 후였다.[17] 이미 계획을 세운 후에 고갱은 침대로 향했다. "아를 역, 1888.12.1-23."이란 소인이 찍힌 그의 편지는 다음 날 첫차로 출발해 그날 늦게 파리에 도착할 예정이었다.

매우 우울한 하루

A VERY DARK DAY

나의 정신 혹은 신경의 열기, 혹은 광기, 무어라 말해야 할지 무어
라 이름해야 할지 알지 못하는 그 속에서 나의 생각은 많은 바다를
건너갔습니다.

빈센트 반 고흐가 폴 고갱에게, 1889년 1월 21일

1888년 12월 23일 아침, 두 남자가 잠에서 깨어났을 때 날씨는
여전히 나빴고, 여전히 노란 집이라는 감옥이었다. 임시 휴전이 이
루어졌다. 고갱은 아픈 것이 틀림없는 사람을 방치하거나 적대시할
수 없다고 느꼈다. 그는 당분간 아를에 머물며 입을 다문 채 평정을
유지할 생각이었다. 그러나 그날 하루가 끝날 무렵, 고갱은 아를을

떠나기로 마음먹게 되고 빈센트 반 고흐는 병원에 입원하게 된다. 그날 두 사람 사이에 정확하게 무슨 일이 있었는지는 여전히 논쟁과 추측의 대상이다. 분명한 것은 그것이 반 고흐를 광기의 경계로 밀어붙였다는 것이다.

아를같이 신앙심이 깊은 도시에서 일요일은 휴식을 취하는 날이었기에 사람들 대부분은 그날을 가족과 함께 지냈다. 노동자들이 다니던 식당까지 포함해 도시 대부분은 문을 닫았다. 레퓌블리크 광장의 크리스마스 시장은 크리스마스 식사를 위한 가축을 팔고 있었지만 형편없는 날씨 때문에 손님이 거의 없었다. 쉴 새 없이 후드득 내리는 빗속에서 편지를 쓰거나 책을 읽는 일 외에는 딱히 할 일이 없었다.

고갱이 아를에 온 이후 두 화가 사이의 토론은 그들이 읽고 있던 책을 중심으로 이루어졌다. 반 고흐는 그해 초 프로방스 문학의 고전인 알퐁스 도데의 소설들 『타라스콩의 타르타랭Tartarin de Tarascon』 과 『알프스의 타르타랭Tartarin sur les Alpes』을 읽었다. 고갱이 아를을 떠나고 몇 달 후, 반 고흐는 동생에게 고갱의 행동을 소설 속 허풍쟁이에 거짓말쟁이인 봉파르에 비유했다.

타르타랭은 자신이 무엇이든 할 수 있다고 생각하는 허풍쟁이다. 『알프스의 타르타랭』에서 허풍쟁이와 그의 절친한 친구 봉파르는 동네 작은 산에 갔던 경험밖에 없지만 알프스 산맥을 오를 계획을 세운다. 출발 전 두 친구는 무슨 일이 생겨도 항상 서로를 돌봐주자는 엄숙한 약속을 한다. 산을 오르는 동안 그들은 죽음의 함정처럼 보이는 좁고 막다른 길에 이른다. 로프로만 연결된 채 멀리 떨어져 서로를 볼 수 없는 상태에서 그들은 최악을 떠올리며 두려워

한다. 상대방이 죽었다고 확신한 그들은 자신의 목숨을 지키기 위해 두 사람 다, 서로를 연결하고 있던 로프를 잘라버린다. 고갱처럼 과장된 이야기를 떠벌리는 걸로 악명 높았던 봉파르는 집으로 내려온 후 타르타랭을 구하기 위해 자신이 이타적으로 로프를 잘랐다고 떠들어댔다. 그 장은 단도직입적인 이미지로 끝난다. 바로 절단된 로프 조각의 스케치이다. 타르타랭, 로프, 봉파르의 비겁한 배신은 여러 날 동안 빈센트 반 고흐의 기억 속에서 거듭 떠오르게 될 것이었다.

1889년 병원에서 퇴원하자마자 빈센트는 테오에게 편지를 썼다.

고갱은 『알프스의 타르타랭』을 읽어봤을까? 그는 추락한 후 알프스 저 높은 곳에서 다시 발견된 로프의 매듭을 기억할까? 그리고 무슨 일이 있었던 건지 알고 싶어 하는 너 역시 이 책을 전부 읽어보긴 한 거냐? 읽어보면 고갱이란 사람을 잘 인식하는 법을 알게 될 게다.[1]

반 고흐는 (타르타랭처럼) 친구에게서 배신을 당했다고 생각했고, 그 사건이 있은 후 고갱에게 보낸 첫 편지에서 그 이야기를 되풀이한다. "지금쯤은 타르타랭을 전부 다 읽어보셨는지요?"[2]

고갱은 자신의 스케치북 속 〈해바라기를 그리는 빈센트의 초상화Portrait of Vincent Painting Sunflowers〉 스케치 반대편에 "죄, 벌"이라는 단어들을 써놓았다.[3] 이는 도스토옙스키의 1866년 소설 『죄와 벌』을 뜻한다. 빈센트는 이 책을 알고 있었고, 9월 11일 테오에게 보낸 편지에서 언급한 적도 있다. 이 소설에서는 전반적으로 노란색이

고통과 정신질환을 상징하고 있다. 러시아에서는 노란색과 광기를 지극히 당연한 동의적 의미로 생각하기 때문에 정신병원 또는 정신병동을 zholti dom, 즉 '노란 집'이라고 부른다.

12월 23일 어느 시점에선가 그들 중 한 사람이 신문을 사기 위해 카발르리 문 바로 안에 있는 신문가판대로 향했다. 반 고흐는 독립 신문인 『르 피가로』나 사회주의 일간지인 『랭트랑시장』을 매일 읽었다. 그 일요일, 반 고흐는 분명 부엌에서 그의 소박한 짚방석 의자에 앉아 말없이 신문을 읽고 있었을 것이고, 고갱은 더 편안한 안락의자에 앉아 있었을 것이다. 이 의자들은 모두 고갱이 노란 집에 도착한 직후 그림의 소재가 되었던 것이다.[4]

일요일이었지만 우편물은 정상적으로 배달되었다. 이 노란 집 사람들은 너무나도 열심히 서신을 주고받는 이들이었기에 아를의 우편배달부들은 규칙적으로 그들 집에 들렀다. 파리에서 그토록 고대하던 우편물이 도착한 것은 오전 11시가 넘었을 때였다. 그날 아침 반 고흐는 그 편지를 받은 후 우울함이 극적으로 악화된 것으로 보인다. 그는 심한 스트레스를 느꼈고 그날 오후, 고갱이 에밀 베르나르에게 이야기했듯이, 두 사람 사이에 심한 말다툼이 있었다.

내가 아를을 떠나는 문제가 나온 이후, 그가 너무나도 괴팍해져서 거의 일상을 제대로 이어갈 수가 없다네. 그는 심지어 내게 이런 말도 했네. "떠날 거요?" 내가 "그렇소"라고 말하자 그는 신문에서 문장 하나를 찢어내어 내 손에 쥐어주었다네. "살인자 도주하다"라는.[5]

오랜 세월 이 신문 에피소드는 고갱의 또 다른 작위적인 이야기로 여겨져왔다. 하지만 이때 고갱은 진실을 말하고 있었다. "살인자 도주하다"는 그날 『랭트랑시장』에 실렸던 기사 마지막 줄이었다.[6] 반 고흐가 찢어서 고갱의 손에 쥐어준 문장은 당시 파리에서 칼에 찔렸던 청년에 관한, "파리의 살인자"라는 불길한 제목의 기사에 있었던 것이다.[7]

고갱이 반 고흐가 벽에 쓴 문장이라고 옮겨놓은 "제정신, 성령"이라는 단어들이 적힌 아를의 스케치북의 같은 페이지에는 생각나는 대로 쓴 듯한 단어들이 나열되어 있다.[8] 처음 보면 이 목록은 고갱의 틀린 철자법 때문에 더욱 말이 되지 않는다. "잉카(또는 잉카스), 뱀, 개 위의 파리, 검은 사자, 도주하는 살인자, 사울 베드로 발작, 명예를 지키라(테이블 위 돈), 오를라(모파상)." 그러나 그때 상황의 맥락을 읽어보면 이 낙서처럼 쓴 단어들로 12월 23일 일어난 일을 매우 극적인 그림으로 구성할 수 있음을 알 수 있다.[9] 나는 고갱이 특정한 단어 또는 구절을 적음으로써 노란 집에서 고조되고 있던 위기와 반 고흐의 발작을 순간순간 기록한 것이라 믿는다.

내가 보기에 반 고흐는 미약하게나마 지탱하고 있던 현실 감각을 놓쳐버리며 강력한 환각을 보기 시작했던 것 같다. 고갱은 페루의 "잉카"였다. 그는 "뱀"이었다. 반 고흐는 마치 "개 위의 파리"처럼 짜증스럽게 구는 무언가를 손으로 때려 쫓으려는 것처럼 미친 듯한 몸짓을 해댔다. 신문 위쪽 한 모서리를 찢어내어 거칠게 고갱에게 쥐어주며 반 고흐는 그를 도주하는 살인자라고 비난했다. 믿었던 친구가, 봉파르가 그랬던 것처럼 자신을 배신했다는 것이다. 반 고흐는 자신을 따라오는 존재를 느꼈다고 말했고, 그것은 모파

상의 소설 『오를라』의 주인공이 점차 광기로 빠져들며 늘 자기 주변에서 '오를라'라는 존재가 느껴진다고 말하던 모습을 상기시킨다.[10] 그는 다마스쿠스로 가는 길 위에서 그리스도(발작)를 보는 "사울"이었다. 그는 박해당하는 "성 베드로"였다.[11]

고갱은 절망적이 되었고, 그곳을 떠나야 했다. 그 아수라장 속에서도 반 고흐는 고갱이 말없이 이 방에서 저 방으로 다니는 것을, 위아래로 오르내리며 짐을 챙기는 것을 분명 지켜보았을 것이다. 그리고 결국 고갱은 반 고흐에게 도움을 청해야 했을 것이다. 파리로 돌아갈 기차표를 살 현금이 필요했을 것이고, 그들의 공동 박스에서 그 돈을 꺼내도 좋을지 반 고흐에게 물었을 것이다. 반 고흐는 분명 매우 화를 내며 고갱에게 "명예를 지키라"라고 소리치고 테이블 위에 돈을 집어던졌을 것이다.

그날은 끝나지 않을 것처럼 더디게 흘러갔다. 저녁이 되자 폭

○ 고갱의 아를 스케치북, 1888년

풍전야 같은 정적이 맴돌았다. 베니삭 식당은 저녁 식사 때도 문을 열지 않았는데, 개신교들은 일요일에 절대 영업을 하지 않았기 때문이다. 12월 말, 한겨울 저녁엔 식사도 이르게 했을 것이다. 저녁 9시가 가까울 무렵의 1888년 12월 23일 이야기를 고갱은 이렇게 기록했다.

맙소사, 힘든 하루였다! 저녁이 되자 나는 빨리 식사를 했고, 혼자 외출해서 월계수 꽃내음이 밴 향긋한 바람을 좀 쐬고 싶은 마음이 간절했다. 내가 막 빅토르 위고 광장(원문 그대로임)을 거의 다 건넜을 때 뒤에서 익숙한, 보폭이 짧고 빠른, 불규칙한 발걸음 소리가 들려왔다. 뒤를 돌아본 바로 그 순간, 빈센트가 손에 면도기를 들고 나를 향해 달려들고 있었다. 그때 내 표정이 정말 강렬했던 것인지 그는 멈춰서더니 고개를 숙이고는 집이 있는 방향으로 달려가기 시작했다.[12]

심한 충격을 받은 고갱은 그날 밤을 호텔에서 지냈다. 15년 후 그는 자서전에 이 사건을 쓰며 독자들에게 이렇게 말한다. "진실과 우화, 나는 그 차이를 제대로 구분하는 법을 알지 못했지만 이것은 진실의 가치를 지닌 것으로 세상에 내놓는다."[13] 그러나 자서전 집필 당시 고갱은 너무나 멀리 떨어진 세상 저편에 있었기에 결정적인 사실을 잊고 있었다. 그 극적인 사건이 발생한 지 나흘 후, 파리로 돌아온 그는 한 친구에게 아를에서 일어났던 일 모두를 아주 상세하게 이야기했다. 그리고 이 친구는 고갱이 들려준 이야기를 모두 기록해두었던 것이다.

암울한 신화

A MURKY MYTH

진실에 이르기 위해서는 인생에 한 번은 가능한 한 많은 의문을 던져야만 한다.

르네 데카르트[1]

반 고흐가 1888년 말 신경발작을 일으켰던 것은 의심의 여지가 없다. 그가 한겨울에 미쳤다는 사실은 열정이며 태양이 이글거리는 대지, 이해받지 못한 화가라는 이야기에 걸맞지 않기에 윤색되곤 한다. 거의 늘 술이 그 원인으로 지목되고, 특히 그중에서도 압생트를 문제 삼는다. 기삿거리를 쫓는 기자들은 열기와 술이 반 고흐를 미치게 했다는 무신경한 추측을 내놓았다. 1971년 한 기자는 이렇

반 고흐의 귀

게 썼다. "그가 건강과 신경을 망가뜨린 것은 아마도 남프랑스의 태양 아래서 몇 시간씩 그림을 그리고 저녁이면 거의 빈속에 카페에서 브랜디와 압생트를 마시는 생활 때문이었을 것이다."[2] 압생트는 반 고흐의 문제를 설명하는 손쉬운 상징이 되었다. 즉, 그는 압생트를 너무 많이 마셨다, 그러므로 미쳤다는 것이다.

나는 반 고흐의 편지들을 샅샅이 훑었지만 과도한 알코올 남용의 증거는 찾을 수 없었다. 오히려 1888년 4월 초, 그는 코냑을 작은 잔으로 한 잔만 마셔도 곧장 술이 머리까지 오른다고 말했다.[3] 그는 와인을 마셨고, 이는 식수의 질을 믿을 수 없었던 그 시절에는 일반적인 관습이었다. 나는 왜 압생트가, 그렇게 독하다는 악명을 가진 술이, 그리 지울 수 없이 반 고흐와 연결되었는지 여전히 당황스러웠다. 그런데 멀리서 찾아볼 필요가 없었다. "압생트 애주가 빈센트"라는 인물은 반 고흐의 술버릇을 직접 경험했던 사람, 바로 폴 고갱의 펜에서 나왔던 것이다.

나는 어느 날 아를의 기록물 보관소에서 한 경찰관에 대한 불만을 제기한 진정서를 발견했다.[4] 거기에는 그가 마신 술을 기록한 긴 목록이 있었는데, 잘 알지 못하거나 오랫동안 잊힌 술들이 나열된 이 목록에도 압생트는 없었다. 물론 이 부패 경찰관이 그저 압생트 원료인 아니스 맛을 좋아하지 않았을 수도 있겠지만, 다양한 술 목록 중에도 압생트가 보이지 않는다는 것은 주목해야 할 사실로 보인다. 나는 지누 부부가 그해 초 카페 가르를 샀을 때 그 재고 목록에도 압생트가 없었던 것을 기억했다. 당시 아를에서 판매 중이었다 해도 재고 목록을 보면 적어도 1888년 초 반 고흐가 다니던 카페에서는 팔지 않았음을 알 수 있다. 1888년 아를에서 그것이 얼마

나 널리 판매되고 있었는지, 그가 그 술을 마시기는 했던 것인지 궁금해지기 시작했다.

툴루즈 로트렉이 그린 유명한 반 고흐 초상화가 있다. 반 고흐가 카페에서 압생트 한 잔을 앞에 놓고 앉은 모습이다. 하지만 파리에서 친구들과 압생트를 마셨다는 것이 반드시 그가 남쪽에서도 그 술을 마셨다는 것을 증명하지는 않는다. 나는 다시 반 고흐의 서간으로 돌아갔다. 800여 통이 조금 넘는 편지들에서 그는 압생트를 일곱 번 언급했고, 그중 두 번은 그가 강을 칠할 때 사용한 색깔을 표현할 때였고, 다른 두 번은 그가 그린 카페 장면들에 등장한 인물들을 언급할 때였으며, 마지막 세 번은 그가 상당히 존경했던 화가 아돌프 몽티셀리 관련 이야기를 할 때였다.[5] 그러나 흥미롭게도 반 고흐 자신이 압생트를 마시는 이야기는 단 한 차례도 없었다.

1850년대에 압생트는 프랑스 식민지 부대에서 이질과 말라리아 치료용으로 인기가 있었지만, 19세기 후반으로 가면서 매력적이지만 사회 통념상 용인되지 않는 술이란 오명을 얻었고 예술가들의 술이 되었다. 1900년 무렵에는 프랑스에서 가장 인기 있는 식전주였다. 압생트는 70도 정도로 매우 독한 술이다. 이해를 돕자면 진, 보드카, 위스키는 모두 40~50도 사이이다. 약쑥, 아니스, 박하, 고수, 회향 등으로 설탕을 첨가하지 않고 만든 술인 압생트는 혼성주보다는 증류주로 분류된다. 압생트를 마실 때는 북아프리카에서 박하차를 마시는 것과 유사한 절차를 따른다. 먼저 목이 긴 유리잔 위에 특별하게 홈을 낸 숟가락을 놓고, 그 위에 각설탕 한 조각을 얹은 다음 압생트를 붓는다. 그러고 나서 물을 첨가하는데, 물을 부으면 선명한 초록색이었던 술이 연해지며 오팔색으로 바뀐다. 단

순한 극적 퍼포먼스가 아니라 실제로 설탕이 압생트의 효과를 높여 맛을 바꾸는 과정이다. 이 술이 악명 높은 이유는 유효 성분인 투우존 때문인데, 이 투우존은 유독성이 매우 강하긴 하지만 사실 압생트 성분 중 1퍼센트 미만으로 미미한 정도다. 1915년 금주운동이 일며 부도덕하다는 비난 속에 압생트 제조와 판매가 프랑스에서 금지되었다. 그 후 이 금지 조치로 이끌었던 과학 실험에 심각한 결함이 있었던 것이 밝혀졌다. 압생트 몇 백 잔에 해당하는 엄청난 양의 투우존을 쥐에 주사하였고, 당연히 그 쥐는 입에 거품을 물며 발작을 일으킨 후 죽어갔다.[6] 환각을 일으키는 것은 압생트 자체가 아니라 정제에 가까운 투우존인 것이다.

나는 반 고흐가 세상을 떠난 마을인 오베르 쉬르 우아즈의 압생트 박물관에 연락을 취했다. 이 사립 박물관은 압생트의 역사와 마시는 방법을 설명했고, 자연스럽게 이 마을에 살았던 가장 유명한 주민과의 관련성으로 이야기가 이어졌다. 내가 몇 가지 질문을 던지며 나의 의심쩍음을 표현하자 큐레이터는 다소 분개하며 "당연히 빈센트가 살던 시기 아를에서 압생트를 구할 수 있었죠"라고, 반 고흐의 그림들에서도 분명하게 압생트를 볼 수 있다고 말했다. 나중에 그 큐레이터는 님에서 압생트 제조사를 찾았다는 연락을 해왔고, 나 역시 1888년 아를에서 압생트가 보편적으로 판매되고 있었는지 계속해서 증거를 찾아보았다. 그러던 중 보클레르 인근에서 같은 시기 압생트를 만들었던 제조사 한 곳을 발견했지만 여전히 이것 자체가 확실한 증거는 될 수 없었다.

나는 다른 일로 마르세유의 기록물 보관소에 갔다. 술집 구매 내역과 파산에 관한 끝도 없이 많은 파일을 읽어가다 다시 한 번 많

은 알코올 구매, 판매, 재고 목록을 발견했지만, 당시 도시 전체에서 압생트는 단 한 병만이 기록되어 있었다. 궁극적으로 나는 반 고흐가 그간의 주장과는 달리 "다량의 압생트"를 마신 것 같지 않다는 결론에 도달했다.[7] 반 고흐의 정신질환과 신화의 일부 요소로서의 압생트 중독은 과장된 주장이었던 것이다.

그날 사건의 구체적 내용에 접근해가던 당시 내가 무엇보다 최우선적으로 했던 생각은 신중하자는 것이었다. 나보다 앞서갔던 연구자들은 많았지만 그날의 세부사항은 여전히 안갯속이었다. 고갱의 역할은 명확한 적이 없었다. 그는 사건 후 거의 그 즉시 그곳을 떠났고 다시는 반 고흐를 만나지 않았다. 아를에서 지낸 시간과 그 극적인 결말에 정신적 충격을 받았던 고갱은 파리로 돌아간 후 거리낌 없이 남쪽으로부터의 탈출과 '미쳐버린' 화가에 대해 뒷말을 하고 다녔다.

처음으로 고갱이 아를에서 지낸 기간을 들여다보았을 때, 나 역시 다른 많은 연구가들과 마찬가지로 그의 이야기가 일관되지 못하다는 것은 분명히 확인할 수 있었다. 고갱의 자서전이 출간된 1903년, 사건 발행 후 15년이 지난 그 무렵, 반 고흐란 화가와 잘린 귀 이야기는 이미 신화의 영역에 들어가 있었다. 자신이 후대를 위해 글을 남긴다는 것을 인식하고 있었던 고갱은 진실에 대해 불가피하게 인색할 수밖에 없었다. 아를에서 일어난 일을 자신의 해석대로 쓰면서 반 고흐가 자신을 가장 필요로 하는 시기에 그를 버린 본인의 행동을 정당화하고 역사를 재구성했다.

그가 마르케사스 제도에서 회고록을 집필하던 시기, 사건에 대

한 그의 기억은 너무나도 흐릿하여 그는 아를과 브르타뉴에서 지내던 시기에 썼던 자신의 공책을 남태평양으로 보내달라고 부탁해야 할 정도였다. 그러나 그는 거의 흠잡을 데 없는 기억의 원천인 그의 친구 에밀 베르나르는 떠올리지 않았다. 1888년 12월 아를에서 파리로 돌아온 나흘 후, 고갱은 모든 이야기를 그의 친구 베르나르에게 들려주었다. 몹시 심란해진 베르나르는 즉시 자신의 친구인 미술비평가 알베르 오리에에게 반 고흐의 정신쇠약을 자세하게 전하는 긴 편지를 썼다. 베르나르가 아를 현장에 있었던 것은 아니지만 그의 편지는 그 사건이 있은 후 불과 며칠 만에 쓰인 것이었으므로, 시간상으로 볼 때 고갱의 회고록에 결여되어 있는 신빙성을 지니고 있는 것이라 하겠다.

고갱은 베르나르에게는 반 고흐가 갑자기 공원에서 그에게 다가와 말을 걸고는 노란 집 방향으로 달려갔다고 말했다. 그리고 회고록에서는 반 고흐가 칼집에서 뺀 면도날을 들고 있었다고 덧붙였다. 하지만 베르나르는 이 부분을 전혀 언급하지 않았다. 만일 반 고흐가 면도날로 고갱을 위협했다는 것을 들었다면, 베르나르가 이 이야기를 오리에에게 분명히 알리지 않았을까? 아를 사건 직후인 1889년 1월, 누구에게 보내는 것인지 알 수 없는 한 편지에서 고갱은 아를에서 보낸 시간을 이렇게 요약했다. "나는 남쪽에서 한 화가 친구와 함께 작업하며 1년을 보낼 생각이었습니다. 불행하게도 그가 완전히 미쳐버렸고, 한 달 동안 나는 생명에 위협이 되는 비극적인 일이 일어나지 않을까 두려워하며 지냈습니다."[8]

여기에도 역시 면도기 언급은 없었고, 이 면도기 부분은 15년 후에야 이 이야기에 덧붙여졌던 것으로 보인다. 만일 고갱이 즉각

적인 생명의 위협을 느꼈다면—반 고흐가 미쳤고, 고갱이 공격을
당했다면—호텔로 피신한 것이 완전히 정당화될 수 있었을 것이
다. 그렇지 않았다면 그러한 처신은 비겁한 것이 되는 것이다. 아마
도 알퐁스 도데 소설의 봉파르처럼 고갱은 후대가 자신을 실제보다
나은 사람으로 믿어주기 바랐던 것 같다. 그날 일에 대한 고갱의 해
석에 의하면, 그는 반 고흐에게 거의 죽임을 당할 뻔했고 도망갈 수
있었던 것은 참으로 행운이었던 셈이다.

1888년 12월 30일『르 포럼 레퓌블리캥』기사 발췌에서 이야기
다음 부분을 확인할 수 있다. 저녁 식사 직후와 밤 11시 20분경 사
이 어느 시점에선가 반 고흐가 자신의 귀를 잘랐고, 흘러내리던 피
를 멎게 한 후 머리에 붕대를 두르고 노란 집을 나와 홍등가로 갔
다. 이 신문은 반 고흐가 부 다를에 나타난 것이 11시 30분이라 기
록했고, 이는 경찰에서 제공한 정보에 기초한 것으로 추측된다. 라
마르틴 광장에서 매춘업소까지는 걸어서 5분 거리이다. 공원을 가
로질러 카발르리 문을 통과한 반 고흐는 곧장 오른쪽으로 글라시에
르 거리를 따라 공창 1번지로 갔을 것이다. 입구에서 반 고흐는 '라
셸'을 불러달라고 한 것으로 보인다. 그는 꾸러미를 들고 있다가 그
것을 라셸에게 건네며 "잘 갖고 있으라"고 말한 후 어둠 속으로 사
라졌다. 이 이후의 일에 대해 고갱이 베르나르에게 들려준 내용을
베르나르는 오리에에게 이렇게 전했다.

"나는 호텔에 가서 잠을 잤고, 돌아갔을 때는 아를 사람들 전부가
우리 집 앞에 모여 있었네. 그때 경찰이 나를 체포했는데, 사방이
온통 피였기 때문이지. 이렇게 된 거였네. 빈센트는 내가 (공원을)

떠난 후 집으로 갔고, 면도기를 들어 자신의 귀를 잘랐네. 그는 커다란 베레모로 머리를 가린 다음 매음굴로 갔어……. 그 여자는 그 자리에서 기절했다네." 경찰이 신고를 받고 매음굴로 갔고, 빈센트는 병원으로 옮겨졌어. 고갱은 물론 어떤 기소도 없이 석방되었고.[9]

고갱의 자서전 기록은 상당히 다른 분위기이다.

매우 불안했던 나는 (호텔에서) 새벽 3시가 되어서야 간신히 잠이 들었고 늦게, 7시 30분쯤 일어났다. 광장에 도착하니 사람들이 많이 모여 있는 것이 보였다. 우리 집 근처에 경찰관들과 둥근 중산모를 쓴 키 작은 신사…… 경찰서장이 있었다……. 출혈을 멎게 하는 데 시간이 좀 걸렸던 것이 분명하다. 다음 날 아래층 방 두 곳 타일 바닥 위에 젖은 수건들이 여기저기 많이 흩어져 있는 것을 보았기 때문이다. 그 두 방과 우리 침실로 올라가는 작은 계단에도 핏자국들이 있었다.
그는 밖으로 나갈 수 있는 상태가 되자 머리에 바스크 베레를 깊이 눌러쓰고 곧장 업소로 갔고…… '문지기'에게 잘 씻어 봉투에 넣은 자신의 귀를 주었다. "여기," 그가 말했다. "내 추억 한 조각." 그러고 나서 그는 그곳을 떠나 집으로 돌아갔고, 침대에 누워 잠이 들었다. 그런데 그는 잠들기 전에 창의 덧문들을 닫고 창가 옆 테이블 위에 램프를 켜놓는 수고를 아끼지 않았다.

이 '문지기'는 매춘업소 문을 지키는 사람이었다. 반 고흐가 선물을 잘 씻어 포장까지 했을 뿐 아니라, 반 고흐의 침실을 통해야

자신의 방으로 들어가는 고갱을 위해 기름 램프를 밝혀놓는 침착성
까지 유지했다는 것이 흥미롭게 다가온다. 이는 명백히 반 고흐가
자신이 고갱을 얼마나 겁에 질리게 했는지 알지 못했으며 고갱이
그날 밤에 노란 집으로 당연히 돌아오리라 생각했음을 의미한다.
고갱의 이야기는 계속된다.

10분 후, 창녀들의 거리는 온통 소란스러워지며 그 사건에 대해 떠
들어댔다. 이 모든 일을 전혀 알지 못한 채 내가 우리 집 입구에 들어
서자 중산모를 쓴 신사가 좀 엄격한 어조로 다짜고짜 물었다.
"당신 동료에게 무슨 짓을 한 겁니까, 선생님?"
"모르겠습니다."
"아, 네…… 당신은 아주 잘 알고 있죠……. 그는 죽었습니다."
누구도 경험하지 않았으면 하는 순간이었고, 나는 몇 분이 지나서
야 간신히 제대로 생각할 수 있었다……. 나는 더듬거리며 말했다.
"알겠으니 일단 위층으로 올라가 거기서 설명을 합시다." 침대에는
빈센트가 시트로 온몸을 감고 몸을 웅크린 채 태아 같은 자세로 누
워 있었다. 살살, 아주 살살 나는 그의 몸에 손을 댔고, 느껴지는 온
기는 그가 살아 있음을 분명히 알리고 있었다. 나로서는 생각과 에
너지라는 나의 힘 전부를 되찾은 것만 같은 순간이었다.
거의 속삭이다시피 나는 경찰서장에게 말했다. "서장님, 이 사람
아주 조심스럽게 깨우시기 바랍니다. 그리고 저를 찾으면 파리로
떠났다고 전해주십시오. 이 사람이 나를 보면 더 악화될 수 있습니
다."[10]

반 고흐의 귀

이 이야기에서 고갱이 얼마나 친절하게 보이는지 놀라울 정도다. 그는 명백히 막 떠나려던 참이었지만 사건에 대한 그의 평가는 어느 정도 정확해서, 반 고흐가 고갱을 다시 보게 되면 더한 악몽으로 떨어졌을 것임은 의심의 여지가 없는 일이었다. 그러나 그달 말, 병원에서 빈센트가 테오에게 보낸 편지에는 고갱이 노란 집에 있었을 때 빈센트가 의식을 회복했음을 가리키는 내용이 있다.

고갱은 어떻게 자신의 존재가 내 심기를 어지럽힐까 두려워했다는 주장을 할 수 있을까? 내가 계속 있어달라고 지속적으로 그에게 부탁한 것을 자신도 알고 있었단 사실을 부정하기 어려웠을 텐데, 게다가 내가 바로 그 순간 그를 보았다고 말했음을 사람들이 누누이 그에게 들려주었는데도 말이다.[11]

고갱은 자서전에서 자신을 타인이 만들고 있는 드라마에 휩쓸린 무고한 사람으로 그리는 것이 중요했다. 편리하게도 그는 두 이야기 모두에서 반 고흐가 귀를 잘랐을 때 자신은 노란 집 근처에도 있지 않았음을 강조했다. 그럼에도 그의 이야기에는 이러한 주장과 상충되는 두 가지 요소가 있다. 첫째, 그날 밤 고갱의 시간표에는 공백이 있다. 그는 이른 저녁을 먹은 후 산책을 갔고, 그러고 나서 곧장 호텔로 갔다고 말했는데, 그렇다면 최소한 저녁 10시에는 그가 호텔에 도착했음을 의미한다. 자서전에서 고갱은 그가 호텔에 도착해서 "몇 시인지 물었다"라고 말했지만, 이 부분은 베르나르에게 말한 이야기에는 빠져 있다. 이상하고 불필요한 언급으로 보여 신경이 쓰였다. 알리바이를 만들 필요가 없다면 왜 군이 시간을 묻겠는

가? 그리고 고갱은 다섯 시간 후인 새벽 3시까지 잠을 이룰 수 없었다고 말했다. 어쩌면 그는 그저 언제 어떻게 파리로 돌아갈지 걱정하고 친구를 염려하며 잠들지 못하고 누워 있었는지도 모른다. 그러나 어쩌면 좀 더 직접적으로 연루된 사람의 잠 못 이루는 밤이었을 수도 있다.

이렇게 생각하면 두 가지 가능성이 떠오른다. 반 고흐가 귀를 잘랐을 때 고갱이 현장에 있었거나, 혹은 반 고흐가 부 다를 거리에 나타난 후 고갱이 그곳으로 불려왔을 가능성이다. 고갱을 찾기는 어렵지 않았을 것인데, 라마르틴 광장 근처에는 호텔이 몇 군데밖에 없었고 사람들도 많지 않았기 때문이다. 인근 호텔에 들어가 파리에서 온 사람이 여기 있느냐고 묻기만 하면 되는 일이었다.

고갱은 반 고흐가 귀에 흐르는 피를 지혈하고 대충 붕대를 두른 다음 베레로 상처를 가리고 노란 집을 나갔다고 주장했다. 이 드라마에 대해 유일하게 독립적인 이야기를 하는 곳은 언론 기사들이다. 신문기사 어디에도 무엇으로든 머리를 가렸다는 언급은 없다. 반 고흐는 8월에 모자 하나를 샀고, 몇 달 후인 1889년 1월 초에 두 번째 모자를 샀다. 그는 이 구매 내역을 테오에게 보낸 편지에 기록하고 있다.[12] 베레에 대한 언급은 없지만 고갱은 큼직한 붉은색 바스크 베레를 가지고 있었고, 고갱이 그 베레를 쓰고 있는 모습을 반 고흐가 그리기도 했다. 고갱의 그날 이야기 두 곳 모두 등장하는 이 베레는 집 안에서 피 묻은 베레를 보았거나, 그날 밤 실제로 현장에 있었던 사람만이 알 수 있는 정황이다.

어떤 경우든 고갱은 자신의 설명에서 시사했던 것 이상으로 이

○ 고갱의 아를 스케치북, 1888년

드라마에 연관되어 있었다. 그의 스케치북 중 한 페이지가 이를 확인시켜주는 것으로 보인다. 한 남자의 드로잉 왼쪽에 "mystère(미스터리)"라는 단어가 뚜렷하게 보인다. 이 불어 단어는 이성 또는 이해를 넘어서는 무언가를 묘사하는 데 사용되며, 사람에게 쓰였을 때는 단순히 그 사람이 수수께끼 같다는 의미 이상으로 그 사람이 극도로 불가사의하다는 뜻이다.[13] 드로잉 속의 남자는 바싹 짧게 깎은 머리에 코가 둥글게 돌출되어 있다. 긴 파이프를 피우고 있으며 얼굴 왼쪽을 베레로 가리고 있는 것이 분명하게 그려져 있다. 머리 스타일, 파이프, 왼쪽 귀 가림 등에서 이 그림이 1888년 12월 23일 아를을 나타내고 있음을 추측할 수 있다. 빈센트 반 고흐의 초상화로 볼 수 있을 것이다.[14]

고갱의 그림들에는 상상을 기반으로 한 작품이 많았지만 그의 스케치북에는 실물을 직접 보고 그린 드로잉이 많았다. 그가 베레를 쓴 반 고흐를 그린 것이 그날 밤 반 고흐가 자신의 귀를 자른 직후 모습을 실제로 보았기 때문인 것인지 궁금했다. 그것이 사실이라면 고갱은 그 현장에 있었던 것이 된다. 유일한 다른 가능성은 경찰이나 부 다를의 여인들로부터 들은 이야기를 근거로 반 고흐가

베레로 상처를 가렸을 수도 있음을 알았다는 것이다. 고갱이 그 사라진 다섯 시간 동안 정말로 호텔에서 지냈는지 의문이 들기 시작했다. 1888년 12월 23일 저녁과 24일 아침의 사건들에서 그의 역할이 무엇이었든 폴 고갱은 자신이 매우 이상한 처지에 처했음을 알아차렸다. 프로방스로 오기 전에 그는 반 고흐를 잘 알지조차 못했다. 반 고흐와 함께 사는 일은 염려와 긴장의 연속이었다. 반 고흐는 분명 좋지 않은 상태였고, 고갱은 노란 집의 숨 막히는 분위기 속에서 반 고흐를 돌봐야 한다는 의무감은 전혀 느끼지 못했다. 그가 경찰에게 한 말은 우리로 하여금 그가 곧 파리로 떠났다고 믿게끔 하는 것이다. 그렇지만 그의 그림 하나는 전혀 다른 이야기를 하고 있다. 고갱이 아를에서 그린 마지막 작품 중 하나에는 아를 여인들이 무리를 지어 바람을 거슬러 걷는 모습이 담겨 있다. 시카고 아트 인스티튜트에 따르면 이 그림의 배경은 노란 집 건너편 라마르틴 광장 공원이다.[15] 이 그림에는 분수가 보이는데, 고갱은 스케치북에도 이 분수를 그린 바 있다. 그런데 기록물과 반 고흐의 드로잉에서도 알 수 있듯이 라마르틴 광장 공원에 연못은 있었지만 분수는 존재하지 않았다.[16] 고갱이 그린 분수는 아직도 아를의 같은 자리에 위치하고 있지만 공원에 있었던 적은 없다. 이 분수는 시립 병원 안마당의 분수이다.[17] 중요하지 않아 보이지만 이 작은 디테일이 고갱의 소재에 단서를 제공한다. 그가 반 고흐와 실제로 이야기를 나누지 않았을지는 모르지만, 병원을 방문했던 것은 분명하다는 것이다.

고갱의 자서전은 줄곧 믿을 수 없는 것으로 악명 높았지만, 그럼에도 1888년 크리스마스이브 아침 노란 집에서 일어난 일에 대한

증거를 더 드러내고 있다. 12월 24일 월요일, 체포되는 상황이 있은 직후, 그는 그 사건의 단순 묘사 이상으로 보이는 드로잉 두 점을 스케치북에 그렸다. 그 드로잉들에서 그는 드라마가 눈앞에 펼쳐지고 있는 것 같은 언급을 하고 있다.[18] 고갱이 그린 노란 집 부엌에 있는 경찰서장 조제프 도르나노의 캐리커처를 보면 꼭 그가 살아난 것만 같다. 작고 동그란 안경을 끼고 중산모를 쓴 서장은 두 손을 주머니에 찌르고 있는 모습이다. 통통한 배와 작은 키—간신히 150센티미터—에도 불구하고 그는 직위에 걸맞는 확실한 존재감을 보여주고 있다.[19] 고갱은 그 그림들과 장면 위에 주석을 달아놓았다. 첫 번째 그림에서 그는 도르나노의 억양, 특히 코르시카 특유의 길게 늘이는 발음을 조롱하며 인물 그림 아래 "Je souis"라고 써놓았다('Je suis'라고 써야 올바른 맞춤법이다. '나는' 대신 '나느은'이

○ 1888년 12월 24일 노란 집에서의 조제프 도르나노, 고갱의 아를 스케치북

라 쓴 셈이다—옮긴이). 두 번째 드로잉에서 서장은 그림 한 점을 보고 있는 모습이다. 등 뒤로 마주 쥔 손으로 지팡이를 단단히 잡고 있는 도르나노가 이젤 위에 기대어 놓은 캔버스를 올려다보고 있다. 경찰서장은 그림과 물감 튜브와 붓에 둘러싸인 화가의 스튜디오에 선 채 공손하게, 충격을 절제하며 말한다. "Vous faites de la peinture(당신들 그림을 그리는군요!—옮긴이)!"

하지만 조제프 도르나노는 고갱이 스케치북에서 조롱한 시골뜨기와는 거리가 먼 사람이었다. 그는 선량하고 정직하며 한결같이 공정한 사람이라는 명성이 높았고, 그런 성품은 그 후 몇 달 동안 잘 드러나게 된다. 이 코르시카 출신 경찰서장은 고갱이 반 고흐를 버린 후에도 오랫동안 반 고흐에게 소중한 협력자가 되어줄 것이다.

이 드로잉들은 크리스마스이브 아침 노란 집에서 펼쳐졌던 한 장면에 대한 주석 그 이상을 드러내주는 것이다. 이 드로잉들을 무한히 더 흥미롭게 하는 다소 별난 디테일이 하나 있다. 첫 드로잉에서 경찰서장은 발치에 있는 칠면조 형상을 내려다보고 있다. 나중에 덧그린 것으로 보이는 이 칠면조는 드로잉의 왼편으로 슬그머니 들어와 반쪽만 그려져 있다. 프랑스에서는 칠면조가 전통 크리스마스 음식이 아니므로 이것이 절기를 상징하는 것은 아니다. 작은 칠면조를 뜻하는 불어 '뎅동dindon'은 속어로는 어리석고 우둔한 사람을, '뎅동 드 라 파르스dindon de la farce'라는 표현은 웃음거리를 의미한다. 고갱이 칠면조를 그림에 그려 넣은 정확한 의도에 대해서는 여러 추측이 가능하다. 단순히 경찰서장을 비웃으려는 의도였을 수도, 혹은 보다 신랄하게 당시 자신이 처한 터무니없는 상

황에서 느꼈던 것에 대한 언급일 수도 있을 것이다. 많은 시간이 흐른 후에도 고갱은 아를의 그 드라마에서 벗어나지 못한 듯 스케치북의 경찰과 칠면조를 자신의 작품에 재활용했다. 1890년대 말 타히티에서 그린 메뉴 카드들에 그들이 등장하는데, 칠면조 아래에는 다음과 같이 쓰여 있다. "Je souis le commissaire de Police. Amusez-vous. Mais pas de bêtises(나느은 경찰서장이다. 즐거운 시간 보내시길. 하지만 바보 같은 짓은 하지 마시길—옮긴이)."[20] 비슷한 시기 고갱은 『르 수리르Le Sourire』(미소)라는 이름의 잡지를 만들었다. 1899년 12월호 표지에서 그는 다시 한 번 칠면조를 사용하며 이번에는 '웃음거리dindon de la farce'라는 표현을 직접적으로 연결시켰다. 활기 넘치는 칠면조 목판화 아래 고갱은 흥미롭게도 이렇게 썼다. "마지막으로 웃는 사람이 가장 오래 웃는다."

그러나 고갱은 실제로는 자신을 명백히 철저하게 뒤흔든 무언가를 가볍게 농담처럼 표현했던 것은 아닐까? 그가 파리로 돌아와 처음 한 일들 중 하나가 단두대에서 처형당하는 사람을 보러 간 것이었다. 폴 고갱은 그가 1888년 마지막 며칠 동안 목격했던 일의 충격을 잊지 못하고 있음을 드러내는 단서를 남겼다. 1889년 초, 그는 토기 항아리를 만들었는데 그 색감의 깊이만큼이나 기이한 주제가 인상적이었다. 그것은 얼굴 여기저기 피를 뒤집어쓴 남자의 머리였다. 눈이 감겨 있어 데스마스크로 볼 수도 있으나 그것은 고갱 자신의 자화상이었으며, 핏물이 흘러내리는 그 얼굴에는 두 귀가 없었다.

미스터리의
문을 열다

UNLOCKING THE EVENTS

귀의 드라마는 반 고흐에 관해 가장 잘 알려진 일화이지만 온 갖 상충되는 이야기로 가득하다. 이 반 고흐의 불꽃을 유지시킨 사람들은 모두 그가 남긴 유산에 일종의 투자를 한 셈이었고, 그들 이야기가 전적으로 객관적인 경우는 절대 없었다. 나는 1888년 12월 23일 밤 반 고흐가 정확하게 무엇을 했는가, 라는 단순하게 보였던 질문 하나로 이 프로젝트를 시작했다. 반 고흐는 단 한 번도 이 사건을 직접적으로 언급한 적이 없었지만 지역신문, 폴 고갱, 테오, 그리고 인상주의 화가 폴 시냐크 등이 모두 빈센트 반 고흐가 자신의 귀에 상처를 입혔다고 증언했다. 하지만 이들의 이야기 중 어느 것도 정확하게 그가 한 일에 들어맞지는 않는다. 그가 자른 것은 귀

의 일부분인 귓불인가, 아니면 귀 전체인가? 나는 귓불을 자른 것과 귀 전체를 자른 것 사이에는 엄청난 차이가 있다고 믿는다. 귓불을 자른 것은 손이 미끄러져 생긴 실수로, 결정적으로 의도하지 않았던 일로 해석될 여지가 있다. 하지만 귀 전체를 잘랐다면 그것은 명백히 사고가 아니며 반 고흐의 정신상태에 대해 많은 것을 시사하는 일이 될 것이다. '귀 전체' 이론은 '미쳐버린 화가'라는 반 고흐의 유명한 이미지에 잘 맞는 극적인 이야기이기에 일반 대중이 가장 선호하는 버전임에 틀림없다. 이 이론은 또한 반 고흐가 정신이상을 겪는 동안 자신의 가장 위대한 작품을 창조했음을 의미하기도 한다.

신경발작 후, 반 고흐가 상처의 심각성과 관련해 어느 정도 구체적 이야기를 한 적은 있다. 1889년 1월 초, 그가 병원에서 돌아와 일상생활을 이어가려던 즈음, 2주 만에 처음으로 노란 집에서 테오에게 편지를 썼다. "나는 내가 그저 한바탕 예술가의 광기를 겪었을 뿐이길 바란다. 그런데 동맥이 절단되어 상당히 많은 피를 잃었는지라 고열이 뒤따랐다." 오래전 나는 요리를 하다가 실수로 내 손의 동맥에 상처를 낸 적이 있었다. 피가 세차게 뿜어져 나와 사방으로 튀었고 심지어 천장까지 닿아 충격을 받았다. 병원으로 이송될 때, 심장이 한 번 뛸 때마다 피가 손을 향해 힘차게 내달렸고, 그때 느껴지던 다소 기분 좋은 따스함에 매료되었던 일을 기억한다. 나는 작은 세동맥 하나가 잘린 것이어서 두 바늘만 꿰매면 되었다. 그러니 1888년 12월 23일, 쏟아지던 피를 반 고흐가 어떻게 지혈했는지는 오직 상상만 할 수 있을 뿐이다.

작은 혈관들이 가득 차 있는 귀는 우리 몸에서 가장 예민한 기관 중 하나이다. 이 혈관들에 피를 공급하는 대동맥이 귀 바로 위에 위

치하고 있다. 만일 반 고흐가 동맥을 건드렸다면 귀의 윗부분을 자른 것이 틀림없다. 그 경우, 그는 심각한 출혈을 겪었을 것이다. 다음 날 아침 경찰이 도착했을 때, 노란 집 바닥에는 여전히 엉긴 피 웅덩이들이 있었을 것이다. 그렇다면 집을 원상태로 돌려놓는 일에 든 많은 비용이 설명된다. 빈센트는 1889년 1월 중순 테오에게 "모든 침구며 피 묻은 수건 등을 세탁하는 데"든 돈이 12프랑 50상팀이라고 말했는데, 그것은 한 달 치 월세의 절반이 넘는 액수였다.[1] 이것은 '귀 전체' 이야기에 신빙성을 부여하지만, 의문시되는 문제들은 여기에 그치지 않는다.

의심할 여지없이 신뢰할 수 있는 자료는 병원 기록일 것이다. 하지만 남아 있는 기록이 전혀 없다. 1888~1889년, 반 고흐가 여러 차례 아를 병원을 방문하고 입원했던 시간의 기록도, 부상 정도에 대한 기록도, 부상을 어떻게 처치했는지에 대한 기록도 남아 있지 않다. 아를 병원은 1970년대에 새 건물로 이사했고 그 과정에서 옛 기록들이 많이 소실되었다. 내가 가장 좌절했던 점은 1888~1889년의 기간에 해당하는 아를 병원에 남은 유일한 기록물이 성병 환자 명단 네 장뿐이었다는 것이다. 이 귀 사건을 경찰에서 다루었으니 경찰 서류철에도 기록이 있어야 했지만 이 역시 찾을 수 없었다.

그럼에도 우리가 확실하게 아는 것들이 있다. 답하기 쉬운 첫 번째이자 가장 쉬운 질문은 반 고흐가 어느 귀를 절단했는가이다. 이는 사소한 문제 같지만 지금까지도 의견 일치를 보지 못한 혼란 중 하나이다. 1889년 초에 그려진 귀에 붕대를 감은 자화상 두 점은 가장 잘 알려진 증거이다. 첫눈에 머리 오른쪽에 붕대가 있는 것이

보이고, 그래서 초기에는 많은 이들이 그가 오른쪽 귀를 잘랐다는 결론을 내렸다. 하지만 자화상은 거울을 보며 그리는 것이기에 부상을 입은 귀는 왼쪽 귀였음이 분명하다.[2]

2009년 반 고흐의 귀에 관한 새로운 이론이 전 세계 언론의 주목을 받았다. 독일인 학자 한스 카우프만과 리타 빌데간스는 폴 고갱이 반 고흐의 귀를 검으로 잘랐으며, 두 사람은 이 일에 대해 침묵을 지키기로 약속했다는 의견을 제시했다.[3] 고갱은 열정적인 아마추어 펜싱 선수였고 아를에 갈 때 펜싱 장비들을 가지고 갔다(파리로 떠난 후 그는 반 고흐에게 보낸 편지에 "다음에 기회가 되면 내가 위층 작은 방 선반에 두고 온 펜싱 마스크 두 개와 장갑을 소포로 보내달라"고 썼다).[4] 이 이론에는 많은 문제점들이 있다. 고갱의 검이 (만약 갖고 있었다면) 어떤 종류였는지 명확하지 않다. 포일인지, 사브레인지 에페인지 알 수 없는데, 이 중 두 종류만이 사람의 살을 자를 수 있다. 반 고흐의 몸에 다른 상처가 없었던 것으로 보아 고갱은 조로와 같은 정확성으로 반 고흐를 공격해야 했을 것이다. 그리고 만약 고갱이 반 고흐의 귀를 자른 사람이라면 왜 반 고흐가 그 일에 대해 침묵의 계약을 맺었겠는가?

대부분의 연구가들은 일반적으로 반 고흐가, 고갱이 주장한 대로, 면도기를 썼다는 이론을 받아들이고 있다. 하지만 결정적인 편지 한 통이 이 주장과 상충된다. 이 모든 일에서 테오 반 고흐는 이성의 목소리이며, 이 사건 전후 그의 편지는 거의 늘 신뢰할 수 있는 것이다. 그런데 약혼녀에게 보낸 편지에서 테오는 빈센트가 칼을 사용했다고 썼다. 편지 원본은 네덜란드어로 쓰인 것이고, 나는 이 언어를 전혀 알지 못하기에 암스테르담 반 고흐 미술관에서 알

게 된 연구가들에게 문의했다. 기쁘게도 테이오 메이덴도르프가 테오의 편지로 야기된 사용 도구 불일치 문제에 대한 내 의문에 답을 해주었다.

네덜란드어로 칼날이 긴 면도기는 스키어메스scheermes(문자 그대로 면도/칼=스키어/메스)라 불립니다. 안전면도기가 아직 존재하지 않았던 예전에는 수염을 자르는 일을 보통 메스로 자른다고 표현했으며, 이때 메스는 스키어메스를 뜻하는 것입니다. 따라서 테오가 "에인 메스een mes(칼)"로 그의 형이 자해했다고 말했을 때, 그 칼은 면도기와 일반 칼 둘 다 의미할 수 있지만, 면도기가 더 적절한 것으로 보입니다.[5]

나의 의사 친구는 날이 긴 면도기로 귀를 자르는 일은 버터를 자르는 것처럼 쉬웠을 것이라 말했다. 반 고흐가 그렇게 잔인한 행동을 그리도 수월하게 행할 수 있었다는 것에 얼굴이 찌푸려졌다.

반 고흐가 실제로 귀를 얼마큼 잘랐는지에 관한 혼란은 그가 생존해 있던 시기에 이미 시작되었다. 처음에 나는 사람들의 의견 차이에 지역적 관점 차이가 있다는 것을 미처 알아차리지 못했다. 누가 무슨 말을 했는지 곰곰이 살피다 유럽 북쪽 출신들은 '귓불'로 생각하는 쪽이 많고, 남쪽 출신들은 '귀 전체'로 생각하는 쪽이 많았음을 발견했다.

프랑스 남쪽 사람들은 과장이 심하기로 유명하다. 노래하듯 아름다운 프로방스 억양으로 거짓 같은 믿기 힘든 이야기들이 많이 전해져온다. "내가 지난주 잡은 물고기는 자동차보다 더 컸어" 혹

반 고흐의 귀

은 "미스트랄 바람에 우리 어머니가 날아갔어" 등등. 가장 우스꽝스럽지만 그럼에도 가장 자주 되풀이되는 농담이 "정어리 때문에 마르세유 항구가 막혔다"는 것이다. 그런데 이 이야기는 사실이긴 하다. 단지 '정어리'가 항구에 꼼짝 못하고 정박되어 있던 선박의 이름임을 설명하지 않은 것이다. 이렇게 과장하는 프로방스 성향을 감안하면, 반 고흐 관련 집필자들은 그 사건을 축소하여 보는 경향이 있었다. 반 고흐 역사가 마르크 에도 트랄보는 1969년 자신의 책에 무시하듯 이렇게 썼다. "남쪽 사람들의 과장하는 성향을 늘 고려해야 한다. 사실 그것은 그냥 귓불이었을 뿐이며, 고갱 역시 그가 귀를 잘랐다고 썼을 때 같은 실수를 했다."[6]

하지만 아를에서는 다른 이야기들이 전해진다. 1920~1930년대에 반 고흐에 관해 떠도는 일화들이 아주 많았다. 그가 여자들을 쫓아다녔다느니, 늘 압생트에 취해 있었다느니, 빨강 머리 미치광이로 불렸다느니 등등.[7] 신화와 가십, 가짜 일화 들이 더해져 반 고흐의 아를 시절은 극도로 왜곡되었다.[8] 어떤 역사가든 프로방스의 이야기들은 극도로 조심스럽게 다루어야 할 것이다.

그럼에도 직접적인 경험에서 나온 이야기의 증거들과 목격자를 상대로 논쟁하는 것은 쉬운 일이 아니다. 그 사건 전후로 현장에 있었던 고갱은 반 고흐가 귀 전체를 잘랐다고 주장했다. 유일하게 독립적인 설명인 아를의 지역신문은 반 고흐가 그의 귀를 창녀 라셸에게 "건넸다"라고 기록했다. 훗날 이는 그날 밤 그 업소로 호출된 경찰 알퐁스 로베르에 의해 확인되었으며, 그 경찰은 그녀에 대해 이렇게 기억하고 있었다. "포주가 자리한 가운데…… 내게 귀를 싼 신문지를 건네며 이것이 그 화가가 그녀에게 선물로 준 것이라 말

했다. 나는 그들에게 몇 가지 질문을 던졌고, 그 신문지 뭉치가 기억
나 열어보니 귀 하나가 통째로 들어 있었다."[9] 이론상 이 기사는 틀
림없는 것이어야 한다. 현장에 있었고, 실제로 귀를 직접 본 경찰의
진술이긴 하지만, 다시 한 번 생각하면 이 기사는 사건 발생 30년
후에 쓰인 것이고, 기억이란 신뢰하기 어려운 것이다.

알퐁스 로베르의 진술은 1936년 정신과 의사인 에드가르 르루
아와 빅토르 두아토가 저술한 귀 사건 관련 논문에 기록되어 있다.
당시 닥터 르루아는 반 고흐가 생애 마지막 해를 보냈던 생 레미에
요양소를 운영하고 있었다. 로베르의 증언에도 불구하고 이 의사
두 사람은 반 고흐가 귓불을 포함해 귀의 일부분만을 잘랐다는 결
론에 이르렀다. 그 논거를 설명하기 위해 그들은 화살이 지나가는
귀를 그린 해부학적 도해를 함께 실었다.[10]

얼굴 옆으로 가로질러 아래 방향으로 귀를 자르는 일은 거의 불

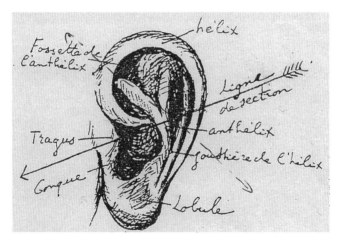

○ 빈센트 반 고흐의 귀 그림, 에드가르 르루아와 빅토르 두아토의 논문, 1936년

가능하다. 그 동작을 그대로 해보려 했지만 내 몸을 비정상적으로 비틀지 않고는 불가능했다. 물론 나는 광기에 휩싸인 상태는 아니었지만, 그렇게 귀를 자르는 일에 요구되는 것은 격정이 아니라 정확성으로 보였다. 나는 닥터 르루아의 아들에게 연락해 함께 점심을 먹으며 그의 아버지 논문에 대해 물었다. "아버지는 학생 중 한 사람에게 그 그림을 그리게 했습니다." 그가 내게 말했다. "나는 그것이 반 고흐가 행한 행동의 정확한 그림을 그리려는 의도였다고 생각한 적은 없습니다."[11] 그렇다면 왜 그런 정밀한 그림을 실었던 것일까? 이야기는 점점 더 기이하게 흘러간다. 논문은 반 고흐가 귀의 일부만을 자른 것으로 결론을 내렸지만 닥터 르루아는 어빙 스톤에게 쓴 개인적 편지에서 다른 주장을 했다.[12] 그는 어빙 스톤이 『삶을 향한 열망』 집필 준비를 위해 1930년 프로방스를 방문했을 때 만난 일이 있었고, 어빙 스톤이 뉴욕으로 돌아간 후에도 서신 교환을 했다. 닥터 르루아는 자신이 빅토르 두아토와 함께 반 고흐 논문을 쓰고 있음을 설명하며 이렇게 말했다. "우리는 반 고흐가 귀 전체를 잘랐다고 서술합니다."[13] 그렇다면 그는 6년 후 논문 발간 때 왜 생각을 바꾸었던 것일까? 어떤 압력 때문에 두 의사가 그들의 의견을 변경했거나, 그들이 프로방스에서 들은 이야기를 받아들이지 않을 다른 이유가 있었을 거라 생각했다. 그들에게 논문 내용을 바꾸라는 요구가 있었던 것일까? 만일 그렇다면 그런 요구는 누가 한 것일까? 이 부분에서 반 고흐 가족이 이야기에 등장한다.

우리는 반 고흐가 남긴 예술가의 유산을, 그의 작품과 서간을 보존해준 공功을 요한나, 즉 테오의 아내에게 돌린다. 우리는 또한 그날 밤 반 고흐가 얼마나 심하게 자신의 귀를 손상했는지에 대해 자

기도 모르게 혼란을 빚어낸 실失도 그녀에게 돌린다. 한 세기 이상 지속된 혼란이다. 테오를 통해 요한나는 발작을 일으킨 이후 빈센트의 모든 투병 상황을 자세히 알고 있었고, 빈센트가 한 행동을 분명히 정확하게 알고 있었을 것이다. 게다가 그녀는 1890년 5월 빈센트가 오베르로 가는 길에 그녀 아파트에 들러 사흘 동안 머물 때 직접 만나기도 했으며, 몇 주 후 그녀와 가족은 오베르에 머물던 그를 방문하기도 했다.[14] 1914년 요한나는 빈센트의 서간문 서문에 판 틸보르흐가 내게 말해준 내용대로, "귀의 한 조각"만 잘렸다고 기록했다.[15]

반 고흐의 상처에 대해 자세히 알았던 또 다른 사람이 있다. 반 고흐 사망 7주 전에 그를 만났던 오베르 쉬르 우아즈의 닥터 폴 가셰로, 그 역시 화가였다. 그는 판화 전문으로 반 고흐에게 판화 기법 지식을 전수했다. 반 고흐 사망 당시 모습을 스케치해 테오 반 고흐에게 헌정하기도 했다. 이 드로잉에는 세 가지 버전이 있는데, 그중 첫 번째(〈실망과 발견〉 장에 수록)는 테오에게 그의 어머니를 위한 기념물로 준 것이었다.[16] 이 드로잉은 빈센트 반 고흐 사망 몇 시간 후 매우 더운 방 안에서 급하게 스케치한 것인데, 간략하게 윤곽만 그린 것이었지만 귀의 대부분이 남아 있었다는 이론을 뒷받침할 수 있는 것으로 보였다. 그런데 이 거친 선들을 면밀히 살펴보면 그 귀가 실은 베개의 일부인 것처럼 보일 수도 있긴 하다. 가셰는 그 임종 드로잉을 그린 후 귀의 윗부분이 대부분 손상되지 않은 모습의 동판화를 제작했고, 이로 인해 이슈의 혼돈은 더 커졌다.

가셰 가족은 반 고흐에 관한 모든 것에 자신들이 전문가임을 자임했지만, 그들은 반 고흐 생전 당시보다는 사망 이후 그와 더 많은

연관이 있다. 폴 가셰의 아들은 폴 가셰가 1909년 세상을 떠난 후 반 고흐 연구가들과 자주 인터뷰했다. 반 고흐의 오베르 거주 당시 겨우 열일곱 살이었던 그는 어떻게 보아도 반 고흐와의 접촉이 미미했을 것이나, 그 인연을 노골적으로 이용해 논란이 많은 인물이었다.[17] 1922년 반 고흐의 상처에 대한 질문을 받았을 때 그는 이렇게 답했다. "귀 전체는 아니었고, 제가 기억하는 한 그것은 바깥귀의 상당 부분이었습니다(귓불보다는 더 큽니다)(모호한 답변이라 말씀하시겠지요)."[18] 훗날 그는 이를 더 증폭시켰다. "절단된 부분은 왼쪽 측면에서만 보였고, 정면에서는 보이지 않았습니다. 오베르에서 빈센트를 보았던 사람들 중 저보다 나이가 많았던 사람들은 눈치 채지 못하기도 했습니다!"[19] 아마도 이것이 가셰의 아들이 한 말 중 진실로 의미 있는 유일한 부분일 것이다. 즉 반 고흐의 상처는 두드러지게 눈에 띄는 것이 아니었다는 사실이다.

이처럼 모호한 의견들 속에서 무엇을 믿어야 할지 알기는 어렵다. 각각의 이야기에는 신뢰할 만한 이유와 의심할 만한 이유들이 있다. 반 고흐가 어떻게 자해했는지에 대해 가장 널리 받아들여지는 버전은 화가 폴 시냐크의 것으로, 그는 증인으로서 의심할 여지가 없는 사람이었다. 시냐크는 그 사건 얼마 후 반 고흐와 함께 시간을 보냈고, 결정적으로, 그 사건에서 사사로이 이득을 취할 것이 없었다. 다른 이들은—고갱, 요한나 반 고흐, 심지어 가셰 부자까지도—반 고흐의 전설에서 무언가 얻거나 잃을 것이 있었다. 시냐크는 애매함 없이 분명하게 반 고흐가 "귓불을 잘랐다 (귀 전체가 아니라)"라고 말했다.[20] 이는 경찰관 로베르와 폴 고갱, 지역신문의 증언과 상충되는 것이지만 그럼에도 그날 밤 반 고흐의 행동에 관한 수

용 가능한 설명으로 인정받게 되었다. 그리고 시냐크 덕분에, 그리고 요한나의 애매한 표현 때문에, 반 고흐가 귀의 아랫부분을 잘랐다는 것이 반 고흐 미술관의 공식적인 설명으로 귀결되었다. 개개의 이야기들을 살펴보며 이 문제의 명확한 답을 얻는 일은 결코 성공하지 못할 것 같다는 생각이 들기 시작했다.

* * *

첫 암스테르담 여행 후, 그곳에서 복사한 자료들을 정리하다 흥미를 불러일으키는 뭔가를 발견했다. 그것은 1955년의 한 편지에 적힌 한 줄이었고, 그것이 나를 미국의 한 도서관으로 안내했다.[21] 2010년 초, 나는 다시 한 번 캘리포니아의 버클리 대학교 밴크로프트 도서관 기록물 담당자인 데이비드 케슬러에게 이메일을 보냈다. 어빙 스톤의 문서들을 보관하고 있는 곳이었다.

[2010년 1월 21일, 프랑스 9:37 am, 미국 00:37 am]

데이비드 씨,

저는 지난해 제 반 고흐 연구 프로젝트와 관련하여 연락을 드린 바 있습니다. 암스테르담에서 자료 조사 중 『타임』이 어빙 스톤의 문서들에 관련해 쓴 글을 살피다가 거기에 언급된 한 문건에 큰 관심을 갖게 되었습니다. 저는 어빙 스톤과 아를의 닥터 펠릭스 레가 주고받은 (불어) 서신들의 복사본을 찾고 있습니다.

거기에는 닥터 레가 어빙 스톤을 위해 처방전에 반 고흐의 귀를 그렸다는 언급이 있습니다. 이름과 주소가 인쇄된 종이일 것이고 서

명이 있을 겁니다(그는 랑프 거리에 살았지만 병원은 다른 주소였으리라 생각합니다). 이런 형식의 것으로 무엇이든 본 적이 있으신지요? 아주 간절하게 이 문건을 구하고 싶습니다.

어떤 도움이든 아주 감사하게 생각하겠습니다.

버나뎃

닥터 펠릭스 레는 아를에 있던 젊은 의사로, 1888년 12월 24일 반 고흐가 병원에 도착했을 때 그의 상처를 제일 처음 처치했던 사람이다. 어빙 스톤은 부수적 자료들은 철저하게 버렸기에 이 그림을 보관했을 확률은 희박했다. 그래도 혹시나 하는 가능성은 무시하기엔 너무나 기대되는 것이었다. 참으로 믿기 어려웠지만 그래도 어쩌면 그 붕대 아래 상태를 정확히 그린 그림이 캘리포니아 한 기록물 보관소에 보관되어 있을지도 모르는 일이었다.

데이비드의 답장은 신속했다.

[미국 8:14 am, 프랑스 5:14 pm]
지난번 의뢰하셨을 때 제가 반 고흐 관련 연구 자료 박스들(91~92)을 철저하게 찾아보았다는 것을 기억하실 겁니다. 하지만 거의 아무것도 발견하지 못했습니다…… 어빙 스톤의 연구 자료는 극히 소량 남아 있어…… 카드 파일 메모들과 연구 관련 서신들뿐이었습니다. 별도 저장소에서 이 두 박스들을 다시 꺼내어 재차 살펴보도록 하겠습니다.

캘리포니아에 가서 자료들을 직접 볼 수 없다는 것이 정말 답답

할 뿐이었다. 어빙 스톤이 닥터 레를 만난 지 25년의 세월이 흐른 후인 1955년에 『타임』에 기사가 실렸는데, 그때까지도 어빙 스톤이 그 그림을 가지고 있었다는 것은 알고 있었다. 그는 1989년 사망했다. 나는 그때까지 스톤이 그것을 보관해왔기를 바랐다. 우리는 그날 여러 차례 메일을 주고받았고, 데이비드는 내게 그 문건이 자료들 어디쯤 있을지 짐작이 가는지 물었다. 나는 그 도서관의 온라인 인덱스를 살펴본 후 내 생각을 전달했다. 그날 저녁 그에게 마지막으로 한 번 자료들을 확인해주면 고맙겠다고 말했고, 그에게서 이메일이 왔다.

[미국 11:01 am, 프랑스 8:01 pm]
오랜 시간 이 가족의 자료를 많이 본 저로서는 그것이 거기 있을 거라고는 생각하기 어렵습니다. 가족을 포함한 지극히 개인적인 사생활 자료입니다. 당연히 들여다보아야 할 이 일곱 개의 박스에는 폴더가 없습니다. 이 자료들에는 각 항목마다 아주 세세하게 아픔 어린 이야기들이 가득하다는 것을 특별히 느끼고 있습니다. 당신이 찾고 있는 그림처럼 놀랍고 예리한 무언가가 눈에 띄지 않은 채 파묻혀 간과되었을 것 같지는 않습니다……. 여기저기서 오려놓은 종이 조각들이 담긴 531호 박스가 그것일 수도 있는데, 어쨌든 한번 살펴보는 것도 나쁘지는 않을 것 같습니다!

데이비드

그날 밤 나는 거의 잠을 자지 못했다.

[2010년 1월 22일, 미국 9:12 am, 프랑스 6:12 pm]

Vous n'allez pas le croire, mais j'ai trouvé le dessin que vous cherchez(믿기 어려우시겠지만 찾으시던 그 그림을 발견했습니다—옮긴이)!!![22] 박스의 첫 번째 폴더 세 번째 문서였고, 덕분에 문서를 한 장 한 장 훑어갈 생각을 하고 있던 저로서는 시간이 많이 절약되었습니다. 윗부분에 인쇄된 주소(직접 보신 것도 아닌데 잘 묘사해주셨더군요)는 아를 쉬르 론, 랑프 뒤 퐁 6번지, 닥터 레 펠릭스였고, 1930년 8월 18일 날짜였습니다. :-)

데이비드

나는 문서 스캔 결제를 위해 도서관으로 송금했고, 처리 후 내게 전송되기까지 며칠을 기다려야 했다. 어느 날 이른 아침 이메일을 통해 그것을 받았을 때 몸이 떨려오기 시작했다.

그것은 너무나도 훌륭했고, 믿을 수 없을 정도로 놀라운 것이었다……. 나는 방 안에서 원을 그리며 걷기 시작했다. 처음부터 나는 내 프로젝트에 '반 고흐의 귀'라는 이름을 붙였고, 그의 붕대 아래가 어떤 모습인지 밝히겠다고 결심했지만, 실제로 내 의문에 답을 주고 내 프로젝트를 그렇게 완벽하게 구현할 무언가를 발견하게 될 거라고는 상상하지 못했다. 참으로 신비했다. 처방지에는 상처를 치료한 의사의 서명과 치료 날짜가 있었다. 이 처방지는 추측이 아니라 분명하게 실재하는 증거였다. 여기에는 반 고흐가 '무엇을' 했는가뿐 아니라 '어떻게' 했는가도 설명되어 있었다. 추운 겨울 아침, 거실 안을 서성이며 나는 내가 빈센트 반 고흐에 관한 새로운 정보를 발견했다는 것을 믿을 수가 없었다.

실재하는 증거이든 아니든, 지나친 흥분을 하기에 앞서 이것이 진본임을 확인할 필요가 있었다. 내가 기록물 보관소에서 찍어온 사진들 중에 닥터 레의 서명이 있었고, 나는 그 서명을 처방지 서명과 비교했다. 두 서명이 일치했다.

○ 닥터 레의 서명, 1930년 | 닥터 레의 서명, 1912년

나는 다시 한 번 확인하고 싶었지만 온라인에는 닥터 레의 결혼 증명서가 없었고, 자녀들 출생 기록도 전혀 찾을 수 없었다. 그러다 투표 대장과 비즈니스 명부에서 그를 발견해 주소를 대조할 수 있었다. 처방지에 나온 그의 병원 주소는 "랑프 뒤 퐁 6번지"였다.[23] 기록물 보관소 자료에서도 이를 확인할 수 있었다. 그러나 여전히 시점의 문제가 있었다. 처방지는 1930년 8월 18일 날짜였다. 어빙 스톤이 닥터 레를 만난 것은 레가 반 고흐를 치료한 후 40여 년이 지난 다음이었다. 우리 가족이 모이면 몇 년 전에 있었던 일에 대해서도 의견 일치를 못 보고 일이 어떻게 전개되었는지 각기 다른 기억을 갖고 있는 경우가 종종 있다. 나는 상처에 대한 의사의 기억이 왜곡된 것은 아닐까 염려되었다. 닥터 레가 반 고흐의 부상을 정확하게 기억했다는 것을 의심의 여지가 전혀 없도록 증명할 수 없다면 그 자료는 가치 없는 것이 되고 만다. 그 처방지가 1888년 12월 23일 일어난 일에 대한 정확한 기록이란 것을 증명하기 위한 후속 연구가 필요했다.

나는 오전 내내 집 안을 이리저리 걸어 다니다 믿을 수 있는 친구 몇 사람에게 전화해 조언을 구했다. 그리고 마침내 전문가와 이야기할 필요가 있다는 결론에 이르렀고, 반 고흐 미술관의 루이스 판 틸보르흐에게 전화했다. 나는 내가 하려는 이야기를 아무에게도 하지 말아달라고 부탁했다. 루이스는 예를 갖추고 있었지만 조심하는 태도였다. 나중에 나는 미술관이 그날 새 '그림들'과 '큰 발견들'에 관해 여러 번 문의하는 연락을 받았다는 사실을 알게 되었고, 그의 반응을 온전히 수긍할 수 있었다. 뒤돌아보면 루이스는 참으로 감탄스러운 사람이었다. 내 발견을 설명하는 동안 그는 인내심과 상당한 존중을 보이며 이야기에 귀를 기울여주었다. 많은 질문과 오랜 토론, 비밀로 해달라는 약속 등이 있은 후 나의 소중한 문건을 스캔해 그에게 이메일로 보냈다. 그는 몇 분 후 내게 전화를 걸었고, 우리는 한 세기 이상 진행되어온 논의를 잠재우게 될 이 처방지의 영향에 대해 의견을 나누었다.

1930년 8월, 미국 소설가 어빙 스톤은 닥터 펠릭스 레를 만나기 위해 아를의 랑프 뒤 퐁 거리 6번지에 있던 그의 병원으로 향했다. 1903년 어빙 태넌바움으로 태어난(훗날 양부의 성을 택했다) 스톤은 교육이 인생에서 성공할 수 있는 유일한 길임을 굳게 믿고 있었다. 버클리 대학교에서 학위를 받은 후 같은 학교 학생과 결혼을 했고, 부유한 장인의 넉넉한 선물 덕분에 유럽으로 여행을 떠났다. 1930년 여름, 그는 아내와 함께 프로방스에 있었고, 그의 아내는 당시 그가 집필 준비 중이던 책의 제목으로 '삶을 향한 열망'을 제안했다. 처음에는 출판사 17곳에서 거절당했지만 소설은 마침내 1934년 출간되었고 스톤에게 명성을 가져다주었다.

1930년 닥터 레는 여전히 아를 병원에서 근무하고 있었고, 병원은 1888년 반 고흐가 입원했던 그 낡은 건물에 그대로 있었다. 닥터 레는 더 이상 반 고흐가 만났던 젊은 얼굴의 인턴이 아닌, 곧 은퇴를 앞둔 65세 노년의 의사였다. 그는 그 병원에서 한 달에 몇 시간 정도 근무했고, 랑프 뒤 퐁 거리 6번지에 넓게 자리 잡은 주택에서 개인 병원을 운영하고 있었다. 그곳이 바로 1930년 8월 18일, 어빙 스톤이 그를 만나기 위해 찾아갔던 장소이다.

반 고흐 사망 후, 다른 작가들도 그의 흔적을 찾아 아를로 갔고 닥터 레와 이야기를 나눈 사람도 많았다. 율리우스 마이어 그레페, 귀스타브 코키오 등 많은 초기 작가들이 이 의사와의 만남을 메모로 남겼다.[24] 어빙 스톤은 한걸음 더 나아가 닥터 레에게 반 고흐의 상처를 그림으로 그려달라고 부탁했다. 닥터 레는 처방지 패드에서 한 장을 뜯어 검은 잉크 펜을 들고 의사가 그리는 방식으로 빈센트 반 고흐의 귀를 대강 부상 전과 후, 두 개의 도해로 표현했다. 그는 종이 아래쪽에 메모를 덧붙였다.

당신이 나의 불행한 친구 반 고흐에 관해 문의한 정보를 제공할 수 있어 기쁩니다. 당신이 이 뛰어난 화가의 천재성에 그가 받아 마땅한 영예를 꼭 부여할 수 있길 진심으로 바랍니다.
감사합니다.

닥터 레[25]

캘리포니아 기록물 보관소 깊숙한 곳에서 발견한 작은 종이 한 조각이 내 인생의 방향을 바꿀 수 있었다는 것이 기이하게 보인다.

뒤돌아 내가 그 그림을 발견하기 전의 시간들과 지금의 내 세상이 어떻게 다른지 생각해보는 일은 힘들다. 나의 모험은 단순한 의문에서 시작되었다. 그 붕대 아래는 정확히 어떤 모습이었을까? 실제로 그 질문에 이렇게 확정적인 대답을 얻을 수 있을 거라고는 상상하지 못했다. 어쨌든 나의 조사는 어떤 의미에서든 아직 끝난 것이 아니었다. 반 고흐의 상처에 대한 동시대 증거를 더 찾아낼 필요가 있었다. 반 고흐가 이러한 위기에 이르게 되었던 상황을, 그리고 시냐크와 가셰와 반 고흐 가족 모두 굳이 그가 귀의 일부만을 잘랐다고 유달리 강조했던 이유를 온전히 이해하기 위해서는 연구를 계속하지 않을 수 없었다. 어쩌다 이야기가 그렇게 빗나갔던 것인지 밝혀야 했다.

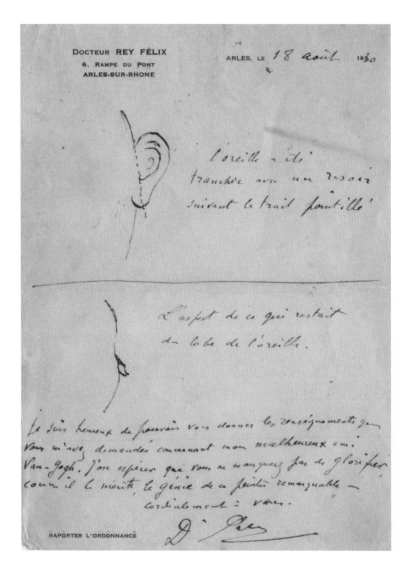

○ 빈센트 반 고흐의 귀, 닥터 펠릭스 레가 어빙 스톤을 위해 그린 그림, 1930년 8월 18일
첫 번째 그림 주석: 귀는 점선을 따라 면도날에 의해 잘렸다.
두 번째 그림 주석: 귀의 남은 귓불 부분.

그 후

AFTERMATH

1888년 12월 24일, 말 한 마리가 끄는 마차가 아를 시립병원의 소박한 벽 앞에 도착했다. 커다란 철제 게이트가 열렸고 환자는 곧장 오른쪽 첫 번째 문으로 이송되어 그날 당직이었던 인턴에게 보내졌다. 1888년 2월 1일, 이 병원에 처음 부임한 당시 스물세 살의 의사 펠릭스 레는 수련의로서 첫 번째 크리스마스를 맞이하게 될 터였다.[1] 그 인턴은 병원에 거주했고 크리스마스이브 근무 중인 유일한 의사였다. 그가 하는 일은 매일 환자를 돌본 후, 하루에 한 시간만 얼굴을 내미는 의료과장에게 보고하는 것이었다. 19세기 의료 처치는 초보적인 것이었고, 특히 시골지역 병원은 그다지 명성이 좋지 못했다. 하지만 반 고흐로서는 운이 좋게도, 펠릭스 레는 숙

련된 의사였고, 가능한 한 최신 처치 방법을 활용하는 일에 관심을 가지고 있었다.

젊은 의사의 진료실은 병원 1층에 있었고, 햇빛이 잘 드는 커다란 남향 창문을 통해 정원을 내다볼 수 있었다. 진료실은 작은 처치실로 통해 있었고, 그 처치실은 현대적 기준으로 본다면 상당히 기본적인 것이었다. 벽은 타일로 되어 있어 닦기 수월했지만 큰 배수로가 뚜껑도 없이 바닥을 가로지르며 하수를 배수구로 흘려보내고 있었다. 그리고 프라이버시가 전혀 보장되지 않아 다른 직원들이 지속적으로 들어와 번호가 붙은 벽에 걸린 고리에서 환자 차트를 보곤 했다.[2] 크리스마스이브 아침, 반 고흐는 곧장 처치실로 옮겨졌고, 닥터 레는 거의 의식이 없어 도움을 받아 진찰대로 옮겨진 환자와 마주하게 되었다. 환자의 옷에는 많은 피가 묻어 있었고, 길게 찢은 헝겊이 머리를 단단히 싸매고 있었다. 그날 아침, 당시 열 살이었던 의사의 남동생 루이 레는 들뜬 마음으로 잠에서 깼다. 크리스마스이브여서 학교에 안 가는 날이기도 했지만 그의 생일이었던 것이다.[3] 학교는 병원에서 길모퉁이만 돌면 되는 곳에 있었고, 펠릭스가 2월부터 그 병원에서 일하기 시작한 후로 루이는 학교가 끝나면 자주 형을 찾아가곤 했다.[4] 병원 사람들 모두 루이를 알았고, 이미 의학에 매료되었던 루이는—훗날 그도 의사가 되었다—형이 일할 때 곁에서 지켜보는 것을 좋아했다. 크리스마스이브에 그는 평소처럼 병원으로 갔고 펠릭스가 부상을 입은 반 고흐와 처처실에 있는 것을 목격했다. 그날 아침 화가와의 기이한 만남은 루이 레에게 강렬한 인상을 남겼고, 50년 이상 세월이 흐른 뒤 그는 자신의 기억을 한 독일 기자에게 이야기했다. 그 장면을 직접 목격한 사람만이 증

언할 수 있는 구체적 사항들이 들어 있어 그의 이야기를 믿지 않기
는 힘들었다.

그는 농부들이 치통을 앓을 때처럼 더러운 헝겊을 머리에 두르고
있었습니다. 형은 그때 조심스럽게 그 헝겊을 풀었고 저는 헝겊 한
쪽 옆면이 피로 물들어 있는 것을 볼 수 있었습니다……. 계속해서
흥미롭게 지켜보다가 환자의 귀가 없는 것을 보고 저는 겁에 질렸
습니다. 귀는 단칼에, 머리에서 온전하게 분리되어 있었지요. 말라
붙은 피 때문에 붕대가 상처 입은 남자의 뺨에 들러붙어 있어 형은
과산화수소로 세심하게 그 형편없는 붕대를 떼어냈습니다.[5]

반 고흐가 '라셸'에게 주었던 '선물'은 병원으로 함께 보내졌다.
닥터 레의 첫 번째 도전은 그 귀를 다시 꿰매어 붙일지 결정하는 일
이었다. 곧 그것은 경화증 때문에―전날 밤 이후 피부가 건조되어
딱딱해졌다―불가능하다는 것이 확실해졌다.[6] 그 단계에서 그가 할
수 있었던 최선은 출혈을 막고 환자의 상처 부위를 치료하는 것이
었다. 루이 레는 이렇게 기억했다. "형은 출혈을 멎게 하고 상처를
소독했습니다. 그러고 나서 깨끗한 붕대를 환자의 머리에 감았죠."[7]
　그보다 몇 년 전이었다면 반 고흐의 부상은 생명을 위협하는 것
이었다. 상처를 깨끗하게 하는 유일한 방법은 물로 씻는 것이었고,
아를 병원에서 사용하는 물은 다소 오염되어 있었던 론 강에서 곧
장 공급되었기 때문이다. 다른 가능한 처치법으로는 뜨거운 인두로
상처를 지지는 소작이 있었는데, 1888년 당시 광견병 상처에 여전
히 사용되던 방법이었다. 그렇지만 잔인하고 적절치 못한 처치였으

며 어쨌거나 주변 피부가 커다랗게 화상을 입기 때문에 특히 얼굴 부상 처치법으로는 현명하지 못한 것으로 간주되었다.

일반적으로 상처는 소독하지 않은 장선腸線으로 봉합했고, 더 작은 상처들은 감염의 우려가 있음에도 봉합하지 않고 건조하도록 그대로 열어두었는데, 어떤 것이든 상처 위를 덮으면 아무는 과정에서 딱지에 들러붙어 떼어낼 때 극심한 고통을 야기하기 때문이었다. 다행히도 빈센트 반 고흐는 적재적소에 있었다.

졸업한 지 얼마 되지 않았던 레는 최신의 발전된 의학 지식과 기술을 갖고 있었으며, 나아가 새로운 직장에서 자신의 입지를 굳히고 싶은 열망도 품고 있었다. 그가 반 고흐에게 한 처치는 큰 상처 치료법으로는 상대적으로 새로운 것이었다. '리스터'라 불리는 소독붕대 혹은 오일 실크 드레싱은 상처가 아무는 과정에서 감염을 예방했다.[8] 금방 만들어야 효과가 있었기 때문에 펠릭스 레는 직접 드레싱을 만들었거나 혹은 조제 과정을 감독했을 것이다. 상처를 소독한 후 레는 얼마 남아 있지 않던 반 고흐의 귀에 드레싱을 했을 것이다. 드레싱은 아주 고운 실크 태퍼터를 오일과 약한 석탄산 용액에 적신 것이다. 이 첫 번째 드레싱 위에 린트를 여러 겹 덧댄다. 석탄산(요즘은 페놀로 불린다)은 소독수로 쓰인 것이다. 오일은 상처가 마르지 않도록 하는 용도이며 드레싱을 쉽게 제거할 수 있어 환자의 통증을 덜어준다. 드레싱은 5~6일마다 한 번 갈았으며, 그사이 드레싱이 마르지 않도록 정기적으로—처음 며칠은 몇 시간마다 한 번씩, 그 후엔 하루에 두 번씩—오일을 덧발라주었다. 첫 처치 후 반 고흐는 레의 진료실 바로 위층에 있는 남자 환자용 개방형 대형 병실로 옮겨졌다.

반 고흐가 병실 침대에 누워 과도한 출혈에서 회복되고 있는 동안 아를은 비상사태 분위기였다. 크리스마스 후 다시 비가 내리기 시작했고 멈추지 않았다. 단 이틀 만에 아를에는 12월 평균 강수량의 네 배인 203센티미터의 비가 내렸다.[9] 아를은 지난 열흘 동안 5개월 강수량에 맞먹는 비를 경험했다. 저지대에 있던 농지들은 폭우를 흡수할 수 없었고 거리는 물에 잠겨 많은 사람들이 어쩔 수 없이 집을 떠나야 했다.

지역신문 『레투알 뒤 미디L'Étoile du Midi』 1889년 1월 6일자 첫 페이지에는 그 전주 왜 신문을 발간하지 못했는지 설명하는 짧은 기사가 실렸다. "최근 내린 비로 당사 인쇄소에 심각한 피해가 있어 모든 조판 작업을 중단할 수밖에 없었다." 나는 『르 포럼 레퓌블리캥』의 기사가 왜 사건 일주일 후에 실렸는지 늘 궁금했었다. 그 기사는 역사에 전해져 내려온 유일한 12월 23일 사건 언론 보도였다. 이 미스터리에 대한 답은 단순했다. 홍수 때문이었던 것이다. 그런 재해 앞에서는 반 고흐의 극적인 이야기도 큰 의미가 없었던 것이다.

다행히 마틴 베일리의 책에서 다른 기사가 존재한다는 언급을 보았기 때문에 내 연구를 올바른 방향으로 이끌 수 있었다. 나는 반 고흐의 병원 이송 며칠 후인 1888년 12월 말 신문에 실린 더 긴 분량의 기사를 추적하기로 마음먹었다. 그 기사의 원본을 발견할 수 있다면, 그날 사건에 대한 또 다른 독립적인 이야기를 알 수 있게 되는 것이었다.

쉬운 일은 아니었다. 나는 1888년에 발간된 모든 신문의 목록을 작성했다. 오늘날에는 기록물 보관소에서 일간지를 스캔해 세심하게 보존하고 있지만 1980년대까지만 해도 보관은 무계획적으로

이루어지고 있었다. 도서관과 기록물 보관소는 기부 형식으로 신문을 받아 보았기 때문에 발간된 모든 일자를 아우를 만큼 포괄적이지 못했다. 때로는 인쇄된 종이가 너무 약해서 살펴볼 수 없을 지경이었다. 혹은 1888년 모든 일자를 다 찾아냈지만 12월 마지막 주는 한 부도 없는 경우도 있었다. 나는 여기저기 전화를 많이 걸었고 이메일도 수백 통 보냈다. 몇 달에 걸쳐 조사했지만 성과는 없었고 그 대신 가치 있는 교훈을 얻었다. 항상 이미 갖고 있는 자료로 돌아가라는 것이었다.

나는 벨기에 왕실 도서관에 연락했다. 반 고흐의 친구인 화가 외젠 보슈가 받은 편지 속에서 발견된 오려놓은 신문이 보관된 곳이었다. 잘라놓은 신문 조각—마틴 베일리 책에 있던 이미지보다는 약간 더 길었다—에는 다른 이야기 한 조각이, 그 주 아를에서 자신을 총으로 쏜 한 농부에 대한 기사가 있었다.[10] 나는 곧 인구대장을 훑어보았고 농부의 사망 날짜를 확인했다. 이제 농부의 자살 이후 날짜의 신문들만 살펴보면 되었고 덕분에 조사 범위가 조금은 좁혀진 셈이었다. 두 번째 행운은 후속 기사의 제목이었다. 아를은 부슈 뒤 론이란 지명의 프랑스의 한 행정구역에 속한다. 식자공이 지면 제약으로 부슈 뒤 론의 철자를 'Bouches-du-Rhône'이 아닌 'Bouch-du-Rhône'으로 줄여 쓰고 있었던 것으로 보아, 이 기사는 명백히 이 지역 소식을 싣는 신문의 것이었다. 만일 이렇게 지명을 축약해 사용하는 신문을 찾아낸다면 아마도 기사의 원전을 발견할 수 있을 것이었다.

힘든 과정의 추적이 예기치 않았던 놀라운 결과로 이어졌다. 이 특정 기사를 찾는 동안 이 이야기를 기사화한 여러 새로운 자료들

을 만날 수 있었다. 지금까지 나는 신문기사 다섯 개를 발견했다.[11] 반 고흐와 그의 귀 이야기는 아를을 넘어 더 먼 곳까지 알려져 지역 언론뿐 아니라 전국을 대상으로 하는 신문에도 실려 있었다. 기자들 대부분은 같은 이야기를 하고 있었다. 즉 네덜란드 (또는 폴란드) 화가가 자신의 귀를 매춘업소에 있던 아가씨에게 가져다주며 "나를 위해 이것을 가지고 있어달라"고 말했다는 것이다. 새로운 기사를 발견할 때마다 가치 있는 독립적인 정보가 나왔고, 그날 밤 있었던 일에 대한 보다 선명한 그림을 그리는 데 도움이 되었다.

그리고 내가 그토록 깊이 파고들었던 이야기를 1888년 신문 구독자들이 읽었던 그대로 다시 읽는 일에는 대단한 감동을 안겨주는 뭔가가 있었다. 나는 파리와 그 밖의 지역에서 그 극적인 사건에 대해 들었을 반 고흐와 고갱의 친구들과, 그 뒤 이어졌을 가십을 상상해보았다. 그럼에도 불구하고 50개 이상의 신문 기록물 보관소를 살폈지만 마틴 베일리의 기사 조각을 실은 신문은 여전히 찾을 수 없었다.

그러다 마침내 1888년 12월 29일자 『르 프티 메리디오날Le Petit Méridional』에서 베일리의 기사를 발견했다. 그것은 비록 작은 것이라 할지라도 내게는 크나큰 승리였다. 그 기사를 쓴 기자는 조슈에 밀로로, 또 다른 지역신문인 『르 프티 마르세이예』에도 기사를 싣고 있었는데, 이 신문 역시 이 이야기를 실었고, 그 두 기사는 내용에 있어 거의 차이가 없었다.[12] 흥미롭게도 유일하게 창녀의 이름을 언급한 신문이 이 『르 프티 마르세이예』였다.

1888년 12월 25일

절단된 귀 – 어제, 화가인 V는 유곽으로 가서 라셀이란 이름의 사람을 불러달라고 한 뒤 그 여자에게 귀 하나를 건넸다. 그는 앞서 면도기로 절단했던 그것을 손에 쥐고 있었다……. (그것은) 미친 사람의 행동으로밖에 볼 수 없는 것이었다.[13]

아를의 홍수에도 불구하고, 반 고흐가 조제프 도르나노에 의해 노란 집에서 발견된 지 몇 시간 만에 언론은 이미 그 이야기를 취재했다.[14] 첫 번째 신문기사 중 하나가 크리스마스인 25일자『르 프티 프로방살』인데 새로운 정보를 제공하고 있었다.

12월 24일 아를: 어제 폴란드 태생의 빈센트란 이름의 화가가 유곽 중 한 곳으로 가 그곳 아가씨들 중 한 사람과 말하기를 청했다. 그녀가 문으로 나오자 빈센트는 그녀에게 꾸러미 하나를 주며 그것을 간수해달라고 말한 뒤 자리를 떴다. 여자가 그 꾸러미를 열어 보자 너무나 놀랍게도 귀가 하나 있었다. 그것은 다름 아닌 빈센트의 귀로 그가 면도기로 절단한 것이었다. 경찰이 이 화가의 집으로 갔고, 그들은 침대에 누워 있는 그를 발견했다. 그는 피에 젖어 있었고 죽어가는 것이 명백해 보였다. 그가 사용한 면도기가 식탁 위에서 발견되었다.[15]

면도기가 정확히 어디에서 발견되었는지 구체적으로 기록되어 있다는 것은 중요한 논점이었다. 반 고흐가 경찰에 의해 발견되었을 때 '살아 있는 징후' 없이 자신의 침대에 누워 있었기 때문에 그가 침실에서 면도기로 귀를 절단했을 거라 단정하기 쉬운 상황이었

다. 하지만 이 기사는 반 고흐가 노란 집 아래층 스튜디오에서 귀를 잘랐음을 암시하고 있었다. 그는 분명 자화상을 그릴 때 사용했던 바로 그 거울 앞에 앉아 면도기를 들고 귀를 잡은 다음 절단했을 것이다. 귀를 자르기 시작하며 자신을 뚫어지게 바라보았을 그를, 단호하게 절단하는 그의 행동을 생각하며 나도 모르게 손을 올려 보호하듯 내 왼쪽 귀를 감쌌다. 그렇게 극단적인 일을 할 때 사람은 도대체 어떤 마음 상태일까?

반 고흐가 아래층에서 자해했다면 고갱이 다음 날 아침 집에 돌아왔을 때 왜 아래층이 그렇게 어지럽혀 있었는지, 왜 계단에 그렇게 선명하게 튄 붉은 얼룩들이 있었는지 설명된다. 반 고흐의 국적에 대한 작은 실수에도 불구하고 이 기사의 세부사항들(화가, 칼날이 긴 면도기)은 고갱의 이야기와 일치했다. 한걸음 더 나아가 기사들은 사건이 있은 지 40년이 지난 후임에도 닥터 펠릭스 레가 모든 것을 정확하게 기억하고 있었음을 증명하는 것으로 보였다.

그런데 아직 폴 시냐크 버전의 문제가 남아 있었다. 그의 이야기는 지난 100여 년 동안 신뢰할 수 있는 증언으로 간주되어왔다. 나는 반 고흐가 자신의 귀에 대해 직접 한 말을 읽다가 단서 하나를 찾았다. 1889년 1월 말 한 편지에서 반 고흐는 여행을 하려면(열대 지방에 그림을 그리러 가려면) 인조 귀를 만들어야 할 것이라 쓰며 이렇게 말했다. "나는 너무 나이 들었고 (더구나 종이반죽으로 만든 귀를 갖게 된다면) 거기 가기엔 너무 허술하지."[16] 상처가 덜 심각했다면 종이반죽 귀를 필요로 하지 않았을 것이다. 그는 상처를 가리는 일에 많은 수고를 아끼지 않았고 퇴원 직후엔 모자를 사기도 했는데, 아마도 〈귀에 붕대를 감은 자화상Self-portrait with Bandaged Ear〉과

〈귀에 붕대를 감고 파이프를 문 자화상Self-portrait with Bandaged Ear and Pipe〉에서 볼 수 있는 그 모자일 것이다.[17] 1889년 오베르에서 하숙집 주인의 딸은 이렇게 회상했다. "머리에 쓸 것으로 그는 커다란 귀 덮개가 있는 펠트 모자를 썼고…… 어깨 한쪽이 상처 입은 귀 쪽으로 살짝 기울어 있었다."[18] 어쩌면 반 고흐의 열려 있는 상처를 실제로 본 사람은 의료 관계자들뿐이며, 상처에 관한 그 밖의 다른 사람들 이야기는 모두 직접 목격한 것이 아닌, 반 고흐가 들려준 이야기에 기초하고 있는 것이라 단정해도 설득력 없는 주장은 아닐 것이다.

조금씩, 조금씩 이야기가 선명해졌다. 나는 다시 폴 시냐크의 이야기로 돌아가 내가 간과했던 편지 뒷부분 한 줄에 주목했다. "내가 방문했던 날 그는 괜찮은 상태였고 병원의 인턴은 내가 그를 데리고 외출해도 좋다고 했다. 그는 (머리를 감싸는) 그 유명한 붕대를 두르고 털모자를 쓰고 있었다."[19] 이 짧은 문장에서 나는 문득 충격처럼 절대적인 명확성을 깨달았다. 반 고흐가 귀의 대부분을 잘랐다는 증거를 발견한 것이 하나였다면, 이 이야기가 어떻게 잘못 퍼져 나갔는지 온전하게 이해할 수 있게 된 것은 또 다른 하나였다. 코키오는 폴 시냐크 편지 전문을 공책에 기록해두었지만 반 고흐에 관한 그의 책에는 이 부분을 싣지 않았다. 시냐크는 반 고흐의 절단된 귀에 아무것도 덮여 있지 않은 모습을 실제로 본 적이 없었다. 그렇다면 그는 무엇을 보았는가? 늘 그렇듯 반 고흐는 1889년 4월에 그린 자신의 작품에 작은 실마리를 남겨놓았다. 그의 작품 〈아를 병원의 병동〉에서 반 고흐가 자신을 그림에 그려 넣은 것이 보인다. 그는 머리에 붕대를 감고 밀짚모자를 쓴 모습으로 뒤편에서 신문을 읽

고 있는데, 붕대가 귀를 가리고 있다. 만일 이 인물이 반 고흐라면 폴 시냐크가 아를을 방문했을 때 그의 모습은 이러했을 것이다.

그렇다면 왜 시냐크는 반 고흐가 귀 전체가 아닌 귓불만을 잘랐다고 자신 있게 말했던 것일까? 이 이야기에는 오로지 하나의 소스만이 존재할 수 있을 것이다. 바로 빈센트 반 고흐 자신이다.

빨리 오십시오

COME QUICKLY

테오 반 고흐의 파리 아파트는 레픽 거리 54번지 4층에 있었고 몽마르트르대로에 있는 그의 사무실에서 걸어갈 수 있는 거리였다. 방이 여러 개 있는 널찍한 단층 아파트로, 각 방들은 열면 서로 통할 수 있게 된 구조였다. 커다란 창문들로 햇빛이 쏟아져 들어오고, 벽에는 그의 현대미술 컬렉션이 걸려 있었는데, 그중에는 그의 형이 아를에서 보낸 그림들도 다수 있었다. 1888년 12월 23일 일요일, 테오는 네덜란드에서 알고 지냈던 젊은 여인 요한나 봉허와 함께 집에 있었다. 그녀는 그의 절친한 친구 안드리스의 누이였고, 최근 파리에서 결혼한 오빠 집에 와 있던 중이었다.

그 전해 암스테르담에서 그녀는 일기에 이렇게 썼다. "금요일은

반 고흐의 귀

감정적으로 매우 힘든 날이었다. 오후 2시, 벨이 울렸다. 파리에서 온 (테오) 반 고흐였다." 그런데 만남은 그녀가 예상했던 대로 흘러가지 않았다.

나는 그가 오는 것이 기뻤다. 그와 함께 문학과 예술에 관한 이야기를 나누는 나를 상상했고, 그를 따스하게 반겼다. 그런데 그가 갑자기 나에 대한 사랑을 말하기 시작했다. 소설이었다 해도 어처구니없게 들렸을 일이 실제로 일어난 것이다. 겨우 세 번 만났을 뿐인데 그는 평생을 나와 함께하고 싶어 한다……. 이건 상상도 할 수 없는 일이다……. 어쨌든 나는 그런 일에 "네"라고 말할 수 없었다. 그렇지 않은가?[1]

요한나가 그때 암스테르담에서 단호하게 "아니요"라고 대답했음에도 테오는 그녀를 잊을 수가 없었다. 그러다가 1888년 12월, 그녀 쪽에서 계획했던 것인지 아니면 우연인지 그녀는 파리에서 테오와 마주쳤다. 두 사람은 그가 청혼을 했던 후로 서로를 만나지 못했고 그 몇 달 동안 많은 일이 있었다. 모네와 고갱 등의 화가를 지원한 덕분에 테오는 파리에서 현대미술 딜러로 명성을 쌓아가고 있었다. 그리고 가족의 제약과 관습 등에서 멀리 떨어져 있었기에 두 사람의 관계는 빠른 속도로 진전되었다.

1888년 12월 21일, 테오 반 고흐는 부소, 발라동 갤러리에서 그날 근무를 마치고 겨울의 어둠 속을 걸어 집으로 향하고 있었다. 두 사람의 새로운 우정에 대담해진 테오는 다시 한 번 요한나에게 청혼했고, 이번에는 그녀도 청혼을 받아들였다. 그는 그녀의 부모와

그의 어머니에게 축복해달라는 편지를 써서 바로 그날 저녁 부쳤다. 두 연인은 다행히도 아를에서 펼쳐지고 있던 극적인 사건을 알지 못한 채 주말을 함께 보내고 있었다. 양가에서 동의하면 요한나는 암스테르담으로 돌아가 두 사람 약혼의 공식 발표를 준비할 예정이었다. 그들은 가능한 한 빨리, 1889년 4월 결혼할 계획을 세웠다. 젊은 연인에게는 단 몇 시간 떨어져 있는 일조차 고통이었고, 파리에서 두 사람은 하루에도 몇 차례 서로에게 서신을 보내곤 했다. 테오와 요한나가 주고받은 편지들은 기쁨으로 가득한 사랑의 이야기를 세세히 담고 있지만, 한편으로는 아를에서 파리로 소식이 오면서 빈센트의 신경발작에 대한 매일의 기록이기도 하다.[2]

12월 23일 일요일은 요한나가 청혼을 받아들인 이후 처음으로 두 연인이 함께할 미래의 삶에 대한 이야기를 온종일 단둘이 나누던 날이었다. 그녀는 온통 행복에 젖어 있었고, 후일 암스테르담에서 테오에게 이렇게 편지를 썼다.

나는 가까운 지인 몇 명에게 우리의 좋은 소식을 알렸어요. 그 이야기를 하는 것이 낯설었고—지극히 평범하게 들리죠, 두 사람이 약혼했다는 것은—다른 사람들이 그런 이야기를 할 때면 그렇겠죠. 하지만 그것이 우리에게 어떤 의미인지는 절대 알지 못할 거예요. 우리는 그 며칠 동안 함께 멋진 시간을 보냈어요, 그렇죠? 가장 좋았던 것은 그림을 보는 일이었어요. 물론 당신 방에 있을 때 더 좋긴 했지요. 나는 대개 그 방에 있는 당신 모습을 떠올려본답니다. 그곳은 너무나 평화로웠고, 다른 어느 곳보다 그곳에서 당신이 가깝게 느껴졌어요.[3]

테오의 어머니와 누이 빌이 축하 인사를 담아 답장을 보내왔다. 그의 형과의 관계가 매우 친밀했던 것을 생각하면 테오는 분명 빈센트에게도 이미 편지를 보냈을 것으로 생각된다. 하지만 테오의 결혼에 대한 그들의 서신 기록은 존재하지 않는다.[4] 이 소식은 몇 달에 걸친 열망의 정점이었기에 테오로서는 자신의 기쁨을 억누르기가 쉽지 않았을 것이다.

크리스마스이브는 월요일이었고, 갤러리에 있던 테오에게는 특히 바쁜 날이었다. 미술품을 선물로 구입하는 고객들에게 조언을 하는 일 외에도 다가오는 연말을 맞아 한 해의 회계처리와 재고조사를 해야 했다. 그날 아침 어느 시점에, 근무 중이던 테오에게 급한 메시지가 전달되었고, 그날 오후 그는 약혼녀에게 절박한 편지를 써 그 비극적인 소식을 나누었다.

사랑하는 이에게,

나는 오늘 슬픈 소식을 받았습니다. 형이 위중합니다. 무엇이 잘못되었는지는 알지 못합니다만 내가 필요하다니 그곳으로 가야 합니다……. 물론 언제 돌아올지 알 수 없습니다. 그곳 상황에 달렸겠지요. 집으로 가 있어요, 내가 계속 소식 전할 테니……. 아, 두렵게 다가오는 그 고통을 피할 수 있기를.[5]

요한나는 서간집 서문에서 테오가 아를 사건을 고갱의 전보를 통해 들었다고 말했다. 파리와 아를 간의 전보 서비스는 매우 효율적이었다. 전보는 아를의 주요 광장 중 한 곳인 레퓌블리크 광장에 위치하고 있던 우체국에서 보낼 수 있었고, 한 시간 안에 전달되었

다. 1888년 12월 24일, 우체국은 겨울 근무 시간에 따라 오전 8시에 열었다.[6] 그러나 아침 그 시간에는 고갱조차 전날 밤의 끔찍한 사건을 모르고 있었다. 고갱은 자서전에서 크리스마스이브 아침의 대략적인 일정을 제공하고 있다. 그에 따르면 고갱은 늦게―7시 30분경―일어나 노란 집으로 걸어갔고, 경찰에 체포당했으며, '시신'을 보러 올라갔다가 예상대로 풀려났다. 그러고 나서 반 고흐를 병원으로 옮기기 위해 의사와 마차를 불렀다. 고갱은 아무리 빨라도 오전 중반까지는 우체국으로 가서 전보를 보낼 시간이 없었다. 그날 오후, 그는 테오에게 두 번째 전보를 보내 반 고흐가 아직 살아 있음을 알리고 안심시켰다. 테오는 우체국에서 요한나에게 급하게 쓴 짧은 메모를 보냈다. "처음에 내가 생각했던 것만큼 심각하지 않기를 희망하고 있습니다. 그는 매우 아프지만 회복할지도 모릅니다."[7]

마침내 길고 길었던 근무를 끝내고 테오는 리옹 역으로 가서 남쪽으로 가는 기차를 탔다. 그에겐 예상치 못했던 기쁨이 기다리고 있었다. 감기를 앓고 있던 요한나가 암스테르담으로 가는 여정을 포기하고, 몸이 좋지 않음에도 약혼자를 만나기 위해 파리를 가로질러 역으로 왔던 것이다. 저녁 9시 20분에 출발한 테오는 형의 편지를 통해서만 알고 있었던 도시로의 고된 여정을 시작했고, 그것은 빈센트가 10개월 전 갔던 길이기도 했다. 급박했던 사정에 비추어 보면 테오는 급행열차 11호를 탔을 것이고, 1등석으로만 이루어진 열차는 최대한 빨리 아를에 도착했을 것이다.[8] 정신없이 처리해야 했던 일과들―급한 사정을 이유로 결근을 알려야 했을 것이고, 가방도 꾸려야 했을 것이며, 아를의 소식을 기다려 요한나에게도

전달해야 했을 것이다—때문에 테오는 아마도 온전히 감정적이 될 수 없었을 것이다. 하지만 크리스마스이브에 기차 좌석에 앉는 순간 그는 아를에서 자신을 기다리고 있을 일에 대한 두려움과 불안에 온통 휩싸여 덜컹거리는 흔들림 속에서 밤을 보냈을 것이다.

테오 반 고흐는 1888년 크리스마스날 오후 1시 20분에 아를에 도착했다. 폴 고갱이 역에서 그를 만났을 것으로 보인다. 해가 난 맑고 깨끗한 겨울 낮이었고, 다른 상황이었다면 아를을 둘러볼 완벽한 날씨였다.[9]

도시는 이례적으로 조용했다. 그들은 론 강 강둑을 따라 시내를 걸었을 것이고, 고갱은 36시간 전에 일어났던 일에 대한 테오의 질문에 조심스럽게 답변했을 것이다. 절박한 상황이긴 했지만 폴 고갱과 테오 반 고흐는 그저 지인일 뿐 친구는 아니었다. 두 사람 사이에는 애초에 고갱을 아를로 오도록 했던 재정적 합의가 있었다. 또한 고갱의 작품이라는 이슈도 있었다. 테오는 딜러였고 고갱은 그의 고객이었다. 두 사람 모두에게 이것은 조심스러울 수밖에 없는 상황이었다.

나는 아를에 머물도록 자신을 지원했던 일의 타당성에 대해 고갱이 테오에게 항의했는지 궁금했다. 아마도 두 사람의 대화는 공식적이고 예를 갖춘 것이었을 확률이 높다. 두 사람 모두 날것의 감정이었지만 소원해지는 것은 어느 쪽에도 도움이 되지 않았기 때문이다. 고갱은 자신과 빈센트 사이에 일어났던 일—처절한 대화며 위협적인 장면들, 그리고 그 혼란 속 고뇌에 찬 정신 등—을 테오에게 정확하게 말했을까?

파리에서 테오는 지명도와 영향력을 가진 인물이었고, 고갱은

테오의 후원과 인정을 필요로 하는 사람이었다. 하지만 이곳 아를에서 테오는 고갱의 도움이 절실히 필요했다. 그는 아를에 처음 온 것이어서 길도 몰랐고, 빈센트의 상황에 대해 누구와 의논해야 할지도 알지 못했다. 병원까지 테오와 동행한 사람은 고갱일 가능성이 높지만, 그는 테오와 함께 안으로 들어가 병상의 빈센트를 만나길 거부했을 것이다. 전날 그는 경찰에게 이렇게 말한 바 있기 때문이다. "그가 저를 찾으면 파리로 떠났다고 전해주십시오. 이 사람이 나를 보면 더 악화될 수 있습니다."[10]

12월 26일 새벽 1시 4분, 테오는 고갱과 함께 파리행 야간열차를 탔다. 테오에게는 지치고 괴로웠던 아를의 열한 시간이었다.[11] 고갱에게는 몇 달에 걸친 지독한 격동의 시간의 끝이었다. 집에 도착한 테오는 요한나에게 파리에 도착했음을 알렸다.

내가 갔을 때 그는 몇 분 동안은 괜찮아 보였습니다만, 그러고 나서 곧 철학과 신학에 관한 그의 음울함으로 빠져들었습니다. 그곳에 있어 슬펐습니다. 때때로 그의 모든 고뇌가 안에서 차올라왔고, 그런 그는 울고 싶어 했지만 울 수 없었습니다. 불쌍한 전사戰士, 불쌍하고 불쌍한 병든 자. 이제 그를 괴로움에서 벗어나게 할 수 있는 것은 아무것도 없고, 그가 겪어내기에 고통은 너무나 깊고 거칩니다. 그에게 자신의 속내를 쏟아낼 누군가가 있었더라면 이 지경에 이르지는 않았을 겁니다. 내게 그렇게 큰 의미가 있었던 형을, 나의 커다란 일부였던 그를 잃는다고 생각하니, 그가 더 이상 곁에 없을 때 내가 느끼게 될 지독한 공허감을 깨닫게 되었습니다……. 지난 며칠 동안 그는 가장 무서운 질병, 광기의 증상을 보이고 있었습니

다……. 그가 제정신으로 돌아오게 될까요? 의사는 가능하다고 생각하지만 감히 확실성을 말하진 않습니다. 그가 휴식을 취하고 나서 며칠이 지나면 알게 될 겁니다. 그때면 그가 다시 명징한 의식일지 아닐지 알게 될 겁니다.[12]

아를에서 테오는 빈센트가 남자 환자 병동에 있을 때 그를 만났다. 그러고 나서 테오는 닥터 레와 면담을 한 후 빈센트의 친구 두 사람, 우체부 조제프 룰랭과 개신교 목사로 병원 사제 중 한 사람이기도 했던 살을 만나러 갔다.[13] 이들이, 닥터 레와 더불어 파리의 동생을 그렇게 멀리 떨어져 몇 달을 지낸 아를의 빈센트에게로 안내해줄 사람들이었다.

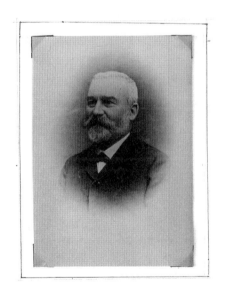

○ 아를의 개신교 사제 프레데릭 살 목사, 1890년경

테오와 고갱은 12월 26일 수요일 늦은 오후 파리로 돌아왔다.[14] 같은 날 아를 병원에서 빈센트는 조제프 룰랭의 방문을 받았다. 조제프는 테오에게 빈센트를 잘 살필 것과 소식을 전할 것을 약속했다. 그날 저녁 조제프는 우울한 편지를 썼다. "유감이지만 그를 잃었다는 생각이 듭니다. 정신만 병든 것이 아니라 몸도 매우 쇠약하고 기운이 없습니다. 그는 저를 알아보긴 했지만 저를 본 것에 대해 어떤 기쁨도 표하지 않았고 제 가족이나 지인 누구에 대해서도 안부를 묻지 않았습니다." 빈센트가 조제프 룰랭 집안을 모두 자신의 가족처럼 여겼던 것에 비추어 보면 이는 특히나 위험한 징조였다. 그는 편지를 이어갔다.

자리에서 일어나며 저는 그에게 다시 보러 오겠다고 말했습니다. 그는 우리가 하늘에서 다시 만날 거라 답하더군요. 그의 태도에서 그가 기도를 하고 있다는 것을 깨달았습니다. 병원 관리인이 한 말에 따르면 그들은 그를 정신병원에 입원시키기 위해 필요한 절차를 밟고 있다고 하더군요.[15]

테오는 즉시 닥터 레에게 편지를 썼다. 하지만 빈센트를 정신병원으로 보내기 위한 서류 작업을 이미 준비 중이라는 말은, 비록 그것이 환자를 수용할 때의 표준적인 절차였다 할지라도 근거가 없는 것으로 보였다. 닥터 레의 주된 관심은 의학적인 것이었다. 빈센트 자신도 말했듯이 "상당한 양의 피"를 잃었고,[16] 그의 미래에 대한 어떤 결정이 내려지기 전에 기력을 회복하는 것이 매우 중요했다. 그의 정신건강은 그 단계에서는 대단히 불확실해서, 그가 경험하고

있는 것이 일시적인 정신적 충격과 탈진의 상태인지, 지속될 선천적 망상인지는 추후의 문제였다.

신경발작 직전까지 반 고흐는 조제프 룰랭의 아내 오귀스틴의 초상화를 연작으로 그리고 있었고, 그중 가장 가슴을 저미는 것은 〈자장가〉라 불리는 작품이다. 그는 그녀의 집에서 초상화를 그리기로 했다.[17] 여전히 모유 수유 중이던 그녀는 그림에서 딸 마르셀의 요람을 부드럽게 흔들어주는 용도의 줄을 손에 쥐고 있다. 이 초상화들은 이상적인 어머니의 체현을 묘사하고 있는데, 이는 기독교 크리스마스 전통에서 특징적으로 나타나는 것이다. 성모 마리아와 겟세마네의 배신과 같은 종교적 이미지와 종교에 대한 집착이 빈센트 반 고흐의 정신적 위기에 선행, 혹은 연결되었다. 그로서는 오귀스틴과 종교적 비전을 분리시키기가 분명 힘들었고, 12월 27일 목요일, 병원에서 그녀의 방문을 받은 후 두 번째 발작을 일으켰다.
그는 그녀의 방문 동안 괴팍하게 굴었고, 그녀가 떠난 후 매우 불안한 상태가 되었다. 곧 닥터 레가 호출되었다. 반 고흐는 훗날 이 섬망을 이렇게 묘사했다.

그리고 그때 내가 노래를 했던 것 같은데, 다른 경우라면 노래를 못 하는 내가, 정확히 말하자면, 아기를 재우는 여인이 요람을 흔들며 불렀던 것을 생각하며 늙은 유모의 노래를 불렀습니다. 그리고 내가 아프기 전, 색깔을 배열하며 그리고자 했던 것이 아기를 재우는 모습이었지요.[18]

나중에 닥터 레가 테오에게 말한 바에 따르면 빈센트는 그녀의 방문 전날인 12월 26일 수요일 이미 악화되기 시작했으며, 그의 행동은 점차 더 이상해지고 있었다. 룰랭은 12월 28일 테오에게 소식을 전했는데, 그 전날은 환자 조치 논의를 위한 병원 운영위원회 소집이 예정되어 있었다.

오늘 금요일, 저는 그를 만나러 갔지만 만날 수 없었습니다. 인턴과 간호사 말에 따르면 제 아내가 다녀간 후 그가 심각한 신경발작을 일으켰다고 합니다. 그는 상당히 심각한 밤을 보냈고, 그들은 어쩔 수 없이 그를 격리시켰다고 합니다. 며칠 기다려보았다가 그를 엑스에 있는 정신병원에 보낼지 결정할 것이라 인턴이 제게 말했습니다.[19]

반 고흐는 기이한 행동으로 인해 처음으로 독방(카바농이라 불리며 오두막이라는 뜻)에 격리되었다. 이 작은 방은 사방 10미터 크기로 병원 본관 외부에 위치하고 있으며, 자기 자신과 다른 이들에게 위험한 환자들을 위한 응급대책 시설이었다. 이곳은 난방이 되지 않았고, 1888년 12월 말은 폭우로 다시 한 번 도시 여러 곳이 침수되는 가운데 몹시 추운 날씨였다. 환자를 카바농에 수용하는 일은 정신병원에 보낼 때까지 임시방편으로 행하는 조치였다. 카바농 안에는 벽과 바닥에 단단히 고정된 철제 침대가 있었고, 반 고흐는 이 침대 옆면의, 링에 끼우도록 되어 있는 가죽끈에 묶인 채 홀로 그곳에 있었다.

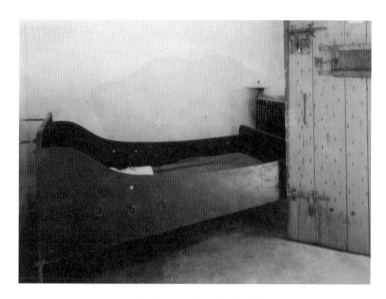

○ 아를 생 테스프리 시립병원 카바농

　침대 위 벽 높은 곳 창살이 있는 작은 창문 하나로 빛이 들었고, 목재 문의 작은 미닫이 해치가 이따금씩 환자를 확인하는 창구였다. 춥고 습한 곳에 매우 허약한 상태로 혼자 있었던 반 고흐는 커다란 정신적 충격을 받았다. 그는 훗날 이 경험에 대해 이렇게 말했다. "내가 이미 두 번이나 있었던 그 독방보다 더 나쁜 곳 어디로 갈 수 있겠나."[20] 병원 환경은 상당히 간소했지만 19세기 정신병원의 진짜 심각한 환경에 비하면 아무것도 아니었다.

　병원 첫 입원 후 정신이 맑았던 기간도 있었지만 며칠 만에 반 고흐가 두 번째 신경발작을 일으키자 의사들은 그에게 전문 치료가 필요하다는 결론에 이르렀고, 그를 수용시킬 공식 절차를 밟기 시작했다. 서류가 처리되면 시장은 70킬로미터 정도 떨어진 엑상

프로방스의 정신병원으로 반 고흐를 이송하는 건을 승인할 것이다. 공식 절차 완료까지는 며칠 정도 소요되었다.

아를 시장님께, 1888년 12월 29일
동봉한 증명서는 본 병원의 병원장 닥터 우르파가 발급한 것으로, 이달 23일에 면도기로 자신의 귀를 절단한 빈센트 씨가 신경쇠약을 앓고 있음을 기록하고 있습니다. 이 불행한 환자는 본원에서 치료를 받았으나 정상으로 돌아오지 못했습니다. 이 환자를 전문 정신병원에 입원시키는 데 필요한 조치를 취해주시길 간곡히 부탁드립니다.[21]

상관들이 결정을 내리자 닥터 레가 테오에게 편지로 이를 알렸다.

그의 정신상태가 수요일 이후 더 악화되었습니다. 그저께 그는 제 말에도 불구하고 다른 환자의 침대에 누워 일어나려 하지 않았습니다. 잠옷 바람으로 당직 중이던 수녀님을 쫓아다녔고, 절대적으로 아무도 그의 침대 근처에 접근하는 것을 허락하지 않았습니다. 어제 그는 잠에서 깨어 세수를 하러 석탄통으로 갔습니다. 어제 저는 그를 독방에 격리시키지 않을 수 없었습니다. 오늘 제 상관이 정신질환 증명서를 발급해 전반적 망상을 보고하고 정신병원의 전문 치료를 요청하였습니다.[22]

닥터 레가 편지에서 반 고흐의 생명이 위험하다는 것을 암시하는 언급을 전혀 하지 않았음에도, 기이하게도 테오는 빈센트가 죽

어가고 있다는 두려움에 떨었다. 그는 자신의 두려움에 관해 요한나에게 편지를 썼다.

> 사랑하는 요한나, 나는 다른 사람에게는 이러한 나의 마음을 이야기할 수 없기에 당신에게 감사하고 있습니다. 친애하는 나의 어머니는 그가 아프고, 정신이 맑지 못하다는 정도로만 알고 있습니다. 어머니는 그의 생명이 위험하다는 것을 알지 못합니다만, 조금 더 시간이 지나면 어머니도 알게 되리라 생각합니다.[23]

나는 작은 독방에서 우리에 갇힌 짐승처럼 분노하며 좌절하는 반 고흐를 상상해본다. 닥터 레는 살 목사와 함께 빈센트를 찾아갔을 때 그의 반응을 테오에게 이렇게 묘사했다.

> 그는 제게 저와는 가능한 한 아무것도 하고 싶지 않다고 말했습니다. 의심의 여지없이 그는 자신을 격리시킨 사람이 저라는 것을 기억하고 있었습니다. 그래서 저는 그의 친구이며 곧 회복되길 바라는 사람이라고 설득했습니다. 저는 그에게 그 자신의 상황을 숨기지 않고 왜 그가 홀로 그 방에 있는지 설명해주었습니다.[24]

두 사람이 방에 들어갔을 때 빈센트가 가죽끈으로 침대에 결박되어 있는 상태였는지 궁금했다. 닥터 레가 편지에서 묘사한 편집증과 공포는 거듭 재발되는 빈센트의 신경발작 증상이었다. 닥터 레는 "제가 그에게 귀를 절단한 동기에 관해 이야기하도록 했을 때, 그는 순전히 개인적 문제라고 대답했습니다"라고 썼다.[25]

그러고 나서 레는 테오가 알고자 했던 예민한 문제를 꺼냈다. "현시점에서 우리는 그의 귀만 치료하고 있으며 정신질환은 처치하고 있지 않습니다. 상처는 상당히 좋아졌으며 어떤 염려도 필요 없는 상태입니다. 며칠 전 우리는 정신질환 증명서를 발급했습니다."[26] 이는 레의 상관인 닥터 들롱이 발급한 증명서를 의미한다. 이 것이 정신병원 수용 절차의 첫 법적 단계였다. 프랑스에서 정신병원 입원은 혹시 있을지 모를 실수를 방지하기 위해 의도적으로 복잡한 과정을 거치게끔 되어 있었다. 두 번째 단계는 환자가 '정신이상을 앓고 있다'는 것을 공식적으로 인정하는 시장의 승인이었다. 지방의 공립 정신병원으로 환자 이송을 요구하는 서류 작업이 그때 시작된다. 그동안 시장은 경찰에게 조사를 요청하게 된다.[27] 이렇게 철저하고 긴 시간이 걸리는 절차는 그중 어느 담당자에 의해서라도 지체 혹은 지연될 수 있었다. 닥터 레는 테오에게 대안을 제시했다.

당신의 형이 파리에서 가까운 정신병원에 있기를 원하시는지요? 그럴 만한 재원은 있는지요? 그렇다면 형을 보내 찾아보게 하셔도 좋습니다. 그는 그 정도 여행은 수월하게 할 수 있는 상태입니다. 현재로서는 중단될 수 없을 만큼 절차가 진행된 것이 아니므로 경찰서장이 보고를 중단시킬 수 있습니다.

닥터 레는 공립 정신병원에 대한 비판 없이 반 고흐가 사립 정신병원으로 가는 편이 나을 수 있음을 암시한다. 현 단계에서 절차를 중단시킬 수 있다는 마지막 문장은 일단 빈센트가 공립 정신병원에 수용되면 퇴원이 허락되지 않을 것임을 재확인시켜주는 것이다.[28]

한편 아를에서는 그때까지 반 고흐와 그의 귀 이야기를 듣지 못했던 사람들도 12월 30일 일요일자 『르 포럼 레퓌블리캥』에 실린 사건 기사 덕분에 모두 알게 되었다. 외모가 눈에 잘 띄어 도시에서 알려져 있던 인물인 빈센트는 갑자기 가십의 소재가 되었고, 점차 이 화가에 대한 거짓이 회자되기 시작했다.

12월 31일 월요일, 병원 운영위원회가 다시 소집되었다. 아를 시장 자크 타르디외가 주재했고 병원 운영자인 알프레드 미스트랄과 오노레 미노, 그리고 닥터 알베르 들롱이 참석했다.[29] 새해 전날, 살 목사가 테오에게 소식을 전했다.

그는 차분하고 일관성 있게 이야기를 했습니다. 그는 자신이 이곳에 갇혀 있어 자유를 완전히 박탈당했다는 것에 충격을 받았고 심지어 분개하고 있었습니다(또 다른 발작으로 이어질 수 있을 정도였습니다). 그는 병원을 떠나 집으로 돌아가고 싶어 했습니다. "지금 나는 내 일을 다시 시작할 수 있다고 느낍니다." 그가 말했습니다. "왜 그들이 나를 이곳에 죄수처럼 가두고 있는 겁니까?" 그는 나아가 제가 당신에게 전보를 보내 당신을 이곳으로 오게 해주면 좋겠다고 말했습니다. 제가 떠날 때 그는 몹시 슬퍼했고, 저는 그의 상황을 좀 더 나은 것으로 만들어줄 수 없어 마음이 아팠습니다.[30]

멀리 파리에서 결혼 계획과 한 해 중 가장 분주한 갤러리 일로 바빴던 테오는 심란함과 무력감을 느꼈을 것이다. 그가 받았던 스트레스는 요한나에게 보낸 편지의 어조에 잘 드러나 있다. 아를을 다녀오느라 사흘을 쓴 그로서는 여유 시간이 나지 않았다. 테오는

사랑하는 형의 문제를 한 번밖에 만나지 않은 사람들 손에 맡겨놓고 믿어야 했다. 빈센트가 노란 집으로 돌아가 혼자 사는 일은 더 이상 실현 가능한 전망이 아니었다. 선택의 여지없이 유일한 대안은 정신병원이었다.

위기가 닥치면 늘 그렇듯 친구들이 모여들었다. 약혼녀에게 보낸 편지에서 테오는 세 사람이 특히 그에게 친절했다고 언급했다. 장차 처남이 될 안드리스 봉허가 깊은 관심을 보였다. 화가 에드가르 드가도 테오와 같은 건물에 살았던 가까운 친구이자 딜러인 알퐁스 포르티에로부터 아를 사건을 들은 후 자주 들렀다. 그리고 파리에서 슈페네케르와 함께 지내고 있던 고갱 역시, 얼마나 자주였는지는 확실하지 않지만 테오를 찾아와주었다.[31] 고갱이 석탄통 사건을 에밀 베르나르에게 언급했고, 베르나르가 나중에 그 이야기를 다른 사람에게 전했던 것을 보면 적어도 테오가 닥터 레와 조제프 룰랭에게서 소식을 들었을 때 고갱이 그 자리에 있었던 것은 분명해 보인다.

새해 전날, 테오는 어머니의 답장을 받았다. "오, 테오, 정말 슬프구나." 그녀는 이렇게 썼다.

아, 불쌍한 아이! 나는 모든 것이 다 잘되길 바랐고, 그 아이가 조용히 작품에 몰두할 수 있을 거라 생각했다! 아, 테오, 이제 어떻게 되는 것이냐? 결국 어떻게 처리되는 것이냐? 지금 내가 들은 바로는 그 작은 뇌에 뭔가가 모자라거나 부족하다는구나. 불쌍한 것, 내 생각에 그 아이는 늘 아팠고, 지금 그 아이와 우리가 고통받는 것도 그래서이다. 빈센트의 불쌍한 동생, 다정한 우리 테오, 너 역시 염려하고 있었고 그 아이 때문에 마음고생 해왔지. 네 커다란 사랑,

그것이 너무 무거운 짐이 아니었더냐. 너는 다시 한 번 네가 할 수 있는 일을 했고……. 아, 테오, 이 한 해가 이런 비극으로 끝나야 하는 것이냐?[32]

슬픈 바다 위에 홀로

ALONE ON THE SAD SEA

반 고흐의 정신병원 수용 서류에 서명을 해야 할 아를 시장과 병원장이 신년 연휴를 보내고 1월 2일 출근했다. 정신이상 공식 증명서는 작성되어 있었지만 실제로는 서명되지 않았다. 엑상프로방스 정신병원 이송 명령장도 역시 작성은 되었지만 시장이 서명했다는 증거는 발견하지 못했다.[1] 이 서류들이 처리되지 않은 것은 환자가 기적적으로 회복했기 때문이었다. 1889년 1월 3일, 조제프 룰랭이 테오에게 전보와 편지를 보냈다. "그는 이 불행한 사건이 있기 전보다 더 나은 상태"이며 "정신적으로 매우 건강합니다."[2] 이 기쁜 소식은 반 고흐가 동생에게 편지를 써 자신이 얼마나 많이 나아졌는지 직접 확인해주기도 했다. "나는 병원에 며칠 더 머물다 아주 차

분하게 집으로 돌아갈 계획이다. 이제 나는 네게 한 가지만 부탁하마, 걱정하지 마라. 왜냐하면 네가 그러면 내가 너무 걱정하게 되기 때문이다."[3]

퇴원 허가를 받은 것은 아니었지만 1월 4일 반 고흐는 잠시 노란 집을 다녀와도 좋다는 허락을 받았다. 12월 24일 이후 처음 가는 집이었다. 룰랭이 테오에게 소식을 전했다. "그는 자신의 그림들을 다시 볼 수 있어 기뻐했고, 우리는 함께 네 시간을 보냈습니다. 그는 완전히 회복되었으며, 이는 정말로 놀라운 일입니다."[4] 룰랭의 편지는 밝고 긍정적이었지만 반 고흐로서는 그 위기의 장소로 다시 돌아가는 일이 기이한 경험이었을 것이다. 그를 돕고 위로할 룰랭이 그 자리에 없었다면 반 고흐의 방문은 상당히 달랐을지도 모를 일이다. 크리스마스이브에 경찰이 노란 집에 들어갔던 이후 모든 것은 그대로였다. 여전히 벽에는 피가 튄 얼룩이 있었고, 피로 물든 헝겊들이 바닥에 흩어져 있었으며, 위층의 반 고흐 침대는 상당히 많은 피로 물들어 있었다.[5]

테오, 빈센트, 닥터 레 모두 이 심각한 사건을 일시적인 광기의 순간으로 간주하며 실제보다 축소했고, 빈센트는 닥터 레에게 "개인적인 문제"라고 말하기도 했다.[6] 반 고흐가 왜 귀를 잘랐는지에 대해 어떤 조사나 논의도 없었다. 어쨌든 적어도 문서로 남은 것은 존재하지 않는다. 오늘날 합리적인 의사라면 누구나 정신질환 전문의를 반 고흐 침상으로 가게 해 그 이유에 대해 즉시 묻게 했겠지만, 1888년의 의사들은 그의 회복을 반기며 더 이상 조사하지 않았다. 초기 위기가 일단 지나가자 반 고흐는 테오와 어머니, 누이에게 일련의 편지를 보내 신경발작이 있었음을 인정하면서도 그 심각성

을 최소화했다. 그는 자신의 질환이 야기한 불편을, 테오에게 끼친 민폐를 더 염려했다. "사랑하는 동생, 네가 이곳을 다녀간 것 때문에 너무나 가슴이 아프구나. 네가 그런 수고를 하지 않을 수 있었다면 얼마나 좋았을까. 나는 전체적으로 별 문제가 없고, 너를 성가시게 할 만한 일도 아니었다."[7]

회복 후 빈센트가 테오에게 보낸 첫 편지에서 그는 고갱에 대한 염려를 피력했다. "이제 우리 친구 고갱 이야기를 해보자. 내가 그에게 겁을 주었느냐? 한마디로, 왜 그는 내게 아무 소식도 보내지 않는 것이냐? 그는 분명 너와 함께 떠났을 텐데……. 아마도 그는 이곳보다는 파리에서 더 편안함을 느낄 것 같구나. 고갱에게 내게 편지를 써달라고 전해다오, 그리고 내가 아직 그를 생각하고 있다는 것도."[8] 반 고흐는 고갱을 여전히 가까운 친구로 생각했음이 분명했고, 그것은 1월 초 고갱에게 보낸 편지에도 잘 드러나 있다.

나는 처음 병원 밖으로 나온 이 기회에 진지하고 깊은 우정의 말을 담아 당신에게 편지를 씁니다. 병원에서 당신 생각을 많이 했습니다. 심지어 열에 들뜬 순간에도, 허약한 상태에서도……. 모든 것이 항상 최선인 최상의 세상에는 사실 악마가 존재하지 않는다는 말에 믿음을 가지시길 바랍니다. 그러니 나는 당신이…… 양쪽에서 보다 충분한 숙고가 이루어질 때까지 우리의 소박하고 작은 노란 집에 대한 나쁜 이야기들은 자제해주길 부탁합니다. 답장 바랍니다.[9]

반 고흐의 편지 어조에서 아직 그가 얼마나 심약한 상태인지 알수 있다. 그는 함께 그렇게 지독한 어려움을 겪은 후, 모든 것이 돌

이킬 수 없이 사라진 것은 아니라는 확인을, 우정의 증표를 원하고 있었다. 테오를 아를로 부른 것에 대한 질책 외에 반 고흐는 어떤 부정적인 말도 하지 않은 채 "최상의 세상에는 사실 악마가 존재하지 않는다는 말에 믿음을 가지라"는 볼테르의 말을 희망의 메시지로 인용했다.[10]

반 고흐는 어머니와 누이에게 자신의 병을 더 축소시켜 말했고, 심지어 자신의 입원이 새로운 고객을 찾을 좋은 기회임을 암시하기도 했다. "나는…… 여러 초상화 작업을 하게 될지도 모릅니다." 그 것이 절박한 바람이었든 혹은 부정이었든 반 고흐는 자신의 신경쇠약을 너무나 사소한 무언가로, 그래서 "굳이 얘기할 가치가 없는 것"[11]으로 퇴색시키려 애썼다.

1월 7일, 병원에서 2주를 보낸 반 고흐는 마침내 퇴원 허락을 받았다. 그는 조제프 룰랭과 함께 외식을 하며 축하했고, 룰랭은 테오와 그의 누이에게 편지를 써 빈센트가 집으로 돌아왔으며 좋은 상태라는 것을 알렸다.[12] 빈센트는 계속 이 사건의 심각성을 낮추었다. "사소한 일로 네가 그렇게 고생했다는 것이 참으로 유감이다. 나를 용서해다오." 그는 편지에서 테오에게 그렇게 말했다.[13] 그러나 빈센트가 원하는 방향으로 순순히 일이 진행되는 것은 불가능했다.

노란 집으로 돌아온 그는 불면증에 시달리게 되었고, 마침내 휴식을 취할 수 있게 되자 이번에는 지독한 악몽에 시달리기 시작했다. "가장 두려운 것은 불면증이다. 의사도 내게 그것에 대해 말하지 않았고, 나 역시 아직 의사에게 그 얘기를 하지 않았다. 하지만 나는 그것과 싸우고 있고…… 이 집에서 혼자 잠드는 일이 매우 두렵고, 잠들지 못할까 초조해진다." 반 고흐는 이렇게 편지를 잇는

다. "나의 고통…… 병원에서 그것은 끔찍한 것이었다. 그런데 그 한가운데서, 정말로 우울했음에도, 나는 기이하게도 드가 생각을 계속 했다."[14] 그러고 나서 그는 오랫동안 자신의 롤모델이었던 드가에게 "고갱이 내 작품에 대해 너무 성급히 좋은 말을 하더라도, 그 작품들은 내 병중의 영향 아래 그린 것이기에 고갱의 말을 믿어서는 안 된다"[15]라고 전해줄 것을 테오에게 부탁했다.

반 고흐의 주된 관심은 다시 정상적인—먹고, 그리고, 자는—일상으로 돌아가는 것이었지만, 며칠 만에 그는 누군가의 방문을 받고 다시 편치 않은 상태가 되었다. 그는 그 이야기를 테오에게 하는 것이 상당히 중요하다고 느꼈다. "나는 지금 막, 내가 없는 동안 집 주인이 담뱃가게를 하는 사내와 계약을 맺었다는 것을, 나를 내보내고 그 사람에게, 그 담배장수에게 이 집을 주기로 했다는 이야기를 들었다."[16]

반 고흐는 다른 이들에게 지속적으로 자신의 신경쇠약을 축소하고 상처도 최소화하여 이야기하고 있었지만, 실제로는 자신에게 일어난 일을 무시할 수 없었다. 스튜디오로 돌아와 그는 캔버스 두 개를 완성했다. 〈귀에 붕대를 감은 자화상〉과 〈귀에 붕대를 감고 파이프를 문 자화상〉 두 점으로, 아마도 그의 작품들 중 뇌리에서 가장 잊히기 힘든 이미지들일 것이다. 자기 연민이나 멜로드라마의 흔적은 전혀 없다. 그는 시선을 똑바로 향하고 있고 보는 이가 불편할 정도로 흔들림이 없다. 반 고흐는 자신이 한 일을 그림을 통해 인정하고 있었을 뿐 아니라 또한—감정적 경험을 표현하는 그만의 독특한 방식으로—자해를 기록하고 있었다.

내가 이 자화상들을 이렇게 해석하는 데는 나름 이유가 있다. 한

참 전 젊었을 때 나는 목숨을 구할 큰 수술을 했고, 그것이 내 인생을 온전히 바꾸었다. '수술 이전'의 내 인생은 마음 편한 시절이었고, '수술 이후'의 내 존재는 만성질환 건강상태에 제약을 받는 삶이었다. 중환자실에 있는 동안 나는 내게 일어난 일의 기념품으로 비밀리에 상처를 사진으로 찍었다. 나는 이 사진을 아무에게도 보여주지 않았다. 사진은 나만의 개인적인 기념품이었다. 나는 반 고흐도 같은 이유로 이 자화상들을 그렸다고 믿는다. 그 역시 자기 인생의 이 중대한 사건에 증거가 필요하다 생각했을 것이다. 이 상징적인 두 자화상은 런던과 스위스의 갤러리에 각기 걸려 있고, 나는 운 좋게도 며칠 간격을 두고 두 작품을 모두 볼 수 있었다. 닥터 레의 도해와 비교하며 이 작품들을 자세히 살펴보았고, 반 고흐의 절단 상처에 대해 많은 것을 이해할 수 있었다. 두 점의 자화상 모두 반 고흐는 같은 옷차림을 하고 있다. 퇴원 얼마 후 구입한 털이 달린 모직 또는 펠트 모자를 쓰고 흰 셔츠 위에 두툼한 겨울 재킷 또는 코트를 입었는데 거의 양치기의 케이프로 보이는 것이다. 이 프로방스의 전통적인 양치기 옷은 커다란 단추 하나로 여미는 스타일로, 따뜻했을 뿐 아니라 그림 그릴 때 필요한 움직임에 있어 자유로웠을 것이다. 두 자화상 모두 커다란 탈지면이 왼쪽 귀 전체를 덮고 있고, 턱 아래를 거쳐 머리와 목을 감은 붕대가 그것을 고정하고 있다. 1888년 즈음 이런 식의 붕대 감기는 젊은 의사들이 전수받는 방법이었고, 윌리엄 왓슨 체이니의 외과 소독 기술에 관한 책에서도 찾을 수 있다. 체이니는 조지프 리스터의 동료이자 공동연구자였는데, 리스터는 닥터 레가 반 고흐의 상처에 사용했던 오일 실크 드레싱을 고안한 의사이다.

○ 머리 상처에 붕대 감기, 1882년

자화상으로 알 수 있는 것은 사건이 있고 나서 3~4주 후에도 반 고흐가 여전히 눈에 띄게 붕대를 두르고 있었다는 것이다. 그런데 두 그림에서 붕대가 서로 달라 보였다. 나는 그 그림들을 본 후 오랜 세월 마르세유 병원 응급실에서 근무한 닥터 필리프 제이에게 문의했다. 나는 반 고흐가 〈귀에 붕대를 감고 파이프를 문 자화상〉을 그렸을 당시 며칠 동안 드레싱을 한 채로 잠을 잤을 거라 생각했다. 탈지면이 지저분하고 붕대도 느슨해 보인다. 닥터 제이는 다른 생각을 갖고 있었다. 그는 그 그림의 탈지면이 훨씬 더 두툼한 것을 가리키며, 치료 초기, 피나 감염으로 인한 고름 등을 흡수하기 위해 더 두꺼운 패드가 필요했을 시점에 그린 그림이라 판단했다. 런던의 코톨드 미술관의 〈귀에 붕대를 감은 자화상〉에서는 붕대가 간결하고 머리에 더 밀착되어 있다. 닥터 제이는 요즘 같으면 그 정도 심각한 상처는 아물 때까지 15~20일 정도 걸리며 환자의 건강상태와 나이에 따라 좀 더 걸릴 수도 있다고 말했다. 반 고흐는 35세로 젊은 나이였지만 치아 열 개를 잃었고 성병을 앓는 등 이미 건강에 문제들이 있어 면역체계에 영향을 미쳤을 것이고, 따라서 치유 과정도 지연되었을 것이다. 또한 출혈도 심했다. "이런 종류의 부상에는 감염

이 가장 큰 위험 요소입니다." 닥터 제이가 말했다. 19세기 아를 병원의 불결한 환경을 고려하면 반 고흐가 어떤 종류든 감염이 되었을 확률도 상당히 높다. 1월 4일 고갱에게 보낸 편지에서 그는 병원에 있는 동안 열이 났다고 말했다.[17] 항생제가 없던 시절이었으므로 감염으로 고열이 발생했다면 반 고흐의 불면증과 환각 같은 악몽이 설명된다. 닥터 제이는 반 고흐의 상처가 감염되었다면 치유가 더 더디어서 3주에서 한 달 정도 걸렸을 것이란 의견을 말했고, 그것이 공식적으로 기록된 반 고흐의 적극적 치료 기간이기도 하다. 지난 세기 이 자화상들은 미술비평가들 사이에서 많은 논쟁의 대상이었다. 둘 중 하나는 위작이란 주장도 있었다. 처음에 나는 이 주장을 알지 못했는데, 무엇보다 반 고흐 미술관에서 두 작품 모두 진품이라는 것에 의혹을 표하지 않았기 때문이다. 그런데 미술 세계의 전문가들 사이에서 몇 가지 의문이 제기되며 활발한 토론이 일게 되었다. 왜 그가 붕대를 두른 자신의 모습을 두 번이나 그렸는가? 만일 시냐크의 귓불 이론을 믿는다면, 부상의 정도와 자화상 두 점을 완성하는 데 걸리는 시간을 일치시키기 어렵다는 이유도 있었다. 반 고흐는 1월 17일 테오에게 보낸 편지에서 모자를 샀다는 말을 했는데, 두 그림에서 보이는 그 모자일 가능성이 크다. 그런데 모자의 털 장식이 두 캔버스에 서로 다른 색깔로 채색되어 있다. 〈귀에 붕대를 감은 자화상〉에서는 털이 완전히 검은색인 반면, 〈귀에 붕대를 감고 파이프를 문 자화상〉에서는 검푸른 색으로 보인다. 파이프가 있는 자화상에서 그는 붉은색과 주황색 배경으로 앉아 있는데, 알려져 있는 노란 집 실내 색채에는 그런 배색이 존재하지 않는다. 〈귀에 붕대를 감은 자화상〉에서는 일본 판화 앞에 앉아 있다.

이 판화는 반 고흐가 직접 수집한 것으로 알려졌고, 따라서 그 점이 이 작품이 진품이라는 것에 무게를 실어주었다.[18] 파이프가 있는 초상화가 가장 크게 의혹을 받는 이유는 고갱의 친구인 에밀 슈페네케르가 한때 이 그림을 소장하고 있었고, 그가 반 고흐 사망 후 위작을 만들었다는 소문이 돌았다는 점에 기인한다. 1998년 2월 순수미술 저널리스트 제럴딘 노먼은 『뉴욕 리뷰 오브 북스』에 기고한 위작에 관한 에세이에서 이 두 자화상에 대한 반 고흐 학자들의 토론을 정리해놓았다.

> 아넷 텔레젠은 런던 코톨드 미술관의 〈귀에 붕대를 감은 자화상〉은 "절대적으로 위작"이라 말한다. 붕대가 온전히 감긴 이 자화상은 니아르코스Niarchos 집안이 소장하고 있는 유사한 그림(〈귀에 붕대를 감고 파이프를 문 자화상〉)을 보고 모사한 것이라는 것이다. 위작을 그린 사람은 빈센트의 입에서 파이프를 빠뜨렸지만 입술을 닫게 하지는 않았으며, 게다가 스튜디오 배경도 빈센트가 살았던 노란 집과 일치하지 않는다는 것이다. 브누아 랑데는 이 그림이 완벽한 진품이라 말한다. 로널드 픽반스는 월요일에는 진품이라 생각했다가 화요일이 되면 위작이라 생각한다고 말했다.[19]

이 글은 두 작품의 진위에 대해 명확한 결론을 제공하지 않는다. 과학적 연구가 위작과 모사품 근절에 도움이 될 것이며 물감, 캔버스, 붓질 등의 질과 시기, 종류에 대한 상세한 분석만이 의심의 여지 없는 증명을 해낼 수 있다. 물감은 화가가 붓을 댄 후 캔버스의 수명에 따라 세월 속에서 다른 변화를 보여준다. 즉 열, 빛, 습도, 먼지

등에 따라 작품은 변색할 수 있다. 바니시도 안료 보호에 도움이 되지만 반 고흐는 다른 많은 19세기 후반 화가들, 특히 인상주의 화가들과 마찬가지로 바니시가 색깔을 탁하게 하는 경향이 있어 거의 사용하지 않았다. 반 고흐가 사용한 물감에 대한 최근 분석을 보면, 1889년에는 그의 작품 표면 색깔들 상당 부분이 지금 21세기에 보는 것과 매우 달랐을 것임을 알 수 있다. 두 자화상의 경우, 이는 특별히 더 의미를 갖는 연구이다. 다른 장소, 다른 기후 조건에서, 다르게 세월을 보내며 외관이 급격히 변했지만, 이 중 한 작품만이 현대 테스트의 대상으로 집중적인 관심을 받았다. 〈귀에 붕대를 감은 자화상〉에 대한 과학적 연구는 2009년 코톨드 미술관과 반 고흐 미술관에 의해 수행되었다. 흥미롭게도 코톨드의 자화상 모자의 검은 털은 세월과 함께 변색된 것이고, 실제로는 검푸른 빛깔이어서 스위스의 파이프가 있는 자화상 모자 색깔과 유사하다는 것이 밝혀졌다.[20] 나는 이 자화상 두 점이 최소 일주일 간격으로 그려졌다는 결론에 이르렀다. 첫 번째는 반 고흐가 노란 집으로 돌아온 직후이고, 두 번째는 마지막 드레싱을 제거하기 직전이었을 것이다. 나는 파이프가 있는 자화상이 더 먼저 완성되었을 것이라 믿는다. 반 고흐는 초췌하고 핼쑥해 보이며 붕대도 두텁게 많이 감겨 있다. 1월 9일 빈센트는 테오에게 이렇게 말했다. "오늘 아침 나는 상처에 드레싱을 하기 위해 병원에 다시 갔다." 따라서 그는 이 그림을 1889년 1월 7~8일 사이에, 병원 퇴원 직후 그렸을 것이다.[21]

두 번째 붕대 감은 자화상에서 반 고흐는 노란 집 계단으로 가는 문 가까이 앉아 있다. 뒤편 벽에는 반 고흐의 일본 미술 수집품 중 하나인 일본 판화, 사토 토라키요의 〈게이샤가 있는 풍경Geishas in a

Landscape〉이 걸려 있다.[22] 그의 얼굴은 좀 더 편안하고 붕대는 귀에 밀착되어 가라앉아 있다. 1월 17일, 빈센트는 테오에게 자화상을 완성했다고 말했는데, 이 작품이리라 생각된다. 5~6일마다 새로 드레싱을 하라는 리스터의 조언을 바탕으로 한 내 계산에 따르면, 반 고흐가 상처 진료와 드레싱 교환을 위해 마지막으로 병원을 방문한 것은 1월 13일이었을 것이고, 최종적으로 붕대를 제거한 것은 1월 17일이었을 것이다.[23] 얇아진 붕대로 이 그림의 날짜를 추측하자면, 파이프가 있는 그림을 그린 일주일 후인, 1889년 1월 15일, 혹은 그쯤이었을 것이다. 닥터 레의 도해 발견으로 반 고흐의 부상이 매우 심각했음을, 이전에 생각했던 것보다 훨씬 더 위중했음을 알게 되었다. 이 정보는, 그가 받았던 치료에 관한 새로운 정보와 더불어 두 자화상 모두 진품이라는 주장에 힘을 실어주는 것이다. 그렇게 상처가 컸다면 아물 때까지 며칠 더 시간이 걸렸을 것이므로 반 고흐는 퇴원 후 자화상 두 점을 그릴 시간이 충분했을 것이다.[24] 이 자화상들은 반 고흐 작품들 가운데서도 특별한 울림을 가지는데, 인생에서 가장 바닥을 치던 시점, 가장 내적인 순간에도 그가 자신이 한 일을 정면으로 마주하며 받아들이려 애썼다는 증거이기 때문이다.

반 고흐의 신경발작은 단순히 막대한 감정적 대가 그 이상의 것이었다. 치료비도 만만치 않았다. 1월 중순 무렵 그는 간호사들에게 한 달 치 월세 반에 해당하는 10프랑을 지불했다.[25] 이 비용과 리스터의 조언을 볼 때, 오일 실크 드레싱은 하나에 2프랑 정도였을 것이고, 그의 신경쇠약과 관련된 추가 비용도 있었을 것으로 보

인다. 이 목록은 테오에게 보낸 편지에 언급되어 있는데 편지를 읽다 보면 매우 슬퍼진다. 집 청소와 피 묻은 침구 세탁, 새 붓과 옷 구입, 신발 수선 등의 비용이 열거되어 있다. 반 고흐는 정신발작을 일으켰을 때 옷을 찢고 집 안을 엉망으로 만들었던 것일까? 이 목록은 분명 이런 종류의 일을 암시하며, 고갱이 스케치북에 묘사했던 12월 23일 노란 집의 아수라장을 더욱 강조하는 것이다.

자화상과 더불어 반 고흐 발작 이후를 증언하는 가치 있는 작품이 또 있다. 〈화판, 파이프, 양파, 봉랍이 있는 정물화Still Life with Drawing Board, Pipe, Onions, and Steal-Wax〉는 1889년 1월 초에 그려진 것으로, 노란 집에서 일상적으로 볼 수 있는 물건 몇 가지를 임의로 묘사한 것처럼 보인다. 이 작품의 제목에 들어 있는 파이프, 양파, 봉랍 외에도 테이블 위에는 편지 한 통과 책 한 권이 있다. 책은 의학사전으로 반 고흐가 자신의 병에 대해 이해하려 애썼음을 보여준다. 그런데 이 그림에서 가장 흥미로운 것은 테이블 위에 놓인 편지 봉투이다. 반 고흐 미술관의 서간 프로젝트에 따르면 이 편지에는 1888년 크리스마스 시즌에 사용하는 소인이 찍혀 있고, 그 소인으로 편지는 몽마르트르의 테오 집 근처 우체국에서 보낸 것임을 알 수 있다.[26] 반 고흐가 스튜디오로 돌아온 후 그린 첫 그림들 중 하나에 이 편지를 포함시켰다는 사실은 편지에 중요한 내용이 담겨 있음을 암시한다. 2010년 마틴 베일리는 한 기사에서 그 편지가 테오와 요한나 봉허의 약혼을 알리는 것임이 거의 확실하다는 결론을 내렸다.[27] 아를의 우체국에서는 하루에 네 번 우편물을 배달했지만, 파리에서 온 우편물은 하나뿐이었고, 그것은 오전 11시 이후 배달되었다.[28] 테오는 12월 21일 저녁 요한나에게 청혼했으며, 그가 곧

장 형에게 이 소식을 알렸다 해도 편지가 아를로 가는 마지막 우편 열차에 오르기엔 너무 늦은 시간이었다. 따라서 테오의 편지는 아무리 빨라도 12월 22일에 발송되었을 것이고, 빈센트는 동생의 약혼 소식을 12월 23일, 바로 그의 정신발작이 있었던 날 들었을 것이다. 아를 이주와 노란 집 정착 이후 (고갱과 더불어) 그의 미래는 아를의 예술 공동체라는 꿈에 매여 있었고, 그것은 동생의 선의와 재정적 지원에 온전히 의지한 것이기도 했다. 베일리 추측대로, 빈센트는 테오가 결혼을 하면 자녀가 곧 뒤따르리라는 것을 알고 있었다. 파리에서의 가족 부양은 독신 생활을 하는 것보다 훨씬 비용이 많이 드는 일이었고, 테오가 아를의 빈센트 혹은 다른 화가들을 위해 쓸 수 있는 금액도 갑자기 크게 줄어들 것이었다. 고갱이 떠나겠다고 통보한 바로 그날 받은 이 소식은 반 고흐에게 절망감을 안겨주었을 것이다. 남부의 스튜디오라는 그의 비전은 이제 완전히 불가능한 것으로 보였을 것이다. 이것이 아니라면, 그의 미래는 무엇인가? 반 고흐가 신경발작 한 달도 채 지나지 않은 1889년 1월에 그린 세 점의 그림이 애써 열정적으로 상실을 받아들이려는 정신을 보여준다고 생각한다.

1월 17일 그는 테오에게 세 점의 습작과 닥터 레 초상화를 완성했다고 말했다.[29] 닥터 레 초상화는 반 고흐가 드레싱을 갈기 위해 마지막으로 병원을 찾았을 때, 아마도 1월 13일에 그렸을 것이다. 그는 그 젊은 의사를 존경했고 두 사람은 가까워졌다. 오늘날에도 닥터 레의 진료실에는 희미하나마 그림에서 보이는 장식 무늬가 남아 있다. 이 초상화 배경의 패턴 무늬는 상징성이 있는 것이다. 그가 애정을 가진 사람—조제프와 오귀스틴 룰랭, 외젠 보슈 등—의 초

상화를 그릴 때 사용하는 장치이기 때문이다.[30]

　상당한 출혈로 인해 그는 빈혈을 앓았고, 닥터 레는 자극적인 음식을 피하고 규칙적으로 먹어 기력을 회복하라고 조언했다. 그러나 의사의 보살핌에서 벗어난 그는 육체적으로나 정신적으로 괴로움을 겪는다. 1월 중순 몰아닥친 한파는 열흘간 계속되었고, 1월 22일에는 눈도 내렸다.[31] "나는 여전히 매우 쇠약한 상태이다." 그는 테오에게 이렇게 썼다. "이렇게 추위가 계속된다면 기력을 되찾기도 힘들 것이다. 레가 키니네 와인을 주었고 그것이 효과가 있을 것이라 믿는다."[32] 이 편지는 아래 편지를 쓴 지 이틀 만에 쓴 것이었다. "네 질문 모두에 답하자면, 네 자신도 계산할 수 있겠지만, 지금 이 순간 나는 작업할 기분이 아니다……. 내 그림들은 무가치하며 너무 많은 돈이 든다. 사실이야, 어쩌면 때로는 피와 뇌까지 소모된다." 테오는 몹시 걱정을 하고 있었을 것이고, 빈센트는 여전히 자신의 괴로움을 축소하려 했다. "그래서 이번에도 역시 약간의 고통이 더 있었고 상대적인 고뇌도 있었지만 그 이상 심각한 손실은 없다. 그리고 나는 모든 훌륭한 희망을 품고 있다. 아직 몸이 쇠약하고 조금은 불안정하며 두려움도 느낀다. 하지만 바라건대 내가 기운을 되찾으면 곧 다 지나갈 것이고…… 지금 이 순간 나는 아직 미치지 않은 상태이다."[33] 이 마지막 문장은 상당히 많은 것을 드러내는 말이다. 반 고흐는 자신이 정신발작을 겪었다는 것은 알고 있었지만 미쳤다고는 느끼지 않았다. 그는 또한 무리에 피터슨, 나아가 고갱 같은 다른 화가들에 대한 언급에서 자신은 광기에 가까운 상태가 아니면 창의적인 표현을 착상할 수 없음을 분명히 했다. 그림을 그리는 일이 그에게는 너무나 강렬하고 치열한 일이었기에 그는 자신

을 육체적 정신적 한계까지 밀어붙일 수밖에 없었던 것이다.

1월 말을 향해 가며 반 고흐는 나쁜 소식을 들었다. 절친한 친구 조제프 룰랭이 1월 20일 일요일에 아를을 떠나 마르세유로 간다는 것이었다. 룰랭에게는 승진이었지만 반 고흐로서는 이제 아를에 가까운 친구가 없게 되는 셈이었다. 조제프가 가족을 위한 집을 마련할 때까지 오귀스틴과 아이들은 잠시 아를에 남을 것이고, 남편 대신 오귀스틴이 반 고흐를 살필 것이었다. "전근 때문에 그는 가족과 떨어지게 되었습니다." 반 고흐는 고갱에게 이렇게 썼다. "그래서 당신과 내가 어느 저녁 동시에 '행인'이란 별명을 붙여주었던 그 남자는 매우 우울해하고 있습니다. 이 일과 여러 다른 가슴 아픈 일들을 보며 저 역시 그렇습니다. 그가 그의 아이를 위해 노래하는 목소리에는 요람을 흔드는 여인이나 슬픔에 빠진 유모를 상기시키는 어떤 묘한 음색이 있었습니다."[34]

반 고흐는 늘 배려심이 깊은 사람이었지만 이런 정도의 과민함은, 특히 다른 사람에 대한 것일 때는, 그가 첫 정신발작을 일으키기 전과 유사한 것이었다. 오귀스틴과 아이들이 아를에 있는 동안 그는 자주 그들을 만났다. 그달 말 반 고흐는 그곳 뮤직홀에서 크리스마스 이야기를 우화적으로 재구성한 프로방스 전통 목가극을 보았다.[35] 그것은 가족 행사에 가까운 것이기에 그는 아마 룰랭 가족과 함께 갔을 것이다. 1888년 12월 그린 〈아를의 뮤직홀Les Folies Arlésiennes〉은 밝은 노란색 가스등들이 있는, 관객들로 붐비는 뮤직홀을 묘사한 것이다. 이 뮤직홀은 몇 년 후 닥터 레의 건강 보고서의 주제가 되는데, 보고서에서 그는 공공시설에 프라이버시가 부족한 점—통로에서 곧장 화장실이 보이는 문제—과 관객들에게 뮤직

홀 구석에서 소변보는 일을 자제해달라는 안내문의 과다함을 지적
했다.³⁶ 반 고흐 생존 시에도 크게 달랐을 것 같지는 않다. 빈센트는
테오에게 그 목가극을 이렇게 설명했다.

당연히 그리스도의 탄생을 묘사했고, 거기에는 몹시 놀란 프로방
스 시골 가족의 풍자적 이야기가 얽히게 되지. 훌륭했던 것은—렘
브란트의 동판화처럼 놀라웠지—부싯돌 머리에, 그릇되고 비열하
고 미친, 예전에 극에서 볼 수 있었던 그 모든 것을 가진 늙은 시골
여인이었어⋯⋯. 그런데 이 여인이, 극에서, 신비로운 요람 앞으로
나아갔고, 떨리는 목소리로 노래를 부르기 시작했어. 그런데 그 목
소리가 바뀌는 거야, 마귀에서 천사로, 천사의 목소리에서 어린아
이의 목소리로. 그리고 응답하는 다른 목소리, 단호하고 따뜻하며
생기가 있는 한 여인의 목소리가 뒤에서 들려왔어.

그는 감탄하는 어조로 편지를 맺는다. "놀랍고 놀라웠어. 정말
이야."³⁷ 빈센트는 예민해진 청각, 아기를 재우는 어머니의 이미지
와 온갖 종교적 상징에 대한 집착 등 고갱이 한 달 전 기록한 바 있
는 증상을 보이고 있었다. 자신이 정상으로 돌아왔다고 다른 사람
들을 설득하려 애쓰는 만큼, 그는 자신의 정신상태가 여전히 좋지
못하다는 것을 인식하고 있었다. 1월이 끝나갈 무렵 테오에게 보낸
편지는 광기에 대한 언급으로 가득했다. 하지만 빈센트에게 광기는
늘 창작성과 연결되어 있는 것이었고, 따라서 이해되는 것이었다.

네게 몇 마디만 하자면, 건강과 일 문제라면 그럭저럭 괜찮다. 한

달 전과 비교하면 요즘의 내 상태는 이미 아주 놀라울 정도다.

그의 편지는 이렇게 이어진다. "다시 한 번 말하는데 내가 틀렸다면 저항할지 않을 테니 곧장 나를 정신병원에 가두어라. 그게 아니라면 내가 온 힘을 다해 일할 수 있도록 해다오." 좀 더 우려하는 어조다.

아직 겨울이고, 들어보렴. 그냥 내가 조용히 내 일을 계속할 수 있도록 해다오. 그것이 미친 사람의 작품이라면, 글쎄, 애석하군. 그렇다면 내가 거기에 대해 할 수 있는 건 없지……. 내가 미친 게 아니라면 처음 네게 약속했던 것을 보낼 때가 올 거다……. 사람들이 내게 하는 이야기를 들으면 확실히 내 상태가 좋아진 것 같다. 내 마음은 아주 많은 다양한 감정과 희망으로 너무나 꽉 차 있단다.[38]

자신이 아직 괜찮은 상태가 아님을 분명하게 인식하고 있었던 빈센트는 1월 22일 문득 테오에게 "모든 사람이 나를 두려워한다"[39]라고 말했다. 닷새 후 반 고흐는 전혀 예상하지 못했던 손님을 맞이했다. "어제 서장이 나를 보러 왔고, 매우 친절한 방문이었다. 그는 나와 악수를 하며 내가 그의 도움이 필요하면 친구처럼 자신에게 상담을 청해도 좋다고 말하더구나." 반 고흐는 집을 잃을까 여전히 걱정하고 있던 중이었다. 경찰이 친구라는 것은 커다란 도움이 될 수 있을 것이었다. "나는 이 달 월세 낼 때를 기다리고 있다. 그때 매니저나 집주인과 대면해서 따질 생각이야."[40]
경찰서가 노란 집에서 도로 건너편에 있긴 했지만 서장은 매우

바쁜 사람이었고, 최근까지 병원에 있었던 누군가를 만나기 위해 그렇게 들르는 것은 매우 드문 일이었다. 이는 단순히 예의상 방문이었을 것 같지는 않으며, 그보다는 그가 라마르틴 광장 주민들이 어떤 조치를 취하고 있다는 얘기를 들었음을 암시한다. 반 고흐가 사용한 어휘는 경찰—바쁜 사람—이 "친구로" 왔다는 것이었고, 그것을 들었을 때 경고를 느꼈어야 했지만 그는 도르나노의 방문에 어떤 다른 목적이 있다는 것을 인식하지 못했던 것 같다. "이웃들이며 여기 사람 모두 내게 친절하다. 마치 자기 나라 사람처럼 잘해주고 배려해주고 있다."[41] 프로방스에서 이방인으로 지내는 느낌이 아주 강하게 울리고 있다. 자신이 완전히 괜찮은 건 아니라는 두려움도 잘 드러나 있다. "내 어휘에는 이전과 같은 과도한 흥분의 징후들이 아직 존재하지. 하지만 놀랄 건 전혀 없다. 이곳 멋진 타라스콩 나라에서는 모든 사람이 조금씩 미쳤거든."[42]

월초에 월세를 낸 후 그는 테오에게 편지를 썼다. "당분간 이 집에서 지내려 해. 내 정신건강 회복을 위해서라도 이곳에서 편하게 지낼 필요가 있어."[43] 2월 초 즈음 반 고흐는 다시 한 번 혼란에 빠진다. 이웃들은 '그를 두려워하고' 동시에 '친절'했다. 그의 감정은 극과 극을 오가며 혼돈에 빠졌고, 그는 끊임없이 자신의 느낌을 다른 이들에게 투사했다. "어제 나는 정신이 나갔을 때 만나러 갔던 여자에게 다시 갔다. 그런 일들이 이 근처에서는 전혀 놀랄 일도 아니란 이야기를 들었다." 정말 그런 말을 들었던 것일까? 아니면 극한 긴장의 순간을 자신의 마음의 평화를 위해 일상적인 사건으로 합리화하는 것일까? 그는 계속 이야기한다. "그녀는 그 일로 고통을 받았고 기절했지만 다시 평정을 되찾았다." 자기 혼자만 성치 못하다는

생각의 괴로움을 경감시키려는 듯이 다시 한 번 그는 자신의 혼란
스러운 정신과 지역의 관습을 연결시키고 있다. "하지만 꼭 나를 온
전히 건강한 것으로 생각할 필요는 없다……. 나처럼 아픈 이곳 사
람들이 내게 정말로 진실을 말하더구나. 오래 살 수도, 아닐 수도 있
지만 제정신이 아닌 순간들이 있기 마련이라고."[44]

작품으로 돌아가려는, 정상적인 생활을 하려는 간절한 노력 속
에 반 고흐는 온전히 그림에만 전념했다. 폭풍이 서서히 커지며 그
를 향해 다가오고 있음은 알지 못했다. 라마르틴 광장 인근 주민들
에게 미친 사람으로 인식되고 있던 그는 적대적인 소문의 대상이었
다. 1889년 2월 초, 조제프 룰랭이, 아를에서 반 고흐를 향한 비난
에 대해 유일하게 옹호해줄 수 있었던 그가 마르세유로 떠났다. 도
시 반대쪽에 살고 있던 살 목사는 라마르틴 광장을 떠도는 험담을
알지 못했을 수도 있고, 대중 의견에 그다지 영향력이 많지도 않았
을 것이다. 반 고흐는 곧 마녀사냥을 당할, 그가 그렇게 사랑했던 도
시에서 쫓겨날 처지였다. 그는 처절한 고독을 느끼고 있었고, 테오
에게 말했듯이 마치 "슬픈 바다 위에 홀로" 있는 것만 같았다.[45]

반 고흐의 귀

배신

BETRAYAL

1889년 첫 두 주 동안 반 고흐는 상처에 드레싱을 하기 위해 정기적으로 병원을 방문했으며, 그림도 다시 그리기 시작했지만 다시 예전의 일상으로 돌아가는 일은 힘겨웠다. 12월 말의 두 번의 위기, 즉 23일의 발작과 27일 석탄을 먹으려다 처음 병원 독방을 경험한 충격에서 아직 회복 과정에 있었다. 첫 번째 발작 후 너무나 빨리 찾아온 확연한 두 번째 발작에는 학자들이 크게 관심을 기울이지 않았던 것으로 보인다.[1] 그는 불면증을 앓았고, 간신히 잠이 들어도 악몽에 시달리면서 육체적으로나 정신적으로 고갈되어 갔다. 1월 중순 이후 2월 초까지 의사와 연락하지 않았던 반 고흐는 노란 집에서 안간힘을 다하며 홀로 극복해야 했다. 그는 병으로 많

은 것을 잃었고 고통을 겪었다. "팔다리가 부러졌다가 나을 수 있다는 것은 잘 알고 있지만, 뇌가 망가졌다 나아진다는 것은 알지 못한다." 그는 테오에게 이렇게 말했다.[2] 다만 그는 '나아지지' 않았을 뿐이다. 1889년 2월 3일에서 3월 19일까지 6주 동안 그가 쓴 편지는 단 세 통에 불과했다. 그렇기 때문에 아를에서 그의 삶이 완전히 변해버렸던 시기인 이 기간의 연대기를 풀어나가는 일이 간단치 않았다. 2월 첫 며칠 즈음 반 고흐는 다시 한 번 정신이상이 재발된 징후를 보이기 시작했다.[3] 어쩌다 한 번 있었던 경우가 아니었다. 그의 이웃인 지누 부인이 그의 기이한 행동을 목격하고 훗날 독일 전기 작가 율리우스 마이어 그레페에게 그 목격담을 들려주었는데, 그는 이렇게 기록했다. "그녀는 언젠가 지하실에 빨래를 널기 위해 내려갔고 두려움에 떨게 되었다. '갑자기 므슈 빈센트가 계단을 내려왔고 아무 말도 하지 않았어요. 알다시피 사람이 아무 말도 하지 않으면 그건 뭔가를 말하는 거잖아요. 나는 조용히 계속 빨래를 널었어요. 그는 전혀 말을 하지 않았어요. 빨래를 다 널었을 때도 그는 여전히 거기 서서 이상한 눈빛으로 나를 쳐다봤어요. 내가 말했죠, 뭔가 말을 하세요, 므슈 빈센트! 그때 그가 갑자기 빨랫줄을 아래로 당겼고 빨래가 전부 바닥으로 떨어졌어요. 그런데도 그는 아무 말도 하지 않았어요. 나는 조금 뒷걸음질 쳤고 그는 나를 향해 움직였어요. 그 순간 정말 무서웠어요. 고작 1분 정도였지만요. 내가 농담을 했고 그가 웃었어요. 여전히 그 (이상한) 눈빛이긴 했지만요. 그때가 유일했어요. 그의 귀는 정말 가슴 아픈 일이었어요. 그가 말했죠. 내가 다른 사람 귀를 자르지 않은 게 다행이에요, 라고. 그런 짓은 하지 않을 사람이었죠, 물론!'"[4]

지누 부인이 묘사하는 이상한 표정은 첫 번째 발작으로 이어지기 전 며칠 동안의 빈센트를 설명한 고갱의 묘사와도 일치하며, 이 기간 동안 그의 행동과도 다르지 않다. 아직 안정을 찾지 못했던 2월 3일, 빈센트는 테오에게 '라셸'을 보러 갔다고 말했다. 그 여자를 봐야겠다는 감정은 불길한 징조였다. 빈센트는 다시 위기의 순간을 맞이하고 있었다. 며칠 후인 2월 7일, 살 목사가 테오에게 나쁜 소식을 전했다.[5]

사흘 동안 그는 자신이 독살되고 있으며 사방에 독살자와 독살되는 사람들이 보인다고 믿고 있었습니다. 헌신적으로 그를 돌보고 있는 청소부가, 비정상보다 더 심각한 그의 상태에 비추어 이 얘기를 하는 것이 그녀의 의무라 생각했고, 이웃들은 이를 경찰에 알려주시하도록 했습니다……. 오늘 청소부 여자가 내게 한 말에 따르면, 그는 음식을 일절 먹지 않고 있고, 어제 내내, 그리고 오늘 아침에도 거의 말을 하지 않았다고 합니다. 그의 태도에 이 불쌍한 여인은 겁에 질려 있고, 이런 상황에서는 더 이상 그를 돌볼 수 없다는 것을 알려왔습니다.[6]

곧 므슈 빈센트의 기이한 행동에 관한 소문이 라마르틴 광장 이웃들 사이에 퍼져나갔을 것이다. 그의 청소부였던 테레즈 발모시에르가 사촌인 마르그리트 크레불랭에게 말했을 것이고, 크레불랭의 남편이 노란 집 옆 식료품 가게 주인이었으니 그 가게 손님들도 당연히 그 이야기를 나누었을 것이다. 이렇게 동네에서 소문에 올랐던 이 일은 곧 반 고흐에게 재앙과도 같은 결과를 가져왔다. 또다시

발작을 일으킨 그는 극심한 고통 속에 병원에 입원했고, 도착과 동시에 독방에 수용되었다. 그의 상황에 어떤 변화가 있는지 며칠 지켜본 후, 닥터 레는 2월 12일 테오에게 편지를 썼다. 조금은 나아졌지만 전체적으로 좋지 못한 소식이었다.

첫날 그는 지나치게 흥분한 상태였고 전체적으로 망상 증세를 보이고 있었습니다. 그는 저도, 살 목사도 알아보지 못했습니다. 그런데 어제부터 눈에 띄게 나아지는 것을 보았습니다. 이제 망상이 덜해졌고 저도 알아봅니다. 그는 제게 그림 이야기를 합니다만, 때때로 생각의 흐름이 끊어져 아무 말도 하지 않거나 단어들을 연결시키지 못하거나 문장 구조가 뒤죽박죽됩니다.

이는 1월에 빈센트가 가족들에게 자신은 건강하며 집에 돌아와 작업하는 것이 행복하다고 주장했던 것과는 상당히 거리가 있다. 다시 한 번 닥터 레는 정신병원 이송 문제를 꺼냈다. "우리는 빈센트를 좀 더 병원에 있도록 할 겁니다. 건강을 되찾는 것이 보이면 이곳에서 계속 치료를 할 예정입니다. 그렇지 못할 경우 우리는 그를 정신병원으로 보낼 생각입니다."[7] 닥터 레는 반 고흐 자신과 다른 이들의 안전을 위해 당분간 그를 독방에 있게 조치했다. 반 고흐는 고독했고 매우 우울했다. 그의 병은 단순하지가 않았다. 그가 보였던 극단적인 발작들 사이사이 평온과 명징, 뚜렷한 회복의 기간이 있었다. 닥터 레로서는 결정적인 하나의 방침을 정하는 일이 매우 어려웠다. 이때 반 고흐는 2주 동안 병원에 머물렀고, 1889년 2월 18일 동생에게 편지를 썼다. "오늘 나는 일단 집으로 돌아왔다.

이것이 아주 돌아온 것이길 바란다. 너무나 많은 순간들에 나는 온전히 정상이라 느끼고 있으며, 실제로 내가 앓고 있는 것이 이 지역 특유의 병에 불과하다면 이곳에서 그것이 다 끝날 때까지 조용히 기다려야 할 것 같구나." "이 지역 특유의 병"에 걸린 것이라는 그의 가벼운 언급은 다음 해 그의 정신건강이 악화되면서 중요한 의미를 갖게 된다. 그는 왜 자신의 이성이 망가졌는지 이해하려 노력하긴 했지만 기이할 정도로 낙관적인 태도를 유지했다. "설사 그런 일이 또 일어난다 해도(그런데 그런 일은 없을 게다)."[8]

그러나 집에서 조용히 휴식을 취하는 일은 더 이상 할 수 없게 되었다. 그가 병원에 있는 동안 이웃 주민들이 노란 집에 사는 화가의 이상한 행동에 대해 논의했고, 그들 나름의 조치를 준비했기 때문이다.

우리 서명인들, 아를 시의 라마르틴 주민들은 다음과 같은 사실을 알립니다. 풍경화 화가이자 네덜란드 국민인 부드(Vood, 진정서 작성 때 빈센트 이름의 철자를 잘못 기록한 것—옮긴이)가 한동안, 그리고 여러 번에 걸쳐…… 과하게 술에 취했고, 그 후 과도한 흥분상태가 되어 자신이 무슨 행동을 하는지, 무슨 말을 하는지 알지 못했으며, 시민들에게 무슨 행위를 할지 예측 불가능하여 인근 주민 모두에게, 특히 여성과 어린이들에게 두려움의 원인이 되고 있으니 …… (그는) 즉시 그의 가족에게 돌아가거나, 혹은 정신병원 입원 공식 절차가 완료되어야 합니다.[9]

1889년 2월 25일, 이 진정서가 아를 시장에게 접수되었다.[10] 반

고흐가 매일 보았던, 함께 먹고 이야기를 나누었던 이웃 주민들 30명이 서명했다. 공식적인 절차에 따라 시장은 그 진정서를 경찰에 인계했고, 이에 따른 경찰의 역할은 증인들을 만나 수집한 진술을 토대로 탄원 내용이 근거 있는 것인지 확인하는 일이었다. 반 고흐는 경찰에 의해 다시 한 번 병원으로 돌아가게 된다. 그가 집에 머문 시간은 며칠에 불과했다. 훗날 누이에게 썼듯이 그는 이 시기에도 망상 증세를 보이고 있었음이 분명하다. "다 합해서 네 번의 큰 발작이 있었고, 그때 내가 무슨 말을 했는지, 무엇을 원했고, 어떤 행동을 했는지 전혀 기억나지 않는다."[11] 혼돈과 괴로움이 계속되던 두 달 조금 넘는 기간 동안 이 네 번째 발작이 반 고흐의 의욕에 가장 심각한 충격을 주었고, 그는 어쩌면 이를 고칠 방법이 없을지도 모른다는 것을 깨닫기 시작했다.

* * *

현대의학 관점에서 보면 반 고흐가 심각한 정신이상을 앓고 있었던 것이 분명하다. 따라서 나로서는 라마르틴 광장 주민들의 아를 진정서를 동정심 없는 지역주민들의 옹졸하고 고약한 처사로 해석하기 힘들었다. 하지만 우리는 현대적 시선으로 이 상황을 재단하고 있다. 라마르틴 광장 주민들의 진정서 내용을 보면 사실은 특별히 염려를 하고 있었던 것 같지는 않다. 반 고흐가 "과하게 술에 취했고", "예측 불가능"하며 "두려움의 원인"이 되고 있다는 정도이다. 그들은 그저 그가 떠나길 바랐을 뿐이다. 하지만 자해는 다른 문제였다. 진정서를 작성해 시장에게 보내는 것은 19세기 프랑스에

Monsieur le Maire

Nous soussignés habitants de la ville d'Arles, place Lamartine, avons l'honneur de vous exposer que le nommé Vood (Vincent) paysagiste, sujet hollandais, habitant la dite place, a depuis quelques temps et à diverses reprises donné des preuves qu'il ne jouit pas de ses facultés mentales, et qu'il se livre à des excès de boisson après lesquels il se trouve dans un état de surexcitation tel qu'il ne sait plus, ni ce qu'il fait, ni ce qu'il dit, et très incertain pour le public

sujet de craintes pour tous les habitants du quartier, et principalement pour les femmes et les enfants.

En conséquence, les soussignés ont l'honneur de demander, au nom de la sécurité publique, à ce que le nommé Vood (Vincent) soit au plutôt réintégré dans sa famille, ou que celui ci remplisse les formalités nécessaires pour le faire admettre dans une maison de santé, afin de prévenir tout malheur qui arrivera certainement un jour ou l'autre si l'on ne prend pas des mesures énergiques à son égard

Nous osons espérer Monsieur le Maire, que prenant en considération le sérieux intérêt que nous faisons valoir, vous aurez l'extrême obligeance de donner à notre requête la suite qu'elle comporte

nous avons l'honneur d'être, avec le plus profond respect M^r le Maire

vos dévoués administrés =

○ 아를 진정서, 1889년 2월 말

서 지극히 정상적인 공공 문제 해결 방식이었다. 어떤 이슈든 충분한 수의 시민이 지지하면 논의의 주제가 되었다. 아를 기록물 보관소에는 그런 종류의 진정서가 많았고, 적절한 보수 요구에서부터 홍등가에 대한 불평에 이르기까지 모든 문제들을 다루고 있었다. 하지만 특정 개인에 대해 시장에게 진정서를 보내 그 개인의 퇴거를 요구하는 것은 매우 드문 일이었으며, 그런 의미에서 이 아를 진정서는 독특하다고 할 것이다.

진정서 제출 다음 날, 살 목사가 테오에게 편지를 보냈다.

주민 30명이 서명한 진정서가 시장에게 이 사람을 전적으로 자유로이 있도록 허가하는 것이 부당함을 알렸고, 그 주장에 대한 증거도 함께 제출되었습니다. 이 진정서는 즉시 경찰서장에게 인계되었습니다. 서장은 당신 형을 병원으로 데리고 가 입원을 권고했습니다. 서장은 내게 상황을 인식시킨 후 떠났고, 연락을 취해줄 것을 부탁했습니다.[12]

테오는 누이에게 편지를 써 빈센트가 엑상프로방스의 정신병원으로 이송될 것임을, 예후가 좋지 못함을 알렸다. "이러리라 예상은 했다만, 그래도 그가 온전히 건강을 회복할 때까지는 오랜 시간이 걸릴 것이 확실하다."[13]

1889년 3월 16일, 반 고흐는 경찰서장 조제프 도르나노의 방문을 받았다. 2월 26일부터 아를 병원에 격리되어 있던 반 고흐는 이웃들이 공식 탄원을 했다는 것을 모르고 있었음이 분명했다. 서장의 방문을 통해 그는 진정서의 존재와 뒤따른 경찰 조사의 결론을 공

식적으로 전해 들었다. 그는 당분간은 병원에 머물러야 한다는 말을 들었다. 이웃 주민 80명이—잘못된 정보임을 알게 되지만—그가 아를에서 떠날 것을 요구했다는 사실에 그는 큰 슬픔을 느꼈다.

그렇게 많은 사람들이 한 남자, 그것도 아픈 사람에 대항하여 그렇게 비겁하게 결속했다는 것을 알고 가슴을 망치로 세게 한 대 맞은 것 같았다······. 나는 지독하게 충격을 받았지만, 동시에 침착을 되찾으며 분노하지 않으려 애쓰고 있다······. 시장과 경찰서장은 친구 같은 이들이며 그들이 이 문제를 해결하기 위해 모든 것을 다 하리라 확신한다.[14]

그는 테오에게 "이 모든 혐의가 결국 아무것도 아닌 것이 될 것이다"라고 안심시켰고, 이것이 그를 "위험한 미치광이"로 보이게 만들 거라 주장해봐야 소용이 없다며 "격한 감정은 나의 상태를 악화시킬 뿐"이라 합리화했다.[15] 이 편지를 썼던 3월 19일 즈음 그는 분노하고 있었지만 아직 이성적 사고가 가능했고 발작한 상태는 아니었다. 1888년 12월 23일 사건 전, 반 고흐가 이웃들을 겁먹게 할 만한 일은 없었다. 그는 분명 특이한 사람이었지만—노동자였던 지역주민과는 매우 다른 습관을 가진 화가 신사—한 번도 누군가를 위험에 처하게 하거나 위협한 적은 없었다. 경찰관 알퐁스 로베르는 이렇게 회상했다. "어떤 괴팍함이 눈에 띈 적이 있냐고 묻는다면, 전혀 아니었다. 그는 내가 알았던 시기 내내 좋은 사람이었고, 아이들도 그에게 어떤 주의를 표하지 않았다."[16] 사실 이는 전적으로 사실은 아니다. 동네 십대들은 한동안 그가 괴상하다고 놀리곤

했다. 그렇지만 그것도 그가 귀를 자른 후의 이야기였고, 그가 입원하자 뒤이어 온갖 소문과 주장들이 난무했으며 라마르틴 광장 인근 분위기가 급격히 바뀌게 되었다. 마리 지누는 1911년 그녀가 사망하기 전 있었던 인터뷰에서 반 고흐는 "이곳 어리석은 사람들의 행동 때문에 진짜로 아프게 된 것"이라 회고했다.[17]

아를 도서관 사서 M. 쥘리앙은 1950년대에 이렇게 기억을 떠올렸다. "우리가 그를 두려워하게 된 것은 그가 자해를 한 이후였는데, 그때 우리는 그가 정말로 미쳤다는 것을 알게 되었기 때문이다."[18] 1889년 1~2월 내내 노란 집 밖에는 자신의 귀를 자른 화가의 모습을 엿보려는 사람들이 모여들곤 했다. 그들은 그의 집을 흥밋거리로 삼았다.

3월 18일 살 목사가 테오에게 보낸 편지에 진정서에 대한 빈센트의 반응이 적혀 있다. "이 진정서가 그를 대단히 힘들게 했습니다. 내게 말하더군요. '아이들과 심지어 어른들도 내 집 주변에 모이고 (마치 내가 기이한 짐승이라도 되는 것마냥) 창문으로 오르곤 하는데, 경찰이 그런 일을 막아 내 자유를 보호해준다면 내가 좀 더 평온해질 수 있을 것입니다. 나는 아무도 해치지 않았고, 위험한 인물이 아닙니다'라고요." 평화를 바라는 절박함에는 아픔이 묻어 있다. 그가 처음으로 자신의 집을 마련했고 가장 창의적인 자유를 느꼈던 커뮤니티가 이제 그를 거부하고 있다니 실로 끔찍한 아이러니였다. 살 목사는 편지를 이어갔다.

나는, 말할 필요도 없이, 그가 미친 사람 취급을 받고 있으며, 이 생각에 그가 분노와 동시에 반감을 느끼고 있다고 생각합니다. 나는

그가 일단 완전히 회복하면 자신을 위해서도, 마음의 평화를 위해서도 다른 동네로 가 정착해야 한다고 말했습니다. 그는 이 생각에 수긍을 하는 듯했지만 이런 일이 있은 후라 다른 곳에서 집을 구하기가 어려울지도 모른다는 것을 지적했습니다.[19]

여전히 병원 독방에 있었던 반 고흐는 다시 한 번 자신의 자유가 침해되었다고 느끼고 있었다. "여기 이 독방에 이렇게 갇혀 경비의 감시 아래 나는 오랜 나날 입을 닫고 있다. 내가 비난받고 있는 죄는 증명되지도 않았고, 심지어 증명 가능하지도 않은데 말이다."[20]

진정서는 내가 이해하고자 하는 퍼즐의 또 다른 부분이었다. 아픈 사람을 쫓아냈다는 것으로 인해 지난 세기 아를을 향한 심한 비판이 있었고, 이는 이곳 주민들에게 늘 민감한 주제였으며, 나는 내 연구를 시작하기 이전에도 그 문제를 익히 인식하고 있었다. 진정서에 서명했던 사람의 수는 몇 십 년에 걸쳐 과장되었는데, 진정서 원본은 사라진 것 같았고, 그렇다면 어떤 쪽이든 한 관점을 뒷받침할 증거가 있을까? 반 고흐 연구가와 역사가들은 그의 편지에 나타난 분노 이상의 것을 거의 찾지 못했다. 세월이 흐르며 진정서는 점차 인간에 대한 인간의 몰인정의 상징이 되었고, 반 고흐 전설의 본질적인 부분이 되면서 그가 부당한 대접을 받은, 이해받지 못한 외톨이였다는 관점을 더욱 강화시켰다. 1920년대 초까지 100명에 가까운 사람들이 서명했다고 알려졌었다. 이 숫자 때문에 비극적 영웅과 이해받지 못한 천재라는 반 고흐의 이미지는 더욱 커졌고, 지역주민들은 속물이 되었다. "그는 소수 아를 사람들의 잔인함이

다시 시작되었음을 믿지 않았다." 귀스타브 코키오는 1923년 이렇게 기록했다. "소위 위험한 화가를 감금하라는 진정서가 다시금 보편적 열기와 만났다. 시장을 비롯해 100명이 서명했다……. 모두 안도의 숨을 내쉬었다."[21] 그러나 코키오가 주장한 것과 같은 진정서에 대한 "보편적 열기"는 없었으며, 물론 시장도 서명에 참여하지 않았다. 1914년 반 고흐의 서간이 처음 출간된 이후, 몇 세대에 걸쳐 연구가들이 자주 아를의 기록물 보관소에 진정서의 행방을 문의했다. 답변은 늘 같았다. 사라졌다는 것이었다. 그러다 1957년, 크리스마스와 새해 사이의 조용한 시기에 기록물 보관소 사서였던 비올레트 메장은 우연히 흥미로운 문서를 보게 되었고, 직속 상사에게 이를 보고했다.

1957년 12월 29일 일요일, 오늘 도서관 업무 중 발견한 다음 문건은 1944~1947년까지 사서로 재직한 제 전임자 M. 뤼샤가 남긴 다양한 서류들 사이에 섞여 있었습니다.

1. 아를 주민들이 '부드(빈센트)'와 관련해 제출한 진정서, 날짜 없음.
2. 조사 및 증인 진술(1889년 2월 27일).
3. 아를 시장(M. 자크 타르디외)에게 보낸 편지, 1889년 3월 6일.
4. V. 반 고흐가 정신이상을 앓고 있음을 진술한 닥터 들롱 증명서.
5. 날짜와 서명이 없는 시장의 입원 명령서 초안 2부.
6. 날짜와 서명이 없는 엑스 이송 서류.

그녀는 붉은 잉크로 메모를 추가했다. "문건 점검 후 M. 루케트

(그녀의 상사)에게 오늘 날짜로 전달합니다."[22] 이는 역사가에게는, 혹은 반 고흐 이야기에 관심이 있는 누구에게라도 보물을 발견한 것과도 같은 일이었다. 즉시 대중에게 공개되어야 했다. 하지만 간단한 문제가 아니었다.

진정서 서명자들의 직계 후손 상당수가 여전히 생존해 있었고, 1950년대가 되면서 빈센트 반 고흐의 이미지도 바뀌어 있었다. 그는 이제 세계적으로 유명한 예술가이자 은막의 스타였다. 1956년 미남 스타 커크 더글러스가 반 고흐 역을 맡은 빈센트 미넬리의 「삶을 향한 열망」이 개봉되었다. 영화는 반 고흐를 고뇌하는 천재로, 크나큰 동정을 자아내는 인물로 그리고 있었다. 영화는 아를의 관광업계를 완전히 바꾸어놓았다. 관광객들이 반 고흐의 캔버스에서 빛나던 프로방스 햇빛에 흠뻑 젖기 위해 몰려들었고, 그가 그림을 그렸던 옥수수밭을 찾아갔다. 이 문건들이 아를 시민의 평판을 해치고 시의 이미지를 나쁘게 할까 봐 두려웠던 시장은 진정서 발견을 알리지 않기로 결정했고, 문건들은 신속히 한 미술관 금고로 들어갔다.[23] 아주 가끔씩 고위관리나 학자들이 열람하곤 했지만 자세한 분석 연구와 후속 조사는 아를시의 신중함 때문에 진전을 보지 못했다. 이 문건들은 2003년에야 공유되었고, 그때 처음으로 이 '사라졌던 반 고흐 파일' 전체가 모습을 드러냈다.[24]

진정서에 따른 경찰 조사는 1889년 2월 27일 시작되었는데, 반 고흐가 광기의 상태로 독방으로 돌아간 바로 다음 날이었다. 진술한 사람들은 모두 자신의 증언이 정확한 것임을 선언한 후, 경찰서장 조제프 도르나노 서명 옆에 나란히 자신의 이름을 서명했다. 프

로방스의 다른 많은 사람들처럼 서장 역시 빈센트의 성姓 '반 고흐' 의 철자를 잘 몰라 줄곧 'Van Goghe'라고 썼다.

나, 조제프 도르나노 아를시 경찰서장은…… 반 고흐의 정신이상 정도를 규명하라는 (전달받은) 아를 시장의 지시에 따라 조사를 시작했고, 다음과 같은 사람들을 면접했다.

1. M. 베르나르 술레M. Bernard Soulé (원문 그대로임)(실제로는 Soulé 가 아닌 Soulè—옮긴이), 63세, 지주, 몽마주르 거리 53번지, 다음과 같이 진술했음: 빈센트 반 고흐 씨가 거주하고 있는 집의 관리인으로서 나는 어제 그와 이야기할 기회가 있었고, 그가 정신이상을 잃고 있음을 목격했다. 그의 대화는 두서가 없었고, 생각을 종잡을 수 없었기 때문이다. 게다가 내가 들은 바로는, 그는 이웃에 살고 있는 여인들의 생활을 방해하는 경향이 있다고 한다. 그가 그들의 집에 들어가기 때문에 이웃들은 집에서도 편치 않게 느낀다고 했다. 간단히 말해 이 미치광이 남자가 전문 정신병원에 갇혀야 하는 것은 위급한 사안이다. 특히 우리 동네에 반 고흐가 있음으로 해서 주민 안전에 위협을 받고 있다는 사실 때문에 더더욱 그렇다.

술레를 첫 번째 증인으로 선택한 것은 큰 의미가 있다. 반 고흐의 집 관리인은 인터뷰를 한 사람들 중에 진정서에 실제로 서명한 유일한 사람이었다. 술레는 경찰에서 반 고흐의 변덕스러운 행동을 전하기 전에 "내가 들은 바로는" 하고 진술을 시작했다. 이 진술은 그가 직접 목격한 것이 아니라 전해 들은 이야기이므로 즉각 무시

되었어야 옳았다. 경찰 서류는 다음과 같이 이어진다.

2. 마르그리트 크레블랭 부인Mme Marguerite Crevelin(원문 그대로임)
 (실제로는 Crevelin이 아닌 Crévoulin—옮긴이), 결혼 전 성은 파비
 에, 32세, 식료품점, 라마르틴 광장Place de Lamartine(원문 그대로
 임)(실제로는 Place Lamartine—옮긴이), 다음과 같이 말함: 나는
 빈센트 반 고흐 씨와 같은 건물에 거주한다. 그는 정말로 미쳤다.
 이 사람은 내 가게로 와 민폐를 끼친다. 손님들을 모욕하고 이웃
 여인들의 집으로 따라가 그들의 생활을 방해하는 경향이 있다.
 실제로 이웃 사람들 모두 반 고흐의 존재 때문에 겁을 먹고 있으
 며, 그는 분명 시민 안전에 위협이 될 것이다.

3. 마리아 비아니 부인, 결혼 전 성은 우르툴, 40세, 담배소매상, 라
 마르틴 광장Place de Lamartine(원문 그대로임), 이전 증인의 진술
 확인.

4. 잔 쿨롱 부인, 결혼 전 성은 코리에아Coriéas(원문 그대로임)(실제
 로는 Coriéas가 아닌 Corrias—옮긴이), 42세, 양재사, 라마르틴
 광장 24번지24 Place de Lamartine(원문 그대로임): 같은 동네에 살
 고 있는 반 고흐 씨는 지난 며칠 동안 점점 더 광기를 보였고, 근
 처 모든 사람들이 겁을 먹게 되었다. 특히 여자들이 이제 불안함
 을 느끼고 있다. 여자들을 귀찮게 하고 앞에서 외설적인 말을 하
 기 때문이다. 내 경우, 그저께 월요일, 이 사람이 크레블랭 가게
 밖에서 내 허리에 팔을 둘러 발이 땅에 닿지 않을 정도로 들어 올
 렸다. 간단히 말해 이 미치광이는 시민 안전에 위협이 되고 있으
 며 모두 그가 전문 시설에 수용될 것을 요구하고 있다.

5. 조제프 지누 씨, 45세, 카페 주인, 라마르틴 광장Place de Lamartine (원문 그대로임), 앞선 증인의 진술이 사실이며 틀림없음에 동의, "그녀 진술에 더할 것이 아무것도 없다"라고 말함.

여러 증인들에게서 취합한 증거를 토대로 조사 결과를 평가하는 것이 경찰서장의 임무였다. "빈센트 반 고흐 씨가 정신이상을 앓고 있는 것은 사실이다." 그는 결론을 내렸다. "그렇지만 나는 그가 이따금씩 여러 번 정신이 되돌아오기도 했다는 사실에 주목했다. 반 고흐는 아직 시민의 위협은 아니지만 그렇게 될지도 모른다는 두려움이 존재한다. 그의 이웃들이 모두 겁에 질려 있고, 그 합당한 이유가 있다. 몇 주 전, 광기의 발작으로 그가 귀 하나를 절단했고, 이러한 위기가 반복될 수 있으며, 주변 사람들에게 피해가 있을 수 있다. 경찰서장 도르나노."[25]

1889년 3월 6일, 경찰서장의 결론과 제안 등이 포함된 서류가 "아를, 중앙 경찰서"라는 붉은 스탬프가 찍힌 채 시장실로 전달된다. 서장은 친절한 사람이었고, 반 고흐의 상황에 대해 동정적이었으며 늘 광기를 보이는 상태가 아님을 잘 인식하고 있었지만, 그럼에도 도르나노의 최종 결론은 유죄판결 같은 것이었다. "나는 이 환자가 전문 정신병원에 수용되는 것이 합당한 근거가 있다는 의견이다."[26]

기록물 보관소에는 이 서류와 함께, 1889년 2월 병원에 보내진 이후의 반 고흐 정신상태를 감정해달라는 경찰 요청에 따른 닥터 들롱의 증명서도 있었다.

이 사람은 극도의 흥분상태에 있어, 망상 속에서 두서없는 말을 하

며 주변 사람들을 일시적으로만 알아본다는 것을 확인했다. 특히 그는 환청(접근해오는 목소리가 들린다고 함)과 자신이 독살 시도의 피해자라는 강박관념에 시달리고 있다. 이 환자의 상태는 매우 심각한 것으로 보이며, 정신 능력에 중대한 손상을 입었으므로 전문 정신병원의 면밀한 관찰과 치료가 요구된다.[27]

닥터 들롱의 관점에서 이것은 단순한 케이스였다. 그러나 들롱은 소아과 의사였고, 정신병 환자 치료 경험이 전혀 없었다. 그는 파리에서 아를로 이주했고, 반 고흐 도착 몇 달 후인 1888년 7월 이 병원에서 진료를 시작, 신생아를 담당하고 있었다.[28] 1888년 12월 이후 지속적으로 반 고흐의 주치의였던 의사는 닥터 펠릭스 레였다. 닥터 들롱은 일반 환자 담당도 아니었고 닥터 레의 직속상관도 아니었다. 그런 그가 왜 반 고흐 관련 증명서에 서명을 했는지는 불확실하다. 닥터 레는 아직 인턴이어서 입원 절차에 서명할 수 없었을지도 모른다. 이론적으로 증명서는 닥터 우르파, 혹 그의 부재 시, 부원장인 닥터 베로가 서명하도록 되어 있었다.[29] 어쨌든 무슨 이유에서인지 반 고흐 증명서는 시장에게 전달되지 않았다. 이에 대한 설명이 살 목사가 테오에게 보낸 편지에 들어 있다.

그런데 제가 보기에, 그리고 레 씨도 동의했습니다만, 아직 아무에게도 해를 끼치지 않은 사람을, 보살핌과 친절이 동반된다면 정상적인 상태로 돌아갈 수 있는 사람을 영원히 가두는 일은 잔인한 조치일 것입니다. 되풀이하거니와, 이 병원에서 그의 주변에 있는 사람들 가운데는 선의를 가진 이들이 더 많으며, 모두 정신병원 이송

을 막기 위해 기꺼이 최선을 다할 생각입니다.[30]

닥터 레의 과묵함과, 빠른 결정을 강요하고 싶지 않았던 경찰 서장의 배려 덕분에 시장에게 전달되었어야 할 반 고흐의 공립 정 신병원 입원 서류는 다소 편리하게도 지연되었다. 경찰서장을 통 해 조사 결과를 알게 된 반 고흐는 테오에게 불평하는 편지를 썼다. "이름도 모르는 사람들이 (그들은 문제의 그 서류를 누가 보냈는지 내 가 알 수 없도록 대단히 신경 썼더구나) 내 문제에 간섭하지 말아달라 는 것이 내가 요구하는 전부이다."[31]

진정서에 서명한 사람들은 역사가와 집필가들에 의해 늘 준엄 한 비판을 받아왔다. 1969년 반 고흐 전기 작가 마르크 에도 트랄 보는 그 진정서를 "하이에나들의 음모"라고 불렀다. 그는 같은 맥락 에서 이렇게 말했다. "시장에게 진정서를 보내는 아를 사람들의 처 신은 새로운 단계에 도달했다……. 빈센트의 정신병동 수감을 야기 한 혐의는 오로지 모호한 증언과 의심스러운 가십에 근거한 것이었 다."[32] 그러나 그 의심스러운 가십은 늘 좋은 기삿거리가 되었다.

1980년대 즈음엔 서명자가 30명이었다는 진짜 숫자가 책과 기 사를 통해 널리 알려졌다. 그런데 서류 원본에 접근이 가능함에도, 2006년 출간된 『노란 집』의 작가 마틴 게이포드는 반 고흐와 고갱 이 아를에서 보낸 시간에 대한 이 책에서 "라마르틴 광장 주변 지역 민들 상당수가 진정서에 서명했다"라며 신화를 영구화시켰다. 그 러나 1888년 당시, 광장 주변 지역 인구는 747명이었고, 30명은 어떤 기준으로도 "상당수"로 간주될 수 없다.[33]

동네 전체가 반 고흐에게 반기를 들었는지 연구하는 과정에서

진정서와 관련 문건들을 완전히 재평가하게 되었다. 조사를 하던 중 나는 마틴 게이포드의 〈배신당한 반 고흐〉라는 기사를 보았다. 그는 글에서 카페 가르의 주인이 '빈센트의 몰락'에 중대한 역할을 했다고 선언했다. 진정서를 언급하며 그는 "가운뎃줄에서 뚜렷하게 조제프 지누의 이름을 읽을 수 있다"라고 말했다.[34] 흥미로웠다. 지누 부부는 반 고흐의 가까운 친구였다. 만일 조제프가 반 고흐를 아를에서 내몬 이들 중 한 사람이었다면 그것은 정말이지 냉담한 행동이 아닐 수 없었다. 나는 진정서 원본을 살펴보았다. 이 책을 쓰기 위한 조사 과정에서 나는 오랜 시간 19세기 후반의 손글씨를 공부했다. 서류의 글씨들 중 일부는 알아보기 힘들었지만 게이포드가 조제프 지누의 것이라 언급한 서명은 내게는 '조제프 지옹-Joseph Gion'으로 보였다. 내가 옳은지 확인하는 것은 간단한 일이었다. 진정서가 제출된 후 조제프 지누는 실제로 경찰 조사에 응했고, 진술서에 서명을 했으므로 대조 가능한 서명이 있었다. 나는 또한 그의 결혼증명서 서명도 갖고 있었다.[35] 너무나도 명백했다. 같은 사람이 전혀 아니었다.

| 경찰 진술서 서명 | 결혼증명서 서명 | 진정서 서명 |

○ 조제프 지누의 서명(첫 번째, 두 번째)과 조제프 지옹의 서명(세 번째)

나는 모든 것에 질문을 던지기 시작했다. 이제는 진정서에 이름

을 올린 모든 사람을 확인하고 싶어졌다. 이 사람들은 누구였나? 그리고 왜 반 고흐를 아를에서 내쫓는 일에 참가했는가? 이 진정서에 서명함으로써 그들이 얻는 것은 무엇이었을까?

언젠가 암스테르담에 갔을 때 나는 지누와 지옹의 서명 차이를 반 고흐 미술관의 루이스 판 틸보르흐에게 언급한 일이 있었다. 진정서에 대한 법의학적 분석이 없었다는 점, 진정서의 모든 서명이 교차 확인되지 않는다면 서명한 사람이 누구인지 확신할 수 없다는 점 등을 말했다. 지옹과 지누의 서명 차이는 그 지역 성姓에 대한 내 지식을 바탕으로 했고 수월하게 밝힐 수 있는 것이었지만, 그것은 훨씬 더 크고 중요한 조사의 첫 단계에 불과했다. 루이스는 흥미를 보였다. 지누는 반 고흐 이야기와 전설에서 중요한 인물이다. 그는 반 고흐가 그린 〈아를의 여인〉 모델의 남편이고, 그들 부부는 반 고흐가 넉 달 반 동안 함께 살았던 사람들이다. 반 고흐 사망 후 아를에 남아 있던 그림들 중 많은 수가 지누의 손을 거치기도 했다. 서명이 다르다는 것에 이전까지는 아무도 주의를 기울이지 않았다는 사실은 내 작은 자부심이 되었고, 그 순간부터 나에 대한 미술관의 신뢰가 커지는 것을 느낄 수 있었다. 만일 진정서의 이름들을 확인할 수 있다면 그들이 왜 반 고흐를 내쫓고자 했는지 그 이유를 조명할 수 있을지도 몰랐다. 이름은 30개에 불과했지만, 철저하게 하려면 기록물 보관소에서 비교 가능한 법률 문서를 통해 개개인의 같은 서명을 찾아야 할 것이었다. 진정서에 휘갈겨 쓴 이름을 확인하는 일은 수백 시간 걸리는 방대한 작업이 될 것이다. 물론 해낼 수는 있겠지만, 수천 개의 서명을 확인해야 하는 일을 내가 정말 진심으

로 하고 싶은지 자신이 없었다. 한동안 나는 그 생각을 밀쳐두었다.

몇 달 후 나와 프로방스 가까이에 살고 있던 오빠가 병원에 입원했다. 병원 방문과 중병에 따르는 그 지독한 현실적 문제로 지쳐버린 나는 집에 돌아온 후에도 너무 힘겨운 일은 그 어떤 것에도 집중할 수가 없었다. 나는 완전히 지루하고 단순한 일을 할 마음 상태였다. 그래서 다시 진정서 작업으로 돌아갔다. 그 조사에 착수한 사람이 내가 처음은 아니었다. 반 고흐 미술관에서 님 출신 역사가 피에르 리샤르와 연결시켜주었다. 그는 1981년 진정서 복사본을 처음 출간한 사람이었다. 서명의 3분의 2를 해독한 그는 목록의 사람들을 확인하기 위해 라마르틴 광장과 그 주변에 살았던 사람들 중 같은 이름을 가진 이들을 찾는 중이었다.[36] 이런 방식으로 그는 진정인들 몇 명을 확인한 상태였다. 하지만 이 방법은 실수의 여지가 있었다. 데이터베이스를 구축하는 과정에서 나는 종종 같은 이름의 사람들—아버지, 아들, 사촌 등—이 같은 동네에 사는 것을 보았다. 이름 확인만으로는 실제로 서명한 사람이 누구인지 밝히기 충분하지 않았다. 내 데이터베이스에서 각 진정인들의 직업, 가족관계, 사회적 위치 등을 찾아볼 수 있을 것이었다. 그러나 내가 정말 알고 싶었던 것은 이들 개개인이 반 고흐를 아를로부터 추방하여 얻는 이득이 무엇인가 하는 것이었다. 아픈 사람을 집 없는 사람으로 만들 만큼 그렇게 중요한 가치가 과연 무엇일 수 있을까?

진정서는 매우 얇고 저렴한 종이였고 100년이 넘은 것이었기에 원본을 살피는 일은 거의 불가능했다. 나는 아를 기록물 보관소에 특별히 요청해 진정서를 디지털 사진으로 찍는 일을 허락받았다. 컴퓨터 스크린에서 디지털 복사본을 확대하여 서명들을 개별적

으로 볼 수 있었다. 이름 중 절반 정도만 읽어내는 것이 가능했다. 경찰 조사서에는 증언한 사람들 다섯 명의 구체적 신상이 기록되어 있었지만, 진정서는 그저 한 페이지짜리 명단이었다. 다행히도 프랑스 법률 문서는 그 엄격함으로 명성이 높다. 대부분 공식 문서들이 과다할 정도로 많은 서명을 요구하여 결혼증명서의 경우 적어도 여섯 번은 서명을 해야 한다. 나는 몇 달 동안 매일 저녁 온라인으로 아를의 결혼증명서들을 샅샅이 훑으며 각 서명의 특징적인 커브나 기교를 추적했다. 이런 식으로 30개 이름 중 24개를 확인했다. 원본을 더 자세히 검토하자 다른 흥미로운 세부사항들이 보였다. 즉 진정서에 서명한 사람들 중 네 사람은 실제로 직접 한 것이 아니었다. 내가 조사한 바에 따르면 이들 네 사람은 문맹이었고, 다른 사람이 서명을 대신 한 것으로 보였다.[37] 이들이 대신 서명해도 좋다고 허락을 한 것인지, 혹은 진정서를 주동한 사람이 서명 숫자를 늘리려 했던 것인지 궁금했다. 어쨌든 나는 진정인들 중 28명을 공식적으로 확인할 수 있었다.

남은 두 사람을 확인하게 된 것은 순전히 운이 좋아서였다. 그러나 단조로운 고역이 끝나자 이제는 훨씬 더 힘든 일이 기다리고 있었다. 19세기 말 프랑스에서 진정서 제출은 비교적 일반적인 일이었지만 여전히 특정 이득을 추정한 행동이었기에 질문 하나가 사라지지 않고 맴돌았다. 이들 30명은 왜 군이 진정서에 서명하는 수고를 들였던 것인가? 가장 명백한 설명은 반 고흐가 미쳤고 주민들이 그를 두려워했기 때문이라는 것이다. 하지만 내가 아는 이 지역 사람들은 누군가 '파다fada'—프로방스어로 좀 돌았다는 뜻—인 것이 그 사람을 동네에서 내칠 이유로는 충분치 않다고 주장했다. 이는

반 고흐가 프로방스 사람들은 모두 조금은 '미쳤다'라고 말했던 것과 궤를 같이한다. 반 고흐는 분명 이웃들이 두려움을 느낄 만하게 처신했고, 그의 야만스럽고 폭력적인 행동은 자기 자신에게 행한 것일지라도 무서웠던 것은 사실이다. 그러나 여전히 나를 떠나지 않았던 생각은 그들이 누군가의 영향 아래 진정서에 서명했을 수도 있다는 가정이었다. 사실 이 시점에서는 이런 가능성을 그리 진지하게 고려하지 않고 있었다. 그러나 곧 내가 틀렸다는 것이 증명되었다.

진정서의 뿌리는 1888년 12월 말, 반 고흐가 귀를 자른 시점 직후로 거슬러 올라간다. 반 고흐는 병원에 있었고, 서류 절차가 완료되면 곧 정신병원으로 보내질 가능성이 매우 커 보였던 시기였다. 아를에서 정신이상은 드문 병이 아니었다. 기록물 보관소에는 엑상프로방스 정신병원으로 이송된 정신질환 환자들의 수많은 케이스가 남아 있다. 그런데 새해가 되면서 갑자기 반 고흐가 기적적으로 회복한 것이다. 1889년 1월 2일 살 목사는 카페 가르에 가서 룰랭과 지누, 그리고 다른 친구들을 만났고, 반 고흐의 정신상태와 그의 급격한 회복에 대해 터놓고 이야기를 나누었다.[38] 그런데 카페에 있던 사람들 모두가 이런 전개에 기뻐했던 것은 아니다. 서명한 이들은 대부분 라마르틴 광장과 그 인근 사람들인 것으로 보이며, 그들은 1888년 12월 23일 전후로 그의 행동을 가장 먼저 목격했을 것이다. 그 이전에 반 고흐가 시민 안전에 위협적인 적은 없었지만 1889년 2월이 되면서 이웃들은 염려하기 시작했다. 2월 초 그의 세 번째 신경발작이 일어날 즈음엔 영향력 있는 특정 인물들이 주

민들에게 그들 가운데 위험한 미치광이가 있다고 설득하는 일이 어렵지 않았을 것이다.

나는 이 진정서의 진짜 이유가 두려움 때문이었을 거라고 믿었었다. 작고 폐쇄적인 커뮤니티에 존재하는 아웃사이더에 대한, 거리낌 없는 창작 활동과 그에 동반하는 것으로 보이는 광기와 괴팍한 행동에 대한 두려움. 그러나 서명들을 확인하는 과정에서 전혀 다른 이야기가 모습을 드러내기 시작했다. 진정서의 첫 번째 서명인은 반 고흐 옆집 이웃인 식료품상 다마즈 크레불랭이었고, 그의 아내는 경찰 조사 중 진술한 바 있었다. 크레불랭 부부는 근거리에 거주했고, 따라서 반 고흐를 자주 보며 충격을 받았으리라는 것을 근거로 진정서를 주동했을 유일한 사람들로 단정되었다.[39] 그런데 또 다른 사람이, 반 고흐를 라마르틴 광장 2번지에서 제거함으로써 훨씬 얻을 것이 많았을 크레불랭의 친구 한 사람이 있었다. 그가 중요한 역할을 했다는 점은 오랫동안 간과되어왔다. 바로 부동산 중개인 베르나르 술레였다. 노란 집은 상가를 꾸리기 완벽한 위치에 자리 잡은 프라임 부동산이었다. 두 도로가 접한 모퉁이 자리였고, 공원을 마주보고 있었으며, 사람이 많이 다니는 활기 넘치는 거리였다. 그 당시 반 고흐의 주장으로, 건물 수리와 가스 조명 설치에 돈이 들어갔다. 중개인으로서는 오랜 시간 그 노란 집을 비워둘 형편이 아니었다. 반 고흐는 병원에 머물고 있었고, 술레는 그가 곧 정신병원에 수용될 것으로 예상해 새로운 세입자를 찾기 시작했다. 1888년 12월 말, 그는 노란 집을 담뱃가게 주인에게 이전하는 계약을 맺었다. 술레는 1월 초 월세를 받으러 갔을 때 반 고흐에게 이 계약에 대해 말했고, 이 이야기를 들은 빈센트는 테오에게 편지를

써 자신의 집에 대한 권리를 강력하게 주장했다.[40] 술레에게 그것은 재앙 같은 시나리오였다. 반 고흐에게는 계약서가 있었기 때문에 술레는 아주 합당한 이유 없이는 강제로 그를 퇴출시킬 수 없었다. 이는 은밀한—심지어 부정직한—작전이 요구되는 문젯거리였다.

진정서 용지는 얇고 저렴한 종이였고, 세 개의 다른 펜이 사용되었다. 진정서 본문의 손글씨는 분명 크레불랭의 꾸밈 많은 필체로 보인다. 이 진정서를 그의 식료품점 카운터에 올려두고 손님들에게 서명을 받았을 가능성이 높다. 그가 처음 이름을 쓴 사람이었고, 상점 조수로 고용했던 남자의 이름, 에스프리 랑톰이 바로 다음에 있었다. 그런데 나는 이 조수가 문맹인 것을 알게 되었고, 그래서 다른 서명들도 자세히 살펴보지 않을 수 없었다. 진정서에 '서명한' 다른 세 사람 이름 역시 크레불랭의 필체였으며, 그중에 가장 주목할 인물은 카페 가르 옆, 반 고흐가 늘 식사를 하던 식당의 여주인이자 미망인 베니삭이었다. 라마르틴 광장 인근 술집 두 곳의 주인들, 프라도의 기욤 파이야르와 카페 알카자르의 프랑수아 실레토 역시 명단에 있었다. 실레토의 술집은 그 사건 전날 밤 반 고흐가 고갱에게 술잔을 던졌던 바로 그곳이다. 네 번째 서명자는 반 고흐가 병원에 있는 동안 술레와 계약을 맺고 노란 집에 들어갈 예정이었던 담뱃가게 주인 샤를 제프랭 비아니였다. 그의 아내 역시 경찰에서 진술했다.[41] 서명인들 중에는 1889년 당시 겨우 열여섯 살 고등학생이었던 아드리앵 베르테도 있었다. 그는 서명에 철도회사 선로 설치 반장이라는 삼촌의 직업을 덧붙여 무게감을 더했다. 서명 하나하나를 알아가는 가운데 또 다른 놀라운 사실이 드러났다. 30명 중 23명은 아를에서 태어나지도 않은 사람들이었다. 서명하지 않은

아를 사람들에게도 반 고흐는 이방인이었고 군이 그를 옹호할 이유가 없었다. 그들에겐 어떤 특별한 충성심도 없었기에, 지누처럼 방관자로 팔짱만 낀 채 '기정 사실fait accompli'과 대면했을 때 대부분 사람들이 취하는 태도를 보였다. 절대적으로 아무것도 하지 않은 것이다.

나는 연구를 통해 서명에 참가한 사람들이 거대한 지역 네트워크처럼 모두 서로 연결되어 있음을 밝혔다. 아를처럼 작고 긴밀한 도시에서 사람들 간의 이러한 유대는 주목할 만한 것이다. 그들은 오랜 기간 이웃하며 살았고, 서로의 결혼에서 증인이 되어주었으며, 직장 동료이거나 친척이었다. 그들 중 네 사람은 시장에게 보낸 초기 진정서에서도 발견되었다.[42] 이들 모든 인물의 공통된 연결점은 대체적으로 그들이 베르나르 술레의 친구이거나 직장 동료였다는 점이다.

불행하게도, 진정서와 경찰 진술서는 종종 함께 검토되어왔다.[43] 그러나 두 문건은 별개의 것으로 보아야 한다. 진정서는 지역주민들이 작성해서 시장에게 보낸 것이고, 경찰 진술서는 불평 접수에 따른 경찰의 공식 절차였다. 진정서는 반 고흐가 "제정신이 아니고", "술을 과하게 마셨으며", "불안정"하고, 지역 여성과 아이들이 그를 "두려워하고 있다"라고 주장한다. 또한 반 고흐를 "가족의 돌봄"으로 돌아가게 하거나, 그것이 안 될 경우 감금할 것을 요구하고 있다.[44] 3월 초, 경찰이 목격자 진술을 받고 있던 시점에는 불평이 심해지고 더 구체적이 되었다. "여성들을 귀찮게" 하고 "그들의 집에 들어간다"는 주장은 이 조사 기간에만 나온 혐의였다.

경찰이 진술을 받았던 다섯 사람 중 유죄를 주장하는 진술은 베

르나르 술레, 반 고흐 옆집의 마르그리트 크레불랭, 술레의 동료의 아내인 잔 쿨롱에게서 나왔다.[45] 이 세 사람은 반 고흐가 심각하게 위협적인 행동을 했다는 구체적 서술을 했다. 반 고흐를 매우 위험한 인물로 묘사하는 그들의 독설 같은 진술은 그 이후 거의 모든 반 고흐 관련 서적에 실렸다. 이 진술들은 맥락과 다르게 인용되었을 뿐 아니라, 사실 반 고흐의 행동 자체에 대해서 부정적인 말을 한 사람은 오로지 이 세 사람—모두 이권 관련 인물—에 불과하다. 1만3천 명이 넘는 아를 인구 중 겨우 세 사람만이 빈센트 반 고흐에 대해 반감을 표했으며, 이는 많은 전기 집필자들이 주장하듯 도시 전체가 그에 맞서 들고 일어났다고 말하기엔 무리가 있는 숫자다.

125년 전 조제프 도르나노 서장에게 제출된 이 세 사람의 증언이 반 고흐의 광기를 묘사하는 거의 모든 글에 언급되었다는 것은 놀라운 일이다. 결론적으로 진정서는 술레와 크레불랭이 이권을 위해 주민들을 선동하여 작성된 것이다. 술레는 담뱃가게 주인에게 법적인 의무가 있었기 때문에 반 고흐가 노란 집에서 나가주어야 했고, 크레불랭은 노란 집이 가게 옆이었기 때문에, 그리고 반 고흐를 귀찮게 하는 행인들과 십대 아이들이 장사에 방해가 되었기 때문에 그를 골칫거리로 여기고 있었다. 하지만 그들에게는 사적 이득을 취하기 위해 반 고흐를 집에서 내쫓을 방법이 전혀 없었다. 그런데 그 와중에 반 고흐의 정신건강이 불안정해졌고, 그것이 그들에게 완벽한 핑계가 되어주었다. 그의 미친 행동을 소문으로 퍼뜨려 지역 사람들의 분노를 자극하자 몇몇 가까운 친구들에게서 진정서 서명을 받는 일이 쉬워졌다. 나는 자주 아를에 갔고, 가이드들이 관광객들에게 빈센트 반 고흐가 정신이상이었다는 설명을 하면서

이 1889년 진술서의 광기 묘사를 빌려오는 것을 듣곤 했다. 반 고흐에게 심각한 정신 문제가 있었고, 발작을 일으키면 괴상하고 편집증적인 행동을 보였다는 것은 사실이다. 그러나 신화를 만들기 위한 과장 또한 있어왔다. 아를 지도자들에게 이 진정서와 관련 서류들은 늘 이슈였다. 심각한 정신적 고통을 겪고 있는 사람에 대한 동정심 결여를 암시하는 것이기 때문이다. 어쩌면 그래서인지 아를에는 반 고흐 연구 기관이 없으며, 아를 주민 상당수는 진정서가 존재한다는 것조차 알지 못한다. 100년도 더 전에 라마르틴 광장에 살던 소수에 의해 그에게 제기되었던 혐의들은 오늘날에도 여전히 그가 이 지역에서 이해되는 방식에 작용하고 있으며, 모든 반 고흐 학자들에게 영향을 끼치고 있다. 거의 마치 프로방스의 반 고흐 이야기에서 이 에피소드만 조심스럽게 잘라낸 것처럼 보이기도 한다.

안식처

SANCTUARY

우리의 운명이 어떤 형태로 다가오든 그것을 받아들이려 노력하자.

빈센트 반 고흐가 테오 반 고흐에게, 1889년 2월 18일

반 고흐가 아를 병원에 머문 기간은 1888년 12월 24일에서 1889년 5월 8일까지 입원과 퇴원을 반복하며 5개월에 이른다. 그가 아를에 있었던 전체 시간 중 3분의 1에 해당한다. 이 시기 동안 그의 미래를 정할 결정들이 되돌릴 수 없이 이루어졌다. 테오는 빈센트에게서 일어나고 있는 일들을 살 목사와 닥터 레로부터 산발적으로 듣고 있을 뿐이었다. 반 고흐의 편지가 거의 없었고, 19세기 환자 기록이 모두 소실되거나 파기됐기 때문에 그가 병원에서 지낸

기간은 거의 빈칸으로 남아 있다.

밖에서 보면 아를 병원은 매우 고압적이다. 높다란 벽이 병원을 둘러싸고 있고, 근엄해 보이는 정면에는 몇 개 되지 않는 창문들이 작게 나 있다. 이런 설계에는 이유가 있었다. 1573년 병원이 건설되었을 때, 가능한 한 접근하고 싶지 않은 느낌의 외관으로 만들어 환자들로 하여금 이 건물을 무료 숙소로 이용하고 싶은 생각이 들지 않게끔 한 것이다. 커다란 목재 출입문을 들어서면 회랑과 화려한 안마당이 펼쳐진다. 마당에는 거의 늘 꽃이 활짝 피어 있다. 우아한 백색 석조 건물, 테라스를 따라 나 있는 산책로, 오래된 예배당으로 올라가는 계단 위에 양식화하여 새겨진 하느님의 어린 양, 벽에 남아 있는 오래전 허물어진 건물의 흔적들, 그 한가운데 자리 잡은 향기로운 꽃들이 가득한 정원 등 건물 구석구석이 이제 내겐 너무나 친숙하다.

1889년 4월, 반 고흐가 아를을 아주 떠나기 직전, 그는 이 정원을 그렸다. 정원은 환자들과 그들의 방문객만을 위한 공간이었다. 그의 캔버스에는 화려한 색깔들이 아름다운 조화를 이루고 있다. 그는 누이 빌에게 보낸 편지에서 이 안마당을 이렇게 묘사했다.

아라비아 건물 방식의 회랑이 흰색으로 칠해져 있다. 이 회랑들 앞에는 오래된 정원이 있는데, 정원 가운데는 연못이 있고, 여덟 개의 화단에 꽃들이 심어져 있다. 물망초, 크리스마스로즈, 아네모네, 미나리아재비, 꽃무, 데이지 등등……. 그리고 회랑 아래에는 오렌지나무와 협죽도가 있다. 그래서 이곳 정원은 꽃들이 만발하고 봄철 녹색 식물들이 가득한 한 폭의 그림이다. 그런데 시커먼 나무 세 그

루가 애석하게도 뱀처럼 정원을 가로지르고 있고, 뒤편으로는 슬프게도 커다란 검은 관목덤불이 네 그루 있다. 이곳 사람들은 아마도 여기서 많은 것을 보지 못하겠지만, 내게는 그림의 예술적 측면을 알지 못하는 이들을 위해 그림을 그리고자 하는 열망이 강했다.[1]

그는 테라스 1층에서 본 풍경을 그렸는데, 정원뿐 아니라 안마당 건너편 남자 병동까지 선명하게 보여주고 있다. 이 그림 〈아를 병원의 정원The Courtyard of the Hospital at Arles〉에는 약사 조수인 성 어거스틴 수녀회의 수녀가 병원 조제실에서 걸어 나오는 모습이 보이고, 건장한 정원사 루이 오랑이 삽을 들고 회랑에 있는 광경도 그려져 있다.[2] 멀리 보이는 나무들 뒤, 건너편 테라스에는 아를 전통 복장의 여인들이 여자 병동 앞에 서 있다. 이 그림은 완성된 후 병원 수석 약사 프랑수아 플로자의 손에 들어갔고, 그는 이 그림을 그의 약국에 걸어두었던 것으로 보인다. 1893년 한 우편배달부가 그 그림을 본 후, 아를 병원에서 그림 여러 점을 보았으며 그중에는 반 고흐가 "회복 중에 그린" 정원 풍경도 있었다는 글을 남겼다.[3]

기록물 보관소에서 발견한 주문대장에는 주문한 음식의 양, 지불한 가격, 의료품뿐 아니라 병동의 가구들과 난방 설비에 대한 자세한 기록이 있었다. 병원 운영진의 꼼꼼함 덕분에 나는 누가 고용되고 해고되었는지, 월급은 얼마였고 어떤 다양한 불평이 있었는지 등 병원 직원의 고용 역사에 대해 알 수 있었다. 나는 간호를 담당했던 수녀들, 반 고흐를 만났던 일용직 근로자들, 그와 접촉했던 의사들의 명단을 만들었고, 그 이름들을 인구통계에서 찾아보며 방대하고 풍부한 세부사항과 신원 정보 덕분에 병원과 병원의 일상 업

무에 대한 정밀한 그림을 그려낼 수 있었다.

하지만 내 손이 아직 닿지 못한 부분이 너무나 많이 남아 있었다. 의료기록이 없는 상태에서 환자 반 고흐의 경험은 모호하고 불완전한 것이었다. 병원 구조는 기록물 보관소에서 오랜 시간 보낸 덕에 매우 익숙해졌지만, 그럼에도 닥터 레의 진료실과 반 고흐의 병실이 어느 위치에 있었는지는 오랫동안 확인할 수 없었다.

기록물 보관소에 있던 어느 날, 나는 병원 관련 서류 카탈로그를 보다가 시의 건축가가 개선이 필요한 사항들을 보여주는 도면을 그렸다는 언급을 발견했다. 그리고 몇 달 후에야 나는 그 문건을 실제로 살펴볼 수 있었다. 커다란 노란색 건축 도면용 종이 두 장에는 어디에 무엇이 있는지, 약국에서 주방까지 정확하게 표시되어 있었다. 1889년 1월 8일이라는 날짜를 읽는 순간 몸이 떨려왔다. 바로 반 고흐가 병원에서 처음으로 나가던 날 하루 뒤였다. 나는 찾고 있던 병원 도면을 발견했을 뿐 아니라, 그 도면은 반 고흐가 입원환자로 있던 바로 그 시기에 그려진 것이었다. 처음으로 나는 그의 그림 〈아를 병원의 병동The Ward in the Hospital at Arles〉에 보이는 병실과 닥터 레의 진료실, 처치실 위치를 정확하게 확인할 수 있었다.[4] 그러나 당시 병원에 대한 내 이해가 너무나 건조하고 빈센트 반 고흐라는 인간과는 무관한 것으로 느껴져 슬프고 또 초조했다. 그러다 또 다시 행운의 도움이 있었다. 나는 우연히 기록물 보관소에서 프랑스 보건성에서 의뢰한 건강 설문지를 발견했다. 그 서류를 사진으로 찍었지만 터무니없이 길었고, 거의 알아볼 수 없는 글씨로 쓰여 있었다. 일단 집으로 와서 파일로 정리한 후 하루 정도 내 인내심이 많아지기를 기다렸다. 그때 다시 한 번 운명의 개입이 있었다.

반 고흐의 귀

내 반 고흐 연구의 순항을 위해 나는 한 TV 방송 프로덕션에 무작정 전화를 걸어 내 프로젝트를 설명할 미팅을 잡았다. 런던의 친구들 집에 묵으며 나는 미팅이 가져올 가능성에 흥분해 잠도 제대로 자지 못했다. 그런데 다음 날, 아침을 사기 위해 나가던 길에 나는 발목이 접질리며 넘어졌다. 너무 창피했고 아팠지만 출근길 바쁜 사람들은 걸음을 멈추지 않고 지나쳐갔다. 결국 어떤 아름다운 여성이 내가 일어날 수 있도록 도와주었다. 나는 통증으로 몸이 힘들고 불안함으로 신경이 곤두섰지만, 친구들 반대에도 불구하고 결국 약속한 미팅에 나갔다. 아니나 다를까 미팅은 잘되지 않았다. 평소와 달리 초조했던 나는 반 고흐 이야기를 하며 몸을 떨고 있었고, 줄곧 말을 더듬으며 내가 영어를 하고 있는지 불어를 하고 있는지 알 수 없는 순간들도 있었다. 두 시간의 미팅이 끝난 후 나는 기회를 날렸다고 확신했다. 하루가 지나면서 통증이 지속적으로 심해져 병원에 가기로 했다. 엑스레이 결과 나는 왼쪽 발목뿐 아니라 오른쪽 팔꿈치에도 골절상을 입었다. 프랑스의 집으로 돌아온 후 집 밖에 나갈 수도 없고, 혼자 할 수 있는 일도 별로 없었던 나는 마침내 조용한 시간을 갖고 그 길고 긴 병원 설문지를 살펴보기로 했다. 지루하고 힘든 일로 여겼던 작업거리가 중요한 발견임이 밝혀졌다. 설문지는 당시 병원 환경을 대단히 자세하게 묘사하고 있었다. 더욱 놀라운 일은 이 설문지가 1888년 7월에서 1889년 2월 사이에 수집된 것이며, 시기적으로 반 고흐 입원 기간과 겹친다는 사실이었다. 덕분에 나는 빈센트 반 고흐가 정신적 충격과 쇠약함 속에 병원 병상 혹은 독방에 누워 있었던 바로 그 시절 병원의 정확한 그림을 얻을 수 있었다.[5]

1888년 12월 말, 반 고흐는 상태가 좋지 못한 건물 안에 있었다. 지난 20년간 시의회는 보건성에 수차례 편지와 보고서를 보내 병원 환경 개선이 시급함을 알렸다. 하지만 아무런 조치가 없었다. 19세기 세균 발견 이전, 전염병 원인으로 간주되었던 소위 '장독瘴毒'이라 불리는 공기 중의 악취에 대해 불평하는 경우들도 있었다. 도시 저지대에 위치한 병원의 하수 시설은 로마시대로 거슬러 올라가는 것이었다.⁶ 병원 경영진은 300년 된 기존 건물을 개선하는 것보다 새로 건축하는 것을 선호했지만 투자액이 부족했고 건물은 황폐해졌다.

무너져 내리고 있던 것은 건물뿐이 아니었다. 병원 의료 역시 부족한 점이 많았다. 당시 신문에는 병원이 불결하고 위험한 곳이란 언급이 빈번히 있었다. 반 고흐 입원 전 몇 달 사이에는 사망이 빈번하여 고위급 의사 한 사람은 '부주의한' 외과 수술로 경찰의 경고를 받기도 했다. 직원들은 병원의 문제점을 명확히 인식하고 있었다. 한 행정 직원은 설문지에 "소독이 철저하게 시행되고 있지 않다"라고 지적했다. 반 고흐가 닥터 펠릭스 레처럼 실력 있는 의사를 만난 것은 행운이었다. 반 고흐가 있던 시기 이 시립병원은 아를 시장에게 직접 보고하는 위원회에 의해 운영되고 있었지만, 프랑스 19세기 당시 대부분 병원과 마찬가지로 주요 간호 인력은 수도회에서 오고 있었다. 가톨릭교회는 중세 이후 유럽 전역에서 병원의 간호를 담당해왔고 당시에도 크게 바뀐 것이 없었다. 성 어거스틴 수녀회 수녀들이었고, 그들이 거주했던 수녀원은 병원 건물 내에 있었다. 수녀들은 요리, 청소, 처치 준비, 병실 점검 등을 감독했다. 반 고흐의 병원 그림들에서 이들 간호 수녀들이 안마당과 병

실에서 오가는 것을 볼 수 있다. 몇몇 지역주민들도 고용되어 이발사, 관리인, 일꾼, 경비 등의 일을 했다. 프랑스 기관들은 대혁명 이후 특정 종파에 치우치지 않았고, 병원에서는 세속주의가 철저하게 시행되고 있었다. 반 고흐의 첫 입원 한 달 전, 작은 논란이 있었다. 수녀원장을 포함 간호 수녀 세 명이 환자들을 가톨릭으로 개종시키려다 직위 해제된 것이다.[7] 1889년 2월 말, 다시 병원에 들어온 반 고흐는 이미 독방에 두 번이나 갔었기에 몇 달 만에 세 번째 격리를 당한 셈이었다.[8] 진정서와 노란 집, 강제 정신병원 입원 등에 대한 최종 결정이 내려질 때까지 그는 병원에 머물러야 했다. 노란 집을 잃을 수도 있다는 가능성에 반 고흐는 몹시 괴로워했다. 그 집은 오랫동안 희망했던 아내와 아이가 있는 미래를 포함하여 너무나 많은 꿈의 상징이었다. 만일 진정인들의 바람대로 되면 그는 아를을 완전히 떠나야 했다. 이러한 전개가 그에게 상당한 중압감을 주었다. "너도 알다시피 나는 아를을 몹시 사랑한다." 그는 테오에게 이렇게 썼다. "내게 이런 일이 있었으니 이제는 더 이상 다른 화가들에게 이곳으로 오라고 말할 수가 없구나. 그들도 나처럼 머리가 돌 위험이 있을 테니 말이다."[9]

3월 1일 살 목사는 빈센트가 집에 가서 물감과 붓을 가져와도 좋다는 허락을 받았다는 것을 테오에게 알리며 이제 빈센트가 병원에 있는 동안 할 일이 생겼다고 말했다. 하지만 다음 날 경찰은 라마르틴 광장으로 나가 주민들을 상대로 빈센트의 행동에 대한 조사를 실행했다.[10] 그런 민감한 시점이었기에 그를 병원 밖으로 내보내는 일은 부적절했을 것이다. "명백히, 상황이 이러니만큼 이웃들은 당신 형을 두려워하고 있고, 서로를 선동했습니다." 살 목사는 테오

에게 이렇게 이어간다.

그들이 당신 형에 대해 비난하는 사항들은 (그것이 사실이라 하더라도) 한 사람을 미치광이로 선언하고 감금을 요구하는 것이니 온당하지 못합니다. 아이들이 그에게 모여들고 뒤를 쫓아다니고, 그러면 또 그가 아이들을 뒤쫓아 잘못하면 아이들에게 해를 끼칠 수도 있다는 말들을 합니다.[11]

당국에서 그의 운명을 숙고하는 동안 반 고흐는 계속 격리되어 있었다. 테오는 누이 빌에게 편지를 썼다. "살 목사에게서 또 편지를 받았다. 내가 생각했던 대로 그의 상태는 여전하고 전혀 나아지지 않았다……. 그러리라 예상은 했지만 그가 다시 온전히 건강해질 때까지는 오랜 시간이 걸릴 것이 확실하다."[12] 전망이 밝아 보이지 않았다. 노란 집은 반 고흐의 미래에 대한 최종 결정이 내려질 때까지 경찰에 의해 폐쇄되었다. 이는 술레가 라마르틴 광장 2번지를 담뱃가게 주인을 비롯해 그 누구에게도 임대할 수 없게 되었음을 의미했다.[13] 파리에서 테오는 처리해야 할 실질적 문제들이 있었다. 요한나와의 결혼식이 4월 18일 암스테르담에서 있을 예정이었다. 그는 또 이사도 생각하고 있었다. 약혼 이후 테오는 결혼한 부부에게 더 적합한 집을 찾고 있었고, 마침내 피갈의 시테 8번지에 아파트를 구했다. 그가 빈센트의 고통을 덜기 위해 할 수 있는 일은 거의 없었다. 그는 3월 16일자 편지를 이렇게 맺었다. "건강하길 바랍니다. 그리고 나는 언제나 형을 사랑하는 동생입니다. 테오." 테오는 힘든 위치에 있었다. 새로운 상황—아내, 오래지 않아 생기게

될 아이—은 재정적 문제에 압박이 되고 있었고, 만일 빈센트가 유료 치료를 받게 되면 혼자 그 비용을 감당하기 어려울 것임을 알고 있었다. 그는 누이들에게 편지를 써 도움과 조언을 부탁했다. "지금으로서는 현재 무료로 받고 있는 치료를 바꿀 이유가 없어……. 그런데 반대의 경우가 필요하게 되면, 그러니까 전문 요양시설에 들어가게 된다면, 우리가 어느 정도의 유료 치료를 제공해야 할지 결정해야 해."[14] 늘 그림에서 도움을 얻었던 반 고흐지만 1889년 3월에는 거의 작품을 그려내지 못했다. 처음 2주 동안은 독방에 있었고, 남성 병동으로 옮긴 후에도 여전히 자유롭게 병원 안을 다니는 일은 허락되지 않았다. 3월 말, 그는 동생에게 이렇게 썼다. "내가 판단하는 한, 엄격하게 말하자면, 난 미치지 않았다. 그사이 내가 그린 캔버스들은 차분하며 그 이전 것들보다 못하지 않다는 것을 너도 보게 될 거다."[15] 실제로 격리 기간이 길어진 것이나 행동에 제약이 가해진 것은 꾸준히 나아지고 있던 그의 정신상태 때문이기보다는 병원 내부의 보건 비상사태 때문이었다.

1888년 10월 이후 시는 천연두와 싸우고 있었고, 상황은 의료 서비스의 감당 능력을 넘어서서 심각해지고 있었다. 닥터 레의 주업무도 이 전염성 높은 질병의 확산을 막는 일이었다. 병원에 들어오는 환자들은 모두 예방주사를 맞았고 나갈 때도 소독을 해야 했다.[16] 병동 외부 활동은 제한되었으며 환자들은 회랑을 따라 걷는 일이 금지되었다.[17] 천연두는 잠복기간이 상당히 길고, 환자들이 병원에 들어올 즈음이면 이미 심각한 중증이었다. 치료는 기초적인 수준이었다. 종기에 연고를 발랐고, 환자들은 아편과 에테르를 맞고 진정되었다.[18] 닥터 레가 이 병의 전염을 막기 위해 취한 방법

은 매우 효과적이었다. 천연두 발생 6개월 동안 41명의 환자가 있었지만 사망은 6명에 불과했다. 그는 전염병 종결 선언이 있은 후 1889년 4월 15일 병원 이사회에 제출한 보고서에 여러 가지 권고 사항을 기술했다. 그는 질병 발생에 대한 효과적인 치료 대책으로 병원 경영진으로부터 상당한 찬사를 받았고, 덕분에 몇 년 후 아를 위생국 책임자 자리를 제안받았다.[19]

반 고흐는 입원 기간 후반부에는 남성 병동에 있었다. 닥터 레는 반 고흐가 때때로 자신의 방에 들르는 것을 반갑게 맞이했다. 레의 딸은 훗날 이렇게 기억을 떠올렸다. "빈센트는 병동의 소음 때문에 집중할 수 없었다. 아버지는 그가 진료실에서 차분히 동생 테오에게 편지를 쓸 수 있도록 허락했다."[20] 병원 건물이 아직 그대로 있기 때문에 외풍이 부는 그 커다란 병실들을 상상할 수 있다. 병원 건축 당시에는 공기 순환이 중요한 요소였기 때문에 환자들은 널찍하고 열린 공간에 수용되었다. 반 고흐가 있던 병실은 약 40미터 길이에 8미터 너비였고, 천장은 약 5미터 높이였으며 회칠을 한 흰색 벽에는 12개의 커다란 창문이 있었다. 각 창문에는 분홍색과 흰색 격자무늬 커튼이 걸려 있어 다소 근엄한 실내에 조금이나마 밝은 분위기를 만들어주었다.[21] 침대는 철제였고, 짚 매트리스, 베개와 베개받침이 있었다. 반 고흐의 병실 바닥에는 광택 없는 소박한 타일이 깔려 있었고, 28개의 침상이 있었다. 침대 간격이 약 0.9미터에 불과했기 때문에 프라이버시는 거의 없었고, 그 공간에는 의자 하나와 개인 소지품을 위한 수납장이 있었다. 특별한 처치가 필요할 때면 얇은 보일 천으로 된 커튼이 쳐졌다. 진료기록 차트가 커튼 봉에 달려 있었다. 잠을 자는 일도 힘들었다. 냄새 나는 기름과 파라핀 램

프가 천장에 매달려 있어 지속적으로 신경을 써야 했고, 밤에도 불빛을 낮추어 계속 켜놓았다.

병실은 여름엔 너무 더웠고, 겨울엔 너무 추웠다. 화장실은 단 하나여서, 28명의 환자가 계단 옆 '터키식 변기(개방된 구멍)' 하나를 나눠 써야 했고, 물 내리는 장치 따로 없이 물이 든 양동이 하나를 옆에 놓고 사용했다.[22] 환자들은 병실에서 각자 자신의 옷을 입었고, '필요에 따라' 속옷을 갈아입었다. 욕실은 1층에 있었고 한 달에 두 번 개장되어 목욕을 할 수 있었다. 철제 욕조는 가스 파이프를 이용해 데웠다. 모든 환자들이 사용했기에 개개인을 위해 물을 청결하고 따뜻하게 유지하는 일은 불가능했다. 병원에는 1년에 15,510명의 입원환자가 있었지만 욕조가 사용된 건 400번뿐이었다. "환자들이 얼마나 자주 목욕하는가?"라는 질문에 관리자는 이렇게 농담을 했다. "필요하다고 느낄 때마다(혹은 냄새가 날 때)."[23]

물을 끓여 차나 수프를 만들었다. 론 강에서 직접 끌어오는 물이었기 때문에 비위생적으로 간주되었고, 환자들은 절대 끓이지 않은 물은 마시지 않았다. 수분 섭취는 수프, 허브티, 커피, 와인을 통해 이루어졌다. 환자의 건강상태가 아무리 나빠도, 심지어 극히 제한적 환자식을 하는 경우도 매일 와인을 마시는 일이 허락되었다. 모유 수유 하는 이를 포함해 여성들에게도 하루에 4분의 1리터의 와인이 주어졌다. 오늘날 독자들에게는 환자들을 술에 취해 몽롱한 상태로 만들었던 것으로 보일 수 있으나 19세기 후반 프랑스에서는 식사할 때 대부분 와인을 함께 마셨다. 환자들에게는 하루 두 번, 오전 10시와 오후 5시에 식사가 제공되었다. 음식은 상당히 기본적이었지만 고기(소고기, 양고기), 많은 밥, 콩과 렌틸콩, 채소, 샐러

드와 올리브 오일 등 기력을 회복하기에 충분한 것이었다.[24] 치료, 병실, 간호 등등 이 모든 것의 비용은 환자당 하루 1.50프랑이었고, 아를 시민에게는 무료였다.

환자들은 테라스나 산책로에서 담배 피우는 일이 허락되었고, 이는 다른 사람들과 이야기를 나눌 고마운 기회가 되었다. 반 고흐는 천연두 위험으로 인한 제한 조치 때문에 입원 말기에 가서야 이 권리를 부여받았다. "만일 내가 곧 또다시 진짜 미치게 된다면 이 병원에는 있고 싶지 않다." 3월 말 빈센트는 테오에게 이렇게 썼다. "지금 당장은 이곳을 자유롭게 떠나고 싶다. 만일 내가 나 자신을 조금 이해한다면, 여기저기 중간 휴지기가 있을 것이기 때문이다." 다시 한 번 그는 다른 이들에 대한 놀라운 세심함을 보여준다. "내게 최선은 혼자 있지 않는 것이겠지. 그러나 나는 나 자신을 위해 다른 존재를 희생시키기보다는 정신병원에 영원히 머무는 편을 택하겠어." 그의 감성적 지성에도 불구하고 그의 온전한 정신에 다시 한 번 금이 갔으며, 이어지는 편지 속에 편집증 증상이 드러나기 시작한다. "그들은 매우, 매우 영악하고, 매우 박식하고, 매우 강력하고, 심지어 인상주의적이지……. 그들은 전대미문의 은밀함 속에 정보를 취하는 법을 알아. 하지만, 하지만, 그것이 나를 경악하게 하고 혼돈스럽게 해, 아직은."[25] 그의 문장 구조는 혼란스럽고, 생각은 뒤죽박죽이었다.

3월 중순 즈음 빈센트에게서 거의 소식이 없어 걱정을 하던 테오는 화가 폴 시냐크가 곧 파리를 떠나 남쪽으로 그림 여행을 할 예정이란 얘기를 듣게 된다. 그는 시냐크에게 아를에 잠시 들러 형을 만나줄 것을 부탁했다.

폴 시냐크는 1889년 3월 23일 아를에 도착했고, 그날 하루를 빈센트와 함께 보낸 후 다음 날 아침 남부 해안으로 떠났다. 이 예상치 못한 방문에 반 고흐의 기분이 크게 나아졌다. 닥터 레는 그날 하루 반 고흐에게 외출을 허락했고, 두 사람은 노란 집으로 가서 반 고흐의 그림들을 보았다.

시냐크를 만났다는 것을 알리기 위해 네게 편지를 쓴다. 그를 만나 참 좋았다. 경찰이 자물쇠를 부수고 폐쇄시킨 문을 우리가 억지로 열지 말지 결정하는 어려움에 부딪혔을 때 그는 매우 친절했고, 매우 심성이 곧았으며, 매우 솔직했다. 그들은 우리를 들여보내지 않으려 했으나 결국 우리는 안으로 들어갔다. 나는 그에게 기념품으로 정물화 한 점을 주었고, 그러자 아를의 착한 헌병들이 몹시 화를 내더구나. 그 그림에는 훈제 청어 두 마리가 그려져 있는데, 너도 알다시피 불어 gendarme에는 청어와 헌병이라는 뜻이 모두 있지.[26]

15개월 전 파리에서 반 고흐가 기획했다 실패로 끝난 전시회 이후 그의 작품을 본 적이 없었던 시냐크는 깜짝 놀랐다. 반 고흐의 작품은 근본적으로 달라져 있었고, 이젠 인상주의의 영향에서 벗어났을 뿐 아니라 강렬하고 순수한 색깔, 과감한 붓질로 새롭고 성숙한 형태의 그림을 구현하고 있었다. "그는 나를 데리고 가 그의 그림들을 보여주었습니다." 시냐크는 테오에게 말했다. "그 그림들은 상당수가 매우 훌륭했으며, 하나같이 모두 흥미로웠습니다." 그는 또한 테오에게 빈센트가 좋은 상태임을, 머리에는 온통 작품 생각

뿐임을 알렸다. "나는, 장담컨대, 그의 건강이나 이성이 최고로 완벽한 상태라고 판단했습니다. 그는 오직 하나의 바람, 방해받지 않고 작업에 몰두할 수 있기만을 바라고 있었습니다."[27]

다시 본 자신의 작품과 동료 화가의 방문에 자극을 받은 빈센트는 테오에게 그림 재료를 부탁했다. 4월 중순, 마침내 병원에서 외출을 허락하자 그는 다시 한 번 작업을 재개했고 꽃이 활짝 핀 과수원을 그림에 담았다. 멀리 나가는 일이 편치 않았던 그는 병원에서 길 하나 건너 리스 대로의 군 막사 옆 호스피스 들판에서 작업했다. 이 그림들은 1888년 여름의 캔버스들과는 상당히 달라 표면이 매끈하고 선들이 세밀하여 일본 판화뿐 아니라 폴 고갱의 영향도 보여주고 있다.

슬프게도 반 고흐는 완벽한 평온 속에서 그림을 그릴 수 없었다. 그의 상황은 매일 달라지는 것 같았다. 아를 병원에 무한정 머물 수도 없었고 그렇다고 노란 집으로 돌아가는 것도 허락되지 않아 그는 실질적으로 집이 없는 사람이었다. 살 목사는 그에게 이사를 제안했다.[28] 라마르틴 광장 주변 그가 친구라 생각했던 이들의 배신으로 상심하던 그는 이 문제를 테오와 얘기했다. "새로운 소식은 살 목사가 나를 위해 다른 동네에 아파트를 구해주려 애쓰고 있다는 거다. 나도 그 생각이 좋은 것이, 그렇게 하면 즉시 이주를 하지 않아도 될 것이기 때문이다."[29] 그는 그렇게 많은 시간과 돈을 투자해 페인트를 칠하고 가스를 설치했던 집을 포기해야 한다는 것에 심기가 불편했다. 그렇게 좋아진 집의 혜택을 누군가 다른 사람이 본다는 생각에 화가 났다. 그러나 진정서 때문에 라마르틴 광장으로 돌아갈 수는 없었다. 그리고 환자들은 상태에 따라 예외는 있었

지만 일반적으로 3개월 이상 병원에 머물 수 없었다.[30] 다른 대안이 있어야 했다. 4월 중순 그는 테오에게 편지를 썼다. "닥터 레 소유의 방 두 개짜리 작은 아파트를 6프랑(또는 수도세 포함 한 달에 8프랑)에 빌렸다. 분명 비싼 건 아니지만 다른 스튜디오만큼 좋지는 않다."[31] 아파트의 위치는 알려지지 않았다. 다행히 아를 토지 등기소의 로베르 피엥고가 내 문의에 닥터 레가 랑프 뒤 퐁 6번지 소유주였다는 친절한 답변을 해주었다.[32] 토지 등기소가 제공한 정밀한 아를 지도를 검토하다가 나는 이 아파트가 닥터 레의 진료실 위층이었고, 동시에 1930년 어빙 스톤이 닥터 레를 만나러 갔던 바로 그곳임을 깨달았다. 반 고흐는 독립적 생활을 주장했고, 상당한 자신감이 있었음에도 불구하고 아파트 계약을 앞둔 순간 갑자기 발을 뺐다. 살 목사는 나중에 테오에게 이렇게 설명했다. "집주인과의 계약이 가까워오자 갑자기 그가 제게 고백하길, 당분간은 다시 자신을 제어할 용기도 없고, 두세 달 정신병원으로 가서 지내는 것이 자신에게 더 낫고 합리적일 것이라 했습니다."[33] 반 고흐는 여전히 자신의 발작으로 인한 충격으로 트라우마를 입고 쇠약해져 휘청대고 있었다. 이웃들의 적대감까지 겹치자 그의 허약한 상태는 더 악화되었다. 병원에 머물 수 없게 되자 그는 테오를 비롯한 가족이 사립 요양소 비용을 추가로 부담하지 않으면 정부가 운영하는 공립 정신병원으로 가는 수밖에 없는 상황에 처했다. 살 목사가 적당한 요양 시설을 찾아보기 시작했고, 마침내 아를에서 멀지 않은 생 레미의 정신병원 한 곳을 발견했다. 한 달에 100프랑이었다. 19세기 프랑스에서 공립 정신병원과 사립 정신병원은 하늘과 땅 차이였고, 게다가 공립 시설은 일단 들어가면 나오는 것이 거의 불가능해 살아

서 나오는 사람은 드물었다. 사립 시설은 일정한 행동의 자유를 주었고 그림도 그릴 수 있어 반 고흐로서는 훨씬 나은 선택이었다.

반 고흐는 이제 아를을 떠나는 일을 받아들였고, 테오에게 편지를 썼다.

이달 말이 되어도 나는 여전히 살 목사가 내게 말한 생 레미 정신 병원이나 혹은 다른 시설로 가기를 원할 것이다. 그 선택에 대한 장단점을 자세하게 얘기하지 않는 것을 용서해다오. 그 일은 이야기하는 것만으로도 내게 상당한 스트레스가 될 것이다. 내가 여기 아를이든 다른 곳이든 새 스튜디오를 구하고, 거기서 혼자 사는 일을 시작할 수 없다는 것을 확실하게 느끼고 있다는 말로 충분히 설명되었으면 좋겠다. 같은 결론이다―지금은―그럼에도 다시 한 번 마음을 먹으려 애를 써봤지만―지금으로선 가능하지 않다. 나는 지금 내게 되돌아오고 있는 그림 그릴 수 있는 능력을, 억지로 스튜디오를 꾸리고 그 모든 책임을 짊어지다가 다시 잃게 될까 봐 두렵다.[34]

아를을 떠나는 것이 결정되자 반 고흐는 앞선 몇 달 동안 자신이 머물던 장소를 기록하기 시작했고 1889년 4월 말, 아를 병원 안마당 정원과 병동 풍경을 그림으로 남겼다. 병동 그림은 우울한 풍경이다. 소리가 울려 퍼질 듯 거대한 병실 안에 일상복을 다 껴입은 남자 환자들이 온기를 찾아 난롯가에 모여 있는 모습을 볼 수 있다. 간호를 맡은 수녀들은 등이 굽었고 완연히 나이가 들어 보인다. 그림 속 난로 옆에는 석탄통이 있는데, 바로 반 고흐가 12월 두 번째

발작 때 세수를 하려 했던 그 통이다. 자신에게 있었던 일을—비록 그것이 너무나 가슴 아프고, 충격적이고, 개인적인 것이라 해도—기록하고자 하는 그의 결심에는 망설임이 없어 보였고, 이 그림은 그의 고난의 기념물로 볼 수 있을 것이다.

"형이 편지를 여러 번 보내 몸이 매우 건강하다고 알려왔습니다." 5월 5일 테오가 그의 어머니에게 말했다. "그런데 그는 점차 자신이 충격을 받았다는 것과 치료가 필요하다는 것을 깨닫고 있습니다."[35] 1889년 5월 초, 노란 집의 물건들을 지누 부부 집에 맡긴 반 고흐는 이제 병원을 떠날 준비가 되었다.[36] 반 고흐는 살 목사에게서 메모 한 장을 받았다.

> 내가 수요일에 당신을 생 레미로 데려다줄 수 있을 겁니다. 괜찮다면 우리는 8시 51분 기차를 탈 겁니다. 내가 페이롱 씨를 이미 만나봤기 때문에 내가 당신과 동행하는 것이 최선일 겁니다.[37]

1889년 5월 8일, 빈센트 반 고흐는 생 레미의 생 폴 드 모졸 사립 요양원에 도착했고, 이로부터 15개월이라는 짧은 세월 후 사망한다.

상처 입은 천사

WOUNDED ANGEL

어느 늦은 오후 내 전화가 울렸다. "마담 머피?" 약간 떨리고 있었고 나이가 든 목소리였다. 그 남성은 자신을 소개했다. 알고 보니그는 '라셸'의 손자였고, 나는 몇 주 전 그에게 편지를 보낸 적이 있었다. 그가 전화를 걸어주었다는 것이 믿기지 않았다. 나는 편지에서 자세한 이야기는 거의 하지 않은 채 반 고흐와 관련해 그녀의 이름을 발견했다고만 말했는데, 그럼에도 그는 기꺼이 나를 만나겠다고 했다.

어느 무더운 여름 오후, 나는 이 노인이 반 고흐가 12월 23일 만난 '라셸/가비'라는 여성의 수수께끼를 푸는 데 도움을 줄 수 있기를 바라며 집을 나섰다. 그는 대단히 친절하게 나를 맞아주었다. 고

령임에도 불구하고 그는 많은 이야기를 품고 있었고, 전쟁 전 아를에 대한 내 질문에 모두 답해주었다. 나는 얼른 내 원래의 방문 목적에 맞게 질문을 던지고 싶었지만 조심스럽게 다가가야 했다. 그는 그의 할머니 가브리엘에 대해 애정과 존경심을 갖고 이야기했다. 이야기를 나누던 중 그가 벽에 걸린 사진들 중 하나를 가리켰다. 프로방스의 밝은 햇살 속 젊은 커플의 모습이었다. 여성은 서른 살 정도로 프로방스식 정원의 올리브 나무 옆에 서서 따뜻하고 다정한 얼굴로 활짝 웃고 있고, 옆에는 가벼운 모자를 쓴 남자가 앉아 있었다. 나는 내가 그토록 오랫동안 찾아왔던 여인과 마침내 대면할 수 있었다. 흥분을 감추기 어려웠다.

그는 두 번째 사진을 보여주었다. 그 사진에서 그녀는 더 나이가 들어 있었고 상당히 달라 보였다. 세월이 흐르면서 얼굴이 더 갸름해지고 각이 져 젊은 시절 토실했던 두 볼과는 거리가 있었다. 나는 그녀가 두 사진 모두에서 아를 전통 복장을 완전히 갖춰 입은 모습에 놀랐다. 그때까지 나는 그 드레스를 특별한 날에만 입는 옷으로 믿고 있었다. 그는 가브리엘이 대대로 아를 여인의 후손이었으며, (그녀 어머니와 마찬가지로) 매일 전통 옷을 입고 상투처럼 틀어 올린 특유의 머리 스타일을 했다고 말했다. 그는 또한 그녀가 잠시 파리에 다녀온 적 외에는 한 번도 아를을 떠난 일이 없다고 말했다. 파리는 치료를 받기 위해 갔던 것이고, 그곳에서 그녀는 말들이 무대 위에서 공연하는 쇼를 보았다고 했다.[1] 그는 파리 여행이 몇 년도였는지는 기억하지 못하지만 그녀가 젊었을 때였다고 말했다.

마침내 나는 심호흡을 한 후 내가 찾아온 이유를 설명했다. 나는 내가 그린 가계도를 보여주고 가브리엘에 대해 내가 알고 있는

얼마 되지 않는 이야기를 했다. 마침내 나는 그에게 그의 할머니와 반 고흐의 연관성에 대해 들은 적이 있는지 물었다. 나는 쉬지 않고 말을 이어갔는데, 가장 결정적인 부분에 이르렀을 때 문을 두드리는 소리가 났다. 노인의 딸이었다. 그때까지 그는 자신의 기억에 대해 열린 태도로 너그럽게 이야기를 들려주었지만, 다른 사람이 오자 말을 너무 많이 해서 야단맞을까 두려워하는 아이처럼 조용해졌다. 나는 다시 가브리엘로 대화를 돌려보려 노력했다. 그러나 문을 두드리는 소리가 또 들려오자 우리의 대화는 그것으로 완전히 끝이 났다. 그의 사제가 온 것이다.

나는 작별인사를 하고 볕이 잘 들던 방을 나왔다. 우리는 서로의 뺨에 키스를 했고 나는 다시 오겠노라 약속했다. 그 방문이 시간 낭비는 아니었다. 나는 많은 것을 알게 되었다. 라셀의 정체를 확인하는 일이 엄청난 인내심을 요할 것임을 늘 인식하고 있었기에 좀 더 끈기를 갖고 기다려야 할 것이었다.

반 고흐의 신경발작에는 한결같이 여성들이 연관되어 있었다. 1888년 12월 그의 발작 전후로 반 고흐는 〈자장가〉로 알려진 그림 연작을 작업하고 있었다. 이 다섯 점의 초상화는 오귀스틴 룰랭이 요람을 흔드는 긴 줄을 잡은 채 화가에게 시선을 주는 것이 아니라 그림에서는 보이지 않는 뭔가 다른 존재—그녀의 5개월 된 딸 마르셀—에게 정신을 쏟고 있는 모습을 그린 것이다. 반 고흐는 이 초상화를 해바라기 그림 두 점의 가운데에 배치해 트립티크, 즉 세 폭으로 이루어진 제단화를 구성할 계획이었고, 이 모티프는 계속 이어졌다. 룰랭 부인은 납작한 해바라기 꽃이 그려진 매우 화려한 벽지

를 배경으로 앉아 있다. 색채는 의도적으로 강렬하고, 1888년 9월 초의 〈밤의 카페〉를 떠올리게 한다. 반 고흐는 1889년 1월, 테오에게 이 초상화를 그린 의도를 단호하고 명료하게 설명했다.

이제 이 그림은 벼룩시장에서 산 다색 석판화 같다고 할 수 있을 것 같다. 녹색 드레스에 주황빛 머리의 여인이 분홍 꽃이 있는 녹색 배경에서 선명하게 두드러진다. 화려한 분홍색, 화려한 주황색, 화려한 녹색의 날카로운 불협화음이 단조로운 붉은색과 녹색으로 차분해진다.[2]

조제프 룰랭의 초상화들과 달리, 반 고흐는 〈자장가〉의 여인을 보고는 있지만 소통하고 있지는 않다. 그녀는 정면을 향하지 않고, 어머니와 자식이라는 신비로운 유대감에 몰입되어 있다. 이 그림들은 오귀스틴이 그녀 아이 외에는 그 어떤 것에도 무심하다는 것을 보여주는 강렬한 이미지이다. 괴로운 나날, 어머니가 곁에 있었으면 하는 것은 자연스러운 바람이다. 정신건강이 급격히 나빠지는 가운데 이 작품들을 그렸던 반 고흐는 무조건적인 모성애라는 안전함 속으로 은유적으로 돌아가고 있었던 것이다. 오귀스틴 룰랭은 보편적인 어머니가, 위로의 존재가 된다. 요람은 그림에 드러나 있지 않기에 이 그림을 보는 사람이 그녀의 사랑하는 아이의 위치에 있게 된다. 이것이 바로 그의 의도였음을 그는 테오에게 설명한다. "나는 이 캔버스를 누군가, 어느 아이슬란드 어부라도, 배에 놓는다면 그 그림에서 자장가를 느끼는 사람들이 있을 거라 믿는다."[3]
자장가와 바다 위의 흔들림은 반 고흐 편지에서 거듭 되풀이되

는 주제가 되고, 그가 1889년 초 고갱에게 들려주었던 환각 속에도 나타난다. 고도의 과민함과 과도한 종교적 열정은 반 고흐의 삶 내내 모습을 드러냈고 종종 다른 이들도 그것을 언급했다. 반 고흐의 첫 번째 발작 후 에밀 베르나르는 알베르 오리에에게 보낸 편지에서 반 고흐가 "여성들에게 지나친 인간애를 보였고, 나는 그가 숭고한 헌신을 보여주는 장면들을 목격했다"라고 썼다.[4] 벨기에 보리나주에서 사제로 있던 시절 반 고흐는 가난한 이들에게 자신의 옷을 주었고, 그리스도를 따르려는 노력에 바닥에서 잠을 자 교회 당국을 놀라게 하기도 했다. 여성들과의 관계는 단순하지 못했고, 여성들은, 그들을 고통에서 벗어나게 해주는 구원자가 되려는 그의 과도한 욕망의 대상으로 존재했다. 반 고흐의 삶에는 여러 여인들이 있었다. 런던에 머물던 시절, 다른 남자의 약혼녀였던 주인집 딸, 미망인이었던 사촌 케이, 다른 남자의 아이를 임신한 창녀 신, 뉘넌에서 독을 마신 마르호 베흐만, 이 모든 여인들에게 반 고흐는 청혼을 했거나 그들과의 결혼을 생각했다. 다른 여인들, 파리의 카페 주인이었던 옛 연인 아고스티나 세가토리, 지누 부인과 오귀스틴 룰랭 등은 그의 그림 속에 불멸로 남아 있다. 그러나 여인들 중 최고의 수수께끼는 '라셸'이다. 다른 여성들은 모두 두 개의 범주에 들어간다. 나이가 더 많은 어머니 모습이거나, 그만이 구원할 수 있는 상처입은 천사들이다.

그의 일련의 신경발작을 연구하면서 나는 개개의 발작이 그의 삶의 여인들과 연결되어 있음을 깨달았다. 첫 번째 발작이 절정에 달했을 때 그는 '라셸'을 만나러 갔다. 오귀스틴 룰랭이 병원에 면회를 왔던 12월 27일, 두 번째 발작이 일어났고, 몇 주간의 휴지 기

간이 있었음에도 그는 1889년 2월 3일 '라셸'을 보러 갔다 온 후 세 번째 발작을 일으켰다.[5] 마지막으로 독방에 격리된 것도 1889년 2월 말 오귀스틴 룰랭이 아를을 떠난 직후였다.[6] 이러한 우연은 무시하기엔 너무나 도드라진 것이었다. 이 여성들이 빈센트 반 고흐에게 커다란 의미가 있었던 것은 분명하지만, 첫 번째 발작에 연관된 여성, 그 알 수 없는 '라셸'은 어떤 의미였을까?

가브리엘의 손자를 만나고 온 이후 줄곧 무언가 석연치 않은 것이 있었다. 나는 가브리엘이 내가 찾던 이라고 확신했다. 그러나 그녀의 프로필은 내가 알던 1880년대 창녀의 삶에는 들어맞지 않았다. 기록물 보관소를 통해 내가 얻은 지식으로는 창녀 생활을 그만두는 것은 불가능까지는 아니더라도 몹시 힘든 일이었다. 아를의 파일 중에 한 제빵업자가 자신의 누이를 매춘에서 풀어줄 것을 요청하는 편지가 있었다. 그는 마침내 경제적으로 누이를 돌볼 수 있게 되었다고 말하고 있었지만, 기관의 답변은 간략했다. "안 됩니다, 그녀는 창녀로 남아 있어야 합니다."[7] 창녀들 대부분은 나이가 들면 결국 매춘업소의 마담이 되었다. 그러나 가브리엘은 결혼을 했고 아이를 낳았다. 뭔가 맞지 않았다.

나의 아버지는 우리가 모든 종교와 국적의 사람들을 존중하고 이해하도록 이런 말을 하곤 했다. "네가 마구간에서 태어났다고 해서 꼭 말이란 법은 없다."[8] 나는 다시 한 번 '라셸'에 관해 수집한 정보들을 점검했고, 내가 엄청난 실수를 했을지도 모른다는 생각이 들기 시작했다. 당시 신문을 읽은 다른 연구가들과 마찬가지로 나 역시 반 고흐가 매춘업소 입구에서 여자를 불러달라고 부탁했다는 기사에서 그 여자가 당연히 창녀라고 단정했다. 그런데 그녀가 창

녀가 아니었다면?

　내가 가브리엘을 발견한 것은 아주 작은 정보들을 모으며 다른 후보들을 지워나가는 방법을 통해서였다. 나는 여전히 진짜 '라셸'을 발견했다고 믿었지만 들어맞지 않는 점들이 몇 가지 있었다. 가장 큰 문제는 가브리엘이 창녀로 일하기엔 너무 어렸을 것이란 점이었다. 피에르 르프로옹은 반 고흐 전기에서 그 역시 '라셸'을 가비라 부르며, 반 고흐가 그녀를 만나러 갔을 때 그녀는 겨우 16세였다고 주장했다. 그런데 르프로옹은 작은 실수를 했다. 가브리엘은 82세로 사망했고, 1888년 12월 23일은 그녀의 19번째 생일 몇 주 후였다. 게다가 아를에서 매춘업소 여러 곳을 소유하고 있던 비르지니 샤보가 어린 여성을 불법으로 고용하여 자신의 생업을 잃을 행동을 했을 리는 있음직하지 않았다.

　나는 다시 그 광경으로 돌아갔다. 반 고흐는 1888년 12월 23일 부 다를 거리의 공창 1번지 문을 두드렸다. 작은 길에 한 집에 아가씨 몇 명이 고작인 작은 매춘업소들이 있어, 남자들이 술과 여자를 위해 그 거리를 찾곤 했다. 나는 모든 기사에 그날 밤 그가 실제로 업소 안으로 들어갔다는 언급이 없었다는 것을 깨달았다. 마담의 일은 남자들에게 자신의 업소 아가씨들을 붙여주는 일이었다. 만일 반 고흐가 창녀 중 한 사람을 요청했다면, 합리적인 장사꾼이었던 포주는 당연히 그에게 안으로 들어오라고 하지 않았을까? 반 고흐는 안으로 들어가 술 한잔하며 기다렸거나, 혹은 아가씨가 다른 고객과 있어 바빴다면 포주가 다른 아가씨를 권했을 것이다. 그런데 그런 일은 없었다. 모든 신문기사에 따르면 반 고흐는 그의 '선물'을 업소 밖 거리에서 아가씨에게 주었던 것으로 보인다. 이 작은 요점

이 12월 23일 이야기 전체를 완전히 뒤집어놓았다.

　반 고흐는 그 운명의 겨울밤 창녀가 아닌 다른 사람을 불러달라고 했던 건 아닐까? 공창에 관한 로르 아들러의 책 『매춘업소의 생활 1830~1930』에는 업소의 다른 일자리들이 자세히 서술되어 있다. 업소 규모에 따라 달랐겠지만 술 서빙 직원, 경비, 요리사, 세탁부, 청소부 등이 있었다.[9] 아를의 매춘업소들은 매우 작았고 이런 일꾼들은 아마도 각기 다른 포주에게 고용되어 있어도 거리 전체 업소들 일을 다 했을 것이다. 그렇다면 '라셸'이 나중에 마담 샤보의 옆집 업소 주인인 루이 씨 직원으로 기록되어 있었던 것이 설명된다.[10]

　나는 이 사건에 대한 당시 신문기사들을 모두 다시 확인하며 반 고흐가 그날 밤 만났던 사람에 대해 어떻게 기록되어 있는지 살폈다. 증거는 많지 않았지만 유용했다. 내가 발견한 기사 중 두 개를 같은 통신원이 작성했고, 그 두 기사 모두에서 그는 그 아가씨를 '라셸'이라 불렀다. 『르 포럼 레퓌블리캥』에서 반 고흐는 "보고흐 Vaugogh"로 적혀 있었고, 두 기사에는 네덜란드가 아닌 폴란드 사람으로 묘사되어 있었는데, 이는 발음의 유사성에서 비롯된 설명하기 쉬운 착오였다. 이들 기사는 전보로 전송되었고 실수하기도 쉬웠다. 가브리엘이란 이름은 불어로는 라셸과 거의 비슷하게 들린다. 이 경우도 발음 실수였던 것일까? 다른 신문들은 그녀의 이름을 아예 언급하지 않았지만, 내가 이전에는 간과했던 다른 정보를 제공하고 있었다. 크리스마스에 실린 기사 중 하나에 반 고흐가 "매춘굴에 가서…… 그곳 거주자 중 한 명과 이야기하길 요구했고…… 그 사람이 문으로 와 문을 열었고……"라고 되어 있는데 창녀라는 언

급은 전혀 없었다.[11] 고갱은 "경비"가 문을 열었다고 말했고, 에밀 베르나르는 그 여성을 "카페의 여성"이라 불렀는데 『르 프티 프로 방살』도 같은 표현을 사용했다. '라셸'은 시간이 갈수록 창녀가 아닌 쪽으로 느껴졌다. 하지만 그날 밤 부 다를 거리로 호출받은 순경 알퐁스 로베르는 분명하게 "그 창녀의 이름은 기억나지 않지만, 그녀의 별명은 가비였다"라고 말했다.[12] 그의 이야기가 40년 후 글로 기록된 것이고, 그즈음 아를에서는 이미 반 고흐와 그의 귀 이야기가 상당히 미화된 전설이긴 했지만, 결정적인 증인이 틀렸을 것 같지는 않았다.

1888년 12월, 알퐁스 로베르는 15개월째 아를의 시경 소속 경찰로 일하고 있었다. 그는 시공무원으로서 순찰을 하고 평화로운 거리를 지키는 것이 임무였다. 지역 법령은 시경 경찰의 임무를 이렇게 서술했다. "시경 경찰은 현장에서 범죄를 중단시킬 수 있지만 조사를 수행할 수는 없다." 이는 그가 실제로는 아를 관내 사적 구역에는 들어가지 않았다는 뜻이다. 심각한 임무는 '장다름'이라 불리는 군 소속 경찰인 헌병이 담당했다. 가장 중요한 것은, 그가 공창 명부에 접근할 수 없었을 것이란 사실이다. 그가 지역에서 일하는 아가씨들 얼굴을 모두 알았을 수는 있지만, 홍등가 주민들과는 피상적인 관계만 가졌을 것이다. 그가 아가씨들의 서비스를 직접 이용하지 않는 이상—그런데 당시 결혼해 어린아이까지 있었던 그에게는 그러한 가능성이 많지 않아 보인다—그로서는 부 다를 거리 매춘업소 안에서 누가 무슨 일을 했는지 잘 알지 못했을 것이다.

나는 반 고흐가 1889년 2월 3일 쓴 편지의 문구에서 뭔가가 늘 석연치 않다고 생각했다. 그는 테오에게 12월 23일 자신의 귀를 주

었던 아가씨를 만나러 갔다는 이야기를 하면서 "사람들이 그녀를 칭찬한다"라고 덧붙였다. 나는 항상 이 말이 좀 어색하다고 생각했다. 사람들이 생계를 위해 몸을 파는 여자를 '칭찬'했을까? 그녀가 사람들이 좋아하고 존중하는 그 지역 여성이어야만 말이 되는 이야기였다. 나는 그녀가 반 고흐가 이전에도 수차례 그랬던 것처럼 이웃에서 만나 사로잡힌 누군가가 아니었을까 심각하게 고려하기 시작했다. 그래서 나는 1880년대 아를의 창녀들과 며칠을 보냈다. 성병 치료를 받은 여성들을 확인했지만 가브리엘은 명단에 없었다. 체포 기록과 성생활을 통해 전염되는 질병으로 치료받은 이들과 연관된 이름들을 살폈지만 거기에도 가브리엘은 없었다. 신문기사, 사생아 출생, 인구통계도 다시 한 번 확인했다. 어디에도 가브리엘의 흔적은 없었다.

그녀의 가족과 다시 이야기를 해야 했다. 나는 그녀의 손자가 우리의 대화 중 내게 준 몇 가지 단서들을 따라갔고, 그녀의 파리 여행을 조사했다. 나는 그녀의 가족이 이 새로운 정보에 관심을 가질 것이라 생각했다. 그래서 다시 한 번 그녀의 손자에게 만나줄 것을 부탁하는 글을 썼다. 그사이 그는 병이 들었고, 말하는 데 어려움이 있었기에 이번에는 그의 아들이 도움을 주기 위해 그 자리에 함께했다. 나는 우리의 대화가 끊어졌던 부분에서 이야기를 이어갔다. 나는 파리의 진료기록을 포함해 가브리엘에 대해 찾은 정보를 보여주었다. 그들 가족사 일부를 그들과 함께 나누는 것은 설레는 일이었다. 노인은 곧 피곤을 느꼈고, 나는 그의 아들과 둘이 대화를 계속했다. 마침내 나는 내 관심의 목적을 말했다. 그는 상당한 인내심을 가지고 내 이야기에 귀를 기울였고, 질문을 던지기도 했다. 반 고흐

의 편지와 내가 발견한 다른 문건들에 있던 글들이 중심이 되었기에 나는 많은 것을 설명하지 않아도 되었다. 그가 문득 말했기 때문이다. "그럼 이 라셸이 제 증조모로군요."

1888년 1월 8일 맑고 햇살이 좋은 일요일, 프로방스 아를 외곽 시골, 가브리엘 베를라티에 가족이 그들 소유의 농가에서 점심을 먹기 위해 함께 모였다. 그들은 며칠 늦었지만 가브리엘의 남동생 생일을 축하하고 있었다. 마침 공현축일 일요일이었고, 프로방스 지방에서는 전통적으로 가토 데 루아gateau des rois라는 특별한 빵을 먹으며 축하하는 날이었다. 오후에 이웃의 개 한 마리가 그들 주변을 돌아다니고 있었지만 아무도 주의를 기울이지 않았다. 그러다 갑자기 개가 뛰어올라 가브리엘을 공격했고, 숄과 소매를 뚫고 그녀의 왼쪽 팔을 물었다.[13] 그녀는 상당히 많은 피를 흘렸다. 개에 물린 상처는 대단히 심각한 것일 수 있었는데—상처가 감염될 경우 페니실린이 없는 상황에선 생명에 위협이 되는 부상이었을 뿐 아니라—광견병의 위험 때문이었다. 감염된 환자를 치료하지 않으면 일반적으로 사흘 안에 사망했다. 닥터 루이 파스퇴르가 3년 전 처음으로 백신을 사용했고, 당시에는 아를 지역신문을 통해 백신의 발견이 널리 알려져 있었다.[14] 가브리엘 가족은 신속히 행동했다. 아를의 수의사였던 닥터 미셸 아르노를 부르러 보냈고, 동네 양치기가 개를 총으로 사살했다.[15] 부검을 통해 개가 광견병에 걸렸음이 확인되었다. 가브리엘의 상처는 감염을 막기 위해 뜨거운 인두로 소작되었다.[16] 소작을 하면 생존율이 더 높긴 했지만 여전히 충분한 치료는 되지 못했다. 낭비할 시간이 없었다. 의사는 파리로 전보를 보냈고, 가방이 꾸려졌으며, 그날 밤 가브리엘과 그녀의 어머니는

파스퇴르 연구소에서 치료를 받기 위해 파리로 떠날 준비를 했다.

가브리엘과 그녀의 어머니는 아를 전통 복장 차림으로 다음 날 오후 5시 40분에 파리에 도착했다.[17] 다음 날 아침 1888년 1월 10일 화요일 11시경, 그들은 닥터 루이 파스퇴르가 과학연구소 소장으로 있던 윌름 거리의 에콜 노르말 쉬페리외르 건물 내 그의 진료실로 갔다.[18] 그녀의 진료기록에는 그녀가 어떻게 치료되었는지 상세히 적혀 있었다. 그녀는 1888년 1월 10일과 27일 사이에 총 20차례 (살아 있는 광견병 바이러스로 만든) 백신을 맞을 예정이었다.[19] 그런데 기록에 따르면 그녀는 1월 23일 진료실에 오지 않았다. 파리에 머무는 동안 그녀의 어머니와 그녀는 샤틀레 극장에서 쥘 베른의 「미셸 스트로고프」를 보았다. 연극은 늦은 밤 11시 45분에 끝났고, 그것은 그녀의 첫 연극 관람이었다. 어쩌면 이 연극 공연이 1월 22일에 있었고, 그래서 그녀가 23일 백신을 맞지 않았는지도 모른다.

가브리엘은 그녀가 본 것에, 자신이 익숙했던 아를의 소박한 생활과 너무나 다른 그 광경에 매우 깊은 인상을 받았고, 손자에게 무대 위 장면들을 묘사하며 "진짜 말과 거울들"이 군대 전체의 효과를 냈다고 말했다.[20] 그녀는 1월 27일 마지막 접종을 하고 아를로 돌아갔다. 그것이 처음이자 마지막 파리 여행이었다. 가족은 그녀의 생명을 구하기 위해 많은 돈을 썼고, 집으로 돌아온 그녀는 고가의 치료비 지불을 돕기 위해 청소부로 일하기 시작했으며 작은 선물을 사기 위해 저축도 했다.[21] 어쩌면 그녀는 부 다를 거리 근처에 살았던 그녀의 사촌들을 통해 그 일자리를 구했을 수도 있다.

'라셸'은 서서히 뚜렷하게 모습을 드러내고 있었다. 결혼 전 나의 '라셸'—가브리엘—은 밤에는 매춘업소에서 메이드로 일했고, 이른 아침에는 라마르틴 광장 상점들을 청소했다. 마을은 긴밀한 공동체였고 서로에게 친숙했기에 반 고흐도 거의 매일 그녀를 보았을 것이다. 그렇긴 하지만 그가 왜 그녀를 선택해 귀를 주었는지는 설명되지 않았다. 단서는 반 고흐가 12월 23일 '라셸'에게 했던 말에 있었다. 그가 한 말은 그날의 사건을 설명하는 모든 이야기에 다양한 형태로 실려 있었다. 고갱에 따르면 반 고흐는 "여기…… 내 기억 한 조각"이라고 말했다. 처음에 나는 이 말이 이해되지 않았다. 기자들도 반 고흐가 한 말을 되풀이했고, 표현은 조금씩 달랐지만 의미는 같았다. 나 대신 이것을 가지고 있어달라는 얘기였다. 아를 지역신문인 『르 포럼 레퓌블리캥』은 "이걸 받아요, 그리고 소중하게 간직해요"라고 인용했고, 『르 프티 프로방살』은 "이걸 받아요, 이게 당신에게 소용이 될 거요"라고 기록했다.[22] 반 고흐는 이 젊은 여성에게 자신이 매우 소중하게 여기는 무언가를 준 것이다. 그런데 왜 그의 신체 일부였을까? 그리고 왜 그녀였을까?

가브리엘에게는 개에 물린 흉터가 남았고, 그것은 아를 전통 복장 아래로도 눈에 띌 만큼 상당히 컸다고 한다. 그녀가 1888년 1월 이전에는 파리에 간 적이 없고, 그 후로도 그곳에 간 적이 없었으므로, 혹시 반 고흐가 파리를 떠나기 직전 그곳에서 그녀를 만났던 것은 아닌지 궁금했다. 그녀가 아를로 돌아온 지 3주도 채 지나지 않아 반 고흐가 아를에 모습을 드러냈다. 전통 아를 복장을 한 두 여인은 당시 파리에서 보기 쉽지 않은 광경이었을 것이다. 그렇긴 하지만 파스퇴르 연구소는 센 강 남쪽, 룩셈부르크 정원 가까이 있었

다. 반 고흐는 강의 북쪽에 살았기에, 비록 이 이론이 흡족하게도 깔끔하긴 하지만 별 가능성은 없어 보였다. 그런데 반 고흐가 편지에서 파스퇴르 연구소를 두 차례 언급한 적이 있고, 그것도 1888년 7월이었다는 점은 흥미롭다. "분명 이 여인들은 더 위험하다……. 파스퇴르 연구소에 사는 광견병 걸린 개들에 물린 시민들보다."[23]

더 설득력 있는 설명이 12월 23일까지 이르는 나날들 동안 반 고흐가 보인 종교적 집착에 대한 기록 속에 있다. 고갱이 에밀 베르나르에게 한 이야기에 따르면, 반 고흐는 "성경을 읽고 있었고, 엉뚱한 장소에서 가장 비도덕적인 사람들에게 설교를 했다. 이 친구는 자신이 그리스도라고 믿게 되었던 걸세." 지나친 확대 해석으로 보일지도 모르지만, 나는 반 고흐가 종교적으로 고양된 상태에서 가브리엘에게 그녀의 망가진 피부를 대체할 자신의 건강한 신체 일부를 주었을 수도 있다고, 그리고 그가 그날 밤 한 말은 그리스도가 최후의 만찬에서 했던 말, "이것이 내 몸이니…… 너희가 이를 행하여 나를 기념하라"를 떠올리게 한다고 생각한다.

가브리엘은 실제로 1888년 12월 23일 밤, 공창 1번지에 있었다. 하지만 창녀로 일했던 것은 아니다. 그녀는 침대 시트를 갈고 술잔을 닦았다. 반 고흐가 그 비 오는 밤 매춘업소에 나타났을 때 그 불쌍한 젊은 여성이 겪었을 충격은 몹시 컸을 것이다. 광기에 휩싸인 남자가 일하는 곳을 찾아와 그렇게 불길한 것을 선물로 건넸으니 기절한 것도 놀라운 일은 아니다. 반 고흐는 무한한 친절을 베풀 줄 알았고, 특히 자신보다 가진 것이 없다고 여겨지는 이들에게는 더더욱 그랬다. 그는 온순한 아가씨가 변변치 않은 보수에도 그렇게 열심히 일하는 것에 감동을 받았을 것이다. 그는 그녀의 상처 입

은 팔에 가슴이 아팠을 것이다. 그녀는 바로 그가 이끌리는 타입의 여성, 자신이 구원할 수 있다고 믿는 상처 입은 천사였던 것이다.

내가 부탁하자 그녀 가족은 친절하게도 다시 나를 만나주었다. 그사이 몇 달 동안 그들 가족 중 한 사람이 가이드의 안내를 받으며 반 고흐 전시회를 둘러보았고, '반 고흐가 귀를 준 창녀'에 대한 가이드의 이야기에 화가 나 있었다. 가족은 그들이 알고 사랑했던 여성과 이 미스터리의 '라셸' 이야기를 동일시할 수 없었다. 그 이야기와 연관되어 있는 추문의 냄새에 온 가족이 두려움을 느꼈다. 가브리엘은 1888년 12월 아를에서 일어난 사건들로 심각한 정신적 충격을 받았을 뿐 아니라 그 결과 평생 고통을 겪어야 했다. 그녀로서는 작은 도시의 수근거림과 루머를 막을 수도 없었고 자신을 변호할 수도 없었다.

반 고흐의 자해 행위를 최종적으로 설명하는 것은 언제나 그의 광기였다. 잘린 귀를 창녀에게 가져다주었다는 이야기 역시 어둠 속 사람들과 어울려 다니다 결국 구제 불능으로 미쳐버린 보헤미안 화가라는 걷잡을 수 없는 전설의 불길에 기름을 끼얹었다. 나는 그가 귀를 절단한 것에 대해 어떤 판단을 내릴 수는 없다. 물론 멀쩡한 정신을 가진 사람의 행동으로 해석될 수는 없으며, 그의 '선물' 역시 '라셸'에게도, 경찰에게도 미치광이의 행동으로 받아들여졌고 당시 언론에도 그렇게 보도되었다. 그러나 그의 귀를 '라셸'에게 준 것은 그가 성인이 된 이후의 삶 내내 가속이 붙고 있던 행동의 연속선상이었다. 반 고흐는 무슨 일이든 어중간하게 하는 법이 드물었다. 그의 과거라는 맥락을 보면—네덜란드에서 손을 불길에 넣었던 일, 벨기에에서 가지고 있던 옷을 모두 나눠준 일—아를의 그 극

단적 행동은 단순히 하나의 미친 짓이라기보다는 극도로 아팠던 사람의 절박한 행동에 가까웠을 것이다. 그는 충동적이었고, 열정적이었으며, 동시에 과도하게 민감했고 깊은 감정이입을 보였다. 대부분 혼자 생활하는 가운데 이런 특성들이 제어되지 않고 유지되었다. 정신질환이 원인이었던 것은 분명하지만, 그럼에도 그의 행동 뒤 동기는 친절을 베풀고자 하는 마음이었고, 균형이 깨진 정신에 서나마 그는 상당히 명징한 의식을 갖고 있었다.

욕망 또한 반 고흐 자해 행동의 이유 중 하나로 자주 등장한다. 전적으로 배제할 수는 없겠지만, 이에 대한 증거는 미미한 것으로 보인다. 에밀 베르나르는 반 고흐의 여성을 향한 "지고한 헌신적 장면"을 목격했다고 언급한 바 있고, 반 고흐가 지누 부인과 오귀스틴 룰랭과 나누었던 긴밀한 유대감은, 설사 그것이 성적인 것을 기초로 했을지라도, 욕망보다는 존경과 헌신에 더 근접했던 것으로 보인다. 만일 반 고흐의 행동이 성적으로 부적절했다면 무스메의 가족이 딸을 노란 집에 보내 연달아 여러 시간씩 반 고흐의 모델을 하도록 허락하지는 않았으리라 생각한다. '라셸'의 신원을 발견한 일은 반 고흐에 대한 인식을 분명히 바꾸게 했다. 반 고흐가 그날 밤 공창에 갔던 것은 충동 때문도, 단순한 욕망 때문도 아니었다. 그 여성은 그가 이미 알고 있던 지인이었고, 그가 측은하게 여기고 있었던 것으로 보이는 사람이었다. 나는 그녀에게 선물을—자신의 신체 일부를—준 그의 행동은 그 젊은 여성에 대한 진심 어린 염려와 친절에서 나온 것이라 믿는다. 그 행동은 물론 쇠약해지고 있던 정신 상태의 영향이었지만 그렇다고 해서 덜 고귀한 것은 아니다.

1888년 12월 23일 밤 11시 20분경, 반 고흐는 이타적인 임무를

수행하기 위해, 도움이 필요한 한 젊은 여성을 구원하기 위해 노란 집을 나선다. 그의 특유의 망상에서 비롯된 방식이었지만 그는 도움을 주고자 했던 것이다, 상처 입은 천사에게.

〈생트 마리 드 라 메르의 바다 풍경Seascape near Les Saintes-Maries-de-la-mer〉은 1888년 5월 말에서 6월 초 사이, 반 고흐가 바다로 주말여행을 갔을 때 그린 그림이다. 파도 위 바람의 효과에 깊은 인상을 받은 그는 바다를 고등어 비늘에 비유하기도 했다.

폴 고갱의 〈에밀 베르나르의 초상화가 있는 자화상Self-portrait with Portrait of Émile Bernard(레미제라블)〉에는 40세의 폴 고갱이 한 해 전 파나마와 마르티니크로 여행을 다녀온 후 건강이 나빠져 병색이 완연한 모습으로 그려져 있다. 이 초상화 덕분에 그가 1888년 10월 23일 이른 아침 아를에 도착했을 때 카페 가르 사람들이 그를 알아보았다고 한다.

고갱이 그린 초상화 〈해바라기를 그리는 빈센트 반 고흐Vincent van Gogh Painting Sunflowers〉 는 실제로 눈앞의 모델을 보고 그린 것으로 보이지 않는다. 해바라기가 피지 않는 계절이었고, 그림 속 반 고흐가 입고 있는 옷은 일상복으로 입었을 것 같지 않은 양복이기 때문이다. 고갱은 자서전에 서 자신이 이 작품을 완성했을 때의 반 고흐의 반응을 기록했다. "나긴 나야, 맞아, 하지만 미친 내 모 습이군."

고갱의 〈아를의 여인들Arlésiennes(미스트랄)〉은 거친 미스트랄 바람 속에 숄로 몸을 감싸고 걷고 있는 아를 여인들을 그린 것이다. 이 시기 고갱의 많은 작품들이 그렇듯 이 풍경 역시 그의 상상으로 구성된 것이다. 좁은 길과 울타리, 나무들은 반 고흐의 집 앞 공원을 연상시키는 것이지만 이 그림에서 선명하게 보이는 분수는 아를 병원 마당에 있는 것이다.

반 고흐의 작품 중 유일하게 아를의 매춘업소 내부를 그린 것으로 1888년 11월 그림이다. 아를에서 윤락여성 다섯 명을 고용하고 있던 두 업소 중 한 곳인 비르지니 샤보의 매춘업소일지도 모른다. 벽에는 반 고흐가 좋아했던 당대 화가 드가와 툴루즈 로트렉의 작품과 유사한 이미지들이 걸려 있다.

반 고흐는 절친한 친구 조제프 룰랭의 아내인 오귀스틴 룰랭의 초상화(〈자장가〉) 다섯 점을 그렸다. 이 캔버스는 1889년 1월, 반 고흐가 처음으로 병원에서 돌아온 직후 그린 것이다. 아마도 그즈음까지 모유 수유를 하고 있었던 오귀스틴이—그림에는 아기도 요람도 보이지 않지만—5개월 된 딸 마르셀의 요람을 흔들어주는 데 사용되었을 끈을 손에 쥐고 있는 모습이다.

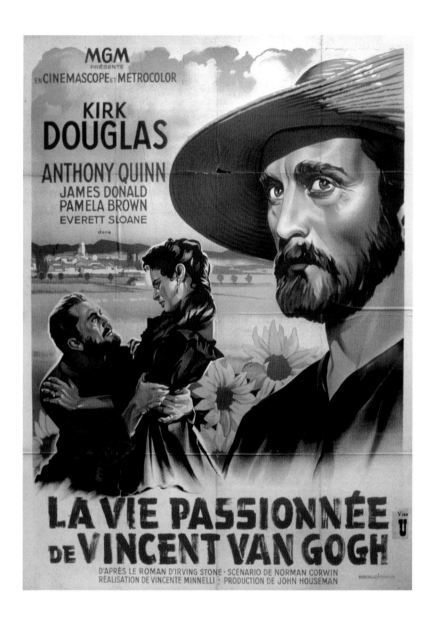

책『삶을 향한 열망』과 후일 나온 영화는 빈센트 반 고흐에 대한 대중의 인식을 그 무엇보다 확실히 형성하였다. 1956년 프랑스에서 개봉되었던 영화의 포스터는 태양에 흠뻑 젖은 풍광, 여인, 해바라기, 그리고 커크 더글러스의 광적인 표정 등 신화를 만들어낸 그 이야기의 요소들을 잘 보여주고 있다.

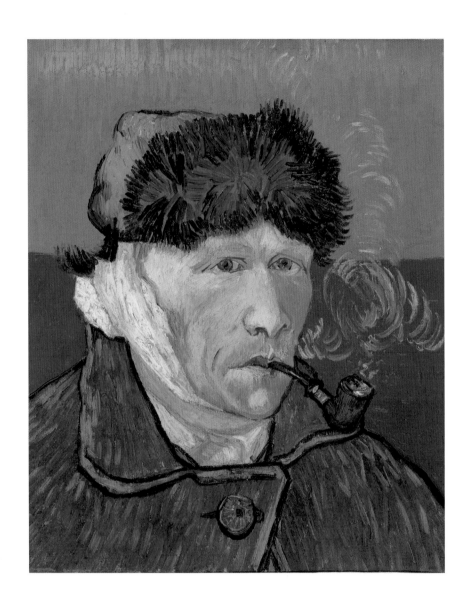

〈귀에 붕대를 감고 파이프를 문 자화상〉은 병원 퇴원 후 며칠 되지 않은 시기인 1889년 1월 8일, 혹은 9일경 노란 집 스튜디오에서 그린 것이다. 자해 상처를 치료한 오일 실크 드레싱을 귀 위 두툼한 충전재와 붕대가 고정하고 있다.

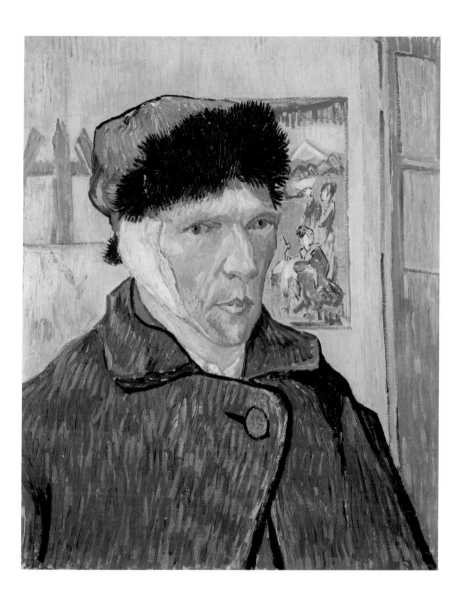

약 일주일 후인 1889년 1월 17일경 그린 〈귀에 붕대를 감은 자화상〉은 다른, 좀 더 가라앉은 붕대 상태를 보여주며 반 고흐의 상처가 아물고 있음을 암시한다. 노란 집 아래층에 위치한 스튜디오에서 그린 이 자화상 배경에는 사토 토라키요의 일본 판화 〈게이샤가 있는 풍경〉이 있다. 빈센트 반 고흐의 개인 소장품으로 알려져 있다.

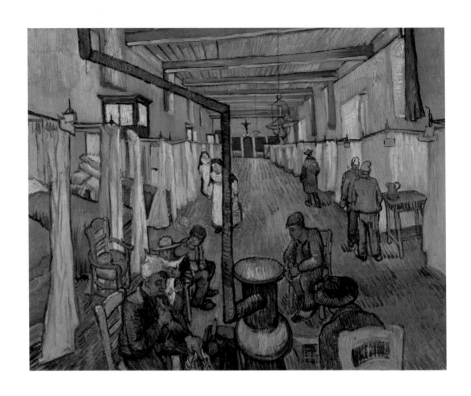

〈아를 병원의 병동〉은 반 고흐가 몇 개월 동안 머물렀던 아를 병원의, 바람이 느껴지는 커다란 남성 병동을 그린 것이다. 그는 자기 자신도 그림 속에 포함시켰는데, 머리에 밴드를 두른 채 밀짚모자를 쓰고 신문을 읽고 있는 모습이다. 폴 시냐크가 한 달 앞서 만난 그를 묘사한 것과 일치한다.

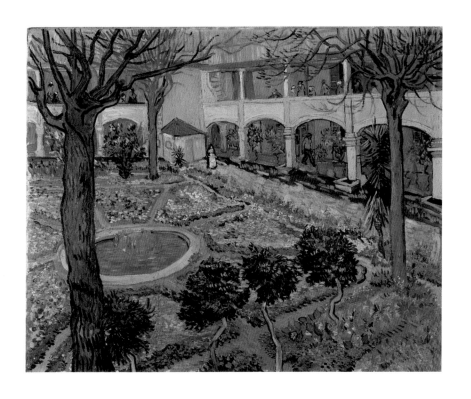

〈아를 병원의 정원〉에는 1889년 반 고흐가 머물렀던 남성 병동 테라스가 정원 건너편에 선명하게
그려져 있다. 생 레미의 병원으로 떠나기 직전 그린 이 그림은 앞의 〈아를 병원의 병동〉과 함께 반 고
흐의 아를의 마지막 집(또한 추억)이었던 아를 병원 작품 한 쌍을 이룬다.

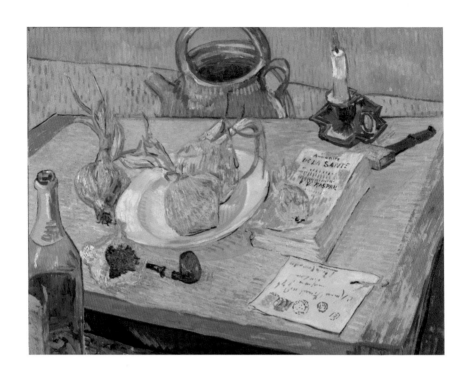

1889년 1월에 그린 이 정물화는 첫 발작을 일으킨 후 노란 집으로 다시 돌아왔을 때 반 고흐가 어떤 것에 관심을 가졌는지를 보여준다. 의학 사전, 자신이 수신자인 편지 봉투 등이 있는데, 1888년 12월 23일 도착한 이 봉투에는 분명 테오가 자신의 약혼을 알리는 편지가 들어 있었을 것이다.

1889년 제작된 이 수수께끼 같은 도기는 폴 고갱의 자화상이다. 유약의 짙은 붉은빛은 얼굴을 흘러 내리는 피를 보여주는 것처럼 보이며, 흥미롭게도 고갱은 자신의 모습에 귀를 표현하지 않았다.

1889년 6월에 그린 〈별이 빛나는 밤Starry Night〉은 그가 생 레미에서 그린 많은 그림들과 마찬가지로 기억을 더듬어 구성한 작품이며, 하늘에서 별들의 궤적을 포착한 것으로 보인다. 반 고흐의 가장 상징적인 작품 중 하나로 자리매김했지만, 당시 그는 이 그림이 불만스러워 여러 번 다시 채색을 한 후에야 테오에게 보냈다.

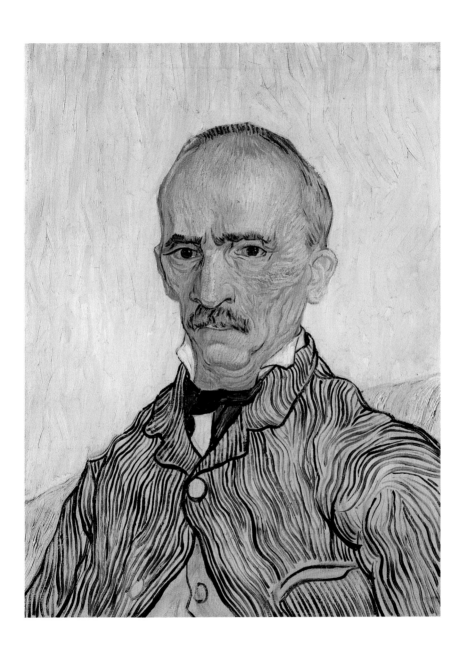

반 고흐는 생 레미 정신병원에 환자로 있던 시절, 병원 잡역부였던 59세의 샤를 엘제아르 트라뷔크의 초상화를 그렸다. 이 잡역부가 아마도 반 고흐가 아를을 방문할 때 동행한 사람이었을 것이다.

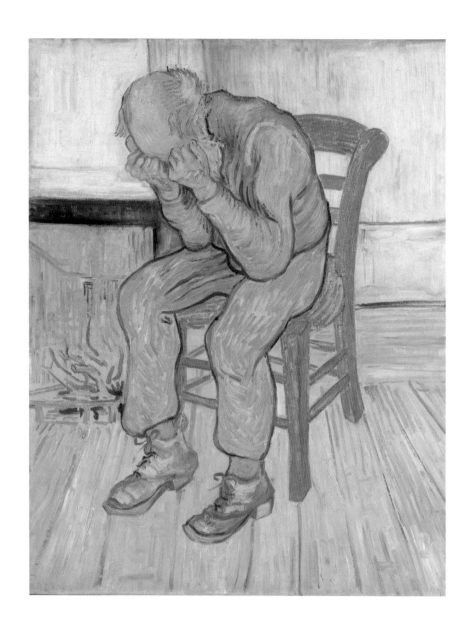

1890년 5월, 반 고흐가 정신병원을 떠나기 얼마 전 그린 이 그림은 노인이 절망적인 분위기 속에 얼굴을 두 손에 묻고 있는 광경을 보여준다. 반 고흐는 과거에도 이와 유사한 습작을 한 적이 있었지만 이 초상화는 자살 얼마 전에 그려진 작품이기에 특히 더 가슴을 아프게 한다.

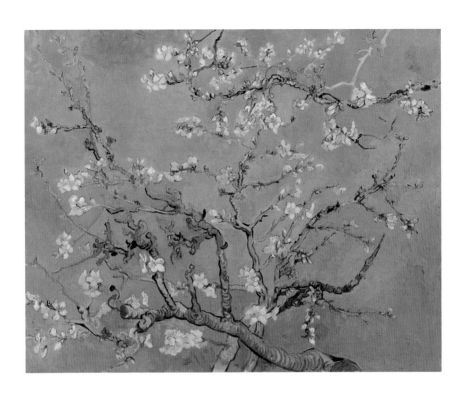

아마도 반 고흐의 작품 중 가장 슬픔을 담은 것 중 하나로, 이 커다란 캔버스는 1890년 초 테오의 아들 빈센트 빌럼, 즉 그의 조카의 탄생을 축하하는 선물로 그린 것이다. 당시 반 고흐는 일련의 발작으로 고통받고 있었고, 간신히 정신의 안정을 유지하고 있던 몹시 허약한 상태임에도 불구하고 이런 걸작을 만들어낸 것이다.

불안한 유전자

TROUBLED GENES

서명자 본인, 의학박사 생 레미 정신병원 원장은 네덜란드 출생으로 현재 아를(부슈 뒤 론) 거주 중이며 그곳 시립병원에서 치료를 받았던 36세의 빈센트 반 고흐가 환청, 환각과 중증 광증 발작을 일으켰고, 그 결과 자신의 귀를 절단하게 되었음을 증명합니다. 오늘 그는 이성을 되찾은 것으로 보입니다. 그러나 그 자신은 독립적으로 생활할 기력과 용기를 갖추지 못했다고 느껴 정신병원 입원 허가를 요청하였습니다. 위의 모든 사항에 의거하여 나는 반 고흐 씨가 오랜 간격을 두고 주기적으로 간질 발작을 일으킬 위험이 있으며, 따라서 이 시설에 입소하여 장기 관찰 아래 생활하는 것이 바람직하다고 생각합니다.[1]

아를에서 지낸 기간 동안 어떤 병원기록도 존재하지 않기 때문에 이것이 우리가 반 고흐 질병에 관련해 갖고 있는 유일한 의학적 진단서이다. 닥터 페이롱은 또 다른 정보를 제공하고 있는데, 반 고흐가 실제로 자신의 귀를 잘랐음에도 "그는 그것을 인식하지 못하고 있다"라고 언급하며 그 사건에 대해 "그는 희미한 기억만을 가지고 있을 뿐이다"라고 기록했다. 그는 반 고흐가 자신의 환청과 환각에 "겁에 질려" 있었다고 강조했다. 반 고흐는 발작 후 보낸 편지들에서 자신이 본 것을, 특히 모파상 소설 속 유령 오를라와 바다의 환상을 여러 차례 쓴 바 있고, 이 이미지들은 위기의 시간 동안 반 고흐를 묘사한 고갱의 노트에서도 언급되었던 것이다.

1880년대 후반 정신이상을 겪는 사람들을 돕기 위해 할 수 있는 일은 거의 없었다. 반 고흐의 상황은 새로운 것이 아니었다. 그의 가족은 그가 십대였을 때부터 그의 문제를 잘 인식하고 있었고, 이르게는 1870년 그가 열일곱 살에 불과했던 때부터 그를 입원시키려 했었다. 더 많은 가족들의 서신을 살펴보면 가족 모두 빈센트가 아픈 상태임을 알고 있었던 듯한 언급들이 있다. 그의 사망 후 사촌 중 한 사람은 테오의 아내 요한나에게 이렇게 썼다. "나를 비롯해 집안사람들 다수는 이를 불행이라기보다는 고통에서 벗어난 것으로 생각했습니다."[2]

19세기 프랑스에서 모든 정신질환은 '간질'이라는 포괄적인 용어로 불렸다. 이 '간질'이 반 고흐 생전 그에게 내려진 유일한 진단이었다. 오랜 세월, 19세기 의사들의 정신질환 진단의 불확실성을

의심했던 전기 작가들과 역사가들은 반 고흐 질병의 원인이 간질이 아니었을 거라 생각했다. 그러나 빈센트는 그의 집안에서 정신질환을 앓았던 유일한 사람이 아니었고, 이는 생 레미의 의사들과 나눈 그의 대화에도 잘 나타나 있다.

그는 우리에게 그의 어머니의 언니가 간질이었고, 집안에 환자가 여러 명 있다고 말했다. 이 환자에게 발생한 일은 그의 가족 여러 사람에게 발생했던 일의 연속일 수도 있을 것이다. 그는 아를의 병원을 떠난 후 정상적 생활을 재개하고자 노력했으나, 이틀 만에 기이한 감각을 경험하고 밤에 악몽을 꾸어 병원으로 돌아가지 않을 수 없었다.[3]

반 고흐가 자신의 주변 사람들 중에 정신질환을 가진 이가 있다고 말했다는 이야기는 많이 있었지만—고갱, 무리에 피터슨 등—이 진료기록이야말로 반 고흐가 직접 가족력을 말했다는 첫 번째 증거이다. 모계 쪽으로 문제가 있었던 것으로 보인다. 반 고흐의 어머니 안나는 자녀들을 상당히 늦은 나이에 출산했다. 반 고흐를 낳았을 때 그녀는 33세였고, 막내인 코르넬리우스(코르)가 태어났을 때는 거의 48세였다. 빈센트가 닥터 페이롱에게 말했던 안나의 언니 클라라 아드리아나 카르벤튀스는 빈센트가 13세 때 간질로 사망했다.[4] 반 고흐 가족에게 유전적 정신질환이 있었다는 강력한 증거가 또 있다. 성인이 된 그들 여섯 자녀 중 네 명이 정신질환을 앓았다. 나머지 두 누이는 정신질환 증상을 보이지 않았다. 상대적으로 그 수가 적은 가족에 이렇게 정신질환 비율이 높았다는 사실은

빈센트에 대한 학술 논문에서는 대부분 간과되었다. 빈센트의 발작과 이어진 자살에 뒤이어 1902년 12월 빌레민이 정신병원에 들어갔고, 1941년 그곳에서 사망했다. 그리고 코르넬리우스도 1900년 남아프리카공화국에서 자살한 것으로 알려졌다. 그런데 테오의 병은 별개의 문제였다. 빈센트 사망 한 달 만에 그 역시 정신이상을 일으켰고, 6개월 후 네덜란드 정신병원에서 사망했지만, 그는 뇌매독 진단을 받았다. 그것은 19세기 당시에는 불치의 병이었다.

빈센트가 앓았던 정신질환이 무엇이었든 그는 자신의 문제를 온전하게 인식하고 있었다. "아직 겨울이구나, 들어보렴. 난 그저 조용히 내 작업을 계속하겠다. 만일 그것이 광인의 것이라면, 글쎄, 할 수 없지. 나로선 어찌할 수 없는 일이지." 그리고 그는 자신을 너무나 끔찍하게 괴롭히는 증상들을 직접적으로 말했다. "견디기 힘든 환각은 이제 멈추었고, 단순한 악몽 같은 것으로 약화되었는데 브롬화칼륨을 먹기 때문인 것 같다."[5] 1889년 1월에 쓴 이 편지에서 그의 병에 대한 의학적 치료법이 처음으로 언급되었다. 브롬화칼륨은 간질발작을 일으키는 환자들에게 진정제로 처방되었다. 하지만 반복적으로 복용하면 "우울증과 함께 근육조절력 상실, 환각, 시력장애, 과민성, 정신병, 기억력 상실"을 야기할 수 있었다.[6]

반 고흐의 정신질환을 연구하는 이들은 그의 편지들이나 남아있는 몇 되지 않는 의료기록에서 자세한 정보를 찾아야 하는데, 의료기록들은 모두 생 레미 시절의 것들이다. 일련의 증상들을 목록으로 만드는 것은 매우 힘든 일이다. 반 고흐의 편지들과 환자기록에서 우리가 아는 것은 그가 환청, 환각을 겪었다는 것이다. 살 목사는 1889년 2월 7일 테오에게 보낸 편지에서 이를 설명하며, 빈

센트가 독살되고 있다는 편집망상증을 보인다고 말했다.[7] 빈센트는 또한 일관성이 없는 것으로, 말이 뒤죽박죽이고 생각도 정돈되어 있지 않은 것으로 묘사되었다. 광증과 혼동의 사건들도 있었다. 생레미에서 그는 물감을 먹으려 했고, 시냐크는 반 고흐가 노란 집에서 그림을 보여주는 동안 테레빈유를 마시려 했다고 기억했다.[8] 그의 증상 일부, 환청과 환각은 첫 번째 발작에 앞서 발생했음이 고갱의 스케치북을 통해 확인되었다. 특히 고갱은 스케치북에서 '발작'이란 단어를 두 번 사용했고, 그 사건 직후 그가 받은 반 고흐 편지 위에도 낙서처럼 그 단어를 끼적거렸다. 이는 고갱이 반 고흐가 일종의 경련 같은 발작을 일으키는 것을 목격했음을 의미하며, 그에게 발작 억제 치료제가 처방된 것도 설명한다.[9]

지식과 기록 부족에도 불구하고 그의 광기는 언제나 사람을 매료시키는 것이었다. 1920년대 이후 이 주제에 관해 발표된 학술논문만 해도 몇 백 편이 넘는다. 그 논문들을 읽어내는 일은 인내심을 자극하는 일이었는데, 기록된 그의 증상은 너무나 많고 다양한 정신질환에서 나타나는 것이었기 때문이다. 1991년 미국인 의사 러셀 R. 먼로는 1922~1981년 사이의 반 고흐 정신질환 관련 논문 152편을 분석했다.[10] 가장 빈도수가 높은 결론은 반 고흐가 간질(55회)을 앓고 있었다는 것이었고, 정신병(41회), 조현병(13회), 성격/인격장애(10회), 조울증(9회) 순서로 나타났다. 반 고흐의 증상에 맞는 다른 병증들 가운데는 급성 간헐성 포르피린증도 있는데, 이는 조지 3세를 미치게 만들었던 유전병이다. 어느 정도 정확성이 있는 것으로 확립될 수 있는 유일한 주장은 반 고흐가 생 레미의 의사에게 말했던 것처럼 그의 정신질환에 유전적 요인이 작용했다는

것이다. 빈센트의 직계가족 외에도 가계도 범위를 넓히면 더 많은 환자들이 있었던 것으로 보인다.

빈센트 반 고흐의 문제에 대한 현대적 해석은 그 진단에 있어서나 분석가의 지리적 위치에 따라 달라지는 양상이다. 정신분석학이 시작되며 반 고흐에 대한 다양하고 다른 여러 학설이 있었다. 많은 학술 논문들이 1956년 프랑스 신경학자 앙리 가스토가 쓴 핵심 논문을 언급하고 있다. 당시 선도적인 간질 전문가였던 가스토는 생레미 병원 잡역부의 목격 증언을 토대로 반 고흐가 간질발작을 일으킨 것이라고 설명했다.[11] 불행하게도 가스토는 이 인터뷰 원문을 잃어버렸고, 따라서 이 발작의 확증은 존재하지 않는다.[12] 가스토는 반 고흐가 측두엽 간질이었다고 진단하며 압생트 때문에 악화되었다고 말했다. 이 측두엽 간질은 기록으로 남은 반 고흐의 증상들인 환청, 환각으로 나타나며 유전적으로 전이된다.

반 고흐의 '광기'에 대한 많은 논문들이 그의 병을 '알코올 중독'과 연관 짓는다. 1936년 반 고흐 질병에 관해 최초로 쓰인 학술 논문에서 프랑스 의사인 두아토와 르루아는 반 고흐가 "압생트를 너무 많이" 마셨을 뿐 아니라 커피와 담배 등 자극적인 것을 과도하게 가까이했다는 의견을 제시했다.[13] 더 최근의 것으로는 반 고흐가 분열정동형장애分裂情動型障碍를 앓았을 수 있다는 의견도 있다.[14] 게다가 그가 빈센트 빌럼 반 고흐라 불렸던 아기가 사산된 후 1년 만에 태어났다는 사실과 다른 아이의 대체라는 것에서 오는 심리적 부담감을 바탕으로도 여러 이야기가 있었다.[15]

반 고흐가 그렇게 독특한 자해를 행한 것에 대한 비의학적 추론들도 있었고, 역시 대중의 관심을 얻었다. 반 고흐는 그의 어머니와

아버지, 모든 여성들을 "미워했고", 혹은 여자 문제에 더 성공적이었던 고갱에 대해 "페니스 선망"을 갖고 있었다는 것이다. 또한 그의 첫 발작 몇 달 전인 1888년 가을에 일어났던 창녀 연쇄 살인 사건의 잭 더 리퍼에게 영향을 받아 귀를 잘랐다는 이론도 있다. 아주 기이하게 들리지도 않는 것이, 잭 더 리퍼는 희생자 중 두 명의 귀를 잘랐고, 이 사건은 프랑스 언론에도 크게 보도되었기 때문이다.[16] 예수가 겟세마네 동산에서 체포되었을 때 베드로가 로마 병사의 귀를 잘랐던 것에 영향을 받았다는 의견도 있다. 조토 디 본도네를 존경했던 반 고흐는 이탈리아 파두아의 스크로베니 성당의 그 유명한 벽화 이미지를 보았을 것이다. 그 극적 사건 직후 반 고흐가 쓴 편지들에는, 그리스도처럼 자신이 배신을 당했다는—특히 고갱에게—감정들이 분명하게 나타나 있다.

이러한 이론들은 어느 것도 반박의 여지없이 증명될 수 없기 때문에 반 고흐가 어떤 고통을 겪었는지 이해하는 일은 막다른 골목의 미로가 되어버린다. 나는 이런 복잡한 질병들을 심도 있게 연구하는 과정에서 내가 집중하지 못하고 있음을 깨달았다. 나는 의사가 아니다. 따라서 추측이 아닌 전문가의 의견을 믿을 필요가 있었다. 반 고흐 미술관은 내게 전문가 한 사람을 소개해주었다. 네덜란드 신경학자 닥터 피트 포스카윌이었다. 그는 간질 전문가로 반 고흐의 병증을 심도 있게 연구했다. 포스카윌은 반 고흐에 관한 의학적 가정과 이론을 분석할 때는 신중해야 한다고 내게 경고했다. 예를 들면, 이비인후과 관련 장애 전문가에게는 반 고흐가 메니에르병(이명)을 앓은 것으로 보일 수 있다고 그는 지적했다.[17] 정신과 의사는 정신의학적인 진단을 할 것이고, 신경학자는 신경학적 장애를

찾으려 할 것이다, 등등. 각각의 전문가는 반 고흐의 증상에서 각자의 이론을 뒷받침할 뭔가를 발견할 수 있다는 것이다.

간질은 인류 역사 가장 초기에 기록된 병증 중 하나로, 첫 발작이 기록된 것은 기원전 2000년경이다.[18] 고대 로마인들은 발작의 원인이 신들의 저주라고 믿었고, 초기 간질 치료법은 19세기 중반 등장하며, 브롬화물을 사용해 발작을 억제했다. 그것이 최신 치료법이었기에 당연히 이 화합물질이 반 고흐에게 투약되었다. 간질은 당시 모든 정신질환을 포괄하는 용어였기 때문에, 간질이 그의 행동의 직접 이유일 수 있다는 가능성은 간과되었다. 반 고흐의 정신이상의 뿌리에 실제로 간질이 있었다는 이 이론을 뒷받침할 좋은 증거가 있다. 간질은 대부분의 경우에 있어 유전자 구조같이 직접적이든, 어린 시절 트라우마같이 간접적이든, 유전이 작용한다고 믿어진다. 반 고흐의 다른 형제자매들도 정신병을 앓은 것으로 보인다는 사실에 비추어, 빈센트가 출산 당시 머리에 충격을 받았고 그것이 정신병을 야기했다는 추측도 있다. 유사하게, 간질 환자의 자살률이 일반인들에 비해 매우 높다는 통계도 있다.[19] 발작—간질과 자주 연관 짓는 증상—은 환자에 따라 크게 나타나거나, 부분적으로 나타나거나, 아예 나타나지 않기도 하는데, 어떤 경우든 여전히 간질로 진단받는다.

간질은 종류에 따라 각각의 병증을 갖고 있다. '대발작Grand mal'은 우리가 알아볼 수 있는 것으로, 환자들이 경련을 일으키고 급격하게 몸을 떨며 의식을 잃거나 반의식 상태에 빠진다. 대부분의 환자들은 부분적 발작이 일어나기 전 어떤 조짐을, 현기증이나 기시감을 느꼈다고 묘사한다.[20] 부분적 발작은 갑작스럽고 설명할 수 없

는 두려움이나 분노, 환청, 환각, 망상, 부자연스러운 언어 등 다양한 증상을 보인다. 이때 환각은 정신병 환자들이 경험하는 환각과는 약간 다른데, 간질의 경우 환각이 진짜가 아니라는 것을 인식한다. 소위 '무증 발작'은 좀 더 미약하고, 때로는 거의 지각되지 않으며—그래서 이름도 '무증 발작'이다—때로는 가벼운 경련이나 눈 깜박임으로 특징지어진다. 고갱은 반 고흐의 독특하고 이상한, 불균형적인 걸음걸이를 이야기한 적이 있고, 오베르에서 반 고흐가 묵었던 여인숙 주인의 딸 아들린 라부와 아를의 닥터 레도 반 고흐가 작업할 때 눈을 빠르게 깜박인다고 말한 바 있다. 반 고흐 방계 가족 가운데 뇌혈관 장애 경향이 있다는 증거가 있으며, 이때 증상은 보는 사람에 따라 발작으로 해석될 수도 있다.[21] 뇌 스캔이나 자세한 진료기록 없이는 그의 질병의 진짜 원인이 무엇이었는지 확인하기가 불가능하다. 그러나 이 모든 증거들을 살펴보면서 나는 그가 일종의 간질을 앓았으며, 조현병 혹은 조울증이 복합적으로 나타난 것으로 보인다는 반 고흐 미술관의 이론에 동의한다.

불행의 확신

THE CERTAINTY OF UNHAPPINESS

그 일요일, 그는 점심 후 곧장 밖으로 나갔고, 그건 이례적이었다. 어스름이 깔려도 그는 돌아오지 않았고 우리는 매우 많이 놀랐다……. 우리가 빈센트를 보았을 땐 밤이 된 후였고 9시 정도 되었을 것이다. 빈센트는 배를 접은 채 몸을 굽히고 걸음을 걸었고, 버릇인 한쪽 어깨를 다른 쪽 어깨보다 높이 올리는 자세를 더 과도하게 취하고 있었다. 어머니가 그에게 물었다. "므슈 빈센트, 걱정하고 있었는데 돌아온 걸 보니 기쁘네요. 무슨 문제가 있었나요?" "아뇨, 하지만 난……." 그는 말을 맺지 않은 채 홀을 건너 계단을 올라 그의 침실로 갔다……. 우리가 보기에 빈센트가 너무나 이상했기에 아버지가 자리에서 일어나 계단으로 가서 무슨 소리가 들리는지 귀

를 기울였다. 신음소리가 들린다고 생각해 (그는) 빨리 계단을 올라갔고, 침대에 태아 같은 자세로 무릎을 턱까지 끌어올린 채 누워 큰 소리로 신음하고 있는 빈센트를 발견했다. "왜 그래요?" 아버지가 말했다. "아파요?" 그러자 빈센트가 셔츠를 들어 올렸고 가슴 근처의 작은 상처를 보여주었다. 아버지가 큰 소리로 말했다. "아, 이런! 무슨 짓을 한 거요?" "죽으려고 했어요." 반 고흐가 대답했다.[1]

반 고흐의 죽음을 둘러싼 상황은 최근 많은 논란의 주제였다. 2011년 스티븐 네이페와 그레고리 화이트 스미스는 그들의 반 고흐 전기에서 그가 오베르 쉬르 우아즈에서 십대 한 무리에 의해 살해되었다는 의견을 피력했다.[2] '반 고흐 살인'이라는 이 자극적 이야기는 새로운 것이 아니다. 오베르에 오랫동안 떠돌던 소문이었고, 네이페와 스미스는 빅토르 두아토가 1957년에 한 인터뷰 덕분에 가해자들이 누구인지 확인했다고 주장했다.[3] 그 인터뷰 기사는 실제로 살인을 언급하지 않는다. 단순히 그 소년들이 반 고흐를 알았다는 사실을 서술한다. 실제로 인터뷰에 응한 르네 세크르탕은 그의 자살에 전혀 의문을 던지지 않는다. 반 고흐 미술관은 2013년 발표한 기사에서 네이페와 스미스 이론을 반박했다.[4] 나는 이야기의 이 측면을 직접 조사해보지는 않았지만, 빈센트 반 고흐는 자살 성향이 있는 사람이었다. 위에 인용한 7월 27일 사건에 대한 아들린 라부의 증언은 반 고흐가 스스로 목숨을 끊었음을 주장하는 유일한 경우가 아니다. 그의 사망 전 경찰이 오베르주 라부로 가서 반 고흐와 이야기를 나누었고, 다른 사람이 관여되었는지 물었을 때 반 고흐는 분명히 자신이 자살하려 했다고 진술했다.[5] 게다가 마지

막 순간에야 사망 원인을 알게 된 오베르 쉬르 우아즈의 노트르담 성당 사제가—자살은 성당 교리에 어긋났다—반 고흐 장례식에서 종교 의식을 행하는 일을 거절한 기록도 있다.[6] 반 고흐가 1890년 7월 27일 자살했다는 것을 의심할 이유는 존재하지 않는다. 그렇다면 의문은, 반 고흐가 왜 그렇게 절망적인 걸음을 내딛었는가 하는 것이다.

반 고흐의 삶은 1889년 5월 8일 아를을 떠나 생 레미 남쪽에 위치한 13세기 수도원인 생 폴 드 모졸 병원으로 온 이후 계속해서 급격한 내리막길이었다. 정신질환 관련 지식이 너무나도 초보적이었기 때문에 정신병원장 자리는 어떤 전문적인 연구도 요구되지 않았다. 1889년 당시 이 병원은 닥터 테오필 페이롱이 운영하고 있었는데, 그는 안과 의사였다.[7] 이것은 별다른 문제가 되지 않았다. 왜냐하면 실제로 1889년 당시 정신질환의 유일한 치료법은 환자를 진정시키는 데 쓰이는 브롬화물뿐이었기 때문이다. 반 고흐는 자신이 정신병원에 입원하면 질병이 더 잘 억제될 것이라 기대하고 있었다. 그는 곧 자신의 괴로움을 신속히 고칠 수 있는 방법이 없다는 것을 인정하지 않을 수 없었다. 정신병원은 아를의 병원에서 가졌던 상대적 평온에서 갑자기 깨어나 맞닥뜨린 불쾌한 현실이었다. 그는 이제 광인의 집에 살고 있었다. 그는 테오와 테오의 새 아내에게 편지를 써 "동물원의 동물들 같은 고함과 끔찍한 울부짖음"을 묘사했다.[8] 자신이 동생에게 큰 경제적 부담이라는 것을 알고 있던 반 고흐는 조바심을 냈다. "내가 그렇게 많은 그림과 드로잉을 그렸는데도 전혀 팔지 못했다는 생각을 하면 많이 걱정이 된다."[9] 이 걱정은 다가올 몇 개월 동안 줄곧 마음 한구석을 차지하고 암 덩어리

처럼 끊임없이 자라나게 된다. 하지만 이 정신병원에서 보낸 첫 주에 완성한 그림들 중 한 점이 1989년 경매에서 그때껏 팔린 그림 중 가장 비싼 작품이 된다. 바로 〈아이리스The Irises〉이다. 프로방스 어디서나 볼 수 있는 짙은 보랏빛과 초록의 야생화 가운데 하얀 아이리스가 홀로 한 포기 있는 풍경이다.[10] 이렇게 따로 떨어져 있거나 어떤 식으로든 다르다는 개념이 반 고흐의 마지막 해 작품들에 좀 더 뚜렷이 나타난다. 스타일에 변화가 있어 더 부드러운 색채를 사용하기 시작했고, 특히 발작 이전 작품을 특징지었던 강렬한 노란색이 줄었다. 병원이라는 제한된 구역에서 멀리 나가는 것이 늘 가능한 것은 아니었기에 그는 '장례식', 사이프러스 나무, 올리브나무 숲, 병원 마당의 신비로운 덤불 등 주변 자연 풍경을 그렸다. 이들 작품을 그릴 때 그는 물감을 두껍게 칠했고, 매우 불안하게 붓질을 한 듯이 보인다. 나무들은—하늘의 인상주의적 소용돌이에 의해 더 강조되어 보인다—바람에 흔들리고 있는 모습이다. 한 해 전 봄에 그렸던 작품들에서 볼 수 있었던 즐겁고 안정된 붓질과는 모두 거리가 멀다.

아를에서 그는 도시 한가운데 살았고, 건물과 가로등에서 흐르는 빛의 파문에 둘러싸여 있었다. 생 폴 드 모졸 병원은 마을에서 약 1.5킬로미터 이상 떨어진 언덕에 있었다. 지금은 고고학 발굴지와 가까이 있지만 반 고흐 시절에는 주변에 농장과 들판뿐이었다. 발작 후 반 고흐는 자주 잠을 잘 수 없다는 말을 했고, 아를에 있을 때는 장뇌를 복용하며 휴식을 취했다. 생 레미에서는 시야를 가릴 것이 아무것도 없었기에 맑은 밤이면 반 고흐는 침대에 누워 수많은 별들의 궤적을 관찰할 수 있었다.

프로방스의 밤은 놀라울 정도로 맑고 청명하다. 어디에도 이런 곳이 없다. 가리는 구름 한 점 없고 바람이 모든 흙먼지를 씻어낸 후면 나는 이곳에서 가장 아름다운 밤하늘을 목격하곤 한다. 어떤 밤이면 달이 빚어내는 강렬한 그림자들 덕분에 아직도 낮인 듯싶을 때도 있다. 하늘에 흩뿌려진 저 멀리 은하수의 별들이 반짝이며 밝게 빛난다. 경외심을 불러일으키는, 진정한 장관이다.

○ 소용돌이 성운 삽화, 윌리엄 파슨스, 3대 로스 백작, 1861년

1889년 6월 13일 보름달이 떴고, 6월 15~17일까지 미스트랄이 불었다.[11] 이즈음, 동이 트기 전, 잠을 이룰 수 없었던 반 고흐는 별들이 밤하늘을 여행하는 것처럼 보이는 장면을 그릴 계획을 한다. 19세기에 은하수는 소용돌이 성운이라 불렸고, 당시 과학 저널에도 소용돌이 모양의 별자리 도해들이 많이 보인다. 반 고흐는 책을 많이 읽었고, 소용돌이 성운 도해들이 그의 작품 일부에 보이는 형태와 매우 유사한 것으로 보아 그 이미지들에 이미 익숙했던 것인지도 모른다.[12]

1층의 스튜디오에서 그는 이 계획을 그의 상징적 작품 〈별이 빛나는 밤〉으로 옮겼다.[13] 반 고흐는 자신이 그려내고자 했던 것의 표현에 실패했다고 느껴 이 작품에 만족하지 못했고, 여러 차례 다시

반 고흐의 귀

채색을 했으며, 그해 늦게야 이 그림을 테오에게 보냈다.

7월 초, 반 고흐의 제수 요한나가 따뜻한 어조로 임신을 알리는 편지를 써서 보냈다.[14] 그는 곧 답장을 보내 동생 부부를 축하했다. 이 행복한 소식은 아를 여행과 같은 시기였다. 그는 아를에서 가지고 올 물건들이 있었고 친구들을, 살 목사와 펠릭스 레를 간절히 만나고 싶었다. 그러나 그의 축하 편지에는 불안 역시 잘 드러나 있다. 그의 말은 장황했고, 같은 문장에서도 주제를 바꾸며 작가와 화가들에 대한 혼잣말을 늘어놓았다. 자신의 건강 문제로 경황이 없었던 테오는 2주 넘게 빈센트에게서 소식이 없자 8월 초 병원에 전보를 보낸다. 아를에서 돌아온 직후인 7월 16일 혹은 17일경, 반 고흐는 다시 한 번 큰 발작을 일으키며 그가 겪었던 것 중 최악의 끔찍한 환각을 경험한다. 테오는 1889년 8월 4일 애정 어린 편지를 쓴다. "상심하지 말아요, 그리고 내가 형을 너무나 필요로 한다는 것을 기억하고 있어요." 이는 반 고흐가 최소한 사망 1년 전에 자살을 생각하고 있었음을 암시한다.[15] 이는 또한 반 고흐의 위기가 약화되었을 때 닥터 페이롱이 했던 말로도 확인된다. "그의 자살 생각이 사라졌다. 나쁜 꿈만이 남아 있을 뿐이다."[16] 이즈음 반 고흐는 자신의 방에만 있었고 6주라는 긴 기간 동안 그림을 그릴 수 없었다.[17]

아를로 돌아갔던 것은 단순한 방문 이상의 것이었다. 이 여행이 다음 해 반 고흐 발작의 계기가 될 것이었기 때문이다. 1889년 가을과 겨울 내내, 여전히 정신의 고통과 씨름하며 자신의 방 밖으로 나갈 수 없었던 반 고흐는 자신의 그림들을 보며 머릿속으로 아를을 다시 돌아보기 시작한다. 그는 노란 집 자신의 침실 한 점과 지누 부인의 초상화인 〈아를의 여인〉 다섯 점을 다시 채색했다. 그의

편지들은 여전히 우울한 어조였고, 숙명론을 곱씹고 있었다. 테오
는 빈센트가 9월 초 아를에 다시 갈 수 있도록 돈을 보냈지만 빈센
트는 여전히 아를 방문에 대해 매우 불안하게 생각하고 있었다. "일
단 우리는 이 여행이 또 다른 위기를 불러오는 것은 아닐지 좀 더
두고 봐야 할 것이다."18 11월 말이 되어서야 그는 다시 아를로 가
이틀을 보낼 수 있겠다고 느꼈다. 편지에는 그가 언젠가는 아를로
돌아가 살고 싶어 했다는 것이 잘 드러나 있다. 아를은 하나의 목표
가 되었고, 행복한 과거와 가능한 미래의 구현이 되었다. 아를은 그
가 고갱과 함께 살며 생각이 비슷한 화가들과 공동체를 이루고자
하는 자신의 꿈을 깨닫기 시작한 곳이었을 뿐 아니라 정상적이고
독립적인 삶을 상징하는 곳이었다.

1889년 크리스마스 직전 빈센트는 그의 어머니에게 편지를 써
질병의 원인으로 자신을 질책하며 더 일찍 치료를 받았어야 했다는
것을 인정했다. 12월 23일—첫 발작이 일어난 지 1년 되던 날—그
는 물감을 먹어 자살하려 했다.19 회복 후 그는 테오에게 자신이 일
주일 동안 "매우 심란했다"고 말했다.

아, 내가 아픈 동안 눅눅하고 녹아내리는 눈이 오고 있었다. 나는
밤에 일어나 풍경을 보았다. 전에는 한 번도, 단 한 번도 자연이 이
렇게 감동적이고 이렇게 감성 있게 다가온 적이 없었다. 이곳 사람
들이 그림에 대해 상대적으로 미신 같은 생각들을 갖고 있어 내가
때때로 네게 얘기할 수 있었던 것보다 더 나를 우울하게 만든다. 왜
냐하면 한 인간으로서 화가가 눈에 보이는 것에 너무 몰입하면 자
신의 인생 나머지를 충분히 장악하지 못한다는 말에 기본적으로는

반 고흐의 귀

일정 진실이 있기 때문이다.[20]

첫 아이의 출생을 간절한 마음으로 기다리고 있던 테오는 이 소식을 듣고 심란해져 살 목사에게 편지를 보냈고, 목사는 빈센트를 만나기 위해 생 레미로 갔다. 목사는 반 고흐가 미친 듯이 그림 그리는 모습을 발견했다. 반 고흐에 따르면, 다른 환자들의 정신건강이 나쁜 것은 그들이 아무 활동도 하지 않기 때문이었다.[21] 그는 그의 모든 발작 때마다 그 직전 나타났던 과민함과 편집증을 다시 한 번 보이고 있었다.

1890년 1월 중순, 그는 카페 가르의 지누 부부가 가지고 있던 그의 가구를 정리하기 위해 아를을 방문했다. 이 여행은 며칠 동안 지연되었는데, 반 고흐에 따르면 지누 부인이 "신경 합병증과 인생의 괴로운 변화를 근심하느라" 아팠기 때문이다.[22] 당시 마흔한 살이었던 지누 부인이 갱년기였을 것 같지는 않고, 반 고흐가 그런 이야기를 들었을 가능성도 없어 보인다. 이 설명은 그의 나름의 상황 분석이었을 가능성이 더 커 보인다. 그에게 가까운 다른 사람들 역시 아프다는 것을 상상하면서 그는 자신의 문제를 더 수월하게 받아들이고 제어할 수 있었을 것이다. 자신의 병을 이런 식으로—자기 주변 다른 모든 사람들도 '약간 미쳤다'라고—다른 이들에게 투사하면 자신이 정상적으로 느껴졌기 때문이다. 병원으로 돌아온 이틀 후 그는 아를의 지누 부부에게 편지를 썼다.

기억하실지 모르겠습니다만, 약 1년 전 지누 부인이 내가 아팠던 때와 같은 시기에 아팠고, 나는 그것이 상당히 이상하다고 생각했

습니다. 그리고 지금 다시 한 번―그것도 크리스마스 즈음에―나는 며칠 동안 다시 상태가 악화되었다가 매우 빠르게 회복했습니다. 일주일도 안 되는 기간이었습니다. 그러고 보면, 나의 친애하는 벗들이여, 우리는 때로 함께 고통을 겪고, 그럴 때면 지누 부인이 했던 말이 생각납니다. "사람이 친구가 되면 그들은 오랜 시간 친구이다."[23]

편지에서는 자신의 위기를 가벼운 어조로 말했지만―"일주일도 안 되는 기간이었습니다"― 반 고흐는 이 편지에서 집요하게 병에 관한 이야기를 이어갔고, 같은 날 그는 또 다른 발작을 일으켰다.

반 고흐는 강박적이었고, 이 증상은 정신건강이 쇠락하면서 점점 더 심해졌다. 아를 여행이 자신의 건강에 영향을 끼친다는 것을 알고 있었기에 그것은 거의 피학대적이었다. 그는 아를 여행 계획을 누이에게 쓰며 "내가 이 여행과 일상적인 생활을 견뎌낼 수 있는지, 발작이 재발하지 않는지 보려" 한다고 말했다.[24] 고갱 역시 그가 강박적이라 생각하여 주의를 준 바 있다. "당신은 아를로 돌아가면 기억 때문에 괴로울 거라 당신 입으로 말합니다."[25] 반 고흐는 자신을 실험하고 있었고, 자신의 악마를 정복할 수 있는지 확인하고 있었다. 그러나 아를은 마약과도 같았고, 그는 그곳에서 멀어질 수 없었다.

화가라는 직업 측면에서 보면 1890년은 순조롭게 시작되었다. 반 고흐에 관한 첫 기사가 높이 평가되는 예술 잡지인 『라 메르퀴르 드 프랑스』 1월 판에 실렸다. 에밀 베르나르의 친구인 알베르 오리에가 쓴 글이었다. 한 달 후, 아를에서 그린 그림 중 하나인

〈붉은 포도밭The Red Vineyard〉이 그의 친구 외젠의 누이 아나 보슈에게 400프랑에 판매되었다.[26] 좋은 소식들이 더 있었다. 요한나가 1890년 1월 31일 아들을 출산했고, 대부로 삼은 빈센트의 이름을 따라 아기에게도 빈센트 빌럼이란 이름을 주었다. 여전히 격정적으로 그림을 그리며 지속적으로 정신건강 문제와 싸우는 가운데 그는 대부로서 조카의 탄생을 축하하며 그의 가장 아름다운 작품 〈꽃 피는 아몬드 나무Almond Blossom〉를 완성시켰다. "나는 그 아이를 위해, 그들 침실에 걸어놓을 수 있도록 즉시 그림을 그리기 시작했습니다. 푸른 하늘을 배경으로 하얀 아몬드 꽃이 만발한 커다란 가지들을."[27]

지누 부인의 몸이 계속 좋지 않자 반 고흐는 지누 부인 생각을 많이 했다. 그는 그녀의 초상화를 그리는 중이었고, 그녀를 만나러 갈 계획을 세웠다. 불행하게도 2월에 있었던 이 아를 방문에서 그는 또다시 발작을 일으켰고, 생 레미 병원으로 돌아와야 했다. 그는 왜 자신의 이성이 작동하지 못했는지 이해하려 노력하며 이렇게 썼다.

작업은 순조로웠고, 꽃이 활짝 핀 가지들을 그린 마지막 캔버스는, 아마도 가장 끈기 있게 그린 것임을 너도 보면 알게 될 것인데, 차분하게, 더 큰 확신을 가지고 붓질을 하며 채색한 내 최고의 작품이다. 그러다 다음 날이면 짐승처럼 해버리고.[28]

테오의 아기가 태어나자 자신이 짐이 된다는 빈센트의 불안감은 더 커졌다. 테오는 아기에게 드는 추가 비용을 부담해야 할 뿐아니라 그 자신 역시 건강이 좋지 않아 고생 중이었다. 빈센트는 테

오가 자신을 늘 염려하고 있다는 것을 알고 있었지만 그가 할 수 있는 일은 없었다. 1890년 늦봄 내내 반 고흐는 자신의 그림이 전혀 가치가 없다는 부정적인 생각과 "고뇌의 울부짖음"에 시달렸다.[29] 오리에의 우호적인 기사와 "기이하고 강렬한, 열정적인 작품"이라는 찬사에도 불구하고 몇 달 후 빈센트는 테오에게 이렇게 썼다.

오리에 씨에게 더 이상 내 그림에 관한 기사를 쓰지 말아 달라고 부탁해다오. 그에게 첫째는, 그가 나를 잘못 알고 있고 다음엔, 내가 고통으로 너무나 상처를 입어 대중과 마주할 수 없다는 것을 진심을 담아 전해다오. 그림을 그리는 일이 내 주의를 다른 데로 돌려주고 있지만 그 그림에 대해 얘기하는 것을 들으면 그가 아는 것 이상으로 내게 고통이 된다.[30]

1890년 3월 30일, 빈센트는 서른일곱 번째 생일을 맞았다. 요한나와 테오가 사랑이 담긴 편지를 보냈지만 그는 답장하지 않았다. 닥터 페이롱은 테오에게 다음 날 이렇게 알렸다.

이번 발작은 진정되기까지 예전보다 오래 걸리고 있습니다. 때로는 그가 제정신을 찾을 것처럼 보이기도 합니다. 자신이 경험하고 있는 감각들을 인식합니다. 그러다가도 몇 시간 후면 상황이 바뀌어 환자는 다시 슬프고 우울해져 묻는 질문에 더 이상 대답하지 않습니다. 그가 다른 때도 그러했듯 다시 이성을 찾으리라 자신하지만 시간이 훨씬 많이 걸리고 있습니다.[31]

반 고흐의 귀

테오는 인내심을 가지고 계속 편지를 썼고, 빈센트의 프로방스 그림에 대한 모네의 찬사를 전하며 형의 기운을 북돋웠다. 5월 1일 빈센트는 마침내 맑은 정신으로 돌아왔고 테오에게 생일 축하 인사를 보냈다. 가장 최근의 발작으로 그는 거의 두 달 동안 그림을 그리지 못했고, 편지에서 빈센트는 매우 가라앉은 기분으로 동생이 베푼 모든 친절에 고마움을 표했다. "네가 없었다면 나는 너무나 불행했을 것이다."[32] 이틀 후 그는 생 레미를 떠나겠다는 결심을 말한다.

불행한 일은 이곳 사람들이 너무나 호기심이 많고, 너무나 게으르며, 너무나 그림에 대해 무지해 내가 내 일을 할 수 없다는 것이다 ……. 네가 다시 북쪽으로 오라고 제안하면 나는 받아들이겠다.[33]

형제들의 서간에서 빈센트가 당분간 프로방스를 떠날 생각을 피력하기 시작했음을, 그가 빠르게는 1889년 11월, "봄이면 어떤 경우든 다시 북쪽의 사람들과 이런저런 것들을 보러 가는 것이 좋을 것"이라 썼음을 알 수 있다.[34] 1890년 늦봄, 빈센트는 주변을 정리하기 시작했고, 친구들과 연락하며 그림들을 나누어주었다. 그가 남쪽을 떠나는 것을 슬퍼했던 룰랭의 감동적인 편지도 있었다.[35] 그는 누이에게 편지를 써 그가 아꼈던 사람들이 꼭 그의 그림을 받을 수 있도록 해달라고 부탁하며, 자신은 "미치광이가 아니라 내가 겪어야 했던 위기들은 간질로 인한 것이다. 그러므로 알코올도 원인이 아니었다……. 그러나 불행이 확실할 때 어떻게 완전히 의지가 꺾이지 않고 일상생활을 재개할 수 있단 말이냐, 너무나 어렵다, 너무나 어려워. 그리고 사람은 과거의 애정에 연연하기 마련이다"라고 썼

다.[36] 이 "과거의 애정"은 아를의 그의 친구들과 그의 삶이었다.

그가 생 레미에서 보낸 15개월 동안 심각한 발작이 네 차례 있었고, 증상이 있었던 87일 동안은 정상적인 생활을 하지 못했다. 매번 발작이 있을 때마다 그것은 어떤 식으로든 아를과 연관되어 있었다. 그중 세 번의 발작은 아를을 방문한 후 일어났으며, 네 번째는 자해한 지 1년 되던 날 일어났다. 그 기간 동안에 그는 정신적으로나 육체적으로 완전히 지쳐 있었고, 한 번에 몇 주 혹은 몇 달씩 그림을 그리지 못했기에, 그가 이어서 작업을 해나갈 수 있었던 것이 더욱 놀랍게 느껴진다. 1890년 5월 16일, 반 고흐가 생 레미 정신병원을 떠났을 때 닥터 페이롱은 진료기록에 다음과 같이 썼다.

이곳에 머무는 동안 환자는 대부분의 시간 평온했으나 여러 차례 발작이 있었고, 2주에서 한 달 정도 지속되었다. 발작이 있을 때 환자는 무서운 공포에 시달렸고, 여러 번 음독하려 했다. 그가 그림 그릴 때 사용하는 물감을 삼키거나, 램프에 등유를 채우던 소년에게서 등유를 빼앗아 마시기도 했다. 마지막 발작은 아를 여행에서 돌아온 후 발생했고, 약 두 달 동안 지속되었다. 발작과 발작 사이 기간에는 완벽하게 평온하고 명징했으며 열정적으로 그림에 몰두했다. 그는 오늘 퇴원을 요청했다. 프랑스 북쪽으로 가서 살 생각이며 그곳 기후가 자신에게 더 잘 맞기를 바라고 있었다.[37]

반 고흐는 파리로 갔고 며칠 머물며 이름이 같은 조카를 만났다. 시골이 자신에게 더 낫다고 느낀 그는 5월 20일, 파리에서 약 16킬로미터가량 떨어진 오베르 쉬르 우아즈로 떠났고, 그곳의 저렴한

여인숙 오베르주 라부에서 지내기로 했다. 테오가 화가 카미유 피사로를 통해 빈센트가 닥터 폴 페르디낭 가셰 가까이 머물 수 있도록 준비했다. 닥터 가셰는 인상주의 화가들을 알고 그들 작품을 수집했던 아마추어 화가이자 의사였다. 의사를 만난 반 고흐는 다시한 번 자신의 신경장애를 전이시켰다.

> 닥터 가셰를 만났다. 내가 보기엔 다소 괴짜 같은 인상이었지만, 의사로서의 경험 덕분에 균형을 유지하는 것이 틀림없어 보였다. 그는 분명 적어도 나만큼 심각하게 신경증을 앓고 있었고 그것과 싸움을 벌이고 있었다.[38]

반 고흐 이야기에서 종종 영웅으로 그려지는 닥터 가셰는 복잡한 인물이었다. 반 고흐는 종종 다른 예술가들도 창의성과 연결된 신경장애를 앓고 있다고 믿었지만, 그럼에도 닥터 가셰를 완전히 불신했고, 도착 나흘 후 테오에게 이렇게 말했다.

> 나는 우리가 닥터 가셰를 절대로 믿어서는 안 된다고 생각한다. 우선 그는 나보다 더 아프고, 내겐 그렇게 보였고, 아니면 나만큼 아픈 것으로 하자. 그렇다면 장님이 다른 장님을 데리고 다니면 둘 다 도랑으로 떨어지지 않겠냐?[39]

그러나 풍광의 변화에 환희를 느낀 반 고흐는 다시 열정적으로 그림을 그리기 시작했다. 그는 6월 초 테오와 요한나, 아기 빈센트가 그를 보러 왔을 때 몹시 기뻐했고, 그달 중순 지누 부인과 폴 고

갱에게서 편지를 받는 등 남쪽 친구들과도 연락을 이어갔다. 7월 초 어린 빈센트 빌럼이 아프게 되자 빈센트는 극도로 동요했다. 그는 7월 6일 오베르를 떠나 조카를 보러 짧게 당일치기 여행을 떠나는데, 이는 다시 한 번 그의 극도의 과민성을 보여주는 예다. 빈센트는 파리에서 돌아와 테오에게 편지를 썼다.

> 일단 이곳으로 돌아왔지만 나는 여전히 매우 슬프고, 너를 위협했던 그 폭풍이 내게도 불어닥친 것을 계속 느끼고 있다. 무엇을 해야 하나. 너도 알다시피 나는 대개 좋은 기분으로 지내려 애쓰지만, 나의 삶 역시 뿌리 깊숙이 공격을 받았고, 나의 발걸음 역시 비틀거린다. 나는 내가 네게 짐이 되어 위험을 끼친 것 같아 두려웠다—완전히는 아니지만—그럼에도 조금은.[40]

과거형으로 썼다는 것—"위험을 끼친 것"—은 위험신호였다. 테오는 7월 25일 요한나에게 이 편지가 "이해할 수 없는" 것이라 생각한다며 이렇게 말했다. "우리는 그와 사이가 나빠지지 않았고, 우리 사이도 나빠지지 않았어……. 하지만 그가 그렇게 열심히 작업을 잘하고 있을 때 그를 포기할 수는 없는 일이야. 그에게는 언제 행복한 시절이 올까?"[41] 두 형제 사이에 무슨 일인가 있었던 것이다. 요한나는 다음 날 남편에게 탄식하듯 답을 썼다. "빈센트는 무엇이 문제일까요? 그가 왔던 날 우리가 너무 심했던 걸까요? 여보, 나는 다시는 당신과 말다툼하지 않겠다고 굳게 결심했어요. 그리고 늘 당신 하자는 대로 하겠어요."[42]

빈센트가 파리에 갔을 때 말다툼이 있었던 것이다. 그는 불어로

만 말하겠다고 고집을 부렸고, 가족들은 논쟁을 하게 되었다. "그를 포기할 수 없다"라는 테오의 문장과 "우리가 너무 심했던 걸까요?"라는 요한나의 질문은 그 언쟁이 돈 문제로 번졌던 것을 암시한다. 아내와 불어나는 가족을 부양해야 했던 테오로서는 빈센트에게 같은 규모의 재정적 부담을 지속하기 어려웠을 것이다. 이 소식은 그의 불안하고 쇠약한 형에게 큰 충격으로 다가왔을 것이다.

1890년 7월 27일 일요일, 빈센트는 자신의 가슴을 총으로 쏘았다. 총알은 그의 몸을 뚫고 들어가 왼쪽 옆구리에 박혔다. 그곳의 지역보건의 닥터 마저리가 파견되었지만 손쓸 수 없는 상태였다. 테오는 요한나에게 이렇게 썼다.

오늘 아침 오베르에 있던 한 네덜란드 화가가 닥터 가셰의 편지를 가지고 왔어. 빈센트에 대한 나쁜 소식과 그곳으로 와달라는 요청이 들어 있었어. 나는 하던 일을 모두 그만두고 즉시 그곳으로 갔고, 몹시 중하긴 하지만 내가 생각했던 것보다는 나은 상태의 그를 보았어. 자세히 얘기하진 않겠지만, 이 모든 것이 너무나도 참담하군. 하지만 여보, 미리 말해두자면, 그는 위독한 상태야……. 그는 외로웠고, 때로는 견딜 수 없었던 거지. 너무 슬퍼하지 말아요, 내 사랑. 알다시피 나는 실제보다 더 비관적으로 이야기하는 경향이 있잖아. 어쩌면 그는 회복되어 좋은 시절을 볼지도 모르지……. 지난주 내내 내가 그렇게 불안하고 초조했던 것이 이상하지 않아, 마치 무슨 일이 일어날 것 같은 예감을 느꼈던 것처럼.[43]

테오는 이어지는 시간 내내 형 곁에 앉아 있었다. 당시 오베르주 라부에 머물고 있던 네덜란드 화가 안톤 히르시흐가 그 광경을 목격했다.

다락 지붕 아래 작은 침대에서 그가 너무나 끔찍한 고통 속에 누워 있던 모습이 아직도 떠오른다……. "날 위해 창문 좀 열어줄 수 있는 사람 아무도 없나?" 다락 지붕 아래는 숨이 막힐 듯 너무나 더웠다.[44]

빈센트 반 고흐는 1890년 7월 29일 새벽 1시 30분에 사망했고, "여전히 파이프를 입에 물고 내려놓길 거절하며 자신의 자살이 절대적으로 의도적인 것이었으며 온전히 맑은 정신으로 행한 것이라 설명했다."[45] 테오는 그의 마지막 순간 곁에 있었고, 요한나에게 이렇게 전했다.

그의 마지막 말 중에 이런 이야기가 있었어. "나는 이런 식으로 떠나고 싶었어." 그리고 잠시 뒤 끝이 났고, 그는 지상에서는 찾을 수 없었던 평화를 발견했지……. 다음 날 아침 파리 등지에서 여덟 명의 친구들이 도착했고, 관이 놓인 방에 그의 그림들을 걸었는데 참으로 아름다워 보였어.[46]

오베르에서 반 고흐의 죽음에 무신경했던 이들은 경찰만이 아니었다. 마지막 순간에 교구 사제가 반 고흐가 자살했다는 이유로 종교 의식을 취소했다. 사제는 페르 파르faire-part—공식 장례 통지

서—에서 종교 의식 언급이 삭제되어야 한다고 고집했다. 그래서 반 고흐는, 사제의 아들이었음에도, 자신의 죽음에 어떤 종교적 기도도 받지 못했다. 파리에서 와 그 자리에 있었던 에밀 베르나르는 그 광경을 이렇게 묘사했다.

> 관에는 소박한 흰 천이 덮여 있었고, 많은 꽃에 둘러싸여 있었네. 그가 그렇게 사랑했던 해바라기, 노란 달리아 등 어디에나 노란 꽃들이었어. 자네도 기억하겠지만 그것은 그가 가장 좋아하는 색깔이었고 그의 작품 속에도, 사람들 마음속에도 존재하는, 그가 그토록 꿈꾸었던 빛의 상징이었지. 그의 가까이, 관 정면 바닥에는 그의 이젤과 접이 의자, 붓들이 놓여 있었네.[47]

반 고흐는 1890년 7월 30일 오베르 쉬르 우아즈의 "밀밭 가운데 볕 좋은 자리에" 묻혔다.[48] 그의 사망 몇 주 만에 테오에게도 정신적, 육체적 발작이 일어났고, 그는 네덜란드 위트레흐트에 위치한 정신병원에 들어갔다가 그곳에서 1891년 1월 25일 서른두 살의 나이로 사망했다. 테오의 미망인 요한나는 남편을 오베르에, 그의 형 옆에 다시 매장했다.[49] 오늘날 이 묘지는 순례지가 되었다. 두 형제가 나란히 함께 누운 모습은 참으로 어울리는 그림이다. 그들의 관계는 연인과도 같아서 서로가 없이는 살 수 없었다. "어딜 보아도 텅 비어 있어." 빈센트의 장례 후 테오는 이렇게 썼다. "그가 너무나 그립고 무얼 보아도 그가 떠올라."[50]

○ 〈의자와 손 스케치Chair and sketch of a hand〉, 생 레미, 1890년

에필로그

11월 말 혹은 12월 초, 낮이 짧아지고 첫 서리가 들판에 내리면 프로방스는 갑자기 매우 분주해진다. 올리브 수확이 시작되는 것이다. 1889년 말, 반 고흐는 프로방스 올리브 숲 특유의 기이하게 뒤틀린 나무 몸통을 그리기 시작했다. "제비 한 마리가 가지 사이로 지나갈 수 있도록" 가지치기를 한 올리브 나무들은 프로방스 풍경의 중요한 한 부분이다. 올리브 수확은 노동집약적이고 육체적으로 매우 고단한 일이지만—올리브 오일 1리터를 짜는 데 약 5~6킬로그램의 올리브가 필요하다—고대로부터 수천 년 변치 않고 이어져 온 매우 만족스러운 겨울맞이 의식이다. 많은 사람들이 망과 갈퀴를 사용하지만 나는 손으로, 세심하게, 솜씨 좋게 가지 사이를 움직이며 올리브를 따고 모으는 것을 좋아한다. 가지에 아무것도 없는 것처럼 보여도 바람 한 줄기가 불어오면 문득, 숨어 있던 또 다른 달콤한 초록 진주들이 마치 은빛 잎새 사이에 숨었던 작은 새의 알처럼 모습을 드러낸다. 올리브 한 알은 거의 가치가 없지만, 수백 알이 함께 모이면 올리브 오일이라는 황금빛 용액을 만들어낸다.

반 고흐의 귀

이 올리브 수확과 내가 이 책을 쓰기 위해 행했던 연구 방식 사이에는 닮은 점이 많다. 『반 고흐의 귀』에는 어느 정도 중요한 발견—귀에 관한 것, '라셸'과 진정서 등—도 있지만 또한 작고, 얼핏 하찮아 보이는 작은 정보들도 많이 있다. 하지만 그 작은 정보들이 모이면 아를의 반 고흐에 관한 보다 섬세한 이야기를 빚어낸다. 느리지만 체계적으로 꼼꼼하게 기록물을 뒤지고, 이야기를 모든 각도에서 바라보고, 반 고흐의 그림들을 포함해 내가 접근할 수 있는 모든 소스에서 끈질기게 작은 정보들을 모아갔다.

이 프로젝트를 시작할 때 내 목표는 빈센트 반 고흐의 삶에서 작은 에피소드 하나를, 그를 일반 대중에게 각인시키고 반 고흐 신화의 가장 중요한 부분이 된 그 이야기를 이해하자는 것이었다. 어빙 스톤, 내 초기 질문에 대한 해답을 얻는 데 도움을 준 저술의 저자가 또한 이 전설의 형성에 책임이 있는 사람이라는 사실은 분명 아이러니이다. 암스테르담 반 고흐 미술관의 전임 컬렉션 책임자는 이렇게 썼다. "그 어떤 책보다『삶을 향한 열망』이 빈센트 반 고흐의 막강한 신화를 탄생시키는 데 주요한 역할을 했다."[1] 이 책은 그의 삶의 낭만적, 허구적 버전이지만 사람들의 의식 속으로 들어가 세월이 흐르면서 사실로 단정되었다. 나는 오랜 세월 반 고흐에 대한 나의 인식이 어빙 스톤이 창조하고 할리우드가 증폭시킨 그 캐릭터, 헝클어진 모습에 활달한 술꾼, 여자와 알코올과 광기의 힘으로 창의력을 더욱 불태운 사람이라는 개념에서 거의 벗어나지 못했음을 깨달았다. 나는 1888년 12월 23일, 그 운명적인 밤에 대해서도 기존 시각을 기꺼이 액면 그대로 받아들였고, 그의 정신상태나 그를 자해라는 극단적인 행동으로 몰아간 동기를 이해하려 하지 않

았다. 나는 그의 그림의 밝고 화려한 색채에 눈이 멀고, 그 그림들을 어디에서나 보는 일에 면역이 생겨 그의 작품을 매우 좁은 관점으로 해석하고 있었다. 나는 위대한 명성과 타의 추종을 불허하는 인기가 반 고흐에게 부여한 이미지, 빈센트의 전설, '미쳐버린' 화가에 빠져 있었다.

이 연구를 시작할 당시 나는 수십 년 세월 빈센트 반 고흐의 그림들을 제대로 보지 않았는데, 이는 그가 너무나 인기가 많다는 다소 속물적인 이유 때문이었다. 이 인기는 예술 세계의 영역을 훨씬 넘어 계속된다. 암스테르담 반 고흐 미술관은 해마다 160만 명의 관람객이 찾는, 세계에서 가장 방문객이 많은 10대 미술관 중 하나이며, 그중에서 유일하게 한 사람의 예술가에게 바쳐진 곳이다. 반 고흐는 흥행이 보장된 화가이다(최근 한 친구는 내게 반 고흐의 〈귀에 붕대를 감고 파이프를 문 자화상〉이 그려진 양말 한 켤레를 주었다). 거기다 냉장고 자석, 티 타월, 우산, 노트패드 등도 그에게 상당한 피해를 주었다. 지나친 친숙함은 어떤 면에서는 그의 그림들이 주는 충격을 약화시키며, 그가 누구였는지, 그의 창작 동기가 무엇이었는지 등을 모두 보이지 않게 만들기 때문이다.

이제 나는 그를 매우 다르고 바라보고 있다. 더 깊이 알면 알수록 그를 진정으로 감사히 여기고 존경하게 되었다. 나는 또한 아를도 새롭게 보게 되었다. 반 고흐의 예리한 초점을 통해 사람들과 풍경을 보는 것이다. 내가 어쩌다 그의 세계와 그 세계에 살던 사람들에게 사로잡히게 되었는지 모르겠다. 처음에는 19세기의 종이 한 장에 쓰인, 제대로 읽기도 힘든 이름들이었지만, 그 이름들은 점차 진짜 사람들이, 이야기의 인물들이 되어갔다. 한 세기도 더 전에 캔

버스에 포착된 얼굴들이 이젠 개인적으로 잘 아는 사람들처럼 친숙하다. 이들은 프랑스 작은 마을에서 그저 오다가다 만난 사람들이 아니었다. 그에게 뭔가 의미가 있었기 때문에 반 고흐가 그림으로 남기려 선택했던 인물들이었다.

반 고흐와 그의 작품은 거의 언제나 광기라는 프리즘을 통해 판단되었다. 그러나 그의 작품을 이런 식으로 분류하는 것은 매우 환원적이며, 진실은 무한한 뉘앙스를 지니고 있다. 반 고흐는 심각한 정신문제를 겪었고, 그것은 의심의 여지가 없지만, 그가 항상 미친 상태였던 것은 아니다. 그의 정신질환은 발작 뒤 맑은 정신의 시기가 뒤따르는 형태였고, 그의 작품에도 영향을 끼쳤다. 반 고흐의 상당수 작품들이 위대한 걸작이지만 전부가 그런 것은 아니다. 그 스스로 테오에게 인정했듯이, 반 고흐 역시 이 문제를 예리하게 인식하고 있었다. 그는 자신이 최고의 작품 중 하나라고 생각했던 〈꽃 피는 아몬드 나무〉를 완성한 다음 날, 자신의 정신상태가 창작력에 미치는 영향을 통제할 수 없는 것에 괴로워하며 "짐승처럼" 그림을 그렸다. 19세기에는 정신질환에 치료법이 거의 없었기 때문에 반 고흐가 그렇게 많은 작품을 그릴 수 있었다는 것이 더욱 놀랍게 다가온다.

진실을 캐내는 것보다는 전설에 이야기를 맞추는 것이 훨씬 더 수월하다. 광기가 오랜 세월 그의 예술에 대한 우리의 관념에 영향을 주었다면, 우리가 그의 생애를 들여다본 것 역시 이 광기의 발작을 통해서였다. 그러나 이 연구를 시작한 이후 내가 깨달은 것이 있다면 그것은 반 고흐와 그의 광기에 대한 나의 지나치게 단순화된 이미지들이 더 이상은 유효하지 않다는 것이다. 반 고흐의 창작 능

력은 그의 힘든 정신상태 덕분이 아니라, 그것에도 불구하고 그 정점에 이르렀던 것이다.

진정서는 온 도시가 반기를 들고서 정신적으로 아픈 사람을 집과 도시에서 쫓아내려 했던 결과물이 절대 아니었다. 그보다는 두 이웃이 함께 음모를 꾸미며 자신들의 지인을 이용해 작은 이웃의 그럴듯한 두려움을 제물 삼은 경우였다. 빈센트 반 고흐가 제정신이 아닌 상태에서 정신병원에 수용된 것도 아니었다. 그가 사람들에게 위협이 되었다면 경찰이 강제로 이 문제를 처리했을 것이다. 반 고흐는 맑은 정신일 때 자신의 자유의지로 정신병원에 들어갔다. 고갱은 아를에서 일어난 일에 대해 거짓말을 하고 재빨리 파리로 달아난 비겁자가 아니었다. 오히려 고갱은 자신이 거의 알지 못하는 사람과 노란 집에서 함께 생활한 사람이었고, 너무나도 극적인 발작 한가운데서 그 불가해함을 노트에 상세하게 기록으로 남겨준 사람이었다. 그 상황에서 그가 할 수 있는 일은 거의 없었다. 아마도 고갱은 공원에서 면도기로 위협을 받았을 때 매우 겁을 먹었을 것이고, 그랬기에 반 고흐와 남쪽의 꿈의 스튜디오를 포기하게 된 것이다. 그보다 못한 사람이었다면 훨씬 더 일찍 그곳을 떠났을 것이다.

이 모든 사항들이 그동안 잘못 해석되어왔다. 가장 심한 왜곡은 부상에 관한 것이었다. 오랫동안 잊힌 채 미국의 기록물 보관소에 보관되어 있던 닥터 레의 그림을 발견한 덕분에 이제 우리는 반 고흐가 한 행동을 정확하게 이해할 수 있게 되었다. 칼날이 긴 면도기를 들고 거울 속 자기 모습을 들여다보며 자신의 몸 일부를 절단하는 광경을 떠올릴 때 몸서리치지 않기란 힘든 일이다. 이 유혈의 장

면 뒤, 반 고흐는 발작의 상태에서 절박하게 침대 시트를 찢어 피를 멈추게 하려 애썼을 것이고, 그러다 갑자기 그 모든 것이 너무나 현실임을 깨달았을 것이다.

반 고흐는 과도하게 예민했고, 때로는 비이성적이었다. 그러나 충동적으로 보이는 그의 이러한 행동 뒤에는 늘 잘못 생각한 논리가 있었고, 특히 귀를 절단한 밤에는 더더욱 그랬다. 1888년 12월 23일 밤 그의 행동—귀를 자르고, 그 귀를 씻어 신문지로 싼 다음 동네로 가지고 나간 것—은 완전히 우연히, 생각 없이 저질렀던 자해라기보다는 다분히 의식적이고 의도적인 것이었다. 처음에 창녀라고 생각했던 '라셀'은 창녀가 아니었다. '라셀', 아니 가브리엘은 돈을 벌기 위해 열심히 일했던 젊고 연약한 여성이었다. 반 고흐는 그녀가 가장 낮은 곳인 매춘업소에서 밤에 청소일 하는 모습을 지켜보았던 것이다. 눈에 띄는 그녀의 커다란 흉터를 보며 반 고흐는 가브리엘에게 큰 감동을 받았을 것이다. 그가 젊은 실습 사제였던 시절 옷을 다 나눠주고 바닥에서 잠을 잤던 것처럼, 부분적으로는 자신이 동생에게 짐이 되는 것을 견딜 수 없었던 것이 자살의 이유로 작용했던 것처럼, 반 고흐가 그날 밤 자신의 귀를 가브리엘에게 준 것은 그녀를 겁먹게 하려던 것이 아니라 구원을 가져다주려 한 것이었다. 부 다를 거리 공창 1번지 문 앞에 섰던 그녀에겐 비이성적이고 심지어 너무나 무서운 행동이었지만, 반 고흐에게 있어 그것은 개인적이고 친밀한 선물이었으며, 그가 그녀의 고통이라 이해했던 것을 경감시켜주기 위한 것이었다. 이 하나의 행동에서 우리는 반 고흐에 관해 그간 간과하고 있었던 너무나 많은 것을 읽을 수 있다. 그것은 이타적 행위였다. 사려 깊고, 세심하며, 극도의 공감능

력을 지닌 사람의 처신이었던 것이다. 이로써 반 고흐는 보다 동정심 많은 사람, 지누 부부와 룰랭 부부, 그리고 라마르틴 광장의 다른 이웃들이 알고 소중히 생각했던 바로 그 '므슈 빈센트'가 된다.

이제, 아주 많은 시간이 흐른 지금, 내가 이 모험을 시작할 때 반 고흐에 대해 안다고 생각했던 모든 것이 실질적으로는 사실이 아니었음을 깨닫는다. 반 고흐는 크나큰 위기의 순간들을 겪었지만 그의 그림, 우정, 편지는 개인적 고뇌에도 불구하고 그가 그 자신의 고통의 합보다 훨씬 더 큰 인물이었음을, 그가 결코 창작을 멈춘 적이 없었음을 보여주고 있다. 세상은 그의 창작 덕분에 훨씬 풍요로운 곳이 되었다.

○ 〈씨 뿌리는 사람The Sower〉, 아를, 1888년

옮긴이의 말

지난겨울 내내 반 고흐의 자화상과 아를, 생 레미 풍경들을 보며 그의 귀를 생각했다. 그 전해 겨울은 반 고흐의 해바라기 그림들을 보고 또 보며 프로방스의 뜨거운 태양과 해바라기를 생각했었다. 버나뎃 머피가 이 책에서 언급한 반 고흐 연구가 마틴 베일리의 저서를 번역 중이었다.

반 고흐 관련 서적은 이미 한국에만 200종 이상 출간되어 있고, 전 세계적으로 보면 엄청난 숫자의 저술이 있을 것이다. 그럼에도 불구하고 머피의 『반 고흐의 귀』가 주목받는 이유는 반 고흐가 너무나도 잘 알려진 화가이고 그에 대한 자료가 너무나 많기에 더 이상 새롭게 밝힐 것은 없을 것이라는 편견을 깨뜨렸기 때문이다. 미술에 큰 관심이 없는 이들도 반 고흐의 그림에서 익숙함을 느끼고, 그의 이름에서 '광기 때문에' 자신의 귀를 자르고 끝내 자살로 생을 마감한 화가를 떠올린다. 그런데 누구나 알고 있는 이 '상식'에서 조금 더 깊이 들어가면 그가 절단한 것이 왼쪽 귀였는지 오른쪽 귀였는지, 귓불이나 귀 일부분을 자른 것인지 아니면 귀 전체를 자른 것

인지 정확히 밝혀진 것이 없었다. 버나뎃 머피의 연구도 이 단순한 질문에서 출발했다. 반 고흐는 귀 일부를 자른 것인가, 전체를 자른 것인가? 그 귀를 주었다는 '창녀'는 누구이며 왜 주었던 것인가? 의욕적으로 시작했던 프로방스 생활이 불과 2년 반 만에 자살로 끝나게 된 까닭은 무엇이며 그 과정은 어떠했는가? 그의 '광기'는 어떤 종류의 것이었는가?

　마틴 베일리의 책을 번역하던 겨울, 반 고흐가 귀를 자르던 날의 정황에 대해 새롭게 알게 된 사실이 있었다. 반 고흐의 〈화판, 파이프, 양파, 봉랍이 있는 정물화〉를 분석한 베일리에 따르면 그림 속 편지 봉투에는 약혼을 알리는 테오의 편지가 담겨 있었고, 편지는 그 운명의 날 오전에 도착한 것이며, 그 소식을 마냥 기쁘게만 받아들일 수 없었던 빈센트의 불안과 초조함이 그의 신경발작에 촉매제가 되었다는 것이다. 베일리의 저술 작업은 〈해바라기〉 연작에 집중되어 있었기에 귀 문제는 그 이상 심도 있게 다루지 않았고, 황금빛 해바라기에 매료되어 있었던 나 역시 저자의 시점을 따라가며 귀에 관한 호기심은 잠시 묻어두었다.

　그리고 지난겨울 나는 머피의 책을 옮기는 과정에서 막연하게 남아 있던 의문들을 하나씩 풀어갈 수 있었다. 미술사를 전공한 전직 역사 교사 버나뎃 머피가 프로방스 아를에서 멀지 않은 곳에서 지내던 중 건강 문제로 집에서 쉬게 되자 일종의 소일거리로 이 질문들의 답을 구하기로 마음먹은 덕분이다.

　반 고흐의 '귀'라는 아주 작은 부분에 다가가기 위한 그녀의 접근 방식은 매우 포괄적이었다. 반 고흐가 거주하던 당시 아를의 옛 지도들을 확인하고, 그 시절 살던 주민들을 조사해 1만5천 명 이상

의 삶을 재구성하는 가운데 그들의 후손도 만나보았으며, 아를에 남아 있는 관련 공문서들도 샅샅이 검토했다. 그렇게 빈센트 반 고흐가 살던 시대의 아를이 머릿속에 재현되었을 때 그녀는 비로소 1888년 12월 23일 그 겨울 아를의 노란 집으로 들어가 빈센트 반 고흐와 폴 고갱을 만났고, 테오 반 고흐의 이야기를 들으며 애정 어린 시선으로 빈센트의 귀를 바라보았다. 침대에 죽은 듯이 누워 있던 그를 처음 발견한 아를의 경찰서장 조제프 도르나노와, 그의 귀를 처음 치료하고 친구가 되어주었던 의사 펠릭스 레는 그녀의 정교한 조사와 섬세한 묘사를 통해 손을 내밀면 닿을 듯한 인간으로 다시 태어났다. 그리고 반 고흐의 초상화로도 남아 있는 닥터 펠릭스 레가 이 귀에 관한 질문들에 결정적인 단서를 남겼고, 저자는 감탄스러운 인내심을 발휘한 끝에 마침내 그 단서를 발견했다. 뿐만 아니라 반 고흐가 그 겨울밤 자신의 잘린 귀를 건넸던 매춘업소의 여성이 지금껏 알려진 것처럼 창녀가 아니라 그곳에서 청소와 허드렛일을 하던 소녀였다는 것도 저자가 밝혀낸 중요한 사실이다. 또한 현대 정신의학의 관점에서 그의 '광기'를 분석한 부분은 서른일곱 살 젊은 나이에 스스로 생을 마감한 천재 화가의 고통을 전부는 아니더라도 상당 부분 이해하게 해준다. 붕대를 두르고 정면을 응시하던 화가의 시선이 똑바로 나를 향하게 되던 순간이었다.

머피는 한 인터뷰에서 반 고흐를 특별히 좋아해 시작한 연구는 아니었다고 고백했다. 그녀에게 그는 그저 지난 세기의 화가였을 뿐이라고. 그러나 오랜 시간 그의 삶을 뒤따라가면서, 그가 남긴 수많은 편지들을 읽으면서, 정신병으로 고통스러워하는 그를 지켜보면서 그에게 애정을 가지게 되었다고 말했다. 어찌 그러지 않을 수

있겠느냐고…….

두 해 연이어 겨울 내내 반 고흐를 읽고 우리말로 옮기는 작업을 하면서 개인적으로 얻은 성과가 있다면 반 고흐의 인물화들과 매우 가까워졌다는 것이다. 프로방스의 아름다운 풍경화에 매료되어 반 고흐를 좋아했지만 그의 자화상을 비롯한 인물화들에서는 별다른 정情을 느끼지 못했던 내가, 이제 그 인물들의 모습에서 그들의 삶을 읽어내고 그들과 대화할 수 있게 되었다. 반 고흐 가족들이, 아를의 이웃들이, 그들이 살았던 19세기의 일상이 빈센트 반 고흐의 인물화 속에서 그가 그린 풍경화를 배경으로 삶을 이어가고 있었다.

지난여름 뉴욕 메트로폴리탄 미술관에서 오랫동안 반 고흐의 그림들 앞을 서성였다. 그때 문득 우디 앨런의 영화 「미드나잇 인 파리Midnight in Paris」가 떠올랐다. 영화 포스터가 반 고흐의 작품을 연상시키기도 했지만, 무엇보다 나도 영화 속 오웬 윌슨처럼 반 고흐가 살던 시절 파리로, 아를로, 생 레미로 돌아가 그 시절 사람들을 만나고 있는 것만 같은 아련한 착각이 들었기 때문이다. 참으로 황홀한 착각이었다.

한 언론인의 말을 빌려 한국 독자들에게 이 책을 권해본다. 빈센트 반 고흐의 삶에 "한걸음 더 들어가 보겠습니다."

박찬원

주

약자

ACA: Archives Communales de la ville d'Arles(아를 시립 기록물 보관소)
AD: Archives Départementales des Bouches-du-Rhône(부슈 뒤 론 기록물 보관소)
CA: Service des Cadastres de la ville d'Arles(아를 토지 등기소)
MA: Médiathéque Municipale de la ville d'Arles(아를 시립 매스미디어 자료관)
VGM: Van Gogh Museum, Van Gogh Foundation, Amsterdam(반 고흐 미술관, 반
고흐 재단)

프롤로그

프롤로그는 노란 집에 경찰이 도착한 장면을 상상력으로 재구성한 것이다. 세부사항은
반 고흐의 작품을 포함해 아래 다양한 자료들을 참고했다.
-집의 도면: 레옹 랑세르 작성, 1922년
-아를 항공사진: 1919년 촬영
-폴 고갱의 스케치북
-고갱의 사건 설명 두 가지: 하나는 직접 에밀 베르나르에게 들려준 것으로, 베르나르
가 1889년 1월 1일 그 이야기를 다시 알베르 오리에게 편지로 전한 것. 또 다른 하
나는 1903년에 출간된 자서전『전과 후Avant et Après』에 서술한 것.

1 『르 프티 마르세이예Le Petit Marseillais』, 1888.12.26.

2 헌병 관련 사항은 다음을 참조, Cote: 4N, 226: 헌병대 조직, 라마르틴 광장, 아를 (AD), Cote: 5R12: 직무 규정, 아를. (AD)

3 1888년 12월 24일 낮 기온은 11.5°C였다. 1888년 아를 연보.

4 1888년 아를 매춘업소 목록은 다음을 참조, Cote: J43, F15, 1886년 인구통계 (ACA), Cote: 6M290, 1891년 인구통계. (AD)

5 저자 계산에 의함. 1888년 12월 24일 아를의 일출 시간은 오전 8시 13분이었다.

6 조제프 앙투안 도르나노Joseph Antoine d'Ornano(1842-1906)의 신체 묘사는 다음을 참조,『주민등록État Civil』삽화, 조제프 도르나노, 산타 마리아 시셰, 코르 시카, 폴 고갱, 아를/브르타뉴 스케치북, 르네 위그(ed.),『폴 고갱의 스케치북Le Carnet de Paul Gauguin』, pp.22-23.

7 다 쓴 기름램프와 담배,『전과 후』, pp.19-21.

8 복도와 계단 묘사, 귀스타브 코키오의 아를 노트, p.37. (VGM)

9 편지 677, 빈센트 반 고흐가 테오 반 고흐에게, 1888.9.9., 편지 678, 빈센트 반 고흐가 빌레민 반 고흐에게, 1888.9.14.,『빈센트 반 고흐: 서간집Vincent van Gogh: The Letters』. (반 고흐 미술관, 하위헌스 ING., vangoghletters.org)

10 고갱,『전과 후』, pp.20-21.

11 편지 677, 침실 설명: "고갱이 오면 그의 방 하얀 벽에는 커다란 노란 해바라기 장식들을 할 생각이다."

12 손님방 장식은 편지 678 참조, 빈센트 반 고흐가 빌레민 반 고흐에게, 1888.9.14. (VGM)

13 폴 고갱이 에밀 베르나르에게 한 이야기, 경찰에 체포되었다 풀려남. 에밀 베르나르가 알베르 오리에에게 보낸 편지, 1889.1.1. (리월드 기록물 보관소 폴더 80-1, 국립미술관, 워싱턴 D.C.),『전과 후』, pp.20-21.

미해결 사건을 다시 열며

1 편지 728, 빈센트 반 고흐와 펠릭스 레가 테오 반 고흐에게, 1889.1.2. (VGM)

2 『빈센트 반 고흐: 서간집』. (반 고흐 미술관, 하위헌스 ING., vangoghletters.org, 2009)

3 『르 포럼 레퓌블리캥』, 신문, 아를, 1888.12.30. (MA)

4 조제프 도르나노 1888년 1월 1일 취임. 시 조례에 의해 '동부 지역 중앙 경찰서장'으로 임명됨. (ACA)

5 편지 764, 빈센트 반 고흐가 빌레민 반 고흐에게, 1889년 4월 28일-5월 2일 사이. (VGM) 빈센트는 불어로 "tout plein de fleurs"라고 썼고, 나는 "꽃이 가득하다full"라고 번역했다. 서간집에는 "꽃이 꽉 들어차다chockfull"라고 번역되어 있다.

6 『반 고흐와 고갱: 남부의 스튜디오Van Gogh and Gauguin: The Studio of the South』, 전시 카탈로그. (반 고흐 미술관과 시카고 아트 인스티튜트, 암스테르담과 시카고, 2001)

7 미 공군 기록물 보관소, AFHRA, AFB, 앨라배마, 미국.

8 공습 관련 프랑스 기록, Cote: H244, 시위생국, 〈1944.6.25. 공습 보고서〉, 1944.6.29. (ACA)

9 USAF 보고서의 높이 기록: 14,500-16,000피트.

10 Cote: H244, 시위생국, 〈1944.6.25. 공습 보고서〉, 1944.6.29. (ACA)

11 FR B3317, 노란 집 도면, 레옹 랑세르 작성, 1922. (VGM)

12 레옹 랑세르 도면에는 크레불랭 상점 부분 포함되지 않음. 코키오가 1922년 노란 집 방문 후 세부사항 추가, 코키오 노트. (VGM)

고통스러운 어둠

1 편지 B1841/V/1970, 안드리스 봉허가 헨드릭과 헤르민 봉허에게, 1888년 4월 12 일경. (VGM)

2 편지 567, 빈센트 반 고흐가 테오 반 고흐에게, 1886.2.28. (VGM)

3 빈센트는 1880년 8월 화가가 되기로 결심. 편지 214의 주석 1 참조, 빈센트 반 고흐가 테오 반 고흐에게, 1882년 4월 2일 또는 그즈음. (VGM)

4 빈센트가 이 '죽은 쌍둥이'의 '대체'였다는 사실에 대해 많은 논의가 있었다. 현대의 관점에서는 낯선 것이지만 19세기에는 사망한 형제의 이름을 붙이는 것이 상당히 일반적인 관습이었다. 나의 조부모도 그들의 두 자녀에게 같은 이름을 주었고, 그 두 자녀 모두 유아 때 사망했다. 아를 출생등록 기록에서도 유사한 예가 많이 발견되었다.

5 빈센트 반 고흐 목사(1789-1874).

6 빈센트가 자신의 입원을 회상. 편지 741, 빈센트 반 고흐가 테오 반 고흐에게, 1889.1.22. (VGM)

7 에밀 베르나르와 크리스천 무리에 피터슨 두 사람 모두 기이한 첫인상 언급. 1877 년 도르드레흐트에서 빈센트와 방을 함께 썼던 P. C. 호를리츠의 말 인용. 반 고흐 에 대한 그의 회상은 다음을 참조, 『서간집Verzamelde brieven』, Vol.1(VGM, 암스테르담, 1973), pp.112-113. (VGM)

8 편지 65, 빈센트 반 고흐가 테오 반 고흐에게, 1876.1.10. (VGM)

9 편지 FR B2496, 반 고흐 목사가 테오 반 고흐에게, 1880.3.11. (VGM)

10 프로이트가 '정신분석'이란 용어를 만들어 정신질환 환자 치료법을 기술한 의학서를 출간한 것은 1896년의 일이다.

11 반 고흐 목사는 빈센트를 벨기에 헤일Geel에 위치한 정신병원에 입원시킬 계획이었다.

12 편지 185, 빈센트 반 고흐가 테오 반 고흐에게, 1881.11.18. (VGM)

13 편지 B2425, 안나 반 고흐가 테오 반 고흐에게, 1888.12.29. (VGM) 안나는 빈센트가 만날 예정이었던 신경과 의사 닥터 라마르의 말을 인용한다. 빈센트는 만남 직전 거절한다.

14 닥터 테오필 페이롱, 환자기록, 생 레미, 1889.5.8.-1890.5.16. (VGM 문서)

15 빈센트는 1890년 자살했고, 동생 코르넬리우스(코르, 1867-1900)도 자살한 것으로 알려져 있다. 테오(1857-1891)는 빈센트 사망 직후 신경발작을 일으켜 뇌매독으로 네덜란드 정신병원에서 사망한다. 빌레민(빌, 1862-1941)도 1902년 네덜란드 정신병원에 입원하고, 40년 후 사망한다.

16 클라시나 '신' 마리아 호르닉(1850-1904).

17 편지 382, 빈센트 반 고흐가 테오 반 고흐에게, 1883.9.6. (VGM)

18 편지 456, 빈센트 반 고흐가 테오 반 고흐에게, 1884.9.16. (VGM)

19 에밀 베르나르, 반 고흐에 관한 기사, 『라 메르퀴르 드 프랑스La Mercure de France』, 1893년 4월, p.328.

20 편지 623, 빈센트 반 고흐가 테오 반 고흐에게, 1888.6.12. (VGM)

21 에밀 베르나르Émile Bernard(1868-1941), 존 피터 러셀John Peter Russell(1858-1931), 앙리 드 툴루즈 로트렉Henri de Toulouse-Lautrec(1864-1901).

22 편지 569, 빈센트 반 고흐가 호라스 만 리벤스에게, 1886년 9월 혹은 10월. (VGM)

23 목사는 아이들이 집을 떠날 때마다 기도를 했다. "오…… 주여, 저희를 당신의 사랑 앞에 하나로 만들어 더 강하게 결속하게 하소서." 편지 98, 빈센트 반 고흐가 테오 도뤼스와 안나 반 고흐에게, 1876.11.17-18. (VGM)

24 테오의 회계장부에는 파리에서 빈센트와 함께 지낸 시절이 포함되어 있지 않고, 따라서 1886년 2월부터 그가 파리를 떠난 1888년 2월 19일까지의 숫자는 추정치이다. 전기적 역사적 맥락: 3.2, 〈테오의 수입〉, 『빈센트 반 고흐: 서간집』(VGM), 테오 반 고흐와 요 봉허 반 고흐 회계장부 참조.

25 편지 B907/V/1962, 테오 반 고흐가 코르넬리우스 반 고흐에게, 1887.3.11. (VGM)

26 편지 B908/V/1962, 테오 반 고흐가 빌레민 반 고흐에게, 1887.3.14. (VGM)

27 카페 겸 레스토랑 '탕부랭Au Tambourin'은 클리시 거리 62번지에 위치하고 있었다. 해바라기 그림들에 관한 자세한 내용은 앙브루아즈 볼라르의 『화상의 추억 Souvenirs d'un marchand de tableaux』참조.

28 정식 이름은 '르 그랑 부이용 레스토랑 뒤 샬레Le Grand Bouillon Restaurant du Chalet'였다. 클리시 거리 43번지, 파리.

29 편지 578, 빈센트 반 고흐가 테오 반 고흐에게, 1888.2.24. (VGM)

30 아돌프 몽티셀리Adolphe Monticelli(1824-1886), 프랑스 화가로 마르세유에 살며 작업. 이집트를 경유하는 일본행 배가 한 달에 두 번 마르세유에서 출항.『르 프티 프로방살Le Petit Provençal』마르세유 에디션, 1888.12.25. 참조. (마르세유, 알카자르 도서관)

31 알퐁스 도데는 1872년『아를의 여인L'Arlésienne』이란 제목으로 소설 한 권과 희곡을 썼고, 조르주 비제가 이들 작품을 바탕으로 오페라를 썼다. 이야기의 중심인, 외모로 명성을 얻은 아를의 여인이 실제로 형상화된 적은 없었지만, 그럼에도 이들 작품은 19세기 프랑스에 아를 여성들이 신비롭고 강렬한 아름다움을 지녔다는 믿음이 널리 퍼지는 계기로 작용했다.

32 로널드 픽반스Ronald Pickvance에 따르면, "에드가르 드가는 젊은 시절이었던 1855년 아를을 방문했고, 앙리 드 툴루즈 로트렉도 파리에서 아를 이야기를 했을지도 모른다." R. 픽반스, 『아를의 반 고흐Van Gogh in Arles』, 전시회 카탈로그.

33 테오는 누이 빌에게 이 여행이 "하룻밤 한나절" 걸렸다고 말했다. 편지 FR B914, 테오 반 고흐가 빌레민 반 고흐에게, 1888년 2월 24, 26일(VGM). 1888년 2월 19일 파리 출발 아를 행 열차는 세 번 있었다. 역마다 정차하는 두 열차는 제외시켰다. 또 다른 열차는 타라스콩에 정차했지만 아를 연결편이 없었다. 1887-1888 겨울 열차 시간표, 파리-마르세유. (SNCF 기록물 보관소, 르 망)

34 『반 고흐와 고갱: 남부의 스튜디오』에 인용된 베르나르 이야기 참조.

실망과 발견

1 빅토르 두아토Victor Dioteau, 에드가르 르루아Edgar Leroy, 〈빈센트 반 고흐와 절단된 귀의 드라마〉,『아스클레피오스Aesculape』, No.7, 1936년 7월.

2 마틴 베일리Martin Bailey, 〈아를의 드라마: 반 고흐의 자해에 대한 새로운 조명〉,『아폴로Apollo』, 런던, 2005.

3 편지 RM20, 빈센트 반 고흐가 테오와 요 봉허 반 고흐에게, 오베르 쉬르 우아즈, 1890.5.24. (VGM)

4 외젠 보슈Eugène Boch(1855-1941), 벨기에 화가.

5 베일리, 〈아를의 드라마〉.

6 결국 몇 달을 프로방스 신문 기록물 보관소를 샅샅이 훑은 후, 마틴 베일리에게 그가 발견한 기사 발췌문이『르 프티 마르세이예』1888년 12월 29일자라는 것을 전할 수 있었다. 그러나 "지난 수요일" 실렸다고 언급된 기사 원문은 발견할 수 없었다. (엥귀엥베르틴 도서관, 카르팡트라, 프랑스)

7 편지 6, 테오 반 고흐가 요 봉허에게, 1888.12.28.,『짧은 행복: 테오 반 고흐와 요 봉허 서간집Brief Happiness: The Correspondence of Theo van Gogh and Jo

Bonger』. (반 고흐 미술관, 암스테르담, 1999)

8 로널드 픽반스가 정면 외관의 이 특징을 처음으로 지적했다.

9 폴 시냐크(1863-1935), 귀스타브 코키오에게 보낸 편지, 1921.12.6., 코키오가 노트에 옮겨 적음. (VGM)

10 벅맨 기록물 보관소 참조. (VGM)

11 「삶을 향한 열망」, 빈센트 미넬리, 조지 큐커, 메트로 골드윈 메이어 감독, 1956. 커크 더글러스(빈센트 역), 앤서니 퀸(고갱 역) 출연.

12 마거릿 헤릭 도서관, 로스앤젤레스, 캘리포니아.

13 『라이프』 편집자가 에드워드 벅맨에게 보낸 편지, 1955.6.30. (VGM)

아름답고 너무나 아름다운

1 1887-1888 PLM 겨울 열차 시간표. (SNCF 기록물 보관소, 르 망)

2 편지 577, 빈센트 반 고흐가 테오 반 고흐에게, 1888.2.21. (VGM)

3 PLM 겨울 열차 시간표에서 수정된 시간표. 빈센트가 타라스콩에서 내렸다는 말을 한 적이 없음에 주의. 『반 고흐와 고갱: 남부의 스튜디오』 참조, 그는 스쳐 지나가는 풍경을 언급하고 있었을 뿐이다. 나는 프랑스 국립 기상청에 문의했고, 그곳 기록에 의하면 아를에는 1888년 2월 20일 저녁 8시에 눈이 내리기 시작했다. 빈센트 도착 이전에는 눈에 대한 기록이 없다. 빈센트가 여정 중 주변 경치에서 눈을 보았다면 아무리 빨라도 늦은 오후였을 수밖에 없을 것이다. (1888년 2월 아를 연보, 프랑스 기상청, 남동지역, SNCF 기록물 보관소, 르 망)

4 1888년 2월 아를 연보, 프랑스 기상청, 남동지역.

5 반 고흐는 편지에서 자신의 주소를 카발리 거리 30번지로 기록하는데, 이것은 옛 명함에서 옮겨 적은 것으로 추정된다. 거리 이름은 아메데 피쇼 분수 건축과 함께 1887년 바뀌었다. 편지 577 주석 참조. (VGM)

6 이 호텔이 빈센트가 우연히 들어가게 된 곳일 수는 없다. 역 근처에, 그리고 성벽 바로 안에 호텔들이 많이 있었다. 라마르틴 광장에도 카페 알카자르, 카페 가르, 오베르주 베니삭, 오베르주 보 도르 등의 숙소가 있었고, 카발리 거리에도 호텔 두 개가 있었다. 『아를 안내서』, 1887 (MA), 아를 지적부. (CA)

7 편지 577, 빈센트 반 고흐가 테오 반 고흐에게, 1888.2.21. (VGM)

8 편지 577에서 빈센트는 테오에게 그것이 같은 거리에 있다고 말했다. (루이) 오귀스트 베르테(1842-1903), 수 프레펙튀르 거리 5번지, PLM 철도회사 근무. 그의 상점은 아메데 피쇼 거리와 카트르 셉탕브르 거리가 만나는 곳에 있었다(지적도 Cote: F382, Ile 70). 『마르세유 안내서』, 1889 (AD), Cote: 017 bis-1880, 아를 거리 번지수 재지정 (ACA), 오귀스트 베랑 도면, 1867. (MA)

9 귀스타브 코키오, 반 고흐 메모, p.35. (VGM)

10 아를 인구 통계에 근거한 평균(Cote: F14 1881 통계=13,571, Cote: F15 1886 통
계=13,354, Cote: 6M 290 & 6M 291, 1891 통계=13,377). 역사가 대부분은 2만
5,500(반 고흐 미술관)에서 3만(『반 고흐와 고갱: 남부의 스튜디오』) 명으로 잘못
추정했다. 이 숫자를 처음 제시한 것은 로널드 픽반스이다. 오류는 아를이 프랑스
행정 구역에서 차지하고 있는 특별한 위치에서 기인한다. 아를은 프랑스에서 가장
큰 코뮌이다. 코뮌은 영어로는 '타운', 작은 시 정도에 해당하지만, 아를의 경우 이
것이 근본적인 착각이다. 아를 코뮌은 1888년 드넓은 지역, 거의 103,005헥타르에
해당하는 지역이었다. 하지만 인구의 5분의 3 이상은 인근 마을에 살았다. 실제 도
시 아를은 행정적으로 아글로메라시옹(도시 밀집 지역)으로 불렸다. (ACA, AD)

11 반 고흐의 편지는 강설량이 많았다고 암시하지만, 기록에 의하면 그의 추정치보다
훨씬 적다. 2월 20일 20센티미터 조금 넘는 눈이 내렸고, 다음 날 약 5센티미터가
추가로 내렸다. 눈은 저녁 8시부터 내리기 시작했다. 1888년 2월 아를 연보, 프랑
스 기상청, 남동지역.

12 『롬므 드 브롱즈L'Homme de Bronze』에 다음과 같이 언급됨. "40-45센티미터
(가 내렸고), 태양의 땅에는 엄청난 양", 1888.2.26. (MA)

13 편지 577, 빈센트 반 고흐가 테오 반 고흐에게, 1888.2.21. (VGM)

14 폴 르불은 카렐 호텔 주인의 친구였고, 1868년 그의 결혼식 때 증인이었다. 알베르
장 카렐과 카트린 나탈리 가르셍 결혼, 아를, 1868.9.2. (ACA)

15 이 상점은 업소목록에 푸줏간과 보존육 상점으로 분리되어 등재돼 있다.『아를 안
내서』, 1887, pp.45-47. (MA)

16 앙투안(1817-1897)과 폴 르불(1845-?)은 부자지간으로 아메데 피쇼 거리 61번
지 푸줏간을 운영했다. 빈센트가 아를에서 첫 몇 주 동안 만난 것으로 보이는 사람
들을 검토한 후, 나는 카트린 그라셍 카렐(1851-?)의 어머니 엘리자베스 포가 초
상화 속 노인일 가능성이 크다는 결론을 내렸다. 이 그림은 침실에서 그린 것으로
둥글게 말린 장식의 19세기 일반적인 소박한 침대가 배경에 보인다. 당시 사회적
관습을 생각하면 빈센트가 알지 못하는 여인의 침실에서 그림을 그렸을 확률은 거
의 없다. 게다가 호텔에 머물거나 일하는 여성 중에는 그 연배가 없었다. 1921년
귀스타브 코키오 인터뷰에 의하면, 예전 소유주가 그 호텔을 남성들의 근거지로,
장날 아를에 오는 양치기들이 머무는 숙박업소로 묘사했다고 한다. 코키오 노트,
p.35 (VGM). (모든 페이지 번호는 반 고흐 미술관에서 연필로 써넣었다.)

17 손님이 온 것은 1888년 3월 3일 토요일이었다. 편지 583, 빈센트 반 고흐가 테
오 반 고흐에게, 1888.3.9. (VGM). 손님들은 치안판사 (앙투안 마리) 외젠 지로
(1833-?)와 장 오귀스트 '쥘' 아르망(1846-?)이었고, 아르망은 카렐 호텔에서 길
하나 위에 있는 카트르 셉탕브르 거리 30번지에 상점을 운영하고 있었다. [토지 등
기소 F276 (CA)]. 1872년 아르망의 결혼 증인 중 한 사람이 툴롱 출신의 그의 드

로잉 교수였다. 선거 명부에 아르망은 잡화점 주인으로 기록되어 있다. 그의 아내 조세핀 로냉 아르망은 1922년 5월 8일 귀스타브 코키오와의 인터뷰에서 빈센트가 그 상점에서 "적은 양의" 물감을 구입했으며, 그녀 남편도 화가였다고 말했다. 아르 망 부인과의 인터뷰, 코키오 노트, p.40. (VGM)

18 편지 583, 빈센트 반 고흐가 테오 반 고흐에게, 1888.3.9. (VGM). 중세 몽마주르 수도원 유적, 아를에서 북쪽으로 몇 킬로미터 떨어진 곳.

19 반 고흐는 1880년 회화와 드로잉을 시작한 후 작품에 "Vincent"라고 서명했다. 편 지 589, 빈센트 반 고흐가 테오 반 고흐에게, 1888.3.25. (VGM)

20 크리스천 무리에 피터슨Christian Mourier-Petersen(1858-1945), 덴마크 화가.

21 1888년 1월 10일 요한 로드에게 보낸 편지에서 무리에 피터슨은 자신의 주소를 카페 뒤 포럼, 포럼 광장이라고 쓴다. (미즈 틸그, 392, 왕립도서관, 코펜하겐). 이곳 이 빈센트가 그림으로 남긴 그 카페이다. A52, A53, 토지 등기소. (CA)

22 편지 613, 빈센트 반 고흐가 테오 반 고흐에게, 1888.5.26. (VGM)

23 편지 736의 주석 11, 빈센트 반 고흐가 테오 반 고흐에게, 1889.1.17. (VGM)

24 크리스천 무리에 피터슨이 요한 로드에게, 1888.3.16. (미즈 틸그, 392, 왕립도 서관, 코펜하겐, 번역: 샤론 버스라이트 그레코). 이 편지는 하칸 라르손의 『남부 의 불꽃: 스웨덴에 빈센트 반 고흐를 소개하며Flames from the South: On the Introduction of Vincent van Gogh to Sweden』에 처음으로 실렸다. (곤돌린, 스 톡홀름, 1996)

25 편지 585, 빈센트 반 고흐가 테오 반 고흐에게, 1888.3.16. (VGM)

26 장 폴 클레베르, 피에르 리샤르, 『반 고흐의 프로방스La Provence de Van Gogh』, p.89.

27 편지 669, 빈센트 반 고흐가 테오 반 고흐에게, 1888.8.26., 편지 670, 빈센트 반 고 흐가 빌 반 고흐에게, 1888.8.26. (VGM)

28 편지 557, 빈센트 반 고흐가 테오 반 고흐에게, 1886.2.2. (VGM). 의치는 편지 574 에 언급되어 있다. 빈센트 반 고흐가 빌 반 고흐에게, 1887년 10월 말. (VGM)

29 파리에서 빈센트를 만났던 영국 화가 A. S. 하트릭(1864-1950)이 한 말이다. 『한 화가의 순례 50년A Painter's Pilgrimage Through Fifty Years』(케임브리지, CUP, 1939).

30 라르손, 『남부의 불꽃』, p.17.

31 1888년 강추위로 봄은 늦게 왔고, 기온이 온화해진 3월 10-11일경 꽃이 피었다. 1888년 3월 아를 연보, 프랑스 기상청, 남동지역.

32 편지 595, 빈센트 반 고흐가 테오 반 고흐에게, 1888.4.11. (VGM)

33 라르손, 『남부의 불꽃』, p.17, 베니 골프의 〈반 고흐와 덴마크〉, 『폴리티켄 Politiken』, 1938년 1월 6일자에서 인용. 골프는 이 내용을 무리에 피터슨에게서 직접 들었다. 라르손은 카페 가르가 아닌, 반 고흐가 1888년 그림으로 그렸던 카페

포럼을 그들이 가장 좋아했던 카페로 잘못 서술했다. 이것은 사실과 거리가 있다. 무리에 피터슨이 카페 포럼에 묵고 있었기 때문에 "내 호텔에서 만나곤 했다" 혹은 "내가 머물던 곳"이라 말한 것이며, 화가들이 1888년 기차역 너머 과수원에 그림을 그리러 가는 길에 있었던 것은 카페 가르였다. 고갱도 분명하게, 자신은 그다지 좋아하지 않았지만, 빈센트가 가장 즐겨 가던 곳이 카페 가르였다고 기록했다.

34 라르손, 『남부의 불꽃』, pp.17-18. 빈센트의 그림은 〈분홍색 복숭아나무Pink Peach Trees(모브의 추억Souvenir de Mauve)〉이다. 1888(F394/JH 1374). 안톤 모브는 빈센트의 첫 회화 교사였고, 그즈음 사망했는데(1888.2.5.), 몇 주 후 빈센트가 그를 기리며 이 그림을 그렸다. 무리에 피터슨의 그림 〈아를의 꽃이 만개한 살구나무Apricot Trees in Blossom, Arles〉는 현재 코펜하겐 히르슈스프룽 컬렉션 소장.

35 벨기에 개인 소장 사진으로 프로방스에서 외젠 보슈와 윌리엄 도지 맥나이트가 함께 찍은 것으로 보이는 사진이 있다. 무리에 피터슨이 1888년 봄 이 두 사람과 빈센트와 함께 시간을 보냈으므로 아마도 그가 찍은 사진일 것이다.

36 일기예보, 『롬므 드 브롱즈』, No.443, 1888.4.8., p.2. (MA)

37 편지 591, 빈센트 반 고흐가 테오 반 고흐에게, 1888.4.1. (VGM)

38 편지 585, 빈센트 반 고흐가 테오 반 고흐에게, 1888.3.16., 편지 590, 빈센트 반 고흐가 빌 반 고흐에게, 1888.3.30. (VGM)

39 편지 594, 빈센트 반 고흐가 테오 반 고흐에게, 1888.4.9. (VGM)

40 편지 594의 주석 6 참조, 빈센트 반 고흐가 테오 반 고흐에게, 1888.4.9. (VGM)

41 장 드 뵈켄, 『반 고흐의 초상Un portrait de Van Gogh』(갈리마르, 파리, 1938), p.89.

42 편지 596, 빈센트 반 고흐가 에밀 베르나르에게, 1888.4.12. (VGM)

43 아를 지역에서 처음으로 황소가 죽임을 당한 것은 1894년 5월 14일이었다. 『롬므 드 브롱즈』, 아를, No.761, 1894.5.20. (MA)

44 윌리엄 도지 맥나이트William Dodge Macknight(1860-1950), 미국 화가.

45 라르손, 『남부의 불꽃』, p.14.

46 편지 598, 빈센트 반 고흐가 존 러셀에게, 1888.4.19. (VGM)

47 빈센트는 아를에서 외젠 보슈를 그렸다. 맥나이트가 퐁비에유에서 머물던 곳은 시청 옆 카페 프랑스였다.

48 편지 594, 빈센트 반 고흐가 테오 반 고흐에게, 1888.4.9. (VGM)

빈센트의 세계에서 살기

1 딜리장스 서비스는 가장 가까운 마을인 라파엘까지 하루 다섯 번, 퐁비에유까지 하

루 두 번, 더 멀리 님과 모산까지 하루에 한 번 출발했다. 일주일에 두 번(수, 토)은 생 레미, 목요일엔 타라스콩까지 운행했다. 반 고흐는 포럼 광장 12번지에서 출발했던 타라스콩 딜리장스를 그렸다. (지적도 A302). 승합차 서비스 시간표, 『르 포럼 레퓌블리캥』, 1888.3.18. (MA), 토지 등기소, 아를.

2 나는 개신교 가족 명단을 만들었다. 〈1847년 아를 개신교 가족과 자녀 명단〉, P13 과 아를 묘지 〈개신교 구역〉을 참조했다. 그들의 출신 도시는 아를 출생지가 기록 되는 선거 명부와 결혼등록을 참고했다. 아를 북서쪽 세벤 지역 마을들 대부분이 개신교도 거주지였다. 선거 명부, 아를, 1876, 1886, 1888 (ACA). Cote: P13, 〈개 신교 사제 임명 요청〉도 참조. (ACA)

3 (조제프 에티엔) 프레데릭 미스트랄(1830-1914), 프로방스 시인. 그와 다섯 시인 들이 결성한 펠리브리주 운동은 프로방스어 사용을 장려하기 위한 것이었다. 그때 까지 프로방스어는 구전되었을 뿐 공식적으로 글로 기록되지는 않았다.

4 4월 1일에서 10월까지 아를 지역에서는 투우 관련 행사가 20회 이상 있었다. 『롬 므 드 브롱즈』, 1888년 1-12월. (MA)

5 폴리 자를레지엔은 리스 대로에서 연결되는 빅토르 위고 거리 4번지에 있었다. 1888-1889년, 쥘 니콜라 달라르(1843-?)가 운영했다. (ACA & MA)

6 1888-1889년 아를에서 발간된 세 신문은 다음과 같다. 『르 포럼 레퓌블리캥』, 『롬 므 드 브롱즈』, 『레투알 뒤 미디』.

7 편지 594, 빈센트 반 고흐가 테오 반 고흐에게, 1888.4.9. (VGM)

8 편지 602, 빈센트 반 고흐가 테오 반 고흐에게, 1888.5.1. (VGM)

9 Cote: Q90 〈아를 병원 조달 목록〉, 1888.

10 Cote: J157 〈위생통 수거〉, 시 법령, 1905.6.14. (ACA)

11 경찰 알퐁스 로베르의 편지, 1929.9.11., 두아토와 르루아, 〈빈센트 반 고흐와 절단 된 귀의 드라마〉.

12 편지 602, 빈센트 반 고흐가 테오 반 고흐에게, 1888.5.1. (VGM)

13 주민들은 오전 6-8시, 오후 5-7시 두 시간씩 각자 집 앞에 물을 뿌려야 했다. 상수 도가 없을 경우 6월 1일부터 9월 30일까지 작은 분수 사용이 가능했다. 〈시의회 의 결〉, 1888.5.29, 시 법령, 『롬므 드 브롱즈』에 공지, No.451, 1888.6.5. (MA)

14 한 언론은 악취 나는 물을 통해 바이러스가 전파되는 것을 발견했다는 기사를 실 었다. 『롬므 드 브롱즈』, No.456, 1888.7.5. (MA). 아를에서 이 병은 특히 두려움의 대상이었는데, 1884년 콜레라 유행으로 118명이 사망했기 때문이다. J91 〈1884 콜레라 유행 보고서〉. (ACA)

15 첫 5년이 가장 중요했고, 신생아 사망률은 계속 높아서 1888년 사망자 545명 중 85명이 1세 미만 영아였다. 그러나 사산 혹은 초기 영아 사망을 포함하지 않으면 인구의 3분의 2가 60세 이후 사망했고, 38명은 80세를 넘기고 사망했나. 사망신고 통계, 아를, 1888. (ACA)

16 편지 628, 빈센트 반 고흐가 에밀 베르나르에게, 1888.6.19. (VGM)

17 프랑스 기상청, 남동지역.

18 편지 626, 빈센트 반 고흐가 빌레민 반 고흐에게, 1888년 6월 16-20일 사이. (VGM)

19 1888년 봄, 그는 랑글루아 다리를 그렸는데, 당시에는 다리가 아를 남쪽에 있었다.

20 베니 골프, 〈반 고흐와 덴마크〉, 『폴리티켄』, 1938.1.6., 라르손, 『남부의 불꽃』, p.17 에서 인용.

올빼미

1 편지 J43, 아를 경찰서장, 1875.5.19. (ACA)

2 프랑스 민법전: 마르트 리샤르 법, 1946.4.13.

3 공창, 부 다를, 1891, 아를 인구통계. (AD)

4 『라이프』, 1937.2.15.

5 Cote: 4M 890, 〈아를의 추문〉, 1884, 편지가 부슈 뒤 론의 도지사에게 보내졌다. (AD)

6 불행하게도 아를 관련 등록부가 전혀 남아 있지 않다.

7 Cote: J43, 〈법규: 공창〉, 시 법령, 1867.5.29., 상보적 판결, 1873.7.24. 참조. (ACA)

8 빈센트는 옆문으로 나갔던 것 같다. 이 거리에는 매춘업소가 없었기 때문이다. 하지만 공창 14번지에는 데 레콜레 거리로 난 옆문이 있었다. Cote: Ile 44, E96, 토지 등기소 (ACA, CA). 편지 585, 빈센트 반 고흐가 테오 반 고흐에게, 1888.3.16. (VGM)

9 진정서, 부 다를 거리, 날짜 없음, 1878년경. Cote: J43. (ACA)

10 M. 오트망, 시의원, 1878년 진정서에 언급됨, J43. (ACA)

11 그들은 서로 자산을 사고팔았다. 이지도르 방송은 22번지에 살았고, 비르지니 샤보(1843-1915)는 24번지에, 알베르 카렐은 아메데 피쇼 30번지에 살았다. 지적부, 아를, 부슈 뒤 론 기록물 보관소, 마르세유. (AD)

12 비르지니 샤보가 공창 1번지 운영, 부 다를 1번지. Cote: Ile 44, E103. (AD, ACA, CA)

13 편지 585, 빈센트 반 고흐가 테오 반 고흐에게, 1888년 3월 16일경. (VGM)

14 『롬므 드 브롱즈』, 1888.3.18. (MA)

15 빈센트가 1888년 12월 23일에 갔던 곳, 부 다를 1번지. Cote: Ile 44, E39. (CA)

16 『롬므 드 브롱즈』, 1888.3.18. (MA)

17 같은 신문.

18 리브로 씨, 같은 신문에서 인용.

19 비르지니 샤보가 언니 마리 샤보(1834-?)와 함께 이 업소 운영, 공창 14번지, 부 다를과 데 레콜레가 만나는 모퉁이, 토지 등기소, Ile 44, E96 (CA) J43, 매춘. (ACA)

20 1886, 1891년 아를 인구조사. (ACA, AD)

21 루이 파르스(1834-1894)가 사실혼 아내 제니 베르톨레(1852-?)와 매춘업소 운영. 투표 대장의 그의 주소는 부 다를 5번지이고, 매춘업소로 알려졌다. (ACA)

22 비르지니 샤보가 아들리나 파생에게 권리를 팔았지만, 1890년 여전히 공창 1번지를 운영하고 있었다. 그녀는 아가씨 두 명을 자신의 시계 절도 혐의로 고발했다. 경찰 파일 J159, 〈범죄와 범법행위, 1886.7.12.-1890.11.10.〉, 1890.5.10., Cote: J43. (ACA)

23 그녀는 모든 재산을 언니 마리의 아들인 조카 앙투안 쥐스탱(1871-1916)에게 남겼다. 토지 등기소 파일, 아를, 1832-1900. Cote: Section E, Ile 44, 39, 96. (CA)

24 토지 등기소, 아를. (CA)

25 편지 699, 빈센트 반 고흐가 테오 반 고흐에게, 1888.10.5. (VGM)

26 Cote: P13, 〈아를 코뮌 유대인 인구 실태〉. (ACA)

27 Cote: F15 1886 아를 인구 통계. (ACA)

28 Cote: 4M 890, 매춘: 공창 통계, 아를. (AD)

29 경찰 파일 J159, 〈범죄와 범법행위, 1886.7.12.-1890.11.10〉. (ACA)

30 정보 출처, Cote: J43, 매춘. (ACA)

31 반 고흐의 첫 아를 병원 입원 기간, 1888.12.24.-1889.1.7.

32 레미 방튀르, 아를 노인회 부회장이자 생 레미 기록물 보관소장.

33 로베르, 1887.8.31. 공식 임명. Cote: 36 W 183 알퐁스 로베르 인사 기록. (ACA)

34 에드가르 르루아(1883-1965), 1919년 5월부터 생 레미의 생 폴 드 모졸 병원 원장, 반 고흐 진료기록 접근 가능한 사람 중 처음으로 그의 질병 관련 집필.

35 빅토르 두아토와 에드가르 르루아, 〈빈센트 반 고흐와 절단된 귀의 드라마〉, 『아스클레피우스』, No.7, 1936년 7월.

36 두아토와 르루아, 〈빈센트 반 고흐와 절단된 귀의 드라마〉, 베일리, 〈아를의 드라마〉에서 인용.

37 피에르 르프로옹Pierre Leprohon, 『빈센트 반 고흐』(코랭브 에디션, 르 카네 드 칸, 1972), p.355.

38 같은 책.

므슈 빈센트

1 카렐은 빈센트에게 그림 건조 용도로 상층 테라스 사용을 허용했다. 빈센트는 편지

601에 카렐과의 문제를 설명했다. 빈센트 반 고흐가 테오 반 고흐에게, 1888.4.25. (VGM)

2　빈센트는 월평균 200프랑을 받았고, 금액은 노란 집 이주 후 더 올랐다. 우체국에서 일하는 그의 친구 룰랭은 한 달 135프랑으로 다섯 식구를 부양했다. 편지 738, 빈센트 반 고흐가 테오 반 고흐에게, 1889.1.19. (VGM)

3　같은 편지, 편지 601.

4　같은 편지.

5　편지 602, 빈센트 반 고흐가 테오 반 고흐에게, 1888.5.1., 편지 603, 빈센트 반 고흐가 테오 반 고흐에게, 1888.5.4. (VGM)

6　카렐 부인 인터뷰, 귀스타브 코키오, 코키오 노트, p.39. (VGM)

7　편지 602, 빈센트 반 고흐가 테오 반 고흐에게, 1888.5.1. (VGM)

8　편지 656, 빈센트 반 고흐가 테오 반 고흐에게, 1888.8.6. (VGM)

9　이 지역은 1846년 이후, 특히 1847년 10월 18일 철도 개통과 더불어 지속적으로 성장하기 시작한다. 알퐁스 드 라마르틴(1790-1869)이 PLM의 아를 유치 운동을 했고, 그 공로로 광장에 그의 이름이 붙여졌다. 루이 베니삭은 1852년 시청으로부터 카발르리 성문 밖 토지를 구입하는 등 토지 매입을 시작했다. 그는 라마르틴 광장 주변에서 많은 건축사업을 했고, 거기에는 카페 가르, 오베르주 베니삭, 경찰서 등도 포함되어 있다. Cote: O51, 라마르틴 광장 프로젝트. (ACA and AD)

10　취득 공지, 『롬므 드 브롱즈』, 1888.1.7., p.3. (MA)

11　Cote: 404 E1356, 변호사 리고, Acte 141, 1887.12.24. (AD)

12　1879.1.24. 지누 부부, 카페 가르 건물 취득. 그날부터 건물에 거주. Cote: 403 E 675, 변호사 고티에 데스코트 (AD). 카페는 장 바티스트 베니삭(1808-1862)이 개업. 그의 아내 마르게리트 카냉 베니삭(1818-1897)이 옆집에서 레스토랑 운영(토지 등기소 Q400). 1873년 빚 때문에 베니삭 자녀들이 카페 가르 포함 건물 일부를 공공경매로 판매(토지 등기소 Q401). 1887년 12월 24일 마침내 카페 운영이 지누 부부에게 넘어감. Cote: 404, E1356, Acte 141, 변호사 리고 (AD). 카페 매입을 위해 대출받음. Cote: 404, E1357, 지누 부부 대출, 1888.1.24., 변호사 알베르 리고. (AD)

13　1861, 1866년 인구통계에 쥘리앵 가족은 "쥘리앵 집, 메종 베르디에"와 "라마르틴 광장"에 각기 거주한 것으로 기록되어 있다. Cote: 6M130, 6M151 (AD). 메종 베르디에는 라마르틴 광장 2번지(토지 등기소 Q398, Q399)와 뒤편 큰 건물 Cote: O5 (ACA)로 나오며, 아를 토지 등기소 서류에는 구획 Q398 소유주로 두 명이 등재되어 있다. 베르디에, 그 후 1910년에는 캉봉이 소유주다. 소유주 에메 베르디에는 1872년 사망했고, 집은 딸인 마리 루이즈에게 상속되었다. 1879년 그녀는 몽펠리에 출신 변호사 레몽 트리아르 브룅과 결혼했다. 훗날 집은 그들의 딸 마리 루이즈 앙리에트가 마르셀 레옹 클레망 캉봉과 결혼할 때 상속되었다(1908년이었

고, 결혼지참금이었던 것 같다). 그녀는 출산 중 사망했고, 집은 유일하게 남은 딸 마리 샤를로트 루이즈 캉봉에게 상속되었다가 1943년 매매된다. 마리 샤를로트 루이즈 캉봉은 결혼하지 않았고, 2010년 사망했다. 출처: 토지 등기소, 아를, 자크 데스나르, 캉봉의 증조카.

14 마리 지누의 부모 사망 당시―피에르 쥘리앵(1801-1885.12.23.), 마리 알레 (1804-1886.5.28.)―주소는 라마르틴 광장 2번지였다. (ACA)

15 '눌리보'라는 별명으로 불렸던 베르나르 술레Bernard Soulè(1826-1903). 그의 이름에서 철자 'è'가 1889년 경찰 조서에는 'é'로 적혀 있는데 이는 잘못 기록된 것이다. 불어에서 이 두 철자의 발음 차이가 미미해서 두 철자 모두 기록물들에 나타난다. 술레는 1898년 시의원으로 있던 시절 공문서에 또렷한 글씨로 'Soulè'로 서명했다. Cote: J157, 〈시의 위생〉. (ACA)

16 그는 1898년 '시의원'이었다. Cote: J157 (ACA). 그는 유언장에 주식과 집을 포함 8,500프랑이라는 상당한 돈을 남겼다. 이는 전직 기관사 수입을 훨씬 뛰어넘는 것이었다. 〈베르나르 술레 상속〉, 변호사 리고, Actes 16, 17, 1904, Cote: 404, E1375. (AD)

17 술레는 몽마주르 거리 53번지에 살았다(토지 등기소 Q373), 1886-1898 선거 명부, 사망신고, 1903.2.23. (ACA)

18 편지 614, 빈센트 반 고흐가 테오 반 고흐에게, 1888.5.27. (VGM)

19 지누 부부는 한 달에 30프랑을 받았고, 노란 집 월세는 15프랑이었다. 빈센트의 점심과 저녁 식사는 하루 1.5프랑이었다.

20 마르그리트 파비에(1856-1927)는 (프랑수아) 다마즈 크레불랭(1844-1903)과 1881년 결혼했다. 마르그리트는 페트로니유 쥘리앵 파비에(1826-1900)의 딸이었고, 마리 쥘리앵 지누와 자매였다. (ACA)

21 토지 등기소: Q397. 1887년 7월 9일에 구입. 변호사 리고, Cote: 404, E1356. (AD)

22 카페 알카자르는 1963년 강제 취득 명령이 내려졌고, 몇 년 후 철거되었다. (ACA)

23 알카자르는 미술사가 마르크 에도 트랄보Marc Edo Tralbaut가『반 고흐: 사랑받지 못한 사람Van Gogh: Le Mal Aimé』에서 카페 내부 그림 장소로 주장해 주목받은 카페이다. 다른 미술사가들이 이 주장을 그대로 받아들였고, 마틴 베일리도 1989년 1월 8일『옵저버』에 실린 그의 글 〈반 고흐의 아를〉에서 이를 그대로 옮겼으며, 로널드 픽반스도 마찬가지였다. 편지 676 참조, 빈센트 반 고흐가 테오 반 고흐에게, 1888.9.8. (VGM)

24 인터뷰, 실레토 가족 후손, 2014년 6월.

25 편지 691, 빈센트 반 고흐가 테오 반 고흐에게, 1888.9.29. (VGM)

26 (루이) 프레데릭 살(Louis) Frédéric Salles(1841-1897) 목사.

27 인터뷰, 귀스타브 코키오와 살 목사의 딸 장 폴 라제르주 부인(결혼 전 이름, 루시

앙투아네트 살, 1874-1941), 코키오 노트, p.38 (VGM). 코키오가 직접 언급하진 않았지만 그녀는 살 목사의 후임인 아들 개신교 목사의 아내였다. 코키오가 그곳을 방문했을 때, 그녀의 여동생 유제니(졸름 부인)는 목사였던 남편이 1920년대에 일 했던 님에서 살고 있었다. 유제니는 자신의 아버지가 테오로부터 그의 형이 아를에 살고 있다는 내용의 편지를 받았다고 말했다. 출간되지 않은 에드몽 졸름(결혼 전 이름, 유제니 가브리엘 살, 1878-1966)의 글 〈빈센트 반 고흐의 추억〉, 살 가족 후 손 제공.

28 1882년 1월 26일, 프레데릭 살이 런던의 브루닝(그의 자녀들의 유모의 아버지)에 게 영어로 쓴 편지. 살 목사 편지 요약, 1874.12.17.-1886.2.7., 마리 프루티 편찬, 1988. (VGM)

29 〈빈센트 반 고흐의 추억〉, 미출간, 에드몽 졸름, 1964년 10월. (살 가족 기록물)

30 편지 836, 빈센트 반 고흐가 테오 반 고흐에게, 1890.1.4. (VGM)

31 살 목사의 딸 에드몽 졸름의 미출간 회고록(살 가족 기록물)에 따르면 이 그림은 "님의 잡화 판매원"에게 판매됨. 이 글은 또한 『예술과 예술가Kunst und Künstler』 (베를린, 1929)에 실린 베노 스토크비스의 〈아를의 빈센트 반 고흐〉에도 인용되어 있다. 그는 그림이 "200프랑에 팔렸다"고 기록했다. (VGM)

32 조제프 에티엔 룰랭(1841-1903).

33 마르셀 룰랭은 그들이 같은 거리에 살았다고 1955년 프랑스 우체국 잡지와의 녹 음 파일로만 남은 인터뷰에서 말했다. J.-N. 프리우, 〈반 고흐와 룰랭 가족〉, 『르뷔 데 PTT 드 프랑스』, Vol.2, No.3, 1955년 6월 중순, p.27 (파리 우체국 박물관). 마 르셀은 그녀 부모가 빈센트를 알았을 당시 아기였지만 이야기로 들었을 것이다. 같 은 내용이 아를 선거 명부에서 확인되었다. 룰랭은 1888년 아메데 피쇼 거리에 살 았고, 미카엘마의 몽타뉴 데 코르드 거리 10번지로 이사했다. 빈센트는 그의 편지 에서 룰랭 가족이 이사를 많이 했다고 썼다. 오귀스틴 룰랭은 마르셀 출산 후 랑베 스크에 머물렀을 것이며, 8월 말, 당시 학교에 다녔을 나이인 아이들과 아를로 돌 아온 후 빈센트를 만났을 것이다. 빈센트가 오귀스틴 룰랭을 처음 언급한 것은 편 지 667(1888.9.9.)이다. 아를 투표 명부 1888 Cote: K38, 1889 Cote: K39. (ACA)

34 부부에겐 다섯 명의 자녀가 있었다. 첫째 딸 조세핀 앙투아네트는 1869년 출생. 그 녀의 사망신고는 찾을 수 없었지만 1872년 인구통계에 없고, 그 후 어떤 문서에 도 나타나지 않는 것으로 보아 1872년 이전 사망했을 것이다. 그 외 아르망 조제프 (1871-1945), 제1차 세계대전 부상으로 사망한 카미유 가브리엘(1877-1922), 마리 제르맨 마르셀(1888-1980) 등이 있다. 룰랭 부부의 다섯째는 딸 코르넬리 (1897-1906)였다. 랑베스크 기록물 보관소, 니스 기록물 보관소, 르 보세 기록물 보관소.

35 룰랭은 1888년 7월 1일 출생한 딸의 이름을 마리 제르맨 마르셀로 지었는데, 이 이 름은 과격 민족주의 '불랑지스트' 정당 지도자이자 당시 유명한 프랑스 정치인이었

던 조르주 불랑제 장군의 딸 이름이었다.

36 쥘리앵 프랑수아 탕기(1825-1894), 파리 미술용품 상인, 편지 652, 빈센트 반 고흐가 테오 반 고흐에게, 1888.7.31. (VGM)

37 편지 656, 빈센트 반 고흐가 테오 반 고흐에게, 1888.8.6. (VGM)

38 편지 723, 빈센트 반 고흐가 테오 반 고흐에게, 1888.12.1. (VGM)

어려움에 처한 친구

1 에밀 베르나르(1868-1941), 프랑스 화가.

2 에밀 베르나르, 『라 메르퀴르 드 프랑스』, 파리, 1893년 4월, pp.328-329.

3 (클로드) 에밀 슈페네케르(Claude) Émile Schuffenecker(1851-1934)와 폴 고갱은 1872년 두 사람이 증권거래소에서 일할 때 만났다. 고갱은 그에게 화가가 되라고 격려했다. 그는 고갱의 절친한 친구가 되었고, 고갱은 1887년 카리브 해 여행에서 돌아온 후, 그리고 1888년 12월 아를에서 파리로 돌아온 후 그의 집에 머물렀다.

4 메테 소피 가드Mette-Sophie Gad(1850-1920).

5 알퐁스 포르티에Alphonse Portier(1841-1902), 파리의 미술품 딜러.

6 1887년 4-10월, 고갱은 화가 샤를 라발Charles Laval(1861-1894)과 함께 카리브 해를 여행했다.

7 빈센트는 1887년 11-12월 르 그랑 부이용 레스토랑 뒤 샬레에서 전시회를 했다.

8 편지 576, 폴 고갱이 빈센트 반 고흐에게, 1887년 12월 (VGM). 클루젤 상점은 파리 몽마르트르의 퐁텐 생 조르주 거리 33번지에 있었다.

9 〈망고 따는 여인들Among the Mangoes〉, 폴 고갱, 반 고흐 미술관, 암스테르담.

10 편지 581, 폴 고갱이 빈센트 반 고흐에게, 1888.2.29. (VGM)

11 생트 마리 드 라 메르 여행은 일반적으로 5월 30일 또는 31일에서 6월 4일 또는 5일까지였던 것으로 받아들여진다. 나는 이 날짜가 틀렸을지도 모른다는 의견이다. 이 여행에서 반 고흐는 파도 위로 상당히 강한 바람이 몰아치는 풍경화를 그렸다. 그곳에 미스트랄이 불었던 날짜는 5월 27일과 6월 7일이었다. 마리 쥘리앵 지누는 6월 8일 금요일이 40번째 생일이었고, 어쩌면 그녀를 방문한 친구와 가족이 지낼 수 있도록 빈센트가 당시 숙소로 사용하고 있던 카페 가르의 자신의 방을 며칠 비워야 했을지도 모른다. 그렇다면 그녀 생일 다음 날인 토요일에 그가 아를로 돌아가려 계획했던 것이 설명된다. 이는 가설에 불과하므로 나는 반 고흐 미술관이 제시한 여행/편지 날짜들을 그대로 사용하기로 한다. 생트 마리 드 라 메르 행 마차는 매일 오전 6시 생 로크 거리에서 출발했다. 『롬프 드 브롱즈』, 1888.5.30. (MA), 1888년 5-6월 아를 연보, 프랑스 기상청, 남동지역.

12 편지 619, 빈센트 반 고흐가 테오 반 고흐에게, 1888년 6월 3일 또는 4일. (VGM)

13 집시는 강 건너편 푸르크 오솔길에서 야영을 하다가 8월 21-22일 경찰 지시로 이 동했다. 『롬므 드 브롱즈』, 1888.8.26., p.3. (MA)

14 편지 619, 빈센트 반 고흐가 테오 반 고흐에게, 1888년 6월 3일 또는 4일. (VGM)

15 에밀 베르나르, 폴 고갱, 루이 앙케탱Louis Anquetin, 아르망 기요맹Armand Guillaumin은 반 고흐가 좋아하던 브르타뉴 화가들이었다.

16 편지 616, 빈센트 반 고흐가 테오 반 고흐에게, 1888년 5월 28일 또는 29일. (VGM)

17 그 동료는 화가이자 공예가였던 오귀스트 조제프 브라크몽Auguste Joseph Bracquemond(혹은 펠릭스 브라크몽, 1833-1914)이었다. 편지, 카미유 피사로 (1830-1903)가 아들 뤼시앵 피사로에게, 1887.1.23., 자닌 바이 에르츠베어(ed.), 『카미유 피사로 서간집, 1886-1890Correspondance de Camille Pissarro, 1886-1890』, Vol.2(발레르메이 에디션, 파리, 1986), pp.120-122.

18 편지 646, 폴 고갱이 빈센트 반 고흐에게, 1888.7.22. (VGM)

19 편지 653, 빈센트 반 고흐가 빌레민 반 고흐에게, 1888.7.31. (VGM)

20 편지 672, 빈센트 반 고흐가 테오 반 고흐에게, 1888.9.1. (VGM)

21 편지 674, 빈센트 반 고흐가 테오 반 고흐에게, 1888.9.4. (VGM)

22 편지 682, 빈센트 반 고흐가 테오 반 고흐에게, 1888.9.18. (VGM)

23 반 고흐가 그리고자 했던 화가가 고갱인 것에 대한 확인은 편지 663의 주석 8 참조, 빈센트 반 고흐가 테오 반 고흐에게, 1888.8.18. (VGM)

24 편지 693, 빈센트 반 고흐가 외젠 보슈에게, 1888.10.2. (VGM)

25 『롬므 드 브롱즈』, 1888.9.30. (MA). 1884년 1월 6일, 이 신문은 카페 앞 조명도가 카셀 램프 13개, 또는 일반 가스 화구 15개에 해당한다고 보도했다.

26 편지 688, 폴 고갱이 빈센트 반 고흐에게, 1888년 9월 26일경. (VGM)

27 이 수리모노 전통은 루이 공스의 『일본 미술L'Art japonais』(파리, 1883)에 설명되어 있다. 편지 695, 빈센트 반 고흐가 폴 고갱에게, 1888.10.3. (VGM)

28 편지 692, 폴 고갱이 빈센트 반 고흐에게, 1888.10.1. (VGM)

29 편지 697, 빈센트 반 고흐가 테오 반 고흐에게, 1888년 10월 4일 또는 5일. (VGM)

30 편지 701, 빈센트 반 고흐가 테오 반 고흐에게, 1888년 10월 10일 또는 11일. (VGM)

31 편지 706, 빈센트 반 고흐가 폴 고갱에게, 1888.10.17. (VGM)

마침내 집으로

1 20세기 초 처음 아를을 찾은 역사가들에는 율리우스 마이어 그레페Julius Meier-Graefe, 베노 스토크비스Benno Stokvis, 귀스타브 코키오 등이 있다.

2　식물 전체 목록은 아를 기록물 보관소에 있다. Cote: O31, 〈라마르틴 광장 정원 관리 1875-1876〉. (ACA)

3　편지 626, 빈센트 반 고흐가 빌레민 반 고흐에게, 1888년 6월 16-20일 사이. (VGM)

4　빈센트는 이것을 브리크 루주briques rouges, 즉 유약을 바르지 않은 바닥 타일을 뜻하는 그 지역 이름으로 불렀다. 그의 그림 〈빈센트의 의자Vincent's Chair〉, 〈아를의 침실The Bedroom in Arles〉, 〈주아브 병사The Zouave〉 등에서 볼 수 있다.

5　"페티코트 에피소드"는 여성과 관계를 가졌음을 의미했다. 편지 602의 주석 18 참조, 빈센트 반 고흐가 테오 반 고흐에게, 1888.5.1. (VGM)

6　1881년 빈센트는 사촌 케이 포스에게 청혼했고, 1884년에는 마르호 베흐만과의 결혼도 생각했다. 빈센트의 결혼관에 대해서는 편지 181의 주석 2, 빈센트 반 고흐가 테오 반 고흐에게, 1881.11.18., 편지 227 참조, 빈센트 반 고흐가 테오 반 고흐에게, 1882년 5월 14일 또는 15일. (VGM)

7　편지 574, 빈센트 반 고흐가 빌레민 반 고흐에게, 1887년 10월 말. (VGM)

8　공중목욕탕 두 곳이 가르 강둑 주변에 있었는데, 한 곳은 피에르 트루슈가, 다른 한 곳은 앙투안 셰가 운영하는 곳이었다. 『아를 안내서』, 1887 (MA). 가르 강둑은 론강을 따라 역에서 다리까지 이어졌다. 이 목욕탕의 주소는 각각 베르 거리 38번지(토지 등기소, F66)와 그랑 프리외레 거리 18번지(토지 등기소, H96)였다. 『마르세유 안내서』, 1888, 1889 (ACA). 빈센트는 아마도 라마르틴 광장에서 더 가까운 피에르 트루슈 목욕탕에 다녔을 것이다. 편지 657의 주석 4 참조, 빈센트 반 고흐가 테오 반 고흐에게, 1888.8.8. (VGM)

9　"Moi je le rencontrais souvent avec sa serviette sous le bras. Il me semble que je le vois devant moi(나는 팔 아래 수건을 끼고 가는 그와 자주 마주쳤다. 바로 내 앞에서 보는 것만 같았다─옮긴이)." 알퐁스 로베르는 1929년 9월 11일자 편지에 이렇게 썼다. 두아토와 르루아, 〈빈센트 반 고흐와 절단된 귀의 드라마〉.

10　편지 677, 빈센트 반 고흐가 테오 반 고흐에게, 1888.9.9. (VGM)

11　내 의견으로는 35세 이상이 적당할 것 같았다.

12　테레즈 발모시에르(결혼 전 성, 브레몽, 1839-1924). 성 발모시에르Balmossière는 때때로 발무시에르Balmoussière로 기록되어 있기도 하다.

13　그녀는 크레불랭 부인의 6촌이었다. 그녀의 할머니 자네트 파비에(결혼 전 성, 브레몽)가 테레즈의 고모였다. 베르나르 술레와 조제프 발모시에르는 인구통계에 따르면 은퇴 전 기관사로 같은 일을 하고 있었다.

14　편지 649, 빈센트 반 고흐가 에밀 베르나르에게, 1888.7.29. (VGM)

15　안 자조, 파리 의복 박물관, 2014.4.4.

16　발모시에르 가족은 타라스콩 출신으로 아를 의상을 입지 않았고, 가톨릭으로 보인다. P14 아를 개신교도 명단, 『주민등록』. (ACA)

17 테레즈 앙투아네트 발모시에르(1874-1961)는 청소부의 딸이었다. 그녀의 조카 테레즈 카트린 미스트랄(1875-?)은 37세 때 몽마주르 거리에 살았다. (ACA)

18 편지 650, 빈센트 반 고흐가 테오 반 고흐에게, 1888.7.29. (VGM)

19 닥터 레는 빈센트가 계속 눈을 깜박였다고 언급했고, 아들린 라부는 그가 끊임없이 파이프를 피웠다고 말했다.

20 여기서 그림은 회화 〈노란 집(거리)〉(F464, JH1569)을 말한다. 덧창들이 활짝 열려 있다. 수채화 〈노란 집(거리)〉(F1413, JH1591)과 드로잉(F1453, JH1590)에서는 빈센트의 침실 덧창만 열려 있다.

21 편지 653, 빈센트 반 고흐가 빌레민 반 고흐에게, 1888.7.31. (VGM)

22 폴 외젠 밀리에(1863-1943).

23 편지 660, 빈센트 반 고흐가 테오 반 고흐에게, 1888.8.13. (VGM)

24 프랑수아 카지미르 에스칼리에(1816-1889). 빈센트는 파시앙스 에스칼리에가 크로 플랭의 작은 농장에서 일했다고 썼다[편지 663, 빈센트 반 고흐가 테오 반 고흐에게, 1888.8.18. (VGM)]. 그들은 프랑수아 카지미르 에스칼리에와 혈연이 아닌 것 같다. 그 집안의 아버지는 1888년 당시 46세로 그 유명한 양치기일 수 없기 때문이다.

25 편지 663, 빈센트 반 고흐가 테오 반 고흐에게, 1888.8.18. (VGM)

26 같은 편지.

27 아를 레퓌블리크 광장 14번지, 봉파르 & 피스 상점, 『아를 안내서』, 1887, p.23. (MA)

28 편지 660, 빈센트 반 고흐가 테오 반 고흐에게, 1888년 8월 13일경. (VGM)

29 빈센트는 1888년 5월 1일부터 그해 9월 29일까지 노란 집을 스튜디오로 사용하며 월세로 15프랑을 지불했다. 하지만 집 전체를 임대하며 월세가 올랐다. 1888년 12월부터 1889년 5월까지 매달 21.5프랑을 냈다. 3.3 빈센트의 수입과 경비, 『서간집』 참조. (VGM)

30 편지 676, 빈센트 반 고흐가 테오 반 고흐에게, 1888.9.8. (VGM)

31 편지 677, 빈센트 반 고흐가 테오 반 고흐에게, 1888.9.9. (VGM)

32 편지 685, 빈센트 반 고흐가 테오 반 고흐에게, 1888.9.21. (VGM)

33 편지 677, 빈센트 반 고흐가 테오 반 고흐에게, 1888.9.9. (VGM)

34 고갱의 작은 방은 8.71제곱미터였고, 빈센트의 방은 9.54제곱미터였다. 랑세르 도면, 1922. (VGM)

35 편지 678, 빈센트 반 고흐가 빌레민 반 고흐에게, 1888년 9월 9-14일 사이. (VGM)

36 이때의 구입 품목에 침실 그림에 있는 짚방석으로 된 프로방스식 의자 두 개도 포함되어 있다. 빈센트의 집에는 짚방석에 팔걸이가 있는 좀 더 격식 있는 의자가 있었는데, 이 의자는 빈센트의 〈아를의 여인〉과 〈고갱의 의자〉에 나온다. 〈주아브 병

반 고흐의 귀

사〉에도 발치에 낯선 크로스바가 있는 의자가 등장한다. (F1443/JH1485)

37 반 고흐의 작품에서 기독교 상징의 중요성은 츠카사 고데라의 연구『빈센트 반 고흐: 기독교와 자연Vincent van Gogh: Christianity Versus Nature』을 통해 확인할 수 있다. 로레나 무뇨즈 알론소는 〈밤의 카페 테라스〉 속에 12명의 인물이 그려진 것의 의미를 연구했다. "반 고흐의 〈밤의 카페 테라스〉는 레오나르도 다빈치의 〈최후의 만찬〉을 은밀히 오마주한 것이라고 학자들은 주장한다", 〈아트넷〉, 2015.3.10.

38 편지 685, 빈센트 반 고흐가 테오 반 고흐에게, 1888.9.21. (VGM)

39 편지 682, 빈센트 반 고흐가 테오 반 고흐에게, 1888.9.18. (VGM)

40 편지 709, 빈센트 반 고흐가 테오 반 고흐에게, 1888.10.21. (VGM)

41 편지 701, 빈센트 반 고흐가 테오 반 고흐에게, 1888.10.10-11. (VGM)

42 카르노 대통령 칙령, 1888.10.2.,『롬므 드 브롱즈』, 1888.10.14. (MA)

43 Cote: F41, 1889 & 1890 인구 이동 통계. (ACA)

44 1887년 9월 여권과 출생증명서가 요구되었다. 편지 572의 주석 3 참조, 빈센트 반 고흐가 뉘넌 시장 요하네스 판 홈베르흐에게, 1887.9.1. (VGM)

45 편지 701, 빈센트 반 고흐가 테오 반 고흐에게, 1888년 10월 10일 또는 11일. (VGM)

46 편지 653, 빈센트 반 고흐가 빌레민 반 고흐에게, 1888.7.31. (VGM)

47 폴 시냐크가 귀스타브 코키오에게, 1921.12.6., 코키오 노트. (VGM)

화가들의 집

1 2001년 시카고 아트 인스티튜트 전시 카탈로그『반 고흐와 고갱: 남부의 스튜디오』는 오전 5시 도착으로 기록했지만 이는 정확한 시간이 아니다. 그들이 추측한 기차는 실제로 그날 (오전 4시 49분이 아닌) 오후 4시 49분에 도착했다. 그들이 단순히 시간표를 잘못 읽은 것 같다. 19세기 기차 시간표는 24시간 표기를 따르지 않았고, 오전 혹은 오후로 표시했다. 24시간 표기가 실시된 것은 제2차 세계대전 독일 점령 시기였다. 고갱은 분명하게 자신이 이른 아침 도착했다고 기록했다. 퐁타방에서 아를로 오려면 여러 번 갈아타야 했고, 고갱이 마지막으로 갈아탄 곳은 리옹이었을 것이다. 그는 리옹에서 오후 10시 43분에 출발한 3호 급행열차를 탔을 것이고, 아를에 오전 4시 04분에 도착했다. (SNCF 기록물, 르 망)

2 폴 고갱,『야만인: 한 야만인의 글Oviri: Ecrits d'un sauvage』(갈리마르, 파리, 1903), p.291.

3 편지 712, 빈센트 반 고흐가 테오 반 고흐에게, 1888년 10월 25일경. (VGM)

4 편지 713, 테오 반 고흐가 빈센트 반 고흐에게, 1888.10.27. (VGM)

5　편지 B0850, 폴 고갱이 테오 반 고흐에게, 1888.10.27. (VGM)

6　편지 714, 빈센트 반 고흐가 테오 반 고흐에게, 1888년 10월 27일 또는 28일. (VGM)

7　편지 715, 빈센트 반 고흐가 테오 반 고흐에게, 1888.10.29. (VGM)

8　같은 편지.

9　편지 716, 빈센트 반 고흐가 에밀 베르나르에게, 1888.11.2. (VGM)

10　수염을 기른 남자는 때로 우체부 룰랭으로 얘기되기도 한다. 최근 발견된 군사 관련 서류를 보면 룰랭은 앞서 추측했던 것보다 키가 작아 이 의견에 힘을 보탰다. 피에르 E. 리샤르, 『빈센트. 문서와 미간행 문건Vincent. Documents et inédits』, No.7, 님, 2015, p.56 참조.

11　1888년 아를에는 압생트 제조사가 없었으며, 파산 술집 재고 목록에서도 압생트를 발견할 수 없었다. 압생트는 이 지역 밖에서 제조되었다. 비공식으로 제조되었을 수도 있으나 술집 판매는 경찰의 세심한 통제를 받았다. Cote: 6 U2214, 아를의 파산. (AD)

12　편지 718, 빈센트 반 고흐가 테오 반 고흐에게, 1888.11.10. (VGM)

13　편지 717, 빈센트 반 고흐가 테오 반 고흐에게, 1888년 11월 3일경. (VGM)

14　"야간 외출"은 매춘업소 방문을 의미했다. 폴 고갱, 『전과 후』(G. 크레, 파리, 1923), pp.16-17.

15　편지 715, 빈센트 반 고흐가 테오 반 고흐에게, 1888년 10월 29일경. (VGM)

16　그림 세 점은 각각 〈레잘리스캉(낙엽)〉(F486/JH 1620), 〈레잘리스캉〉(F487/JH1621), 〈레잘리스캉〉(F568/JH1622)이다. 편지 716, 빈센트 반 고흐가 에밀 베르나르에게, 1888.11.2. (VGM)

17　편지 714, 빈센트 반 고흐가 테오 반 고흐에게, 1888년 10월 27일 또는 28일. (VGM)

18　편지 716, 빈센트 반 고흐가 에밀 베르나르에게, 1888.11.2. (VGM)

19　편지 721, 빈센트 반 고흐가 테오 반 고흐에게, 1888.12.1. (VGM)

20　편지 초고는 1888년 5월의 편지 616에 첨부되어 있다. 빈센트가 테오에게 승인받기 위해 보낸 것인데, 이때 유일하게 'tu'를 사용했다.

21　편지 B7606, 요한나 반 고흐가 율리우스 마이어 그레페에게, 1921.2.21. (VGM)

22　편지 719, 빈센트 반 고흐가 테오 반 고흐에게, 1888년 11월 11일 또는 12일. (VGM)

23　고갱, 『전과 후』, p.19.

폭풍전야

1　편지 LXXVIII, 폴 고갱이 에밀 베르나르에게, 1888년 12월(날짜 없음), 폴 고갱,

『그의 여인과 친구들에게 보낸 편지Lettres à sa femme et à ses amis』, p.174.

2 편지 724, 빈센트 반 고흐가 테오 반 고흐에게, 1888.12.11. (VGM)

3 폴 고갱이 테오 반 고흐에게, 1888.12.11., 『폴 고갱 서간집Correspondance de Paul Gauguin』, p.301.

4 더글러스 쿠퍼, 『폴 고갱: 빈센트, 테오, 요 반 고흐에게 보낸 45통의 편지Paul Gauguin: 45 lettres à Vincent, Theo et Jo van Gogh』, p.87.

5 고갱, 『전과 후』, pp.21-22.

6 편지 LXXVIII, 폴 고갱이 에밀 베르나르에게, 폴 고갱, 『그의 여인과 친구들에게 보낸 편지』, p.175.

7 편지 726, 빈센트 반 고흐가 테오 반 고흐에게, 1888년 12월 17일 또는 18일. (VGM)

8 고갱, 『전과 후』, p.16.

9 폴 고갱, 아를/브르타뉴 스케치북, 『폴 고갱의 스케치북』, p.220. "제정신, 성령"이 적혀 있는 같은 페이지.

10 에밀 베르나르가 알베르 오리에에게, 1889.1.1., 고갱이 돌아온 지 나흘 후 쓰인 편지. 리월드 기록물 보관소 폴더 80-1, 국립미술관, 워싱턴 D.C.

11 편지 726, 빈센트 반 고흐가 테오 반 고흐에게, 1888년 12월 17일 또는 18일. (VGM)

12 1888년 12월 아를 연보, 프랑스 기상청, 남동지역.

13 고갱, 『전과 후』, p.19.

14 같은 책.

15 같은 책.

16 폴 고갱이 에밀 슈페네케르에게 보낸 편지, 1888.12.22., 『폴 고갱과 빈센트 반 고흐 1887-1888: 발견된 편지들, 무시된 자료들』, 주석 p.238. 고갱의 편지에서 "반 고그Van Gog"는 테오를 의미한다. 고갱은 한 번도 철자를 똑바로 쓴 적이 없었다. 불어 발음에서 끝에 오는 'h'는 묵음이다.

17 『롬므 드 브롱즈』, 1888.12.23. (MA)

매우 우울한 하루

1 편지 736, 빈센트 반 고흐가 테오 반 고흐에게, 1889.1.17. (VGM)

2 편지 739, 빈센트 반 고흐가 폴 고갱에게, 1889.1.21. (VGM)

3 폴 고갱, 아를/브르타뉴 스케치북, 『폴 고갱의 스케치북』, p.71.

4 이 의자들은 1888년 11월 중순 그림들의 소재였다. 〈반 고흐의 의자〉, 〈고갱의 의자〉.

5 에밀 베르나르가 알베르 오리에에게 보낸 편지, 1889.1.1., 리월드 기록물 보관소.

이 편지에서 사용된 시제 "a pris la fuite(도주하다)"는 현재완료로도 과거로도 해석될 수 있다.

6 『랭트랑시장』, 1888.12.23. (BNF). 이 신문기사는 2001년 시카고 카탈로그『반 고흐와 고갱: 남부의 스튜디오』, p.260에서 확인했다. 마틴 베일리 역시 이 기사를 〈아를의 드라마〉에 인용했다.

7 "Paris coupe-gorge", 이 문맥에서는 기사가 살인자, 사람을 이야기하고 있기 때문에 'Parisian Cut-throat', 즉 '파리의 살인자'로 번역하는 것이 적절하다.

8 폴 고갱, 아를/브르타뉴 스케치북,『폴 고갱의 스케치북』, p.220.

9 "발작"에 대한 더 자세한 정보는 편지 739의 주석 10 참조, 빈센트 반 고흐가 폴 고갱에게, 1889.1.21. (VGM)

10 『오를라Le Horla』, (앙리 르네 알베르) 기 드 모파상(1850-1893)의 공상 과학 소설. 1886년 출간된 이 책은 3부작 중 일부이다. 소문에 의하면 이 소설은 '영기靈氣에 쐬워' 쓰인 이야기라고 한다. 화자는 어딜 가나 '오를라'라는 보이지 않는 존재가 자신을 따라다닌다고 믿는다. 그는 점차 미쳐가고, 오직 자살만이 그것에서 벗어나는 길이라 생각한다.

11 고갱은 자신의 노트와 빈센트에게 보낸 편지에서 작품의 제목으로 이 '발작Ictus'이란 단어를 여러 번 사용했다. 익투스(그리스어로 물고기)는 잘 알려진 그리스도의 상징이다. 편지 739에서 '발작'이란 단어가 물고기 안에 쓰여 있는데, 아마도 고갱이 그린 것 같다. 'Ictus'와 'Ichthus'는 단순히 말장난이거나 고갱이 철자를 잘못 쓴 경우일 수도 있다. 더 많은 정보를 위해서는 편지 739의 주석 10 참조, 빈센트 반 고흐가 폴 고갱에게, 1889.1.21.

12 고갱,『전과 후』, p.19. 나는 내가 번역한 문장을 사용했다. 고갱은 아주 오랜 시간이 흐른 후 이 책을 쓴 것이기에 그가 살았던 곳에 대한 실수는 양해될 수 있다. 그러나 "월계수 꽃내음이 밴 향긋한"은 이상하게 보인다. 겨울이기에 특히 더 그렇다. 아를 기록물 보관소에서 라마르틴 광장 문서들을 살피다가 겨울에도 향기를 뿜는 하얀 꽃을 피우는 관목이 1888년 공원에 심어져 있었다는 것을 발견했다. 이 관목이 고갱이 기억하고 있던 그것임이 틀림없다고 생각한다. 관목의 불어 이름(로리에 탱laurier tin)에 월계(laurel)란 단어가 들어가 있기 때문이다. 이 식물은 가막살나무라 불린다. 고갱은 이 식물이 북쪽에 없었기 때문에 무엇인지 몰랐을 것이다. Cote: O31, 〈라마르틴 광장 공원 관리 1874-1875〉. (ACA)

13 고갱,『전과 후』, p.153.

암울한 신화

1 르네 데카르트,『철학의 원리, 1부, 인간 지식의 원리』. (AT IX, ii, 25)

2 브라이언 팰런, 『아이리시 타임스』, 1971.12.29.

3 편지 594, 빈센트 반 고흐가 테오 반 고흐에게, 1888.4.9. (VGM)

4 경찰 브리가디에 마종이 아를 시장에게 보낸 편지, 〈경찰관 랑글레에 관한 불평 제
 기〉1878.8.27., Cote: J118 경찰불평기록서. (ACA)

5 모든 편지들은 테오 반 고흐에게 보낸 것이다. 색깔: 편지 634, 660, 카페 술꾼: 편
 지 588, 770, 아돌프 몽티셀리: 편지 600, 702, 756.

6 루이 마르세는 동물의 압생트 중독 효과를 처음으로 연구한 과학자이다. 그는 논문
 에 압생트 추출액 형태의 투우존을 주사한 쥐들이 경련하는 모습을 상세한 도해로
 실었다. 〈압생트 추출액 독성 작용 연구〉, 과학 아카데미 세션 보고서, 파리, 1864,
 LVIII. 마르세의 실험에는 심각한 오류가 있었다. 그는 압생트 추출액을 8그램까지
 주사했고, 그 양은 일반 시중에서 팔리는 압생트 500-1500잔에 해당하는 것이었
 다(숫자의 차이는 닥터 카데악과 닥터 뫼니에의 의견 차이에서 오는 것이다). 정신
 의학자 발레리앙 트로사, 〈압생트의 광기: 압생트를 원인으로 하는 정신질환에 대
 하여〉, 미출간 의학 논문(중앙 종합 병원, 브장송, 프랑스, 2010), pp.69-70. 마르
 세의 제자인 (자크 조제프) 발랑탱 마냥(1835-1916)은 파리의 저명한 정신의학
 자였고, 마르세의 연구 결과를 바탕으로 했던 그의 논문이 압생트 금지의 근거가
 되었다. 그는 금주운동의 일원이었고, 술의 원료인 약쑥의 주성분이 간질 발작의
 원인이라고 믿었다.

7 앙리 가스토, 〈빈센트 반 고흐의 질병, 간질 정신병에 관한 새로운 개념에 비추어〉,
 『정신의학지Annalles Medico-psychologiques』, 1권, 1956년 2월, pp.197-238.

8 받는 사람 미상인 편지에서 발췌, J. A. 슈타가르트에서 경매됨, 베를린, 1999.3.30-
 31., 카탈로그 671, 품목 699.

9 에밀 베르나르가 알베르 오리에에게, 1889.1.1.

10 고갱, 『전과 후』, pp.20-21.

11 편지 736, 빈센트 반 고흐가 테오 반 고흐에게, 1889.1.17. (VGM)

12 같은 편지.

13 라루스 불어사전의 정의에 따르면 'mystère'는 "인간의 이성에 다다를 수 없는 무
 엇, 초자연적인 것, 미지의 것, 숨겨진 것, 알려지지 않은 것, 불가해한 것"을 뜻한
 다.

14 고갱의 스케치북을 복사한 후 덧붙인 메모에 르네 위그는 이렇게 썼다. "170-171
 쪽의 이 화가는 누구인가? 옆모습이며, 파이프를 피우고 있다." 그는 직접적으로
 이름을 부르진 않지만 화가임을 암시하고 있다. 베레와 민머리, 그리고 '미스터리'
 라는 단어가 확연하게 강조되어 있어, 이것은 반 고흐의 초상이라고밖에 할 수 없
 다. 『폴 고갱의 스케치북』, p.117 참조.

15 글로리아 그룸과 더글러스 드루이크, 『프랑스 인상주의의 시대: 시카고 아트 인스
 티튜트의 걸작들The Age of French Impressionism: Masterpieces from the Art

Institute of Chicago』, p.143.

16 1888년 리스 대로 근처 공원에 또 다른 분수가 있었지만, 고갱의 그림과는 닮지 않았다. 이 분수는 아직도 아를의 이 공원에서 볼 수 있다. 정원 도면, Cote: O31 참조. (ACA)

17 오늘날 분수는 1980년대에 다시 지어진 것이며 이전 것보다 훨씬 높다. 이전 분수는 1950년대 사진에서 확인할 수 있는데, 키가 훨씬 작고 연못 표면에서 많이 올라오지 않는 바위 같은 형태이다. 이 키 작은 분수는 빈센트의 병원 정원 그림에서 보이는 갈대에 뒤덮여 가려졌을 것이다.

18 『폴 고갱의 스케치북』1957년판에 처음 실렸다. pp.22-23, 주석 p.95.

19 조제프 도르나노의 여권에 그의 키와 외모가 설명되어 있다. Cote: 4M 752/578 등록대장, 경찰, 외국인 여권. (지롱드 기록물 보관소)

20 로베르 레,『폴 고갱의 열한 가지 메뉴Onze menus de Paul Gauguin』. 저자 번역.

미스터리의 문을 열다

1 편지 736, 빈센트 반 고흐가 테오 반 고흐에게, 1889.1.17. (VGM)

2 자콥 바르트 드 라 파이유는 1928년 『반 고흐 작품의 체계적 카탈로그Catalogue raisonnée de l'œuvre de Van Gogh』에서 빈센트가 오른쪽 귀를 잘랐다고 서술했다. 이는 두아토와 르루아의 1936년 논문 〈빈센트 반 고흐와 절단된 귀의 드라마〉, p.8에서 인용, 정정되었다.

3 한스 카우프만, 리타 빌데간스, 『반 고흐의 귀: 폴 고갱과의 침묵의 약속Van Goghs Ohr: Paul Gauguin und der Pakt des Schweigens』.

4 편지 734, 폴 고갱이 빈센트 반 고흐에게, 1889년 1월 8-16일 사이. (VGM)

5 테이오 메이덴도르프, 암스테르담 반 고흐 미술관 시니어 연구원, 저자에게 이메일, 2013.5.28.

6 트랄보,『반 고흐: 사랑받지 못한 사람』, pp.260-261.

7 아를 도서관 사서 M. 쥘리앙 인터뷰, 〈아를에서 반 고흐를 찾아서〉,『르 도피네 리베레Le Dauphiné Libérée』, 1958.1.19., 아이들이 빈센트를 놀렸다는 이야기는 1962년 11월 23일자 독일 주간지인『라이니셰르 메르쿠르Rheinischer Merkur』에 소개된 루이 레의 이야기와 유사하다. "fou Roux", 즉 빨강 머리 미치광이라는 어휘는 마이어 그레페 글에도 등장한다. 테오의 미망인은 마이어 그레페에게 보낸 편지 b7606 V/1996에서 그 글을 언급한다. 이는 어빙 스톤의『삶을 향한 열망』에도 나오는 표현이다.

8 빈센트를 빨강 머리 미치광이로 표현하는 것에 대해 장 폴 클레베르와 피에르 리샤르는 이렇게 말했다. "감정적으로 저주하는 이 별명은 1910-1920년대 빈센트가

널리 알려지던 시기 아를에서 회자되던 그에 관한 어리석고 한심한 전설 더미에나 속하는 것이라 생각한다." 클레베르와 리샤르, 『반 고흐의 프로방스』, p.89.

9 1929년 9월 11일의 편지, 두아토와 르루아, 〈빈센트 반 고흐와 절단된 귀의 드라마〉.

10 이 도해는 많은 작가들의 저작에 삽화로 실렸다. 트랄보, 『반 고흐: 사랑받지 못한 사람』, 파스칼 보나푸, 『반 고흐: 태양 앞에서Van Gogh: Le soleil en face』, 디스커 버리 시리즈.

11 로베르 르루아가 저자에게, 2008.12.19.

12 에드가르 르루아가 어빙 스톤에게, 1930.11.25. 스톤 문건: Banc MSS 95/2 폴더 10, 밴크로프트 도서관, 버클리 대학교.

13 같은 편지.

14 1890년 6월 8일이었다.

15 요한나 반 고흐 봉허(ed.), 『빈센트 반 고흐, 동생에게 보내는 편지Vincent van Gogh. Brieven aan zijn broeder』, 암스테르담, 1914, Vol.1, p.30.

16 닥터 폴 페르디낭 가셰Paul-Ferdinand Gachet(1828-1909)는 자신의 작품에 '폴 반 리셀'로 서명했다. 〈임종 당시 빈센트 반 고흐, 1890.7.29.〉, 목탄 스케치 (VGM). 그는 같은 광경을 회화로도 남겼고, 현재 반 고흐 미술관에 보관되어 있다.

17 폴 루이 뤼시앵 가셰(1873-1962), 아마추어 화가, '루이 반 리셀'로 서명했다.

18 편지 B3305 V/1966, 폴 가셰 아들이 귀스타브 코키오에게, 1922년경. 코키오 노트 (VGM). "귀 전체는 아니었고, 제가 기억하는 한 그것은 바깥귀의 상당 부분이 었습니다(귓불보다는 더 큽니다)(모호한 답변이라 말씀하시겠지요)Ce n'est pas toute l'oreille et autant que je me rappelle c'est une bonne partie de l'oreille externe(plus que le lobe)(Réponse ambigüe, direz-Vous)."

19 폴 가셰 아들, 두아토와 르루아의 〈빈센트 반 고흐와 절단된 귀의 드라마〉에서 인용.

20 폴 시냐크가 귀스타브 코키오에게, 1921.12.6., 코키오 노트. (VGM)

21 바버라 스토퍼가 에드워드 벅맨에게 보낸 편지, 『타임』, 『라이프』, 뉴욕, 1955.6.30. (VGM)

22 "믿기 어려우시겠지만 찾으시던 그 그림을 발견했습니다!!!"

23 그의 진료실은 랑프 뒤 퐁 거리 6번지에 있었다. 그 거리는 론 강에서 트랭크타이 유로 건너가는 다리와 연결된다. K72 아를 선거 명부, 1931. (ACA)

24 코키오는 그의 노트에 밑줄까지 그으며 빈센트가 귀 전체를 잘랐다고 기록했다. 그러나 출간한 책에는 귓불로만 서술했다. 코키오 노트, p.31. (VGM)

25 닥터 펠릭스 레, 1930.8.18., 스톤 문건, Banc MSS 95/205 CZ/, 밴크로프트 도서관, 버클리 대학교.

그후

1 Cote: 1S46, 〈생 테스프리 병원 보고서〉, 1888.1.30. (ACA)
2 이 고리의 번호들은 여전히 도서관 행정 사무실 벽에서 볼 수 있다.
3 닥터 루이 장 바티스트 노엘 레(1878-1973).
4 닥터 루이 레의 인터뷰, 『라이니셰르 메르쿠르』, 1962.11.23., 닥터 윌리엄 뷰캐넌
 통역.
5 같은 신문.
6 닥터 레에 따르면, 그는 절단된 귀를—그 단계에서는 표본—그의 사무실 유리병에 넣
 었고, 나중에 그것을 직원이 버렸다고 한다. 두아토와 르루아, 그리고 베일리의 〈아를
 의 드라마〉에서 인용.
7 닥터 루이 레의 인터뷰, 『라이니셰르 메르쿠르』.
8 소독제를 개발한 영국 외과의사 조지프 리스터 경(1827-1912)의 이름을 붙임.
9 1888년 12월, 1889년 1월 아를 연보, 프랑스 기상청, 남동지역.
10 베일리, 〈아를의 드라마〉.
11 내 연구는 마틴 베일리의 연구와 중첩된다. 그는 이 새로운 기사들을 그의 2013년
 저서 『반 고흐의 태양, 해바라기The Sunflowers Are Mine』에 실었다. 하지만 내
 가 아는 한 내가 발굴한 기사들 중 두 개는 1888년 이후 어디에도 실리지 않았다.
12 『아를 안내서』, 1887. (MA)
13 『르 프티 마르세이예』, 1888.12.25., 엑스 에디션. (메잔 도서관, 엑상프로방스)
14 그 신문들은 다음과 같다. 『르 프티 프로방살』, 1888.12.25.(가르 에디션, 파트리
 무안 도서관, 님), 『르 프티 마르세이예』, 1888.12.25.(엑스 에디션, 메잔 도서관,
 엑상프로방스), 『르 프티 주르날』, 1888.12.26.(파리 에디션, BNF), 『르 프티 메
 리디오날』, 1888.12.29.(엥겡베르틴 도서관, 카르팡트라), 『르 포럼 레쀠블리캥』,
 1888.12.30. (MA)
15 『르 프티 프로방살』, 1888.12.25.
16 편지 743, 빈센트 반 고흐가 테오 반 고흐에게, 1889.1.28. (VGM)
17 모자 구입은 편지 736의 경비 내역 참조, 빈센트 반 고흐가 테오 반 고흐에게,
 1889.1.17. (VGM)
18 아들린 라부, 〈오베르 쉬르 우아즈에 머물던 빈센트 반 고흐에 대한 추억〉, 『빈센트
 연구 1Les Cahiers de Vincent 1』(1957), pp.7-17. (VGM)
19 폴 시냐크가 귀스타브 코키오에게, 1921.12.6., 코키오 노트. (VGM)

빨리 오십시오

1 『짧은 행복: 테오 반 고흐와 요 봉허 서간집』 서문.
2 같은 책.
3 편지 8, 요 봉허가 테오 반 고흐에게, 1888.12.29., 『짧은 행복』.
4 편지 B2389V/1982, 안나 반 고흐가 테오 반 고흐에게, 1888.12.22., 편지 B2387V/1982, 빌레민 반 고흐가 테오 반 고흐에게, 1888.12.23. (VGM)
5 편지 3, 테오 반 고흐가 요 봉허에게, 『짧은 행복』.
6 1888년 우체국은 레쀠블리크 광장 10번지에 있었다(A38 Ile 1). 아를의 새 우체국은 광장 반대편에 건축되어 1898년 문을 열었다. Cote: O17 bis 거리 주소 (ACA), 『아를 안내서』, 1887. (MA)
7 편지 4, 테오 반 고흐가 요 봉허에게, 1888.12.24., 『짧은 행복』.
8 그날 오후와 저녁, 열차 두 편이 파리를 떠났다. 나는 가장 가능성이 큰 급행열차 11호를 선택했다. 그 급행열차는 저녁 9시 20분에 출발했다. 이 열차를 타면 테오는 12월 25일 가장 이른 시간에 아를에 도착하게 되어 있었다. 1888-1889 겨울 열차 시간표. (SNCF 기록물, 르 망)
9 크리스마스이브와 크리스마스 당일 모두 비가 오지 않았다. 기상청 기록에 따르면 아를에는 12월 21-23일 사흘 동안 약 76센티미터의 비가 왔다. 24-29일에는 비가 약해졌고, 다시 1889년 1월 1일까지 나흘 동안 200센티미터 넘는 폭우가 쏟아졌다. 1888-1889년 아를 연보. (프랑스 기상청, 남동지역)
10 고갱, 『전과 후』, p.22.
11 12월 25일 유일한 파리행 열차는 오후 3시 47분에 떠났고, 그 기차를 탔다면 아를에서 일을 볼 시간이 충분하지 못했을 것이다. 다음 열차는 자정이 넘어야 있었고, 완행열차였기 때문에 26일 밤 11시 16분이 되어서야 파리에 도착했을 것이다. 따라서 나는 유일한 1등석 기차였던 급행열차 12호를 선택했다. 이 열차였을 가능성이 가장 커 보인다. (SNCF 기록물 보관소, 르 망)
12 편지 6, 테오 반 고흐가 요 봉허에게, 1888.12.28., 『짧은 행복』.
13 테오는 아를 방문 며칠 후 닥터 펠릭스 레, 조제프 룰랭, 살 목사로부터 편지를 받았다. 이 편지들의 어휘로 보아 그들이 테오에게 빈센트의 경과를 알리겠다고 약속했던 것으로 보인다. 편지 B1055, 펠릭스 레가 테오 반 고흐에게, 1888.12.29., 편지 B1056, 펠릭스 레가 테오 반 고흐에게, 1888.12.30. 참조 (VGM). 룰랭과 살 목사의 편지 4통은 얀 헐스커, 〈아를 병원의 위중한 나날들: 우체부 룰랭과 살 목사가 테오 반 고흐에게 보낸 미출간 편지〉, 『빈센트』, 빈센트 반 고흐 국립미술관 회보, 1-1, 1970, pp.20-31 참조.
14 기차는 오후 5시 40분 파리 도착. (SNCF 기록물 보관소, 르 망)

15 편지 B1065, 조제프 룰랭이 테오 반 고흐에게, 1888.12.26. (VGM). 1888년 아를 시립병원의 관리인은 (알렉시 프랑수아) 조제프 보네(1826-1901)였다.

16 편지 732, 빈센트 반 고흐가 테오 반 고흐에게, 1889.1.7. (VGM)

17 이 그림에서 오귀스틴은 같은 달 작품인 〈고갱의 의자〉 속 의자와 같은 의자에 앉은 것으로 보인다. 따라서 〈자장가〉 시리즈는 라마르틴 광장 2번지에서 그린 것으로 추측되었다. 그러나 이 의자들은 19세기에 매우 흔했던 것으로, 프로방스 어디서나 볼 수 있었다. 편지 669(빈센트가 테오 반 고흐에게, 1888.8.26., VGM)에서 알 수 있듯이 빈센트는 가구 구입에 관해 룰랭 가족과 의논했고, 어쩌면 같거나 비슷한 의자를 구입했을지도 모른다. 나는 이 그림이 노란 집이 아닌 룰랭의 집(몽타뉴 데 코르드 10번지)에서 그려진 것이라 믿는다. 그렇다면 장식적인 벽지도 설명될 것이다. 오귀스틴이 노란 집으로 가려면 아기가 든 요람을 든 채 큰 길을 건너고 두 개의 철도 교각 아래를 지나 350미터를 걸어야 했다. 그것은 힘들고 번거로운 일이었으며 실행하기 어려웠다. 빈센트가 그녀의 집으로 가는 것이 당시 상황으로 볼 때 현실적이었다. 〈자장가〉 연작 외의 또 다른 오귀스틴 초상화 역시 그녀의 집에서 그렸을 것이라 추측한다(F503, JH 1646). 이 초상화에는 창밖으로 구근을 심은 화분들과, 멀리 좁은 길도 보인다. 구불구불한 좁은 길 때문에 이 그림이 노란 집에서 그려진 것이란 주장들이 있었지만, 반 고흐가 그린 노란 집을 보면 어디에도 창턱이나 창턱 위 그렇게 큰 화분들이 없다. 룰랭 집에 뒤쪽으로 정원이 있었다는 기록이 토지 등기소에 있으며(Q372), 1919년 항공사진을 통해서도 확인할 수 있다. 아를 토지 등기소, Cote: 1919 CAF_C14_26, 사진도서관, 국립 삼림 및 지리 정보 연구소. (IGN)

18 편지 739, 빈센트 반 고흐가 폴 고갱에게, 1889.1.21. (VGM)

19 편지 B1066V/1962, 조제프 룰랭이 테오 반 고흐에게, 1888.12.28. (VGM)

20 편지 747, 빈센트 반 고흐가 테오 반 고흐에게, 1889.2.18. (VGM)

21 닥터 마리 쥘 조제프 우르파(1857-1915), 1888년 12월 당시 아를 병원장. 병원 문서 등록에서 발췌, Cote: Q92, 〈아를 시립병원, 공문서 등록〉. (ACA)

22 편지 FR B1055/V/1962, 펠릭스 레가 테오 반 고흐에게, 1888.12.29. (VGM)

23 편지 9, 테오 반 고흐가 요 봉허에게, 1888.12.29., 『짧은 행복』.

24 편지 FR B1056, 펠릭스 레가 테오 반 고흐에게, 1888.12.30. (VGM)

25 같은 편지.

26 같은 편지.

27 공식 입원 수속은 '정신질환자 법'이라 불린다. 1838.6.30. 제정. 이 법률은 1968년 1월 3일까지 유효했다.

28 편지 FR B1056, 펠릭스 레가 테오 반 고흐에게, 1888.12.30. (VGM)

29 Cote: 1S 46, 〈시립병원 보고서〉, 1888.12.31. (ACA)

30 편지 B1045/V/1962, 살 목사가 테오 반 고흐에게, 1888.12.31. (VGM)

반 고흐의 귀

31 에밀 슈페네케르는 몽마르트르에서 도시를 가로질러 몽파르나스의 불라르 거리 29번지에 살았고, 그곳은 테오 반 고흐가 살던 곳이기도 하다.

32 편지 FR B2425, 안나 반 고흐가 테오 반 고흐에게, 1888.12.29. (VGM)

슬픈 바다 위에 홀로

1 이들 몇몇 문건은 빈센트의 아를 추방 진정서를 포함한 서류들 가운데 있었고, 마침내 2003년 아를 기록물 보관소에 등재되었다. 시장과 경찰 서신 파일 중 반 고흐 발작 관련 서류들이 누락되어 있다. Cote: J159, 〈범죄와 범법행위, 1886.7.12.-1890.11.10〉. (ACA)

2 편지 FR B1067, 조제프 룰랭이 테오 반 고흐에게, 1889.1.3. (VGM)

3 편지 728, 빈센트 반 고흐가 테오 반 고흐에게, 1889.1.2. (VGM)

4 편지 FR B1068, 조제프 룰랭이 테오 반 고흐에게, 1889.1.4. (VGM)

5 빈센트가 비용 열거, "침구, 피 묻은 수건 등 세탁, 12.50프랑". 편지 736, 빈센트 반 고흐가 테오 반 고흐에게, 1889.1.17. (VGM)

6 편지 728, 빈센트 반 고흐가 테오 반 고흐에게, 1889.1.2., 닥터 펠릭스 레 메모 추가.(VGM)

7 편지 729, 빈센트 반 고흐가 테오 반 고흐에게, 1889.1.4. (VGM)

8 편지 728, 빈센트 반 고흐가 테오 반 고흐에게, 1889.1.2., 닥터 펠릭스 레 메모 추가. (VGM)

9 편지 730, 빈센트 반 고흐가 폴 고갱에게, 1889.1.4. (VGM)

10 볼테르의 소설 『캉디드Candide』(1759) 속 인물 팡글로가 한 말. 편지 730의 주석 1 참조, 빈센트 반 고흐가 폴 고갱에게, 1889.1.4. (VGM)

11 편지 733, 빈센트 반 고흐가 안나 반 고흐와 빌레민 반 고흐에게, 1889.1.7. (VGM)

12 편지 FR B1069, 조제프 룰랭이 테오 반 고흐에게, 1889.1.7., 편지 FR B710, 조제프 룰랭이 빌레민 반 고흐에게, 1889.1.8. (VGM)

13 편지 732, 빈센트 반 고흐가 테오 반 고흐에게, 1889.1.7. (VGM)

14 불어로 쓰인 편지를 읽은 후 나는 공식 번역을 수정했고, 그것은 다음과 같다. "병원에서 나의 고통은 끔찍한 것이었다. 의식이 매우 희미했지만, 신기하게도 나는 드가 생각을 계속 했다", 편지 735, 빈센트 반 고흐가 테오 반 고흐에게, 1889.1.9. (VGM)

15 편지 735의 주석 12, 빈센트 반 고흐가 테오 반 고흐에게, 1889.1.9. (VGM)

16 편지 735, 같은 주석.

17 편지 730, 빈센트 반 고흐가 폴 고갱에게, 1889.1.4. (VGM)

18 이 판화는 사토 토라키요의 〈게이샤가 있는 풍경〉이다. 편지 685의 주석 2 참조,

빈센트 반 고흐가 테오 반 고흐에게, 1888.9.21. (VGM)

19 제럴딘 노먼, 〈위작〉, 『뉴욕 리뷰 오브 북스The New York Review of Books』, 1998.2.5.

20 아비바 번스톡, 반 고흐의 〈귀에 붕대를 감은 자화상〉에 관한 미출간 기술 보고서, 2009, 큐레이터 파일, 코톨드 미술관, 런던.

21 편지 735, 빈센트 반 고흐가 테오 반 고흐에게, 1889.1.9. (VGM)

22 아비바 번스톡, 반 고흐의 〈귀에 붕대를 감은 자화상〉에 관한 미출간 기술 보고서.

23 빈센트는 1월 17일 병원에서 드레싱 처치비용으로 10프랑을 지불했다고 말했다. 리스터의 권고대로 닷새마다 드레싱을 갈았다면 1888년 12월 24일과 28일, 1889년 1월 1일, 5일, 9일, 13일에 새로 드레싱을 했을 것이고, 마지막 붕대는 1889년 1월 17일에 제거되었을 것이다. 엿새마다 갈았다면 1888년 12월 24일과 29일, 1889년 1월 3일, 8일, 13일이었을 것이고, 마지막 붕대 제거는 1월 18일이었을 것이다. 편지 736, 빈센트 반 고흐가 테오 반 고흐에게, 1889.1.17. (VGM)

24 빈센트는 편지 736에서 그림 완성에 대해 처음 언급했다.

25 빈센트의 정신질환으로 발생한 추가 비용은 편지 736 참조, 빈센트 반 고흐가 테오 반 고흐에게, 1889.1.17. (VGM)

26 편지 736의 주석 5.

27 마틴 베일리, 〈왜 반 고흐는 귀를 잘랐는가: 새로운 단서〉, 『아트 뉴스페이퍼』, 2010년 1월.

28 편지 배달은 오전 7시 45분과 11시(파리), 오후 2시 30분과 7시에 있었다. 마지막 배달은 시내에는 없었고, 카마르그 등 외곽의 시골 지역에 있었다.

29 편지 736, 빈센트 반 고흐가 테오 반 고흐에게, 1889.1.17. (VGM)

30 이 장치를 사용한 그림들은 다음과 같다. 조제프 룰랭의 여러 초상화, F435, JH1674, F436, JH1675, F439, JH1673. 오귀스틴 룰랭(〈자장가〉), F505, JH1669, F508, JH1671, F507, JH1672, F506, JH1670, F504, JH1665. 펠릭스 레, F500, JH1659. 외젠 보슈, F462, JH1574.

31 1889년 1월 아를 연보, 프랑스 기상청, 남동지역.

32 편지 738, 빈센트 반 고흐가 테오 반 고흐에게, 1889.1.19. (VGM)

33 편지 736, 빈센트 반 고흐가 테오 반 고흐에게, 1889.1.17. (VGM)

34 편지 739, 빈센트 반 고흐가 폴 고갱에게, 1889.1.21. (VGM)

35 뮤직홀, 빅토르 위고 거리 4번지, 1889.1.27., 마르세유 예술가들이 공연한 「목가극 La Grande Pastorale」이 각각 오후 2시, 8시에 두 번 있었다. 아이들도 함께 갔다면 2시 공연을 보았을 가능성이 높다. 광고, 『르 포럼 레퓌블리캥』, 1889.1.20.

36 Cote: J275, 『뮤직홀에 관한 보고서』, 닥터 펠릭스 레, 1916.11.24. (ACA)

37 편지 743, 빈센트 반 고흐가 테오 반 고흐에게, 1889.1.28. (VGM)

38 같은 편지.

39 편지 741, 빈센트 반 고흐가 테오 반 고흐에게, 1889.1.22. (VGM)

40 편지 743, 빈센트 반 고흐가 테오 반 고흐에게, 1889.1.28. (VGM)

41 편지 744, 빈센트 반 고흐가 테오 반 고흐에게, 1889.1.30. (VGM)

42 같은 편지.

43 편지 745, 빈센트 반 고흐가 테오 반 고흐에게, 1889.2.3. (VGM)

44 같은 편지.

45 편지 743, 빈센트 반 고흐가 테오 반 고흐에게, 1889.1.28. (VGM)

배신

1 편지 747의 주석 1(빈센트 반 고흐가 테오 반 고흐에게, 1889.2.18.), 두 번째 발작이 1889년 2월 일어난 것으로 언급되어 있지만 실은 세 번째였다. 빈센트는 분명하게 편지 704(빈센트 반 고흐가 빌레민 반 고흐에게, 1889년 4월 28일-5월 2일 사이)에 "네 번의 큰 위기"가 있었다고 썼다. (VGM)

2 편지 743, 빈센트 반 고흐가 테오 반 고흐에게, 1889.1.28. (VGM)

3 빈센트의 위기는 1888년 12월 23일과 27일, 1889년 2월 4일에 있었다. 1889년 2월 26일 즈음 네 번째 발작이 있었고, 그는 네 번째라는 것을 누이에게 보낸 편지에 서술했다. 편지 764, 빈센트 반 고흐가 빌레민 반 고흐에게, 1889년 4월 28일-5월 2일 사이. (VGM)

4 율리우스 마이어 그레페의 마리 지누 인터뷰, 〈반 고흐의 추억〉, 『베를리너 타게블라트 운트 한델 차이퉁』, 베를린, No.313, 1914.6.23., p.2 (http://zefys. staatsbibliothek-berlin.de), 닥터 윌리엄 뷰캐넌 번역.

5 편지 745, 빈센트 반 고흐가 테오 반 고흐에게, 1889.2.3. (VGM)

6 편지 FR B1046, 살 목사가 테오 반 고흐에게, 1889.2.7. (VGM)

7 편지 B1057/V/1962, 펠릭스 레가 테오 반 고흐에게, 1889.2.12. (VGM)

8 편지 747, 빈센트 반 고흐가 테오 반 고흐에게, 1889.2.18. (VGM)

9 진정서 서류. (ACA)

10 자크 타르디외(1834-1897), 아를 시장, 1888.5.13.-1894.4.21., 선거 결과, 『롬프드 브롱즈』, 1888.5.20., p.1 (MA). 〈시장 명단〉. (ACA)

11 편지 764, 빈센트 반 고흐가 빌레민 반 고흐에게, 1889년 4월 28일-5월 2일 사이. (VGM)

12 편지 FR B1047, 살 목사가 테오 반 고흐에게, 1889.2.26. (VGM)

13 편지 FR B921, 테오 반 고흐가 빌레민 반 고흐에게, 1889.3.15. (VGM). 살 목사의 편지는 소실되었다.

14 편지 750, 빈센트 반 고흐가 테오 반 고흐에게, 1889.3.19. (VGM)

15 같은 편지.

16 알퐁스 로베르, 1929년 9월 11일 편지에서, 두아토와 르루아, 〈빈센트 반 고흐와 절단된 귀의 드라마〉.

17 율리우스 마이어 그레페의 마리 지누 인터뷰, 〈반 고흐의 추억〉.

18 M. 쥘리앙과의 인터뷰, 〈아를에서 반 고흐를 찾아서〉. (VGM)

19 편지 FR B1049, 살 목사가 테오 반 고흐에게, 1889.3.18. (VGM)

20 편지 750, 빈센트 반 고흐가 테오 반 고흐에게, 1889.3.19. (VGM)

21 귀스타브 코키오, 『빈센트 반 고흐』, p.193. 작가마다 서명한 사람의 수를 다르게 기록했다. 율리우스 마이어 그레페는 81명, 어빙 스톤은 90명을 주장했다. 편지 FR B1047(살 목사가 테오 반 고흐에게, 1889.2.26.)에서 살 목사는 30명 정도가 서명했다고 말했다. 마르크 에도 트랄보의 『반 고흐: 사랑받지 못한 사람』, 클레베르와 리샤르의 『반 고흐의 프로방스』(p.90)가 나온 후에야 30명이 정확한 숫자로 확인되었다.

22 D693, 비올레트 매장의 메모. (ACA)

23 샤를 레이몽 프리바, 아를 시장(1947-1971), 서류를 아를의 레아튀 미술관 금고에 넣도록 조치.

24 진술서 출간, 마르크 에도 트랄보의 『반 고히아나 X Van Goghiana X』(P. 프레 에디션, 앤트워프, 1975), 경찰 조사에 응한 이들은 이니셜로 처리됐다.

25 진술서, 1889.2.27. (ACA)

26 같은 진술서.

27 닥터 장 앙리 알베르 들롱(1857-1943), 아를 시장에게 보낸 서한, 1889.2.7., 진정서 서류. (ACA)

28 『르 포럼 레퓌블리캥』, 1889.1.20. (MA)

29 닥터 마리 쥘 조제프 우르파(1856-1915)는 아를 병원 병원장이었다. 부원장 조제프 베로(1851-?), 대리인으로 선정, 1888.3.7. Cote: Q92 〈아를 병원 행정 위원회 공문, 병원장〉. (ACA)

30 편지 B1048/V/1962, 살 목사가 테오 반 고흐에게, 1889.3.1. (VGM)

31 편지 751, 빈센트 반 고흐가 테오 반 고흐에게, 1889.3.22. (VGM)

32 트랄보, 『반 고흐: 사랑받지 못한 사람』, p.270.

33 D63, 『1889년의 인구 이동』, 〈라마르틴 광장과 포르트나젤〉 관련 통계. (ACA)

34 마틴 게이포드, 『노란 집』과 〈배신당한 반 고흐〉, 『데일리 텔레그래프』, 2005.6.25.

35 www.archives13.fr., 『주민등록』, 지누 쥘리앵 결혼, 1866. (ACA)

36 클레베르와 리샤르, 『반 고흐의 프로방스』, p.91.

37 이들은 다음과 같다. 에스프리 랑톰, 모리스 비야레, 미망인 네이, 미망인 베니삭.

38 이 방문이 편지 B1067/V/1962에 언급됨. 조제프 룰랭이 테오 반 고흐에게, 1889.1.3. (VGM)

39 클레베르와 리샤르,『반 고흐의 프로방스』. 리샤르가 다마즈 크레불랭이 진정서를 썼다고 처음으로 주장했다.

40 편지 735, 빈센트 반 고흐가 테오 반 고흐에게, 1889.1.9. (VGM)

41 샤를 제프랭 비아니(1846-1909), 소매 담배상인. 그의 아내 마리아 우르툴(1846-?)이 경찰에 진술한다. 비아니(지누의 사촌)와 그의 가족은 인근 도시 불봉에서 아를로 온 지 얼마 되지 않은 상태였다. 그들은 불봉 1886년 인구통계에 재단사로 기록되어 있다. 아를 사망신고에는 소매 담배상인으로 남아 있다. 우르툴 부인은 다른 진정서 서명인 세바스티앙 칼레(1862-1943)의 친척이었다. 비아니는 라마르틴 광장 영업권을 소유하고 있던 프랑수아 펠리시에로부터 담뱃가게 권리를 샀다. 펠리시에의 딸들은 혼인관계, 오빠 루이 등을 통해 진정서 서명인들, 샤를 샤레르(1858-1938)와 프랑수아 트루슈(1846-1923)와 연결되어 있었다.『주민등록』과『선거 명부』, 1888, 1889 (ACA),『아를 안내서』, 1887 (BMA),『주민등록』, 불봉, 그리고 1886 불봉 인구조사. (AD)

42 당시 서류들을 살펴 그 지역에서 유사한 불평을 사유로 또 다른 진정서가 있었는지 검토했다. 아를 기록물 보관소에는 이 시기(1878-1886년경) 진정서가 두 건 더 있었지만 후자는 창녀 지역에 관한 것이었고, 겹치는 진정인도 없었다. 라마르틴 광장 개선에 관한 1878년의 진정서에는 40개의 서명이 있었고, 그중 4개가 반 고흐 관련 서명에도 있었다. Cote: O14, Cote: O17. (ACA)

43 트랄보의『반 고히아나 X』와 클레베르와 리샤르의『반 고흐의 프로방스』참조. 이 세 사람은 모두 이들 문서들을 집중적으로 연구했고, 그들의 저서에서 진정서와 진술서를 함께 논의하고 있다.

44 진술서 부록 2 (ACA). 빈센트 복지에 대한 가족의 책임은 당시 관습적인 것이었다.

45 베르나르 술레, 〈므슈 빈센트〉장 주석 15-17 참조. 마르그리트 파비에는 (프랑수아) 다마즈 크레불랭과 결혼했고, 라마르틴 광장 2번지 빈센트 옆집에 살았다. 잔 코리아(1842-?)는 라마르틴 광장 24번지에 살았고, 그녀는 테오필 쿨롱의 아내였다. 그는 철도회사 직원이었고 진정서 서명인 중 한 명이었다.『진성서 서류』(ACA),『주민등록』, 보케르.

안식처

1 편지 764, 빈센트 반 고흐가 빌레민 반 고흐에게, 1889년 4월 28일-5월 2일 사이. (VGM)

2 마리 수녀(본명 마르그리트 보네, 1821-1891)는 약국에서 일했고, 정원사는 루이 오랑(1818-1893)이었다.『주민등록』, 아를. Cote: D451, Cote: D92,『병원 공문』, Cote: 1S46,『시립병원 보고서』. (ACA)

3 편지, 알프레드 마스비오가 알프레드 발레트에게, 1893.4.10., 『라 메르퀴르 드 프 랑스』, No.999, 1-VII-1940-I-XII-1946, 파리, 1946.

4 건축 도면, 오귀스트 베랑, 시립병원 전체 도면, 아를, 1889.1.8., Cotes: 1 Fi 123, 1 Fi 124. (ACA)

5 질문 11을 보면, 가장 최근 연간 보고서는 1888년 6월 30일자였다. 섹션 II, 직원 부분에서 닥터 게이는 스태프로 표기되어 있었다. 게이는 1889년 2월 14일 사직 했으므로 이 설문지는 그 사이 작성된 것이다. 1S8, 〈내무부 소속 병원에 관한 설문 지〉, 1888, Cote: Q92, 『공문대장』. (ACA)

6 보고서에 따르면 병원은 로마 하수도 위에 세워졌고, 하수도는 1888년 당시에도 사용되고 있었다.

7 Cote: Q92, 『공문대장』. (ACA)

8 그의 정확한 입원 기간은 1888년 12월 24일부터 1889년 1월 7일까지, 1889년 2 월 3일부터 18일까지이다(이후 그는 병원에서 '먹고 잤지만' 노란 집에서는 그림 작업을 했다). 그는 2월 26일경 병원으로 돌아갔고, 독방에서 1889년 3월 19일까 지 있었으며, 그 후 1889년 5월 8일까지 병원에 머물렀다.

9 편지 747, 빈센트 반 고흐가 테오 반 고흐에게, 1889.2.18. (VGM)

10 편지 FR B1048, 살 목사가 테오 반 고흐에게, 1889.3.1. (VGM)

11 편지 FR B1051, 살 목사가 테오 반 고흐에게, 1889.3.2. (VGM)

12 편지 FR B921, 테오 반 고흐가 빌레민 반 고흐에게, 1889.3.15. (VGM)

13 담뱃가게 주인 샤를 제프랭 비아니는 마침내 빈센트의 노란 집 도로 위편에 가게를 열었다. 1891년 아를 인구조사에 그는 "débitant-tabac(담배상인)", 몽마주르 거 리 56번지 거주로 기록되어 있었다. (AD)

14 편지 FR B790, 테오 반 고흐가 안나와 요안 반 하우턴(누이와 매제)에게, 1889.3.10. (VGM)

15 편지 751, 빈센트 반 고흐가 테오 반 고흐에게, 1889.3.22. (VGM)

16 천연두 백신은 프랑스에서 19세기 초부터 접종되고 있었다. 유황과 황산제일철로 살균했다. Cote: 1S14, 〈천연두 전염 보고서〉, 닥터 펠릭스 레, 1889.4.15. (ACA)

17 이는 이 시기의 반 고흐 작품 수가 현저히 줄어든 이유를 설명해준다. 즉각적인 전 염 위험성이 지나가야만 그는 그림을 재개할 수 있었다. 전염병 때문에 그가 병원 에 있었던 동안 그린 모든 회화와 드로잉 날짜는 정확하게 아를의 마지막 달 기간 (1889년 4월 초-5월 8일)과 일치한다.

18 Cote: 1S14, 〈천연두 전염 보고서〉, 닥터 펠릭스 레, 1889.4.15. (ACA)

19 같은 보고서, Cote: J127, 이력서, 닥터 펠릭스 레, 1912.1.10.

20 폴린 무라르 레, 마틴 베일리의 〈반 고흐의 아를〉에서 인용, 『옵저버』, 1989.1.8.

21 직물에 대한 더 자세한 정보는 다음 참조. Cote: Q90, 『집기대장』, Cote: 1S8, 〈내 무부 소속 병원에 관한 설문지〉, 1888. (ACA)

22 Cote: Q62, 〈19세기 말 병원 재건축 프로젝트〉. (ACA)

23 Cote: 1S8, 〈내무부 소속 병원에 관한 설문지〉, 1888. (ACA)

24 Cote: Q90, 〈명세서 1888-1889〉, 아를 시립병원, 『집기대장』, 1872-1905. (ACA)

25 편지 751, 빈센트 반 고흐가 테오 반 고흐에게, 1889.3.22. (VGM)

26 편지 752, 빈센트 반 고흐가 테오 반 고흐에게, 1889.3.24. (VGM)

27 편지 FR B640, 폴 시냐크가 테오 반 고흐에게, 1889.3.24. (VGM)

28 편지 FR B1049, 살 목사가 테오 반 고흐에게, 1889.3.18. (VGM)

29 편지 751, 빈센트 반 고흐가 테오 반 고흐에게, 1889.3.22. (VGM)

30 Cote: 1S7, article 15, 〈내부 진료 규칙〉, 1888. (ACA)

31 편지 758, 빈센트 반 고흐가 테오 반 고흐에게, 1889년 4월 14-17일 사이. (VGM)

32 구체적 부동산 정보는 토지 등기소 기록 참조, 〈섬 98-1 n° 13-14-페이지 6962〉. 로베르 피엥고가 저자에게, 2012.5.21. (CA)

33 편지 FR B1050, 살 목사가 테오 반 고흐에게, 1889.4.19. (VGM)

34 편지 760, 빈센트 반 고흐가 테오 반 고흐에게, 1889.4.21. (VGM)

35 편지 FR B940, 테오 반 고흐와 요한나 봉허가 안나 반 고흐에게, 파리, 1889년 5월 5일경. (VGM)

36 "당분간 가구는 이웃집으로 보내져 있을 것이고, 당신 형이 그들에게 수수료로 총 18프랑을 지불했습니다." 편지 FR B1050, 살 목사가 테오 반 고흐에게, 1889.4.19. (VGM)

37 편지 FR B1054, 살 목사가 빈센트 반 고흐에게, 아를, 1889.5.5.

상처 입은 천사

1 쥘 베른의 「미셸 스트로고프Michel Strogoff」, 샤틀레 극장 공연, 1888년 1월, 가브리엘 손자와의 인터뷰.

2 편지 743, 빈센트 반 고흐가 테오 반 고흐에게, 1889.1.28. (VGM)

3 같은 편지.

4 에밀 베르나르가 알베르 오리에에게, 1889.1.1., 리월드 폴더.

5 편지 FR B1066, 조제프 룰랭이 테오 반 고흐에게, 1888.12.28., 편지 FR B1046, 살 목사가 테오 반 고흐에게, 1889.2.7. (VGM)

6 편지 FR B1057, 펠릭스 레가 테오 반 고흐에게, 1889.2.12. (VGM). 오귀스틴 룰랭이 1889년 2월 25일 즈음 아를을 떠남. 편지 748에서 빈센트가 이를 언급, 빈센트 반 고흐가 테오 반 고흐에게, 1889.2.25. (VGM)

7 Cote: J43 공창. (ACA)

8 이 인용문은 아서 웰즐리, 1대 웰링턴 공작(1769-1852)의 것으로 알려지기도 했으나 사실은 아일랜드 정치 지도자 다니엘 오코넬(1775-1847)이 1843년에 한 말이다. "마구간에서 태어났다고 해서 그 사람이 말이 되는 것은 아니다"라는 말은 유명한 아일랜드 태생 장군에 관한 이야기이다. 다니엘 오코넬의 연설, 1843.10.16., 『쇼의 아일랜드 국사범 재판 보고서』, 1844, p.93.

9 로르 아들러, 『매춘업소의 생활 1830-1930La Vie Quotidienne Dans Les Maisons Closes 1830-1930』(아셰트, 파리, 1990).

10 르프로옹, 『빈센트 반 고흐』, p.355.

11 『르 프티 프로방살』, 1888.12.25.

12 두아토와 르루아, 〈빈센트 반 고흐와 절단된 귀의 드라마〉.

13 파스퇴르 연구소, 1888. (파스퇴르 연구소 기록물 보관소)

14 닥터 루이 파스퇴르(1822-1895), 프랑스 과학자. 광견병 백신을 이용해 1885년 7월 6일 첫 처치를 받은 사람은 조제프 마이스터라는 어린 소년이었다. (파스퇴르 연구소 기록물 보관소)

15 닥터 미셸 아르노(1859-?), 랑프 뒤 퐁 거리 14번지 거주로 기록되어 있다. Cote: K38, 『선거 명부 1888』(ACA). 그 개를 쏜 양치기의 이름은 모로였다. (파스퇴르 연구소 기록물 보관소)

16 소작은 빨갛게 달군 쇠막대, 또는 석탄산(페놀)을 이용했다. 가브리엘의 의료기록에는 그녀가 열을 이용해 소작되었다고 적혀 있다. (파스퇴르 연구소 기록물 보관소)

17 당시 가브리엘이 탈 수 있었던 열차는 두 편이었다. 직행열차 46호로 1888년 1월 9일 오전 00시 19분 아를을 출발, 같은 날 오후 11시 16분 파리에 도착했다. 1등석, 2등석, 3등석 모두 있었다. 혹은 급행열차 12호를 타고 오전 1시 04분 출발, 오후 5시 40분 파리에 도착할 수도 있었다. 이 열차의 경우 1등석만 있었다. 그녀의 손자는 그녀가 오후 5시경 도착했다고 말했다. 상황의 급박성을 고려하면 그녀의 가족은 비싸더라도 가능한 한 빠른 열차를 타도록 했을 것이다. 가브리엘 손자와의 인터뷰, 2010.6.26., 1887-1888 PLM 겨울 열차 시간표. (SNCF 기록물 보관소, 르망)

18 파스퇴르 연구소는 1888년 11월 24일 현재 위치인 독퇴르 루(예전 이름은 뒤토) 거리 25-28번지에 문을 열었다. (파스퇴르 연구소 기록물 보관소)

19 이 신경계 바이러스는 감염된 토끼의 뇌에서 추출하였고—감염된 개는 독성이 너무 강했다—특별하게 건조시킨 토끼 척수 부분으로 용액을 만들어 환자에게 주사했다. 가브리엘 진료기록이 보여주는 것처럼 신선하게 제조한 척수 용액이 중요했다. (파스퇴르 연구소 기록물 보관소)

20 가브리엘 손자와의 인터뷰, 2010년 6월.

21 가브리엘 가족과의 인터뷰, 2015년 3월.

22 『르 포럼 레퓌블리캥』, 1888.12.30., 『르 프티 프로방살』, 1888.12.25.

23 편지 638, 빈센트 반 고흐가 테오 반 고흐에게, 1888.7.10., 편지 780, 빈센트 반 고흐가 빌레민 반 고흐에게, 1888.6.10. (VGM)

불안한 유전자

1 닥터 테오필 페이롱, 24시간 환자기록, 1889.5.9., 생 폴 드 모졸 병원. 이 서류들은 현재 소실되었으며, 나는 원본의 사진을 보고 작업했다. 트랄보, 『반 고흐: 사랑받지 못한 사람』, pp.276-277. (VGM 문서)

2 편지 FR B1140, 카롤리네 반 스토큄 하네베이크가 요 반 고흐에게, 헤이그, 1890.10.23. (VGM). 카롤리네는 그의 어머니 쪽 먼 친척이었다. 편지 010의 주석 1 참조, 빈센트 반 고흐가 빌럼 반 스토큄과 카롤리네 반 스토큄 하네베이크에게, 1873.7.2. (VGM)

3 닥터 테오필 페이롱, 월간 환자기록. (VGM 문서)

4 클라라 아드리아나 카르벤튀스(1813-1866), 반 고흐의 이모. 아기 때 사망한 여아 카르벤튀스가 또 있다, 헤라르다(1831-1832). 또 다른 가까운 혈연도 있다. 아버지의 형제인 '켄트' 삼촌으로 그는 빈센트의 이모 코르넬리아 카르벤튀스(1829-1913)와 결혼했다.

5 편지 743, 빈센트 반 고흐가 테오 반 고흐에게, 1889.1.28. (VGM)

6 E. 드 베쿨레, 〈간질성 정신질환의 브롬화칼륨 사용〉, 『정신의학지』, 1869, Vol.1, pp.238-247, R. E. 고슬랭, H. C. 하지, R. P. 스미스, M. N. 글리슨, 『상품 독성 임상 연구』, 윌리엄스 앤드 윌킨스, 볼티모어, 4ed., 1976, pp.11-77.

7 편지 FR B1046, 살 목사가 테오 반 고흐에게, 1889.2.7. (VGM)

8 폴 시냐크가 귀스타브 코키오에게, 1921.12.6., 코키오 노트. (VGM)

9 편지 739의 주석 10 참조, 빈센트 반 고흐가 폴 고갱에게, 1889.1.21. (VGM)

10 러셀 R. 먼로, 〈빈센트 반 고흐의 또 다른 진단?〉, 『신경정신질환 저널Journal of Nervous & Mental Disease』, No.179, 1991, p.241.

11 앙리 가스토, 〈빈센트 반 고흐의 질병, 간질 정신병에 관한 새로운 개념에 비추어〉, 『정신의학지』, No.114, 1956, pp.196-238.

12 닥터 피트 포스카윌은 앙리 가스토가 1995년 사망하기 전 더 자세한 정보를 요청했고, 병원 잡역부와의 인터뷰는 "오래전 일"이며 "메모는 모두 없었다"는 답변을 들었다. 저자 인터뷰, 닥터 피트 포스카윌, 2015년 7월, 피트 포스카윌 논문 참조, 〈반 고흐의 서간으로 본 그의 질병〉, J. 보고우슬라브스키와 S. 디에게즈(eds), 『의학 문학: 소설, 연극, 영화 속 두뇌 질환과 의사들Literary Medicine: Brain Disease and Doctors in Novels, Theater, and Film』(카거, 바젤, 2013), pp.116-125.

13 두아토와 르루아, 〈빈센트 반 고흐와 절단된 귀의 드라마〉.

14 닥터 제인 시걸, 임상 심리 치료, 샌프란시스코.

15 M. 베네제크, M. 아다드, 〈반 고흐, 사회에서 낙인찍힌 자〉, 『정신의학지』, No.142, 1984, pp.1161-1172.

16 이 악명 높은 살인자는 1888년 가을, 런던을 공포로 몰아넣었고, 아를 언론에서도 크게 보도했다. 그의 희생자들은 모두 창녀였다. 1888년 9월 30일 밤, 잭 더 리퍼는 희생자 중 한 명인 캐서린 에도우즈의 귀 하나를 잘랐고, 1888년 10월 2일자 『르 프티 마르세이예』에도 관련 기사가 실렸다. (AD). 1888년 11월 9일, 메리 제인 켈리는 두 귀가 다 잘렸다. 알버트 J. 루빈, 『지상의 이방인: 빈센트 반 고흐의 심리학적 전기A Stranger on Earth: A Psychological Biography of Vincent van Gogh』, pp.159-160 참조.

17 I. 애런버그, L. 컨트리맨, L. 번스타인, E. 샤보 주니어, 〈반 고흐는 간질이 아닌 메니에르병이었다〉, 『미국 의료협회 저널Journal of the American Medical Association』, No.264, 1990, pp.491-493.

18 E. 마지오르키니스, S. 칼리오피, A. 디아만티스, 〈간질 역사 속 특질: 고대의 간질〉, 『간질과 행동Epilepsy & Behavior』, No.17, 2010년 1월, pp.103-108.

19 3.5-5.8퍼센트 더 자살률이 높다. 간질 재단 통계.

20 제임스 랜스 교수, 컨설턴트 신경학자, 호주 신경과학 연구소.

21 닥터 P. H. A. 포스카윌, 〈반 고흐 진단, 자료에서 현재까지 탐구, "어림없는 일"〉, 『간질과 행동』, No.28, 2013, pp.177-180.

불행의 확신

1 아들린 라부 카리에, 〈오베르 쉬르 우아즈에 머물던 빈센트 반 고흐에 대한 추억〉, 『빈센트 연구 1』, 1957, pp.7-17. (VGM)

2 스티븐 네이페, 그레고리 화이트 스미스, 『반 고흐: 생애Van Gogh: The Life』.

3 빅토르 두아토, 〈반 고흐의 알려지지 않은 두 친구, 가스통과 르네 세크르탕, 그들이 본 빈센트〉, 『아스클레피오스』, 1957년 3월, pp.38-58.

4 루이스 판 틸보르흐, 테이오 메이덴도르프, 〈반 고흐의 삶과 죽음〉, 『벌링턴 매거진The Burlington Magazine』, 런던, CLV, 2013년 7월, pp.456-462.

5 아들린 라부, 〈추억〉.

6 장례식은 1890년 7월 30일 오후 2시 30분, 오베르 쉬르 우아즈의 노트르담 성당에서 열릴 예정이었다. 일정은 부고에서 가져온 것이다. 이 부고는 반 고흐 사망 120주년을 맞아 오베르주 라부에서 다시 만든 공식 장례 알림장이다. 오베르주 라부, 오베르 쉬르 우아즈, 1890.7.29.-2010.7.29. 〈120ème anniversaire de la

mort de Vincent van Gogh à l'Auberge Ravoux〉.

7 닥터 테오필 자카리 오귀스트 페이롱Théophile Zacharie Auguste Peyron(1827-1895).

8 편지 772, 빈센트 반 고흐가 테오 반 고흐와 요 반 고흐에게, 1889.5.9. (VGM)

9 같은 편지.

10 이 아이리스의 보라색은 시간이 지나며 빛깔이 변했다. 물감이 변색하여 이제는 푸른색으로 보인다.

11 1889년 6월 아를 연보, 프랑스 기상청, 남동지역.

12 1861년 3대 로스 백작인 윌리엄 파슨스가 이 도해를 런던의 영국 학술원에 처음 제출했다.

13 빈센트는 이 그림의 스케치를 테오에게 보냈다(F1540, JH1732). 편지 784의 주석 16 참조. 빈센트 반 고흐가 테오 반 고흐와 요 반 고흐에게, 1889.7.2. (VGM)

14 편지 786, 요한나 반 고흐가 빈센트 반 고흐에게, 1889.7.5. (VGM)

15 편지 794, 테오 반 고흐가 빈센트 반 고흐에게, 1889.8.4. (VGM)

16 편지 798, 빈센트 반 고흐가 테오 반 고흐에게, 1889.9.2., FR B650, 닥터 페이롱의 메모 추가. (VGM)

17 편지 800, 빈센트 반 고흐가 테오 반 고흐에게, 1889.9.5-6. (VGM)

18 편지 820, 빈센트 반 고흐가 테오 반 고흐에게, 1889년 11월 19일경. (VGM)

19 편지 883의 주석 2 참조, 빈센트 반 고흐가 테오 반 고흐에게, 1889.12.31. 또는 1890.1.1. (VGM)

20 편지 836, 빈센트 반 고흐가 테오 반 고흐에게, 1890.1.4. (VGM)

21 편지 833, 빈센트 반 고흐가 테오 반 고흐에게, 1889.12.31. 또는 1890.1.1. (VGM)

22 편지 841, 빈센트 반 고흐가 빌레민 반 고흐에게, 1890.1.20. (VGM)

23 편지 842, 빈센트 반 고흐가 조제프 지누 부부에게, 1890.1.20. (VGM)

24 편지 856, 빈센트 반 고흐가 빌레민 반 고흐에게, 1890.2.19. (VGM)

25 편지 844, 폴 고갱이 빈센트 반 고흐에게, 1890년 1월 22일 또는 23일. (VGM)

26 B 2205V/1962: 크리스 스톨베익, 한 베이넨보스,『테오 반 고흐와 요 봉허 반 고흐의 회계장부』, (ed.) 시라르 판 회흐턴, 2002. (VGM)

27 편지 855, 빈센트 반 고흐가 안나 반 고흐에게, 1890.2.19. (VGM)

28 편지 857, 빈센트 반 고흐가 테오 반 고흐에게, 1890.3.17. (VGM)

29 편지 856, 빈센트 반 고흐가 빌레민 반 고흐에게, 1890.2.19. (VGM)

30 편지 863, 빈센트 반 고흐가 테오 반 고흐에게, 1890.4.29. (VGM). 빈센트 관련 기사는 다음을 참조, 알베르 오리에, 〈고독한 사람들: 빈센트 반 고흐〉,『라 메르퀴르 드 프랑스』, 1890년 1월, pp.24-29.

31 편지 FR B1063, 닥터 테오필 페이롱이 테오 반 고흐에게, 1890.4.1. (VGM)

32 편지 863, 빈센트 반 고흐가 테오 반 고흐에게, 1890.4.29. (VGM)

33 편지 865, 빈센트 반 고흐가 테오 반 고흐에게, 1890.5.1. (VGM)

34 편지 820, 빈센트 반 고흐가 테오 반 고흐에게, 1889년 11월 19일경. (VGM)

35 편지 814, 조제프 룰랭이 빈센트 반 고흐에게, 1890.10.24. (VGM)

36 편지 813, 빈센트 반 고흐가 빌레민 반 고흐에게, 1889년 10월 21일경. (VGM)

37 닥터 테오필 페이롱, 환자기록, 생 레미, 1890.5.16. (VGM 문서)

38 편지 873, 빈센트 반 고흐가 테오 반 고흐에게, 1890.5.20. (VGM)

39 편지 RM20, 빈센트 반 고흐가 테오와 요 반 고흐에게, 오베르 쉬르 우아즈, 1890.5.24. (VGM)

40 편지 898, 빈센트 반 고흐가 테오와 요 반 고흐에게, 1890.7.10. (VGM)

41 편지 FR B2063, 테오 반 고흐가 요하나 반 고흐에게, 1890.7.25. (VGM)

42 편지 FR B4241, 요하나 반 고흐가 테오 반 고흐에게, 1890.7.26. (VGM)

43 편지 FR B2066, 테오 반 고흐가 요하나 반 고흐에게, 1890.7.28., 『짧은 행복』, pp.269-270. (VGM)

44 안톤 히르시흐, 아브라함 브레디우스의 『빈센트 반 고흐의 추억Herinneringen aan Vincent van Gogh』, 아우트 홀란트, 브릴, 1934.1.30., Vol.57, p.44에서 인용. (VGM)

45 사망 일시 관련 참고, 사망기록 No.60, 1890.7.29., 오베르 쉬르 우아즈 시장. 테오 반 고흐와 아르튀르 귀스타브 라부가 사망 선고. 에밀 베르나르가 알베르 오리에에게 보낸 편지, 1890.7.31., 리월드 폴더.

46 편지 FR B2067, 테오 반 고흐가 요하나 반 고흐에게, 1890.8.1. (VGM)

47 에밀 베르나르가 알베르 오리에에게 보낸 편지, 1890.7.31., 리월드 폴더.

48 편지 FR B2067, 테오 반 고흐가 요하나 반 고흐에게, 1890.8.1. (VGM)

49 1905년, 묘지 사용기간 만료. 안드레아스 옵스트, 〈빈센트 반 고흐의 오베르 쉬르 우아즈 첫 묘지의 기록과 심의〉, 빈센트와 테오의 묘지에 대한 미출간 논문, 독일, 2010.

50 편지 FR B2067, 테오 반 고흐가 요하나 반 고흐에게, 1890.8.1. (VGM)

에필로그

1 시라르 판 회흐턴, 〈빈센트 반 고흐, 픽션의 영웅〉, 츠카사 고데라(ed.), 『빈센트 반 고흐의 신화The Mythology of Vincent van Gogh』, 존 벤자민 출판사, 암스테르담, 1993, p.162.

도판 목록

드로잉과 그림은 따로 표기되지 않았을 경우 모두 빈센트 반 고흐의 작품이다.

표지

〈자화상〉 디테일, 파리, 1887년 3-6월(© 반 고흐 미술관, 암스테르담, 빈센트 반 고흐 재단)

흑백 도판

(각 목록 앞 숫자는 쪽수를 나타냄)

컬러 도판

첫 번째 섹션

1 〈노란 집(거리)〉, 아를, 1888년 9월(ⓒ 반 고흐 미술관, 암스테르담/브리지만 이미지)

2 〈마리 지누(아를의 여인)〉, 아를, 1888 혹은 1889년(ⓒ 메트로폴리탄 미술관, 뉴욕/브리지만 이미지)

3 〈조제프 룰랭〉, 아를, 1889년 봄(ⓒ 반즈 재단, 메리온)

4 〈펠릭스 레〉, 아를, 1889년 1월(ⓒ 푸시킨 미술관, 모스크바)

5 〈피시앙스 에스칼리에(농부)〉, 아를, 1888년 8월(ⓒ 개인 소장)

6 〈밤의 카페〉, 1888년 9월(ⓒ 예일 대학교 미술관, 뉴 헤이븐, 코네티컷)

7 〈레잘리스캉(낙엽)〉, 아를, 1888년 10월 말(ⓒ 크뢸러 뮐러 미술관, 오테를로)

8 〈꽃이 만개한 과수원이 있는 아를 풍경〉, 1889년 4월(ⓒ 반 고흐 미술관, 암스테르담/akg 이미지)

두 번째 섹션

1 〈생트 마리 드 라 메르의 바다 풍경〉, 아를, 1888년 5-6월(ⓒ akg 이미지)

2 〈에밀 베르나르의 초상화가 있는 자화상(레미제라블)〉, 퐁타방, 폴 고갱, 1888년 9월(ⓒ 반 고흐 미술관, 암스테르담/브리지만 이미지)

3 〈해바라기를 그리는 빈센트 반 고흐〉, 아를, 폴 고갱, 1888년 11-12월 초(ⓒ 반 고흐 미술관, 암스테르담/브리지만 이미지)

4 〈아를의 여인들(미스트랄)〉, 아를, 폴 고갱, 1888년 12월(ⓒ 시카고 아트 인스티튜트/루이스 란드 코번 추모 컬렉션/브리지만 이미지)

5 〈매춘업소The Brothel〉, 아를, 1888년 11월(ⓒ 반즈 재단, 메리온)

6 〈오귀스틴 룰랭(자장자)〉, 아를, 1889년 1월(ⓒ 보스턴 미술관/존 T. 스폴딩 유증/브리지만 이미지)

7 「삶을 향한 열망」의 영화 포스터, 프랑스, 빈센트 미넬니 감독, MGM, 1956년(ⓒ 브리지만 이미지)

8 〈귀에 붕대를 감고 파이프를 문 자화상〉, 아를, 1889년(ⓒ 개인 소장)

9 〈귀에 붕대를 감은 자화상〉, 아를, 1889년(ⓒ 코톨드 미술관, 런던)

10 〈아를 병원의 병동〉, 아를, 1889년 4월(ⓒ 오스카르 라인하르트 컬렉션 암 뢰머홀츠 미술관, 빈터투어)

11 〈아를 병원의 정원〉, 1889년 (ⓒ 오스카르 라인하르트 컬렉션 암 뢰머홀츠, 빈터투어)

12 〈화판, 파이프, 양파, 봉랍이 있는 정물화〉, 아를, 1889년 1월(ⓒ 크뢸러 뮐러 미술관, 오테를로)

반 고흐의 귀

초판 1쇄 인쇄 2017년 5월 19일
초판 1쇄 발행 2017년 5월 26일

지은이 | 버나뎃 머피
옮긴이 | 박찬원
펴낸이 | 정상우
편집주간 | 정상준
편집 | 이민정 김민채 황유정
디자인 | 최선영
관리 | 김정숙

펴낸곳 | 오픈하우스
출판등록 | 2007년 11월 29일(제13-237호)
주소 | (04003) 서울시 마포구 동교로 13길 34
전화 | 02-333-3705
팩스 | 02-333-3745
페이스북 | facebook.com/openhouse.kr
인스타그램 | instargram.com/openhousebooks

ISBN 979-11-88285-04-4 03600

이 도서의 국립중앙도서관 출판시도서목록(CIP)은 서지정보유통지원시스템 홈페이지(http://seoji.nl.go.kr)와 국가
자료공동목록시스템(http://www.nl.go.kr/kolisnet)에서 이용하실 수 있습니다.(CIP제어번호: CIP2017011333)